디테일 사전

시골 편

The Rural Setting Thesaurus

안젤라 애커만 · 베카 푸글리시 지음
최세희 · 성문영 · 노이재 옮김

윌북

차례

서문

1 시골 풍경

2 자연과 지형

3 집

일러두기
본문의 []는 원문의 이해를 돕기 위해 옮긴이가 보충한 내용입니다.

온 세상 곳곳의 배경 묘사가 담긴 놀라운 책, 이야기에 생명을 불어넣는 법을 담다

•

곽재식(《한국 괴물 백과》, 《곽재식의 미래를 파는 상점》 저자)

도대체 어디서부터 무엇을 써야 할지 떠올릴 수 없을 때, 마지막으로 매달릴 수 있는 동아줄 같은 책이다. 떠올릴 수 있을 만한 소설이나 영화 속 장소를 모두 망라해 두었고, 그 장소를 상상할 때 도움이 될 만한 묘사들과 각각의 장소에서 일어날 수 있을 법한 흔한 사건들까지 전부 정리되어 있다. 농산물 직판장에서 잠수함까지, 실내주차장에서 펜트하우스까지 끝도 없이 많은 배경에 대한 디테일이 가득가득 차 있는 책이 바로 이 사전이다.

이야기를 짜다가 막힌다면? 이 책의 아무 페이지나 펼쳐서 무슨 장소가 나오는지 보자. 그리고 주인공을 그 장소에 보낸다면 어떤 재미난 일이 벌어질 수 있을지 책 내용을 보면서 상상해보자. 그래도 뾰족한 수가 떠오르지 않는다면 다른 페이지를 펼쳐보자. 그렇게 해서 수가 생각날 때까지, 온 세상 곳곳을 책 속에서 돌아다니다 보면 이야기를 풀어나갈 실마리를 찾을 수 있다.

친숙하고 편안한 이야기를 만들고 싶다면 이 사전에 나와 있는 추천에 따라 떠오르는 대로 써볼 수도 있고, 독특하고 신선한 이야기를 만들고 싶다면 예시로 나온 이야기를 반대로 뒤집거나 일부러 피할 수도 있고, 중간에 갑자기 다른 방향으로 튀어 오르는 줄거리를 구상하는 작전을 세워볼 수도 있다.

방 한쪽 자리에 앉아 몇 시간이고 글자를 써내는 것이 직업인 작가들에게, 전 세계가 한 권에 담겨 있는 이 책은 그저 뒤적이는 것만으로도 즐거움이 넘친다.

서문

감정을 불러일으키는
배경 연출

훌륭한 이야기의 조리법을 보면 거부하기 힘든 매력을 가진 주인공, 심각한 이해관계, 독자와 등장인물들 사이의 감정적 유대 관계, 그리고 주의를 *끄*는 갈등과 같은 주재료들이 수없이 많다. 이외에도 중요한 요소가 또 하나 있지만, 자주 지나치는 바람에 명작이 될 만한 작품에 흠을 남기곤 한다. 바로 '배경'이다. 배경은 장르를 불문한 모든 책의 모든 장면에 반드시 등장하는 요소다. 무질서하게 뻗어나가는 왕국(《반지의 제왕》의 '가운데땅Middle Earth')이든, 우주선에 탑재된 선실(영화 〈에일리언〉의 노스트로모호)이든, 생기 없는 작은 마을에서 발견된 특정한 장소들(《앵무새 죽이기》의 배경 앨라배마, 메이콤 카운티)이든, 크든 작든 가본 곳이든 처음 보는 곳이든, 모든 장면의 배경은 독특하고 기억에 남아야 한다. 한 이야기가 펼쳐지는 장소에 특유의 분위기를 부여해 독자들이 쉽게 잊을 수 없는 분위기를 연출하는 것이 작가의 소임이다.

모든 독자가 좋아하는 작품의 배경을 사랑하는 기분이 어떤 것인지 안다. 배경이 실재하는 곳인지, 상상의 산물인지는 중요하지 않다. 독자들은 그 배경을 이미 가본 곳처럼 느끼기도 하고, 갈 수 있게 되기를 바라기도 한다. 작가는 독자들이 책의 마지막 장을 덮은 뒤 그런 애틋한 감정을 느끼기를 바란다. 독자들이 다시 그곳을 찾고 싶은 마음에 다시 책을 펼치기를 바란다. 어떻게 해야 그 바람을 이룰 수 있을까? 배경을 인물 못지않게 생생하고 흥미롭게 만드는 건 무엇일까?

배경을 연출하는 일은 단순한 무대 설계의 개념을 뛰어넘는다. 생기

넘치는 배경은 작가의 신중한 선택으로 만들어진다. 배경은 등장인물을 위한 의미를 담고 있으며, 감정을 불러일으키는 장소다. 배경은 갈등과 개인의 비극과 성장을 위한 기회를 제공한다. 그렇게 출생지, 침실, 학교, 일터, 집, 휴양지는 한 인물의 됨됨이와 미래의 모습을 형성하는 데 중요한 역할을 한다. 배경과 그곳을 자주 찾는 인물들 간에는 고유한 정서적 유대가 존재한다.

잘 선택된 배경이 감동적인 글을 뒷받침할 때, 이러한 정서적 유대는 독자를 작품 속으로 끌어들여 공감대를 형성하게 한다. 호그와트(《해리 포터》 시리즈의 마법 학교), 오버룩 호텔(《샤이닝》의 배경인 호텔), 타라(《바람과 함께 사라지다》에서 주인공이 사는 남부 저택과 농장)처럼 말이다. 이런 배경 속에서 독자들의 마음이 움직이는 건 애초에 작가가 배경이 다양한 감정을 불러일으키도록 이야기를 쓰기 때문이다. 상징법을 활용하고 다감각적으로 묘사하며, 분위기를 만들거나 갈등을 빚는 수단으로 배경을 사용하면서 작가는 독자들을 작품 속으로 끌어들여 허구의 인물들과 함께 인생을 경험하게 해준다.

책 속에서 길을 잃는 것. 이것이 독자가 바라는 바다. 이야기에 완전히 빠져들었다가 다시 현실로 돌아올 때 독자는 좋은 의미에서 동요하게 된다. 이는 독자에 대한 작가의 의무이며, 이 의무를 가장 효과적으로 수행하려면 배경에 생명을 불어넣어야 한다. 역동적인 배경, 아니 서사가 있는 배경을 만드는 것이다.

다행히 그 일은 생각만큼 어렵지 않다.

배경,
갈등을 전달하는 수단

배경의 아름다운 특성 중 하나는 이야기에서 중요한 요소들을 전달하는 수단으로 쓸 수 있다는 점이다. 그중 갈등은 단연 필수적인 요소다. 이야기의 갈등story conflict은 인물이 자신의 목표를 쉽게 이룰 수 없게 만드는 고난이나 힘겨운 상황을 뜻한다. 가령 물리적인 장애, 친구와의 대립, 자기 내면과의 싸움(각종 중독이나 스스로에 대한 회의)은 치명적인 약점이 되어 인물이 더는 앞으로 나아가지 못하게 만든다.

잘 쓴 갈등은 긴장감tension을 낳는다. 현실에서도 긴장하면 뱃속이 팽팽히 당겨지는 느낌이 들며 초조해진다. 이야기의 갈등 부분을 읽는 독자도 본질적으로는 똑같은 감정을 경험한다. 다시 말해, 감정이 팽팽히 당겨지는 느낌을 받는다. 독자를 책 앞에 계속 붙잡아두려면 모든 장면에 긴장감이 있어야 한다. 술집에서 주먹싸움을 벌이는 장면을 묘사하든, 냉장고를 연 뒤 누군가 마지막 남은 파이를 먹어버린 것을 알았을 때의 심정을 묘사하든 상관없다. 갈등이 사소하든 심각하든, 요란하든 고요하든, 갈등에서 오는 긴장감은 독자의 흥미를 지속시키는 데 중요한 역할을 한다.

생동감 넘치는 이야기를 쓰려면 갈등은 되풀이되어야 한다. 또한 강도를 달리해 빈번하게 일어나야 한다. 갈등이 유기적으로 발생하는 이야기를 만드는 일은 쉽지 않을 것 같지만, 사실을 말하자면 대부분의 문제들이 배경에서 생길 수 있다.

물리적 장애물

자기 내면과의 싸움 같은 경우, 갈등은 미묘하고 절제된 방식으로 표현된다. 하지만 실제 장애물은 가장 가시적인 형태의 갈등으로 인물이 목표에 다가가는 것을 막는다. 배경은 이야기의 개연성을 지키면서 이런 장애물을 제시한다. J.R.R. 톨킨은 이 분야의 대가였는데, 특히 '가운데 땅'을 활용해 인물들의 갈등을 이끌어낸 《반지의 제왕: 반지 원정대》에서 프로도 일행은 카라드라스산을 횡단해 운명의 산까지 가야 한다. 알 수 없는 눈보라가 몰아쳐 그들 주변에 옥석들을 마구 내던지고, 위태한 길이 눈에 파묻히자 갈등이 당도했다. 카라드라스산은 반지를 파괴하려고 하는 일행의 목표를 저지할 뿐만 아니라, 이후 어느 방향으로 갈지를 두고 내분이 일어난다.

명심할 점은 모든 갈등이 생명을 위협해서는 안 된다는 것이다. 장면마다 '사느냐 죽느냐'의 문제, 엄청난 재앙이 등장하면 이야기는 신파적이 된다. 독자들은 연이은 긴장에 금세 무뎌질 테고, 그러면 이야기의 박진감이 떨어진다. 규모가 작은 갈등이 소소한 곤경을 만들어내 우리의 주인공이 자신의 사명과 동료들, 심지어 자기 자신에게까지 회의를 느끼게 만드는 쪽이 훨씬 낫다.

톨킨의 작품을 다시 예로 들어보자. 《호빗》에서 빌보와 그의 일행은 외로운 산으로 가는 길에 숱한 곤경과 마주하느라 매우 지쳐 있다. 그런데 이번에는 마법에 걸린 강이 나타난다. 그들이 강을 건너던 중, 뚱뚱한 봄부르가 난데없이 쓰러지더니 곯아떨어진다. 빌보 일행은 어쩔 수 없이 몇 주 동안이나 그를 떠메고 다닌다. 안 그래도 힘든데 이런 일까지 생기자 일행 사이에 긴장감이 치솟는다. 그리고 그들은 목적의식과 목표 달성의 가능성에 회의를 품기 시작한다.

산과 강 같은 시골 풍경은 가장 유기적인 장애물이라 할 수 있지만,

도시 배경에서도 물리적 장애물을 찾아볼 수 있다. 퇴근길의 교통 정체, 잠긴 문, 범죄 현장에서 주인공이 절망적인 심정으로 마주하는 경찰의 진입 방지 테이프. 어느 배경이든 문제를 일으키고 긴장감을 높여주는 물리적 장애물이 있다. 배경 안에서 장애물이 자연스럽게 생기도록 해야 이야기의 흐름을 끊지 않는 진정한 갈등을 만들 수 있다.

고통스러운 과거의 반영

현실의 누구나 마음의 짐을 안고 있다. 과거의 어떤 경험 때문에 뜻하지 않은 일이 생기고, 민감해지고, 그것이 병적인 공포로 자리 잡으면서 온전히 살아가기가 힘들게 된다. 허구의 인물도 마찬가지다. 그들에게도 문제가 있고, 문제를 거슬러 올라가다 보면 대부분 특정한 배경이 있다. 학창 시절에 성적이 좋지 않았다거나, 어두운 골목에서 난폭한 공격을 받았다거나, 가족에게 학대를 받았다거나 하는 과거들 말이다. 갈등은 오래전에 겪은 고통스러운 배경을 다시 떠올리는 것으로도 만들어질 수 있다. 나쁜 기억이 인물의 마음을 어지럽히면서 자신에게 가장 취약한 감정이 무엇인지를 깨닫게 되기 때문이다.

과거의 고통스러운 기억을 떠올릴 때 이런 일들만 일어나는 것은 아니다. 그 기억이 너무도 끔찍하고, 그래서 후유증도 어마어마하다면 과거의 유령들이 출몰하는 곳을 다시 떠올린 주인공은 더 심각한 갈등에 빠질 수 있다.

영화 〈람보〉를 살펴보자. 베트남전 상이 용사이자 전쟁 포로였던 존 람보는 전쟁이 끝나고 미국에 정착할 곳을 찾다가 자신의 악마들과 싸우게 된다. 편협한 보안관과 맞닥뜨린 후, 람보는 구속된다. 그 과정에서 경찰들은 그에게 언어폭력을 휘두르고 억지로 면도를 하는데, 면도칼은 람

보가 포로였던 시절에 베트남군에게 고문당할 때 쓰였던 물건이다. 그가 처한 현실과 악몽 같은 과거가 겹쳐지며 갈등이 시작된다. 람보는 자신을 억류한 경찰들을 공격하고, 경찰서를 뛰쳐나와 도망친다. 일상으로 되돌아가려 했던 애초의 바람은 결국 무산된다.

과거의 사건에 대해 극적으로 반응한 사례지만, 람보의 상황과 과거에 받은 상처를 생각한다면 정당한 반응이다. 다른 인물들의 경우 람보보다는 덜 공격적으로 반응할 수도 있겠지만, 결국에는 문제를 일으켜 수습해야 하는 상황이 될 것이다. 그들은 주변 사람들을 격렬히 비난할 수도 있고, 세상이 바라는 대로 따라야 할 치료 과정을 미룰지도 모른다. 세상과 완전히 차단된 채 자신의 과거를 마음속으로 곱씹다가 망상에 빠지거나, 거짓말을 해서 과거를 은폐할 수도 있다. 주인공이 고통스러운 배경으로 다시 끌려 들어갈 때 벌어질 만한 갈등의 종류는 무궁무진하다.

그래서 작가는 자신의 주인공을 속속들이 이해하고 있어야 한다. 그렇지 않으면 무엇이 그의 마음을 움직이게 하는지, 그 일로 그가 어떻게 반응할지 헤아릴 방법이 없다. 여러 갈등과 고난이 있는 배경을 만들려면 각 등장인물의 삶과 현재 그들의 인성을 만든 여러 요소들을 철저히 이해해야 한다.

주변의 사고뭉치들

이야기에서 벌어지는 많은 갈등은 관계에서 생긴다. 등장인물들이 결함 있는 사람들로 가득한 결함 많은 세상에 살고 있다는 점을 생각하면 일리 있는 설정이다. 배경 자체가 인물에게 어려움을 안겨줄 수도 있지만, 골칫거리의 원인은 보통 배경 속 사람들이다. 갈등은 곳곳에서, 상상 가능한 모든 배경에서 찾아볼 수 있다. 야한 옷차림을 한 여자 손님을 차갑

게 대하는 거만한 직원이 있는 고급 상점(영화 〈프리티 우먼〉), 오랫동안 신경이 팽팽히 당겨질 정도로 긴장하던 인물이 마침내 분노를 터뜨리는 바다 위의 외딴 고깃배(영화 〈퍼펙트 스톰〉), 엄지손가락만 하지만 흉포한 사람들이 사는 섬나라(《걸리버 여행기》)를 떠올려보라.

한 장면에서 갈등을 양념 정도로 살짝 만들고 싶다면, 그 장면이 펼쳐지는 곳에 터를 잡고 살 만한 원주민을 생각해보자. 그중 누가 당신의 주인공을 곤경에 빠뜨릴 만한 짓을 저지르고 싶어 할까? 이 주변인들은 어느 정도의 강도로 밀어붙여야 할까? 주인공을 차후 곤란한 상황에 빠뜨릴 만한 배경을 찾고 있다면, 약간의 계획을 세우기만 해도 큰 도움이 된다.

하지만 주의할 점이 있다. 배경과 주변에서 요란하게 구는 사람들을 진부하게 설정하면 안 된다. 술집은 술을 좋아하는 사람들이 찾는 곳이다. 하지만 몰래 술을 마시려는 미성년자나 추근거리는 손님들이 귀찮은 성마른 여자 바텐더나 몸이 근질근질해 사고가 터지기만 기다리는 경비원을 등장시켜 이 배경에서 벌어질 만한 갈등의 원인을 만들 수도 있다. 때로는 머리를 조금만 굴려도 주인공의 삶이 꼬이도록 일조할 조역을 찾을 수 있다. 이런 이유로, 이 책에는 특정한 배경에서 전형적으로 찾아볼 수 있는 인물들을 정리해놓았다. 이 리스트를 활용하면 여러분이 설정한 배경에서 어떤 유형의 인물들을 볼 수 있는지, 그리고 그들의 목표가 주인공의 목표와 어떻게 충돌할지 생각해볼 수 있을 것이다.

가족 문제

사람들이 한곳에 모이면 갈등이 일어나기 마련이다. 감정이 고조되면 갈등이 커질 확률도 높다. 그러니 갈등이 가장 비옥하게 자랄 수 있는 땅 한

가운데에 '가족'이라는 배경이 있더라도 전혀 놀랄 일이 아니다.

세상에 완벽한 가족은 없다. 크든 작든 어느 가족에게나 문제가 있고, 이런 문제와 이로 인해 불거지는 갈등은 가족이 존재하고 서로 영향을 주는 곳에서 명백히 드러나야 한다. 가족 간에 갈등이 팽팽해지는 장면을 연출하고 싶다면, 가족 간의 평형 상태가 가장 심한 균열을 보이는 특정한 지점을 생각해야 한다. 동네 교회, 동네 피자 가게, 뒤뜰, 다락 등의 장소는 가족 드라마를 비롯해 과거의 어떤 사건과 맞물린 부정적인 기억과 감정의 형태를 통해 갈등을 제공할 수 있다. 뿐만 아니라 배경은 한 가족의 중요한 정보를 알려주고, 작가가 은연중에 드러나길 바라는 가족의 약점이나 결함을 전하는 탁월한 매개가 된다.

브리애너는 될 수 있는 한 조용히 문을 닫고 잠깐 서 있었다. 난로는 꺼져 있었고, 집에서 울리는 목소리도 들리지 않았다. 그녀는 한숨을 내쉬었고, 발을 굴러―바닥이 더러워지지 않도록 매트에 대고 신중하게―신발 밑창에 붙은 눈을 털어냈다. 그러고는 여행 가방을 소파 옆에 내려놓았다. 미리 말도 없이 집에 온 걸 알면 아빠는 심각하게 화를 내겠지만, 아빠는 원래 세상 모든 일을 사건으로 받아들이는 사람이었다. 그녀가 집에 도착해서 떠들썩한 파티나 환영회의 인파를 헤치지 않고 걸어 들어온 건 이번이 처음이었다. 덕분에 소식을 전할 방법을 궁리할 시간도 어느 정도 벌 수 있었다.

브리애너는 방을 천천히 돌면서 살펴봤지만, 지난 세 달 동안 변한 건 아무것도 없었다. 벽난로 선반 위에는 그녀의 스키 트로피들이 여전히 자로 잰 것처럼 똑같은 거리를 두고 해병대원들처럼 서 있었다. 왼쪽에는 그녀의 오빠 브라이스의 명예의 전당이 펼쳐져 있었는데, 음악 상장들과 경연 대회에서 연주하는 그의 사진들과 줄리어드 음대 합격 통지서들이 기하학적으로 배열되어 있었다. 브리애너의 벽에도 나름 성공으로의 도

약을 소개하는 사진들이 걸려 있었다. 스키 팀 주장이 됐을 때 찍은 사진, 회전 활강 국가 기록을 깼을 때 찍은 사진, 올림픽 국가 대표 선발 대회에서 결승선을 쏜살같이 통과하느라 희미하게 찍힌 사진.

브리애너는 뒤로 물러서서 벽 전체를 훑어보았다. 캠핑, 생일 파티, 가족 여행을 찍은 사진은 한 장도 없었다. 그녀는 입술을 깨물었고, 한쪽 엄지로 허벅지를 두드리면서 벽난로에서 풍기는 식은 재의 냄새에 코를 찡그렸다. 작은 크리스털 조각상들, 가죽으로 된 가구, 매끄럽고 먼지 하나 없는 표면……. 잡지 표지에나 나올 법한 방이었고, 온기도 딱 그 정도였다.

차고 문에서 요란한 소리가 나는 바람에 브리애너는 소스라치게 놀랐다. 그녀는 이내 셔츠를 똑바로 펴고 심호흡을 했다.

'부딪쳐서 이겨내는 거야.'

독자들은 이 장면에 등장하는 세부적인 요소들을 통해, 이 가족의 성격에 대한 많은 정보를 수집할 수 있다. 크리스털 조각상부터 오차 없이 기하학적인 패턴으로 진열한 사진 액자들은 거실의 냉랭한 분위기를 잘 보여준다. 이 방을 채우는 이미지들은 모두 성공을 축하하는 내용이다. 이 공간에 사는 사람들에게 사랑이나 인간다움은 보이지 않는다. 그들의 관심사는 대개 겉모습과 성공에 치우쳐 있다.

배경 묘사만으로도 이런 분위기가 온전히 전달된다. 주인공에게 중요한 의미를 갖는 세부 묘사에 집중하는 것으로 작가는 구체적인 장면은 물론 껍데기 바로 밑에 도사리고 있으면서 슬쩍 건드리기만 해도 폭발할 듯한 갈등까지 뚜렷하게 그려낼 수 있다.

가족의 문제는 성가셔서 짜증을 낼 만한 문제부터 내면을 파고들다가 파괴적인 행동과 태도로 불거지며 평생을 싸워 극복해야 할 문제까지 다양하다. 개인적인 배경을 활용해 인물이 해묵은 상처로 가득한 기억들을 떠올리면서 감정을 표면으로 끌어올리게 만들고, 인물의 취약한 면모

를 늘릴 수 있다. 뿐만 아니라 가족을 한데 모아서 폭탄의 도화선에 불을 붙이는 데도 쓸모가 있다. 이야기에 중요한 갈등을 넣고 싶다면, 인물의 과거를 살펴보고 '가족'이라는 배경을 써서 긴장감을 높이고 문제를 일으키는 방법을 생각해보라.

배경,
분위기를 조성하는 수단

배경은 불변하는 요소로 생각하면 쉽다. 런던은 런던이다. 런던이 이리저리 움직이거나 바뀌는 일은 없다. 단, 위치는 변하지 않아도 도시는 특정한 변수에 따라 엄청나게 달라 보일 수 있다. 하루 중에서도 시간과 날씨, 계절, 심지어 인물의 기분에 따라서 배경은 매우 다르게 보인다. 바로 하루 전날에 봤던 그 배경이 맞나 싶을 정도다. 그리고 분위기만큼 배경에 영향을 끼치는 요소도 없다.

분위기mood란 글의 단면이 빚어내는 감정의 공기 혹은 기후 같은 것으로, 독자는 그 기후 속에서 무언가를 느끼게 된다. 더불어 독자가 장면에서 드러나는 분위기를 통해 이후에 벌어질 일들에 대한 마음의 준비를 할 수 있다는 점에서 중요한 장치다.

영화 〈베이츠 모텔〉에 처음 나오는 장면은 관객의 마음을 산란하게 만든다. 카메라는 관목이 우거진 언덕을 비추다 듬성듬성한 나무들 위로 우뚝 치솟아 오른다. 외부는 어둡고 억눌린 듯한 분위기다. 불투명한 창문들은 빛을 튕겨내며 아무것도 보여주지 않는다. 관객은 첫 장면부터 불안감을 느끼고, 그곳에서 뭔가 사악한 일이 벌어지고 있음을 직감한다. 히치콕이 영화의 배경을 소개하는 것만으로 만들어냈던 분위기다.

영화뿐만 아니라 책 역시 배경부터 설정하는 경우가 많다. 시간과 배경을 확실하게 보여주어야 독자들이 다음에 나오는 장면들을 이해할 수 있다. 배경을 미리 설정하면 그에 어울리는 분위기를 전달하는 것도 쉬워진다. 한 장면을 쓰기 전에 어떤 분위기를 택할지 확실히 정하라. 그

다음에는 딱 맞는 기법들을 골라 적용하면 되고, 그러면 비로소 글에 완벽하게 어울리는 기후가 만들어진다.

날씨와 계절 : 감정을 불러일으키는 장치

날씨는 원하는 분위기를 쉽게 전달하는 장치다. 사람의 기분은 날씨에 따라 자연히 바뀌기 때문이다. 비 오는 날에는 우울해진다. 햇빛이 쨍쨍한 날에는 즐겁고 들뜨게 된다. 안개 낀 날에는 마음이 답답해진다. 날씨는 뭔가 예언적인 기분을 느끼게 하기에, 장면에서 날씨를 활용하기만 해도 원하는 분위기를 연출할 수 있다.

고대 유적지의 무너진 벽들은 위쪽을 향한 채 이글거리는 햇볕을 온몸으로 받고 있었다. 돌에 손을 대니 그 온기가 전해져 왔고, 표면은 수 세기에 걸친 풍상에 매끈했다. 웃자란 풀들이 돌벽의 무릎께를 끌어안았고, 금어초와 수레국화 들은 산들바람에 고개를 주억거렸다.

이 문단은 평화롭고 고요한 분위기를 풍긴다. 특정한 분위기를 자아내도록 날씨의 요소들을 신중하게 선택했기 때문이다. 산들바람, 햇볕, 따뜻한 돌이 어우러져 독자에게 편안한 기분을 느끼게 해준다. 나서서 자신의 감상을 이야기하는 인물은 한 명도 없는데 말이다. 이렇듯 날씨만으로도 독자가 공감할 수 있는 강렬한 분위기를 만들 수 있지만, 인물을 등장시키면 더 수월해지기도 한다. 날씨에 대한 인물의 감정은 독자에게 강렬하고 분명히 인지된다. 그리고 독자들의 감정을 불러일으켜 작가가 의도한 분위기에 빠지게 만든다.

마크가 폐허에 첫발을 내디뎠을 때, 멀리서 천둥이 우르릉 울렸다. 땀 때문에 마른 우비가 살에 들러붙어서 시원한 바람이라도 불어주길 바랐지만, 그가 돌무더기 속으로 들어섰을 때 공기는 멈춘 듯했고 무거웠다.

돌 표면에는 고대의 문양들이 교차하듯 새겨져 있었는데, 어찌나 깊이 새겼는지 모서리가 손을 대면 벨 듯이 날카로웠다. 마크는 자기도 모르게 가장 가까이 있는 돌덩이에 손을 뻗었지만, 머리 위로 천둥이 치는 바람에 움찔하며 손을 거뒀다. 그는 깊은 숨을 내쉬며 두 손을 주머니에 찔러넣고 천천히, 조심스럽게 발걸음을 뗐다. 그리고 불길해 보이는 돌들을 이리저리 피하며 가던 길을 갔다.

마구 끼어드는 천둥과 숨 막히는 공기는 폭풍이 오고 있음을 알려준다. 이 요소들만으로도 곧 엄습할 위험을 암시할 수 있다. 그러나 마크가 날씨에 보이는 반응이야말로 독자가 응당 느껴야 할 감정으로 이끌어준다. 그는 불안하고 주저하는 듯 보이며, 이곳에 발을 들인 것을 꺼림칙해하고 있다. 독자가 그의 불안한 속마음을 읽으면 분위기는 정해진 것이다.

계절은 날짜와 맞물려가는 요소이며, 위치에 따라 모습이 천차만별로 다양하게 바뀐다. 하지만 세상이 색색으로 물드는 가을, 연이은 더위로 신음하는 여름처럼 계절마다 명확하게 인식 가능한 특성들이 있다. 이 보편성 덕분에 우리는 상징법을 활용해 한 장면이나 이야기 전체를 지배하는 분위기를 만들 수 있다. 다음은 워싱턴 어빙의 소설《슬리피 할로의 전설》의 한 부분이다.

이카보드는 말을 타고 천천히 길을 가면서 두 눈은 먹거리 축제를 예고하는 듯, 기쁨에 넘치는 가을걷이의 보물들이 즐비하게 펼쳐지는 풍경을 단 하나도 놓치지 않았다. 사방이 사과들이 가득한 거대한 창고들이었

다. 나무가 감당하기 힘들 정도로 가지에 주렁주렁 매달린 사과들, 장터에 내다 팔려고 바구니와 큰 통에 담은 사과들, 사과주를 만들려고 산처럼 쌓아둔 사과들. 눈을 들어 먼 곳을 응시하자 광대한 옥수수밭이 펼쳐졌고, 잎사귀로 겹겹이 몸을 감싼 채 황금색 자루를 빼꼼히 내밀고 있는 옥수수들이 케이크와 푸딩이 차려진 맛난 식사를 약속하고 있었다. 그 아래로는 튼실하니 둥근 배를 드러낸 채 햇살 아래 누워 있는 노란 호박들이 파이를 배터지도록 먹을 수 있게 해주겠다고 장담하고 있었다.

이 작품에서 가을은 완벽한 배경이다. 독자를 안전이라는 그릇된 감각으로 이끌기 때문이다. 가을 하면 시원한 날씨, 위안을 주는 음식, 불을 피운 안락한 집이 떠오르면서 아늑한 기분이 된다. 정작 가을이 한 해가 끝나가는 신호라는 사실은 잊어버린다. 겨울이 금세 혹한과 돌풍을 몰고 와 세상을 신음하게 만들 것이다. 목 없는 기사가 곧 슬리피 할로로 달려와 방심하고 있던 이카보드 크레인을 덮치는 것과 똑같지 않은가.

이야기에서 반복해 나타나는 주제가 하나라도 있다면, 어떤 계절이 그러한 주제와 느낌을 가장 잘 보강해줄지 심사숙고해야 한다. 겨울은 종종 죽음, 종말, 무력함, 절망을 상징한다. 봄은 만물이 다시 태어나는 계절이기에, 새로운 시작과 두 번째 기회를 상징하는 확실한 배경이 된다. 젊음, 순수, 성장통에 관한 이야기는 자주 여름에 시작되는 반면, 가을은 준비, 이야기의 초점이 내면으로 전환하는 국면, 변화의 조짐을 표현할 수 있다.

각 계절은 다양한 것들을 나타낼 수 있다. 신중하게 설정한 계절은 신중하게 고른 계절의 특정 요소들 못지않게 작가가 원하는 분위기를 살리고, 독자들에게 앞일을 예고하는 강력한 도구가 된다. 하지만 계절과 날씨에 관한 글을 쓸 때 조심해야 할 점이 몇 가지 있다.

이야기의 모든 요소가 그렇듯, 이 소재도 필요 이상으로 묘사될 수

있다. 그 결과 이야기가 멜로드라마처럼 되면 독자들은 뒤로 물러설 수도 있다. 묘사를 앞세우는 많은 기법들에 해당되는 사실이지만, 지나친 묘사는 줄일수록 좋을 때가 많다. 푹푹 찌는 여름에 시작되는 장면이라면 축 늘어진 화초, 열기, 숨을 헐떡이는 개, 땀구멍마다 맺히는 땀방울 따위는 묘사하지 않아도 된다. 더운 날을 묘사하고 싶으면 두어 개의 디테일만 잘 골라 쓰고 끝내라. 독자들은 적당한 선에서 끝낼 줄 아는 작가를 인정해줄 것이다.

날씨와 계절을 묘사할 때 또 하나의 골칫거리는 진부하고 상투적인 표현을 쓰기 쉽다는 점이다. 오븐에서 뿜어내는 듯한 더운 공기, 물수건으로 후려치는 듯한 습도, 눈의 나라가 된 겨울 등은 초고를 쓰는 참호에 갇혀 있을 때 떠올릴 만한 익숙한 표현들이다. 그렇게 쉽게 나오는 표현들은 작가가 새로운 표현을 떠올릴 생각이 없거나 그럴 만한 실력이 없다는 증거다.

신선한 묘사를 계속 만들어낼 수 있는 가장 확실한 방법은 언제나 그 인물의 관점에서, 인물의 성격, 경험, 사고방식으로 생각하는 것이다. 날씨를 묘사할 때 인물의 시야를 거치면 그 인물과 이야기에 부합하는 독특한 내용을 쓸 수 있다. 예를 들어, 햇빛은 흔히 행복한 감정과 낙천성과 결부된다. 하지만 당신의 주인공이 대재난 이후 지하 세계에서 살아가는 사람이라면 햇빛은 부정적인 감정을 불러일으킬 수 있다. 비가 내리는 날은 보통 슬픔이나 절망의 감정이 떠오르지만, 혼자 있기 좋아하는 내성적인 인물이라면 오히려 마음이 들뜰 수도 있다. 인물은 저마다 다르기 때문에, 인물의 상황에서 날씨를 묘사하면 판에 박힌 묘사도 종종 참신하게 만들 수 있다.

한 장면에서 날씨를 쓸 때 유념해야 할 사항이 하나 더 있다. 작가는 날씨에 있어서 큰 틀을 벗어나지 못하는 경향이 있다. 그래서 기껏해야 더위, 추위, 해, 비, 바람을 묘사하는 데 그친다. 하지만 날씨에 대한 선택

지는 이슬과 서리 같은 소소한 것들부터 모래 강풍과 눈보라 같은 치명적인 사건까지 정말 많다. 많은 경우, 누구나 다 아는 날씨를 적용하는 것이 제일 그럴듯해 보인다. 그렇지만 모든 가능성을 살펴보고, 그 장면에 제일 잘 맞는 날씨를 선정했는지 늘 확인해야 한다.

빛과 그림자로 무대 연출하기

낭만적인 밤을 위해 집을 꾸밀 때 가장 먼저 어떤 일을 할까? 여러 가지가 있겠지만 그중 하나가 조명의 밝기를 줄이는 것이다. 이렇게만 해도 차분하고 아늑한 분위기를 꾸미는 데 큰 효과를 볼 수 있다. 조명을 조절하기만 해도 실제 생활의 느낌이 달라지듯이, 이야기에서도 빛과 그림자를 달리하는 것만으로도 등장인물과 독자가 느끼는 분위기를 조절할 수 있다.

　낮에 갔었던 잘 아는 곳이라고 해도 밤에 가면 사뭇 낯설고 전혀 다른 느낌이 들기 마련이다. 빛의 양과 질을 바꾸면 배경을 옮기지 않아도 분위기를 바꿀 수 있다. L. M. 몽고메리가《빨강 머리 앤》시리즈에 여러 번 등장하는 '자작나무 숲'을 어떻게 묘사했는지 살펴보자.

　　자작나무 숲은 폭이 살짝 좁고 배배 꼬인 오솔길로, 그 길을 따라 긴 언덕을 넘어 구불구불 내려가면 벨 씨네 숲으로 곧장 이어졌다. 에메랄드 색의 장막들을 걸러 내리쬐는 햇볕은 그 숲을 다이아몬드의 심장부처럼 더할 나위 없이 아름답게 만들었다.

　이 장면을 읽으면 누구나 나무 아래 있는 상상을 하게 된다. 초록빛으로 물든 햇살은 이 장면에 평온하고 쾌활한 느낌을 준다. 또 계절이 명

시되어 있지 않음에도 빛이 언급되어 있어서 늦은 봄이나 여름이라고 짐작할 수 있다.

이 오솔길은 설령 같은 날이라 해도, 다른 인물이 보면 전혀 다른 풍경과 느낌으로 다가온다. 다음은 똑같은 자작나무 숲이지만, 세 번째 시리즈에서 보다 성숙한 앤이 거닐 때의 풍경이다.

앤은 자작나무 숲과 윌로미어를 거쳐 집까지 걸어가면서 전에 없는 외로움을 느꼈다. 이쪽으로 걸어보는 게 몇 달 만인지 몰랐다. 꽃이 만발한, 검보랏빛이 감도는 밤이었다. 공기는 꽃향기로 묵직했다. 숨이 막힐 정도로 묵직했다.

검보랏빛은 앤의 외로움과 진한 꽃향기와 어우러져 전에는 없던 농도 짙고, 감상적인 느낌을 전달한다.

사람은 빛에 대해 야생동물처럼 반응한다. 빛이 환한 공간은 안전하다고 생각해 마음이 편해지지만, 어두운 공간이 주는 무게감은 몸과 마음을 무겁게 만든다. 한 장면의 분위기를 설정할 때는 빛에도 신경을 써야 한다. 이 장면에서 빛의 밝기를 어느 정도로 할 것인가? 그 빛은 어디에서 오는가? 빛은 강렬한가, 은은한가, 푸근한가? 아니면 눈이 멀 정도로 쨍한가? 밝게 비추어서 모든 것을 적나라하게 드러내는 빛인가, 아니면 그늘과 숨을 곳을 허용하는 빛인가? 이런 질문들이 빛의 감도를 조절할 때 도움이 될 것이다.

이야기에 맞는 화자 선택하기

빛은 분위기를 설정하는 데 중요한 요소다. 그러나 그 효과는 이야기의

화자에 따라 크게 달라진다. 《호빗》의 빌보 배긴스를 예로 들어보자. 그가 여정에서 맞닥뜨리는 수많은 곤경 가운데 하나는 '안개산맥'에 채 이르기도 전에 의식을 잃고 쓰러지는 것이다. 그럴 때마다 그를 둘러싼 세상은 빛 하나 없는 어둠으로 묘사된다. 눈을 뜨더라도 그는 자신이 의식을 되찾았는지조차 확신할 수 없다. 이 경험은 빌보에게 압도적인 영향을 끼친다. 한동안 궁상맞은 모습으로 주저앉아 있지 않으면 다시 힘을 낼 수 없을 정도다.

편안한 환경, 푸짐한 식사, 호빗 마을의 아름다운 경치가 내다보이는 안락한 방에 익숙한 빌보 같은 존재가 이렇게 뒤바뀐 배경에 놓이면 당연히 이런 반응을 보인다. 그런 점에서 개연성이 완벽한 장면이다. 톨킨이 이야기 초반에 인물의 성격을 확고히 다져놓았기에 이즈음 독자는 빌보라는 존재를 파악하고 있다. 그리고 그가 이 어두운 터널 안으로 떠밀려 들어갔을 때 이러한 감정적 반응을 보이리라는 걸 예상하게 된다. 이런 식으로 분위기가 연출된다.

배경과 분위기에서 여전히 흥미로운 점은, 둘 다 인물에 따라 완전히 달라질 수 있다는 점이다. 빌보에서 골룸의 시점으로 옮겨 갈 때 같은 배경이 얼마나 달라지는지를 보면 알 수 있다. 램프 같은 눈과 멀리서도 빌보를 관찰하는 능력을 보면 골룸이 터널 속에서 오랫동안 살았다는 것을 알 수 있다. 골룸은 어둠과 적막 속에서 절망하기는커녕 오히려 정상적인 상태가 된다. 어둡고 적막한 배경은 그에 이르러 전혀 다른 분위기로 바뀐다. 그 영역에서만큼은 자신이 주인이라는 사실을 아는 골룸은 확신과 안정감을 느낀다.

하나의 배경과 서로 다른 두 시점. 이 예는 화자, 혹은 시점을 담당하는 인물이 장면의 분위기에 미치는 영향을 보여줄 뿐만 아니라, 대비에 관한 효과도 설명해준다. 두 인물, 사물, 조직체, 장소 간의 큰 차이점을 보여주는 것으로 작가가 말하고 싶은 것을 대신하는 이야기들을 많이 찾

아볼 수 있다.《헝거 게임》의 '12구역'은 휘황찬란하고 방탕한 '캐피톨'과 나란히 보여지지 않았다면 그렇게까지 절박하고 어둠침침하지는 않았을 것이다.《해리 포터》시리즈에서 '호그와트'는 '프리빗가 4번지'와 비교할 때 행복의 은유로 빛을 발할 수 있었다. 작가는 거의 매 순간 무언가를 말하고자 한다. 분명하고 뚜렷한 장치를 통해 작가의 관점을 전달하고 싶다면 배경을 묘사할 때 대조적인 면을 드러내는 방법을 모색해보라.

스타일의 중요성

작가의 스타일도 분위기를 조성하는 데 영향을 준다. 다음 글을 살펴보며 작가가 고른 단어들의 특징을 찾아보자.

> 햇빛이 구름 사이를 뚫고 묘비들 위에서 반짝였고, 집들을 품은 들판을 따뜻하게 덮혔다. 폴라는 울퉁불퉁한 땅을 비틀거리는 법 없이 유유히 나아갔고, 발아래 잔디는 발자국 소리를 흡수했다. 라벤더 향의 산들바람이 묘석들 사이를 속삭이듯 스치며 그녀의 피부를 정답게 어루만졌다. 그녀는 깊이 숨을 들이마시고 미소를 지었다.

여기에서 묘사된 묘지의 분위기는 너무 평화로워 기이한 느낌마저 든다. 작가가 차분한 느낌의 단어들을 주의 깊게 선택한 덕분이다. 묘석들을 따뜻하게 덮히는 햇빛, 발자국 소리를 흡수하는 잔디, 묘석들 사이로 속삭이는 듯한 소리를 내며 부는 산들바람, 라벤더 향을 머금은 공기―라벤더 향기는 이완 효과가 있다고 알려져 있다―이렇게 고른 단어들은 인물의 마음 상태를 전달하고, 묘지에 평안한 느낌을 불어넣는다.

문장들은 호흡이 길고 완만한 흐름으로 이루어져 있어서 작가의 의도대로 배경에 나른하고 정처 없는 느낌을 부여한다. 이렇게 긴 문장들은 만족, 향수, 의문처럼 에너지를 비교적 덜 소모하는 감정과 어울린다. 반면에 짧은 문장들은 두려움, 고민, 분노, 초조, 흥분처럼 에너지 소모가 큰 감정에 잘 들어맞는다.

위에서 예로 든 장면에 스타일만 바꿔서 쓴 사례를 살펴보며, 스타일이 한 배경의 분위기를 좌지우지할 수 있다는 사실을 알아보자.

숨이 점점 가빠지는 가운데 폴라는 돌부리 가득한 묘지를 헤치고 나아갔다. 그러다 부서진 묘석 하나에 걸려 넘어지는 바람에 깔쭉깔쭉한 모서리에 생채기가 나고 말았다. 햇살이 눈을 찌르는 듯했다. 그녀는 땀이 흘러들어와 시큰거리는 눈을 가늘게 뜨고 뒤를 흘끗 보았다. 아무도 없었다. 하지만 그들은 단념한 게 아니었다. 그들은 절대 단념하는 법이 없었다. 매캐한 바람이 훅 불어와 그녀를 후려쳤다. 뜨겁고 고약한 냄새에 질식할 것만 같아서 그만 앞으로 고꾸라지고 말았다.

같은 배경인데 새롭게 바꿔 쓴 단어 몇 개만으로 분위기가 완전히 달라졌다. 폴라는 평온한 마음으로 묘지로 걸어 들어가는 것이 아니라, 힘겹게 헤치고 나아간다. 햇빛은 그녀의 눈을 모질게 찌르고, 부드러운 산들바람은 악취를 풍기는 강풍으로 돌변했다. 문장들의 흐름 역시 더 이상 완만하지 않다. 뚝뚝 끊기는 문장은 거칠고 서두르는 느낌을 주어서 폴라의 긴급한 상황과 잘 어울린다.

이렇듯 글의 스타일은 특정한 분위기를 연출하는 데 유용하게 쓰인다. 단어 선택, 문장의 길이와 흐름뿐만 아니라 단락의 길이까지도 실험해보며 독자가 체험하길 바라는 감정을 전달할 수 있는 요소들을 조합해보라.

복선 : 스토리의 빵가루

독자가 그 장면에서 느껴야 할 감정을 불러일으키기 위해 장황하게 설명할 필요는 없다. 분위기는 그 장면에서 벌어지는 상황에 반드시 기대야만 얻어지는 것도 아니다. 오히려 그 이후에 벌어질 일이 더 중요할 때도 있다.

복선foreshadow은 앞으로 일어날 사건을 암시하기 위해 쓰는 문학 기법이다. 이 기법은 두려움, 흥분, 불편함, 감사하는 마음 같은 감정과 연결될 때 가장 큰 효과를 기대할 수 있다. 이런 이유 때문에 복선은 분위기와 함께 맞물려갈 때가 많다. 감정은 인물이 머무르는 장소에 쉽게 영향을 받는다. 그래서 분위기를 형성하는 가운데 이후에 벌어질 상황의 기초를 다지는 데 배경만큼 완벽한 방법도 없다.

시각이 우선하는 특성 때문에 영화는 배경을 활용해 미래에 일어날 사건들의 복선을 깔기 좋다. 〈터미네이터 1〉의 마지막 장면은 구름이 하늘을 뒤덮는 불길한 풍경으로 끝난다. 이 장면은 다가올 핵전쟁을 암시하면서, 사라 코너가 미래의 어머니라는 자신의 운명을 끌어안는 것 못지않게 암울한 미래를 받아들이는 마지막 분위기를 확고히 한다. 소설 《오만과 편견》에서 엘리자베스가 다아시의 펨벌리 저택을 처음 보는 장면도 좋은 예다.

> 그것은 평지보다 높은 땅 위에 잘 자리 잡은 거대하고 아름다운 석조 건물이었다. 저택 뒤로는 드높은 수목이 울창한 언덕이 펼쳐져 있었다 (…) 엘리자베스는 기뻤다. 이토록 자연의 역할을 한껏 살린 곳은, 아니, 이토록 자연의 아름다움이 어설픈 취향에 위축되지 않은 곳은 한 번도 본 적이 없었다. 그들은 모두 흥에 들떠 감탄했다. 그 순간, 엘리자베스는 펨벌리 저택의 안주인이 된다면 정말 대단하겠다는 생각이 들었다!

이 부분에서 제인 오스틴은 독자에게 엘리자베스의 미래를 슬쩍 엿보게 해준다. 엘리자베스는 다아시의 청혼을 이미 거절했지만, 이 시점에 이르러 그의 새로운 면을 발견하고 좀 더 긍정적으로 보게 된 터다. 그리고 지금 그의 집을 방문한 것은 오스틴에게는 미래를 암시할 수 있는 완벽한 기회가 된다. 인용한 대목의 마지막 문장은 엘리자베스에게 보다 밝은 미래를 알리는 복선이다. 그녀는 펨벌리 저택을 보고 기분 좋게 놀라며, 심지어는 기뻐하기까지 한다. 저택에 대한 그녀의 반응은 곧 다아시에 대한 변화된 감정을 반영한다. 그 결과 희망에 찬 분위기가 만들어진다. 엘리자베스의 미래, 그리고 지금껏 그녀의 마음을 지배했던 오만과 편견을 벗어나 성장하는 계기가 된다는 점에서.

배경,
이야기의 방향을 제시하는 수단

이야기는 작가의 마음에 늘 최선두 자리에 있어야 한다. '방금 쓴 내용이 이야기의 방향을 제대로 이끌고 있나?', '이 장면, 이 대화, 이 대목, 혹은 이 부차적인 플롯subplot이 이 인물을 그의 목표로 이끌고 있나?'라고 글을 쓰며 수시로 자문해야 한다. 인물과 플롯 모두를 추진하는 것은 사건을 순조롭게 진행시키는 힘, 적절한 페이스를 유지하는 힘이다. 이야기는 우리가 쓰는 글을 쉬지 않고 판단하는 리트머스 시험지가 되어야 한다.

어떤 요소들은 이야기의 방향을 결정하는 데 보다 직관적으로 작용한다. 인물의 동선, 갈등, 전반적인 구조 등이 그렇다. 그리고 배경 역시 플롯과 인물에게 자연스럽게 영향을 미치는 요소들을 제공한다는 점에서 이야기를 나아가게 하는 데 도움이 된다. 배경을 잘만 다루면 작가가 원하는 방향으로 이야기를 움직일 수 있다.

기본적인 욕구 : 인물에게 결여된 것은 무엇인가?

어떤 이야기에든 반드시 들어가는 것이 있으니, 주인공에게 추구하는 목표가 있다는 점이다. 그 목표는 사랑을 찾는 것, 사랑하는 이의 가족을 보호하는 것, 또는 포상이나 명예를 얻는 것일 수도 있다. 이런 목표들은 모두 인간적인 욕구로, 허구의 인물과 현실 세계의 사람들이 공유하는 것이다.

심리학자 에이브러햄 매슬로가 명명한 '인간의 기본 욕구basic human needs'는 인간의(픽션에서는 등장인물) 근본적인 욕구이자 동인이 되는 욕구이다. 매슬로에 따르면 인간에게는 다섯 개의 기본 욕구가 있다. 생리적 욕구, 안전 욕구, 애정과 소속의 욕구, 존중과 인정의 욕구, 자아실현 욕구다. 진정한 행복과 성취는 이 욕구들이 모두 충족될 때 이루어진다. 이중 하나라도 없거나 빼앗길 경우, 인물은 그것을 되찾으려 할 것이다. 그래서 인간의 기본 욕구는 이야기를 이끄는 매우 강력한 도구가 될 수 있다.

애니메이션 〈인크레더블 1〉의 슈퍼 히어로 밥 파를 보자. 영화 초반에 그는 교외로 이사를 가고, 평범한 가장의 가면을 쓴 채 숨어 살면서 무료해 죽을 지경이 된다. 자신의 잠재력을 감추고 잘 살아가고 있지만, 자아실현 욕구는 어디에서도 채울 수 없다. 그렇기에 자신의 초능력을 다시 발휘할 기회가 생기자마자 당장 뛰어드는 것이다. 하지만 그의 결정은 직장과 가정 안에서 수많은 갈등을 불러일으킬 뿐만 아니라, 이야기에 악당이 등장하도록 이끈다. 그가 교외에서 살면서 자아를 충분히 실현하고 만족스럽게 살았다면 절대 일어나지 않았을 일이다.

바로 이것이 배경을 활용해 인물의 욕구를 조종하는 묘미이다. 만사가 순탄하다면 등장인물은 행복하게 살며 현재 자신의 위치를 고수할 것이다. 그대로 내버려두면 아무 데도 가지 않을 것이다. 그렇기 때문에 작가는 인물을 쿡쿡 찔러야 한다. 그들의 배경을 조절해 우리가 원하는 방향으로 가게 만들어야 한다.

이야기나 장면의 배경을 선정할 때는 인물의 욕구에 대해 고민해야 한다. 어떤 욕구가 빠져 있나? 그 결핍을 드러내 인물이 행동을 취할 만한 특정한 장소가 있나? 모든 욕구가 충족된 상태라면 욕구 하나를 없애서 그의 평형 상태를 뒤흔들고, 그를 새로운 방향으로 내몰 만한 배경이 있나? 인물을 원하는 방향으로 움직이고 싶다면, 욕구에 영향을 끼칠 만

한 장소로 인물을 몰고 가자.

시험 : 내 인물은 통과할까, 탈락할까?

주인공의 여정은 순차적이다. 주인공은 이야기의 사건들을 통해서, 그리고 다른 인물들과 함께하면서 자신에 대해 알아간다. 다시 말해, 자신의 동기, 욕망, 힘, 단점에 눈을 뜨게 되는 것이다. 매번 새롭게 각성할 때마다 주인공의 자신감과 능력은 커지고, 조금씩 목표에 가까이 가게 된다. 하지만 새롭게 얻은 지식에는 의심과 불안도 따라오기 마련이다.

시험은 모든 주인공의 여정에 필요한 요소다. 주인공은 시험 앞에서 자신이 누구인지, 무엇을 원하는지, 왜 그것을 원하는지 묻게 된다. 게다가 시험에는 실패의 가능성이 있기 때문에 독자를 몰입하게 한다. 주인공이 목표를 이룰까? 아니면 반대가 너무 커서 포기할까? 그는 옳은 선택을 할까, 잘못된 선택으로 목표에서 멀어질까? 빤히 예상할 수 있는 이야기를 쓰지 않으려면 주인공에게 실패할 기회를 주어야 한다. 시험은 그런 기회를 만들 좋은 방법이며, 배경은 시험을 제공하는 좋은 방법이다.

영화 〈사관과 신사〉에서 잭 마요와 신병 친구들은 장애물 코스를 달려야 한다. 잭에게는 쉬운 경기다. 기록을 깨겠다고 이미 작정한 터다. 그러나 잭에게는 극단으로 치닫는 외골수 성향과 냉담하게 보일 만큼 비협조적이고 자기 잇속만 차리는 큰 약점이 있다. 그가 소속감(늘 결여되어 있어 채워지길 바라는)을 얻고 싶다면, 이는 반드시 극복해야 할 약점이다. 자신의 태도를 바꾸고 상호의존성을 받아들일 기회가 계속 주어지지만, 잭은 줄곧 실패하다가 이야기의 마지막에 가서야 성공한다. 잭이 코스를 달리고 기록을 깨려는 순간, 그를 늘 좌절시켰던 같은 소대의 부원 하나가 오름벽 앞에서 뒤처진다. 잭은 기록을 깰 수 있는 기회를 포기하

고, 그 부원이 오름벽을 넘도록 돕는다. 그리고 마침내 결승선을 함께 넘는다. 이 배경은 잭의 성격을 시험하기 위해 쓰였고, 그는 수시로 실패한 뒤에야 비로소 승리의 깃발을 날리며 통과한다.

그러나 배경이 항상 시험을 제공하는 도구로 쓰이지는 않는다는 것을 명심해야 한다. 시험은 사람, 물건, 그리고 주인공에게 자신을 증명할 기회를 주는 배경 안에 있는 주변 상황이 될 수도 있다. 당신의 주인공이 알코올 의존증에서 벗어나려고 몸부림치고 있는가? 그렇다면 그를 알코올이 넘쳐나거나 언제든지 손댈 수 있는 배경(술집, 결혼 피로연, 스포츠 경기)에 던져라. 주인공은 극복하려고 애쓰는 결함을 자꾸만 끌어내는 사람이 있나? 그렇다면 그 사람이 나타날 만한 배경을 골라보자.

자신을 돌아보는 기회

시험은 주인공에게 반드시 필요한 요소이면서, 독자를 긴장하게 만든다. 시험은 주인공뿐만 아니라 이야기를 따라가는 독자에게도 스트레스를 준다. 긴장은 독자를 이야기에 계속 몰입시킨다는 장점이 있지만 휴식이 없으면 진이 빠지는 법이다. 고도의 긴장은 가끔씩 가동을 멈춰야 독자도 주인공도 숨 돌릴 틈이 생긴다.

이런 휴식기는 주인공에게 그동안의 과정을 돌아볼 기회를 준다. 하나의 시험을 통과하면 성취의 기쁨에 겨워 앞으로 나아갈 자신감을 얻을 수 있다. 또 앞으로의 길에 놓인 더 큰 시험들을 받아들여 통과할 수 있게 된다. 반면 시험에 실패했다면 주인공은 어디에서 일을 그르쳤는지 되돌아보고, 어떤 점에서 성장할지를 깨닫는다. 또 다음번에는 어떻게 달라져야 할지 모색할 기회를 얻게 된다. 실패한 경우, 자신을 되돌아보는 시간은 다음번 시험으로 곧바로 넘어가게 해주기도 한다. 이 실패로 주인공

은 포기하게 되는가, 역전의 용사처럼 전진하는가?

이렇게 주인공이 생각에 잠기는 시간이 있는 배경을 고를 때는, 주인공과 쓰고 있는 책의 유형이 결정적인 변수가 된다. 지난 일을 되돌아보는 장면은 일반적으로 조용하게 그려진다. 배경도 침실이나 캠프파이어, 시골길을 달리는 차 안처럼 단순하다. 그래야 주인공은 배워야 할 교훈에 집중할 수 있고, 다음번 시험과 마주할 수 있다. 그러나 이렇게 평온한 배경이 모든 주인공에게 통하는 것은 아니다. 주인공이 외향적인 성격이라 다른 사람들과 함께할 때 에너지를 얻는다면? 시끌벅적한 파티나 북적거리는 거리를 걸어갈 때 가장 활발하게 자신을 되돌아본다면? 그런 주인공이라면 마음속에 쌓인 걸 친구에게 다 털어놓고 그의 반응을 살피지 않을까? 이런 주인공에게는 이웃의 아파트나 식당에서 커피 한 잔을 마시는 배경이 가장 잘 어울릴 것이다.

그리고 이야기에서 혼자서 심사숙고할 시간이 필요할 때 주인공은 안전한 장소를 물색하기 마련임을 잊지 말자. 마음에 상처가 되는 일들이 특정한 배경과 부정적으로 맞물리는 것과 마찬가지로 긍정적인 느낌은 안심할 수 있는 배경과 관련이 있을 수 있다. 주인공이 자신을 되돌아보는 시간에 보다 통렬한 느낌을 더하고 싶다면 감정적으로 중요한 장소를 배경으로 선택하라. 그에게 가장 행복한 기억이 있는 곳은 어디인가? 어떤 곳에서 안전하다고 느끼는가? 과거에 성공을 거둔 곳으로 훗날 다시 찾을 만한 곳이 있는가? 이런 질문들에 대한 답을 생각하면 적당한 배경들을 찾을 수 있을 것이다. 이런 공간들을 개인화 하는 것으로 장면에 감정을 더할 수 있고, 개성 있는 이야기를 만들 수 있다. 또 독자에게는 현실감을 제공할 수 있다.

비유,
배경의 질을 높이는 열쇠

지금까지 배경은 단순히 정지된 시공간이 아니라, 쓸모가 아주 많은 이야기의 한 요소임을 설명했다. 배경은 이야기의 방향을 이끌고 나아갈 뿐만 아니라, 갈등을 제시하고 적절한 분위기를 만든다. 이 효과들이 함께 어우러지면 독자에게 감정적 반응을 불러일으킨다. 하지만 이는 배경을 잘 묘사했을 때만 얻을 수 있는 결과다.

초고를 쓰면서 자주 범하는 실수는 배경을 지극히 단순한 용법으로 한정하는 것이다.

쌀쌀하고 안개가 자욱한 오후였다.

이 문장의 배경은 훨씬 많은 것들을 묘사할 수 있다. 찰스 디킨스의 《크리스마스 캐럴》의 한 장면을 살펴보자.

스크루지 영감은 자신이 운영하는 회계 사무소에 앉아 바삐 일하고 있었다. 그날은 춥고 스산하며, 살을 에는 듯 매서운 추위도 모자라 안개까지 자욱했다. 밖에서는 숨을 씩씩대며 추위에 곱은 손을 녹이려고 주먹을 쥐고 가슴을 치면서 발을 동동 구르는 행인들이 오가는 소리가 들렸다. 거리의 시계는 이제 막 3시를 지났을 뿐인데 날은 벌써 어둑했고—실은 하루 종일 해가 나지 않았다—이웃 사무실 창에서는 붉게 타는 촛불들 때문에 손에 묻어날 것 같은 갈색 연기가 배어나오고 있었다. 갈라진

틈새부터 열쇠 구멍까지 안개가 스며드는 통에 어찌나 자욱한지 앞뜰이 비좁기 그지없는데도 맞은편 집들이 허깨비처럼 멀어 보였다.

더 많은 문장을 동원해 이 배경을 묘사해보았다. 고전 소설의 문체는 현대 소설에 비해 장황한 편이지만, 대가들의 비유 표현은 지금도 유효하다. 디킨스는 감각적인 세부 묘사와 함께 직유와 은유를 써서 도심의 소박한 안뜰에 깊이와 결을 만들고, 느낌을 가진 공간으로 탈바꿈시킨다. 이러한 기법들이 보여주는 미학이라고 할 수 있다. 이 기법들은 수정처럼 투명한 이미지를 만들어 독자들이 장면 속에 굳건히 발을 디딜 수 있게 한다. 그리고 이야기 속에서 벌어지는 일들을 정확히 그려볼 수 있게 해준다. 작가 입장에서는 한 장면에서 중요한 역할을 하는 대상이나 상징을 강조할 수 있을 뿐만 아니라, 때로는 절실하게 필요한 유머까지 부여할 수 있다.

비유를 잘 살린 몇 가지 사례들을 통해 배경 묘사의 범주를 확장하는 방법을 알아보자.

직유와 은유

비유figurative language는 표현하려는 대상을 다른 비슷한 대상에 빗대어서 표현하는 문학 기법이다. 비유에서 가장 많이 쓰는 기법은 직유와 은유다. 이 둘의 차이점은 딱 하나다. 직유는 '처럼', '같이', '듯이' 같은 연결어를 사용하지만, 은유는 그렇지 않다. 아래의 예를 보자.

1) 그 물은 잉크처럼 까맸다. (직유)
 환히 비춰줄 달이 뜨지 않으면, 그 물은 잉크로 변한다. (은유)

2) 새 떼가 성난 군중 같은 울음소리를 냈다. (직유)

　　새 떼는 점점 광란 상태에 빠져드는 성난 군중이었다. (은유)

　　1, 2번의 비유들 모두 작가가 배경을 마음의 그림으로 표현하고, 생생한 이미지들을 만들어내면서 단어 수를 경제적으로 줄이고자 할 때 꽤 도움이 된다. 또한 은유를 쓰면 장면에 분위기를 조성하기도 좋다. 다음의 예를 보자.

　　수학 동 복도는 몇 킬로미터는 쭉 뻗어 있었다. 꼭 퍼레이드 도로 같았는데, 나는 광대였고, 온갖 사람들이 팔꿈치로 아프게 찔러대고 모질게 밀쳐대는 가운데 미소를 지으며 나아가면서 그 모든 게 정말 너무 재미있는 것처럼 굴었지만, 속마음은 화장실에 숨어서 울음을 터뜨리고 싶을 뿐이었다.

　　이제 똑같은 배경을 다른 이미지들로 묘사한 글을 보자.

　　나는 수학 동 복도를 유유히 걸어 내려갔다. 나는 과학 홀과 교차하는 수직선상에서 움직이는 하나의 점이었다. 우리가 가야 할 곳을 향하는 대열을 따라가면서 나는 다른 점들에게 고개를 끄덕였고, 간간이 큰 소리로 "어이!" 하고 무심히 외쳤다.

　　두 글 모두 시간과 공간을 설정하고 있다. 학교의 수학 동에서 일어나는 상황이다. 하지만 비교를 통해서 정말로 많은 상황을 전달하고 있다. 첫 번째 글은 직유를 사용해서 주인공이 배경에 대해 느끼는 감정을 표현한다. 그곳은 주인공에게 즐거운 장소가 아니다. 두 번째 글은 첫 번째 글과 달리 느긋한 분위기를 풍긴다. 수학 동 복도를 수직선과 비교하

고 학생들을 점과 동일시하는 것은 주인공의 시점을 수학에 적용하고 있다는 점에서 본인에게 편안한 공간임을 알려준다.

　은유와 직유를 활용해 배경을 묘사하는 이점은 무궁무진하다. 독자들의 마음속에 이미지를 만들어줄 뿐만 아니라 배경과 그 안에 사는 인물에 관한 중요한 정보를 제공한다.

상징을 통해 주제를 강조하라

직유와 은유가 두 개의 다른 대상을 비교한다면, 상징은 사전적인 의미를 뛰어넘는 한 단어, 문장, 혹은 대상에 의미를 부여한다. 보편적인 상징이든 개인화된 상징이든 작가는 상징을 통해 중요한 주제를 전하거나 느낌, 아이디어, 신념을 강화할 수 있다.

　보편적인 상징universal symbolism은 가장 일반적이며, 현실 세계에서 널리 받아들여진 인식을 가져와 허구에 적용하게 된다. 가령 교사를 아이들을 신실한 마음으로 보살피는 사람으로 보는 것, 백인종을 순수 인종으로 보는 사람까지 그 범주가 넓다. 보편적인 상징을 통해서 작가는 묘사의 기능을 더 확장할 수 있다. 다시 말해서, 단어를 최대한 적게 쓰면서 일반적으로 통용되는 의미나 정서, 또는 분위기를 암시할 수 있다.

　개인화된 상징personalized symbolism은 일반적인 인식이 포함될 수도 있으나 인물이 연상하는 것과 맞물릴 때가 많다. 가령 먹을 것이 부족한 겨울 내내 오트밀만 먹어야 했던 인물에게는 오트밀 냄새가 가난의 의미로 다가올지도 모른다. 유년기에 저지른 잘못을 사과하려고 누군가에게 민들레꽃을 주었던 인물에게 민들레꽃을 받는 일은 용서를 의미할 수도 있다. 개인화된 상징주의는 잘만 쓰면 강력한 효과를 발휘한다. 그리고 독자에게는 읽는 재미를 한층 더해준다. 독자는 상징 뒤에 숨은 특별한

의미를 이해하면서 비로소 인물의 감정에 공감하기 때문이다.

여기에서 명심할 것은 상징은 직유나 은유보다 미묘하기에, 상징이 뜻하는 의미를 만천하에 규정하면 절대로 안 된다는 점이다. 상징은 독자가 일상적인 사물이나 대상이 일차적으로 의미하는 바에서 직관적으로 인식할 수 있는 방식으로 써야 한다. 스티븐 킹의 소설《스탠드》의 마지막 부분을 읽으며 '아, 그럼 그렇지. 애비게일 수녀는 모세의 상징이었어'라고 생각할 독자는 없을 것이다. 하지만 성경을 읽은 사람들이라면 무의식적으로 그 연관성을 알아차리고 설득력이 있다고 생각할 것이다. 속으로 '아하!'라고 외칠 때 독자는 이야기에 깃든 보다 심오한 의미를 깨닫게 된다.

모티프 : 규모를 키운 상징주의

모든 작가들은 독자가 이야기와 연결되기를 바란다. 이런 이유로, 우리가 쓰는 이야기의 거의 모든 시간대에는 서술을 거쳐 전달되는 중심 메시지나 사상―하나의 **주제**theme―이 담겨 있다. 주제는 때로 초고 단계에서 신중하게 제시될 수 있다. 아니면 글을 본격적으로 쓰는 동안 유기적으로 나타난다. 이때에도 주제는 반복적으로 등장하는 상징들의 도움을 받아서 이야기가 전개되는 과정 속에서 총괄적인 메시지나 사상을 발전시켜 나간다. 이렇게 이야기 속에서 되풀이되는 상징을 '**모티프**motif'라고 한다.

《해리 포터》시리즈를 예로 들면, 뱀은 선악의 대결이라는 주제를 뒷받침하는 모티프 중 하나다. 뱀은 슬리데린의 표식으로, 수많은 사악한 마법사들이 나타났던 출구다. 볼드모트의 애완동물 내기니는 거대한 뱀이다. 파셀텅(뱀의 언어)을 말할 수 있는 사람은 암흑의 마법사로 여겨진

다. 롤링이 뱀을 악의 상징으로 반복해 사용한 덕에 독자는 《해리 포터》의 세계가 지닌 어두운 면을 연상하게 된다.

　모티프는 작가의 주제를 독자에게 드러내는 중추나 다름없기 때문에 제대로 골라야 한다. 배경은 수많은 가능성을 내포하고 있다는 점에서 모티프가 생기는 자연스러운 장소다. 모티프는 《브루클린에 나무 한 그루가 자란다A Tree Grows in Brooklyn》의 가죽나무나 《허클베리 핀의 모험》의 미시시피강처럼 자연물일 수도 있다.

　모티프는 배경에 있는 단순한 물체가 되기도 한다. 《포레스트 검프》에서 어디에서 날아왔는지 모르는 깃털 한 개가 운명을 뜻하는 것처럼 말이다. 이야기에 반복해 나타나면서 주제를 강화한다면 계절, 한 벌의 옷, 동물, 기후 현상 등 무엇이든 모티프가 될 수 있다.

　이미 언급한 것처럼, 주제는 계획할 수도 있고 우연히 나타날 수도 있다. 글을 쓰기 전에 정한 주제가 있다면 그 아이디어를 강화할 모티프를 생각해야 한다. 모티프가 배경 그 자체가 됐든, 배경 안에 있는 사물들이 됐든 마찬가지다. 여기까지 골랐으면 이야기 전반에 걸쳐 두드러지게 보이도록 연출해야 한다.

　주제를 그 자체로 내보이고 싶다면 사실을 제시한 뒤 모티프를 여러 개 덧붙이고, 똑같은 선정 과정을 거쳐 주제를 보강할 수 있다.

과장법

작가는 정해진 목표를 완수해야 한다. 즐거움을 주고, 정보를 제공하고, 설득하고, 수많은 요소 가운데 의미를 드러내는 목표 말이다. 장면의 요점을 명백하게 드러내는 것이 목표라면 과장법을 쓰면 좋다. 이 기법은 강조하기 위한 과장이라고 할 수 있다. 다음에 나오는 배경 묘사를 보자.

마시의 기숙사 방은 종말 이후의 세상처럼 섬뜩한 풍경을 드러냈다. 옷가지와 신발 더미에 파묻힌 침대, 바닥을 점점이 수놓다시피 흩어져 있는 그래놀라 바 포장지들과 부스러기들, 이와 함께 풍기는 시큼한 냄새는 싱크대에 수북이 쌓인 지저분한 접시들로 위장한 박테리아 실험의 산물이 틀림없었다.

작가는 이 대목에서 진짜일 리 없는 과장법을 쓰고 있다. 마시의 방은 종말 이후의 세상일 리 없고, 싱크대에 있는 것들은 이상한 과학 실험의 결과물이라기보다는 간밤의 설거지거리들이다. 독자들은 이 상황이 현실이 아니라 작가가 요란하고 명백하게 메시지(마시는 지저분한 사람이다)를 전달하고 있다는 것을 안다. 과장법을 통해 주인공의 성격이 뚜렷하고 익살맞게 드러나면서 이런 기법을 쓴 목적도 완수된다.

과장법 같은 문학적 장치는 흥을 돋우는 효과로 쓰일 때가 많지만, 심각한 소재와 함께 쓰일 때도 있다.

태양이 서쪽 산봉우리 너머로 미끄러지듯 넘어가자, 나무들 밑으로 고이는 그림자가 거무스름한 공간이 되면서 모든 소리를 빨아들였다. 바람이 갑작스레 멈췄고, 깍깍대던 매의 소리도 사라졌으며, 나뭇잎 사이에서 조잘대던 작은 짐승들도 일제히 입을 다물었다. 오싹한 전율이 등줄기를 타고 올라왔다. 나는 한 아름 들고 있던 나뭇가지들을 내려놓고 불을 지피기 시작했다.

그림자는 사실 실질적인 공간을 만들지 못하며, 숲의 소리를 빨아들이지도 않는다. 하지만 작가는 어둠을 과장해 묘사하고, 느닷없는 적막과 연계하면서 심상치 않은 일이 일어나고 있음을 강조한다. 그 결과 긴장감이 생기면서 독자들은 불편한 느낌을 받는다. 작가가 만들고 싶었던

분위기가 확실히 전달된 것이다.

정해진 배경을 묘사하면서 어떤 부분을 뚜렷이 드러내고 싶다면, 몇
몇 요소들을 과장해 강조하는 방법을 고려해보라. 이때 한 가지 주의할
점이 있다. 비유적인 언어가 대부분 그렇듯, 이 기법을 지나치게 많이 쓰
면 내러티브가 감상적으로 비치기 시작하면서 전달하고자 하는 요지가
사라진다. 과장법을 쓸 때는 '작은 고추가 매운 법'임을 명심하자.

의인법 : 무생물에 생명을 불어넣는 마법

의인법personification은 배경의 기능을 확장하고자 할 때 가장 효과적인
비유법 중 하나이다. 의인법은 인간이 아닌 대상을 인간이 행동하는 것
처럼 표현하는 기법이다. 의인법을 효과적으로 쓰면 단조로운 장면에 역
동성과 감정이 생긴다. 절벽 위의 단출한 집을 묘사한 글을 살펴보자.

깎아지른 듯한 절벽 끝에 페인트가 벗겨지고 덧문도 뒤틀어진 낡은
집 한 채가 서 있었다.

이 글은 집과 집이 있는 위치에 대해 확실히 알려주지만, 활기는 느
껴지지 않는다. 이 집에 인간 같은 움직임을 불어넣어 동적인 느낌을 살
려보자.

그 집은 깎아지른 듯한 절벽 위에, 오랜 세월 바람에 시달리다 못해 한
쪽으로 기우뚱한 모양새로 쭈그려 앉아 있었다.

짜잔! 이렇게 어느 정도 개성 있는 집으로 변했다. 의인법을 통해 절

벽 끝에 쭈그려 앉아 있는 것 같은 데다 바람에 떠밀리는 듯한 모양새를 쉽게 상상할 수 있다. 여기에서 좀 더 나아가보자.

그 집은 깎아지른 듯한 절벽 위에, 오랜 세월 바람에 시달리다 못해 한쪽으로 기우뚱한 모양새로 쭈그려 앉아 있었다. 거기에 모래알들이 비벼대는 바람에 페인트가 벗겨지면서 군데군데 맨살이 드러나 있었다. 문은 헤벌린 입처럼 한쪽으로 기운 채 열려 있었다.

집에 맨살과 입 같은 인간적인 세부 묘사를 덧붙이자 시각적 이미지가 뚜렷해지고 감정의 요소도 늘어났다. 독자는 모래에 맨살이 쏠리는 느낌이 어떤지 알 것이다. 그 느낌은 헤벌린 입과 연결돼 질병과 노년을 연상시킨다. 이런 세부 묘사 덕에 이 배경은 쓸쓸한 데다 궁상맞은 느낌까지 불러일으킨다. 작가는 집을 이렇게 의인화함으로써 독자들이 마음속으로 느끼게 될 감정을 착오 없이 설정할 수 있다.

의인법의 미학은 모든 감정을 끌어낼 수 있으며, 작가가 원하는 모든 이미지를 만들 수 있다는 데 있다. 두어 가지 요소만 바꿔도 슬픔이 감도는 작은 집은 전혀 다르게 바뀔 수 있다.

그 집은 깎아지른 듯한 절벽에서도 가장 높은 곳에서, 자로 잰 것처럼 똑바로 선 채 애수에 찬 숲을 위풍당당하게 굽어보고 있었다. 최근에 페인트를 칠한 외관은 반짝반짝 빛났고, 창문들은 은은한 빛을 발하며 구름 한 점 없는 하늘을 눈 한 번 깜빡이지 않고 응시하고 있었다.

이 글에서는 전혀 다른 집이 등장한다. 반짝이는 외관에 관리를 잘해서 반듯하게 서 있는 집이다. 하지만 '눈 한 번 깜빡이지 않고', '위풍당당하게 굽어보고 있었다'라는 부분에서 이 집이 모든 사람을 비롯해

모든 것을 내려다보고 있음을 알게 된다. 다시 말해, 이 집에서 푸근한 느낌은 받을 수 없다. 집에 들어가고 싶은 친근한 느낌과는 전혀 다른 분위기를 풍긴다.

지금까지 보았듯이, 의인법은 지루한 배경에 생기를 불어넣는 좋은 기법이다. 무생물에 인간적인 성격을 부여하면 친근한 느낌과 함께 공감대를 형성할 수 있다. 이런 기법을 통해 작가는 배경에 느낌을 부여하고, 독자는 장면을 통틀어 지속되는 특정한 감정을 직접 체험하게 된다.

배경을 묘사할 때
빠지기 쉬운 함정

지금까지 배경을 다양하게 활용해서 이야기의 효과를 향상시키는 방법들을 알아보았다. 그러나 이야기의 모든 요소가 그렇듯, 여기에도 몇 가지 함정이 있다. 다음은 배경 묘사를 할 때 생길 수 있는 문제들이다.

장황한 묘사

배경이 때때로 부당한 평가를 받는 가장 큰 이유 중 하나가 장황한 묘사다. 글에서 묘사를 지나치게 많이 할 때 이런 일이 생긴다. 장황한 묘사는 젊은 독자들이 고전 소설을 멀리하게 된 주범이기도 하다. 호흡이 길고 온갖 수식이 덕지덕지 붙은 묘사는 과거에는 하나의 모범이었으나 이제는 아니다. 어렸을 때 읽었던, 저작권이 소멸된 책을 다시 읽으면서 이 책이 지금 출간되었다면 글이 달라졌을까 하는 의문이 절로 생기는 것도 무리가 아니다.

　작가들에게 자신을 상품을 파는 판매원이라고 생각하라면 질색하겠지만, 어느 정도는 그렇게 생각할 필요가 있다. 우리는 사람들이 읽기를 바라며 책을 쓴다. 그러려면 우리의 독자를 이해해야 한다. 지금은 제인 오스틴과 찰스 디킨스의 시대가 아니다. 현대의 독자들은 시류에 매우 빨리 적응한다. 독자들은 대부분 '요점으로 직진'에 환호를 보낸다. 이런 독자들에게 부응하고 싶다면 장황한 배경 묘사는 도움이 되지 않는다.

그렇다면 묘사를 질질 끄는 불상사를 미리 방지할 방법이 있을까? 그 방법은 단순하면서도 복잡하게 서술하는 것이다. 이야기에서 정말 필요한 디테일만 남기고, 가지를 다 쳐내는 것이다. 그러려면 자신이 설정한 배경으로 뭘 하고 싶은지 정확히 인지하고 있어야 한다. 목적이 분위기를 연출하는 것인가, 특정한 감정을 불러일으키는 것인가? 아니면 복선이나 미래에 일어날 일을 마련하고 싶은가, 인물의 성격을 드러내고 싶은가? 묘사를 통해 얻고자 하는 바를 결정한 뒤에는 그 목적을 뒷받침해주는 디테일들을 골라라. 단, 독자들이 납득하는 데 부족함이 없도록 묘사를 해야 하며, 그런 후 다음 단계로 나아간다.

시간의 혼동

배경을 이야기가 펼쳐지는 장소라고만 생각하기 쉽지만, 시간대 역시 중요하다. 이야기에서 벌어지는 일들은 대부분 시간의 흐름을 지키지 않는다. 며칠, 몇 달, 심지어는 몇 년 단위로 들쑥날쑥하지만, 독자들은 여간해서는 시간이 얼마나 흘렀는지 혼동하지 않는다. 특정한 종류의 글—서두에 날짜를 써야 하는 일기나 신문 헤드라인, 내용상 카운트다운이 들어가는 글—을 써본 작가라면 시간의 경과를 표현하는 일이 어렵지 않을 것이다. 그러나 대개의 경우, 독자가 이야기에서 어느 시간대에 있는지 알게 하려면 보다 섬세한 접근이 필요하다. 다행히 배경상의 몇 가지 방법만으로 해낼 수 있다.

오랜 세월에 걸쳐서 진행되는 작품인 경우, 장chapter이나 섹션section으로 나누면 한 시간대에서 다른 시간대로 건너뛸 수 있다. 이때 계절, 달, 공휴일, 날씨를 활용하면 시간이 얼마나 흘렀는지, 지금이 '어느 시점'인지 독자에게 알려줄 수 있다. 예를 들어, 《빨강 머리 앤》27장의 배

경은 겨울이지만, 28장은 이렇게 시작한다.

> 4월이 끝나가는 어느 날 저녁, 마릴라는 교회 후원회 모임을 끝내고 집으로 걸어가면서 겨울이 끝났음을, 남녀노소, 우울한 사람, 행복한 사람을 가리지 않고 모두에게 짜릿한 기쁨을 선사하는 봄에게 자리를 내주고 물러갔음을 실감했다.

작가는 달(4월)과 계절(봄)을 명시하면서도 글이 투박해지지 않도록 노골적으로 선언하는 것('바야흐로 봄이 왔다'처럼)은 피하고 있다. 대신 봄에 흔히 볼 수 있는 풍경을 언급해 감정을 불어넣는다. 겨울이 물러가고 봄이 찾아올 때의 짜릿함이 느껴진다. 시간에 대한 언급은 교묘히 감춰져 노골적으로 느껴지지 않는다. 이렇듯 이야기를 장 단위로 나누는 것은 시간의 흐름을 알리는 효과적인 방법이다.

시간대가 길면 장을 나누는 것이 좋은 방법이 될 수 있지만, 시간이 짧은 경우에는 그리 바람직하지 않다. 고작 하루나 한 시간이 지났는데 계절의 변화를 언급할 수는 없다. 시간대는 상대적으로 짧지만, 주인공이 중요한 소식을 기다리고 있는 상황이라면 배경에서 변화를 줄 만한 것이 없는지 고민해야 한다.

> 찬드라는 쉴 새 없이 왔다 갔다 하느라 발이 다 아플 지경이었다. 대기실 창문을 통해 칼날처럼 내리쬐는 따뜻한 빛줄기를 들락날락했지만 소식을 들고 오는 사람은 아무도 없었다. 하다못해 체크인을 하는 사람조차 없었다. 잠시 뒤, 구름이 차츰차츰 피어올라 해를 가리자, 한 줄기나마 따뜻했던 빛조차 사라졌다. 그녀는 결국 자리에 앉았고, 신경이 요요처럼 팽팽히 당겨진 나머지 속까지 쓰렸다. 하지만 겉으로는 나무 의자 팔걸이를 손가락 끝으로 톡톡 두드리는 것 말고는 꼼짝도 하지 않았다.

이 장면에서 작가는 날씨에 대한 묘사로 시간의 경과를 알린다. 햇빛의 방향이 서서히 바뀌면서 느린 변화를 표시하고 있다. 아마도 한두 시간, 아니면 오후나 아침 시간이 경과하는 상황일 것이다. 이런 식으로 날씨를 묘사하면 시계를 동원하지 않더라도 시간의 흐름을 알릴 수 있다.

또 다른 방법은 빛에 변화를 주는 것이다. 쓰고 싶은 장면의 시간대가 이른 아침인가? 그렇다면 해가 지평선에 딱 붙어 있다가 점차 중천으로 옮겨가는 과정을 묘사하라. 달이 떴을 때도 밤하늘에 뜬 달의 위치를 바꿔주면 된다. 사건이 오후가 지나는 동안 벌어지는가? 빛의 질과 밝기뿐만 아니라, 그림자의 움직임 또한 시간의 경과를 알릴 수 있다.

이런 기법 말고도, 시간을 나타내줄 만한 일상적인 모습을 찾아보는 것도 좋다. 아이들의 등하교, 아침저녁의 러시아워, 하다못해 소나기가 내리는 패턴, 아침 식사, 하루 일과를 마치는 상황 역시 시간이 흐르고 있음을 알리는 방법이다.

플래시백과 꿈 장면

플래시백과 꿈을 묘사한 장면만큼 격하게, 그것도 온갖 이유로 욕을 먹는 기법도 없을 것이다. 이 기법들을 쓰면 이야기의 흐름이 부득이하게 끊기고, 독자들은 진행 중인 이야기 밖으로 밀려나기 때문이다. 이 경우, 독자를 잃을 위험을 늘 감수해야 한다. 이런 불상사를 막으려면 플래시백과 꿈 장면은 가급적 짧게 써야 한다. 그래야 이야기에 한창 재미 붙인 독자들을 다시 품에 안을 수 있다.

아이러니하게도, 이런 장면의 배경 묘사는 지나치게 길어질 소지가 크다. 플래시백이나 꿈이 도입될 때는 배경도 바뀌기 마련인데, 이를 적절히 묘사해주어야 독자들이 주변을 살펴볼 여유를 갖는다. 그래서 묘사

에 자칫 지나친 공을 들이기도 하는데, 그러면 플래시백이나 꿈의 느낌을 공연히 장황하고 터무니없이 과장하는 역효과를 낳게 된다.

이런 난제를 해결하기 위해 되도록 말을 줄이면서 묘사를 짧고도 맛깔나게 하고 싶을 것이다. 독자들이 혼동하지 않는 선에서 필요한 묘사를 최소화할 방법을 찾아라. 목적을 이루는 데 필요한 배경의 디테일에 집중하라. 이때 배경의 디테일은 두 가지 역할을 할 때 바라는 감정을 이끌어낼 수 있음을 명심해야 한다. 간단히 말해서, 중요한 디테일에 모든 관심을 집중하고, 재빨리 짧고 명확하게 전한 다음 진짜 이야기로 되돌아와야 한다.

플래시백을 쓸 때 유독 두드러지는 또 하나의 난제는 독자들이 현재와 과거 사이에서 이리저리 끌려다니게 될 수 있다는 점이다. 독자가 방향을 잃고 이야기에서 일어나는 상황에 혼란을 느끼는 것만큼 달갑지 않은 경우도 없을 것이다. 이를 해결하려면 전후 상황을 명쾌히 밝혀야 한다. 플래시백의 배경이 이야기의 주된 배경과 겹치지 않게 하는 것이다. 플래시백의 배경을 전혀 다른 곳으로 고르는 것도 효과적인 방법이다. 그렇게 하면 독자는 뭔가 변화가 있다는 것을 알게 된다. 이야기의 성격상 이 방법을 쓸 수 없다면 날씨나 계절이나 하루의 시간대처럼 변화하는 성격의 플래시백 장면 같은 다른 대안을 찾아보라.

플래시백이 과거와 동떨어진 장소에서 일어난다면 반드시 시간과 관련된 디테일—시간에 따른 주인공 외양의 변화, 패션 트렌드, 대중문화의 흐름 등—을 적절히 강화하라. 그러나 부수적인 디테일에 쓸데없이 많은 말을 허비해서는 안 된다. 플래시백에서 일어나는 사건과 그 안에 포함된 인물들에게 필요한 묘사만 골라야 한다.

꿈을 묘사하는 장면을 쓸 때는, 특히 계속 반복되는 꿈 장면을 쓸 때는 그 부분을 미리 구상해두는 편이 좋다. 실제처럼 선명한 꿈이 좋을까, 안개 낀 듯 어렴풋하고 초점이 맞지 않는 꿈이 좋을까? 둘 다 가능하다.

꿈 장면을 어떻게 쓸지 결정한 다음, 원하는 결과가 나오도록 디테일을 강조하라. 지나칠 정도로 삭막하면서도 쨍하니 밝게 하거나, 구름이 잔뜩 끼고 흐리게 연출하라. 이 기법을 쓰면 지금까지의 이야기와는 사뭇 다른 분위기가 만들어지기 때문에 독자들은 꿈 장면으로 들어가고 있음을 인식할 것이다.

장면 묘사 : 설명할까, 보여줄까?

지금부터 말하려는 내용은 보여주는 쪽이 설명하는 쪽보다 좋다는 이야기지만, 많이 써봐야 그 사실을 깨닫는 것은 아니다. 물론, 보여주는 쪽이 대개 더 좋은 결과를 얻는다. 감각적인 디테일을 사용하면 독자를 이야기 속으로 끌어들여 감정을 불러일으키고, 이야기를 방해하지 않으면서 이야기의 맥락을 통해 정보를 전달할 수 있다. 그렇지만 설명하는 것 역시 고유한 영역이 있다. 특히 이야기가 디테일의 늪에 빠지거나, 이야기의 속도가 더뎌지는 일 없이 신속하게 표현해야 할 때가 그렇다. 배경을 묘사할 때는 두 방법 모두 나름의 이점이 있다. 그렇다면 어떤 방법을 써야 하는지 어떻게 알 수 있을까?

어떨 때 보여줄까
분위기나 감정을 연출할 때
배경을 통해 분위기나 감정을 연출하고 싶을 때, 다시 말해 독자를 이야기 속으로 끌어들여 작가가 전하고자 하는 느낌을 느끼게 하고 싶을 때는 배경의 정황(텅 빈 신생아실)을 설명하는 것만으로는 목적을 이룰 수 없다. 이럴 때는 보여줘야 한다.

벽은 분홍색이었다. 블라인드 때문에 어둑한 나머지 모든 것이 회색으로 보였지만, 그녀는 벽이 분홍색임을 알았다. 흔들 목마, 탁자에 놓인 기저귀들, 조용히 매달려 있는 모빌. 고무젖꼭지마저 러그 한가운데 엎어져 있었다. 이제 막 일어나 앉게 된 아기가 고무젖꼭지를 요람에서 한껏 내던지면, 딱 그 정도 거리에 떨어질 것 같았다. 세라는 문간에 서서 깜빡이지 않아 따가워지는 눈으로 그 빌어먹을 고무젖꼭지를 응시했다. 황망한 나머지 누구에게 주워달라는 말도 할 수 없었다. 다들 가버린 데다 시간도 너무 늦은 터였다.

이 글에서 보듯, 특정한 느낌을 불러일으키거나 분위기를 설정할 때는 보여주는 쪽이 효과적이다.

독특하거나 생경한 배경을 묘사할 때

독자들이 이야기 속에서 사건이 일어나는 곳이 어딘지 몰라 혼란스러워하길 바라는 작가는 없다. 갈피를 잃는 바람에 앞쪽으로 돌아가 다시 읽는 독자를 보고 싶지도 않을 것이다. 이런 불상사를 막기 위해 많은 작가들, 특히 판타지와 SF 장르의 작가들은 독특한 배경을 묘사할 때 독자의 흥미를 돋우려고 최선을 다한다.

통속적인 배경과 마찬가지로, 독특한 배경 역시 독자가 뚜렷한 시각적 이미지를 무리 없이 떠올릴 수 있을 정도로 묘사에 충실해야 한다. 한 가지 방법은 처음에는 배경 전체를 아우르며 큰 그림을 그려나가다가 최종적으로는 그 안에 있는 단편적인 요소 하나에 집중하는 것이다. 예를 들어, 우주 식민지를 묘사할 때는 지구와의 거리나 대기의 질, 인간과 함께 살아가는 외계 종족 따위를 시시콜콜하게 설명하지 않아도 된다. 그곳에서 느껴지는 전체적인 인상을 피력하되, 보여주고 싶은 보다 작은 디테일에 초점을 맞추어라. 황폐해진 구조물이나 유령 도시 같은 산책로

를 집중적으로 묘사해 식민지가 얼마나 오래됐는지 저절로 드러나게 하는 식으로 말이다.

이질적인 배경에서 유독 까다로운 요소를 묘사하는 또 다른 방법은 '비교'하는 것이다. 비교를 통해 몇 개의 단어만으로도 전달하고 싶은 이미지를 정확하게 연출할 수 있다.

숨은 사연을 드러낼 때

숨은 사연 또한 악명 높은 기법 중 하나다. 뒷이야기랍시고 정보의 쓰레기 더미를 던져주는 바람에 독자들을 따분하게 만들고, 이야기의 속도를 더디게 하는 경우에 그렇다는 뜻이다. 하지만 주인공과 주인공의 동기를 이해하기 위해 독자들이 반드시 알아야 하는 정보도 있다. 뒷이야기의 경우에는 거의 모든 상황에서 설명하기보다는 보여주는 쪽이 효과적이다. 이때 배경은 주인공의 과거를 통해 중요한 정보를 드러내는 뛰어난 수단이 되어준다. 배경을 통해 뒷이야기를 보여주는 방법을 더 자세히 알고 싶다면《디테일 사전: 도시 편》을 참조하기 바란다.

중대한 변화를 맞이하는 배경을 묘사할 때

배경이 어떤 변화를 일으킬 경우에는 독자에게 변하기 전과 후의 이미지를 분명히 전달해야 한다.《헝거 게임》시리즈 2권에서 12구역이 파괴되는 장면이 그토록 강렬했던 이유는 작가가 그 배경을 눈에 보이듯 선명하게 그려냈기 때문이다. 배경이 큰 변화를 일으키는 경우에는 변하기 전과 후의 모습을 제시해야 독자가 그 과정과 결과를 낱낱이 이해할 수 있다.

중요한 배경을 소개할 때

특정한 배경이 유독 중요한 주인공이 있을 수 있다. 주인공이 과거에 감

정적인 경험을 한 장소가 그런 배경이다. 또 하나가 이야기에서 필수적인 조역들이 사는 곳인데, 이 배경은 장차 주인공이 많은 시간을 보낼 곳이 된다. 이런 장소들은 신중하고 친절하게 소개해야 하기에, 설명하기보다는 보여주는 쪽이 좋다.

이야기에서 주인공이 자주 찾게 될 배경이라면, 처음 방문할 때가 특히 중요하며 꼼꼼히 묘사해야 한다. 그다음에는 그 배경이 이렇다 할 중대한 변화를 거치지 않는다면, 간단한 설명만 해도 독자는 주인공이 어떤 배경에 있는지 알 수 있다.

복선을 깔 때

배경은 미래에 벌어질 일에 관한 단서가 타당하게 나타나는 장소가 될 때가 많다. 날씨, 빛과 그림자, 상징, 각 장소에 있는 소품들을 통해 앞으로 벌어질 중요한 사건을 암시할 수 있다. 독자가 단서를 놓치지 않도록 이런 요소들을 확실히 심어주어야 하는데, 이때 설명하기는 좋은 방법이 아니다. 보여주는 쪽을 택해야 감정과 분위기를 살릴 수 있으며, 독자에게 의미 있고 기억할 만한 배경으로 다가갈 수 있다.

어떨 때 설명할까

액션이 많은 장면

싸움, 추격, 클라이맥스 장면 등 사건이 빠르게 전개되는 장면에서 얽히고설킨 배경을 묘사하느라 속도를 늦추고 싶지는 않을 것이다. 중요한 사건에 집중하고, 배경은 짧게 설명하고 끝내라. 그런 다음, 묘사는 액션과 맞물려 보여주거나 간단히 설명하는 정도로 최소화하라.

화자가 현실적인 사람일 때

모든 것은 화자의 시점을 통해 전달된다는 사실을 명심하자. 화자가 생

각이 많고 횡설수설하는 사람이라면, 배경을 보여주는 데 시간을 좀 더 할애하라. 반면에 현실적이고 실리를 추구하는 편이라 주변 환경에는 전혀 관심 없는 화자라면 배경에도 별로 신경 쓰지 않을 것이다. 이런 경우에는 배경을 간단히 언급하고 넘어가는 쪽이 그의 성격에 어울릴 것이다. 단, 이런 기초 공사는 작품 초반에 해둬야 독자들이 배경의 디테일 면에서 화자가 무심한 편이라는 사실을 이해할 것이다.

효과를 위해서

설명하는 방법은 요점을 확실히 하거나, 귀에 쏙 들어오면서 기억에 남을 만한 표현을 전달할 때 자주 쓰이기도 한다. 예를 들어, '이때는 최고의 시절이자 최악의 시절이기도 했다' 같은 문장이 있는데, 이와 똑같은 기법으로 배경을 묘사할 수도 있다. 솔직히 말하자면 이런 문장을 구사하려면 배경에 살을 붙이는 실력이 따라줘야 한다. 그래도 다음과 같은 문장들로 시작하는(또는 끝맺는) 책이나 챕터, 장면을 상상해보자.

그 집에는 의심할 여지없이 귀신이 출몰했다. 그렇게 형편없는 생일 파티는 난생처음이었다. 깨어나보니 닭장 안에 있었다.

이런 문장들은 묘사라기보다는 스타일에 가까우며, 가장 기본적인 방식으로 장면을 설정하지만, 인물이나 화자, 또는 작가에 관해 말해주기도 한다. 이런 식의 문장을 구사하는 것이 효과적이기는 하지만, 분명한 목적이 없으면 무용지물이 되기 쉽다.

지금까지 본 대로, 배경을 쓸 때는 보여주는 쪽이 거의 언제나 더 안전한 방법이다. 다차원적이고 현실적인 환경을 만들고, 감정적인 유대감을 형성해주며, 독자가 이야기 속으로 더 깊이 들어가게 하기 때문이다. 그렇지만 당연히 설명하는 쪽이 통할 때도 있다. 배경이 한 장면에서 어

떤 역할을 하는지 제대로 파악하고 있다면, 어느 정도로 보여주고 언제 설명할지 더 잘 알 수 있을 것이다.

시골 배경을 묘사할 때
주의할 점

이 책에 담긴 정보는 모든 배경 묘사에 적용될 수 있으나, 항목을 보면 집, 학교, 시골 풍경에 집중되어 있다. 도시와 자연환경은 본질적으로 다르기 때문에 각기 다른 도전 과제를 안고 있다. 시골 배경을 묘사할 때 주의할 점을 살펴보고, 이야기에서 배경을 보다 효율적으로 묘사하는 방법을 알아보자.

신중하게 조사하라

산, 숲, 호수, 등산로처럼 익히 잘 아는 야외 배경을 묘사할 때는 자칫 게을러지기 쉽다. 익숙한 배경인 데다, 독자가 이런 지역에서 오래 살았을 수도 있을 테니까. 작가 딴에는 손바닥 보듯 훤히 안다고 확신하는 산을 배경으로 선택한다고 가정해보자. 과연 어떤 '종류'의 산에 대해 쓰고 있는가? 작가가 미국 동부의 애팔래치아 지방에서 자랐기 때문에 이야기의 배경도 그곳으로 설정했다면 순조롭게 쓸 수 있을 것이다. 하지만 캐나다의 로키산맥이나 스위스의 알프스산맥을 배경으로 쓴다면 큰 어려움에 빠질 것이다.

자연의 지형은 위치에 따라 천차만별로 달라진다. 풍경뿐만 아니라 서식하는 동식물, 낮과 밤의 길이, 기온 변화, 계절에 따른 사정 등도 다르다. 예를 들어, 폭포는 종류가 적어도 열 가지는 넘는다. 묘사하려는 폭

포가 계단식으로 떨어지는가, 둥근 그릇처럼 움푹 팬 곳에 고이는가, 여러 갈래로 흩어져 떨어지는가? 마찬가지로, 미국에 서식하는 종류의 악어는 플로리다 수로의 둑에 가면 흔히 볼 수 있지만, 캐나다 강가에서는 절대로 찾아볼 수 없다.

실존하는 자연 배경을 묘사하려면 먼저 그 장소를 주의 깊게 조사해야 한다. 그래야 실감 나면서도 오류가 없는 묘사를 할 수 있다. 정확하지 않은 세부 묘사 때문에 완벽한 독자—바로 그 배경에 사는 독자—를 소외시키고 싶은 작가는 한 명도 없을 것이다.

유기적인 액션을 더하라

독자가 몇 단락이 넘도록 이어지는 묘사를 싫어하는 이유에는 표현들에서 활기를 느끼기 어렵다는 점도 있다. 작가가 건축물이나 그 지역에 자생하는 관목에 대해 떠들기만 하고 몇 줄이 넘어가도록 이렇다 할 일이 일어나지 않으니 말이다. 활기 없는 단락들은 이야기의 속도를 더디게 만들고, 읽는 행위를 지루하게 만든다.

작가가 이런 지뢰를 밟지 않으려면 등장인물의 액션을 통해 정적인 묘사에 역동성을 부여해야 한다. 실내 장면이라면 브라우니 반죽 그릇을 휘젓거나, 편지봉투를 뜯거나, 개에게 밥을 주거나, 식료품을 치우는 모습을 쉽게 묘사할 수 있을 것이다. 물론 이런 일상적인 활동들은 추가적인 효과로 끝내야지 장면을 압도할 경우 독자 입장에서는 지루해질 수 있다. 하지만 작은 동작—개 사료 봉지를 뜯거나 그릇에 달걀을 깨 넣는 등—의 묘사들을 간간이 집어넣는 것으로 내러티브의 흐름을 끊어주면서 동작을 더할 수 있다.

이런 효과는 야외 배경에서 더 쉽게 표현할 수 있다. 야외에서는 자

연현상으로 동작이나 활동이 생기기 때문이다. 불어오는 바람, 흐르는 물, 구름의 움직임, 그림자의 이동, 가까이 있는 동물과 곤충을 활용해 장면에 운동성을 줄 수 있다. 정적인 장면이라 해도 이런 요소들을 잠깐 언급해주는 것으로 운동성을 살릴 수 있다. 다음 예시를 보자.

내가 집에 왔을 때는 완연한 어둠이 깔린 뒤였다. 모진 바람이 세차게 불어와 내 머리를 솎아대며 손가락 끝으로 두피를 훑어 내렸지만, 나는 추위 속에 서서 내 집을 응시했다. 창문으로 불빛이 깜빡였고, 코끝에 와 닿는 굴뚝의 연기 냄새는 마치 끓고 있는 스튜 냄새 같았다. 여기에서 봐도 푸근하고 단란한 정경을 느낄 수 있었다. 마음이 끌리는 분위기였다.

이 장면에서 이렇다 할 사건은 일어나지 않는다. 주인공은 마당에 가만히 서서 자신의 집을 응시하고 있지만, 소소한 동작들이 존재한다. 머리카락을 솎는 돌풍, 깜박이는 불빛, 심지어 굴뚝 연기도 아무것도 하고 있지 않는데도 독자는 연기가 피어올라 하늘에 스며드는 것을 느낄 수 있다. 이렇게 소소한 디테일들이 배경을 묘사하고, 특정한 분위기를 빚어내면서 자칫 밋밋했을 뻔했던 장면에 운동감을 더해준다. 마치 착시 효과처럼 움직임이 없는 장소에 운동감을 부여하고 있는 것이다. 전반적으로 고요한 장면에 생기를 불어넣는 대단한 작법이라 할 수 있다.

대비 효과를 활용하라

자연과 풍경—특히 늪, 숲, 바다 같은 거대한 자연과 풍경—은 규모 때문에 묘사하는 데 애를 먹을 수 있다. 감당할 수 없을 정도로 크기 때문에 그 규모를 구체적으로 설명하기가 쉽지 않다. 압도적으로 큰 배경을 적

절히 묘사하는 최고의 방법은 대비 효과를 활용하는 것이다. 전경前景이나 근처에 있는 작은 소재를 활용하면 서로 비교할 수 있고, 비율이 어느 정도인지도 알 수 있다.

막상 와보니 평원은 소문처럼 편평하지는 않았다. 경사지고 완만하지만 기복이 있었다. 그리고 바람이 불면 물결치는 풀밭은 산들바람에 부풀고 이랑지는 비단 이불 같았다. 아, 그러나 끝을 알 수 없는 땅이었다. 나는 눈을 가리고 가능한 멀리, 오롯이 서 있는 사시나무를 지나 우리의 헛간 너머까지 내다보았다. 누가 봐도 넓은 헛간이었지만, 풀의 세계에 홀로 놓인 별채 같았다. 평원은 나름대로 아름다웠지만, 나는 조물주가 이 모든 것에 지나치게 열광한 게 아닌가 싶은 생각을 떨칠 수가 없었다.

평원이 거대하다고 말하는 것도 하나의 방법이지만, 보다 작은 것과 비교하면 독자들에게 그 규모를 더욱 실감 나게 전달할 수 있다.

예상 가능한 방향은 피하라

글을 쓰는 과정은 무엇 하나 쉽지 않다. 딱 맞는 단어를 찾는 일만으로도 진이 빠진다. 그래서 글을 쓰다가 마음에 떠오르는 게 있으면 어떻게든 활용하려고 애쓰게 된다. 하지만 그런 것들은 전에 봤던 것들이라 떠오를 때가 많다. 흔해빠진 배경을 선택하는 쪽으로 후퇴하고 싶은 마음이 굴뚝같더라도, 진부한 생각은 버리고 자신의 작품에 딱 맞는 신선한 배경을 만들어야 한다.

가령, 교회는 마음이 진정되는 장소로 인물의 기운을 북돋울 수 있다. 하지만 죄의식과 싸우는 인물에게는 강압적인 곳이 될 수 있고, 예배

에 마지못해 참석한 인물에게는 지루한 곳이 될 수도 있다. 여러분이 만든 인물이 사기꾼이라면, 교회는 신성한 곳이라기보다는 기회의 장소가 될 수도 있다. 교회라고 하면 대개 신앙심이 돈독한 사람들을 떠올리지만, 예기치 못한 인물이 즐겨 찾는 곳이 되지 말라는 법은 없다. 예를 들어 (영화 〈식스 센스〉처럼) 유령들에게 시달리다 교회를 도피처로 삼은 아이라면?

장면에 어울리는 배경을 선택할 때는 머릿속에 가장 먼저 떠오르는 배경으로 섣불리 정하지 않는 편이 좋다. 여러 소재를 어떻게 뒤섞을 수 있을지 생각하고, 인물과 원하는 분위기와 함께 이야기가 흐르는 방향에 대해 고민해야 한다.

어떤 배경도 소홀히 하지 마라

작가로서 모든 배경에 마음이 똑같이 가지는 않을 것이다. 자신이 흥미를 가지고 있거나, 아름답거나, 중요한 가치가 있는 곳을 묘사할 때 더 많은 시간을 들이기 마련이다. 흔하고 일상적인 배경에는 특별히 공을 들이지 않는다. 욕실이나 젖소들의 목초지, 초등학교 놀이터처럼 평범한 배경을 묘사할 때는 독자들도 이미 아는 장소니까 공들여 묘사해봤자 단어 낭비라고 생각한다. 그래서 겉핥기식으로 묘사하거나 아예 무시해 버린다.

모든 배경에는 나름의 가치가 있다는 점을 명심하자. 모든 위치와 장소에는 장면에 의미를 더하는 요소가 있다. 특성 묘사characterization는 한 사물을 관찰하는 것부터 출발한다. 한 장면의 분위기는 집의 벽지 상태나 방에서 풍기는 냄새로도 연출할 수 있다. 복선 역시 이런 방식으로 수월하게 제시할 수 있다.

그러니 앞으로 흔하거나 지루하게 느껴지는 장소를 대충 훑고 지나가려거든 잠시 멈추고, 그 장소를 더 재미있게 묘사할 방법을 고민하라. 어떻게 하면 화자가 그 장면에 또 다른 의미가 있다는 것을 알아차리게 할 수 있을까? 배경을 사적인 의미로 재구성하면 인물의 다층적인 면모를 드러낼 수 있다.

지금까지 설명한 작법들을 훑어보면서 평범한 장면에 생기를 불어넣어 인상적으로, 또는 의미심장한 장면으로 바꿔줄 만한 방법을 찾아보길 바란다.

작가들을 위한
마지막 소고

도시 편과 시골 편을 통해 픽션에 가장 자주 등장하는 배경에 대해 충분한 설명을 제시하려고 노력했음에도 완벽한 사전과는 거리가 멀다는 것을 인정하지 않을 수 없다. 서로 다른 배경 간의 유사성 때문에 우리는 포괄적으로 가능한 범주를 아우르는 쪽을 택했다. 그러니 찾고 싶은 장소와 완전히 일치하는 배경이 없더라도, 비슷한 곳을 찾으면 필요한 세부 묘사를 발견할 수 있을 것이다.

이 책을 읽다 보면 서로 상반되는 항목들을 발견할 수도 있다. 예를 들어, 도시 편의 '항구'를 보면 '파도'와 '잔잔한 물'을 참조할 수 있다. 바람의 유무, 해상 활동량, 부근 해양 생물 등의 조건에 따라 물은 파도가 될 수도 있고, 잔잔해질 수 있기 때문에 함께 묶어놓았다. 배경은 상황에 따라 날마다, 아니 시시각각으로 바뀔 수 있다. 여러분이 다양한 선택을 할 수 있도록 최선을 다해 가능한 변수들을 아우르려고 했다.

마찬가지로, 이 책에서 제시한 항목들이 설명하는 장소에 일반적으로 포함되는 모든 걸 낱낱이 설명하지는 않았다. 인물에게 사적인 의미가 있는 배경들은 그 인물의 문화, 종교적 신념, 성격, 교육 수준, 재정 수준의 영향을 받기 마련이다. 또한 시골 지역은 위치, 기후, 계절, 인간의 영향이 미치는 정도에 따라 경관과 느낌이 달라진다. 쓰려는 배경이 실재하는 장소라면 반드시 그 지역을 탐사해서 실감 나는 묘사들로 채우길 바란다.

언제나 주의할 점은, 인물의 관점을 통해 배경을 묘사해야 한다는

것이다. 이 책을 읽을 때도 언제나 그 점을 유념하기를 바란다. 예를 들어, 경마장 기수가 느끼는 분위기를 묘사할 때는 으레 말들이 풍기는 냄새를 떠올리지만, 멀리 떨어져 있는 관중석의 구경꾼은 그런 세부적인 것까지 감지할 수 없다. 늘 그렇지만, 배경의 세부 항목을 신중하게 골라야 하며, 그 항목이 만들려는 분위기에 어울리는지 숙고해야 한다.

전지적 시점에서 배경을 묘사한다면, 그 묘사에 반드시 감정을 담아야 한다. 작가의 인물이 갖는 감정이 반영된 묘사는 그가 자신이 있는 곳과 그곳에 관해 느끼는 바를 보여준다. 좋은 감정이든 나쁜 감정이든, 감정은 하나의 장소에 대한 선입관을 만든다. 그리고 이런 선입관은 독자들에게 그대로 전달되어 작품 속 인물에게 공감하고, 그의 세계를 이해하게 해준다.

마지막으로, 이 책은 《디테일 사전: 도시 편》과 함께 활용하는 것이 좋다는 점을 덧붙인다. 《디테일 사전: 시골 편》만 읽을 때와는 비교도 되지 않을 만큼 배경을 설정하는 능력치를 올릴 수 있을 것이며, 독자들을 더욱 흡인력 있는 배경 속으로 끌어들일 수 있을 것이다.

시골 풍경

ㄱ ㄴ ㄷ ㄹ ㅁ ㅂ ㅅ ㅇ ㅈ ㅊ ㅋ ㅌ ㅍ ㅎ

결혼 피로연　　　　　　　　　　　Wedding Reception

풍경

식탁보를 덮고 그 위에 색종이 조각을 뿌린 원형 탁자들, 탁자들 가운데 놓인 꽃 장식, 이름이 적힌 좌석표와 정리된 도자기 접시들, 샴페인 잔, 풍선과 장식 리본, 현수막, 반짝이는 장식용 알전구, 실내를 장식한 인조 식물, 댄스 플로어와 밴드 혹은 디제이, 따로 마련된 신랑 신부 좌석과 신부 측 일행용 좌석, 전채 요리와 음료를 담은 쟁반을 들고 사람들 사이를 다니는 웨이터들, 바텐더가 있는 주류 코너, 결혼 케이크를 놓은 작은 탁자, 드레스와 턱시도를 입은 주최 측 참석자들, 잘 차려입은 하객들, 신랑 신부의 전시된 사진들, 방명록, 선물과 봉투가 쌓인 탁자, 검은 옷을 입은 사진사가 플래시를 터뜨리며 사진 찍는 모습, 춤추는 하객들, 누군가 벗어던져 바닥에 떨어진 하이힐, 의자 등받이에 걸친 웃옷, 탁자에 놓인 핸드백과 휴대전화, 마이크를 잡고 행복한 한 쌍을 위한 건배를 선창하는 주최 측 사람, 자동으로 하나씩 넘어가는 사진 슬라이드 쇼

소리

춤출 때 나오는 시끄러운 음악, 휴식 시간에 사람들이 담소를 나누고 웃는 동안 흐르는 조용한 음악, 뛰어다니는 아이들, 타일이나 단단한 나무 바닥에 부딪치는 구두 뒷굽, 정장 웃옷을 스르륵 벗는 소리, 신부 측 일행을 소개하는 디제이의 안내 방송, 신랑 신부가 등장할 때 터지는 박수갈채와 휘파람, 바닥에 끌리는 의자, 만찬 접시를 긁고 달그락거리는 은제 포크와 나이프, 잔 속에서 찰그랑거리는 얼음, 신랑 신부에게 서로 키스하라며 포크로 잔을 두드리는 소리, 시끄러운 음악 때문에 큰 소리로 대화하는 하객들, 댄스 플로어에서 들리는 웃음과 함성, 사람들을 차례로 호명하며 연설하고 축하 건배를 권하는 사회자

냄새

타는 초, 가늘게 흘러나오는 촛불 연기, 꽃, 헤어스프레이, 향수, 음식, 오래된 식장이나 오두막에서 나는 습한 냄새

맛

눈물, 박하사탕, 전채 요리, 피로연 식사(뷔페식이거나 주방에서 완성되어 나오는), 결혼 케이크, 샴페인, 물, 주류, 탄산음료, 펀치punch[과일즙에 설탕이나 양주 등을 섞은 음료]

촉감과 느낌

수표가 든 봉투의 뾰족한 모서리, 기름진 전채 요리, 결혼 선물이 든 상자의 무게감, 빳빳한 리넨으로 된 식탁보, 사람들의 무릎에 놓인 천으로 된 냅킨, 탁자 아래에서 신발을 벗고 꼼지락거리는 발가락, 빳빳하거나 풀 먹인 새 옷, 목을 죄는 넥타이, 너무 꽉 끼는 드레스, 부드러운 태피터taffeta[광택이 있는 얇은 견직물] 천이나 실크, 드레스를 입고 춤출 때 흐르는 땀, 발가락이 눌려 아픈 새 신발, 얇은 티슈, 슬라이드 쇼나 춤추는 신랑 신부를 보려고 돌아앉다 뻐근하는 목이나 등, 눈물이 차오르며 얼얼해지는 눈, 수많은 촛불의 온기, 손에 쥔 차가운 잔 표면에 맺혔다가 흐르는 물방울, 가슴을 쿵쿵 울리게 하는 낮은 베이스 음, 댄스 플로어에서 이리저리 떠밀리는 느낌, 은식기의 차가운 금속 느낌, 너무 많은 일을 한꺼번에 처리하려고 사투를 벌이는 심정(핸드백, 휴대전화, 접시, 음료, 냅킨을 동시에 건사해야 하는 상황 등)

이 배경에서 벌어질 만한 갈등의 원인

- 욕심 많은 신부가 도가 지나친 요구를 한다.
- 술에 잔뜩 취한 하객이 있다.
- 가족 간에 소동이 벌어진다.
- 거창한 결혼식과 피로연 비용이 부담스럽다.
- 말썽을 일으키려고 참석한 하객이나 옛날 애인이 있다.
- 음식이나 음료가 동이 난다.
- 하객이 식중독이나 알레르기 반응을 일으킨다.
- 신부의 드레스에 와인이나 짙은 색의 무언가를 엎지른다.
- 누군가 애정을 부적절하게 표현한다.
- 조카가 주인 없는 음료를 몰래 마시고 취해버린다.

72

- 만찬 공급 업체가 엉뚱한 요리를 준비한다.
- 결혼 케이크가 쓰러진다.
- 배달원이 늦게 도착한다.
- 신랑 신부가 탄 차가 피로연장으로 가던 중 고장 난다.
- 신랑 신부가 싸움에 휘말린다.
- 신부 측 가족과 신랑 측 가족에 대한 대우가 다르다.
- 가족들이 행사를 좌지우지하며 신랑 신부가 했던 결정들을 번복한다.

이 배경에서 볼 만한 유형의 사람들

- 밴드나 디제이, 화동, 반지 담당자, 주최 측 사람들, 요리 담당자, 가족, 하객, 사진사, 식사 시중을 드는 직원과 웨이터, 신랑 신부

이 배경과 밀접한 다른 배경

- **시골 편** 뒤뜰, 해변, 교회/성당, 대저택, 열대 섬
- **도시 편** 댄스홀, 정장을 입어야 하는 행사, 커뮤니티 센터

참고 사항 및 팁

결혼 피로연은 굉장히 개인 맞춤형인 행사다. 세부 사항 하나하나를 신중하게 선택하기 때문에 피로연에는 거기에 관계된 사람들의 면면이 강하게 반영된다. 피로연뿐 아니라 결혼식에서도 신랑 신부가 어떤 문화를 가진 사람들인지 알수 있다. 나라, 인종, 종교에 따라 전통은 제각각 다르다. 세부 사항을 주의 깊게 선택하면 자신이 설정한 배경을 확실하게 장악할 수 있을뿐더러, 앞으로 펼쳐질 이야기 안에서 모종의 역할을 할 문화나 전통에 대한 중요한 정보를 드러낼수 있다.

배경 묘사 예시

꽃다발이 탁자마다 축복하듯 놓였고, 고상한 노란색 리본이 하얀 안개꽃과 함께 의자 등받이에 묶여 있었다. 화분에 담은 꽃꽂이 작품 열두 개는 피로연 파

티를 수놓은 꽃무늬 드레스만큼이나 화사하게 댄스 플로어의 경계선에 배치됐다. 밴드가 있는 곳에서는 그랜드피아노가 뚜껑 위에 놓인 장미 무게 때문에 주저앉기 일보직전이었다. 뒤범벅된 꽃향기가 코로 밀려 들어와 나는 코를 찡그렸다. 시인인 세라의 엄마는 '삶과 재생'이라는 주제에 심취한 나머지 혼자 너무 앞서 나갔다. 저분은 새 모이를 담은 봉지 대신 알레르기 약 샘플 같은 걸 나눠주셨어야 했는데.

- **이 글에 쓴 기법** 다중 감각 묘사, 상징적 표현
- **얻은 효과** 성격 묘사, 분위기 설정, 긴장과 갈등

고대 유적 Ancient Ruins

풍경

죽은 잔디 무더기들을 배경으로 늘어선 비바람에 부식된 돌기둥들, 반쯤 무너진 건물, 금이 간 각석과 구불구불한 나무뿌리 때문에 부서진 돌, 팬 자국이 자잘하게 있는 계단, 덩굴식물이나 울창한 나뭇잎에 점령당한 무너진 지붕, 얼굴 없는 대리석상이나 석상, 돌에 새겨진 문장과 조각, 높이 솟은 첨탑, 먼지 가득하고 거미줄이 늘어진 건물 안의 복도, 조각된 아치형 입구에 핀 곰팡이와 흰 곰팡이(습한 기후인 경우), 의도된 형태로 배열된 돌들, 많은 사람들이 다녀 울퉁불퉁해진 바닥, 제단, 돌벽, 옛 전쟁 때의 폭발 자국과 탄흔이 남은 흙벽, 과거의 화재로 인해 돌에 남은 재의 흔적, 빈 난로나 화덕, 땅에 흩어진 쭈글쭈글한 마른 잎들, 나무나 웃자란 풀 사이로 스며들어 비치는 아른아른한 햇빛, 유적지에 서식하는 작은 생물들(거미, 뱀, 도마뱀, 벌레, 새, 박쥐), 동굴, 그 문화권에서 중요시한 동물 조각 토템, 돌을 쪼개고 창문과 출입구까지 침범해 들어간 가닥가닥 뻗어 나온 덩굴, 그 지역 고유의 식물(내한성 잔디, 양치식물, 관목, 나무), 동물 똥, 이끼, 버려진 둥지, 구멍과 틈새, 돌무더기, 먼지, 그 시대 물건들(보석, 그릇, 종교적 상징, 무기, 식사 도구, 연장)이 숨겨진 은닉처, 떨어져 있는 뱀의 허물, 흙에 남겨진 동물의 자취

소리

돌로 된 복도와 창문이 있던 공간을 지나가며 흩어지는 바람, 서로 맞닿은 채 누우며 사락거리는 잔디, 새소리, 퍼덕이는 날갯짓, 귀뚜라미나 그 밖의 곤충들, 마른 잎을 밟을 때 나는 바스락 소리, 돌에 부딪혀 타닥 소리를 내는 나뭇잎, 벽을 스치는 죽은 덩굴, 미풍에 삐거덕거리는 나무, 자갈돌 위를 또각또각 걷는 발걸음

냄새

고운 먼지, 흰 곰팡이와 차가운 돌, 그 지역에 피는 꽃, 잔디와 풀, 축축한 흙과 죽은 나뭇잎에서 나는 흙냄새

맛

메마른 입안, 산에 오를 때 가져온 물이나 음료, 등산객이 먹을 만한 음식들(그 래놀라 바, 견과류, 각종 씨앗, 육포, 건과일)

촉감과 느낌

발에 밟히는 깨진 바위, 고르지 않은 땅, 피부에 맺힌 땀, 손바닥에 올린 거친 돌 멩이, 기댄 등에 느껴지는 돌의 시원함, 손에 묻은 하얀 먼지, 다리에 감기는 웃 자란 풀, 좁은 공간에 억지로 들어가려다 벗겨진 피부, 서늘하거나 축축한 야자 나뭇잎 혹은 팔에 미끄러지는 양치식물잎, 머리카락을 헝클어뜨리는 산들바람, 배낭끈을 당기는 느낌, 생수병에 맺힌 물방울, 비바람에 씻겨 반질반질해진 돌 멩이, 폭신폭신한 이끼, 발에 밟히는 잎 더미, 피부에 달라붙는 거미줄, 머리에 쓸리는 늘어진 덩굴, 모기나 벌레에 물리는 느낌, 옆이나 발 위로 지나가는 뱀 때문에 움직일 엄두가 안 나는 느낌, 계단이나 벽을 올라가서 절벽 위 튀어나온 바위 위에 앉아 발아래 경치를 감상하는 느낌

이 배경에서 벌어질 만한 갈등의 원인

- 초자연적 현상(뭔가가 보이거나 들리는)을 겪는다.
- 미로 같은 유적 안에서 길을 잃는다.
- 벽이나 천장이 무너져 다치거나 갇힌다.
- 독거미나 독뱀에 물린다.
- 가이드가 안내하기 꺼릴 정도의 미신이 떠돈다.
- 아직도 작동하는 덫이 깔린 비밀 공간이나 비밀 방에 우연히 들어간다.
- 도움이 필요하지만(부상, 병, 식량 부족 때문에) 문명 지역에서 멀리 떨어져 있다.
- 손전등의 건전지가 바닥난다.
- 심한 폭풍우나 엄청난 비 때문에 지반이 약해지고 낙석 위험이 있다.
- 싱크홀이나 약해진 절벽 바위처럼 당장은 눈에 보이지 않는 위험들이 도사린다.
- 이상한 소리를 듣고 자신이 어떤 동물에 쫓기고 있음을 깨닫는다.
- 더 머물면서 보고 싶은데 그룹의 다른 사람들은 떠나고 싶어 한다.
- 버스가 나타나 관광객들을 쏟아내는 바람에 지금까지 누리던 평화로움과 고요

함이 깨진다.
- 탈진이나 차량 고장 때문에 많은 위험(맹수 등)이 있는 지역에서 원치 않는 하룻밤을 보내야 한다.

이 배경에서 볼 만한 유형의 사람들

- 고고학자, 등산객, 역사 애호가, 예를 차리기 위해 혹은 조상들에게 빌기 위해 찾아온 지역 주민, 관광객

이 배경과 밀접한 다른 배경

- 동굴, 열대우림, 비밀 통로

참고 사항 및 팁

유적지는 형태와 크기가 다양하며, 위치는 지상과 지하 모두에 있을 수 있다. 기후는 유적지의 겉모습에 큰 영향을 미치는 요소다. 그곳에 어떤 식물이 자랄지, 유적지가 얼마나 빨리 손상될지, 어떤 동물이 나타날지 등이 기후에 따라 결정된다. 유적지가 관광지에 속한다면 관광객과 관광 가이드, 토지 개량 전문가 등을 볼 수 있으며, 사람들이 들어가지 못하게 줄로 막아놓은 구역도 있을 것이다. 유적지가 도시에서 멀거나 아직 발굴되지 않았다면 자연물로 된 잔해를 흔히 볼 수 있으며, 유적지 주변을 둘러싼 키 큰 식물들 사이로는 제대로 다닐 수 있는 길을 찾기 힘들 것이다.

배경 묘사 예시

앙코르와트 위로 해가 뜨자, 로렌의 입술에서 경외에서 우러난 탄식이 흘러나왔다. 수백 개의 돌 사원과 통로와 계단과 석상으로 이루어진 거대한 폐허의 도시가 전능하신 신을 찬양하는 손처럼 솟아오른 것이다. 야자수와 열대림이 양옆을 밀어붙이는 모습은 이곳을 도로 내놓으라는 듯 사원을 잡아당기는 것 같았고, 와트를 둘러싼 거대한 해자의 물은 주황색과 분홍색으로 반짝였다. 말라리아를 옮기는 모기들이 주변에서 윙윙거렸지만, 로렌은 소매가 긴 웃옷을 입

은 터라 신경도 쓰지 않았다. 한 시간 후면 모기들은 그늘을 찾아 이곳을 뜰 테고, 그녀는 자갈돌 다리를 건너며 주변의 부처상들이 보여주는 미소를 한껏 만끽할 것이다. 여기까지 오는 데 12년이라는 긴 시간이 걸렸지만 그 모든 역경에도 불구하고, 그녀는 결국 여기까지 왔다.

- **이 글에 쓴 기법** 대비, 다중 감각 묘사, 직유
- **얻은 효과** 성격 묘사, 과거 사연 암시, 감정 고조

과수원 Orchard

풍경

가지런히 줄지어 선 나무들, 웃자라거나 잘 깎여 정돈된 풀밭, 봄에 꽃을 피운 나무, 들꽃, 꽃가루 수분을 돕도록 가까이 놓은 벌집, 미풍에 떠다니다 땅을 뒤덮은 꽃잎, 아주 작은 새순들이 돋은 나뭇가지, 봄과 여름에 초록색 잎이 무성하게 달린 나무들, 자연 쓰레기(잎, 잔가지, 낙과, 나뭇가지)가 흩어진 땅, 가을 낙엽, 견과류(아몬드, 캐슈너트, 피칸, 호두)나 과일(사과, 오렌지, 무화과, 배, 복숭아, 체리)이 잔뜩 달린 나무, 땅에 점점이 떨어진 낙과, 겨울의 앙상한 나뭇가지, 눈, 스프링클러와 관개 시스템, 트랙터와 잔디 깎는 기계, 외발 손수레와 가지치기 용품, 나무 상자와 바구니, 나무에 기댄 사다리, 사 갈 과일을 직접 따는 고객, 견학 온 학생들이 뛰어다니는 모습, 다른 작물(토마토, 당근, 호박, 콩, 양파, 허브)을 재배하는 채소밭, 농작물 판매대, 시골 상점, 멀리 떨어진 농장, 연못, 허수아비와 짚단 더미, 트랙터가 운반하는 건초 더미에 올라탄 사람, 벌, 파리, 개미, 모기, 새, 다람쥐, 들쥐와 생쥐, 토끼, 뱀, 개, 사슴이 못 들어오도록 막은 울타리, 머리 위 나뭇잎들 사이로 새어 들어오는 햇빛, 해가 나뭇잎 사이로 반짝일 때마다 위치가 바뀌는 그림자

소리

바스락대는 잎, 바람에 움직이는 나무, 나뭇가지(서로 맞물려 움직이고, 폭풍에 부러져 떨어지고, 과일 무게를 지탱하기 위해 'Y' 자 모양 지지대를 괴어놓은), 땅에 떨어지는 무거운 과일, 투둑투둑 소리를 내며 일정하게 떨어지는 비, 윙윙거리는 벌레들, 다리에 휙휙 스치는 풀, 발밑에서 부서지는 나뭇잎과 잔가지, 스프링클러에서 일사불란하게 분사되는 물, 우르릉거리는 트랙터 엔진, 나무들 사이로 밀고 갈 때 외발 손수레에서 나는 끽끽 소리, 이야기하고 서로를 부르는 사람들, 아이들의 웃음, 지저귀는 새들, 짖는 개, 견과류를 깨서 부수는 소리, 바구니 속에서 달각거리는 견과류

냄새

흙, 뿌리 덮개로 쓴 나뭇조각, 풀, 신선한 과일, 채소와 허브, 비와 물, 과실나무

에 핀 꽃, 전동싸리[특징적인 달콤한 향을 풍기는 식물로, 작은 노란색 꽃이 핀다], 나무
와 썩은 나무, 트랙터 배기가스, 짚, 부패하는 과일, 젖은 흙, 농약, 비료

(맛)

수확한 과일과 채소 및 견과류, 집에서 양봉해서 얻은 꿀, 입술에 맺힌 땀

(촉감과 느낌)

거친 나무껍질, 발아래 느껴지는 부드러운 흙, 혹 많은 나무뿌리와 바위 때문에
고르지 못한 땅, 매끈한 잎과 부드러운 꽃, 머리 위 천막 덮개 때문에 간간이 느껴
지는 뜨거운 햇볕, 이슬로 축축해진 신발과 바짓가랑이, 피부와 머리카락에 떨어
지는 굵은 빗방울, 피부 위에서 밝은 빛을 내는 곤충, 흐르는 땀, 떨어진 과일을 밟
을 때의 미끄럽고 물컹한 느낌, 발밑에서 부러지는 잔가지, 정강이에 흔들리며 닿
는 들꽃과 키 큰 풀, 스프링클러에서 튄 물에 맞는 느낌, 과수원으로 트랙터나 트
레일러를 타고 갈 때 차가 덜컹거리는 느낌, 사다리에 올랐을 때 체중이 실려 살
짝 처지는 느낌, 흙 묻은 채소, 매끈한 과일, 과일이 가득 담긴 묵직한 바구니, 팔
뚝을 파고드는 바구니의 납작한 나무 손잡이, 까슬까슬한 밀짚모자, 모기에 물리
거나 벌에 쏘이는 느낌, 트랙터가 만든 매끈한 바퀴 자국을 따라 걷는 느낌

이 배경에서 벌어질 만한 갈등의 원인

- 사다리나 나무에서 떨어진다.
- 벌에 쏘여 목숨이 위험할 정도의 알레르기 반응을 일으킨다.
- 꽃가루가 점막을 자극해 일어나는 알레르기 반응 때문에 과수원 체험을 망친다.
- 과수원의 관행(농약이나 기타 화학물질 사용, 유전자 조작 상품 포함, 불법 이민자
 나 어린이를 일꾼으로 고용)에 도덕적으로 반대한다.
- 가뭄으로 수확량이 줄어 가뜩이나 나쁜 과수원 사정이 더 악화된다.
- 병과 해충이 작물을 위협한다.
- 과수원을 샀지만 어떻게 경영해야 하는지 전혀 모른다.
- 다른 과수원에 과일 납품 계약을 뺏긴다.
- 과수원 유지를 위협하는 파산이나 경제적 어려움을 겪는다.
- 정부가 과수원 일을 방해한다(강의 흐름을 바꾸거나, 호수에 댐을 만들어 과수원

의 관개 상황이 나빠지거나, 근처에 고속도로를 짓는 등).
- 집안의 가업인 과수원 경영에 몸담을 생각이 전혀 없지만, 그럼에도 압박감을 느낀다.

이 배경에서 볼 만한 유형의 사람들

- 고객, 가족, 농장 일꾼, 농부, 일당을 받고 수확을 도우러 온 일꾼, 견학 온 학생들

이 배경과 밀접한 다른 배경

- **시골 편** 축사, 시골길, 농장, 농산물 직판장, 연못, 채소밭
- **도시 편** 낡은 픽업트럭

참고 사항 및 팁

과수원은 식품 생산을 위해 나무를 심는 곳이다. 과일뿐만 아니라 견과류, 시럽을 얻기 위한 나무도 포함된다. 과수원의 규모는 다양하다. 상업 농장까지 연결된 대단히 큰 과수원도 있고, 한 가족이 운영하면서 자신들이 먹거나 동네 시장에 내다팔 목적으로 나무 몇 그루 정도만 키우는 작은 과수원도 있다. 과수원에서 재배하는 작물의 종류는 지역의 기후와 위치에 따라 결정되므로, 이야기를 구성할 때 그 점을 고려해야 한다.

배경 묘사 예시

떡갈나무 가지가 으르렁거리는 개처럼 바람에 따라 신음 소리를 냈다. 내 발치에 있는 썩어가는 통나무를 보건대, 이 늙은 나무는 1년이라도 더 살 수 있다면 자기 팔다리도 기꺼이 잘라낼 용의가 있음이 분명했다. 개미와 딱정벌레 들이 뭐라도 얻어보려고 퇴색한 나무껍질 위로 잔뜩 줄지어 다니고 있었지만, 이 녀석은 말년까지도 완고하고 성깔 있는 나무였다.

- **이 글에 쓴 기법** 의인화, 직유
- **얻은 효과** 분위기 설정, 시간의 경과

교회/성당 Church

(풍경)

잘 닦여 반들반들한 긴 예배 의자나 접이의자들이 몇 줄씩 배열된 모습, 성경책
과 찬송가책을 올려놓을 수 있도록 긴 예배 의자 뒤쪽에 달린 선반, 제단, 설교
대, 예수가 못 박힌 십자가상 및 십자가가 벽에 걸린 모습, 묵주, 꽃꽂이 장식, 교
회의 역사 중 중요한 장면들이나 특정 종교의 상징을 담은 현수막, 높이 달린
창문, 스테인드글라스 창문, 중요한 종교적 인물의 조각상, 긴 예배 의자들을 구
역별로 나누는 통로, 세례식에 필요한 도구들이나 욕조, 성경이 놓인 장식 독서
대, 악기들(피아노, 키보드, 오르간, 기타, 드럼 세트), 장식이 들어간 아치와 몰딩
molding[창틀이나 가구 등의 테두리에 들어간 장식 혹은 그 기법], 음향 장치, 무선 마이
크, 성가대, 헌금 바구니나 헌금 접시, 신성한 포도주와 성찬용 제병이 놓인 제
대, 무릎을 꿇을 수 있도록 긴 예배 의자 아래에 놓인 폭신한 가로대, 성물함이
나 감실[성당에서 성체를 보관하기 위해 따로 마련한 장소], 조각상들, 타고 있는 향과
초, 성수대, 사제와 복사[미사 때 사제를 도와 시중드는 사람]들, 고해소, 속세와 성역
을 나누는 입구의 두꺼운 문, 주보와 종교 서적, 모금함, 알림판, 자모실[아이와
함께 예배나 미사를 볼 수 있는 공간], 아이들의 교육과 성인의 성경 공부용으로 마
련된 교실, 청년반 구역, 행사용 강당(탁자와 접이의자, 보조 탁자, 부엌이 있는),
사제가 거주하는 근방의 사제관

(소리)

설교를 하거나 성경을 읽는 목사나 사제, 조용히 속삭이라고 했는데 그보다 크
게 말하는 아이들, 우는 아기, 긴 예배 의자에서 몸을 배배 꼬는 아이들, 발을 끄
는 소리, 부드럽게 연주되는 악기, 성가대의 합창, 기도 시간에 중얼거리며 맞장
구치는 소리, 크게 들리는 숨소리, 기침, 한숨, 자세를 고쳐 앉을 때마다 사락거
리는 옷, 마이크에서 울리는 소음, 설교나 기도에 호응하는 신도들(아멘! 할렐루
야!), 신도들이 하나된 목소리로 부르는 노래와 노래 중에 치는 손뼉, 바닥에 쿵
떨어지는 찬송가책, 여닫히는 문, 두꺼운 카펫 위를 걷는 발걸음, 긴 예배 의자
에 앉을 때 나는 끽끽 소리, 무릎 꿇을 때 쓰는 가로대가 아래로 쾅 내려오는 소
리, 신도들이 일제히 일어나거나 앉을 때 나는 부스럭 소리

82

ㄱ

냄새

향과 타는 양초, 향수, 헤어스프레이, 나무 광택제, 청소용 세제, 퀴퀴한 카펫

맛

물로 희석한 포도주나 과일 주스, 아무 맛도 안 나는 성찬용 제병, 껌, 박하사탕, 기침 해소용 사탕

촉감과 느낌

혀 위에서 녹는 성찬용 제병, 소맷자락에 매달리며 예배나 미사가 언제 끝나느냐고 묻는 아이, 긴 예배 의자를 흔들며 가만히 있지 못하는 아이들, 엉덩이가 무감각해질 만큼 딱딱한 의자, 편한 자세를 잡으려고 이리저리 꼼지락대는 느낌, 무릎을 꿇을 때 쓰는 장궤틀의 푹신함, 성호를 긋는 느낌, 꽉 죄는 옷깃이나 불편한 신발, 억지로 참는 하품, 사랑하는 이의 손을 꽉 잡는 느낌, 자리에서 일어날 때 손으로 꽉 잡게 되는 앞쪽 긴 예배 의자 등받이의 단단함, 찬송가를 부를 때나 음악이 연주될 때 발장단을 맞추는 느낌, 무릎 위에 펼친 책의 균형을 잡는 느낌, 메모할 때 종이에 펜이 긁히는 느낌, 성수 때문에 주변보다 시원해진 이마

이 배경에서 벌어질 만한 갈등의 원인

- 특히 가족 간에 종교적 믿음이 충돌한다.
- 개인적인 갈등이나 도저히 용서할 수 없는 심정을 느낀다.
- 교회 안 파벌들이 신도들이나 고립된 개인들에게 권력을 휘두른다.
- 교회가 사회의 변화하는 이상에 발맞추기 위해 기본 교리를 넓게 적용하는 데 실패한다.
- 자금 문제로 교회의 앞날이 불투명해진다.
- 교회의 소유물이 손상된다.
- 힘과 권한을 남용하는 사람이 있다.
- 목사의 설교가 일부 신도들의 빈축을 산다.
- 신도들이 서로를 재단하고 비난한다.

- 사소한 일(교회 안을 무슨 색으로 칠할지, 예배를 몇 시에 할지 등)로 다툼이 벌어진다.
- 전임 목사가 그만두는데 후임자가 없어 혼란이 생긴다.
- 지역 공동체를 위해 열심히 일하려고 하지만 모두를 만족시킬 수 없다.
- 특별 행사를 위해 모금이 필요하지만, 교회 신도들이 다들 경제적으로 어렵다.
- 홍수 때문에 평소에 하던 무료 급식소나 푸드 뱅크food bank[남는 식품을 기부받아 가난한 이들을 위해 나눠주는 단체] 활동을 중단해야 한다.
- 교회가 대다수 사람들이 동의하지 않는 신념이나 이상을 옹호해 지역 공동체의 비난을 받는다.
- 교회 밖에서는 행동이 달라지는 신도들이 있다.

이 배경에서 볼 만한 유형의 사람들

- 행정 직원, 복사를 맡은 아이, 보육 시설 담당자, 성직자, 연주자, 예배에 참여하거나 다른 영역(성가대, 기술 팀, 응대 팀 등)에서 자원봉사를 하는 교인, 예배에서 연주하는 밴드, 방문객

이 배경과 밀접한 다른 배경

- 묘지, 경야, 결혼 피로연

참고 사항 및 팁

교회의 물리적인 구성 요소는 보통 그 교회의 설립 연도와 자금, 그리고 어떤 종파에 속해 있느냐에 따라 결정된다. 또 많은 교회들이 부동산을 보유하고 있지만, 일부 교회들은 기존 설비를 빌리거나(시민 회관에 있는 방처럼) 임대하기도 한다. 이런 경우의 교회 설비는 임시 용도라, 주중에는 다른 이용자들이 쓸 수 있도록 예배 기간 안에 설치와 해체를 모두 끝내야 한다. 내부 배치나 디자인은 그에 걸맞게 단순해진다.

나이디는 장갑 낀 손을 무릎 위에 둔 채 긴 예배 의자에 꼿꼿이 앉았다. 지금처럼 늦은 시간에는 조명도 어두웠고, 제단 위에 켜진 몇 개 안 되는 초가 앞쪽 줄의 예배 의자들 위로 흔들리는 붉은빛을 드리우고 있었다. 십자가에 못 박힌 예수상을 쳐다보자, 오클리 신부가 어제 장례식에서 한 강론 내용이 떠올랐다. 그분은 하느님의 영광에 대해서, 그리고 그녀가 사랑하는 안드레가 더 좋은 곳으로 갔다고 말했다. 위로가 목적이었던 그 말은 전혀 위로가 되지 못했다. 하느님과 그분의 영광이라. 그렇다면 그 술 취한 작자가 운전대를 잡았을 때 그분께서는 정녕 어디에 계셨단 말인가?

- **이 글에 쓴 기법** 빛과 그림자
- **얻은 효과** 과거 사연 암시, 감정 고조, 긴장과 갈등

농산물 직판장 Farmer's Market

풍경

지역의 제철 농산물(당근과 비트와 아스파라거스 묶음, 감자 포대, 매끈한 애호박과 오이와 고추가 담긴 상자, 납작한 상자에 담긴 토마토, 껍질째 수확한 옥수수)로 채워진 부스와 매대의 행렬, 밝은색 테이블보와 천으로 된 차양, 안내판과 가격표, 다양한 과일이 담긴 바구니, 가지와 호박 무더기, 한 단씩 땋아놓은 마늘, 허브 묶음, 병에 담은 꿀과 밀랍으로 만든 상품들, 잼과 젤리, 꽃과 식물, 직접 만든 상품을 진열한 수공예 매대(털실로 짠 목도리, 인형, 카드, 장신구, 비누, 의류), 매대 주변에 쌓인 보관 통과 아이스박스, 걸이식 저울, 음식을 파는 상인들(따뜻한 사과주, 신선한 과일로 만든 스무디, 절인 고기, 집에서 만든 빵과 쿠키와 파이), 예능인들(저글링 하는 사람, 마술사, 댄서, 악사), 상품이 가득 든 비닐봉지를 들고 다니는 사람들, 간이 식탁과 의자, 무대 위에서 장비를 세팅하는 밴드, 체험형 동물원, 아이들을 위한 만들기 활동, 아이들이 올라가 놀 수 있게 한 트랙터나 낡은 트럭

소리

지역 라이브 밴드의 음악, 마이크로 전해지는 안내 방송, 많은 인파가 몰린 자리에서 하나로 뭉쳐 들리는 사람들의 소음, 아이들의 웃음, 바람에 펄럭이는 식물의 이파리와 테이블보, 지글거리며 익는 고기, 끓는 물, 김이 쉭 빠지는 소리, 바스락거리는 비닐봉지, 와삭 베어 무는 신선한 사과, 음식을 파는 상인의 호객 소리, 군것질거리를 사달라고 부모를 조르는 아이들, 체험형 동물원의 동물들, 열리는 금전등록기, 가격을 흥정하는 사람들, 저울을 쓸 때 금속이 부딪히는 소리

냄새

신선한 허브, 꽃(장미, 라벤더), 밀랍, 감귤류, 잘 익은 베리류, 복숭아와 사과, 토마토 덩굴의 톡 쏘는 향, 훈제 고기, 천연 오일과 직접 만든 비누와 크림, 뿌리채소에 묻은 흙, 근처 주차장에서 나는 자동차 배기가스 냄새, 요리에 쓰는 기름, 설탕과 각종 향신료

맛

달콤한 꿀, 새콤한 사과, 즙 많은 복숭아, 향이 강한 소시지 및 기타 육류, 갓 구운 달콤한 체리 파이나 블루베리 파이, 사과 주스나 사이다[애플 사이다를 가리키는 말로, 걸쭉한 사과즙 상태에 가깝다], 잼을 바른 크래커, 베리류, 갓 만든 버터가 들어간 풍성한 맛의 스프레드[빵에 발라 먹는 소스], 집에서 만든 쿠키, 브라우니, 건강한 에너지 바, 샐러드, 신선한 염소 치즈

촉감과 느낌

팔을 타고 흐르는 복숭아 주스, 쫀득한 빵, 매끈한 토마토, 팔로 안은 묵직한 호박, 미끌미끌한 비닐봉지, 손바닥을 파고드는 무거운 농산품 포대, 얼마나 익었는지 보려고 자두나 천도복숭아를 꽉 짜는 느낌, 벨벳 같은 감촉의 꽃잎, 신선한 꿀을 담은 차가운 유리 단지, 울퉁불퉁한 감자, 김이 피어오르는 뜨거운 핫초콜릿이나 따뜻한 사이다 한 컵, 표면이 고르지 않은 오래된 간이 식탁, 간식을 먹으려고 앉은 까끌까끌한 짚 더미, 체험형 동물원에 있는 동물들의 거친 털

이 배경에서 벌어질 만한 갈등의 원인

- 어떤 상점이 지역 특산물이라고 우기면서 기성 제품을 팔다가 들통이 난다.
- 비위생적인 음식 때문에 식중독이 발생한다.
- 어떤 고객이 특정 음식이나 농작물에 알레르기 반응을 일으킨다.
- 음주 운전자의 차가 군중을 향해 돌진한다.
- 소매치기가 돌아다닌다.
- 비슷한 상품을 파는 상점들 사이에 싸움이 벌어진다.
- 상점들 사이에서 서로 더 낮은 가격에 팔려는 경쟁이 벌어진다.
- 고객이 특별히 먼 길을 와서 사려던 농산물이 있는데 다 팔려버렸다.
- 나쁜 날씨 때문에 손님들이 별로 없다.
- 많은 판매자들에 비해 장소가 협소하다.
- 경기가 안 좋아 신선한 농산물을 살 수 있는 사람들이 줄었다.

87

이 배경에서 볼 만한 유형의 사람들

- 고객, 예능인, 농부, 자연식과 건강한 삶에 관심이 있는 사람

이 배경과 밀접한 다른 배경

- 축사, 시골길, 농장, 과수원, 목초지

참고 사항 및 팁

농산물 직판장은 전형적인 농촌 행사로 야외에서 열릴 때가 많고, 대부분 특정 계절에 열린다. 주말에는 마을의 주요 거리나 공원에서 열리기도 한다. 물건을 파는 것뿐만 아니라 오락적인 기능도 하고, 공동체 의식을 높여주기도 한다. 음악과 예능인이 있어 축제 분위기도 난다.

보다 큰 도시에서는 직판장을 실내에 마련하기도 한다. 이런 경우에는 지역 내에서 모든 상품을 조달하기보다는 일부 상품은 먼 곳에서 들여온다. 지역 생산물이 나오기 힘든 계절에는 특히 그렇다. 이런 직판장에서는 장인들의 다양한 수공예품(장신구, 도자기, 그림, 식기)과 특별한 상품들(부엌용품, 차, 유기농 커피와 초콜릿, 에너지 바와 에너지 파우더)을 파는 매대도 볼 수 있다.

배경 묘사 예시

셔츠를 당겨 땀으로 달라붙은 피부에서 쩍 떼어냈다. 오후의 태양이 최악의 각도에서 부스의 차양 밑을 비추며 내가 있는 공간을 한 치도 남김없이 달구고 있었다. 시원한 축복을 누릴 수 있는 연못도 있는데, 난 왜 여기서 이 고생이란 말인가. 아니, 아무리 그래도 앉을 의자 정도는 있어야 하지 않는가. 하지만 베라 숙모는 허락하지 않았다. 그런 안이한 자세로는 꿀을 팔 수 없다나. 나는 눈동자를 크게 한 바퀴 굴리고 매대 위로 폭 쓰러졌다. 꿀병들이 달그락거렸지만 상관없었다. 어차피 손님도 없는데, 뭐.

- **이 글에 쓴 기법** 빛과 그림자, 날씨
- **얻은 효과** 감정 고조

(풍경)

지붕을 따라 만든 넓은 데크[건물 외부에 나무로 된 널을 마루처럼 깔아놓은 테라스]나 방충망을 단 현관문이 있는 목장 스타일의 집, 울타리 친 목초지에서 풀을 뜯는 소나 염소, 무릎까지 오는 티머시 건초[티머시 목초의 줄기와 잎을 말려 가축 사료로 쓰는 풀]나 기타 작물을 키우는 밭(유채꽃, 페스큐 잔디, 옥수수, 보리, 밀), 외양간 과 곡물 저장기, 닭장, 마당을 돌아다니면서 흙 속의 벌레를 쪼는 닭들, 작은 온 실과 가지런히 줄지어 재배 중인 채소(고사리 같은 잎을 내민 당근, 파 새싹, 잎이 많은 양배추와 순무, 흰 꽃이 핀 감자, 토마토, 완두콩과 강낭콩 줄기)가 가득한 정 원, 햇옥수수를 심은 밭 위로 솟은 허수아비, 과일나무, 빗물을 받기 위한 물통, 철조망을 따라 바람에 고개를 끄덕이는 밝은 노란색 해바라기, 우리에 있거나 자유롭게 돌아다니는 동물들(말, 소, 염소, 돼지, 양, 닭, 칠면조, 거위, 개, 고양이), 다른 농장의 기계류(경운기, 굴착기, 파종기, 트랙터용 쟁기, 콤바인combine[곡식 을 베는 동시에 탈곡하는 기계], 짚단 원형 포장기[짚을 모아 단단하고 둥글게 원통형으로 마는 기계], 구굴기[땅을 파는 데 쓰는 나사 모양 굴착기])와 나란히 주차된 트랙터, 디 젤 연료가 담긴 찌그러진 드럼통, 트랙터가 흙을 파헤치며 나아가는 동안 뒤로 일어나는 먼지바람, 현관에 놓인 흔들의자, 거대한 참나무에 매단 타이어 그네, 아래위가 붙은 작업복과 플란넬 셔츠를 입은 농장 일꾼, 둥글게 말아 겉에 방수 포를 씌운 짚 더미, 헛간(삽, 도끼, 갈퀴, 밧줄, 마구, 외발 손수레가 보관된)에 기대 놓은 쇠스랑, 물을 담은 구유가 있는 돼지우리, 태우려고 모은 덤불의 잔가지들, 야외용 간이 의자를 빙 둘러놓은 화덕, 울타리, 지붕이 한쪽으로 기울며 내려앉 은 버려진 건물, 고장 난 트럭과 농기구, 건물 주변에 핀 무성한 잡초와 높은 풀, 농장 부지를 둘러싼 나무들, 쥐를 쫓아 헛간 밑까지 킁킁거리는 반려견, 다양한 동물이 사는 숲, 집 처마 밑으로 늘어진 말벌집, 나무를 타고 기어오르는 다람 쥐, 살수장치, 칠이 벗겨진 현관의 긴 그네 의자

(소리)

꼬꼬댁거리고 땅을 긁는 닭, 일출을 알리는 수탉의 울음소리, 킁킁거리고 히힝 우는 말, 음매 우는 소, 바람에 삐걱거리는 건물, 외양간 바닥을 두드리는 발굽,

휙휙 움직이는 말 꼬리, 사료를 찾아 여물통을 파헤치는 돼지들, 곡식과 나무들 사이를 훑고 지나가는 바람, 땅에 떨어지는 과일, 바스락대는 잎, 헛간 벽 안을 쪼르르 달려가는 쥐, 횃대에 앉으며 날개를 퍼덕이는 새, 야행성 동물인 코요테와 늑대의 울음소리, 깽깽 우는 여우, 건초 다락에서 꺼낸 뒤 아래로 던지는 건초 더미, 부엉이, 맹금류, 돌아가는 모터의 갈리는 듯한 소리, 나무뿌리를 끊고 돌멩이를 토해내는 쟁기, 타들어 가는 모닥불, 전기톱의 굉음, 나무를 쪼개는 도끼, 윙윙거리는 파리와 벌, 앵앵거리는 모기, 기계의 굉음보다 더 크게 서로를 부르는 인부들, 미풍에 은은하게 울리는 풍경, 천둥소리로 대기를 가득 채우는 여름 태풍

냄새

거름, 작물의 새순, 익어가는 과일, 솔잎, 신선한 짚, 퀴퀴한 헛간, 먼지, 흙, 흰 곰팡이, 햇볕에 따뜻해진 땅, 사향을 풍기는 동물 피부, 휘발유와 디젤 연료, 자동차 엔진오일과 엔진 그리스grease[기계 사이의 마찰을 줄여주는 끈적끈적한 윤활유], 트랙터 배기가스, 비료, 들꽃

맛

단맛이 나는 풀을 씹을 때, 씹는담배 한 줌의 쓴맛, 담배 연기, 땅에서 갓 뽑은 당근, 힘든 하루를 보낸 후에 마시는 찬물, 포일에 싸서 모닥불 석탄 위에서 구운 감자, 핫도그와 불꽃에 그을린 마시멜로, 신선한 과일이나 나무나 덤불에서 바로 딴 베리류, 아이스티, 박하사탕, 갓 구운 빵, 채소, 먼지바람에서 날아온 모래 알갱이

촉감과 느낌

부서지는 흙덩이, 목덜미에 쏟아지는 차가운 물, 땀이 말라붙어 딱딱해진 옷이 피부에 쏠리는 느낌, 손톱 밑에 낀 모래, 보리나 밀 이삭의 뻣뻣한 까끄라기, 한 아름 안은 무거운 장작, 장작을 팰 때 모탕에 박히는 도끼의 진동, 가시나무에 긁히는 느낌, 말을 가둔 나무 울타리의 매끈함, 굳은살이 박인 손, 쓰라린 물집, 밧줄에 쓸려 입은 열상, 튼 입술, 햇볕에 타서 화끈거리는 목과 얼굴, 점심때 마시는 차가운 레모네이드, 과일을 따서 담을수록 점점 무거워지는 나무 들통, 엉겅퀴나 장미 덩굴 가시에 찔리는 느낌, 마음을 편안하게 하는 흔들의자나 현관

그네의 움직임, 힘든 하루 일과를 마친 뒤의 근육통

이 배경에서 벌어질 만한 갈등의 원인

- 추수철에 장비가 고장 난다.
- 농장 기계를 다루다 다친다.
- 땅다람쥐가 판 구멍 때문에 말의 다리가 부러진다.
- 야생동물이 울타리에 구멍을 뚫거나, 외양간으로 들어오거나, 가축이나 사람을 공격한다.
- 밀렵꾼들과 사냥꾼들이 부지에 들어와 돌아다닌다.
- 농작물에 병해충이 퍼진다.
- 도시로 나가고 싶지만 집에 남아 농장 일을 도와야 하는 성인 자녀가 있다.
- 나쁜 날씨 때문에 파종이나 추수가 늦춰진다.
- 가뭄이 몇 년씩 지속된다.
- 가족 중 누군가 죽어서 작업량에 과부하가 걸린다.

이 배경에서 볼 만한 유형의 사람들

- 가족, 농부, 고용된 일꾼, 이웃, 목장 사람, 수의사, 방문객과 조사원

이 배경과 밀접한 다른 배경

- **시골 편** 축사, 닭장, 시골길, 농산물 직판장, 과수원, 목초지, 지하 저장실, 채소밭
- **도시 편** 낡은 픽업트럭

참고 사항 및 팁

어떤 농장은 오로지 농작물만 생산하지만, 어떤 농장은 농작물과 더불어 가축도 기른다. 전자의 경우에는 대부분 몇 가지 다른 작물을 함께 재배한다. 시장 상황이 안 좋아지거나 수확량이 안 좋을 때를 대비하기 위해서다. 농장에 말이 있다면, 밭 한 군데 정도는 말이 먹을 짚을 생산하는 용도로 쓰는 경우가 많다.

나는 말이 안 나올 정도로 키가 큰 초록빛 옥수수밭 한가운데 서서 가만히 귀를 기울였다. 고속도로를 쌩 지나가는 차도, 날카로운 급정거 소리도, 임박한 고통과 피해를 예고하는 사이렌 소리도 없었다. 그저 바람, 저 축복받은 바람만이, 빛나는 작물들 사이로 물결을 일으키며 지나갔다. 그 바람은 내 상실감을 가져가는 대신 식탁에 오를 음식에 대한 약속과 미래의 희망을 그 자리에 채워놓았다.

- **이 글에 쓴 기법** 대비, 다중 감각 묘사
- **얻은 효과** 분위기 설정, 과거 사연 암시

도축장　　　　　　　　　　　　　　　　　Slaughterhouse

풍경

트럭에서 떼 지어 내려와 커다란 창고형 건물로 들어가는 동물들, 문신을 새겼거나 귀에 표식을 단 가축, 가금류 고기가 실린 상자, 깃발과 흔드는 도구[막대 끝에 기다란 비닐 조각들을 총채처럼 달아놓은 형태가 많다. 이를 흔들거나 가축들 눈앞에 보여주면서 원하는 방향으로 이동시킨다]를 이용해 동물들을 몰고 가는 직원, 동물을 특정 구역으로 이동시키기 위해 줄지어 세워놓은 판자, 우리로 이동하는 동물 떼, 동물 우리와 대기용 축사, 물을 담은 구유, 컨베이어 벨트, 수압 장비와 코일, 쇠사슬과 호이스트hoist[비교적 가벼운 짐을 들어 옮기는 장치], 보호 장구(모자와 헤어네트, 안면 보호대, 귀마개, 수술용 마스크, 장갑, 비닐 작업복, 앞치마)를 착용한 일꾼, 핏자국과 오물을 씻어내는 데 쓰는 호스, 마취 중인 동물을 모아놓는 별도 공간이나 긴 홈통, 뒷발을 걸어 매단 사체, 도축당한 뒤에도 발을 계속 움직이거나 씰룩거리는 사체, 홈통이나 바닥에 피를 흘리는 동물, 털을 부드럽게 만들기 위한 열탕 수조, 살균과 털을 제거하는 소모기[털을 태우는 기계], 가죽을 벗기는 기계, 냉장고 및 냉각 장치, 줄지어 각자 맡은 작업을 하는 직원들, 내장을 제거하고 사체를 부위별로 자르는 직원들, 사체를 반으로 자를 때 쓰는 큰 톱, 컨베이어 벨트에 실려 운반되는 고기, 내장 및 기타 부위를 실어 나르는 컨베이어 벨트, 쓰레기통, 피가 튄 자국

소리

음매 우는 소, 꿀꿀거리고 쿵쿵거리는 돼지, 고르륵 소리를 내는 칠면조, 꼬꼬댁거리는 닭, 동물들을 앞으로 보내려고 흔드는 도구, 콘크리트 바닥이나 대팻밥 위를 걷는 동물들, 날개를 퍼덕이는 가금류, 나무판자나 벽에 몸을 부딪치는 무거운 동물들, 웅웅거리고 철컹거리는 기계, 뿌려지고 튀는 물, 동물을 부르거나 외치는 직원들, 물을 마시는 동물, 우르릉거리며 움직이는 컨베이어 벨트, 덜거덕거리는 쇠사슬, 소음 때문에 큰 소리로 의사소통하는 직원들, 똑똑 떨어지는 피와 물, 뼈를 자르는 톱, 고기를 자르거나 칼집에 미끄러져 들어가는 칼, 귀마개 때문에 먹먹하게 들리는 소리, 바닥을 걸을 때 끽끽 소리를 내는 고무장화, 직원들의 대화, 호스에 연결된 분무기가 오물을 씻어 배수구로 흘려보내는 소리

(냄새)

가축, 따뜻한 피, 동물의 배설물, 동물의 지방, 살균제, 안면 보호대 속 자신의
숨결

(맛)

이 배경에서는 등장인물이 가지고 있는 것(껌, 박하사탕, 립스틱, 담배 등) 말고
는 관련된 특정한 맛이 없다. 이럴 때는 미각 외의 네 가지 감각에 집중하는 것
이 좋다.

(촉감과 느낌)

목에 자꾸 닿아 거추장스러운 헤어네트, 머리 위에 얹은 헬멧, 무거운 고무장화,
비닐로 된 일체형 작업복이나 앞치마, 손을 둔하게 만드는 장갑, 우리로 가려는
동물에게 훅 떠밀리는 느낌, 금속 벽에 부딪히는 느낌, 돼지나 소에게 밟힌 발,
가금류의 간질간질한 깃털, 대변을 밟는 느낌, 잔털이 서걱서걱한 돼지가죽, 부
드러운 소가죽, 소꼬리에 찰싹 맞는 느낌, 무거운 사체를 밀거나 옮기려고 애쓰
는 느낌, 열기를 뿜는 소모기, 냉각 장치에서 확 끼치는 냉기, 가죽을 뚫고 가르
는 칼, 묵직한 톱, 뼈를 자르는 톱, 지방과 가죽에서 늘어진 끈적한 실 같은 조직,
미끈거리는 내장, 옷과 신발에 튀는 피, 부드러운 고깃덩어리, 물이 튀는 느낌

이 배경에서 벌어질 만한 갈등의 원인

- 안전 장비를 제대로 착용하지 않는 직원이 있다.
- 동물 학대가 벌어진다.
- 장비에 결함이 생긴다.
- 온종일 반복되는 지루한 작업 때문에 실수를 한다.
- 가축에 발병한 광범위한 질병 때문에 오염된 고기가 출하된다.
- 지나치게 깐깐한 조사관이 자주 감사를 나온다.
- 교대 업무 관리자가 고압적인 사람이다.
- 언론이 도축장에 대해 적대적인 보도를 하고, 동물 보호 단체가 시위를 벌인다.
- 사람들이 점점 고기를 덜 먹는 분위기다(윤리상의 이유로, 더 건강한 식생활을 원

해서, 경기 침체로 고기를 먹을 형편이 안 돼서).

- 임시 휴업과 노조 문제가 벌어진다.
- 도축장 일이 싫지만 그만둘 수 없는 상황이다.
- 피를 보면 속이 메스껍다.

이 배경에서 볼 만한 유형의 사람들

- 관리 직원, 조사관, 유지 보수 직원, 여러 분야의 책임자들(매입, 홍보, 판매, 공장 감독), 도축장 직원, 트럭 운전사

이 배경과 밀접한 다른 배경

- 시골길, 농장, 목장

참고 사항 및 팁

모든 동물이 죽는 마지막 순간까지 존중과 배려를 받는다면 더할 나위가 없을 것이다. 문화적 인식과 정부의 규제 덕분에 요즘에는 많은 도축장들이 동물들을 인도적으로 대우하지만, 불행히도 일부 도축장은 그렇지 않다. 이런 도축장은 청결 상태도 안 좋고, 직원들도 불공정한 대우를 받는다. 또한 장비 상태도 엉망이고 작업 과정도 구식인 데다, 동물들을 잔인하게 다룰 때가 많다. 격한 감정이 등장하는 배경이나 부정적인 감정을 강하게 일으킬 배경이 필요하다면 도축장이 안성맞춤일 수 있다.

배경 묘사 예시

출근한 첫날, 지금까지 벌써 네 시간을 일했음에도 여전히 당장이라도 토할 수 있을 것 같았다. 아직 따뜻한 피가 발치의 홈통을 따라 흘렀고, 빨랫줄에 널린 빨래처럼 뒷다리로 대롱대롱 거꾸로 매달린 돼지들이 끝없이 내 앞을 지나갔다. 피가 내 앞치마를 물들였고 바닥에도 피가 튀었다. 옆 사람이 호스로 그 위에 계속 물을 뿌리자, 덕분에 묽어진 피가 더 넓게 퍼져나갔다. 나는 슬쩍 시계를 봤다. 점심시간까지 10분. 나는 장갑 낀 손으로 입을 가리며 음식 생각은 안

95

하려 애썼다.

- **이 글에 쓴 기법** 직유
- **얻은 효과** 감정 고조

등대 Lighthouse

풍경

넓은 물가 근처의 높은 지대에 서 있는 돔 지붕의 원통형 구조물, 가까이 다가오면 눈앞이 확 밝아지는 꼭대기의 회전 불빛, 등대 아랫부분의 덤불과 식물 들, 꼭대기까지 갈 생각이 없는 방문객을 위한 벤치, 쓰레기통, 깃대, 덤불과 들판, 나비, 안으로 들어가는 문, 등대 안에 있는 나선형으로 된 격자무늬의 금속 계단, 손으로 잡을 수 있도록 벽에 부착된 난간, 계단의 일정 구간마다 나타나는 층계참, 벽돌 벽에 난 작은 창, 올라가는 짬짬이 층계참에 모여 숨을 고르는 관광객들, 계단 꼭대기 근처의 천장에 난 작은 문을 통해 들어오는 자연광, 제일 큰 발코니로 이어지는 계단 입구, 등대 꼭대기 둘레를 따라 가슴 높이의 난간이 설치된 기다랗고 좁은 발코니, 꼭대기의 작고 동그란 창문들, 발코니에서 보이는 풍경(물, 백사장, 배, 다리, 자동차, 초록색 언덕이나 들판, 집과 호텔, 건설 기중기, 나무, 땅 위를 천천히 지나가는 구름 그림자), 근무실로 향하는 좁은 사다리, 근무실에 있는 비품들(구급함, 소화기, 보관용품함, 접이의자, 도시락 가방, 전화), 떨어져나간 페인트, 녹슨 자국, 등대지기나 지역 선원을 기리는 명판, 기념품점과 박물관(등대가 역사적 명소일 경우)

소리

계단을 오를 때 나는 거친 숨소리, 등대 내부의 메아리, 금속 계단에 찰강찰강 부딪치는 신발 밑창, 관광객들의 말소리, 여행 가이드의 목소리, 아래쪽에서 들리는 선박의 엔진 소리, 바닷새의 울음소리, 근처 다리 위 차들이 질주하는 소리, 날아다니는 벌레들, 휘파람 소리 같은 바람, 안개 신호소[안개가 발생했을 때 경고음을 내도록 큰 확성기를 설치한 건물. 안개 종을 설치하는 경우도 있다]의 경보음, 회전하는 불빛과 함께 끽끽거리는 기계 마찰음, 경치를 찍는 관광객들의 카메라

냄새

퀴퀴하고 축축한 공기, 내부의 숨 막히는 공기, 바닷물의 짭짤한 냄새, 사람들 무리에게서 나는 뒤섞인 냄새(데오도란트, 헤어스프레이, 땀, 향수)

(맛)

이 배경에서는 등장인물이 가지고 있는 것(껌, 박하사탕, 립스틱, 담배 등) 말고
는 관련된 특정한 맛이 없다. 이럴 때는 미각 외의 네 가지 감각에 집중하는 것
이 좋다.

(촉감과 느낌)

등대 내부의 무겁고 더운 공기, 나선형 계단의 바닥과 꼭대기에서 느껴지는 공
기의 흐름, 계단을 오를 때 종아리가 타는 듯한 느낌, 계단을 점점 높이 올라가
면서 느껴지는 어지러움, 위안 삼아 쓰다듬는 벽돌 벽, 손에 단단히 잡히는 금
속 난간, 발밑에 느껴지는 단단한 계단, 층계참의 열린 창문으로 들어오는 신선
한 공기, 머리카락과 옷에 스며드는 땀, 발코니로 나갔을 때 쉬지 않고 불어오는
바람, 바다 풍경을 보며 난간에 몸을 기대는 느낌, 스카프 끝을 당기고 잡아채는
바람, 툭하면 높은 곳에 오르고 위험한 장난을 하는 아이의 손을 꼭 잡는 느낌

이 배경에서 벌어질 만한 갈등의 원인

- 발코니에서 떨어지거나 누가 떠민다.
- 계단에서 굴러떨어진다.
- 건강상 주의해야 하는 상황(심장병, 고혈압, 임신 등)인데도 용감하게 계단을 오른다.
- 고소공포증이 있다.
- 카메라나 휴대전화를 떨어뜨려 잃어버린다.
- 등대의 꼭대기, 아주 잘 보이는 지점에서 범죄를 목격한다.
- 고장 난 불빛 때문에 배들이 위험에 빠진다.
- 관광객들이 있는 등대 발코니에서 프러포즈를 했다가 거절당한다.
- 강한 허리케인이 관리가 허술한 등대를 덮친다.
- 녹슨 계단을 밟고 올라가는데 약간 흔들리는 느낌이 든다.
- 대규모 관광객 무리가 등대를 독점한다.
- 폐장 시간이라는 안내에도 아랑곳없이 사람들이 사진을 찍으며 느긋하게 돌아다닌다.

- 누군가 발코니에서 물건을 떨어뜨리는 장난을 친다.
- 등대가 번개를 맞는다.
- 쫓기는 상황에서 등대를 발견하고 숨으려 하지만 결국 위로 올라가는 방법밖에 없다.
- 높은 곳의 발코니를 자살 장소로 쓰려는 방문객이 있다.

이 배경에서 볼 만한 유형의 사람들

- 관리인과 등대지기, 지역 주민, 학생들, 관광객, 여행 가이드

이 배경과 밀접한 다른 배경

- **시골 편** 해변, 바다
- **도시 편** 어선, 항구, 요트

참고 사항 및 팁

사람들이 지금도 등대에 매혹되는 데는 이유가 있다. 세상에는 정말 많은 등대가 존재하지만, 그 등대들은 조금씩 모두 다르기 때문이다. 각 등대 외벽에 그려진 무늬나 표식은 같은 게 하나도 없어도 등대 고유의 특징 덕분에 선원들은 불빛이 없는 낮에도 자신들의 위치를 파악할 수 있다. 이제 등대는 대부분 기계화되어 등대지기가 더 이상 필요하지 않다. 그래도 등대는 역사적으로 중요한 가치가 있기에, 지금도 많은 등대 구조물이 정부나 비영리단체에 인도되어 그들의 책임 아래 관리되고 있다.

배경 묘사 예시

조시는 등대의 주물 계단을 서둘러 올라가며 미친 듯이 숨을 헐떡였다. 30년 전에 이미 불이 꺼진 곳이건만, 이 칠흑 같은 어둠이 고맙기도 하고 저주스럽기도 했다. 그녀는 땀에 젖은 손으로 난간을 쥔 채 벽을 쓸며 올라갔고, 그 바람에 블라우스에 벽돌 사이의 회반죽이 묻었다. 조시는 층계참에서 한참 기다렸다가 남쪽 창으로 밖을 내다보았다. 오늘 밤에는 비록 반달이 떴지만, 구름 한 점 없

는 하늘 덕분에 자기가 마치 등대 불빛이라도 되는 양 휘황한 빛으로 그녀를 쫓아오는 남자를 확실히 비춰주었다. 조시는 벽에 털썩 기대며 터지려는 울음을 억지로 틀어막았다.

- **이 글에 쓴 기법** 빛과 그림자, 다중 감각 묘사
- **얻은 효과** 복선, 긴장과 갈등

로데오

Rodeo

풍경

구경꾼들이나 관람석으로 둘러싸인 흙바닥으로 된 경기장, 경기장과 관객을 분리하는 철제 울타리, 고집스럽게 날뛰는 야생마와 황소 등에 올라탄 사람들, 늘어선 통 주변을 아슬아슬하게 달리는 배럴 레이스barrel race[세 개의 큰 배럴(드럼통)을 세워놓은 주변을, 말을 타고 클로버잎 모양으로 최대한 빠르게 돌아 나오는 로데오 경기. 주로 여성들이 참여한다] 경주자, 송아지를 몰아넣은 다음 올가미를 씌우는 기수, 송아지 레슬링[말을 타고 송아지를 쫓다가 달리는 말에서 뛰어내려 송아지를 땅에 완전히 제압하는 로데오 경기], 경기장 흙바닥에 물을 뿌리는 살수 트럭, 휘날리는 깃발, 여기저기 피어오르는 먼지구름, 등에 참가 번호를 달고 전통 복장(카우보이 모자, 부츠, 버튼다운 셔츠, 벨트 버클, 반다나, 청바지와 챕스chaps[카우보이들이 바지 위에 덧입는 다리 보호대. 가죽이나 그와 유사한 재질로 되어 있으며, 한쪽씩 따로 착용한다])을 입은 참가자들, 낙인이 찍히거나 꼬리표를 단 가축, 숫자가 매겨진 통로와 축사, 우리 안에 있는 가축, 황소의 주의를 돌리다 빈 드럼통으로 뛰어 들어가는 로데오 광대[로데오에서 황소 등에서 떨어진 기수를 보호하기 위해 대신 황소의 주의를 끄는 역할을 하거나, 관객의 흥을 돋우기 위해 코믹한 쇼를 펼치는 사람], 전광판에 나타나는 디지털 타이머, 경기장 경계면을 따라 내걸린 광고판, 짚단 더미들, 픽업트럭과 말 운반용 트레일러로 꽉 찬 주차장, 이동식 화장실, 댄스 플로어, 가축 품평회, 부스와 노점이 들어선 전시 공간, 전동 황소, 웨스턴 특유의 복장을 한 어린이들이 올가미 경연이나 송아지 묶기 대회를 펼치는 막간의 하프 타임 공연

소리

컨트리음악, 확성기로 들리는 진행자의 목소리, 큰 소리로 웃고 고함치는 관객들, 박수, 에어 혼air horn[압축 공기를 이용해 경적 소리를 내는 기구]과 소의 목에 달린 방울, 철컹거리며 열리고 쾅 닫히는 문소리, 천둥 치듯 울리는 말발굽, 송아지와 말의 울음소리, 코로 거칠게 숨 쉬는 소, 빠르게 허공을 가르는 올가미 밧줄, 행사 종료를 알리는 경적, 잘그랑대는 마구, 윙윙거리는 파리, 말 꼬리가 찰싹 때리는 소리, 철제 객석을 찰캉찰캉 밟으며 지나가는 카우보이 부츠, 주의를 자

기 쪽으로 돌리려고 동물을 향해 고함치는 로데오 광대, 호객하는 음식 행상인

냄새

먼지, 말, 짚, 가죽, 땀, 동물의 똥, 경기장에서 파는 음식

맛

먼지, 맥주, 탄산음료, 물, 팝콘, 솜사탕, 칠면조 다리, 갈비, 소시지, 나초, 타코, 튀김, 파이, 바비큐 샌드위치, 햄버거, 칠리, 피자, 핫도그, 퍼넬 케이크funnel cake[깔때기(퍼넬) 등을 이용해 반죽을 소용돌이 모양으로 뽑아 굽거나 튀긴 케이크], 도넛, 아이스크림, 시나몬 롤, 기름에 튀긴 음식(닭과 새우, 베이컨, 치즈 케이크)

촉감과 느낌

먼지가 낀 듯한 목구멍, 등을 타고 흐르는 땀, 햇볕에 타는 느낌, 머리에 달라붙는 땀에 젖은 머리카락, 쓰면 간지러운 카우보이모자, 축축한 손수건, 등받이 없는 철제 객석, 성가신 음식을 먹으며 끈끈해지는 손가락, 딱딱한 철제 난간에 기댄 팔, 날뛰는 황소나 야생마가 주는 강한 충격과 덜컹거림, 전속력으로 달리는 말을 탄 느낌, 리드미컬하게 흔들다 던지는 올가미 밧줄, 땅에 떨어졌다가 소 발굽에 밟히지 않으려고 재빨리 옆으로 구르는 느낌, 말을 타고 통 주변을 돌면서 질주하는 느낌, 손에 쥔 거친 밧줄, 햇빛에 따뜻해진 가죽, 손가락을 획획 치는 말갈기, 머리 주위로 윙윙대는 파리, 손을 감싸는 무거운 가죽 장갑

이 배경에서 벌어질 만한 갈등의 원인

- 황소나 말에 짓밟힌다.
- 말이 달려가는 동안 등자에 계속 매달려 있다.
- 송아지 뿔에 받힌다.
- 땅에 거꾸로 떨어져 일어날 수가 없다.
- 머리를 발로 차인다.
- 잘하는 경쟁자와 맞붙게 된다.
- 자신의 말이 절뚝거린다.
- 장비에 결함이 생기거나 누군가 고의적으로 경기를 방해한다(고삐와 밧줄이 약

해져 끊어지거나 안장 밑에 가시를 넣어두는 등).

- 심판의 판정에 동의할 수 없다.
- 경기 성적이 나쁘다.
- 매니저나 후원자(후원사)로부터 압력을 받는다.
- 열성적인 팬들 때문에 경기에 집중할 수가 없다.
- 빚 때문에 마권 업자로부터 압력을 받는다.
- 기름진 음식을 너무 많이 먹어 구역질이 난다.
- 술을 지나치게 마셔서 잘못된 판단을 내린다.
- 인파 속에서 아이를 잃어버린다.
- 동물들이 달아난다.
- 자신이 맡은 동물을 잔인하게 다루는 사람이 있다.

이 배경에서 볼 만한 유형의 사람들

- 진행자, 카우보이와 카우걸, 경기의 시간을 재는 사람, 심판, 기자, 로데오 광대, 행상인, 관객

이 배경과 밀접한 다른 배경

- **시골 편** 축사, 시골길, 농장, 목장
- **도시 편** 낡은 픽업트럭, 스포츠 경기 관람석

참고 사항 및 팁

로데오는 거대한 경기장에서 전국에 중계방송되는 규모로 개최되기도 하고, 작은 마을의 소규모 행사로 열리기도 한다. 지방에서 열리는 소규모 로데오는 경기도 몇 가지뿐이고 노점 수도 적지만, 대규모 로데오는 가축 품평회, 다양한 노점들, 쇼핑, 춤, 미인 대회, 취사 마차 경주와 배럴 레이스, 엄청나게 다양한 음식처럼 볼거리가 훨씬 많다. 기본 행사와 규칙, 상과 상품 들 또한 로데오가 열리는 장소에 따라 달라진다.

지나는 송아지가 나오기를 기다리는 동안, 안장 위에 앉아 앞을 보며 호흡을 가다듬으려 했다. 그녀가 탄 말은 확성기를 통해 쩌렁쩌렁 울리는 진행자의 목소리가 하나도 들리지 않고, 바로 옆 통로에 대기 중인 동물의 사향내도 전혀 안 느껴진다는 듯, 돌처럼 가만히 서 있었다. 지나의 다리에 닿는 랜섬의 근육은 살이 아니라 쇠 같았고, 녀석의 귀는 집중하느라 쫑긋 서 있었다. 고삐를 쥔 손이 느슨해지고 신경도 약간 차분해졌을 때, 송아지가 튀어나왔다.

- **이 글에 쓴 기법** 다중 감각 묘사, 직유
- **얻은 효과** 분위기 설정, 긴장과 갈등

목장 Ranch

풍경

탁 트인 목초지와 그 위에 난 오솔길, 긴 흙길, 구불구불 흐르는 시내나 강, 먼지 많은 땅, 발굽이나 부츠가 밟은 자리에서 몽글몽글 피어오르는 먼지, 들꽃, 나무와 덤불, 가시나무와 잡목, 야생 베리류(산딸기, 채진목[산중턱에 자라는 나무로, 흰 꽃이 피고 붉은색에 단맛이 나는 열매가 열린다], 구스베리, 블랙베리), 줄지어 선 울타리, 둥글게 묶어놓은 짚단, 풀을 뜯는 가축들(소, 양, 말, 염소), 사슴과 토끼, 프레리도그와 땅다람쥐, 커다란 헛간, 농기구(쇠스랑, 삽, 쇠갈고리, 낙인, 밧줄 뭉치), 물통과 여물통, 거름 더미, 헛간 구석으로 잽싸게 도망가는 쥐들, 먹이를 담은 들통과 양동이, 가스관, 트랙터, 낡은 타이어, 녹슨 쇠사슬, 물 호스, 임시 대피용 소 우리, 소가 지나는 통로가 앞에 있는 외양간과 말 우리, 가축이 핥는 용도로 쓰는 소금 덩어리, 쌓아놓은 건초 더미, 벽에 기대놓은 엽총, 햇볕 아래 늘어진 고양이, 마구(안장, 고삐, 기본 마구 일체, 등자, 담요, 굴레와 재갈, 말빗)를 보관한 헛간, 말 운반용 트레일러, 고장 난 트럭과 농장 장비, 험한 길에서도 잘 달리는 전지형 차량, 빗물 통, 목장을 가로지르는 모래 회오리바람과 회전초[북미 사막 지역에 자라는 식물로, 수명이 다하면 밑동에서 끊어져 공처럼 둥글게 말린 상태로 이리저리 굴러다닌다], 닭장, 우리 안 땅바닥을 뚫고 올라온 작은 풀을 쪼는 닭과 수탉, 개집, 채소밭, 소젖을 짜는 헛간, 나무 헛간, 나무 더미, 모탕에 박힌 도끼, 마음대로 돌아다니는 개, 평화로이 자리 잡은 농가 본채, 흔들의자가 있는 현관, 목장 스타일의 장식품(마차 바퀴, 소의 두개골, 말편자), 파리, 거미와 거미줄

소리

바람, 히히힝 우는 말, 끽끽 여닫히는 문, 타닥거리는 말발굽, 저녁 식사 때를 알리는 종소리나 그 밖의 신호음, 라디오에서 나오는 음악, 이야기와 웃음, 동물을 부르거나 동물에게 말하는 일꾼들, 말에 장착한 마구가 삐걱거리며 움직이는 소리, 밧줄을 감을 때나 묶을 때 나는 마찰음, 앞발로 땅을 차는 말, 낑낑거리거나 길게 짖는 개들, 땅에 끌리는 카우보이 부츠, 부츠로 진흙을 밟았다 뗄 때 꿀렁거리는 소리, 꼬꼬댁거리는 암탉들, 음매 우는 소, 짚을 밟을 때 나는 바삭 소리, 낡은 트랙터의 엔진이 역화할 때 나는 소리, 시동을 건 트럭, 삐걱거리는 바

퀴, 찰그랑거리는 안전 체인, 쾅 닫히는 트럭 뒷문, 건초 다락 가장자리까지 질질 끌려오는 무거운 건초 더미, 판자 바닥에 또각또각 부딪히는 부츠 뒷굽, 서로를 향해 푸르르 콧소리를 내는 말들, 야옹거리는 고양이, 금속으로 된 말 운반용 트레일러의 경사로를 오를 때 찰강찰강 소리를 내는 말발굽, 다락에서 던지는 건초 더미, 지저귀는 새, 앵앵거리는 곤충, 발사되는 엽총, 철제 먹이통이나 나무 구유에 사료나 낟알을 붓는 소리, 소의 목에 달린 방울, 축사 문이나 적재용 우리 문을 발로 차는 동물들, 양동이에 차는 우유, 쩍 쪼개지는 나무, 홈통에 타닥타닥 떨어지는 물, 끽끽 흔들리는 현관의 흔들의자

냄새

거름, 먼지와 흙, 건초, 말가죽, 땀, 알팔파alfalfa[콩과에 속하는 다년생 식물로 가축이 좋아하는 먹이 중 하나]와 티머시 건초, 더러운 밀짚, 조리 중인 음식, 캠프파이어 연기, 담배 연기, 씹는담배, 가축들, 가죽, 말이 덮는 담요, 안장에 바르는 오일, 녹슨 금속, 비, 소나무, 젖은 땅

맛

입안의 먼지, 침, 물, 담배, 씹는담배, 커피, 차, 맥주, 푸짐한 음식(비스킷, 스튜, 스테이크와 계란, 베이크드 빈baked bean[토마토소스에 넣어 삶은 콩 요리], 햄 스테이크, 미트로프), 신선한 채소, 갓 딴 베리류, 육포, 절이거나 캔에 든 음식

촉감과 느낌

말이 비벼오는 입술에 난 부드러운 솜털, 발에 밟혀 단단하게 다져진 땅, 울타리 난간의 거칠게 잘린 면, 울타리 난간의 맨 윗단에 올라가서 균형을 잡는 느낌, 눈썹에 닿는 카우보이모자, 땀에 젖은 반다나로 닦는 이마의 땀, 거친 나일론 밧줄, 말의 따뜻한 옆구리, 거름과 진흙이 엉겨 붙은 무거운 작업용 장화, 햇볕에 따뜻해진 금속 잠금 장치, 섬세하게 직조된 말 담요, 방금 딴 채소에 묻은 흙먼지, 목덜미에 쏟아붓는 물, 햇볕에 타는 느낌, 엉킨 말의 갈기나 꼬리털을 푸는 느낌, 손에 스치는 말의 거친 갈기, 요통, 두통, 일사병, 탈진, 안장 위에서 느끼는 진동, 손가락 사이로 느껴지는 가죽 고삐, 암소의 젖꼭지를 일정한 동작으로 쥐어 우유를 짜는 느낌, 밤이 되면서 피부에 닿는 시원한 바람, 해바라기씨를 쪼개는 느낌, 주의를 끌고 싶어서 머리로 들이받는 동물, 청바지에 걸리는 무릎까

지 오는 풀, 건조한 입안이나 목구멍, 가시나무가 옷을 뚫고 찌르는 느낌, 엽총을 쏜 직후의 반동, 무거운 우유 통이나 먹이통을 들었을 때 손잡이가 손을 파고드는 느낌, 낡은 픽업트럭을 타고 목초지의 패인 자국이나 구멍 위를 달릴 때 위아래로 덜컹덜컹하는 느낌

이 배경에서 벌어질 만한 갈등의 원인

- 가뭄이 들어 가축에게 물을 공급하기 어렵다.
- 사료비가 급등한다.
- 목장주가 경제적 어려움을 겪는다.
- 잔인한 성향을 가진 일꾼이 있다.
- 말에게 걷어차인다.
- 땅을 잃는다(소송이나 정부의 개입 등으로).
- 특정 목장에서 생산된 고기로부터 살모넬라균 감염 사태가 벌어진다.

이 배경에서 볼 만한 유형의 사람들

- 가축 번식업자, 카우보이와 카우걸, 가축이나 신선한 육류를 구입하려는 고객, 가족 구성원, 편자공, 손님과 방문객, 일꾼, 목장 주인, 수의사

이 배경과 밀접한 다른 배경

- **시골 편** 축사, 시골길, 농장, 풀밭, 목초지, 로데오, 연장 창고, 채소밭
- **도시 편** 낡은 픽업트럭

참고 사항 및 팁

농장은 주로 농작물을 재배하는 곳이지만, 목장은 가축을 기르는 곳이라는 점에서 목장과 농장은 미묘하게 다르다. 가축을 키우는 목적은 도축이나 번식일 수도 있고, 식품 제조(우유 생산을 위한 젖소 사육)나 판매일 수도 있다. 두 배경 모두 시골이고 목적도 비슷하기 때문에, 겹치는 부분이 어느 정도 있다.

맨디는 하품을 억지로 참으며 울타리의 매끄러운 윗단에 턱을 올려놓았다. 선댄서가 먼지 자욱한 마당 한가운데 서 있었고, 그 옆으로 로건이 연습용 고삐를 들고 선댄서를 향해 조심조심 다가가는 모습이 보였다. 어둠 때문에 아직 앞이 잘 보이지 않았다. 태양은 이제 겨우 동쪽 들판 위를 향하기 시작한 참이었다. 아무리 성질이 고약한 짐승이라 해도 하룻밤을 잘 쉰 뒤에는 그나마 말을 듣는 편이라, 지금 같은 새벽이 말을 길들일 최적의 시간이었다. 맨디는 눈을 가늘게 뜨고 분홍빛 줄이 가로지른 어둠을 지켜보며, 오빠가 쓰는 방법을 배울 작정이었다.

- **이 글에 쓴 기법** 빛과 그림자
- **얻은 효과** 성격 묘사

목초지 Pasture

풍경

풀과 클로버가 섞인 울타리 속 방목장, 풀을 뜯는 동물들(양, 소, 말), 동물의 똥덩어리, 파리, 돌멩이, 울타리 말뚝과 철조망, 목초지를 가로지르는 농장 트랙터와 차량이 밟고 지나간 긴 자국, 트럭들이 바로 옆 자갈길을 급히 지날 때 꽁무니에서 피어오르는 먼지기둥, 점점이 색을 더하는 들꽃들, 들쭉날쭉한 나무들이 자리한 부지, 빗물이 모여 만들어진 계곡이나 진창, 멀리 보이는 농가나 농장 건물, 근처 들판에서 작업 중인 트랙터와 농장 장비, 목초지를 가로지르며 흐르는 시냇물과 그 주변에 핀 부들, 구멍에서 머리를 내미는 땅다람쥐, 개미가 땅위에 만든 흙더미, 머리 위로 날아가는 새, 먹이를 찾아 어슬렁거리는 코요테, 숨으려고 도망가는 토끼와 쥐

소리

풀밭을 가르며 부는 바람, 동물들의 울음소리, 풀이 뜯기고 씹히는 소리, 흙을 밟고 다니는 발굽, 목초지를 전력 질주하는 말, 휙휙 움직이는 꼬리, 윙윙대는 파리, 날씨가 내는 소리(천둥, 돌풍, 바닥에 떨어지는 빗방울), 비에 젖은 지 얼마 안 되는 땅을 걸을 때 나는 철벅철벅 소리, 풀밭을 잽싸게 뛰어가는 쥐, 부엉이 울음소리, 매와 독수리가 먹이를 찾으며 머리 위로 날아갈 때 내는 울음소리, 우르릉거리는 트랙터, 근처 길을 지나가는 자동차

냄새

햇볕에 따뜻해진 흙, 먼지, 폭풍우 뒤의 신선한 공기, 비, 피어나는 꽃들, 동물 가죽, 거름

맛

이 배경에서는 등장인물이 가지고 있는 것(껌, 박하사탕, 립스틱, 담배 등) 말고는 관련된 특정한 맛이 없다. 이럴 때는 미각 외의 네 가지 감각에 집중하는 것이 좋다.

다리에 닿으며 미끄러지는 풀, 발밑의 푹신한 땅, 옷에 달라붙는 까끌까끌한 풀, 옷과 피부를 떨리게 하는 미풍, 말의 느린 걸음, 구멍에 발을 헛디뎌 넘어지는 말, 동물의 따뜻한 옆구리, 햇볕에 따뜻해진 정수리, 머리 주위로 윙윙거리며 날아다니는 파리 한 마리, 모기에 물리는 느낌, 햇볕에 데워진 돌멩이, 꽃을 뽑을 때 같이 딸려나오는 흙투성이 뿌리, 양말에 들러붙는 도꼬마리 같은 갈고리 풀, 전지형 차량을 타고 목초지를 달릴 때의 덜컹거림, 동물 떼가 우르르 뛰어갈 때 느껴지는 땅의 진동

이 배경에서 벌어질 만한 갈등의 원인

- 울타리가 망가져 포식자가 들어오거나 동물들이 탈출한다.
- 동물이 울타리에 낀다.
- 도둑이 풀을 뜯는 가축을 훔쳐 간다.
- 사람들이 재미로 동물에게 총을 쏜다.
- 농장에서 너무 가까이 사냥하는 밀렵꾼들의 총에서 총알이 빗나간다.
- 땅벌 집을 밟는다.
- 타고 있던 말에서 떨어진다.
- 영역 본능이 강한 황소가 지키는 목초지를 건너간다.
- 우르르 몰려가는 소 떼에 휘말려 다친다.
- 풀어놓은 동물들을 데리러 갔다가 한 마리가 모자라는 것을 발견한다.
- 가뭄이나 과한 방목 때문에 토질이 망가진다.

이 배경에서 볼 만한 유형의 사람들

- 가족 구성원, 농부, 목장 주인

이 배경과 밀접한 다른 배경

- 축사, 시골길, 농장, 목장

목초지는 별다른 사건이 일어나지 않는 조용하고 고요한 장소라 이상적인 배경이 아니라고 생각할지도 모른다. 하지만 여기에서 오는 대비감이 때로는 장면에 생명력을 불어넣는다. 예를 들어, 평온하게 말을 타고 가던 중 말이 등에 태운 사람을 메다꽂는 바람에 급박한 상황으로 돌변하거나, 농부가 자신의 목초지를 치우다 거대한 무덤을 발견하거나, 누군가의 비명이나 총소리가 듣기 좋은 새들의 지저귐과 곤충의 재잘거림을 단숨에 멈추게 하는 것처럼 말이다. 이렇듯 대비는 이야기에 강력한 도구가 될 수 있으니, 이 도구를 효과적으로 써서 평화로운 배경을 떠들썩하게 바꿔보기 바란다.

배경 묘사 예시

천천히, 나는 할아버지의 목초지를 걸었다. 한때 초록색이었던 풀들은 갈색으로 흩어져 누덕누덕해졌고, 심지어 바람이 흔들기에도 모자랄 정도로 짧았다. 샌들의 밑창을 통해 땅이 얼마나 울퉁불퉁하고 딱딱해졌는지 느낄 수 있었다. 나는 햇빛을 피해 눈을 가리고 마음속으로 예전 모습을 그려보았다. 바다 물결처럼 바람에 일렁이던, 흡사 햇빛으로 만들어진 들판 같았던, 어른 반만 한 높이의 황금빛 밀밭. 하지만 그건 2009년 여름 이전의 얘기였다. 이제는 내가 무슨 짓을 해도 이곳을 살릴 수 없다.

- **이 글에 쓴 기법** 직유
- **얻은 효과** 과거 사연 암시, 시간의 경과

묘지 **Graveyard**

풍경

철제 울타리와 정문, 무덤과 무덤 사이를 구불구불 잇는 포장도로, 예배당, 햇빛에 하얗게 변색된 천사 석상, 글이 새겨진 묘비(흰색, 검은색, 회색의 대리석이나 콘크리트, 화강암으로 만든), 영묘[유명한 인물이나 부유한 집안에서 이용하는 구조물(주로 작은 건물) 형태의 묘], 가족 묘지로 쓰려고 줄로 막아놓은 구역, 잘 가꾼 잔디밭, 예쁘게 장식한 화단, 벤치, 무덤에 두고 간 생화나 조화, 마른 꽃이나 화환, 검은색 옷을 입고 무덤 주변에 늘어선 조문객들, 굴착용 장비(사람들 눈에 띄지 않게 뒀다가 방문객이 없는 시간에 사용하는), 종교적 인물이나 상징을 표현한 석상, 가지에 이끼가 달린 채 새로 옮겨 심어진 나무, 묘비 앞에 남겨진 인물 액자나 의미 있는 작은 물건들, 차들이 일렬로 뒤따르는 영구차, 장례식을 치르는 모습(성경책을 든 사제, 관, 조문객들, 생화, 옆에서 대기 중인 인부들), 기도문이 쓰인 명판, 유골함을 보관한 추모 벽, 새, 다람쥐, 얼룩다람쥐, 장식으로 쓰인 바위와 돌, 촛불, 돌보는 사람이 없어 보이는 오래된 무덤들(무덤 위에 쌓인 나뭇잎이나 나뭇가지, 고르지 못하거나 웃자란 잔디, 죽은 나무와 풀, 부서지거나 금이 간 묘비, 부서진 석조 부분, 변색된 묘비, 망가진 문, 금이 가서 사이사이에 잡초가 삐죽이 나온 시멘트 길)

소리

울거나 코를 훌쩍이는 조문객들, 낮은 목소리로 이야기하는 사람들, 속삭이는 기도문, 묘지에서 죽은 꽃을 치울 때 나는 바스락 소리, 사각사각 소리를 내는 전지가위, 빗자루로 바닥을 쓰는 인부, 잔디 깎는 기계, 점점 다가오다 도로변에서 멈추는 영구차들과 자동차들, 무덤을 파는 작업 때(이용 시간 이후에 하는) 나는 소리, 관을 땅속으로 내릴 때 들리는 기계의 작동음, 관 위로 떨어지는 한 줌의 흙, 소리 내어 표현하는 슬픔(통곡, 신음, 깊은 흐느낌), 장례식을 집전하거나 위로의 말을 건네는 사제, 끽끽거리며 여닫히는 문, 잔디밭과 나무 사이에 부는 바람, 새와 작은 동물 들, 길을 따라 걷는 느린 발걸음, 멀리서 들리는 교회 종소리, 돌길에 떨어져 굴러가는 낙엽들, 무덤 앞에서 사랑하는 고인에게 무언가를 속삭이는 조문객

냄새

갓 깎은 잔디, 뜨거워진 돌, 갓 파낸 땅, 무덤에 바친 생화, 향수나 애프터셰이브 로션, 계절과 관련된 냄새(겨울의 차가운 공기, 이른 봄이나 늦가을의 비와 안개, 봄과 여름에 자라는 식물의 새순)

맛

이 배경에서는 등장인물이 가지고 있는 것(껌, 박하사탕, 립스틱, 담배 등) 말고 는 관련된 특정한 맛이 없다. 이럴 때는 미각 외의 네 가지 감각에 집중하는 것 이 좋다.

촉감과 느낌

차가운 묘비, 보도에 닿는 신발, 잔디밭에 자꾸 파묻히는 하이힐 굽, 무감각한 슬픔, 녹슨 철제 울타리 기둥, 묘비에서 나온 부드러운 먼지, 손으로 쥐자 버스 럭거리는 마른 꽃, 뺨을 타고 흘러내리는 눈물, 사랑하는 이의 손을 꼭 쥐는 느 낌, 무릎을 꿇거나 앉을 때 느껴지는 따갑고 거친 풀, 매끈한 생화, 주먹에 말라 붙은 흙, 따끔거리는 눈, 목을 메이게 하는 눈물, 흐르는 콧물, 손에 쥔 땀에 젖은 휴지, 축축한 손수건

이 배경에서 벌어질 만한 갈등의 원인

- 누군가 무덤을 망가뜨리고 묘비에 낙서를 한다.
- 사이가 안 좋은 가족이 같은 시간에 무덤을 찾아온다.
- 무덤 곁에 둔 물건(꽃, 의미 있는 징표와 유품, 편지)이 없어진다.
- 저명인사의 장례식에 과격한 파파라치가 나타난다.
- 묘지에서 누군가가 자신을 감시하는 듯한 느낌을 받는다.
- 쉽게 감정이입을 하는 성격인데, 감정이 격해진 상황에서 묘지에서 열리는 장 례식에 참석한다.
- 초자연적인 현상을 겪는다.
- 홍수나 지하수 때문에 관이 밖으로 드러난다.
- 묘지 관리인에게 병적인 페티시즘fetishism[특정 물건이나 신체 부위 등에서 성적인 흥

분과 만족감을 얻는 행위 혹은 그 대상)이 있다.

- 도굴꾼이 무덤을 노린다.
- 관을 땅속으로 내릴 때 기계가 오작동한다.
- 무덤 주변을 성지처럼 꾸며놓거나 무덤에 아예 눌러살 만큼 슬픔을 극복하지 못하는 친척이 있다.
- 조문객 중에 이상한 사람이 있다(장례식 중에 웃는 등).
- 아무도 떠올리고 싶어 하지 않는 사건(매춘부와의 경솔한 행동, 불륜, 체포 등)을 기억나게 하는 조문객이 참석한다.

이 배경에서 볼 만한 유형의 사람들

- 묘지 관리인, 성직자, 가까운 가족과 친구들, 조문객, 기물을 망가뜨리고 다니는 사람, 묘지를 일부러 찾아온 방문객이나 관광객(역사적인 장소일 경우)

이 배경과 밀접한 다른 배경

- **시골 편** 교회/성당, 영묘, 경야
- **도시 편** 장례식장

참고 사항 및 팁

문화와 풍습은 묘지에도 종종 영향을 미친다. 이야기에서 묘지가 중요한 배경이라면, 조문객과 고인의 민족적 배경을 고려해서 혹시 죽음에 관한 특정한 풍습이나 믿음이 있는지 생각해두어야 한다. 그에 따라 무덤의 겉모습이 바뀔뿐더러 종교적인 절차들도 달라지고, 조문객들의 행동도 그에 걸맞게 묘사할 수 있기 때문이다.

배경 묘사 예시

달이 뜨자, 내 조상들이 묻힌 묘지는 모습을 바꾸었다. 기도하는 아이들이나 날개 달린 천사를 묘사한 닳아빠지고 얼굴도 없어진 조각상들에 반투명한 달빛이 생기를 불어넣었다. 갈라진 틈이 희미해졌고 깨진 모서리는 완만해졌다. 기울

어진 묘비들은 그 안에 새겨진 글자마저 유구한 시간 속에 사라진 지금까지도 의무를 다하듯 달빛 아래 위풍당당하게 서 있었다. 나는 뒤얽힌 잡초 속을 걸어 묘지 뒷문 쪽 비어 있는 부지까지 왔다. 오래된 참나무 그늘 아래 있는 바로 이 자리가 내가 누울 자리였다. 언젠가 다시는 이곳을 벗어나지 못할 날이 올 거라고 예감하며 이슬 맺힌 잔디 위에 서 있는 기분은 정말이지 묘했다.

- **이 글에 쓴 기법**　대비, 빛과 그림자, 의인화
- **얻은 효과**　분위기 설정, 감정 고조

박제 가게 Taxidermist

풍경

유리로 된 출입문, 벽에 걸린 동물 머리, 머리가 달린 가죽을 벽에 쫙 늘여 건 모습, 나비 표본과 유리 덮개 아래 핀으로 꽂은 딱정벌레, 날고 있는 모습으로 고정된 새, 자연스러운 자세를 취한 실물 크기의 동물들, 사슴뿔들, 금전등록기, 유리 장식장 안에 있는 동물 가죽과 사슴뿔로 만든 판매용 제품들(지갑, 칼, 병따개), 라디오, 선풍기, 의자, 트럭 짐칸에 실어 배송할 때 외부 환경으로부터 보호하기 위해 제품에 씌우는 비닐 포장재들, 작업장과 처리실로 들어가는 문, 양쪽 측면의 턱을 높였거나 액체가 고일 수 있도록 홈통이 달린 철제 작업대, 죔쇠, 고무장갑 보관 상자, 돋보기 및 이동이 가능한 머리 위 조명 시설, 쟁반에 놓인 도구들(철사로 만든 브러시, 메스, 핀셋), 제거한 살점과 뼈를 담을 용기, 쓰레기통, 물청소용 호스, 싱크대, 가죽에서 남은 살점 등을 제거하는 작업을 하기 위해 가죽을 씌우거나 걸어두는 용도로 쓰는 길고 납작한 기둥, 무두질용 용액이 담긴 드럼통, 작업대를 세워놓는 야외 공간, 우레탄폼으로 만든 각기 다른 크기와 자세의 동물 모형들, 각종 받침대, 작업대에서 쓰는 도구들(절삭 도구, 사포, 에폭시, 철사, 굵은 단섬유, 접착제를 담은 들통, 바늘과 핀), 유리나 플라스틱으로 만든 눈알들을 보관한 서랍, 소금 통, 가죽 손질용 오일 및 화학약품, 실제 자연을 보는 듯한 효과를 주는 조경용품(실크나 플라스틱으로 만든 잎, 건조된 천연 골풀, 돌, 솔방울, 나뭇가지), 작은 작품(새, 도마뱀, 뱀 등)에 쓰는 유리 상자와 테라리엄terrarium[밀폐된 작은 유리병, 또는 그 유리병 안에서 작은 식물을 재배하는 일], 깃털과 털을 부풀려주는 드라이어, 코르크판에 핀으로 꽂은 스케치와 그림, 동물 관련 참고 서적들, 영감을 받기 위해 붙여둔 움직이는 모습이 담긴 동물 포스터와 사진

소리

살에서 가죽을 발라내는 칼질, 전동 공구, 털을 말리는 드라이어, 걸어둔 가죽에서 똑똑 떨어지는 무두질용 용액, 우레탄폼을 매만지며 완벽한 모양이 나올 때까지 하는 사포질, 뒤적이는 참고 서적, 종이에 스케치하는 연필, 우레탄폼으로 만든 기본 골격 위에 가죽을 씌우기 전에 접착제를 솔로 바르는 소리, 흙과 부

스러기를 털어내기 위해 철사로 만든 브러시로 털을 빗는 소리, 바닥에 놓는 작은 해부용 칼, 바닥에 떨어지는 펜, 배경에 들리는 라디오, 바닥을 굴러가는 바퀴 달린 의자, 싱크대로 쏟아지는 물, 작업장을 씻어내는 분무기 달린 호스

냄새

피, 동물 가죽, 비누와 소금, 세척제와 스프레이, 접착제, 플라스틱, 나무, 무두질 용액에서 나는 화학약품 냄새

맛

이 배경에서는 등장인물이 가지고 있는 것(껌, 박하사탕, 립스틱, 담배 등) 말고는 관련된 특정한 맛이 없다. 이럴 때는 미각 외의 네 가지 감각에 집중하는 것이 좋다.

촉감과 느낌

미끈한 깃털, 부드러운 가죽, 털이 엉킨 부위와 씨름하는 느낌, 절단 작업을 편하게 하기 위해 관절을 이리저리 움직여보는 느낌, 엄지와 검지로 꼭 잡은 작은 해부용 칼, 엉겨서 방울진 지방과 손가락에 들러붙는 내장, 고무 같은 질감의 살점, 가죽 아래에서 부러진 뼈가 찌르는 느낌, 라텍스 장갑에서 느껴지는 고운 가루, 손가락에 닿는 차가운 사체, 손에 떨어지는 물줄기, 부드러운 털, 끈적한 접착제, 소금 알갱이, 우레탄폼 골격 위로 가죽을 당겨 씌워 맞추는 느낌, 제자리에 두기 위해 철사로 고정하는 꼬리, 보이지 않게 가장자리를 바느질하면서 필요에 따라 부분에 힘을 주며 가죽을 늘이는 느낌

이 배경에서 벌어질 만한 갈등의 원인

- 박제사가 자신의 일에 윤리적 갈등을 느끼며 고민에 빠진다.
- 스포츠를 위해 동물을 죽이는 곳에서 일하기를 거부한다.
- 작업을 망쳤는데 고객에게 그 사실을 말해야 한다.
- 작업을 망쳤는데 그 사실을 숨기려 한다(가죽에 뚫린 구멍을 기우는 식으로).
- 사람으로 만든 작품들을 몰래 소장한 박제사가 있다.
- 박제사에 대한 사회적 편견과 싸우느라 괴롭다.

이 배경에서 볼 만한 유형의 사람들

• 동물 수집가, 죽은 반려동물의 주인, 사냥꾼, 박제사

박제사는 지역 야생 생물을 보존하는 목적의 소규모 사업체를 꾸릴 수도 있고, 지역 및 해외 동물을 취급하는 기업에서 일할 수도 있다. 박제사는 자신의 수확을 기념으로 남기고 싶은 사냥꾼, 죽은 반려동물을 떠나보내지 못해 괴로워하는 주인, 죽은 동물을 발견해 살아 있을 당시의 아름다움을 보존하고자 하는 사람들 등 다양한 고객을 만난다.

박제사는 성별에 관계없이 될 수 있으며, 자신들의 직업을 예술의 일환으로 간주한다. 대부분의 박제사들은 자신의 작품에 생명의 숨결을 다시 불어넣는 데 아주 열정적이다. 일부 박제사는 윤리적인 한계를 두고 있어서 멸종 위기종이나 스포츠 사냥 등으로 죽은 동물을 박제하는 일은 거부한다는 점을 기억하자. 이런 점이 이야기를 엮어가는 중에 넣을 수 있는 세부적인 사항이 되는데, 덕분에 이야기에 현실성이 더해지고 박제사는 왠지 기분 나쁜 의도를 가진 으스스한 사람들이라는 상투적인 생각을 깰 수 있다.

배경 묘사 예시

전시장에 들어서자 나는 또 한 번, 이 일은 터너 부인이 직접 할 수도 있었을 텐데 하는 후회의 마음이 들었다. 실물 크기의 곰이 내 위로 발톱을 번쩍이며 모습을 드러냈다. 벽에 달린 사슴 머리들은 내가 혹시 자기들을 사냥한 범인이 아니냐는 듯한 시선으로 나를 쳐다봤다. 하지만 야생동물들은 반려동물에 비하면 아무것도 아니었다. 이 박제들은 모두 허리 높이에 있어서 도무지 그들의 시선을 피할 수가 없었다. 한쪽으로 고개를 갸웃한 테리어 한 쌍, 장난치는 모습을 다양하게 재현한 고양이들, 강아지 침대에 몸을 말고 누운 페키니즈, 바위 뒤에서 몸을 쏙 내민 흰 족제비. 다들 너무도 생생했지만, 그것은 빛이 그들의 눈을 비출 때만이었다. 그들의 눈은 공깃돌처럼 움직임이 없고 공허했다. 입에 쓴맛이 돌았다. 내 괴짜 이웃이 그토록 사랑하는 자신의 체커스를 영원히 기억하고 싶다면, 두말할 것 없이 바로 여기서 그 바람을 이룰 수 있을 것이다.

- **이 글에 쓴 기법** 직유
- **얻은 효과** 성격 묘사, 과거 사연 암시

버려진 광산 Abandoned Mine

풍경

거친 바위와 흙벽, 양옆을 지지하고 천장까지 둘러진 두꺼운 기둥, 거의 바로 아래로 떨어지는 수직갱도, 먼지와 흙, 밖에서 안으로 바람에 쓸려 들어가는 잔해들(나뭇가지, 나뭇잎, 종이, 쓰레기), 손잡이가 부러진 곡괭이나 삽, 끊어진 사슬조각, 녹슨 못과 나사, 석탄 운반용 낡은 레일, 녹슬거나 망가진 손수레, 썩은 나무 울타리, 깨진 도시락 통, 물웅덩이, 침수된 구역, 벽에서 스며나온 물, 갱도가 무너질 때를 대비한 대피 공간, 낮은 천장, 바위에 난 드릴 자국, 검게 그을린 폭발 자국, 폭발물을 감았던 전선 조각, 박쥐, 벌레, 폐쇄된 갱도, 썩은 나무와 합판, 울퉁불퉁한 땅, 좁은 통로, 천장에서 똑똑 떨어지는 물방울, 촛불을 고정시키려고 드릴 구멍에 꽂아놓은 말뚝, 흘러내린 촛농, 깨진 전등, 건부병으로 약해진 목재 때문에 덜컹거리는 선로, 붕괴와 낙석으로 만들어진 돌무더기, 웅덩이와 번들거리는 벽 표면에 반사되어 비치는 손전등이나 헤드램프의 불빛, 땅에 흩어진 작은 동물들의 뼈(쥐, 도마뱀, 박쥐), 곳곳에 팬 흔적이 남은 낡고 녹슨 안내판, 바위에 새겨진 이름, 페인트로 한 낙서

소리

메아리, 바위에 질질 끌리는 부츠, 굴러떨어지는 낙석, 삐걱거림, 옮겨지는 목재들, 떨어지는 물방울, 밖에서 어렴풋이 들려오는 소리(지나가는 트럭, 공사 현장 소음), 크게 들리는 숨소리, 틈이나 출구에서 들어와 갱도를 타고 내려가는 바람, 갱도가 무너지며 내는 굉음, 사람 목소리, 박쥐가 날개를 퍼덕이는 소리와 찍찍대는 소리, 돌 위로 후다닥 도망가는 작은 동물

냄새

냉기, 퀴퀴한 공기, 바위와 돌멩이, 곰팡이, 흰 곰팡이, 썩어가는 나무, 거품이 인 웅덩이, 땀, 먼지, 유독가스

맛

주변 바위와 광물의 영향으로 오존의 맛이 느껴지는 공기, 물웅덩이 때문에 토

탄[땅속에 묻힌 지 오래되지 않아서 완전히 탄화하지 못한 석탄] 맛이 나는 습기, 입에 들어온 먼지 때문에 이에 낀 모래, 메마른 입, 침, 쭉 들이키는 물통의 물

촉감과 느낌

거친 바위, 손가락에 스치는 딱딱한 작업용 장갑의 안쪽, 좁은 공간에서 특수한 작업을 하느라 느껴지는 요통, 낮은 천장에 쾅 부딪힌 머리, 터널을 따라 돌멩이들 위를 기어가면서 얻은 무릎의 찰과상, 목덜미로 흘러내리는 땀, 큰 바위와 노출된 암석에 까진 손마디, 비좁은 공간에서 다른 사람과 스치는 느낌, 얇은 이판암과 자갈돌 위에서 미끄러지는 느낌, 틈 사이로 흘러나와 얼굴에 쏟아지는 먼지 자욱한 토사, 손전등의 고무 손잡이, 손바닥으로 두드려보는 건전지가 닳아 깜빡이는 손전등, 맨살을 오싹하게 하는 냉기, 무거워지거나 뜨거워지는 공기, 분필 가루 같은 먼지, 피부를 간지럽히는 거미줄, 산소가 급격히 줄어든 구역을 지날 때의 가벼운 현기증, 온통 썩은 침목 때문에 덜컹거리는 선로, 길을 찾기 위해 벽을 더듬는 손, 전등이 나가면서 완전한 암흑 속으로 떨어질 때 철렁 내려앉는 가슴, 짓눌리는 느낌이나 산소가 모자라는 느낌, 출구를 알 수 없을 때 엄습하는 공포, 웅덩이를 밟았을 때 부츠 안으로 스며드는 악취 나는 물, 알 수 없는 메아리와 누군가의 숨소리 때문에 오싹해지는 느낌

이 배경에서 벌어질 만한 갈등의 원인

- 수직갱도에서 떨어져 다친다.
- 길을 잃고 음식과 물도 바닥난다.
- 무너진 갱도에 갇힌다.
- 산소가 부족하다.
- 빛이 없어 앞이 보이지 않는다.
- 혼자 있는데 뭔가가 움직이는 소리가 들린다.
- 유독가스가 고인 지점에 들어선다.
- 잠들었다가 쥐에게 물린다.
- 녹슨 장비에 긁혀 다친다.
- 못을 밟거나 어두운 곳에서 발목을 삔다.
- 체온이 너무 오르거나 저체온증을 일으킨다.

- 지하에 있다는 사실 때문에 공황 발작을 일으킨다.
- 이어진 갱도 저편에서 어떤 빛이 다가온다.
- 혼자 있는데 어둠 속에서 뭔가가 숨 쉬는 소리가 들린다.
- 갱도 안에서 그 지역 내력에 맞지 않는 벽의 낙서나 유물을 발견한다.

이 배경에서 볼 만한 유형의 사람들

- 마약 복용자, 탐험가, 지질학자, 재미로 들어온 무모한 십 대

이 배경과 밀접한 다른 배경

- 동굴, 채석장

참고 사항 및 팁

지하 갱도는 춥다고 생각하기 쉽지만, 광산의 온도는 위치와 부근의 지질학적 형성 과정에 따라 모두 다르다. 어떤 광산은 춥지만, 어떤 광산은 견딜 수 없을 정도로 뜨겁다. 또 안으로 내려갈수록 어떤 곳은 더워지고 어떤 곳은 점점 시원해진다. 광산은 그 안에 있는 가스의 종류도 다양하다. 폐광한 지 한참 뒤에도 가스가 남아 있는 경우가 있다. 황화수소처럼 일부 가스는 무해하지만 불쾌한 냄새가 난다. 하지만 독성이 매우 강하고 가연성인 일부 가스들(일산화탄소, 라돈, 메탄가스 등)은 냄새가 전혀 안 나기 때문에 버려진 광산은 굉장히 위험한 곳이다. 그래서 현대식 광산은 폐광하는 경우 구식 광산(이 장에서 묘사된 바와 같은)과는 아주 다른 조치를 취하고, 출입하는 사람이 없도록 더 강력한 보안 도구를 쓴다.

배경 묘사 예시

재닛은 나에게 자기 손전등을 건네더니 갱도를 덮고 있던 썩어가는 합판을 떼어냈다. 그녀가 갈라져 떨어진 나무를 죽은 관목 속으로 던지자 입을 벌린 검은 구멍이 드러났다. 그곳에 손전등을 비췄지만 그 어둠을 파고들기에는 역부족이었다. 여기에 오자는 건 내 생각이었지만, 내 머릿속은 갑자기 숙제와 곧 닥칠

시험 생각으로 가득 찼다. 재닛은 팔짱을 끼고는 다 안다는 듯 나를 보며 히죽히죽 웃었다. 그녀는 나를 여기에서 내보낼 생각이 없었다.

- **이 글에 쓴 기법** 다중 감각 묘사
- **얻은 효과** 성격 묘사, 복선, 긴장과 갈등

사냥 오두막

Hunting Cabin

풍경

외벽 가까이 자란 키 큰 풀과 들꽃, 화덕, 옥외 변소, 나뭇조각들이 수북한 가운데 자리한 장작 더미와 모탕으로 쓰는 그루터기, 뚜껑 덮인 우물, 시냇물 주변 진흙에 남은 동물 발자국, 오두막 주변을 쿵쿵거리고 다니는 그 지역에 사는 동물(곰, 사슴, 코요테, 뇌조, 다람쥐, 여우), 땅을 뒤덮은 덤불과 나무, 통나무를 진흙으로 쌓아서 만든 작은 구조물, 뒤틀린 문틀로 이어지는 반쯤 썩은 계단, 낙엽과 나뭇가지가 쌓여 아래로 처진 지붕, 처마 밑 버려진 새 둥지, 어깨로 밀어야 열리는 뻑뻑한 현관문, 녹슨 고리에 매달린 찌그러진 기름 랜턴, 재와 검은 숯 토막이 가득한 장작 난로나 벽난로, 먼지로 뒤덮인 가스레인지, 나무로 된 마루, 문 근처에 있는 오래된 총 보관대, 거친 합판으로 만든 선반, 취침용 다락, 곧 쓰러질 듯한 나무 벤치, 더러운 창문, 바닥에 흩어진 쥐똥, 먼지, 문 아래쪽의 섧힌 자국, 작은 동물들이 드나들 수 있는 바닥의 구멍이나 벽 이음매의 틈, 거미줄에 뒤덮인 양철 컵과 찌그러진 주전자, 창틀에 죽어 있는 파리와 말벌, 마룻바닥을 쌩 가로질러 틈새를 통해 밖으로 빠져나가는 쥐

소리

바람에 흔들리는 나뭇잎, 틈새와 굴뚝으로 휭 들어오는 바람, 오두막 밑으로 동물이 낙엽 위를 기어 다니는 소리, 삐걱거리는 마룻바닥, 이가 맞지 않는 창문과 바람에 떨리는 문, 바깥을 어슬렁거리며 먹이를 찾아 쿵쿵거리는 커다란 동물, 새, 모기, 맹금류의 울음소리, 밤에 늑대나 코요테가 깽깽대거나 길게 우는 소리, 올빼미 울음소리, 부츠 신은 발로 삐걱거리는 마루를 쿵쿵 걷는 소리, 현관 앞을 휙 쓸고 가는 낙엽들, 오두막 외벽이나 지붕을 긁는 나뭇가지, 타닥타닥 타는 모닥불 속 장작, 난로에 우르르 집어넣는 장작 한 아름, 여닫힐 때마다 바닥을 긁는 뒤틀린 문, 가스레인지 위에서 보글보글 끓는 수프, 삐걱거리는 침대, 구식 주물 난로에 달린 투입구의 뻑뻑한 경첩

냄새

축축한 장작, 타오르는 장작불, 검댕과 재, 쥐똥, 퀴퀴한 흙, 커피

불에 구운 고기, 말린 고기와 과일, 밖에서 따온 견과류와 베리류, 휴대용 식품 (트레일 믹스trail mix[한 입 크기의 시리얼, 건조 과일, 견과류 등이 혼합된 식품], 그래놀 라 바, 크래커, 땅콩), 물통에 담긴 물이나 근처 시내에서 마시는 물

촉감과 느낌

팔에 긁히는 가시덤불과 나뭇가지, 살짝 휘청거리는 썩은 계단, 얼굴을 간질이 는 거미줄, 모래 섞인 먼지, 거친 통나무 벽, 울퉁불퉁한 마룻바닥, 나무에 박힌 도끼의 진동, 어깨로 밀어 억지로 여는 뒤틀린 문, 불의 온기, 너무나 추운 겨울 밤의 옥외 변소, 얼음처럼 차가운 우물물, 흔들리거나 한쪽으로 기울어진 의자 에 불편하게 앉은 느낌, 손가락으로 만지자 부서지는 썩은 나무, 벽에 칼로 새긴 이름이나 날짜의 날렵한 선, 오두막 안으로 불어오는 차가운 바람, 모기에 물리 는 느낌

이 배경에서 벌어질 만한 갈등의 원인

- 무단 점유자들이 허락도 없이 오두막을 점령한다.
- 십 대들이 오두막을 파티 장소로 쓰면서 시설을 고장 낸다.
- 동물이 들어와 오두막을 망가뜨린다.
- 쥐나 그 밖의 설치류 들이 오두막 아래나 내부에 은신처와 둥지를 만든다.
- 오두막이 비어 있는 동안 폭풍이나 눈으로 지붕이 망가진다.
- 불을 피워둔 채 잠이 들어 오두막 전체에 불이 붙는다.
- 커다란 동물이 바깥을 서성대는 소리가 들린다.
- 폭력적이고 끔찍한 장면들이 담긴 일기장을 발견한다.
- 문 바로 밖에서 발소리가 들린다.
- 저체온증에 걸리기 직전인데 불을 피울 재료가 전혀 없다.
- 오두막을 밀회 장소로 쓰다가 들킨다.
- 난로 속의 타버린 나뭇조각들 사이에서 사람 뼈를 발견한다.
- 마룻바닥 아래에 뭔가 숨겨져 있는 것을 발견한다.
- 오두막에 뭔가를 감춰두었는데 다시 갔을 때 그 물건이 없어진다.

- 위급 상황이라 오두막이 필요한데 안으로 들어갈 수가 없다(문이나 창문이 잠겨서).

이 배경에서 볼 만한 유형의 사람들

- 캠핑족, 등산객, 사냥꾼, 무단 점유자

이 배경과 밀접한 다른 배경

- 숲, 등산로, 호수, 산, 옥외 변소, 강

참고 사항 및 팁

사냥 오두막은 외딴곳에 있기 때문에 비어 있을 때가 많다. 그래서 제대로 관리하지 않고 방문할 때마다 문단속을 잘하지 않으면 금세 황폐해진다. 이곳은 원래의 목적이 아닌 용도로도 다양하게 쓰인다. 십 대들의 파티 장소, 연인들의 밀회 장소, 방랑자의 임시 숙소, 혹은 연쇄살인범의 은신처로도 쓰일 수 있다. 같은 이야기 안에서도 사냥 오두막 한 채는 여러 사람들에게 다양한 의미가 될 수 있다. 이렇듯 오두막의 쓰임새를 다양하게 만드는 것도 배경에 의외의 모습을 더하는 방법이다.

배경 묘사 예시

비록 더러운 창을 뚫고 들어와 반짝이는 가느다란 조각달이지만, 부서진 벤치와 허접한 탁자에 걸려 넘어지지 않을 정도로 충분한 빛을 비춰주었다. 나는 밖에서 주워온 나무를 돌로 된 벽난로 옆에 쏟았다. 얼음이 잔뜩 낀 강에서 간신히 빠져나온 후로 피로감이 뼛속까지 스며들어 손이 덜덜 떨렸다. 난로 위에 있던 성냥갑을 잡았지만, 손이 너무 떨려서 하나라도 켤 수 있을지 의문이었다. 다른 소지품들처럼 내 라이터도 스노모빌과 함께 강바닥에 가라앉았다. 나는 이를 악물고 성냥 끝을 잡는 데 집중했다. 불을 피우든가 얼어 죽든가 둘 중 하나였다.

- **이 글에 쓴 기법** 빛과 그림자, 날씨
- **얻은 효과** 과거 사연 암시, 긴장과 갈등

시골길 Country Road

풍경

자갈길이나 햇볕에 단단하게 마른 길, 탁 트인 넓은 시골, 철조망을 친 담, 잡초 덤불에 가려 거의 안 보이는 기울어진 흰색 이정표, 길섶과 배수로로 자라는 풀, 목초지에 자라는 작물(수염이 있는 보리 이삭, 노란색 유채꽃, 티머시 건초의 기다란 줄기, 추수 끝난 논밭에 둥글게 말린 상태로 놓인 건초 더미들), 풀 뜯는 소 떼, 휴한지[일정 기간 동안 경작을 쉬며 묵혀두는 땅]에 듬성듬성 보이는 초라한 덤불과 더 이상 자라지 않는 나무들, 길가를 따라 흩어진 깨진 유리 조각들, 과거에 일어난 교통사고에서 나온 박살 난 타이어 조각들과 깨진 플라스틱 조명 덮개, 담배꽁초와 맥주 캔, 민들레와 뚝새풀이 모여 자란 곳, 머리 위로 날아가는 새들(매, 독수리), 로드킬 당한 동물의 사체, 길섶에 모인 맹금류, 강인한 들꽃들, 들판 가운데 버려진 낡고 썩어가는 판잣집과 헛간 구조물, 울타리 기둥마다 앉아 있는 까마귀들, 띠구름, 화창한 태양과 파란 하늘, 머리 위로 날아가는 비행기, 이따금 지나가는 자동차, 자기가 낸 궤적을 따라가면서 먼지기둥을 토해내는 트랙터

소리

들풀과 작물 사이로 부는 바람, 쌩 날아가는 귀뚜라미와 메뚜기, 포식자 조류가 우짖는 소리, 잡초 무더기 사이를 부스럭거리며 빠르게 지나가는 쥐나 도마뱀, 걸을 때 부츠 밑창에 긁히는 자갈돌, 부릉거리며 다가오는 트럭, 길 위에 후드득 떨어지는 비, 우르릉거리는 천둥, 폭풍우가 지나간 다음 배수로를 따라 졸졸 흐르는 물, 먼 곳에서 덜컥거리는 트랙터

냄새

뜨거운 도로와 아스팔트의 타르, 마른 풀, 먼지, 부패 중인 동물 사체, 꽃이 핀 잡초와 근처 작물, 소똥, 깨끗한 공기

맛

걸으면서 씹는 단맛 나는 들풀, 물통에 담긴 물, 메마른 입안, 먼지

촉감과 느낌

손바닥 위 조약돌에서 느껴지는 매끄러운 탄력, 밑창이 얇은 신발을 뚫고 들어오는 잔돌, 들판을 가로지르거나 배수로를 걸을 때 다리를 부드럽게 쓸고 지나가는 풀, 손을 간지럽히는 잘 익은 곡식의 이삭, 심하게 타서 화끈거리는 목, 바짓가랑이 한쪽에서 가시 돋은 씨앗을 털어낼 때의 따끔함, 아스팔트 위로 아지랑이처럼 피어오르는 열기, 먼지가 목에 걸려 나오는 기침, 옷과 머리카락을 축축하게 하는 땀, 발이나 신발을 뒤덮는 먼지, 얼굴 주변을 날아다니는 각다귀, 머리 위로 내리쬐는 햇볕, 목이나 눈썹 위로 머리카락을 흩날리는 산들바람, 말의 따뜻한 옆구리를 토닥거리는 느낌, 손바닥에 놓은 풀을 말에게 먹일 때 수염 난 턱이 간질이는 느낌, 집으로 걸어갈 때 등에 맨 배낭이나 어깨에 걸친 웃옷의 무게감

이 배경에서 벌어질 만한 갈등의 원인

- 차가 고장 나거나 타이어에 펑크가 난다.
- 길을 건너는 동물을 차로 친다.
- 황량한 지점에서 길을 잃는다.
- 탈수 증상이 나타난다.
- 섬뜩하게 생긴 사람이 차를 태워주겠다고 한다.
- 야외에 나와 있는데 날씨가 몹시 나빠진다.
- 부주의하게 피운 담배로 들불이 번진다.
- 차에 치였으나 아직 숨이 붙어 있는 동물을 발견한다.
- 휴대전화가 없거나 터지지 않고, 인가에서도 멀리 떨어져 있는데 차가 고장 난다.
- 걷다가 야생동물을 마주친다.
- 들판을 가로질러 가다가 그 들판을 지키는 황소를 발견한다.

이 배경에서 볼 만한 유형의 사람들

- 농부, 지역 주민, 지름길을 찾다 길을 잃은 관광객

128

이 배경과 밀접한 다른 배경

- **시골 편** 축사, 농장, 농산물 직판장, 풀밭, 목초지, 목장
- **도시 편** 낡은 픽업트럭

참고 사항 및 팁

실제 있는 장소를 배경으로 삼는다면 그 지역에서 흔히 볼 수 있는 작물과 동물의 종류를 조사해두어야 한다. 또 식물의 성장 시기도 고려해야 한다. 봄날의 짧은 초록색 풀밭은 밝은 색감을 띤 가을날의 단풍과는 다른 풍경이기에, 감각에 관련한 세부 묘사도 기후와 위치에 따라 달라져야 한다.

배경 묘사 예시

우리가 올드 레드 밀 로드를 따라 움직이자 타이어 아래 자갈돌이 달각거렸다. 사람들이 이틀 연속으로 어두운 밤하늘에서 빛을 목격하고, 나무 울타리 안쪽에 있는 소들이 뜯는 풀밭에서 당최 날 이유가 없는 기이한 울음소리를 들었다고 주장한 터였다. 우리는 좁은 길을 전조등 빛으로 감싸며 내려가던 중, 갑자기 배수로에서 번쩍거리는 두 개의 빛을 포착했다. 메리와 나는 비명을 질렀고 짐은 브레이크를 밟았다. 덕분에 놀란 엄마 사슴과 점박이 새끼 사슴이 길을 건너 도망쳤다. 우리는 웃음을 터뜨렸다. 우리야말로 이런 늦은 시간에 황당한 소문만 믿고 여기 나와 있을 이유가 없는 존재였던 것이다.

- **이 글에 쓴 기법** 빛과 그림자, 다중 감각 묘사
- **얻은 효과** 과거 사연 암시, 감정 고조

129

쓰레기 매립지 **Landfill**

풍경

산더미처럼 쌓인 쓰레기들(가방, 부서진 가구, 콘크리트 조각, 철사, 벽돌, 망가진 장난감과 인형, 빈 깡통과 병, 더러운 기저귀, 낡은 옷, 종이 상자와 상품 포장재, 호스, 망가진 어린이용 플라스틱 풀장과 놀이터 설비, 깎아낸 잔디, 자동차 부속), 가져온 쓰레기들을 한가득 쌓아놓는 쓰레기 수거차, 구덩이에 쓰레기를 밀어 넣는 트랙터, 쓰레기 언덕들 사이로 구불구불 난 길, 배수로에 내용물을 쏟아내는 하수관, 침출수 집수조, 땅 밖으로 솟은 흰색 메탄가스 수집 파이프, 쓰레기 위를 가로질러 다니며 압착하는 차량, 먼지를 일으키며 다니는 수거 차량, 차량이 다가오자 쓰레기 더미를 뒤지다 달아나는 갈매기 떼, 기중기를 비롯한 중장비, 매립지 일부 구역에 덮여 있는 방수포, 녹지 구역, 차량용 저울, 폐쇄형 요금소, 분류 처리소(화학 폐기물, 고무 타이어, 전자 제품과 중금속 제품, 배터리, 건전지, 형광등, 알루미늄, 프로판가스통, 기타 유해 물품), 지역 주민용 간편 하차장

소리

삑삑거리는 후방 카메라 모니터, 칙칙 소리를 내는 디젤 엔진, 우르릉 소리를 내며 켜지는 중장비, 압착 차량이나 불도저의 파쇄용 금속 바퀴가 밟고 지나가면서 터지고 깨지는 유리, 금속 분류 처리조 안으로 떨어지는 무거운 쓰레기, 땅 위를 긁으며 지나가는 압착 차량의 수평용 앞날, 시끄러운 소음 때문에 목소리를 높이는 인부들, 맞부딪치는 금속, 짓눌려 우그러지는 플라스틱, 새 떼의 울음소리, 먹이를 찾아 쓰레기를 뒤지며 재빠르게 지나다니는 작은 동물들, 덜컹거리며 지나가는 덤프트럭, 트럭이 짐을 내릴 때 짐받이 입구가 철커덕거리고 짤그랑거리는 소리, 비탈을 타고 내려가는 물

냄새

썩어가는 음식, 먼지와 흙, 햇볕에 뜨거워진 플라스틱, 고약한 냄새를 풍기는 고기, 썩어가는 농산물과 낙엽, 배기가스, 휘발유와 화학물질

(맛)

이 배경에서는 등장인물이 가지고 있는 것(껌, 박하사탕, 립스틱, 담배 등) 말고
는 관련된 특정한 맛이 없다. 이럴 때는 미각 외의 네 가지 감각에 집중하는 것
이 좋다.

(촉감과 느낌)

중장비 차량을 운전할 때 느껴지는 진동, 두꺼운 장갑, 무거운 작업용 부츠, 발
밑으로 느껴지는 울퉁불퉁한 땅, 바짓가랑이를 쓸고 지나가는 바람에 날아온
쓰레기, 차에서 무거운 자루나 상자를 내려서 분류대에 놓는 느낌, 중장비가 지
나갈 때 진동하는 땅, 쓰레기가 움직이면서 발밑의 바닥도 같이 움직이는 느낌,
우연히 베여서 생긴 상처, 얼굴을 덮치는 흙바람이나 먼지바람, 쨍쨍 내리쬐는
햇볕, 눈썹 근처에 쏠리는 무거운 안전모

이 배경에서 벌어질 만한 갈등의 원인

- 스프레이 캔이 터져서 화재나 인명 사고가 난다.
- 압착 차량이나 불도저가 쓰레기 더미 가장자리에 너무 가까이 다가갔다가 굴러
 떨어진다.
- 화학물질이 지하수에 스며든다.
- 걷다가 미끄러져 쓰레기 경사면을 따라 굴러떨어진다.
- 쓰레기 더미에서 시체를 발견한다.
- 장비에 치인다.
- 쓰레기를 부주의하게 다루는 바람에 질병이 퍼진다.
- 유독가스를 마신다.
- 쓰레기 매립지에서 일한다는 사실이 부끄럽다.
- 자신의 직업에 만족하지 못하고, 더 나은 일을 하고 싶어 한다.
- 해당 위치에 적합하지 않은 쓰레기(의료 폐기물 더미, 납이 들어간 페인트 통 한
 트럭분 등)를 발견한다.
- 쓰레기 처리가 부적절하게 이루어지고 있음을 발견하지만, 일자리를 잃을까봐
 내부 고발을 꺼린다.

이 배경에서 볼 만한 유형의 사람들

- 산업 쓰레기를 치우는 하도급업자, 쓰레기 매립지 직원(행정, 장비 조작, 감독, 관리, 안전을 담당하는), 가정에서 나온 소규모 일반 쓰레기를 버리는 사람

참고 사항 및 팁

쓰레기 매립지는 보통 큰 언덕들에 둘러싸여 있는데, 쓰레기 집하 과정이 사람들 눈에 안 띄게 하기 위해서다. 많은 매립지가 재활용품 및 매립지에 와서는 안 될 종류의 것들을 위한 분류 처리 시설과 집하 구역을 갖추고 있다. 사람들이 늘 분리배출을 꼼꼼히 하지는 않기에, 매립지의 쓰레기에는 그곳에 오면 안 되는 것들이 많이 섞여 있다.

시에서 처리하는 쓰레기는 처리 시설이나 특별 집하장으로 운반되지만, 지역 주민용 쓰레기(가정에서 나온 쓰레기를 실은 단독 차량)는 다른 곳으로 보내진다. 쓰레기는 구덩이에 넣은 다음, 다른 쓰레기를 그 위에 더 쌓을 수 있도록 압착 차량을 이용해 고르게 눌러 평평하게 압착시킨다.

배경 묘사 예시

제이크는 오르막을 천천히 올랐다. 그는 방금 발아래에서 반짝 빛났던 것을 지팡이로 쿡쿡 찌르면서 파내, 마침내 휘어진 구리철사 한 줄을 당겨 끄집어냈다. 그러고는 어깨에 멘 자루에 잘 집어넣은 다음, 발밑을 조심하면서 계속 걸음을 옮겼다. 바닥이 아무리 단단해 보여도 그 밑에 무엇이 있는지는 모르는 일이다. 한 걸음 내딛자마자 부서진 콘크리트 덩어리나 얇은 종잇장들이 와르르 무너질 수도 있다. 쓰레기 매립지 안에 숨은 것들은 그저 놀라움의 연속이니까. 그때 멀리서 우르르 떨리는 진동이 그의 닳은 신발창에 전해졌다. 쓰레기 트럭이 요란하게 시야에 들어오자, 제이크는 경사면을 미끄러져 내려와 제일 가까운 언덕으로 몸을 피했다.

- **이 글에 쓴 기법** 상징적 표현
- **얻은 효과** 성격 묘사

양궁장 Archery Range

풍경

탁 트인 넓은 들판, 초록색 잔디, 특정 거리에 맞춰 줄지어 늘어선 사각형 과녁들, 바람의 방향을 알려주는 휘날리는 깃발, 활 보관용 선반과 걸이, 빗나간 화살을 막기 위해 일렬로 심은 나무와 장애물(쌓아놓은 건초 더미, 자연적으로 형성된 언덕, 그물 등), 울타리, 햇빛을 막기 위한 머리 위 지붕과 차양, 화살통을 거는 데 쓰는 쇠고리, 작은 가게(장비 대여, 과녁, 허가증이나 회원권, 관련 복장 등을 취급하는), 주차장, 무인 연습장(지역 양궁 클럽 회원들만 이용하는)의 이용 절차 및 예정된 양궁 행사 홍보지가 비치된 안내 부스, 발사 지점으로 쓰기 위해 슈팅 라인 뒤로 닦아놓은 콘크리트 바닥, 관람객을 위한 간이 식탁과 의자, 경고 표지판, 쌍안경을 든 사람들, 야외 진행 요원, 장비를 살펴보거나 장내에 들어서기 전에 스트레칭을 하는 양궁 애호가들

소리

바람을 가르며 날아가는 화살, 둔탁한 소리를 내며 과녁에 맞는 화살, 참가자가 활시위를 당길 때 일제히 조용해지는 관객들, 화살을 쏘기 전에 살짝 내쉬는 숨소리, 규모가 큰 연습장에서 다수의 화살들이 연이어 과녁에 타다닥 박히는 소리, 선수가 쏘기 전 자세를 잡을 때 콘크리트 바닥에 부딪히는 신발 밑창, 화살 끝에 달린 깃털 장식을 부드럽게 훑는 손가락, 지저귀는 새들, 윙윙 날아다니는 메뚜기, 나무와 풀 사이로 흐르는 바람, 풍향계와 펄럭이는 깃발

냄새

잔디, 땀, 솔잎, 마른 흙, 건초

맛

이 배경에서는 등장인물이 가지고 있는 것(껌, 박하사탕, 립스틱, 담배 등) 말고는 관련된 특정한 맛이 없다. 이럴 때는 미각 외의 네 가지 감각에 집중하는 것이 좋다.

촉감과 느낌

활시위를 당길 때 손가락에 느껴지는 팽팽한 힘, 과녁을 조준할 때 턱 밑을 스치는 손, 활시위를 당겼을 때 턱 끝을 살짝 누르는 줄, 어깨에 멘 묵직한 활, 활의 손잡이 부분을 꽉 쥐는 느낌, 활시위를 놓을 때 갑자기 사라지는 팽팽함, 매끈한 화살대, 피부나 소매 위로 플라스틱 혹은 가죽 팔 보호대가 미끄러져 닿는 느낌과 그것이 완전하게 장착됐을 때의 조이는 느낌, 보호 패드를 낀 손가락으로 활줄을 잡는 느낌, 조준할 때 느껴지는 활의 무게감, 얼굴을 막고 머리카락을 흩날리게 해도 과녁에 집중하기 위해 무시해야 하는 산들바람

이 배경에서 벌어질 만한 갈등의 원인

- 감정이 고조된 상태에서 토너먼트 시합에 참가해야 한다.
- 부적절한 정비나 누군가의 훼방 때문에 장비가 정상적으로 작동하지 않거나 파손된다.
- 막 화살을 쏘려는 참에 불쑥 나타난 행인이나 신참 관객이 연습장을 가로질러 지나간다.
- 누구의 화살이 과녁 중앙에 더 가까운가를 두고 라이벌 사이에서 의견 충돌이 벌어진다.
- 팔 보호대나 가슴 보호대 미착용으로 화살을 쏠 때 상처를 입는다.
- 일사병 혹은 탈수 증세로 선수가 집중력을 잃는다.
- 시끄러운 관중이나 음악을 크게 튼 근처의 차 때문에 시합이 방해를 받는다.
- 동물이 들판 가운데를 지나간다.
- 같은 상을 원하는 친척이나 형제·자매를 상대로 시합해야 한다.
- 열심히 노력하는데도 실력이 늘지 않는 것 같다.
- 두각을 나타내려면 더 좋은 장비가 필요하지만 그럴 형편이 안 된다.
- 연습장 내에 뭔가를 두고 와서 다시 가보니 사라졌다.
- 특정 관객(자신이 홀딱 반한 관객이나 한창 기대 중인 부모) 때문에 신경이 곤두선다.
- 복수하기를 원하는 화가 난 패자를 상대로 경기해야 한다.
- 시합에 집중하기 힘들거나 결과에 지장을 주는 기상 조건(비, 바람, 눈) 속에서

활을 쏴야 한다.

이 배경에서 볼 만한 유형의 사람들

- 양궁 애호가, 활을 이용하는 사냥꾼, 양궁장 요원, 강사, 유지 보수 직원과 해당
부지 소유주, 축제 기간에 참석한 중세 연극 극단, 관객

이 배경과 밀접한 다른 배경

- **시골 편** 여름 캠프
- **도시 편** 실내 사격장

참고 사항 및 팁

일부 야외 양궁장은 단순히 들판에 종이 과녁만 둔 곳이 아니다. 어떤 곳은 일
정 간격으로 우레탄폼 재질의 동물 과녁을 세우고, 넓은 면적에 걸쳐 이어지는
걷기 코스를 갖추고 있다. 이런 입체형 양궁장은 보통 드넓은 숲 지대에 만들어
진다. 실수로 서로를 맞추는 사고를 막기 위해 정지 지점마다 숫자를 매기고, 그
사이를 잇는 길은 엄격하게 관리한다. 이런 곳에서는 지상에서 쏘는 정지 지점
과 더불어 높은 각도에서 쏠 수 있는 구조물이 포함되기도 하는데, 현실감이 살
아 있어 사냥꾼이나 경기에 나가는 선수 등에게 인기가 있다. 활은 사냥용, 오락
용, 경기용에 따라 수많은 종류가 있다. 등장인물이 쏠 활의 종류를 잘 숙지해야
각 장면을 정확하게 묘사할 수 있다.

배경 묘사 예시

닉은 어깨를 돌리면서 발사 지점에 들어섰다. 관객 사이에 형이 있다는 사실도,
지금 이 한 발의 중요성도 마음속에서 모두 지운 상태로. 바람은 그가 원하는
정도보다 강해서 필드의 잔디가 왼쪽으로 누웠다. 그는 배운 대로 파란색과 금
색의 원들을 눈에 익히며, 내처 그 속으로 더 들어갈 것처럼 과녁을 응시했다.
그리고 활을 들고 화살 오늬를 줄에 건 다음, 숨을 천천히 내쉬었다. 검은색 정
중앙에 시선을 고정한 채 그는 마치 옛 친구를 알아본 것처럼 미소 지었다. 그

의 화살이 꽂힐 종착지가 바로 그 녀석이었다.

- **이 글에 쓴 기법** 다중 감각 묘사, 직유
- **얻은 효과** 성격 묘사, 분위기 설정

여름 캠프 Summer Camp

풍경

숲속의 통나무집들, 이층 침대, 커튼을 친 창문, 침낭과 베개, 창문에 설치된 에어컨, 천장에 설치된 선풍기, 바닥에 놓거나 이층 침대 밑에 대충 밀어 넣은 배낭과 여행 가방, 바닥에 흩어진 옷가지, 구석과 천장 서까래에 달린 거미줄, 샤워용품이 갖춰져 있고 화장실에 낙서가 있는 단체 샤워장, 단체 샤워장 바닥의 진흙투성이 발자국, 식당이나 강당으로 쓰는 건물, 식당 바깥에서 식사를 기다리며 줄을 선 아이들, 식판, 한쪽에 피아노가 있고 그보다 떨어진 곳에 깃발이 설치된 무대, 지붕이 있는 야외용 가건물, 배구 네트, 농구 골대, 말편자 골대[말편자(혹은 'C' 자 형태의 고리)를 일정 거리에 있는 가는 말뚝에 던져 거는 놀이에서 말뚝을 박아놓은 자리], 간이 식탁, 줄다리기 경기장, 양궁 과녁, 말이 있는 헛간, 돌아다니는 길고양이, 오리가 헤엄치는 연못, 모래 해변에 뒤집어진 채 보관 중인 카누, 물에 떠 있는 커다란 수련잎, 안전 요원이 앉는 높은 의자, 외부 활동에 필요한 물품(낚싯대, 주황색 구명조끼, 노, 스모어s'more[구운 마시멜로와 초콜릿, 크래커로 만든 캠핑용 간식]를 꽂을 막대, 활과 화살, 각종 스포츠용 공, 유지 보수용 장비)을 보관하는 창고, 땅을 뒤덮은 솔잎과 솔방울, 모기, 파리, 뱀, 도마뱀, 개구리, 새, 다람쥐, 거미, 그을린 나뭇조각들이 든 커다란 화덕, 걸터앉을 통나무 조각이나 나무 등걸, 그 지역에 사는 식물과 꽃, 밤에 캠핑장을 휙휙 비추는 손전등 빛, 빨랫줄에 걸린 젖은 수건, 재료를 담은 통들이 준비된 공예 체험장, 말리려고 내놓은 아직 축축한 상태의 공예품, 캠핑하러 온 사람들이 길을 잃지 않도록 표지판이 부착된 건물

소리

아이들(웃고, 잡담하고, 소리치고, 노래하는), 목청을 높이는 캠프 지도 교사, 연못에서 물장구치는 아이들, 물 표면을 때리는 노, 안전 요원의 호각, 손바닥으로 때려잡는 모기, 나무에 부는 바람, 지저귀는 새, 찍찍거리는 다람쥐, 앵앵거리며 날아다니는 벌레들, 배구공을 텅 때리는 소리, 말편자 던지기를 할 때 나는 카랑카랑한 소리, 달달거리며 감기는 낚싯줄, 활시위를 당겼다 놓을 때 나는 팅기는 소리, 시멘트 바닥에 부딪히는 샌들 밑창, 취침 시간 후에 통나무집 안에서 들리

는 속삭임과 킥킥거리는 웃음소리, 삐걱거리거나 쾅 닫히는 문, 식당에서 식사 시간에 나는 엄청난 소음, 농구장 바닥을 신나게 누비는 발소리, 골대 그물을 가르며 내려오는 농구공, 솔잎과 덤불을 스치는 발, 불꽃이 탁탁 튀는 캠프파이어, 가볍게 연주하는 기타, 빗방울이 타다타닥 떨어지는 오두막 지붕, 창문을 향해 윙윙거리며 날아드는 파리, 캠프 마지막 날 공연에 터지는 박수, 단체 샤워장에서 웅웅 울리는 목소리, 물이 똑똑 떨어지는 수도꼭지, 젖은 수건으로 찰싹 치는 소리, 베개 싸움을 할 때 팡팡 맞부딪히는 베개, 낡은 에어컨이 돌아가기 시작하면서 내는 소음, 휙휙 돌아가는 천장 선풍기, 찍찍 소리가 나는 매트리스 커버, 종이를 긁는 펜, 밤에 손전등으로 비추면서 책을 읽다가 책장을 넘기는 소리

(냄새)

캠프파이어 연기, 초콜릿, 벌레 퇴치제, 선크림, 땀에 젖은 체취, 그릴에 굽는 햄버거와 핫도그, 흰 곰팡이, 표백제, 통나무집의 퀴퀴한 냄새, 비, 금속으로 된 말편자, 흙, 접착제, 마커, 젖은 종이, 우물물에서 나는 썩은 달걀 냄새, 젖은 나무, 비누, 로션, 말

(맛)

달고 짭짤한 스모어, 매캐한 연기, 불에 그을린 햄버거와 핫도그, 감자 칩, 견과류, 베리류, 트레일 믹스, 신선한 과일, 직접 만든 아이스크림, 묽은 레모네이드, 연못 물, 땀, 입술에 묻은 선크림

(촉감과 느낌)

수압이 낮은 상태로 혹은 찬물로 하는 샤워, 무거운 침낭, 두툼한 베개, 천장 선풍기나 에어컨에서 나오는 시원한 바람, 베개 싸움을 할 때 베개로 후려치거나 얻어맞는 느낌, 이층 침대로 올라갈 때 딛는 나무 사다리의 발판, 시원한 호수에서 하는 수영, 젖은 수영복에서 뚝뚝 떨어지는 물방울, 햇볕에 그을려 따끔거리는 피부, 모기와 말파리에 물리는 느낌, 피부에 살짝 앉은 파리, 덩굴옻나무에 닿아 간지러운 피부, 따가운 나무딸기 덤불과 가시, 발바닥에 닿는 부드러운 잔디, 따뜻한 모래, 뜨거운 태양, 거친 통나무, 캠프파이어의 열기, 묵직한 말편자, 낚싯줄을 힘차게 당기는 물고기, 간이 식탁의 거친 나무판자, 손바닥을 파고드는 말의 코, 손으로 꿴 가죽으로 만든 안장뿔[카우보이가 타는 안장 앞쪽에 솟아 있어

손으로 쥘 수 있는 부분. 원래는 동물을 잡기 위한 밧줄을 걸어두는 용도로 쓴다]

이 배경에서 벌어질 만한 갈등의 원인

- 덩굴옻나무 지역에 굴러떨어진다.
- 향수병이 생기거나 자신이 집을 떠나 있는 동안 무슨 일이 벌어지지 않을까 걱정된다.
- 햇볕에 화상을 입거나 열사병에 걸린다.
- 몸에 신경이 쓰이거나 불편한 부분이 있어 모든 일에 소극적이 된다.
- 캠프의 다른 참가자들과 잘 어울릴 수 없어 외롭다.
- 캠프 지도 교사가 무신경하거나 못된 사람이다.
- 부상(배영으로 수영하다 노에 맞거나, 말에 걸어차이거나, 익사할 뻔하는 등)을 당한다.
- 숲에서 길을 잃는다.
- (다른 캠프 참가자들과) 삼각관계에 빠지거나 소문의 주인공이 된다.
- 지나친 경쟁과 라이벌 관계를 겪는다.

이 배경에서 볼 만한 유형의 사람들

- 캠프 관계자, 캠프 참가자, 안전 요원, 아이들을 데려가거나 데려오는 부모

이 배경과 밀접한 다른 배경

- 축사, 캠핑장, 동굴, 시골길, 숲, 등산로, 호수, 목초지, 연못

참고 사항 및 팁

여름 캠프는 모든 연령이 참여할 수 있고, 이 장에 소개한 것처럼 다양한 활동을 제공하는 곳이 많다. 하지만 어떤 여름 캠프는 특정 취미나 스포츠 혹은 관심 분야에 초점을 맞추기도 한다. 로봇, 수학, 외국어, 패션, 드라마, 컴퓨터, 음악 등 선택할 수 있는 분야는 무궁무진하다. 따라서 등장인물에게 딱 들어맞는

캠프를 어렵지 않게 선택할 수 있으며, 만약 등장인물이 억지로 가야 하는 캠프라면 덕분에 갈등과 긴장이 가득한 시나리오가 만들어질 것이다.

배경 묘사 예시

오두막 열 채가 숲속 공터에 둥글게 배열되어 있었다. 문마다 옆에 장미 덤불이 있어 부드러운 장미꽃들이 피어 있었고, 호박벌이 꽃들로 날아들었다. 주변 숲에서 불어오는 부드러운 바람에 창문마다 걸린 커튼이 일렁이고 내 팔의 솜털이 곤두섰다. 작년 캠프 첫날처럼 완벽한 모습이었다. 우리 오두막 동료들도 여기 도착한 날에 그렇게 생각했을지 궁금했다. 물어볼 수 있는 사람이 한 명이라도 살아 있기를, 나는 바랐다.

- **이 글에 쓴 기법** 대비, 다중 감각 묘사
- **얻은 효과** 분위기 설정, 과거 사연 암시

140

영묘

풍경

외부 콘크리트나 석재로 만들어진 각진 건물(규모나 양식은 수수할 수도 있고, 화려할 수도 있음), 기둥, 문(석재나 철제, 목재로 된), 빛이 들어오는 작은 창, 풀과 나무, 근처의 묘비들, 꽃과 화환, 출입구 위쪽에 새겨진 성姓, 변색된 돌(곰팡이, 새똥, 물때로), 담쟁이덩굴, 돌의 갈라진 틈에서 자라는 이끼, 조각상들, 외벽에 새겨진 종교적 상징들(십자가, 천사, 기도하는 손), 철책, 한구석에 모아놓은 낙엽 더미, 고인을 추억하려고 근처 묘에 모인 사람들, 오래된 묘지의 아름다움을 만끽하고 사랑하는 이가 세상을 떠난 것을 기리고자 묘지가 내려다보이는 언덕에서 소풍을 즐기는 사람들, 스케치북을 들고 나온 예술가, 낙엽 쓰레기와 도구 들을 실은 관리용 손수레

내부 하나 혹은 여러 개가 쌓인 묘실, 화장된 재를 담은 단지, 방 한가운데나 벽감 안에 안치된 석관, 꽃, 받침대에 놓인 흉상, 조각상, 명판, 방문객을 위한 벤치, 종교적인 물건, 개인적인 물건(방패, 가문의 문장, 작은 장신구, 초상화나 인물사진, 비망록), 딱정벌레, 거미줄, 쥐와 기타 작은 동물들, 흙과 바람에 불어온 낙엽, 꽃병이나 단지에 꽂힌 썩어가는 꽃, 다 탄 초와 촛농, 창으로 들어오는 빛, 손전등 빛줄기, 일렁이는 촛불, 벽면의 모자이크 장식, 벽에 새겨진 라틴어 구절이나 격언, 먼지

소리

철커덕 열리는 녹슨 자물쇠, 바닥을 긁으며 열리는 무거운 돌문이나 끽끽거리는 철문, 시끄러운 발소리, 좁은 공간이라 크게 울리는 속삭임과 중얼거림, 기도하는 사람, 메아리치고 아련하게 들리는 목소리, 흔들리는 나뭇가지, 바람이 불어와 먼지와 쓰레기가 땅에 쓸리는 소리, 새와 곤충, 똑똑 떨어지는 물, 갑작스러운 빛에 빠르게 도망가는 벌레들, 성냥을 켜는 소리, 코를 훌쩍이고 우는 소리, 바깥을 지나는 관리 차량

냄새

흰 곰팡이, 녹, 곰팡이, 타는 촛불, 성냥불의 유황, 축축한 돌, 먼지, 퀴퀴한 공기,

싱싱한 꽃, 괴어 있는 물, 오래된 꽃

(맛)

이 배경에서는 등장인물이 가지고 있는 것(껌, 박하사탕, 립스틱, 담배 등) 말고
는 관련된 특정한 맛이 없다. 이럴 때는 미각 외의 네 가지 감각에 집중하는 것
이 좋다.

(촉감과 느낌)

축축한 벽, 먼지 덮인 표면, 피부에 닿는 끊어진 거미줄, 끈끈하면서도 싸늘한
공기, 묘실 주변의 석재 벤치, 손가락 끝으로 훑는 묘비명의 홈, 거친 돌, 조각상
이나 석조물에 우둘투둘하게 자라는 곰팡이, 부드러운 손수건과 화장지, 꼭 쥔
손, 촛불의 온기, 묘실 위에 놓인 가시 많은 꽃다발, 발밑에 밟히는 낙엽

이 배경에서 벌어질 만한 갈등의 원인

- 영묘 안에 갇힌다.
- 빛을 비출 도구를 잃어버린다.
- 사랑하는 고인의 시신이 사라진 것을 발견한다.
- 누군가에게 쫓겨 어쩔 수 없이 영묘 안에 숨어야 한다.
- 가족의 수수께끼나 비밀이 담긴 상자 혹은 책을 발견한다.
- 영묘에 유령이 나온다는 것을 알게 된다.
- 다른 곳으로 이어지는 비밀 벽이나 문을 발견한다.
- 영묘에 있는 물건을 훔치고 싶지만 보안 장치가 작동하고 있음을 알게 된다.
- 누군가 가족 영묘를 망가뜨리거나 훼손한 것을 발견한다(낙서, 도난당한 부장
 품, 손상된 조각상과 새겨진 글귀, 악마 의식이 치렀다는 증거).

이 배경에서 볼 만한 유형의 사람들

- 성직자, 고인의 가족과 친구들, 관리인, 역사가, 유지 보수 직원, 조문객, 영묘의
 역사나 아름다움에 관심 있는 방문객 혹은 예술가

142

이 배경과 밀접한 다른 배경

- **시골 편** 묘지, 비밀 통로, 경야
- **도시 편** 장례식장

영묘에도 여러 종류가 있다. 공동묘지 소유의 건물일 경우 구매할 수 있는 빈자리들이 많이 있고, 영묘에서 일반적으로 볼 수 있는 것들은 물론 내부에 직접 들어가볼 수 있는 넓은 공간도 마련되어 있다. 가족 영묘는 규모가 크고, 많은 시신을 안치할 수 있게 만들어졌다. 현관식 영묘는 그보다 규모가 작고, 방문객들이 모여 조문할 수 있는 작은 입구 통로가 있다. 개인 영묘는 아주 작고, 시신 한 구만을 안치한다. 이런 영묘는 잠겨 있어서 아무도 안에 들어갈 수 없다.

현대에는 시신을 매장할 때 시신을 보호하기 위한 엄격한 규칙을 지키지만, 옛날에는 이런 지침이 없었다. 옛날을 배경으로 한 이야기를 쓸 때는 이런 세부 사항을 기억해야 한다. 또, 이런 영묘를 방문해서 고인의 매장 과정을 지켜보는 조문객들은 죽음의 광경과 냄새를 지금보다 훨씬 적나라하고 불쾌한 방식으로 접했을 것이다.

배경 묘사 예시

영묘의 하얀 돌이 어둠 속에서 창백하게 빛났다. 구름이 지나갈 때마다 달빛은 나왔다 사라졌다 했는데, 그때마다 무덤을 지키는 대리석 천사상들도 빛나다 어두워지곤 했다. 그 조각상들 사이로 우묵하게 들어간 입구가 그림자 속에 서 있었다. 들어가고 싶지 않았지만, 우리 가문의 어두운 역사를 파헤쳐 총독이 배신자라고 비난하는 진짜 이유를 알아내려면, 들어가야만 했다.

- **이 글에 쓴 기법** 빛과 그림자
- **얻은 효과** 분위기 설정, 복선

와인 양조장 Winery

철사와 지지대에 고정된 초록색 이파리 덩굴로 이루어진 **포도밭**, 줄지은 나무 사이사이로 갈색 흙을 단단하게 다져서 낸 통로, 넓은 챙의 모자를 쓴 일꾼(약을 뿌리고, 물을 주고, 꼼꼼하게 살펴보고, 가지치기를 하고, 수확을 하는), 밭을 가로질러 양조장 건물까지 이어지는 가로수 길, **잘 가꾼 정원 공간**(인공 폭포, 토피어리topiary[이끼 등의 식물을 여러 가지 모양으로 자르고 다듬어 보기 좋게 만든 작품]와 꽃이 핀 화분, 동상과 철문, 석재로 멋지게 연출한 보행로가 있는), 이 구역에 어울리는 각종 장식, 갓 깎은 잔디, 거울처럼 반사되는 창문, 양조장의 레스토랑이나 비스트로bistro[레스토랑에 비해 캐주얼한 분위기의 작은 식당] 바깥에 조성된 작은 정원, 입구 가까이에 양조장의 이름이나 상표가 돋을새김으로 부착된 표지판, 안쪽 안내 공간(오크 통과 코르크와 유리잔과 와인병으로 꾸민 실내장식과 작품들, 자체 브랜드와 시음 행사 시간을 안내한 검은색 칠판, 바닥에서 천장까지 이어진 와인 보관 랙)으로 이어지는 문, **시음 공간**(윤이 나는 나무 바에 놓인 와인병, 유리잔, 얼음통과 물병), 직원이 성분과 증류 과정을 설명하는 동안 와인 잔을 이리저리 돌리는 고객들, 와인 **저장고**나 **지하 저장고**(이름표를 달고 긴 줄을 이루며 쌓여 있는 숙성 중인 와인 통, 시멘트로 마감된 바닥과 벽, 천장을 따라 간격을 두고 부착된 조명, 온도 유지 시스템), 포도를 으깨고 누르는 **와인 제조 공간**(대형 스테인리스 용기, 발효와 콜드 스태빌리제이션cold stabilization[화이트 와인을 만들 때 불필요한 주석산염을 제거하여 와인을 맑게 하는 과정]을 위한 탱크, 병입 제조 시설), **기념품점**(판매용 와인, 장인이 만든 공예품, 양조장의 상표가 들어간 제품들), **레스토랑**(와인을 전시한 유리 장식장과 높은 타워형 장식장, 흰색 리넨 천으로 만든 식탁보와 냅킨, 식기에 예술적으로 담겨 나오는 전채 안주와 메인 요리, 포도밭이 내려다보이는 자리들)

풍경, 돌로 만들어진 보행로에서 들리는 사람들의 발걸음, 포도 덩굴과 나무 사이로 드나드는 바람, 새, 포도밭 근처에 있는 트랙터와 각종 장비들, 윙윙거리는 벌, 정차하는 차, 레스토랑 스피커에서 흘러나오는 음악이나 자연의 소리, 정원

의 식물을 돌보며 풀을 베거나 땅을 쓰는 정원사들, 돌아가는 스프링클러, 대리석이나 석재 바닥에 신발이 부딪쳐 울리는 소리, 찰그랑거리는 유리잔, 바에 놓이는 와인병, 에어레이터aerator[와인 입구에 끼우는 도구로, 와인이 공기와 만나게 되어 와인 맛이 더 좋아진다]를 통해 와인이 흘러나올 때 나는 꿀럭거리는 소리와 바람이 새는 소리, 닫힌 레스토랑 문 뒤로 분주하게 움직이는 주방 직원들, 한데 뒤섞인 여러 사람의 목소리, 부드러운 음악, 손가락 관절로 두드리는 오크 통, 와인 저장고에서 메아리처럼 울리는 목소리와 발소리

냄새

봄에 핀 꽃들의 달콤한 향기, 깨끗한 공기, 갓 깎은 잔디, 익은 과일, 햇볕에 따뜻해진 흙, 톡 쏘는 레드 와인이나 달콤한 화이트 와인, 오크 통, 와인에서 나는 독특한 향, 과일, 시음용 안주 접시에서 나는 강렬한 치즈 냄새, 보존용 오일을 바른 나무와 세척제, 싱싱한 꽃, 제조실에서 나는 발효 과정의 냄새, 레스토랑 주방에서 만드는 요리

맛

혀에 닿는 와인(과일 맛, 시큼한 맛, 나무 향 혹은 향신료 느낌이 나는), 강한 치즈, 풍미 있는 크래커나 빵, 달콤한 초콜릿, 다음 시음을 위해 입안을 물로 헹굴 때

촉감과 느낌

묵직한 와인병, 손끝에 울퉁불퉁 느껴지는 와인병 라벨, 와인 잔의 가느다란 손잡이 부분을 손가락으로 꼭 쥐거나(화이트 와인) 와인이 담긴 차가운 둥근 부분을 손바닥으로 받쳐 든(레드 와인) 느낌, 쉽게 부서지는 치즈와 크래커, 부드러운 리넨, 입술을 스치는 시큼한 와인, 잔을 빙글빙글 돌릴 때 손안에서 무게감이 옮겨 다니는 느낌, 취기가 돌며 살짝 어지러운 느낌

이 배경에서 벌어질 만한 갈등의 원인

- 고객이 취해서 시끄럽게 떠들며 다른 사람들을 방해한다.
- 특혜 의식이 있는 고객이 음식이 마음에 안 들었다며 레스토랑에서 계산하기를 거부한다.

- 고객이 심하게 취했는데도 한사코 운전해서 돌아가겠다고 우긴다.
- 지진 때문에 와인병들이 바닥에 떨어져 산산조각 난다.
- 집에 가려고 택시를 불렀는데 아무리 기다려도 오지 않는다.
- 경쟁 관계에 있는 사람이 아직 오크 통에 있는 와인을 제멋대로 개봉한다.
- 동물(야생 돼지 등)이 포도밭을 엉망으로 망가뜨린다.
- 와인의 어떤 성분 때문에 예민한 음식 알레르기가 발동한 고객이 있다.
- 악천후(토네이도나 서리 등)가 포도밭을 망친다.
- 커플이 취해서 언쟁을 벌인다.
- 사내 와인 시음회 행사가 잘못된 판단과 사내 불륜으로 이어진다.
- 거만한 소믈리에가 다른 사람의 와인 취향을 깔본다.

이 배경에서 볼 만한 유형의 사람들

- 접대를 맡은 주인, 버스와 택시 운전사, 저장고 보조원, 배달원, 직원(지배인, 행사 담당자, 농부, 정원사, 소믈리에, 기술자, 포도밭 및 기타 공간 보조 직원), 고객, 웨이터, 양조 기술자, 양조장 주인

이 배경과 밀접한 다른 배경

- 와인 저장실

참고 사항 및 팁

와인 양조장은 위치, 규모, 생산품에 따라 그 모습이 다양하다. 어떤 양조장은 포도 외의 과일로 와인을 만들거나 블렌딩으로 여러 실험을 하기도 한다. 어떤 곳은 포도밭을 소유하지 않고, 지역 생산자에게서 포도를 사들인다(도시에 있는 양조장들에게 흔한 방식이다).

와인 양조장의 외관과 느낌은 그곳이 있는 지역과 와인 제조사가 선택한 브랜드 이미지(전통, 대담함, 유머 등)와 큰 연관이 있다는 것을 기억하자. 즉, 양조장과 그곳을 운영하는 인물들에 대해 직접적으로 묘사하기보다는 양조장의 상표와 위치에 어떻게 상징을 집어넣어 그 점들을 자연스럽게 드러나도록 할지 고

민해보자.

조쉬는 포도 한 송이를 덩굴에서 잘라 자신의 들통에 넣었다. 다른 일꾼들은 뜨거운 열기와 무는 벌레들과 코빼기도 안 보이는 바람에 대해 투덜거렸지만, 조쉬는 반응하지 않았다. 그가 놓치지 않으려 애쓰는 문제는 오직 포도 덩굴의 어느 부분을 절단기로 잘라야 할지뿐이었다. 게다가 8월인 지금, 너무 많은 기억을 끌어안고 빈집에 혼자 있느니 차라리 이렇게 포도밭에 나와 있는 쪽이 나았다.

- **이 글에 쓴 기법** 대비, 날씨
- **얻은 효과** 과거 사연 암시

지방 축제 County Fair

풍경

드넓은 주차장, 초록색 들판, 농축산업 관련 볼거리를 제공하는 대형 천막들(가축 쇼, 양털 깎기 대회, 어린이 대상의 체험형 동물원 등), 놀이 기구(대관람차, 회전목마, 대형 미끄럼틀), 축제용 게임(고리 던지기, 오리 인형 낚시, 인형 사격), 지방축제의 단골 메뉴와 희귀 메뉴를 모두 파는 푸드 트럭 및 음식 가판대(핫도그, 프레첼, 버터 튀김deep-fried butter[버터 조각에 빵 반죽을 입혀 기름에 튀긴 음식], 초콜릿을 입힌 베이컨, 회오리 감자, 미니 도넛, 캔디 애플candy apple[사과를 꼬치에 꿰어 시럽이나 캐러멜을 입힌 것], 솜사탕, 초콜릿 바 튀김, 전갈 피자scorpion pizza[말 그대로 전갈을 토핑으로 올린 피자]), 형형색색의 풍선들, 예능인들(광대, 저글링 하는 사람, 곡예사, 포크 음악 연주인, 불 뿜는 사람, 칼 삼키는 사람), 농부가 자신의 생산물이나 제작품을 직접 파는 가판대, 페이스 페인팅, 아이들이 할 만한 게임들, 트랙터나 헤이라이드hayride[트랙터가 끄는 지붕 없는 차량에 건초를 깔아놓고 그 안에 타고 다니는 것], 색색 전구와 깃발, 특별 의상을 입은 사람들, 실수로 공중에 둥실 떠가는 풍선, 빙글빙글 도는 탈것과 휙휙 지나가는 불빛, 땅 위에 납작하게 짓밟힌 쓰레기와 담배꽁초, 끈적한 것이 묻은 얼굴로 봉제 인형이나 상으로 받은 물건을 질질 끌고 다니는 아이들, 걸터앉을 건초 더미

소리

포크 음악, 축제 음악, 사람들(고함지르고, 소리치고, 웃고, 서로를 부르는), 우리 안 동물들(쿵쿵거리고, 짚을 밟고, 땅을 박차고, 시끄럽게 울고, 꽥꽥거리고, 히힝거리고, 음매 소리를 내는), 경매인이나 마이크를 들고 진행하는 사회자, 축제용 탈것이나 푸드 트럭을 가동하느라 돌아가는 기계들, 지친 아기의 울음, 호객하는 놀이용 부스의 주인들, 불 뿜는 묘기에서 훅 타오르는 불기둥, 헉하고 놀라는 관객들, 부모를 부르는 아이들, 시동 걸린 트랙터, 터지는 풍선

냄새

튀김기와 구워지는 고기, 팝콘, 먼지, 핫도그, 동물의 분뇨로 만든 거름, 땀, 체취, 맥주, 담배 연기, 자동차 엔진오일, 뜨거워진 기계, 새 건초, 말가죽

ㅈ

148

맛

기름지고 달달한 반죽, 설탕을 묻힌 도넛, 물, 맥주, 달콤한 빙수나 아이스크림 콘, 프라이드치킨, 감자 칩, 버터가 든 팝콘, 치즈, 향신료, 바비큐 소스, 햄버거, 핫도그

촉감과 느낌

농장 동물들의 거친 털, 다리 뒤쪽에 닿는 까끌까끌한 건초 더미, 손가락 끝에 묻은 미끈거리는 버터, 신나는 놀이 기구 안에서 마구 휘둘리는 몸, 상으로 받은 부드러운 동물 인형, 회전목마 말에 부착된 매끄러운 금속 기둥, 염소나 라마에게 손바닥에 놓인 음식을 먹일 때 수염이 간질이는 느낌, 베개처럼 부드러운 솜사탕, 팔을 타고 흐르는 아이스크림콘의 끈적한 시럽, 조랑말이나 말의 등에 타려고 넓게 벌린 다리, 놀이 기구를 너무 많이 타서 혹은 기름진 음식을 너무 많이 먹어서 생긴 어지러움, 반가운 텐트 그늘

이 배경에서 벌어질 만한 갈등의 원인

- 공연이 엉망으로 치닫는다.
- 아이들이 길을 잃거나 납치된다.
- 마약상이 군중 사이로 호객하며 다닌다.
- 소매치기가 범행 대상을 찾아 돌아다닌다.
- 체험형 동물원에서 동물에게 물린다.
- 동물이 우리를 빠져나가 난장판이 된다.
- 사람이 탄 채로 놀이 기구가 고장 난다.
- 게임에서 상을 타려다 돈을 너무 많이 쓴다.
- 놀이 기구에서 아직 안 내려왔는데 친구들이 가버린다.
- 놀이 기구를 타다가 돈을 잃어버리거나 도둑맞는다.
- 경매에 올리기 직전에 가축이 병에 걸린 것을 알게 된다.
- 놀이 기구에서 떨어져 다친다.
- 식중독에 걸린다.
- 군중 속에서 누군가 자신을 지켜보는 느낌이 든다.

ㅈ

- 가는 곳마다 섬뜩한 축제 안내원을 가까이에서 맞닥뜨린다.
- 친구들과 어울려 다니고 싶은데 동생을 돌봐야 한다.
- 동물이 학대받는 장면을 본다.

이 배경에서 볼 만한 유형의 사람들

- 지역 장인, 마약상이나 도둑, 행사장 직원, 농부와 목장 주인, 지역 뉴스 보도팀, 음악인과 예능인, 주최자, 지역 주민, 경찰, 십 대, 관광객

이 배경과 밀접한 다른 배경

- **시골 편** 시골길, 농산물 직판장, 목초지, 로데오
- **도시 편** 야외 주차장, 공중화장실

참고 사항 및 팁

지방 축제는 나라나 지역에 따라 다양하다. 가축이나 농기구 경매, 빈티지 자동차 쇼처럼 농촌 특색이 짙은 행사를 여는 곳도 있고, 지역 생산물을 전시하는 매대 정도만 갖춘 곳도 있다. 스코틀랜드의 하일랜드 경기나 중세풍 축제처럼, 어떤 축제는 특정 테마로 꾸며지기도 한다. 이런 경우에는 행사 내용, 게임, 의상, 장식 등을 축제 테마에 어울리도록 맞추어야 한다.

배경 묘사 예시

이곳 마커스네 들판에서는 해가 빨리 졌고, 참석한 가족들은 단것을 많이 먹은 아이들을 슬슬 재워볼까 하는 기대를 안고 각자의 차로 돌아갔다. 그리고 손을 맞잡은 커플, 마리화나와 맥주 냄새를 옅게 풍기는 십 대 무리 등 좀 더 나이가 있는 그룹이 그 빈자리를 차지했다. 음악은 좀 더 진지하게 바뀌었고, 사이드 쇼side show[축제에서 주 행사에 더해 부수적으로 제공되는 볼거리나 즐길거리] 텐트들이 열리면서 이상하고 기묘한, 주류와는 거리가 있는 색다른 공연들이 사람들을 잡아끌었다.

- **이 글에 쓴 기법** 다중 감각 묘사, 날씨
- **얻은 효과** 분위기 설정, 복선

채석장　　　　　　　　　　　　　　　　　　Quarry

풍경

나무와 식물류가 제거된 광대한 공간, 채석장이 눈에 띄지 않도록 주변에 조성
한 나무나 덤불 경계선(채석장이 도시에 있을 경우), 땅을 파서 만든 거대한 구덩
이, 직선으로 혹은 계단식으로 깎은 경사면, 서로 다른 색이 가로로 층층이 드러
난 바위 벽, 채석장 내 각기 다른 구역으로 이어지는 흙길, 돌 더미, 납작한 석판
들, 산더미처럼 쌓인 모래와 자갈, 트랙터, 불도저, 굴착기, 덤프트럭, 기중기, 픽
업트럭, 비어 있는 나무 팰릿[공장이나 물류 창고 등에서 적재 용도로 쓰는 받침대], 한
곳에서 다른 곳으로 내용물을 나르는 일련의 컨베이어 벨트, 비계[높은 곳에서 작
업할 때 임시로 설치해서 쓰는 발판], 물이 고여 생긴 거대한 웅덩이, 먼지구름, 폭파
직후에 소용돌이치며 일어나는 먼지기둥, 관리소로 쓰는 트레일러, 개인 차량
용 주차장, 건설 현장용 칼라콘[공사 현장이나 출입을 금지할 때 쓰는 원뿔 모양 표지
판]과 표지판과 줄로 막아놓은 구역, 먼지를 가라앉힐 때 쓰는 대포처럼 생긴 살
수 기계, 살수차, 발전기, 거대한 물웅덩이를 없앨 펌프, 이동식 화장실, 흙 위에
난 발자국과 타이어 자국, 높은 더미에서 굴러떨어지는 돌멩이나 모래, 안전 장
비(형광색 안전 조끼, 무거운 안전화, 안전모, 고글, 청력 보호 장비, 방진 마스크)를
착용한 인부들, 집게로 철한 서류 뭉치에 체크하는 관리자들, 소음 때문에 고함
을 지르며 의사소통하는 인부들, 채석장 바닥에 어지럽게 널린 각종 호스와 전선

소리

우르릉거리는 무거운 기계들, 삑삑 소리를 내며 후진하는 트럭, 먹먹하게 들려
오는 지하의 폭발음, 착암기나 항타기[내리꽂는 큰 힘으로 말뚝을 땅에 박는 기계]의
반복되는 쾅쾅 소리, 쇄석기에서 부서지고 갈리는 돌, 기어를 바꾸는 커다란 트
럭, 유압식으로 올라갔다 내려갔다 하는 덤프트럭 짐칸, 절그렁대는 쇠사슬, 굴
착기에 있던 돌덩어리들이 돌무더기 위로 떨어지는 소리, 돌 위를 긁는 금속 삽,
달그락거리는 컨베이어 벨트, 락 브레이커rock breaker[바위에 구멍을 뚫는 기계로,
주로 굴착기에 장착하여 쓴다]의 탁탁탁 소리, 덤프트럭 짐칸에서 굴러떨어지는 돌
멩이들, 폭파 작업이 임박했음을 사람들에게 알리는 경고음, 돌 더미에서 떨어
져내리는 작은 돌과 모래, 기계의 굉음 때문에 생긴 이명, 끽끽거리며 여닫히는

장비의 문, 땅 위를 쿵쿵 내딛는 무거운 안전화

(냄새)

먼지, 돌, 배기가스, 디젤엔진

(맛)

이빨 사이로 느껴지는 자글자글한 모래, 메마른 공기, 물, 커피

(촉감과 느낌)

피부와 머리카락 위에 내려앉는 돌에서 나온 먼지, 착암기나 드릴의 거슬리는 진동, 옷에 들어온 모래, 땀 때문에 코에서 미끄러져 내리는 고글이나 안경, 무거운 석판, 바위의 거친 표면, 안전화에 밟혀 부서지는 작은 돌멩이들, 덤프트럭 운전석의 탄력 넘치는 완충 장치, 무거운 안전화를 신고 모래밭을 걸어서 생긴 종아리의 근육통, 에어컨이 나오는 운전석에서 밖으로 나왔을 때 확 끼치는 열기, 트랙터를 타고 갈 때 느낄 수 있는 무한궤도 바퀴 특유의 굴러가는 감각, 살수장치에서 나온 물안개가 피부에 닿아 시원해지는 느낌, 철벅거리며 지나가는 물웅덩이, 발에 소리 없이 전해지는 지하 폭파 순간의 격한 진동, 눈에 들어간 모래, 의무적으로 착용해야 하는 안전 장비 때문에 더워서 달아오른 피부, 메마른 입과 입술, 목에 걸린 먼지 때문에 계속되는 성가신 기침

이 배경에서 벌어질 만한 갈등의 원인

- 이판암 조각들 위로 미끄러져서 넘어진다.
- 돌멩이나 바위가 머리 위로 떨어진다.
- 중장비의 작동 불량으로 부상을 당한다.
- 폭발물이 터져 부상을 당한다.
- 폭발물이나 그 밖의 위험한 장비를 잃어버린다.
- 밤에 십 대나 대학생 들이 파티를 하러 몰래 들어온다.
- 중장비 기사가 약물에 취했거나 숙취에 시달린다.
- 환경보호주의자들이 시위를 벌인다.
- 장비를 도둑맞거나 장비가 작동하지 않는다.

- 봄이 되어 녹은 물이나 땅 위로 흐르는 빗물 때문에 진흙이 무더기로 흘러내린다.
- 절차나 원칙을 무시하는 무책임한 책임자 밑에서 일한다.
- 고고학적 혹은 역사적 유물을 뜻하지 않게 망가뜨린다.
- 열악한 현장 환경 때문에 건강이 나빠진다.

이 배경에서 볼 만한 유형의 사람들

- 관리 직원 및 채석장 책임자, 고객, 엔지니어, 환경 조사관, 중장비 기사, 사무실 직원, 채석장 인부, 안전 조사관, 트럭 운전사, 본사에서 나온 직원

이 배경과 밀접한 다른 배경

- **시골 편** 버려진 광산, 협곡
- **도시 편** 낡은 픽업트럭

참고 사항 및 팁

채석장은 건설 현장과 다름없기에 대개는 일반인의 출입을 제한한다. 하지만 채석장이 폐업하면 이 보기 흉한 구역을 아름답게 바꾸기 위해 종종 복구 작업이 진행된다. 채석장은 골프장이 되기도 하고, 울창한 식물군과 호수가 있는 경치 좋은 공원이 되기도 한다. 수영하는 사람, 다이빙하는 사람, 낚시꾼, 절벽에서 뛰어내리는 사람들은 물웅덩이를 찾고, 가로로 층이 난 암벽 상태는 암벽 등반가들에게 안성맞춤이다. 이렇게 재탄생한 채석장들은 대중에게 개방되지만, 그 밖의 버려진 채석장들은 안전한 장소가 아니다. 하지만 파티를 하거나 놀기 위해 그런 곳을 찾아가는 사람은 늘 있기 마련이다.

배경 묘사 예시

저스틴은 절벽 위에 걸터앉아 다리를 늘어뜨렸다. 그의 청바지 자락이 절벽의 거친 표면에 닿아 잡아끌리듯 쓸렸다. 아무것도 안 보일 정도로 캄캄했지만, 저 아래 채석장 구덩이의 깊이가 12미터라는 것은 알고 있었다. 불도저, 덤프트럭, 항타기, 쇄석기 등 아빠를 그토록 신이 나게 만드는 모든 중장비들이 그 안 곳

곳에 있다는 것도. 저스틴은 맥주 캔을 우그러뜨린 뒤, 그걸로 달빛을 반사해 절벽 선을 따라 죽 비춰보았다. 그런 다음 맥주 캔을 떨어뜨려서 그것이 바위 턱마다 부딪히고 튕기며 구덩이까지 쉬지 않고 굴러떨어지는 소리를 들었다.

- **이 글에 쓴 기법** 빛과 그림자, 다중 감각 묘사
- **얻은 효과** 분위기 설정, 복선

ㅊ

155

축사 Barn

풍경

높은 이중문, 마구(굴레, 줄, 말빗, 고삐)와 각종 도구(삽, 건초용 갈고리, 밧줄, 쇠스랑, 빗자루)를 거는 고리들이 달린 거친 나무 벽, 단순한 잠금 장치나 문이 달린 동물 우리, 울타리 안의 동물들(돼지, 양, 염소, 소, 말이나 노새), 바닥에 흩어진 지푸라기, 물 양동이, 여물통, 귀리 자루, 홈이 생길 정도로 닳은 소금 덩어리 [동물들이 소금 및 미네랄 성분을 섭취할 수 있도록 인공적으로 만들어 축사 내에 비치하는 육면체 형태의 소금 덩어리], 배식용 양동이, 동물 근처에서 날아다니는 파리들, 기둥 사이와 서까래에 거미줄을 치는 거미들, 햇빛이 비치는 공기 중에 떠다니는 먼지와 왕겨, 녹슨 못, 거친 마구간 난간에 낀 말총 몇 가닥, 거름, 깃털, 더러워진 건초 더미, 건초 속에 숨겨진 암탉 둥지, 잘 말아놓은 깨끗한 건초 더미, 고미다락으로 이어진 나무 사다리, 전구 아래로 드리워진 스위치 줄, 바닥을 잽싸게 가로지르거나 짚단 속에 숨어 사는 쥐들, 톱질대 위에 걸쳐놓은 말 담요, 셔터가 달린 창문, 진흙 튄 자국이 남은 벽, 더께, 떨어진 먹이를 찾아다니는 방사된 닭들, 해충을 뒤쫓거나 햇빛 아래에서 자는 고양이, 구석에서 킁킁거리는 개, 바깥에 세워진 트랙터와 때 묻은 전지형 차량

소리

바스락거리는 건초, 끽끽대는 나무판자, 발 구르는 소리, 동물들이 입으로 내는 소리(코골이, 딸꾹질, 끙끙거림, 그 밖의 다양한 울음소리), 거친 숨소리, 기둥이나 난간에 몸을 문지르는 동물들, 여물통에 쏟아지는 곡식 낟알들, 더러운 바닥에 끌리는 삽, 바닥에 털썩 떨어지는 건초 더미, 우리 안에 사라락 펼쳐지는 마른 지푸라기, 특식으로 받은 사과를 와작 깨무는 소리, 씹는 소리, 휙 움직이는 꼬리, 끽 열리는 문, 딸깍 잠기는 자물쇠, 철벅거리는 물, 짤그랑거리는 마구, 펄럭거리며 터는 말 담요, 사람이 동물에게 말하거나 혀를 쯧쯧 차는 소리, 둔한 소리를 내며 바닥을 지나가는 말발굽

냄새

코를 간질이는 지푸라기 냄새, 동물의 피부, 오줌, 거름, 짠 내, 단내를 풍기는 티

머시 건초, 곡식, 나무, 톱밥, 진흙, 썩어가는 지푸라기나 건초

(맛)

지푸라기나 건초를 뒤섞을 때 나는 메마른 맛, 윗입술에 맺힌 땀의 짠맛

(촉감과 느낌)

까끌까끌한 건초와 지푸라기, 목에 달라붙거나 셔츠 안으로 들어온 왕겨, 거친 판자, 뺨을 타고 흐르는 땀, 모자 끈에서 전해지는 열기, 옷과 머리카락에서 털어내는 먼지와 왕겨, 무거운 작업용 장갑, 건조하고 털투성이인 말의 주둥이, 동물 몸의 온기, 말가죽, 맨손으로 건초 더미를 들다 다친 손, 바닥을 쿵쿵 울리는 무거운 장화, 더러운 짚과 거름을 모을 때 쓰는 네모난 삽이 바닥에 덜컹덜컹 끌리는 느낌, 다치거나 겁에 질린 동물에게 걷어차이는 느낌, 작은 부스러기와 파편 들, 따뜻하고 먼지 많은 말의 옆구리, 말빗으로 천천히 쓸어주는 말의 등, 엉킨 말갈기와 씨름하는 느낌, 말갈기나 꼬리에서 떨어진 마른 털, 휘두르는 꼬리에 맞는 느낌, 말파리에게 물리거나 염소에게 들이받히는 느낌, 고미다락으로 이어진 거친 나무 사다리를 오르다 가시에 찔린 손

이 배경에서 벌어질 만한 갈등의 원인

- 동물들이 병에 걸린다.
- 동물들이 병에 걸릴 수도 있는 상한 먹이를 먹는다.
- 화재가 일어난다.
- 포식자들(늑대, 코요테, 곰)이 축사로 들어온다.
- 누군가 고미다락에서 살고 있는 것을 발견한다.
- 버팀대가 썩어 지붕이 무너진다.
- 동물들이 헛간 안의 취약한 지점을 통해 탈출한다.
- 동물들의 임신과 출산이 순탄하지 않다.
- 누구의 도움도 없이 새끼를 받아야 한다.
- 고군분투하며 동물들을 돌본다(병 때문에, 장애가 있거나 혼자 살아서).
- 전 주인이 바닥에 만든 숨겨진 비밀 문을 발견한다.
- 무리에서 격리해야 하는 동물이 있다(다칠 위험이나 격한 행동 때문에).

- 탈출의 명수이거나 헛간 문을 열 줄 아는 동물(말, 소, 염소)이 있다.
- 말이 겁을 먹고 의도치 않게 사람을 밟는다.
- 폭풍이 헛간을 부수거나 무너뜨리면서 동물들이 다친다.

이 배경에서 볼 만한 유형의 사람들

- 수의사, 농장 일꾼, 농부나 농장주와 그들의 가족, 편자공[말이나 소의 발굽에 편자를 다는 사람]

이 배경과 밀접한 다른 배경

- **시골 편** 닭장, 과수원, 목초지, 목장, 지하 폭풍 대피소, 채소밭
- **도시 편** 낡은 픽업트럭

참고 사항 및 팁

축사는 겉보기에는 다들 비슷해 보여도 농장 혹은 목장의 크기와 종류에 따라 다양한 동물들을 수용할 수 있다. 어떤 축사에서는 한 종류의 동물을 대량으로 키우고, 어떤 축사에서는 숙소를 나눠 쓸 만큼 서로 잘 지내는 다양한 동물들을 키운다. 주인에 따라 청결 상태도 달라진다. 어떤 사람은 동물이 병에 걸리는 것을 피하려고 자주 축사를 청소하고(관련 식품을 상업적으로 판매하는 경우에는 특히 더), 그때마다 그들이 편안하게 잘 대체 잠자리를 마련한다. 물론 다른 주인은 그렇게까지는 안 할 수도 있다.

배경 묘사 예시

안드레아의 호주머니 속을 코로 샅샅이 뒤져 당근이 하나도 없다는 걸 납득하자, 탱고는 턱을 그녀의 어깨에 올려놓았다. 탱고의 주둥이 주변 털은 까끌까끌해서 그녀의 피부 위를 쓰는 오래된 빗자루 같았다. 안드레아는 탱고에게 기댔다. 그리고 말과 짚 냄새를 들이마시면서 탱고의 발굽이 나무 바닥을 질질 끄는 소리와 햇빛의 마법이 녀석의 피부를 꿀 같은 황금색으로 물들이는 모습을 한껏 만끽했다. 대학 생활이 신날 것 같은 만큼이나 이곳이 그리워질 것이다.

- **이 글에 쓴 기법** 빛과 그림자, 은유, 다중 감각 묘사
- **얻은 효과** 분위기 설정, 감정 고조

캠핑장 Campsite

풍경

나무와 덤불에 둘러싸이고 자갈돌이 깔린 맨땅, 인공 화덕, 쪼개놓은 장작더미나 잘 모아놓은 죽은 나무, 물 주전자가 놓인 간이 식탁, 이동식 싱크대, 플라스틱 혹은 종이 접시와 컵, 양념통들, 봉지에 든 핫도그 빵, 폭신하고 하얀 마시멜로, 다양한 음료들이 든 상자, 냉장고(고기, 빵, 치즈, 달걀, 과일 등 상하기 쉬운 음식들이 든), 이동식 그릴, 핫도그 막대, 접이의자나 불 주변에 둥글게 놓인 나무 등걸들, 비를 대비해 머리 위 나무 사이에 줄로 엮어놓은 밝은 푸른색 방수 천, 형형색색의 텐트들(침낭, 베개, 에어 매트, 옷을 담은 더플백, 여분의 신발, 손전등이나 건전지로 작동하는 랜턴 등이 있는), 레저용 차량, 캠핑카나 텐트 트레일러, 늘어놓은 장난감과 야외 스포츠용 장비(말편자, 배드민턴 세트, 연, 축구공, 부메랑, 공과 배트와 글러브), 나무 사이의 빨랫줄에 걸린 젖은 수영복과 수건, 보냉 머그잔이나 컵 홀더에 꽂혀 있는 빈 맥주병, 모기가 싫어하는 냄새가 나는 시트로넬라 양초, 모기 스프레이와 선크림, 마시멜로를 구울 꼬챙이를 만들기 위해 주머니칼로 나무를 깎는 아이들, 장작더미에 기대놓은 큰 도끼나 손도끼, 프로판가스로 작동하는 가스레인지, 트럭 짐칸에 기대놓은 낚싯대와 그물, 어둠 속에서 빛나는 캠프파이어의 불빛, 카드놀이를 하는 동안 간이 식탁에 올려둔 촛불이나 가스 랜턴이 깜박거리는 모습

소리

차량이나 들고 다니는 라디오에서 흘러나오는 음악, 새소리, 근처에서 졸졸 흐르는 시냇물, 모닥불 속의 나무가 타면서 그 안의 수액이 타닥거리며 터지는 소리, 목소리들, 근처 다른 캠핑장에서 들려오는 시끄러운 파티 소리, 밤에 들리는 코요테의 울음소리, 부엉이, 누군가 덤불숲을 돌아다닐 때 땅에 떨어진 나뭇가지가 딱 부러지는 소리, 바람 때문에 끼꺽거리는 키 큰 나무와 바스락거리는 이파리, 마시멜로 봉지를 뜯는 소리, 빠르게 튀겨지는 캠프파이어용 팝콘, 마시멜로에 붙은 불이 소리 없이 확 퍼지는 소리, 나무를 내리치는 도끼, 서로 맞닿아 찰그랑거리는 맥주병, 남자 형제가 여자 형제를 젖은 수건으로 찰싹 때리며 장난치는 소리, 자갈 위를 지나가는 차, 덤불에 쏟아 버리는 설거지 물, 찍찍거리

는 다람쥐, 맥주병을 딸 때 나는 쉬익 소리, 여닫히는 텐트의 지퍼, 덩치 큰 뭔가가 텐트 바깥을 돌아다니며 음식 냄새를 킁킁 맡는 소리, 귀뚜라미나 개구리, 한밤중에 에어 매트에서 쉭 빠져나가는 공기, 텐트 안에서 앵앵거리는 모기, 텐트에 떨어지는 빗방울, 이웃한 캠핑 무리가 밤늦게까지 벌이는 파티

냄새

솔잎, 신선한 공기, 풀, 연기, 새까맣게 탄 고기, 핫도그 만드는 냄새, 코코넛 향의 선크림, 매캐한 살충제와 시트로넬라 양초, 버터로 굽는 생선 요리, 불 위에서 훈제 중인 베이컨, 땀, 기름진 머리카락, 햇볕에 놓아둔 빈 맥주병들에 고인 맥주가 풍기는 퀴퀴한 냄새, 풀잎에 맺힌 아침 이슬

맛

케첩을 듬뿍 바른 검게 탄 핫도그, 맥주, 탄산음료, 초콜릿이 잔뜩 들어간 스모어, 베이컨, 프라이팬에 구운 햄버거나 생선, 김이 나는 핫초콜릿, 술을 살짝 넣은 커피, 초콜릿이나 사탕, 각종 칩과 쿠키, 감자 샐러드와 코울슬로, 겉이 바삭하게 그을린 마시멜로, 캠프파이어로 만든 팝콘, 시럽을 끼얹은 반쯤 탄 팬케이크

촉감과 느낌

손가락에 달라붙은 끈적한 마시멜로, 녹아서 손목을 타고 흘러내리는 아이스 바, 돌 많은 울퉁불퉁한 길, 간이 식탁에서 떨어진 나뭇조각, 벌에 쏘이거나 모기에 물리는 느낌, 피부에 바른 미끈거리는 선크림, 햇볕에 타서 화끈거리는 피부, 호수에서 물장구치다 머리에서 물이 뚝뚝 흐르는 느낌, 햇볕을 받아 따뜻해진 수건, 캠프파이어 불길이 방향을 바꾸면서 연기가 눈에 들어와 따가운 느낌, 접이의자의 미미한 탄성, 맥주병 표면에 맺힌 차가운 물방울, 딱딱한 땅에서 자느라 생긴 통증, 잠을 못 자서 가려운 눈, 몸을 부르르 떨면서 침낭 안으로 더 파고 들어가는 느낌, 편한 자세를 잡기 위해 이리저리 뒤척이는 몸, 불을 피우고 난 뒤 손에 남은 고운 숯가루, 걸을 때마다 철벅거리는 젖은 신발, 강이나 호수로 뛰어들 때 갑자기 부닥치는 찬물

ㅋ

이 배경에서 벌어질 만한 갈등의 원인

- 폭풍우 속에 갇힌다(혹은 폭풍우 때문에 짐을 싸야 한다).
- 호수 수영이나 등산을 다녀온 사이 캠핑장에서 뭔가가 없어진다.
- 누가 불 속에 넘어지거나, 멀리 떨어진 곳에서 다친다.
- 캠프파이어 금지령이 내려진 사실을 알게 된다.
- 다른 캠핑족들이 시끄러운 소리를 낸다.
- 중요한 물품(음식, 식수, 선크림)이 바닥난다.
- 막 떠나려고 하는데 타이어에 펑크가 난 것을 깨닫는다.
- 나쁜 날씨 때문에 캠핑을 예상보다 일찍 접어야 한다.
- 불이 손쓸 수 없을 정도로 번진다.
- 음식을 제대로 보관해놓지 않아 야생동물이 그 음식을 먹으며 캠핑장을 돌아다닌다.

이 배경에서 볼 만한 유형의 사람들

- 캠핑족, 캠핑장 직원, 야생동물 순찰대

이 배경과 밀접한 다른 배경

- 숲, 등산로, 호수, 캠핑카, 산

참고 사항 및 팁

기관 등에서 관리하는 캠핑장은 미리 설치된 화덕, 판매용 장작, 근방의 작은 가게, 양수 펌프, 경우에 따라 샤워 시설이 딸린 화장실 설비를 갖추고 있다. 이야기를 쓸 때 등장인물을 이렇게 잘 관리되는 캠핑장에 두는 편이 나은지, 아니면 진정으로 혼자가 될 수 있는 보다 한적한 곳을 골라 더 거친 상황을 만들지 결정하기 바란다.

로스 삼촌은 고개를 끄덕이며 곰의 공격을 받았던 이야기를 들려주기로 했다. 우리는 모두 조용해졌고, 포플러잎을 흔드는 바람 소리와 스러져가는 잉걸불이 타닥거리는 소리만 크게 들렸다. 이야기를 시작하려고 애를 쓰느라 삼촌은 입술을 꽉 닫았다 깨물었다 했다. 그러다 손에 들고 있는 맥주 캔이 우그러지자 손가락을 억지로 펴면서 드디어 입을 뗐다. 사냥용 라이플총을 들고 산마루까지 올라갔다가 무게가 몇 백 킬로그램은 되는 회색 곰을 마주친 부분에 이야기가 이르렀을 때, 내 시선은 삼촌의 왼쪽 눈 끝에서 턱까지 이어진 들쭉날쭉한 흉터를 훑었다. 삼촌을 거의 죽일 뻔한 곰이 준, 작별 선물이었다.

- **이 글에 쓴 기법** 다중 감각 묘사, 날씨
- **얻은 효과** 분위기 설정, 과거 사연 암시, 감정 고조

폐차장 Salvage Yard

풍경

굵은 철사로 만든 키 큰 울타리와 그 상단에 부착한 절도 방지용 철조망, 입구에 있는 안내원, 먼지 많은 흙바닥, 쓸 만한 타이어와 타이어 림tire rim[바퀴 부위 중 고무로 된 타이어가 부착되는 쇠로 된 둥근 테두리 부분]을 모아놓은 여러 단의 선반, 더러운 창문에 보닛도 열린 고장 난 차량들의 행렬, 엔진의 내용물을 빼내는 전선과 호스, 스프레이로 측면에 숫자를 쓴 차량들(자동차, 트럭, 버스, 택시, 캠핑카), 갖가지 쓰레기(낱개의 나사들, 점화 플러그, 부서진 플라스틱과 금속 조각)가 흩어진 땅, 손잡이가 떨어진 문, 움푹 패어 닫히지 않는 문, 박살난 앞유리, 내부 부품(좌석, 핸들, 대시 보드 등)이 다 뜯겨진 차, 녹슨 페인트와 칠이 벗겨진 지붕, 공구 상자를 들고 쓸 만한 부품(변속기, 변압기, 앞유리, 범퍼, 엔진 호스, 전조등이나 후미등, 거울)을 모으러 다니는 사람들과 폐차장 직원, 심하게 타거나 파손돼서 고철 처리용으로 쌓여 있는 차들, 차량에 따라 나뉜 구역들(제조사와 모델별, 내수용과 수출용 등), 부품을 옮기기 위한 외발 손수레, 녹슨 지게차, 고철 더미들 사이로 난 길, 쓰레기와 유리를 모아 담는 녹슨 드럼통, 견인차, 재활용하려고 쌓아둔 고무 타이어, 기계류(분쇄기, 압착기, 절단기, 컨베이어 벨트, 초대형 덤프트럭, 평상형 트레일러, 기중기), 작은 트레일러에 마련된 회사 사무실, 사슬에 매인 경비견, 보안 직원, 투광기[빛을 한 가닥으로 모아서 비추는 장치], 중장비와 소각로에서 나오는 연기, 햇빛에 반짝이는 금속과 유리, 먼지 회오리를 일으키는 바람

소리

망치, 삐걱거리는 금속, 금속끼리 긁히는 소리, 특별히 힘든 부분을 해체할 때 들리는 욕설과 투덜거림, 엔진에 시동을 걸 때 나는 다양한 소리, 끽 열리는 자동차 보닛, 공구 상자에 철그렁 담기는 공구, 우르릉거리며 돌아가는 중장비 모터, 삐삐 소리를 내며 후진하는 트럭, 끽끽거리며 작동하는 유압 리프트나 권양기[밧줄이나 쇠사슬을 이용해 무거운 짐을 들고 내리는 기구], 발에 밟혀 부서지는 유리와 플라스틱, 확성기를 통해 전해지는 목소리, 열린 문과 사라진 앞유리로 쌩쌩 들어오는 바람, 경비견을 묶은 사슬이 달캉거리는 소리, 짖어대는 경비견, 차량

라디오에서 흘러나오는 음악, 휴대전화로 통화하는 소리, 폐차들 사이를 기어다니는 쥐를 비롯한 작은 동물들

(냄새)

엔진오일, 그리스, 가스, 흙, 배기가스, 녹슨 금속, 차량 내부의 부식된 우레탄폼과 직물에서 나는 곰팡내, 고무

(맛)

오염된 공기에서 나오는 연기의 매운맛, 먼지

(촉감과 느낌)

녹슨 금속, 미끈한 그리스, 좁은 공간에서 작업하면서 주먹으로 치는 느낌, 날카로운 모서리에 베이는 느낌, 뜨거워진 금속 보닛 위로 엎드리다가 데는 느낌, 손가락에 묻은 그리스, 오래된 자동차 좌석에서 느껴지는 약간의 탄성, 바퀴 자국 위를 지나다 덜컹거리는 외발 손수레, 두꺼운 작업용 장갑 때문에 둔해지는 손놀림, 무거운 공구 상자, 볼트나 나사를 풀기 위해 가하는 압력, 먼지 덮인 표면, 차량 밑으로 미끄러져 들어가는 느낌, 발밑에서 깨지는 유리, 작업 중 원하는 위치에 닿기 위해 움직이는 근육

이 배경에서 벌어질 만한 갈등의 원인

- 희귀 차량의 부품을 도난당한다.
- 뜻밖의 화재나 유독 액체 누출 사고가 벌어진다.
- 기물을 파손당한다(앞유리가 박살 나거나, 차 문을 우그러뜨리는 등).
- 세워놓거나 쌓아놓은 차들을 움직이다가 땅 위로 우르르 무너진다.
- 폐차장 주인이 폐차장을 범죄 사업의 위장 업체로 이용한다.
- 필요한 부품을 찾을 수가 없는데 새 부품을 살 돈도 부족하다.
- 녹슨 금속에 베이거나 찔려서 다쳤지만 최신 파상풍 백신을 구할 수 없다.
- 차 트렁크에서 범죄의 흔적이나 시체를 발견한다.
- 밤에 폐차장을 돌아다니다가 경비견에게 공격당한다.
- 폐차장 주인이 한적한 폐차장을 불법 행위에 이용한다.

- 아이들이 폐차장을 음주 장소로 이용한다.
- 재미로 밤에 폐차장을 찾았다가 범죄(살인, 시체 유기, 마약 거래)를 목격한다.
- 자신의 차와 똑같이 생긴 차가 폐차된 모습을 보고 왠지 불길한 예감이 든다.

이 배경에서 볼 만한 유형의 사람들

- 자동차 애호가, 수리공, 적은 예산으로 차를 구입하려는 사람, 폐차장 직원

이 배경과 밀접한 다른 배경

- **도시편** 자동차 정비소

참고 사항 및 팁

폐차장은 공업 지역에서 흔히 볼 수 있는 곳으로, 주로 부품을 재활용할 수 있는 차량을 취급한다. 차량 소유주와 재조립 기술자가 직접 찾아와 무게당 혹은 개당으로 값을 치르기도 하고, 일정 요금을 지불하면 직원이 원하는 부품을 확보해주기도 한다. 폐차장은 고철 처리장과 구별되어야 한다. 취급하는 품목을 돌아보고 골라서 살 수 있다는 점은 비슷하지만, 고철 처리장은 골판지처럼 물결 지게 가공한 금속과 알루미늄 조각 들부터 시작해 자전거나 자동차, 비행기, 철거 건물에서 나온 부위들처럼 더 큰 아이템에 이르기까지, 거의 금속만 취급한다.

배경 묘사 예시

코너는 차들의 무덤으로 나를 이끌었다. 울부짖는 바람이 달아난 문을 통해 들어가고 칠이 벗겨진 지붕을 타고 흐르는 동안, 우리는 둘뿐이었고 둘 다 말이 없었다. 내 발자국은 질질 끌렸다. 눈으로 보고 싶었지만 꾹 참았다. 우리는 타이어 림이 산처럼 쌓인 꼭대기에 차가 높이 올려져 있는 장면을 열댓 번쯤 지나쳤다. 보닛들은 따가운 태양을 향해 인사하듯 모두 활짝 열려 있었고, 모터는 사라지고 없었으며, 각종 호스들이 차체 밑으로 빠져나와 덜렁거렸다. 그리고 그때, 앞쪽에서 밝은 파란색 페인트가 반짝이는 바람에 심장이 쿵 내려앉았다. 우

166

리가 탔던, 운전석이 너무 심하게 눌려서 소방관들이 조스 오브 라이프Jaws of Life[사고 난 차 안에 갇힌 사람을 구하는 데 쓰는 기구로, 상표 이름이다]로 프레임을 절단했던 캠리였다. 식은땀이 태양의 열기를 싹 날려버렸다. 코너와 나는 서로를 보며 고통스러운 표정을 지었다. 정말이지 눈 깜짝할 사이에 벌어진 일이었다. 우리는 조시와 함께 라디오에서 나오던 노래를 엉망으로 따라 부르고 있었다. 그다음의 기억은 병원 천장을 보며 누운 채, 의사에게 누나의 소식을 전해 들은 것이다.

- **이 글에 쓴 기법** 의인화, 상징적 표현
- **얻은 효과** 분위기 설정, 과거 사연 암시

해변 파티 Beach Party

풍경

파도를 만들며 드넓게 펼쳐진 바다, 조개껍데기와 해초가 흩어진 해변, 해변에서 자라는 식물들(풀, 부들, 모자반, 월귤나무)이 분포된 모래언덕, 모닥불, 앉을 수 있을 만한 쓰러진 나무들, 곳곳에 널린 바위와 거석, 근처의 부두, 해변용 의자와 파라솔, 모래 위에 펼쳐진 담요와 수건, 아이스박스, 음료와 음식, 스모어를 꽂을 막대, 머리 위로 떠 있는 연, 간이 식탁과 의자가 늘어선 지붕 덮인 대형 천막, 다양한 게임(축구, 배구, 말편자 던지기 놀이)을 하는 사람들, 춤추는 사람들, 기타를 치는 사람, 모래 위나 담요 위에 누운 사람들(낮에는 선탠을 하고, 밤에는 별을 보려고), 해변을 따라 달리는 작은 도요새들, 젖은 모래 속에 한 줄로 파묻힌 서핑 보드들, 음식을 빼앗으려고 급강하하는 갈매기들, 물속으로 뛰어드는 펠리컨들

소리

누군가의 음악 재생기와 스피커에서 들려오는 음악, 현장에서 연주되는 라이브 음악, 기타 줄을 퉁기는 소리, 부서지는 파도, 주기적으로 밀려오는 큰 파도, 타닥거리는 모닥불, 깍깍거리는 새, 웃고 떠드는 사람들, 소녀가 놀라서 지르는 비명, 네트 이쪽저쪽으로 때리는 배구공, 찰그랑대며 막대에 걸리는 말편자, 바람에 펄럭이는 수건, 음료수 캔을 따는 소리, 바스락거리는 음식 포장지, 바다에서 첨벙대는 사람들, 안전 요원이 부는 호각

냄새

바닷물, 선크림과 선탠오일, 땀, 연기, 맥주, 근처 수영장에서 나는 염소 소독제, 갓 세탁한 수건의 섬유 유연제

맛

땀, 이에 낀 모래 알갱이, 맥주, 탄산음료, 물, 얼음, 도구 없이 손으로 먹는 음식들(샌드위치, 패스트푸드, 감자튀김, 프레첼, 견과류, 과일, 소시지 빵, 포장해서 가져온 피자, 차가운 닭고기, 감자 샐러드와 코울슬로), 불에 잘 구워진 스모어

ㅎ

168

바람에 머리카락이 얼굴을 때리고 옷이 세게 당겨지는 느낌, 피부에 달라붙은 모래, 발바닥을 화끈거리게 하는 뜨거운 모래, 젖은 수영복에서 떨어지는 물방울, 까슬까슬한 수건, 코에서 미끄러지는 선글라스, 햇빛을 너무 오래 받아서 생긴 약한 두통, 화상 입은 곳의 따끔따끔한 느낌, 기름진 선크림, 피부에 말라붙은 소금, 바위나 조개껍데기를 밟았을 때의 날카로운 통증, 벼룩에 물리는 느낌, 모래사장에서 뛰거나 춤을 춰서 생긴 종아리의 피로감, 벗어던지는 슬리퍼, 무더운 날에 마시는 시원한 음료, 거친 나무, 옷 안에 들어온 모래 때문에 생긴 가려움, 춤추다 다른 사람과 부딪치는 느낌, 따뜻한 모닥불, 바람이 불어 연기가 눈에 들어갔을 때의 따가움, 피부에 내려앉는 모닥불의 불꽃이나 잿불, 일몰 뒤 차가워진 피부, 밤에 덧입은 겉옷과 스웨트 셔츠의 따뜻함, 모래 속에서 꼼지락거리는 발가락, 날아온 축구공이나 배구공 때문에 받는 모래 세례, 해가 지면서 식어가는 공기, 달빛 아래에서 해변을 걸을 때 발을 적시는 파도

이 배경에서 벌어질 만한 갈등의 원인

- 술에 취해 어리석은 행동을 한다(그 장면이 녹음되거나 녹화되어 인터넷에 퍼진다).
- 해파리와 상어를 만난다.
- 심한 화상을 입는다.
- 조개껍데기나 날카로운 바위에 발을 베인다.
- 이안류[짧은 시간 안에 해변에서 바다 쪽으로 흐르는 해류. 소용돌이치듯 속도가 매우 빠르다] 때문에 물속으로 휩쓸려 들어간다.
- 큰 파도 때문에 수영복이 벗겨진다.
- 나쁜 날씨 때문에 재미를 망친다.
- 게임을 하다 경쟁이 심해져 충돌이 벌어진다.
- 호감을 느낀 상대의 관심을 끌기 위한 경쟁이 벌어진다.
- 불 속에 넘어진다.
- 춤추는 동안 창피한 일을 겪는다.
- 대형 천막이 무너진다.
- 고압적인 안전 요원이나 해변 순찰 경관을 만난다.

- 초대하지도 않았는데 와서 분위기를 망치는 사람이 있다.
- 아무도 자신을 몰랐으면 하는 자리에 하필이면 가족이 나타난다.
- 술 때문에 연애에 관련된 판단을 잘못 내려서 다음 날 후회한다.
- 모르는 사이에 누군가 음료에 약물을 넣는다.
- 파티 장소를 떠나 누군가와 산책을 나갔다가 공격당한다.
- 경찰이 출동해 참석자 일부가 미성년자임을 알게 된다.

이 배경에서 볼 만한 유형의 사람들

- 디제이, 해변 순찰 경관, 안전 요원, 파티 참석자, 파티 불청객, 선탠하는 사람, 서핑하는 사람, 수영하는 사람

이 배경과 밀접한 다른 배경

- 해변, 등대, 바다, 열대 섬

참고 사항 및 팁

해변 파티는 세월이 지나면서 모습이 상당히 변했다. 지금은 대부분의 공공 해변에서 운전이 금지되어 있다. 해변 파티에서는 대부분 모닥불을 허용하지 않으며, 꼭 피우고 싶다면 허가증을 받아야 한다. 어떤 파티는 알코올이 들어간 음료를 금지하지만, 그런 규칙이 없는 파티도 있다. 보안 순찰대가 밤에 해수욕객들의 안전을 위해 순찰할 때가 많은데, 파티를 벌이는 사람들은 방해를 받는다고 느낄 수 있다. 반면 개인 소유의 해변이나 외딴 해변에서 열리는 파티는 훨씬 자유롭다. 주인공이 그런 파티에 참석한다면 이야깃거리가 많아질 것이다.

배경 묘사 예시

모닥불 속 나무가 딱 쪼개지면서 나에게 불꽃을 날렸다. 그중 하나가 내 스웨트 셔츠에 박히는 바람에 손으로 탁탁 쳐서 껐다. 드루가 맥주를 들어 보였지만 고개를 저었다. 벌레들이 미친 듯이 물어대고, 벌써 토하는 사람들도 있어서 파티는 흥이 상당히 깨진 상태였다. 불어온 바람은 불길을 부추기면서 그 싸늘한 손

가락으로 내 옷을 더듬었다. 덕분에 이 파티가 이번 계절의 마지막 파티라는 사실을 새삼 깨달았다. 나는 청바지에 손을 문지르며 전처를 쳐다보지 않으려 애썼지만, 그녀는 내 바로 앞에 앉은 데다가 마침 제이크의 품속으로 들어가려고 기를 쓰는 중이라 그러기가 어려웠다. 나는 입술을 물어뜯으며 내 차를 찾아 주변을 둘러봤다. 그렇다, 이제는 확실히 떠나야 할 시간이다.

- **이 글에 쓴 기법**　다중 감각 묘사, 날씨
- **얻은 효과**　과거 사연 암시, 감정 고조, 긴장과 갈등

자연과 지형

ㄱ ㄴ ㄷ ㄹ ㅁ ㅂ ㅅ ㅇ ㅈ ㅊ ㅋ ㅌ ㅍ ㅎ

강 River

풍경

소용돌이와 물결을 일으키며 끊임없이 넘실대는 물, 이파리를 수놓는 햇빛, 맑은 물과 대조를 이루는 흙탕물, 하천가에 쌓인 모래와 진흙, 강둑의 갈대들, 고개를 기우뚱 숙인 강가 나무들, 바람에 춤추는 강둑에 자란 풀, 빠르고 험하거나 느리고 잔잔한 물살, 수면 밖으로 고개 내민 바위에 강물이 부서지며 생기는 흰 물보라, 강가에 밀려와 쌓인 쓰레기들(일회용 종이컵, 탄산음료 캔, 비닐봉지, 헌 옷 등), 강둑 나무들 가지 사이의 거미줄, 수면 위로 튀어 오르는 물고기, 부드러운 자갈, 조류로 뒤덮인 물 아래 바위, 야생화와 잡풀이 흐드러진 강둑, 꽃잎, 굵은 나뭇가지나 잔가지, 나뭇잎, 벌레 사체 등 여러 잔해들이 둥둥 떠다니는 강물, 낮아진 수위에 강둑이 드러나면서 쩍쩍 갈라지기 시작하는 강가의 진흙, 흐리고 탁한 강물, 크고 작은 나뭇가지로 지은 비버 집, 강굽이에 쌓인 고목들, 강 갈래, 급류와 폭포, 강에 먹이를 씻는 라쿤, 물 마시러 온 사슴과 여우, 강에서 뛰노는 수달, 물고기를 향해 물 위를 활공하는 새(왜가리, 아비, 물총새, 오리 등), 거미와 개미, 성가신 각다귀와 모기 떼, 갈대밭을 노니는 잠자리, 통나무 위에서 쉬는 거북, 강둑에서 햇빛을 즐기는 악어(특정 지역에서만), 카누와 모터보트, 강가 나무에 매인 밧줄을 타고 물속에 뛰어드는 아이들, 얕은 물이나 강둑에서 낚시하는 사람들, 십 대들이 다리에서 다이빙하거나 강에 띄운 튜브나 고무보트에서 노니는 등 한가로운 풍경

소리

커다란 포말을 그리며 철썩이는 파도, 졸졸 흐르는 잔잔한 물결, 바위를 때리는 물살, 콸콸 쏟아지는 폭포나 급류의 굉음, 지저귀는 새, 다람쥐 울음소리, 벌레 울음소리, 덤불 사이를 쏜살같이 지나가는 동물들, 물 위로 튀어 오르는 물고기, 물에 첨벙 뛰어드는 거북, 물로 미끄러지듯 들어가는 악어, 굵고 가는 나뭇가지들이 떨어지며 튀어 오르는 물, 물살에 씻겨나가는 카누나 카약의 선체, 강물을 가르는 노, 휙 던지는 낚싯줄, 멱 감는 사람들이 물장난 치는 소리와 웃음소리, 질척이는 땅을 밟는 부츠, 비상할 준비를 하는 새의 날갯짓, 나들이객의 목소리, 소리 지르는 아이들, 아스라이 들려오는 도시의 소음(자동차, 버스, 서로를 부르

175

는 목소리, 문 닫는 소리), 보트 모터음

냄새

조류 비린내, 축축한 흙, 맑은 물이나 고인 물의 비린내(지역과 계절에 따라 다름), 야생화, 풀, 쓰러진 나무나 썩어가는 잎, 갓 낚아올린 물고기

맛

의도치 않게 들이킨 강물, 간식(과자, 프레첼, 사탕, 그래놀라 바), 피크닉 도시락(샌드위치, 과일, 쿠키, 브라우니), 아이스박스에서 막 꺼낸 시원한 음료(생수, 맥주, 탄산음료), 강둑에 자란 야생 베리류나 로즈힙 열매

촉감과 느낌

차가운 강물, 따스하게 감싸는 강물, 친구가 첨벙 튀긴 물에 맞는 느낌, 피부에 닿는 잔가지와 이파리, 발아래 미끈미끈한 바위, 발가락 사이를 흐르는 진흙, 햇볕에 달궈진 돌, 반대 방향으로 저으려고 든 노에서 물줄기가 흘러 다리가 젖는 느낌, 딱딱한 플라스틱 카누 의자, 등받이 없는 의자 때문에 생긴 등허리의 통증, 뜨거운 햇볕에 화상 입은 피부, 젖은 피부가 햇볕에 점점 건조해지는 느낌, 갑자기 차가워진 바람에 부르르 떨리는 몸, 미끼를 문 물고기에 팽팽해진 낚싯줄, 모기에 물리는 느낌, 카누가 뒤집어지는 바람에 차가운 강물에 빠지는 느낌, 거센 급류의 장력, 뭍으로 올라오기 위해 힘겹게 헤엄치지만 제자리를 맴도는 느낌

이 배경에서 벌어질 만한 갈등의 원인

- 물에 빠지거나 거의 빠질 뻔한다.
- 바위에 머리를 세게 부딪힌다.
- 오염된 물을 들이켠다.
- 악어나 뱀이 나타난다(특정 지역에서만).
- 보트가 덮치는 바람에 머리를 맞고 의식을 잃는다.
- 빙판이 깨져 물속에 빠지거나 물에 빠진 채 시간이 흐르면서 저체온증이 닥친다.
- 급격히 굽이치는 지형처럼 유속이 빠른 곳이나 폭포에서 떨어져 다친다.

- 물 공포증이 있다.
- 강바닥에 있는 쓰레기를 미처 보지 못하고 밟아 발을 베인다.
- 카누가 급류에 뒤집힌다.
- 인근 숲에서 길을 잃어 보트가 기다리고 있을 약속 장소로 가지 못한다.
- 카누에 함께 탄 사람이 카누 타는 법을 전혀 모른다.
- 수상한 물체(토막 난 시체가 든 쓰레기봉투, 핏자국이 묻은 셔츠)가 낚싯줄에 걸린다.

이 배경에서 볼 만한 유형의 사람들

- 카누나 카약을 타는 사람, 어부, 산책하러 나온 지역 주민, 나들이객, 수영하는 사람

이 배경과 밀접한 다른 배경

- 캠핑장, 협곡, 개울, 숲, 등산로, 호수, 습지, 풀밭, 산, 열대우림, 폭포

참고 사항 및 팁

강과 크고 작은 개울 등 하천 지형은 동적인 느낌을 주어 이야기의 배경으로 손색이 없지만, 반드시 유속이 빠른 강과 요란한 사건을 등장시킬 필요는 없다. 더 이상 흐르지 않아 악취를 풍기는 강을 배경으로 완전히 다른 분위기의 이야기를 펼칠 수도 있다. 숲이나 수풀 사이를 흐르는 강도 있지만, 평원을 가로지르는 강이나 구불구불 실선을 그리며 산을 끼고 흐르는 강, 좁은 협곡 사이의 강도 있다. 다양한 형태가 존재하는 만큼 강은 이야기를 전개하기 쉬운 매력적인 배경이다.

배경 묘사 예시

언덕을 비틀거리며 오르는 동안 두 발 아래의 마른 땅만큼이나 내 몸도 바싹 타들어갔다. 눈앞 나무 사이사이로 섬광이 번쩍였고, 두 다리는 후들거렸다. 나는 마침내 들려온 소리에 고개를 휙 들었다. 구원의 물소리였다.

- **이 글에 쓴 기법** 은유, 직유, 상징적 표현
- **얻은 효과** 감정 고조, 긴장과 갈등

개울 Creek

구불구불한 강물을 따라 난 나무와 덤불, 울퉁불퉁한 땅, 덤불의 풍경(이끼에 뒤덮인 쓰러진 나무, 나무껍질 조각들, 키 큰 풀 군데군데 떨어진 마른 잎과 솔방울), 물가를 오가는 동물들이 다져놓은 숲길, 풀투성이 둑과 둑에 갇힌 얕은 물, 개울 안에 작은 섬처럼 쌓인 돌, 젖은 돌 위를 다시 덮치는 물결, 빛 조각이 흩뿌려진 물 위를 떠다니는 나뭇잎과 솔잎 조각, 찰랑거리는 물결, 물속에서 휙 지나가는 피라미와 작은 물고기, 푸른색과 갈색(모래, 돌, 조류 등)으로 얼룩덜룩한 개울 바닥, 개울 진흙 바닥에 반쯤 묻힌 크고 작은 자갈, 갈대와 풀 사이로 빠르게 흐르는 물, 거머리, 개구리, 거북, 뱀, 올챙이와 새, 진흙 둑을 따라 난 동물 발자국, 한가로이 떠다니는 잎과 하류에 떠 있는 거품, 뿌리가 드러난 둑의 나무들, 물에 일부 잠긴 나뭇가지, 목을 축이러 들린 동물들(여우, 사슴, 토끼, 청설모, 라쿤), 목욕하는 새들, 물 위로 급강하하는 잠자리, 물가에 가벼운 쓰레기들(컵, 포일 조각, 비닐봉지)이 동동 떠 있는 모습, 담요에 앉아 점심을 즐기는 나들이객, 물가에서 개구리나 두꺼비를 쫓아다니는 아이, 햇볕이 뜨거운 오후 물장난을 치는 아이들

소리

바위와 나뭇가지를 넘나들며 흐르는 물, 앵앵거리는 모기, 잠자리의 날갯짓, 물을 첨벙 튀기거나 나무에서 서로 대화하듯 지저귀는 새, 귀뚜라미와 개구리 울음소리, 나뭇잎과 기다란 풀잎을 흔들고 지나가는 바람, 퐁당 떨어지는 돌, 바늘에 걸려 미친 듯이 파닥이는 물고기, 바람 부는 날 키 큰 나무들이 우는 소리, 덤불을 비비듯 흔들고 지나가는 작은 동물들, 물장구치며 깔깔대는 아이들

냄새

조류의 비린내, 풀과 그 밖의 녹지, 햇볕에 따뜻해진 흙과 바위, 썩어가는 나무껍질과 나뭇잎, 젖은 흙, 땀, 고무 부츠, 물고기의 비린내, 진흙

(맛)

산에 둘러싸인 개울의 맑은 물, 피크닉 도시락(샌드위치, 치즈, 크래커, 감자, 샐러드, 과일, 과자), 하이킹용 음식(트레일 믹스, 육포, 말린 과일, 단백질 바, 그래놀라 바), 덤불에서 갓 딴 베리류나 로즈힙 열매, 숲에서 그러모은 견과류와 채소

(촉감과 느낌)

풀과 덤불에 긁히는 느낌, 젖은 땅에 푹 빠진 부츠로 전해지는 진흙의 부드러운 감촉, 개울 바닥의 뾰족한 바위에 찔린 맨발, 발가락 사이로 흘러내리는 진흙, 발에 닿는 얼음장같이 차가운 물, 신발이나 부츠에 서서히 스며 들어오는 물, 이끼와 풀의 부드러운 탄력, 미끼를 문 물고기의 무게감과 낚싯줄 끝에서 느껴지는 저항, 미끈거리는 물고기, 맨다리를 간질이는 나긋한 물결, 모기에 물리는 느낌, 따스한 바위, 물결에 이리저리 유영하던 나뭇가지가 다리를 스치고 지나가는 느낌, 피라미에게 물려 간지러운 발가락, 보드라운 개울가 풀밭에 누워 나무 꼭대기와 하늘을 바라보는 느낌

ㄱ

이 배경에서 벌어질 만한 갈등의 원인

- 번식기의 맹수와 마주친다.
- 개울물에 독이 든 것을 알아차린다.
- 낚시꾼끼리 '명당' 자리를 두고 경쟁한다.
- 시체를 발견한다.
- 길을 잃고 헤맨 탓에 갈증이 극에 달했는데 개울 바닥이 바짝 말라 있다.
- 오염된 물을 마시고 앓기 시작한다.
- 자주 찾던 개울이 완전히 말라버린 것을 발견한다.
- 두 사람만의 평화로운 점심시간을 보내는데, 지켜보는 자가 있는 것을 알아차린다.
- 둑을 따라 늘어선 죽은 물고기와 도롱뇽 떼를 발견한다.
- 우연히 맞닥뜨린 땅 주인이 사유지를 침범했다며 몹시 화를 낸다.
- 개울에서 지나치게 가까운 곳에서 캠핑을 하다 극심한 호우로 피해를 입는다.
- 알을 품던 새가 알을 지키려고 재빨리 날아와 발톱으로 공격한다.
- 고개를 드니 개울에 자신뿐 아니라 맹수(곰, 쿠거, 말코손바닥사슴 등)도 있다.

180

이 배경에서 볼 만한 유형의 사람들

- 캠핑족, 등산객, 낚시꾼, 사냥꾼, 자연을 즐기러 온 사람, 땅 주인

이 배경과 밀접한 다른 배경

- 캠핑장, 협곡, 시골길, 숲, 등산로, 사냥 오두막, 풀밭, 산, 연못, 강

참고 사항 및 팁

개울은 강보다 좁고 얕으며, 느리게 흐른다. 개울은 기후가 적절한 곳이라면 어디에서나 흐르지만, 여름처럼 기온이 높은 시기에는 완전히 메마른 곳도 있다. 일반적으로 강처럼 유속이 빠르면 겨울이라도 가운데 수로가 얼지 않는데, 개울은 유속이 느려 겨울에도 단단히 얼어붙는다. 또 어떤 개울은 모래로 뿌옇게 흐려 아무것도 보이지 않지만, 어떤 개울은 투명한 유리잔을 들여다보듯 바닥까지 훤히 보인다. 주로 산이나 그 인근에 있는 개울이 그렇다.

배경 묘사 예시

나는 개울둑에 앉아 발가락에서 떨어지는 물은 아랑곳하지 않고 자갈에 발바닥을 마사지하듯 비볐다. 졸졸 흐르는 물, 날갯짓하는 벌레, 바스락거리는 나뭇잎, 무엇보다 저 아래 산등성이 너머에서 강물이 세차게 흐르는 소리에 귀를 기울였다. 나는 고개를 이리저리 돌리며 근육을 풀었다. 이 얌전한 '푸른 개울'이 불과 5분 거리 만에 거칠게 으르렁대는 강으로 변하고, 그 강에 우리 땅과 우리 가족이 반으로 쪼개졌다는 사실이 기가 막혔다.

- **이 글에 쓴 기법** 대비, 날씨
- **얻은 효과** 과거 사연 암시

그로토

Grotto

[동굴 중에서도 특히 바닷물이나 지하수의 영향을 받는 종류의 동굴을 말하며, 종유 동굴도 여기에 속한다]

풍경

돌로 만들어진 높은 아치형 천장, 돌 사이의 틈을 통해 들어온 빛줄기, 조류에 따라(해안가 그로토) 혹은 폭풍우에 따라(내륙 그로토) 수위가 올라갔다 내려갔다 하는 물, 이끼와 지의류, 바람에 닳고 물에 씻겨 표면이 매끈해진 돌벽, 작은 폭포들(벽, 석순, 바위 턱, 광맥이 드러난 노두[암석이나 지층, 석탄층 따위가 지표면에 드러난 부분. 광석을 찾는 데 중요한 실마리가 된다] 등을 타고 흐르는), 박쥐가 만든 구아노guano[바닷새의 배설물이 바위 위에 쌓여 굳어진 덩어리로, 비료로 쓰기도 한다], 높은 위치의 선반 모양 바위에 매달려 있는 박쥐들, 깊이를 알 수 없이 군데군데 검은 그림자로만 보이는 지점들, 해안가 젖은 바위에 들러붙어 있는 달팽이, 틈 사이에 숨어 있는 게, 어둡거나 빛이 전혀 없는 곳에 적응한 수중 생물들(따개비, 물고기, 피라미 등), 발밑에서 일어나 물을 탁하게 만드는 실트silt[보통 진흙보다 더 미세하고 고운 입자의 진흙 혹은 침전물], 동굴 안에서도 수면 위로 드러나거나 아래로도 난 곁다리 통로들, 지하까지 용케 흘러 들어온 낙엽과 그 밖의 부스러기들, 서식지가 아님에도 햇빛이 비치는 작은 구역에서 간신히 자라고 있는 강인한 식물들, 바위 천장에서부터 늘어져 비가 오면 빗물이 타고 떨어지는 뒤틀린 나무뿌리, 소금과 바닷말 자국으로 얼룩진 돌과 모래(해안가 그로토), 물속에서 헤엄치는 물고기

소리

바위를 때리는 파도, 커다란 물결이 쓸고 지나간 뒤 동굴 표면에 주르르 흘러내리는 물방울, 근처에서 우는 바닷새, 돌 위를 종종걸음으로 지나가는 게, 동굴 속 메아리, 어딘가에서 떨어지거나 굴러 내려오는 돌 조각, 폭포수가 머리 위 구멍을 통해 솨 밀려 들어오는 소리, 돌에 부딪쳐 되돌아오는 메아리, 똑똑 떨어지는 물, 평온한 날씨에 잔잔하게 찰싹이는 물소리, 박쥐의 울음소리와 날갯짓

냄새

흰 곰팡이, 젖은 돌, 바닷말, 짭짤한 바닷물(해안가 그로토), 식물과 야생 풀(내륙 그로토)

맛

입술에 닿은 바닷물, 신선한 물, 공기 중에 느껴지는 광물 성분의 톡 쏘는 맛

촉감과 느낌

날카로운 돌과 따개비에 손과 발을 베이는 느낌, 발가락 사이로 느껴지는 굵은 모래, 돌 위에서 미끄러져 긁힌 피부, 수영할 때 머리 위를 완전히 뒤덮는 차가운 물, 천장에서 피부로 떨어지는 물방울, 마모된 돌멩이, 손가락 위로 기어가는 도마뱀이나 게, 물 위에 떠서 흘러가는 매끈하게 닳은 나무, 몸을 휘감는 파도나 조류

이 배경에서 벌어질 만한 갈등의 원인

- 밀물이 들어와 갇힌다.
- 폭풍우 때문에 수위가 올라 출입구를 막아버린다.
- 어둠 속에서 혹은 밀폐된 공간에서 공황 상태에 빠진다.
- 미끄러져 다친다.
- 물속을 탐험하다 길을 잃는다.
- 해저 동굴 속에서 같이 들어온 친구들을 놓친다.
- 물속에서 빛을 놓치거나 배터리가 방전된다.
- 높은 선반 모양 바위틈에서 범죄에 쓰였을 법한 물건(피 묻은 칼, 결혼반지 여러 개가 담긴 주머니 등)을 발견한다.
- 물속에서 무엇인가 다리에 닿는다.
- 상처를 입어 헤엄쳐 나가기가 불가능하다.

이 배경에서 볼 만한 유형의 사람들

- 모험가, 고고학자, 동굴 잠수부, 등산객과 등반가, 보물 사냥꾼

이 배경과 밀접한 다른 배경

- 해변, 동굴, 열대우림, 열대 섬, 폭포

참고 사항 및 팁

해안가의 그로토와 강과 지하수로 만들어진 내륙의 그로토는 조류 때문에 겉모습과 냄새, 소리가 각기 다르다. 또 어떤 그로토는 웅덩이와 동굴이 하나뿐이지만, 몇 킬로미터씩 서로 이어지는 거대한 동굴처럼 생긴 그로토도 있다.

배경 묘사 예시

조류가 부드럽게 잡아당기는 것을 느끼며 웅덩이에서 나와 지하 동굴로 기어 올라왔다. 머리 위 미세한 틈을 통해 비집고 들어온 빛이, 물을 똑똑 떨어뜨리는 나무뿌리 뭉치를 지나 수면 위로 빛기둥 하나를 만들었다. 나는 평평한 돌 위에 앉아 벽을 치는 잔잔한 물소리, 멀리서 들려오는 갈매기 울음소리, 게들이 먹이를 찾아 돌 위를 기어 다니는 소리를 들었다. 어디로 이어지는지도 모르는, 물속 암초 사이에 난 구멍 속으로 잠수해 들어가는 건 신경이 곤두서는 일이었다. 하지만 이렇게 손때 묻지 않은 아름다움을 발견하고 보니 그 모든 게 가치 있는 시도였다.

- **이 글에 쓴 기법** 빛과 그림자, 다중 감각 묘사
- **얻은 효과** 감정 고조

풍경

껍질을 타고 물이 주르륵 흐르고 밑동은 시꺼먼 나무, 썩어가는 풀과 나무, 찌꺼기가 둥둥 떠다니는 물, 갈대, 나무뿌리에서 쉬는 개구리, 민달팽이와 통통한 거머리, 깊은 물속을 요리조리 민첩하게 움직이는 메기, 진흙 밑바닥을 기어가는 가재와 새우, 떨어진 나뭇가지 위를 느릿느릿 기어가는 딱정벌레, 나무와 나무 사이에 거미줄을 치는 거미, 나뭇가지에 똬리를 틀거나 물속을 스르르 유영하는 뱀, 수영하는 거북과 거북 등에 흩어진 연두색 개구리밥, 파리와 모기 떼, 하늘을 메우는 새까만 각다귀 떼, 나무 밑동을 요리조리 돌아다니는 도마뱀, 수면 가까이로 급강하하는 박쥐, 곰, 수면을 둥둥 떠다니는 조류, 고목, 물 밖으로 두 눈과 주둥이만 내밀고 헤엄치는 악어, 진흙 안으로 꿈틀꿈틀 파고드는 벌레들, 긴 다리를 뽐내듯 선 물새(왜가리, 물수리, 두루미), 밤에 배회하는 부엉이, 부리로 나무에 구멍을 내는 딱따구리, 물결, 짙게 일렁이는 안개, 머리카락처럼 나뭇가지에 축 늘어진 이끼들, 쓰러진 나무, 기괴하게 비틀린 물가의 나무, 진흙 범벅이 된 강둑, 물때가 끈적하게 낀 바위, 수면에서 부글부글 끓어오르다 터지는 거품들, 변화무쌍한 그림자, 수면을 가르고 나아가는 모터보트

소리

똑똑 떨어지거나 첨벙첨벙 튀기는 물, 끈적거리는 진흙, 개구리 울음소리와 윙윙거리는 파리, 똑 부러지는 잔가지, 쫓고 쫓기는 길짐승이나 날짐승의 비명, 소름 끼치는 고요함, 물 위로 공기 방울처럼 올라오는 가스가 트림하듯 터지는 소리, 물속을 유유히 헤엄치는 거북, 물을 박차고 날아오르는 새들, 나무를 딱딱 쪼는 딱따구리, 물로 풍덩 뛰어드는 소리나 물속으로 첨벙대며 들어가는 소리, 쉭쉭 우는 악어, 벌처럼 침을 쏘는 곤충을 손으로 휙 쳐내는 소리, 물에 푹 젖은 신발이나 부츠를 신고 걸을 때 나는 소리, 물살을 가르고 늪 바닥의 잔해를 쓸며 달리는 소형 혹은 대형 보트, 나무껍질을 긁는 도마뱀, 새의 날갯짓, 머리 위를 지나는 박쥐

(냄새)

무언가가 썩는 냄새, 소금기 많은 조류, 땀, 메탄가스 거품이 풍기는 악취[메탄은
원래 무색무취의 기체지만, 황 성분과 결합하면 암모니아 냄새나 계란 썩는 냄새를 풍긴다]

(맛)

이 배경에서는 등장인물이 가지고 있는 것(껌, 박하사탕, 립스틱, 담배 등) 말고
는 관련된 특정한 맛이 없다. 이럴 때는 미각 외의 네 가지 감각에 집중하는 것
이 좋다.

(촉감과 느낌)

뜨겁고 축축한 공기에 땀에 끈적이는 옷, 물이 스며든 부츠, 젖은 옷에 쓸리는
피부, 피부에 달라붙는 조류와 개구리밥, 젖은 피부에 붙은 잎과 진흙 덩어리,
물속에 있는 무언가(물고기, 떠다니는 나뭇가지, 뱀)가 다리에 닿는 느낌, 꼭 움
켜쥔 나무 막대기, 각다귀나 모기에게 물리는 느낌, 얼굴과 등줄기를 타고 흐르
는 땀, 시리도록 차가운 물, 소리가 들리거나 물이 움직일 때마다 두근대는 심
장, 진흙 범벅이 된 부츠, 쓰러진 나무를 딛고 올라가면서 베이고 긁힌 상처, 바
위와 나무를 뒤덮은 미끈미끈한 이끼, 몸에 붙은 거머리를 떼는 느낌, 머리 위를
스치는 이끼 덩굴

이 배경에서 벌어질 만한 갈등의 원인

- 뱀이나 악어가 탁한 물속에 숨어 있다.
- 엄청나게 많은 모기나 파리 떼에 물려 발진이 생긴다.
- 보트에 물이 새기 시작한다.
- 막대기나 장대를 잃어버린다.
- 거미줄이나 뱀을 건드린다.
- 어두운 물속으로 떨어진다.
- 늪에서 길을 잃는다.
- 손전등이나 램프 등 빛을 내는 장비를 잃어버린다.
- 늪지대처럼 감염 위험이 높은 곳에서 창상, 찰과상, 자상 등 상처를 입는다.

186

- 연료 고갈, 엔진 불량, 선체 손상 등으로 보트를 쓸 수 없다.
- 참호족[기온이 낮고 습도가 높은 환경에 발이 장기간 노출된 경우에 생기는 병]에 걸린다.
- 식량과 물이 바닥난다.
- 지반이 보기와 달리 단단하지 않다.
- 가까운 곳에서 비단뱀을 발견한다.
- 자신의 위치를 파악하기 위해 높은 곳에 올라가지만 아무것도 찾지 못한다.
- 늪지대에서 하룻밤을 보내야 하는데 불을 피울 방법이 없다.
- 외부인에게 적대적인 데다 제멋대로 행동하는 지역 주민을 만난다.

이 배경에서 볼 만한 유형의 사람들

- 다른 곳으로 가기 위해 늪을 건너려고 온 지역 주민, 낚시나 사냥하러 온 사람, 가이드와 관광객

이 배경과 밀접한 다른 배경

- 습지

참고 사항 및 팁

늪은 해수로 만들어진 늪과 담수로 만들어진 늪 등이 있고, 늪이 있는 위치에 따라 서식하거나 자생하는 동식물 종류가 다르다. 선정한 늪지대를 무대로 원하는 것들을 쓸 수 있는지 미리 확인하자. 늪은 사람들의 발길이 드문 비밀스러운 분위기를 풍긴다.

배경 묘사 예시

등 뒤에서 들려오는 첨벙 소리에 가장 가까운 곳의 나무를 향해 죽기 살기로 달렸다. 끈적거리는 나무껍질에 부츠가 자꾸 미끄러졌지만, 간신히 손 닿는 곳의 가지에 삐걱거리며 매달렸다. 나는 숨을 헐떡이며 수면 위 자욱한 안개를 훑었다. 내 맥박은 단단한 땅에 겨우 낸 얕은 도랑처럼 가늘고 희미했다. 무언가가 물속을 움직일 때마다 안개가 찬찬히 흩어졌다. 그것은 곧장 나를 향해 왔다.

- **이 글에 쓴 기법** 빛과 그림자, 다중 감각 묘사
- **얻은 효과** 긴장과 갈등

ㄴ

동굴 Cave

풍경

속으로 파고들어간 나무뿌리, 동물이 지나가며 함께 쓸려갔거나 바람때문에 날아가는 먼지와 낙엽, 나뭇가지, 동물의 분뇨, 털 뭉치, 씹다 남은 뼈, 흙 위의 발자국, 돌에 난 곰이나 퓨마·재규어 등의 발톱 자국, 동굴 천장의 종유석, 천장에 매달려 쉬는 박쥐, 동굴 바닥의 석순, 천장의 금이나 나무뿌리에서 흘러내리는 물, 물웅덩이, 다른 동굴이나 지하 강으로 이어지는 통로, 흙을 파고드는 지렁이, 거미줄, 동굴 안으로 들어갈수록 점차 희미해지는 빛줄기, 상형문자나 동굴 벽화(동굴이 과거 문명과 관련 있을 경우), 낙서와 쓰레기(여행자나 파티를 즐기는 사람들이 동굴을 사용한 경우), 벽을 타고 떨어지는 물, 지의류와 이끼, 바스러지는 돌, 박쥐가 만든 구아노, 바위틈을 비집고 자란 버섯

소리

돌에 난 구멍을 통해 흘러나오는 바람, 동굴 밖에서 흔들리는 나무, 발을 끌며 걷는 사람이나 동물, 쏜살같이 도망치는 동물, 놀라서 우는 박쥐 떼, 동굴에서 떨어지는 물, 발밑에서 바스락거리는 낙엽이나 나뭇가지, 바깥 어딘가에서 우는 귀뚜라미나 개구리, 동굴 입구 근처에 피워놓은 타닥거리며 타는 모닥불, 딸깍 켜는 손전등, 동굴 안에서 메아리치는 목소리들, 어둠 속에서 무른 돌을 발로 차는 소리, 으르렁거림, 동굴 속에서 잠든 동물의 숨소리, 바람, 입구의 낙엽이나 풀, 작은 동물의 울음소리

냄새

차갑거나 축축한 돌, 동물의 배설물, 사향을 풍기는 털, 썩어가는 동물의 사체나 식물, 퀴퀴한 공기, 고인 물, 나무를 태우는 냄새, 조리에 쓰는 숯의 탄내, 땀내나 체취

맛

물, 불에 구운 음식(덫에 걸린 짐승, 물고기, 핫도그), 만들거나 가져온 음료(차, 커피, 물), 인근 숲에서 주운 견과류나 베리류

189

촉감과 느낌

울퉁불퉁하거나 우툴두툴한 돌벽, 바스러지는 울퉁불퉁한 바위, 젖은 바윗길에서 미끄러지는 느낌, 구멍 틈에 손가락을 넣었는데 빠지지 않는 느낌, 좁은 동굴 통로에 몸 한쪽이 쓸리는 느낌, 등을 찌르는 주먹만 한 돌, 어둠 속에서 낮은 천장에 부딪치는 느낌, 손바닥에 묻은 흙, 석영의 맥이나 금·은·터키석 등 기타 광물의 맥에 손끝을 쭉 그어보는 느낌, 물방울에 젖어 미끈거리는 동굴 벽, 동굴에 난 길을 따라가다 우연히 발견한 호수나 작은 동굴, 천장의 갈라진 틈에서 떨어진 물방울이 목 뒤에 흘러내리는 느낌, 동굴 안에 들어온 차가운 바람이나 눈, 발밑에서 부서지는 뼈나 나뭇가지, 한밤중에 몸을 슬금슬금 타고 올라오는 바위의 한기, 딱딱한 돌바닥에서 잘 때의 느낌

이 배경에서 벌어질 만한 갈등의 원인

- 배수가 제대로 되지 않은 탓에 폭풍이 불자 동굴에 물이 가득 차오른다.
- 동굴 속에서 서식지를 침범당하는 데 예민한 동물이 나타난다.
- 동굴 속 박쥐 떼가 놀라 쏜살같이 밖으로 날아간다.
- 맹독을 가진 전갈이나 뱀을 발견한다.
- 무언가 동굴로 들어오려 하는데 무기가 전혀 없다.
- 무언가에 쫓겨 동굴에 들어왔는데 입구 말고는 나갈 방도가 전혀 없다.
- 환기가 되지 않아 동굴이 연기로 자욱해진다.
- 환각을 일으키는 버섯 포자가 동굴에 자라고 있다.
- 옆으로 난 지하 통로를 탐험하다 길을 잃는다.
- 잘못된 길로 드는 바람에 동굴에 갇힌다.
- 근처 동굴이나 통로에서 누군가의 목소리가 들린다.
- 상처가 곪거나 악화돼 움직이기 힘들어진다.
- 적이 동굴 밖에서 자신이 나오기만을 기다리고 있다.
- 동굴 안에서 간절히 필요했던 물건들을 줍지만, 다른 사람의 것을 가로챈다는 생각에 양심의 가책을 느낀다.
- 동굴 안에서 찜찜한 물건(사람 뼈, 기분 나쁜 그림, 손가락뼈로 가득한 상자)을 발견한다.

190

이 배경에서 볼 만한 유형의 사람들

• 동굴 다이빙을 하는 사람이나 동굴 탐험가, 동굴을 캠핑지나 파티 장소로 쓰는
지역 주민, 생존주의자[자연재해나 인재에 대비해 비상식량을 저장하고, 응급치료나 방
어 도구 사용법 등에 숙달해야 한다고 주장하는 사람]

이 배경과 밀접한 다른 배경

• 해변, 협곡, 숲, 등산로, 사냥 오두막, 산

참고 사항 및 팁

동굴의 종류는 무수히 많다. 활화산 지역에 있는 동굴처럼 더운 곳도 있지만, 대
부분은 춥다. 동굴에 서식하는 생물도 기후와 계절, 위치에 따라 종류가 각각 다
르다. 지상 동굴도 있지만, 지하로 이어지는 동굴로 들어가 지하 세계를 엿볼 수
도 있다. 동굴에 적절한 빛이 비치고 물이 흐르면 그 동굴만의 생태계가 탄생하
기도 한다. 또한 지하 강과 연결된 동굴도 있으며, 바닷가에서는 파도로 석회암
에 구멍이 생기면서 동굴이 만들어지기도 하고, 산속 동굴처럼 높은 지대에 만
들어진 동굴도 있다. 세계 곳곳에는 다양한 동굴이 있기 때문에 등장인물이 떠
나는 모험에 알맞은 동굴을 설정할 때 넓은 선택지를 가질 수 있다.

배경 묘사 예시

리마는 조상들이 그린 벽화 가까이에 오렌지색 혀를 날름거리는 횃불을 댔다.
'할아버지 곰을 향한 위대한 사냥'의 주역, 스라소니 털가죽 망토를 두른 전사
들이 석창을 든 모습이 헤나 물감의 강렬한 획으로 묘사되어 있었다. 목이 점점
멨다. 바로 이 자리에, 자신이 오기 이전에, 아버지가, 삼촌이, 할아버지가 왔었
다. 그들도 지금의 자신처럼 벽화가 들려주는 이야기를 보고 진정한 사내가 된
다는 것, 망토에 대한 권리를 얻는 것의 의미를 고민했을까?

• **이 글에 쓴 기법** 빛과 그림자
• **얻은 효과** 복선, 과거 사연 암시, 감정 고조

191

등산로 Hiking Trail

풍경

꼬불꼬불한 흙길이나 돌길, 길 양쪽에 자란 식물들과 양치류, 이끼 낀 바위, 암벽만 있는 구역 안의 산길, 끝내주는 경치, 길에 어지럽게 뻗어 있는 나무뿌리, 길 쪽으로 늘어진 나뭇가지, 무성한 수풀 때문에 길이 도중에 없어진 것처럼 보이는 구역, 땅에 반쯤 묻힌 조약돌과 돌멩이, 떨어진 낙엽과 잔가지, 들꽃과 베리류 덤불, 망가진 거미줄, 그늘지거나 해가 비추는 곳, 등산객에게 올바른 방향을 알려주는 이정표와 표지판, 강과 협곡 위에 놓은 다리나 통나무, 걸어서 건너야 하는 얕은 시내, 빗물로 만들어진 작은 웅덩이들, 산길을 따라 개울처럼 가늘게 흐르는 빗물, 쓰러진 나무 몸통, 썩어가는 나뭇가지와 나뭇잎, 가파른 경사면을 따라 새겨지거나 만들어진 험한 계단, 멀리 있는 폭포, 탑처럼 쌓아올린 돌, 소박한 벤치, 지팡이와 배낭을 갖춘 등산객들, 머리 위로 나는 새들, 다람쥐, 토끼, 사슴, 개, 각다귀, 파리, 모기, 개미, 딱정벌레, 거미, 도마뱀, 뱀, 등산객들이 등산로에서 벗어나 잠시 쉬면서 새로운 풍경을 감상할 수 있는 전망 좋은 지점

소리

지저귀는 새들, 나무 몸통을 뱅뱅 돌며 다니는 다람쥐, 앵앵거리는 파리와 모기, 붕붕 날아다니는 곤충, 낙엽 위를 뛰어가는 도마뱀, 돌이 많은 길을 밟으며 지나가는 소리, 발밑에서 부서지는 나뭇잎, 길을 따라 구르고 튀어 오르는 조약돌, 나무들 사이를 통과하는 바람, 바람에 흔들리는 나뭇가지, 딱딱한 길 위를 훑으며 굴러가는 나뭇잎, 짖고 헉헉대는 개, 콸콸 흐르는 시내와 졸졸 흐르는 개울, 바위 위로 떨어지는 물, 가파른 경사에서 굴러떨어지는 돌들, 덤불 아래에서 움직이는 작은 동물, 거친 숨소리, 식품 포장지를 뜯는 소리, 절그렁거리는 등산 장비, 곰 퇴치용 종, 서로 이야기를 나누거나 멀리 있는 상대를 부르는 등산객들

냄새

흙, 비, 썩어가는 나무와 나뭇잎, 들꽃, 땀, 벌레 퇴치제, 젖은 돌

맛

싱싱한 베리류, 등산용 식품(그래놀라 바, 에너지 바, 트레일 믹스, 견과류, 과일과 말린 과일, 초콜릿이나 사탕, 크래커, 치즈, 육포), 물

촉감과 느낌

어깨에 단단히 동여맨 커다란 배낭, 무거운 등산화, 발밑에 느껴지는 고르지 못한 길, 따끔따끔한 가시덤불, 옷에 들러붙는 갈고리 풀, 자연적으로 만들어진 돌계단의 돌이 흔들리는 느낌, 손에 쥔 울퉁불퉁한 지팡이, 땀에 젖은 피부, 모기에 물리는 느낌, 얼굴 주변에 윙윙거리며 모여든 각다귀 떼, 거친 나무 표면, 따뜻한 베리 열매, 얼굴이나 몸을 때리는 나뭇가지, 발밑에 느껴지는 매끈한 나뭇잎, 나무에서 얼굴로 후드득 떨어지는 빗방울, 피로하거나 화끈거리는 근육, 바싹 마른 입, 갈증, 보송보송한 이끼, 나무뿌리에 걸려 넘어지는 느낌, 오르막길을 오르거나 좁은 다리를 건너려고 조심스레 내딛는 발걸음, 차가운 냇물, 맨발로 지나는 시냇물, 햇볕이 내리쬐는 곳에서 그늘진 곳으로 들어갈 때 느껴지는 온도 변화, 차가운 돌이나 거친 통나무 위에 앉아서 쉬는 느낌, 머리카락에 느껴지는 산들바람, 더위로 인한 탈진

이 배경에서 벌어질 만한 갈등의 원인

- 동물에게 공격당한다.
- 벌에 쏘이거나 뱀에 물린다.
- 가장자리에 너무 가까이 갔다가 절벽이나 제방에서 추락한다.
- 휴대전화 통신망이 불안정하다.
- 너무 심하게 다쳐 다른 사람의 도움 없이는 교통수단이 있는 곳까지 되돌아갈 수 없다.
- 물과 음식이 바닥난다.
- 등산용품(부러진 등산용 지팡이, 끊어진 등산화 끈 등)이 고장 난다.
- 짐을 너무 많이 가져왔다.
- 자신의 등산 능력을 과대평가한다.
- 다른 사람들 앞에서 자신의 능력을 입증하려고 스스로를 지나치게 채찍질한다.

- 자신의 등산 능력보다 너무 떨어지거나 고수인 사람들과 함께 여행한다.
- 열사병이나 탈수 증세를 보인다.
- 천식 발작을 일으킨다.
- 독이 있는 베리류나 버섯류를 먹는다.
- 이정표를 놓치고 길을 잃는다.
- 산길이 중간에 무너져 강에 빠진다.
- 위험한 동물(회색곰, 퓨마)을 우연히 마주친다.

이 배경에서 볼 만한 유형의 사람들

- 캠핑족, 운동 애호가, 등산객, 자연 애호가, 생태 전문 사진가, 생존주의자

이 배경과 밀접한 다른 배경

- 불모지, 캠핑장, 협곡, 동굴, 개울, 숲, 온천, 사냥 오두막, 호수, 습지, 풀밭, 황무지, 산, 연못, 강, 폭포

참고 사항 및 팁

시골의 등산로는 흔히 볼 수 있고, 난이도도 다양하다. 어떤 경치를 보게 되느냐는 당연히 위치에 달려 있다. 산으로 둘러싸인 등산로는 평원이나 저지대 숲을 가로지르는 등산로와 많이 다를 것이다. 베테랑 등산가나 모험가 기질이 있는 사람에게는 등산로라는 개념 자체가 아예 없을 수도 있다. 그들이 길을 잃을지, 예상치 못한 방식으로 야생동물을 마주칠지, 지나친 일탈을 택한 결과로 곤경에 처할지 등등 선택지는 무궁무진하며, 결정은 오로지 작가의 몫이다.

배경 묘사 예시

두피를 할퀴듯 불어닥친 거센 돌풍이 길을 따라 단풍잎을 우르르 날리는 바람에 등산로는 주황색과 붉은색으로 엉망이 되었다. 햇볕은 온기도 없이 내 피부에 주근깨만 만들 뿐, 공기에서는 낙엽 냄새와 차가운 나무 냄새와 곧 닥칠 겨울 냄새가 났다. 다람쥐 소리를 들어보려고 귀를 기울였지만, 다람쥐들은 못살

게 구는 바람 때문에 각자의 동굴 속으로 쫓겨 들어가 진작 사라지고 없었다. 이렇게 고약한 날씨가 더 지속된다면 나도 쫓겨나리라.

- **이 글에 쓴 기법** 다중 감각 묘사, 의인화, 날씨
- **얻은 효과** 분위기 설정, 복선

바다

풍경

모랫바닥, 모래 능선과 모래 경사, 자갈, 모래사장, 해초 같은 해변식물들, 모래에 반쯤 묻힌 조가비, 해삼과 바다수세미, 말미잘, 다채로운 색깔의 해변식물, 뾰족한 가시로 뒤덮인 성게, 어두운 바닷속을 밝히는 빛 조각, 다양한 동굴, 파도에 너울거리는 산호들(넓은잎 산호나 뇌 산호, 가지 산호, 부채 산호), 석회암으로 이루어진 해구, 다양한 물고기들(참치, 대구, 황새치, 흰동가리, 연어, 복어, 개복치, 돛새치, 청새치, 참바리), 암석과 해저 면을 미끄러지듯 이동하는 문어, 게, 대합조개와 소라 껍데기, 쏜살같이 헤엄치는 해마, 플랑크톤, 장어, 바닷가재, 모랫바닥에 맞춰 위장하는 큰가오리, 상어 떼, 새우, 조류로 덮인 바위, 바위틈에 살짝 숨은 불가사리, 물결을 따라 둥둥 떠다니는 해초, 우렁이와 바다뱀, 해초 등을 배불리 뜯는 거북, 거대한 고래, 장난기 넘치는 돌고래, 빠르게 유영하는 창꼬치, 오징어와 해파리, 스쿠버 다이버의 스노클에서 올라오는 공기 방울, 배가 일으킨 물살과 물보라, 물 위로 부상하는 선체, 해수면의 지저분한 포말과 기름띠, 죽은 물고기들과 게나 바닷가재의 잔해가 반쯤 묻힌 해변, 새우나 게잡이용 족대, 조류로 뒤덮인 녹슨 난파선, 난파선 잔해(낡은 그물, 용골과 늑재, 병, 따개비, 녹슨 쇠사슬과 닻), 현대 문명이 낳은 각종 폐기물(폐타이어, 쓰레기, 병, 캔), 산호의 백화 현상[산호가 수온의 급격한 변화나 오염 등으로 인해 하얗게 죽어가는 현상]

소리

튜브 때문에 유독 크게 울리는 숨소리, 귓전을 두드리는 맥박, 고래 울음소리, 장비에서 나는 쉭쉭 소리, 오리발을 놀리자 갈라지는 물살, 선체에 부딪혀 부서지는 물결

냄새

산소통, 고무, 땀, 마스크의 스커트[물 유입을 차단하는 부분으로 보통 부드럽게 밀착되는 실리콘으로 만든다], 선크림

맛

이 배경에서는 등장인물이 가지고 있는 것(껌, 박하사탕, 립스틱, 담배 등) 말고는 관련된 특정한 맛이 없다. 이럴 때는 미각 외의 네 가지 감각에 집중하는 것이 좋다.

촉감과 느낌

차갑거나 따뜻한 바닷물, 피부를 스치는 달랑거리는 비키니 끈, 피부를 압박하는 젖은 잠수복, 젖은 네오프렌neoprene[합성고무의 일종으로, 잠수복 소재로 자주 활용된다], 피부와 수영복을 누르는 바닷물의 압력, 뺨을 두드리는 무수한 물방울, 물속에서 해초처럼 퍼진 머리카락이 물결에 천천히 흔들리는 느낌, 모래에 손을 넣고 산호나 돌덩이를 쓸어내릴 때의 느낌, 오리발에 단단한 물체(해저면, 난파선, 가까이에서 수영하던 다이버들, 바위)가 채이거나 충돌할 때, 손가락이나 몸통을 간질이는 물고기, 해류가 몸을 끌어당기는 느낌, 손으로 더듬는 단단한 거북의 등, 마우스피스를 물 때의 어색한 이물감, 석회 바위를 움켜쥔 채 바다 밑바닥에 몸이 쓸리는 느낌, 파도에 몸을 싣거나 파도를 정면으로 가르고 들어가는 느낌, 빠르게 수영하자 팽팽해지는 근육, 뒤통수와 얼굴 양옆을 누르는 마스크 스트랩, 어깨를 짓누르는 육중한 장비, 무언가를 발견하고 모래를 걷어내는 느낌, 바다 밑바닥의 모래를 쓸어내려고 물을 부채질하듯 휘휘 걷어낼 때의 저항감, 위험한 생물(상어, 창꼬치, 문어나 해파리)을 피해 되돌아 헤엄치는 느낌, 사방이 물이라는 것을 새삼스레 의식해서 생긴 폐소공포증, 이리저리 관찰하다 내려놓는 조가비와 불가사리

이 배경에서 벌어질 만한 갈등의 원인

- 다이빙하다 공황 상태에 빠진다.
- 장비에 결함이 생긴다.
- 무리에서 홀로 이탈한다.
- 위험한 해양 생물(상어, 해파리, 장어, 가오리, 창꼬치)을 만난다.
- 초보 다이버와 한 팀이 된다.
- 물속에서 부상을 입는다.

197

- 산소통의 산소가 바닥나기 시작한다.
- 바닷속 동굴이나 난파선에 갇힌다.
- 마스크 안으로 물이 차오른다.
- 우연히 건드린 석회암이 쉽게 움직이는 바람에 오리발이 바위틈에 낀다.
- 난파선을 인양하던 보물 사냥꾼들에게 방해꾼이나 적으로 몰린다.
- 빠른 유속 탓에 일행에게서 떨어져 고립된다.

이 배경에서 볼 만한 유형의 사람들

- 해양생물학자, 스쿠버 다이버, 스노클링을 즐기는 사람, 해저 사진·영화 전문가

이 배경과 밀접한 다른 배경

- **시골 편** 바다, 해변 파티, 그로토, 열대 섬
- **도시 편** 어선, 항구, 요트

참고 사항 및 팁

물속을 배경으로 삼는 일은 반짝이는 아이디어이자 도전이다. 작가 피터 벤츨리가 소설《죠스》에서 이 두 마리 토끼를 모두 잡은 것을 보면, 불가능한 일만은 아니다. 물속에는 소리가 없다. 더구나 등장인물이 스쿠버 마스크를 끼고 있는 이상 미각이나 후각적 요소를 더하기도 어렵기 때문에 시각과 감각에 주력할 수밖에 없다. 하지만 시각적 부분이 워낙 강렬하고 독특한 만큼 물속은 흥미와 호기심을 자극하는 무대다.

배경 묘사 예시

피부가 쓸리지 않도록 최대한 조심하며 발을 비틀어 잡아당기는데—피라도 나면 끝장이다—심장 소리가 기차가 쿵쿵대며 달려오는 것처럼 점점 커졌다. 어쩌다 이렇게 됐지? 바위에 기대 해파리 떼 사진을 찍던 게 불과 1분 전인데 발이 끼어 꼼짝도 못하는 신세라니. 나는 산소를 들이마시며 혹시라도 다른 다이버가 근처에 있을까 좌우를 둘러보았다. 무언가 크고 위험한 것과 마주치기 전

에 제발 사람이 먼저 나를 발견하기를 간절히 바랐다.

- **이 글에 쓴 기법**　직유
- **얻은 효과**　감정 고조, 긴장과 갈등

북극 지대 툰드라 Arctic Tundra

[연중 대부분 눈과 얼음으로 덮여 있는 북극해 연안의 동토 지대]

풍경

평평한 땅, 몰아치는 눈, 빙상, 빙하, 눈이 가득 쌓인 둑, 줄지어 늘어선 구름, 낮게 깔린 구름, 저 멀리 보이는 눈으로 뒤덮인 산맥, 카리부caribou[북아메리카 북쪽에 사는 순록], 늑대, 사향소, 토끼, 북극곰, 여우, 흰기러기, 동물이 오가며 다진 눈길, 흩날리는 눈송이, 눈밭 사이로 고개를 내민 뻣뻣한 풀, 암석, 이글루, 눈썰매와 썰매 개, 스노모빌, 털과 가죽을 겹겹이 둘러 입은 토착민, 동물 털로 감싼 재킷을 걸친 사냥꾼, 스노모빌이 지나간 흔적, 낡은 화덕과 야영지, 간이 조립식 텐트와 동물 가죽으로 만든 텐트, 반쯤 얼은 동물의 배설물, 하얗게 토해내는 숨, 하늘로 피어오르는 불의 연기, 온기 없이 쨍한 햇볕(계절에 따라 다르다), 단단하게 얼어붙은 눈의 표면, 고드름, 군데군데 얼어붙고 황폐한 땅, 뜨문뜨문 흩어져 자라는 나무들, 철새, 햇빛에 시리도록 빛나는 눈과 얼음, 외딴곳의 대피소와 시설, 바람에 눈이 깎여 매끄럽고 둥근 언덕이나 뾰족한 봉우리가 형성된 모습

소리

사납게 우는 바람, 펄럭거리는 텐트 자락, 혀를 날름거리다 탁탁 타오르는 모닥불, 쉭쉭 끓는 주전자, 추위에 빳빳해진 천(파카, 텐트, 침구)에 주름이 잡히며 나는 소리, 부츠 아래에서 뽀드득거리는 눈, 빙판을 깎듯이 미끄러지는 썰매의 활주 날(러너), 개의 헉헉거리는 숨소리나 울음소리, 빠르게 돌아가는 엔진, 곰의 울음소리, 썰매를 끄는 시베리아허스키의 가벼운 발소리, 끙끙거리거나 왈왈 짖는 개, 벨트를 채우자 딸각 잠기는 버클, 사냥 중인 새나 동물 사체에 몰려드는 새들, 재채기, 훌쩍이는 콧물, 기침, 외투에 붙어 달랑거리는 얼음 결정, 얼어붙은 빙판을 쪼개는 도끼, 마른 풀밭을 스치는 바람, 발걸음을 뗄 때마다 들리는 빙판 갈라지는 소리, 눈이 떨어지자 지글지글 끓어오르는 불, 늑대 울음소리

냄새

땀, 깨끗하면서도 톡 쏘는 눈, 따뜻한 가죽, 개나 그 밖의 동물들, 갓 잡은 짐승

고기와 썩어가는 고기, 바람결에 실려 온 바닷물의 짭짤한 냄새, 나무를 태우는 냄새, 차, 커피, 불에 구운 고기나 날고기, 마른 풀, 피

맛

날고기, 건빵이나 딱딱한 빵, 비스킷, 육포, 차, 커피, 구운 고기, 트레일 믹스, 말린 과일이나 여행용 영양 보충 식품, 녹은 눈, 입술을 타고 흘러 들어오는 찝찔한 땀, 야생동물 고기 특유의 맛, 생선, 고래 지방이나 그 밖의 생선 기름, 쇠기름이나 양의 기름

촉감과 느낌

맨 피부를 에는 듯한 바람, 부르튼 피부와 피가 나는 입술, 갈라진 손마디, 감각이 없는 손가락과 발가락, 햇볕 때문에 빨개진 얼굴, 찬 바람에 빨갛게 부은 뺨과 이마, 바람에 계속 노출되어 얼어붙은 귀, 피부를 보호하려고 바르는 동물에서 추출한 기름, 메마른 입안, 기력이 빠져 떨리는 몸, 턱 끝까지 차오른 숨, 차가운 공기를 들이마시자 가슴에 느껴지는 뻐근한 통증, 피부를 사정없이 때리는 바람에 딸려 온 세찬 눈, 두통, 눈에 반사된 햇빛이 눈을 자극하는 느낌, 방향 감각을 잃어버린 느낌, 현기증, 부들부들 경련하는 근육, 손에 전해지는 눈의 냉기, 얼어붙은 부츠 끈, 지친 몸으로 뚫고 지나가는 눈보라, 부츠나 장갑 안에 들어온 눈, 격렬한 움직임에 흐르는 땀, 얼어붙은 사지가 녹으며 느껴지는 통증과 가려움, 얼굴을 감싸는 불의 열기, 수염이나 눈썹에 맺힌 얼음 결정을 털어내는 느낌, 몸에 감각이 없어서 생기는 헛손질이나 헛발질

이 배경에서 벌어질 만한 갈등의 원인

- 동상이나 저체온증이 생기거나, 극심한 추위에 시달린다.
- 불을 피울 장작거리나 연료가 전혀 없다.
- 소지품을 분실한다.
- 늑대나 그 밖의 동물에게 공격당한다.
- 눈이나 빙판에 빠져 까마득한 협곡 아래로 떨어진다.
- 치명상을 입어 빨리 치료를 받아야 한다.
- 인가와 멀리 떨어진 곳에서 병이 난다.

- 먹을 것을 찾을 수 없다.
- 장갑이나 모자를 잃어버린다.
- 마주친 지역 주민이 적대적인 반응을 보인다.
- 길을 잃는다.
- 일행(가이드, 직장 동료 등)의 정신 상태가 온전하지 않다.
- 기상이변이 일어났는데 대피소를 찾지 못한다.
- 맹수에게 쫓긴다.
- 전설이나 미신을 듣고 불길한 예감에 사로잡힌다.
- 눈보라 때문에 방향감각을 상실하는 화이트 아웃 증상을 겪는다.
- 폭풍이 임박해 급히 피할 곳을 찾아야 한다.

이 배경에서 볼 만한 유형의 사람들

- 환경 운동가, 익스트림 스포츠(각종 모험, 개썰매, 등산)를 즐기는 사람, 지질학자와 생태학자, 토착민, 사진가, 과학자

참고 사항 및 팁

북극 툰드라 지역은 대부분 1년 내내 눈이 녹지 않는다. 이 중 남쪽 지역은 눈이 녹는 여름이 짧게나마 찾아와 만물이 생동하는 모습을 볼 수 있다. 이 시기에는 늪과 연못이 생겨 갖가지 벌레가 몰려들고, 이 벌레를 노리는 철새들도 날아온다. 일부 지역에서는 해가 온종일 지지 않는 백야 현상이 나타나기도 한다. 현지 주민들은 겨울에 대비하기 위해 동물을 사냥하고 물고기를 잡아 저장한다. 다른 배경과 마찬가지로, 이 지역의 기후와 동식물에 대해 정확히 묘사할 수 있도록 철저한 사전 조사가 필요하다.

배경 묘사 예시

텐트 출입구 양옆의 천을 걷어젖히고 손바닥을 올려 차양을 만들었다. 태양이 얼음 결정에 부서지자 대지가 눈 덮개에 둘러싸인 보석처럼 빛났다. 나는 웃으며 차갑고 상쾌한 공기를 한껏 들이마셨다. 북극곰 연구소로 가는 길에 이처럼 아름다운 광경을 마주하다니 기쁨이 차올랐다.

- **이 글에 쓴 기법** 직유, 날씨
- **얻은 효과** 분위기 설정, 감정 고조

불모지 Badlands

풍경

풍화작용에 붉고 노랗게 변한 큰 암석, 물이 바짝 말라 금이 간 점판암, 울퉁불퉁한 땅에 동물이 오가면서 생긴 모랫길, 사암이나 석회암으로 된 벽, 천연교[하천 침식이나 용암 등에 의해 천연적으로 생긴 다리 모양의 암석], 꼭대기가 평평하고 헐벗은 바위 언덕과 지느러미 모양 암석, 돌에 박힌 화석, 깊게 갈라지고 메마른 골짜기 바닥, 금방이라도 쓰러질 듯한 오벨리스크를 연상시키는 후두[원뿔 모양의 암석 혹은 돌기둥], 하늘과 땅을 가르듯 뾰족뾰족 솟은 융기선, 스캐빈저scavenger[생물의 사체를 먹이로 하는 동물을 통틀어 이르는 말]에 먹히고 남은 빛바랜 동물 뼈, 광활한 협곡, 자라다 말았지만 단단한 식물들(노간주나무, 물푸레나무, 산쑥, 야생 사슴들이 주로 먹는 거친 덤불), 가시 돋은 화초(삼잎국화, 엉겅퀴, 박주가리 등), 가시 달린 선인장과 야생풀 군락(코드그라스cordgrass[해안 습지에 주로 자생하는 잔디], 버팔로 그라스buffalo grass[미 중부·서부 대평원 등에 자생하는 잔디], 뚝새풀 무리, 블루 그라마blue grama[북미 지역에 주로 자생하는 목초]), 바위나 덤불 그늘에서 쉬는 산토끼, 우뚝 솟은 암벽 사이 구멍으로 파고드는 바위굴뚝새, 바위 틈에서 튀어나와 덤불로 사라지는 파충류(전갈, 뱀, 도마뱀), 광활한 하늘을 수놓은 길고 가는 구름들, 가벼운 차림의 등산객, 발굴 작업 지역에 출입 금지선을 치는 지질학자들, 큰뿔야생양

소리

바위를 지나 협곡에 맴도는 바람, 발아래에서 부서지는 이판암, 낙엽 더미를 쏜살같이 오가는 쥐나 도마뱀, 하늘을 빙빙 돌며 우는 맹금류, 위태롭던 지면이 무너지며 골짜기 저 아래까지 굴러떨어지는 돌덩이

냄새

청량한 공기, 사암이나 석회암 특유의 톡 쏘는 냄새, 마른 풀, 먼지, 노간주나무 잎의 톡 쏘는 냄새, 동물의 배설물, 땀

맛

하이킹용 음식(그래놀라 바, 건포도, 견과류, 말린 과일, 샌드위치, 육포, 생수나 이온 음료

촉감과 느낌

바람에 마모된 부드러운 사암, 종아리를 쓸고 지나가는 밀짚 같은 풀, 모기에 물리는 느낌, 햇볕에 타서 욱신거리는 얼굴과 목, 손에 묻은 분필 가루 같은 먼지, 이마에서부터 뚝뚝 떨어지는 땀, 등산화에 들어온 이판암 조각, 발밑에 느껴지는 성긴 모래나 이판암, 침엽수 잎이나 가시가 돋은 덤불에 긁히는 느낌, 얼굴을 때리고 옷자락을 흔드는 협곡이나 계곡을 타고 온 바람, 울퉁불퉁한 길을 조심스레 딛는 발

이 배경에서 벌어질 만한 갈등의 원인

- 넘어지거나 떨어져 부상을 당한다.
- 길을 잃는다.
- 비바람이 몰아친다.
- 식수가 바닥난다.
- 무리에서 낙오된다.
- 독뱀이나 독거미에게 물린다.
- 쿠거처럼 위험한 토착 동물을 마주친다.
- 바위가 굴러떨어지거나 노두가 부서져 내린다.
- 희귀한 화석이 발견되자, 최초 발견자가 누구인지와 소유권을 두고 다툼이 벌어진다.

이 배경에서 볼 만한 유형의 사람들

- 고고학자, 등산객, 체험 학습을 온 학생과 교사, 단체 및 개인 관광객

이 배경과 밀접한 다른 배경

- 협곡

불모지는 보통 자연스럽게 형성되지만, 무분별한 채굴이나 농지 개간 등에 의해 인공적으로 만들어지기도 한다. 오염 때문에 물 공급이 막히자 초목이 시들고 침식 작용이 가속화되면서 불모지가 생기는 것이다. 이런 맥락에서 불모지는 디스토피아를 다룬 이야기의 매력적인 배경이 될 수 있다.

배경 묘사 예시

길을 잃었다. 의심할 여지가 없었다. 나는 바위 벽면에 등을 기대며 온기를 찾아 얼어붙은 양손을 겨드랑이 아래에 넣었다. 차가운 별빛과 은색 손톱 같은 초승달은 주변의 원뿔 모양 돌기둥들을 하나같이 가느다란 손가락뼈처럼 보이게 만들었다. 괴괴한 정적은 망자의 안식처에 들어온 느낌을 주었다. 하얀 입김이 새어나왔다. 밤이 되면 본격적인 추위가 덮칠 것이다. 하지만 불쏘시개는커녕 손전등 하나 없는 상태에서는 동이 틀 때까지 이곳에 얌전히 있는 편이 현명하다. 캄캄한 밤에 길을 찾아 헤매다 방울뱀 둥지를 밟기보다는 추위와 싸우는 편이 낫다.

- **이 글에 쓴 기법** 빛과 그림자, 직유
- **얻은 효과** 분위기 설정, 복선

사막 Desert

풍경

너른 모래밭과 바위 평원 군데군데 자란 선인장들(변경주 선인장[미국 애리조나 주와 멕시코 사막에서 주로 자라며 평균 수명이 150년 정도로 알려져 있다], 배럴 선인장 barrel cactus[미 남서부 등에서 주로 자라며, 구나 긴 원통 모양으로 자란다], 프리클리 페어 선인장prickly pear cactus[노란 꽃이 피며, 평균 수명이 다른 종에 비해 짧다]), 아카시아 나무, 메스키트 나무mesquite tree[미국과 멕시코 일부 지역에 자라며, 토질에 따라 작은 키의 관목으로 자라거나 최대 15미터까지 크는 경우도 있다]와 바카리스속 덤불, 둥근 모래 언덕, 회전초[주로 북미에 자생하는 풀로, 가을이 되면 줄기 밑동에서 떨어져 공 모양으로 바람에 날린다]와 회오리 형태의 모래바람, 거북 등처럼 갈라진 하천 바닥과 협곡, 바스러지는 돌, 사암, 광활한 골짜기, 바람에 풍화된 암반층, 강렬한 태양에 빛나는 병이나 유리 조각, 동물들(청설모, 영양, 여우, 흰꼬리사슴, 큰뿔야생양, 코요테, 산토끼, 쥐, 짧은꼬리살쾡이)이 다져놓은 길, 줄기가 두꺼운 노랗고 푸른 풀, 비가 내린 뒤 부르르 떠는 사막의 꽃(노란색, 분홍색, 흰색), 산에서 쏟아지는 폭우에 물이 갑자기 불어나 땅에 형성된 강바닥, 뱀이 지나가면서 남긴 물결 모양의 흔적, 별이 반짝이는 벨벳처럼 부드럽고 새까만 밤, 빛나는 달, 메마른 나무, 너른 하늘, 짙고 탁한 안개로 가득한 대기와 저 너머에 보이는 산이나 구릉, 돌 위로 피어오르는 열기, 바위 위에서 햇볕을 쬐는 도마뱀이나 가시덤불 아래 숨은 도마뱀, 연초록색의 알로에잎, 뭉게구름처럼 피어오르는 모래폭풍이 갈색 장막처럼 땅을 덮치는 모습, 햇볕에 색이 바랜 동물 뼈, 하늘을 선회하는 매와 대머리수리, 성장을 멈춘 관목, 뾰족한 가시덤불, 말벌, 동물의 은신처, 타란툴라와 전갈, 구멍투성이에 시들어가는 선인장, 지하수가 샘솟는 구멍과 주변의 푸른 초목

소리

바람(휘파람 혹은 피리 부는 듯한, 울부짖거나 흐느끼는, 찢기는 듯한, 세찬 소리를 내는), 깍깍 우는 새, 날갯짓, 먹이나 물을 찾아온 새들이 자리다툼하며 내는 소리, 독수리 울음소리, 바위에 올라 모래를 툭툭 터는 발소리, 쥐 죽은 듯한 고요함, 언덕을 타고 흘러내리는 모래, 으르렁거리는 들개, 한밤중 쫓고 쫓기는 포식

자와 피식자, 바람에 몸을 비비는 마른 가지, 바닥이 드러난 강바닥에 발을 내디딜 때마다 부딪치는 돌들, 작은 바위가 골짜기를 따라 굴러가다 뭔가에 부딪쳐 생긴 공허한 울림, 코요테 울음소리

냄새

뜨겁고 건조한 대기, 먼지, 땀내와 체취, 메마른 흙, 썩어가는 고기, 선인장 열매 (계절을 확인할 것)

맛

모래, 먼지, 메마른 입안과 혀, 따뜻해진 물통의 물, 입안에서 나는 금속의 맛, 허기에 못 이겨 씹은 곤충에서 나는 쓴맛, 야생동물(토끼, 쥐, 코요테) 고기에서 나는 특유의 냄새, 질긴 육포의 짠맛, 건조한 비스킷, 끊임없이 솟구치는 갈증과 허기, 입술에 들어간 찝찔한 땀

촉감과 느낌

땀과 먼지에 쓸리거나 피부에 달라붙는 옷, 눈 속까지 들어오는 땀줄기, 바싹 갈라진 입술을 스치는 건조한 바람, 부츠에 들어간 자갈, 눈가에 들러붙은 까끌까끌한 굵은 모래, 피곤한 발을 질질 끌며 사막을 걷는 느낌, 사막에서 보내는 얼어붙을 듯이 추운 밤, 갈라져서 아픈 입술, 탈수증, 감각 없는 다리, 일사병 때문에 나는 열과 현기증, 반다나로 훔치는 목이나 얼굴의 때, 근육 발작과 경련, 햇볕 때문에 부은 피부, 먼지에 뻣뻣해진 옷, 터진 물집에서 오는 통증, 옷에 들어간 모래, 가시투성이 선인장, 뾰족뾰족한 덤불을 지나다 찔리거나 쓸리는 느낌, 쓰러지지 않으려고 움켜쥐는 모래 골짜기의 벽, 돌맹이에 걸려 넘어지는 느낌, 부츠 위를 기어가는 타란툴라

이 배경에서 벌어질 만한 갈등의 원인

- 식수나 식량이 바닥난다.
- 사막에 사는 포식 동물에게 쫓기거나 공격당한다.
- 길을 잃는다.
- 시간을 착각해 어두운 밤에 추위 등과 싸운다.

- 일사병에 걸린다.
- 맹독을 가진 동물이나 곤충(뱀이나 전갈, 거미, 도마뱀)에게 물린다.
- 넘어져 다친다.
- 인적이 드문 도로에서 차량 등이 고장 난다.
- 막다른 길에 다다른다.
- 피할 곳 하나 없는 상황에서 폭풍이나 먼지 돌풍이 덮쳐 꼼짝하지 못한다.
- 우기라 강바닥이 갑자기 불어난다.

이 배경에서 볼 만한 유형의 사람들

- 캠핑족, 은둔자, 사냥꾼, 지역 주민, 야외 활동을 생존주의자, 지프나 전지형 차량을 타고 돌아다니며 스트레스를 푸는 십 대들, 단체 및 개인 관광객

이 배경과 밀접한 다른 배경

- 황무지, 협곡

참고 사항 및 팁

사막도 특정 계절에는 생명이 역동하는 장소로 탈바꿈한다. 지리에 훤하다면 열기로 지글거리는 한여름의 사막에서도 식수와 음식을 구하고 대피소에서 쉴 수 있다. 사막에서 일어날 만한 큰 위기라면 길을 잃는다거나 해독제도 없는데 맹독성 뱀이나 거미에게 물린 상황 등이다.

배경 묘사 예시

돌 위에 마련한 잠자리에 누워 부들부들 떨며 사납게 할퀴는 바람에 등을 돌렸다. 불과 몇 시간 전만 해도 영혼도 팔 기세로 시원한 바람이 불어주기를 소원했다. 하지만 지금은 이를 덜덜 떨며, 작열하는 태양의 열기를 간절히 바라고 있었다.

- **이 글에 쓴 기법** 대비, 다중 감각 묘사
- **얻은 효과** 분위기 설정, 긴장과 갈등

풍경

작은 암석이 가득한 풍경, 험준한 절벽, 이판암과 자갈로 이루어진 땅, 여기저기 금이 간 바위, 점판암과 자갈로 가득한 지면, 낙석, 눈사태, 이끼로 뒤덮인 나무 밑동, 숲과 하늘의 경계, 낮게 깔린 구름과 안개에 가려진 산꼭대기, 가파른 산비탈, 협곡에서 콸콸 떨어지는 폭포 혹은 바위 표면을 타고 조용히 내려가는 폭포수, 그늘진 곳에 쌓인 눈, 동물 발자국과 배설물, 맹금류(매, 독수리, 큰까마귀, 부엉이), 덤불을 빠르게 돌아다니는 생쥐, 잔뜩 경계하며 이동하는 사슴 떼, 수줍어 도망치는 여우, 큰뿔야생양, 포식동물(늑대, 곰, 쿠거), 사람이 다가오는 소리에 얼어붙은 토끼, 바위 표면을 쏜살같이 기어가는 딱정벌레, 나무들 사이에 거미줄을 치는 거미, 모기, 각다귀 무리, 솔방울과 솔잎이 가득한 땅, 숲 바닥을 덮은 잔가지·나뭇잎·죽은 벌레들, 쓰러진 나무, 언덕을 타고 흐르는 개울, 풀밭과 개울가를 따라 자란 야생화, 서리 앉은 풀, 빽빽하게 자란 풀, 달래, 야생 베리 나무(크랜베리, 사스카툰베리, 라스베리, 구스베리), 나무 꼭대기에 맹금류를 포획하기 위해 설치한 대형 그물, 아련히 보이는 산봉우리, 저 멀리 아래에 보이는 계곡, 뒤틀리거나 마모된 바위 표면, 구불구불한 산길, 나무에서 떨어지는 잎들, 허공에서 춤추는 꽃가루

소리

흐느끼듯 우는 바람과 바람에 몸을 비비는 나무들, 포효하는 동물, 바스락대는 나뭇잎, 하얀 거품을 만들며 부서지는 폭포수, 녹아가는 눈, 발밑에서 부딪치는 자갈들, 지저귀는 새, 덤불 사이를 후두두 재빨리 움직이는 동물들, 딱 부러지는 나뭇가지, 솔잎을 밟을 때 나는 바스락 소리, 헉헉대며 오르는 가파른 언덕, 이리저리 구르는 돌, 부드럽게 찰방대거나 얼음이 녹으면서 콸콸 흐르는 개울물, 맹금류 울음소리, 앵앵거리는 모기, 무거운 동물의 무게에 부러지는 잔가지, 산비탈을 구르는 돌멩이

냄새

솔잎, 청량한 공기, 맑은 물, 이끼, 썩은 나무나 장작, 풀과 나무, 차갑거나 젖은

바위, 활짝 핀 야생화, 눈과 얼음, 오존 특유의 비릿한 냄새와 미네랄 냄새

(맛)

야생식물(베리류, 달래, 덩이줄기, 견과류, 씨앗), 식용 가능한 잎이나 껍질로 우린 차, 길짐승이나 날짐승 고기 특유의 누린 맛, 샘물, 여행용 음식(건조식품, 캠핑 스토브에 끓인 라면, 샌드위치, 트레일 믹스, 에너지 바, 육포, 견과류, 말린 과일과 과일)

(촉감과 느낌)

단단한 바위, 날카로운 핑거 홀드finger hold[등반할 때 손으로 잡을 수 있는 부분], 얼굴 위로 떨어지는 모래나 돌 부스러기, 부드러운 이끼, 부츠 안으로 들어온 따가운 솔잎, 무른 혈암의 미끈거리는 감촉, 손끝으로 움켜쥐는 바위 돌출부, 발을 디딜 수 있는 곳을 찾아 부츠 끝을 간신히 밀어 넣는 느낌, 밧줄에 쓸려 손이 빨갛게 부어오를 때의 통증, 맑은 개울에 두 손을 넣자 젖어드는 소매 끝자락, 목과 얼굴에 흐르는 땀방울, 옷을 한 겹 벗어야 할 정도의 더위, 매끄럽게 벌어지는 카라비너karabiner[암벽 등반에 사용하는 걸쇠 도구로, 강철로 만든 둥근 테에 스프링이 달려 있다], 단단히 맨 밧줄, 추위에 갈라진 피부와 입술, 희박한 공기 탓에 아프기 시작한 목, 바람과 악천후에 시달리는 느낌(오한, 마비, 얼음장 같은 손가락, 얼어붙은 뺨, 방향감각 상실, 허기, 체력 고갈), 미끄러져 넘어지는 바람에 상처와 멍투성이가 된 몸, 벌레에 물려 붓고 간지러운 피부

이 배경에서 벌어질 만한 갈등의 원인

- 동물에게 쫓기거나 공격당한다.
- 부상이 심해 가파른 비탈길을 오르내리기 불가능하다.
- 절벽에서 떨어진다.
- 맹렬한 물살에 떠내려간다.
- 저체온증을 겪는다.
- 장비와 식량이 부족하거나 전부 잃어버린다(추락했거나 계곡물에 짐을 빠뜨려서).
- 병이 나서 등산 일정이 지연된다.

211

- 눈사태나 낙석 사고가 일어난다.
- 갑작스러운 악천후를 겪는다.
- 고소공포증이 있다.
- 빙설 사이로 넘어져 크레바스crevasse[빙하 표면에 생긴 깊은 균열]로 굴러떨어진다.
- 안전핀과 등산용 로프를 제대로 갖추지 않은 채 암벽을 등반한다.
- 카메라 줄이 끊어지면서 비싼 장비가 떨어진다.
- 선글라스를 깜빡했는데, 산꼭대기 눈밭에 반사된 강한 빛 때문에 눈을 거의 뜰 수가 없다.
- 가이드가 없거나 가이드가 그 지역의 위험성을 잘 모른다.
- 필수 장비(아이젠, 얼음용 도끼, 등산용 로프 등) 없이 등산을 시도한다.

이 배경에서 볼 만한 유형의 사람들

- 캠핑족, 등산객, 사냥꾼, 사진가, 삼림 관리원, 암벽 등반가, 생존주의자

이 배경과 밀접한 다른 배경

- **시골 편** 버려진 광산, 캠핑장, 동굴, 개울, 숲, 등산로, 온천, 사냥 오두막, 호수, 풀밭, 강, 폭포
- **도시 편** 스키 리조트

참고 사항 및 팁

다른 배경들과 마찬가지로 이 배경도 모습이 다양하다. 흰 눈으로 뒤덮인 알프스산맥과 신록이 깔린 미국 뉴욕주의 캐츠킬산맥부터 뾰족한 첨탑 같은 산과 둥근 산을 두고 고민할 수도 있으며, 너른 산맥과 고독한 화산의 정경을 비교할 수도 있다. 작품의 무대가 되는 산의 종류와 위치를 꿰고 있어야 산을 배경으로 한 이야기를 잘 쓸 수 있다.

배경 묘사 예시

재닛은 뭔가에 발이 걸려 비틀거리다 간신히 몸을 바로잡았다. 그녀는 혼잣말

을 중얼거리며 고개를 들어 하늘을 보았다. 나무 사이사이로 별이 반짝였다. 저 밤하늘 어딘가에 초승달도 환히 빛나고 있을 것이다. 단지 이곳에서는 보이지 않을 뿐……. 돌부리에 걸려 넘어진 데다 멀리서 늑대 우는 소리까지 들렸다. 욕이 절로 나왔다. 캠핑장은 대체 어디 있을까?

- **이 글에 쓴 기법** 빛과 그림자
- **얻은 효과** 분위기 설정, 긴장과 갈등

풍경

하늘을 닿을 듯 뻗은 키 큰 나무들, 햇빛을 받아 땅에 나풀거리는 그림자를 만
드는 나뭇잎들, 덤불 속으로 사라지는 동물, 이끼 더미에 붙은 낙엽과 솔잎, 부
러진 가지에서 벗겨진 나무껍질, 두툼한 나무 옹두리, 나무 등걸 주변을 휘감은
이끼, 죽은 가문비나무 가지 아래로 늘어진 수염 같은 하얀 가닥들, 자질구레한
장식들처럼 땅에 점점이 떨어진 솔방울, 썩은 통나무 사이를 윙윙거리며 옮겨
다니는 딱정벌레, 돌 더미 주위로 휙휙 나타났다 사라지는 얼룩다람쥐의 꼬리,
땅을 가르며 자리한 협곡, 나무 사이로 구불구불 흐르는 강, 바람에 상하거나 쓰
러져 두서없이 서로 기댄 나무들, 나무뿌리 아래 숨겨진 동물들의 은신처, 양치
식물 이파리 위로 춤을 추듯 비추거나 아침 이슬에 맺혀 반짝이는 햇빛, 이끼
와 버섯이 자라는 죽은 통나무, 둥글게 말린 형태로 하얀 겉껍질이 벗겨지는 자
작나무, 납작한 삼나무 가지, 저절로 일어난 나무껍질의 가장자리, 카펫처럼 깔
린 갈색 솔잎들 사이로 문득문득 보이는 돌멩이, 죽은 나무 그루터기에서 솟아
나온 잡초, 산길에 떨어져 있는 동물의 배설물, 오래된 거미줄에 걸린 솔잎과 그
밖의 부스러기, 빽빽한 가시나무 관목, 밝은색 베리 열매가 달린 덤불, 도토리,
벌레, 토끼, 새, 다람쥐, 쥐, 여우, 나뭇가지를 흔들고 지나가는 바람, 길을 따라
가며 풀을 뜯는 사슴, 야생 버섯과 독버섯, 들꽃(푸른 초롱꽃, 데이지, 미역취), 가
까이에서 펄럭이며 날아다니는 나비와 나방

소리

바람에 바스락거리는 잎, 죽은 솔잎과 나뭇가지가 발밑에 밟히면서 무디게 부
러지는 소리, 지저귀는 새와 찍찍대는 다람쥐, 윙윙거리는 벌레들, 사슴이 풀을
베어 물 때 나는 사르륵 소리, 덤불 아래를 파헤치는 동물, 다람쥐가 나무 꼭대
기를 향해 내달릴 때 발톱에 나무껍질이 긁히는 소리, 폭풍 때문에 땅에 곤두박
질치는 큰 나뭇가지, 흙으로 된 땅에 후드득 떨어지는 빗방울, 이리저리 흔들리
며 신음하듯 끽끽거리는 키 큰 나무, 멀리 있는 나뭇가지가 부러지는 아득한 소
리, 쫓기는 동물이 내는 새된 소리나 비명, 이따금 새 떼를 하늘로 푸드덕 날아
오르게 하는 총소리, 헐떡이거나 킁킁거리는 동물, 밤에 깽깽거리는 개, 나무를

쪼는 딱따구리, 폭풍우로 불어난 물이 협곡을 타고 흘러내리는 소리, 윙윙거리며 날아다니는 벌이나 파리

냄새

소나무, 들꽃, 썩어가는 낙엽에서 나는 흙냄새, 동물의 배설물, 썩은 나무, 상쾌하고 신선한 공기, 이슬, 근처 지역의 냄새(나무를 태우는 냄새, 바다, 배기가스)를 실어 나르는 바람, 야생 박하와 허브, 부패로 인한 악취(늪지, 고인 물웅덩이, 동물의 사체), 스컹크 및 악취를 풍기는 풀에서 나는 고약한 냄새, 향기로운 삼나무, 축축한 이끼

맛

톡 쏘는 크랜베리, 달콤한 산딸기나 사스카툰베리, 건조한 로즈힙 열매, 나무 향이 나는 견과류, 맛이 강한 버섯, 달래, 씨, 식용 잎과 나무껍질, 등산객과 캠핑족이 가져온 음식(그래놀라 바, 육포, 견과류, 사과, 말린 과일, 샌드위치)과 물

촉감과 느낌

결결이 갈라진 나무껍질의 거친 표면, 머리 위에 살포시 떨어지는 낙엽, 나뭇가지에 긁힌 피부, 갈고리 풀이 뚫고 들어오는 느낌, 발밑 이끼의 푹신한 탄력, 바위와 나무뿌리로 울퉁불퉁한 땅, 끈적한 수액, 뒤엉켜 발에 걸리기도 하는 낮은 덤불, 이슬에 젖어 번들거리는 나뭇잎, 드리워진 이끼가 뺨을 타고 미끄러지는 느낌, 걸어가다 거미줄에 닿는 느낌, 시원한 산들바람, 흙과 낙엽 등을 들어 올려 사방에 흩뿌리는 강풍, 고인 열기의 후텁지근한 느낌, 등을 타고 흘러내리는 땀, 건드리자 부서져버리는 죽은 이끼, 미끈미끈한 버섯 위에 발을 딛었다가 미끄러지는 느낌, 앞머리를 밀어 올리는 바람, 다리에 미끄러지듯 닿는 젖은 풀, 부츠 안에 스며드는 습기, 팔을 찌르는 솔잎, 신발 안에 들어온 돌, 땀 때문에 달라붙는 옷, 끈적한 이끼, 냇물에서 손을 씻고 반다나를 적셔 이마에 다시 두르는 느낌

이 배경에서 벌어질 만한 갈등의 원인

- 야생동물을 우연히 마주친다.

- 숲에서 길을 잃어 방향감각이 없어진다.
- 추워서 모닥불을 피웠다가 불이 나무와 덤불로 옮겨 붙는다.
- 포식자(동물이나 인간)에게 쫓긴다.
- 정신적으로 불안정한 땅 주인을 만난다.
- 밤에 정체를 알 수 없는 낯선 소리가 들린다.
- 강이나 냇가에서 오염된 물을 마신다.
- 모기나 각다귀, 말파리 등에 시달리지만 스스로를 보호할 방법이 없다.
- 숲에서 금지된 행위(노예 생활을 하는 사람, 시체 유기, 마약 제조)가 일어나고 있다는 사실을 발견한다.
- 차량이 고장 나 사람이 안 사는 지역에 홀로 낙오된다.
- 휴대전화가 연결되지 않는 곳으로 등산을 왔는데 도움이 필요한 상황에 놓인다.

이 배경에서 볼 만한 유형의 사람들

- 캠핑족, 은둔자, 등산객, 사냥꾼, 자연 사진가, 야외 활동 애호가, 밀렵꾼, 도주자

이 배경과 밀접한 다른 배경

- 버려진 광산, 동굴, 개울, 등산로, 사냥 오두막, 호수, 산, 열대우림, 강, 여름 캠프, 폭포

참고 사항 및 팁

숲에 사는 동식물은 위치와 기후에 따라 다르다. 캐나다에 있는 숲은 스위스나 독일에 있는 숲과 다르다. 원하는 배경이 실재하는 곳이라면 그 지역에 대한 자료를 수집해서 배경에 맞는 동식물이 서식하도록 해야 한다. 또한 이야기가 전개되는 시점이 어느 계절인지도 생각하자. 숲의 풍경은 계절마다 다르고, 어떤 동물은 계절에 따라 다른 곳으로 이동하거나 겨울잠을 자기도 한다.

배경 묘사 예시

빛이 사라지면서 내 주변에 그림자와 어두운 구역이 점점 늘어났다. 속이 빈 나

무 안에서 반짝이는 눈들이 보였다. 뒤틀린 나무 등걸들 사이로 바람이 불어 썩어가는 나무의 역겨운 악취가 실려 왔다. 나는 청바지 자락에 들러붙는 찔레 가시와 피부를 더럽히는 젖은 잎들을 무시하며 아까보다 빨리 움직였다.

- **이 글에 쓴 기법**　빛과 그림자, 다중 감각 묘사
- **얻은 효과**　분위기 설정, 긴장과 갈등

습지 Marsh

風경

풍경

흐르지 않고 고인 물(민물이나 바닷물), 웅덩이를 이루거나 넓은 풀밭을 구불구
불 가로지르는 물, 진흙이 많은 토양, 반쯤 잠긴 통나무나 죽은 나뭇가지, 물 위
로 솟은 비버의 댐과 사향쥐의 집, 바람을 타고 잔잔한 물결처럼 흔들리는 풀과
갈대, 무리 지어 자라는 참억새와 사초[사초과의 식물을 통틀어 이르는 말. 골사초, 산
거울, 산사초, 선사초, 화살사초 등 220여 종이 있다], 가느다란 줄기 위에 달린 머리가
연신 흔들리는 파피루스, 낮게 자라는 덤불, 물 위에 떠 있는 수련과 연두색 좀
개구리밥, 개구리와 두꺼비, 바위 위에서 햇볕을 쬐는 거북, 풀밭 사이를 미끄러
져 가는 뱀, 물 안에서 살금살금 움직이는 악어, 도롱뇽, 벌레와 물고기를 공격
하는 물새(왜가리, 해오라기, 오리, 두루미, 거위, 물총새), 기류를 타며 하늘 높이
나는 매와 독수리, 실잠자리, 풀대 사이에 지어진 거미줄이 햇빛을 받아 반짝이
는 모습, 수면 위를 춤추듯 지나가는 수생 곤충, 갈대들 사이를 이리저리 날아다
니는 잠자리, 주변을 날아다니며 움직이는 것은 무엇이든 무는 모기, 짧은 거리
를 날아다니는 메뚜기, 쓰러진 나무 위를 기어가는 딱정벌레, 비버와 사향쥐, 밍
크와 수달, 여우, 물고기, 새우, 달팽이, 물가에서 물을 마시는 사슴, 가재를 찾아
다니는 라쿤, 수로를 따라 내달리는 프로펠러선[갑판에 엔진을 장착하고 프로펠러를
공중에서 회전시켜 나아가는 배], 노를 젓는 배와 모터보트, 휴가를 즐기며 개구리
를 잡거나 사진을 찍는 사람들, 바닥에서부터 올라와 수면에서 터지는 끈적한
거품, 풀밭 중 평평한 구역과 거기에 낳아놓은 새의 알들, 물을 따라 피어오르는
물안개

소리

바람에 바스락거리는 풀, 물로 풍덩 뛰어드는 거북, 물고기나 새가 갑자기 움직
여서 나는 첨벙거리는 물소리, 지저귀는 새들, 윙윙거리며 날아다니는 벌레들,
새의 날갯짓, 개구리의 울음소리, 물 위로 떨어지는 비, 우르릉거리는 천둥, 나
무를 쪼는 딱따구리, 풀밭을 헤엄치듯 미끄러지며 나아가는 동물, 동물이 풀밭
을 밟고 지나갈 때 딱딱 부러지는 풀, 동물이 진흙 속을 가르며 나아갈 때 나는
꿀렁거리는 소리, 배의 모터, 물을 찰싹찰싹 때리는 배의 노, 갈대와 물에 잠긴

유목이 배의 표면에 쏠리는 소리

냄새

고인 물에서 나는 악취, 달걀이 썩는 듯한 황화수소 냄새, 분해되는 식물, 젖은 풀, 습지 특유의 메탄가스 냄새, 눅눅한 공기, 염분이 있는 물, 썩어가는 나무, 곰팡이, 물고기

맛

이 배경에서는 등장인물이 가지고 있는 것(껌, 박하사탕, 립스틱, 담배 등) 말고는 관련된 특정한 맛이 없다. 이럴 때는 미각 외의 네 가지 감각에 집중하는 것이 좋다.

촉감과 느낌

바짓가랑이와 소매를 잡아채는 듯한 풀, 물을 가르며 유유히 질주하는 보트, 보트가 물 가운데 진창인 부분을 간신히 지나려 할 때 덜컹하다 속도가 느려지는 느낌, 노를 저어서 손에 생긴 쓰라린 물집, 손에 내리쬐는 햇볕, 바람에 물이 튀어 피부에 닿는 느낌, 모기를 비롯한 벌레들에게 물리는 느낌, 피부에 내려앉는 벌레, 발가락 사이로 스며 나오는 진흙, 물에 불어 쭈글쭈글해진 손가락, 젖은 옷에 몸이 쏠리는 느낌, 진흙이 묻어 묵직해진 신발, 빗방울이 닿는 느낌, 낚싯줄이 팽팽해지는 순간 홱 당겨지는 느낌

이 배경에서 벌어질 만한 갈등의 원인

- 배에서 떨어진다.
- 배에 새는 곳이 생긴다.
- 악어와 뱀이 주변에 있다.
- 사생활을 중시하고 침입자를 싫어하는 현지 주민을 마주친다.
- 교통수단도, 몸을 피할 곳도 없이 밤에 습지에 홀로 남겨진다.
- 젖은 신발을 신고 걸어서 발에 물집이 잡힌다.
- 억수 같은 비에 꼼짝도 할 수가 없다.
- 방향감각을 잃어버린다.

- 소지품들(낚시 도구, 갈아입을 옷, 지갑, 휴대전화, 침낭 등)을 물에 빠뜨린다.
- 어떻게 빠져나가야 할지 전혀 모르는 상태로 길을 잃는다.
- 악어가 있을지도 모르는 위험 때문에 육로 이동이 험난해진다.
- 마른땅을 찾아 멈췄더니 하필 악어의 둥지다.
- 식수가 떨어진다.
- 배가 전복된다.
- 뭔가에 물렸는데 무엇에 물렸는지 알 수 없다.
- 배가 강어귀에 사는 알 수 없는 생물과 충돌한다.
- 배의 기름이 떨어지거나 프로펠러선이 고장 난다.
- 발이 푹푹 빠지는 풀밭 지역을 걷느라 탈진한다.

이 배경에서 볼 만한 유형의 사람들

- 조류를 관찰하는 사람, 낚시꾼, 노 젓는 배를 탄 지역 주민, 모터보트를 타고 둘러보는 관광객

이 배경과 밀접한 다른 배경

- 개울, 풀밭, 강, 늪

참고 사항 및 팁

습지와 늪은 서로 유사한 부분도 있지만, 지형은 눈에 띄게 다르다. 이는 대부분 각각에 서식하는 식물들 때문이다. 습지와 늪 모두 습한 땅인 습지대에 속하지만, 습지에는 풀, 사초, 갈대 등 풀 위주의 초본식물이 자란다. 반면 늪은 습지보다 깊고, 맹그로브나 삼나무 등 나무 위주의 목본식물이 많다. 습지에는 민물이나 바닷물, 혹은 둘 다 섞인 물도 있을 수 있다. 어떤 물을 선택하느냐에 따라 서식하는 동식물도 달라진다.

배경 묘사 예시

키 큰 풀들이 바람에 흔들리고, 갈색과 녹색이 뒤섞인 파도가 수면 위로 어른거

렸다. 구름은 하늘을 가렸고, 그 회색 몸을 배경으로 빛이 번쩍였다. 천둥이 요란하게 울리자 놀란 거위 떼가 하늘로 박차며 날아올랐다. 나도 이제 떠나야 할 때다.

- **이 글에 쓴 기법** 날씨
- **얻은 효과** 복선

연못 Pond

풍경

물웅덩이, 둥둥 떠다니는 수련잎과 꽃, 물 밖으로 삐죽 나온 길게 자란 풀과 갈대, 가장자리에 핀 잡풀과 야생화(민들레, 데이지, 산딸기, 클로버꽃, 블루벨), 바위와 자갈이 진흙과 엉킨 둑, 이끼로 뒤덮인 바위, 물 위로 몸을 반쯤 드러낸 부러진 나뭇가지, 연못 가장자리를 배회하는 잔가지들, 연못 기슭의 나무들, 물 위를 떠다니는 나뭇잎, 얕은 물에서 헤엄치는 피라미와 올챙이 떼, 연못으로 뛰어드는 개구리, 다양한 물새들(왜가리, 백로, 오리, 거위, 백조), 물거품에 파문이 이는 모습, 부드럽게 미끄러지는 소금쟁이, 물 위를 스르르 지나가는 뱀, 둑 근처에서 햇볕을 쬐는 악어, 물 마시는 사슴, 토끼, 청설모, 사향쥐, 뛰노는 수달, 썩은 나무토막 위를 느릿느릿 기어가는 딱정벌레, 여기저기 날아다니는 잠자리와 나비, 풀 사이에서 갑자기 나타난 메뚜기, 벌과 파리, 구불구불 실선을 그리며 이동하는 개미, 모기, 거미, 물 위로 고개를 쏙 내민 거북, 거머리, 뱀, 물에 비친 구름과 나무, 연못가에 묶어놓은 낡은 거룻배, 금방이라도 무너질 듯한 선착장, 다리, 물속을 노니는 올챙이 떼

소리

첨벙거리는 물, 목욕하고 깃털을 다듬는 새들, 소리 높여 우는 새와 개굴개굴 우는 개구리, 덤불 속을 움직이는 작은 동물, 물을 마시는 사슴이나 토끼, 새의 시끄러운 울음소리, 윙윙거리는 곤충, 바람에 잎을 흔들며 화답하는 근방의 나무들, 귀뚜라미와 메뚜기, 퐁퐁 물수제비 뜨는 소리, 진흙땅을 철퍼덕거리며 걷는 발걸음, 날아오르는 새의 퍼드덕거리는 날갯짓, 연못에 퐁당 뛰어드는 개구리나 거북, 물살을 가르는 노, 연못에 떨어지는 빗방울, 멀리서 들려오는 천둥소리, 발걸음을 뗄 때마다 삐걱거리는 다리, 샌들을 신고 선착장을 건너는 소리

냄새

고인 물 특유의 비린내, 야생화, 야생 박하, 달콤한 클로버, 소나무와 가문비나무, 젖은 흙, 무언가가 썩는 냄새, 물 찌꺼기

맛

제철 베리류(사스카툰베리, 구스베리, 딸기, 산딸기, 블랙베리), 갓 딴 베리에 묻은 흙, 로즈힙 열매, 연못 물, 집에서 싸온 도시락(땅콩 샌드위치, 과일, 크래커, 치즈, 그래놀라 바), 풀을 뜯어 단물이 나오는 부분을 질겅질겅 씹을 때 느껴지는 맛

촉감과 느낌

피부에 흘러내리는 차가운 물, 발가락 사이의 찐득한 진흙, 드러누운 등에 전해지는 풀이나 이끼의 부드러움, 피부에 살포시 내려앉는 벌레, 피부를 간질이며 기어 다니는 곤충, 벌레에 물릴 때의 따끔함, 미끄덩한 개구리나 올챙이, 힘껏 뽑는 풀, 보드라운 꽃잎, 점토처럼 물렁한 돌을 물에 던지는 느낌, 살을 문 거머리를 떼어내는 느낌, 물속에서 흠뻑 젖은 몸을 이끌고 나올 때 몸에 달라붙는 셔츠, 바람이 불자 흩어지는 민들레꽃씨, 신발에 스며드는 물, 꽃줄기, 베리즙에 물들어 끈적거리는 입술과 손가락, 햇볕에 달궈진 바위, 빨갛게 익은 피부, 손톱 아래 낀 모래, 물에 헹구는 손, 풀이 자란 둑을 맨발로 걸을 때의 느낌, 연못물 아래 있는 미끈미끈한 바위, 헤엄칠 때마다 발과 다리를 간질이는 수중식물, 통나무로 직접 뗏목을 만들고 연못에 띄운 뒤 무릎을 대고 앉는 느낌

이 배경에서 벌어질 만한 갈등의 원인

- 연못에서 수영하다 수인성 전염병에 감염될 위기에 처한다.
- 악어와 뱀이 나타난다.
- 벌 독 알레르기가 일어난다.
- 물에 둥둥 떠다니는 동물 사체를 발견한다.
- 독이 든 열매를 먹는다.
- 물고기를 한 마리도 잡지 못한다.
- 동생이 물에 빠져 익사할 뻔한다.
- 진흙에 발이 빠져 신발이 엉망진창이 된다.
- 물에 빠진다.
- 악천후 때문에 꼼짝도 할 수가 없다.
- 뗏목이 뒤집어지거나 카누에 물이 들어찬다.

223

- 원래 야외 활동을 좋아하지 않는다.
- 벌레 공포증이 있다.
- 물에서 나오니 온몸에 거머리가 득실댄다.
- 친구나 동료들이 생각만 해도 역겨운 일을 강요한다(연못 물을 마시라고 하거나 올챙이를 먹으라고 압박하는 등).

이 배경에서 볼 만한 유형의 사람들

- 캠핑족, 낚시하는 아이들, 나들이객, 땅 주인과 그 가족

이 배경과 밀접한 다른 배경

- 캠핑장, 개울, 시골길, 농장, 호수, 풀밭, 과수원, 목장, 여름 캠프

참고 사항 및 팁

연못 생태계에는 동식물의 종류가 무수히 많다. 여러 인물이 등장해야 한다면 사람들이 자주 찾는 도심 속 공원을 배경으로 쓸 수 있다. 또 시립 공원이나 지역 주민이 가볍게 수영하러 찾는 도심 속 연못 등을 쉽게 떠올릴 수 있을 것이다.

배경 묘사 예시

나는 플린과 축축한 둑에 앉아 있다. 노에서 떨어지는 물방울이 고요한 수면 위로 뚝뚝 떨어진다. 개구리밥 사이에 앉은 개구리가 고개를 들고 호기심 어린 눈으로 우리를 보더니 이내 진흙 속으로 사라진다. 저 연못에 물고기가 사는지는 모르겠지만, 지금 여기에 무엇이 없는지는 확실히 안다. 거친 고함과 온갖 욕설을 퍼붓고, 코를 찌르는 쉰 맥주 냄새를 풍기고, 돌연 버럭 성을 내는 아버지다.

- **이 글에 쓴 기법**　대비
- **얻은 효과**　과거 사연 암시

224

열대 섬

Tropical Island

흰 모래사장, 비스듬히 기울어진 야자수, 무성한 덤불, 파란색과 초록색으로 오묘하게 빛나는 물, 젖은 모래에 찍힌 발자국, 해변 여기저기에 널린 조가비와 해초, 해변으로 떠밀려 온 나무, 모래 위에 덩그러니 놓인 야자열매, 바다로 나가기 위한 선착장, 저 멀리 희미하게 보이는 인근 섬들, 해변용 접이의자에 누운 사람들, 바닷가나 물가에 있는 개인 오두막이나 방갈로, 큰 면적을 차지하는 리조트, 골프 코스, 수상 레저용품 대여점(자전거, 수상 오토바이, 우산, 쌍동선[선체 두 개를 하나로 연결한 범선], 서핑 보드, 스노클링 장비), 구불구불한 길, 지면을 가로지르는 개울과 강, 초록색 산, 암벽이나 절벽을 타고 흐르는 폭포수, 활화산이나 휴화산, 다양한 동식물로 가득한 열대우림, 고대 유적지와 사적지, 투어 그룹(보트, 버스, 모페드moped[모터가 달린 자전거], 지프차, 자전거, 말, 전지형 차량을 이용하는), 대규모 농장(시나몬, 바닐라, 커피, 사탕수수, 바나나, 카카오, 파인애플, 코코넛을 재배하는), 깃털이 화려한 앵무새들, 모래 위에서 햇볕을 쬐는 거북과 도마뱀, 뱀, 곤충, 거미, 먹이를 찾아 수풀 사이를 나온 토끼, 쿵쿵대며 덤불을 뒤지는 멧돼지, 나무 꼭대기에 모여 앉은 원숭이 무리, 여행자가 주의를 돌린 사이 물건을 훔치려고 슬쩍 내려오는 원숭이들, 섬에 들어오고 나가는 사람들을 부지런히 실어 나르는 보트와 헬리콥터, 레스토랑과 바, 나이트클럽, 소매점, 노점상이 즐비하고 거리 축제가 열리는 도심 지역, 잦은 비, 익스트림 스포츠(짚 라인zip line[높은 곳에 설치한 와이어에 트롤리를 걸고 빠른 속도로 내려오는 레저 스포츠], 절벽 점프, 동굴 탐험, 패러세일링parasailing[낙하산에 긴 줄을 연결해 자동차나 모터보트 등으로 끌어 떠오르게 하는 레저 스포츠] 등)를 즐기는 사람들, 앞바다에 정박한 어선

잔잔하거나 바위를 철썩 때리는 파도, 갈매기 울음소리, 사람들의 재잘거림과 맑은 웃음소리, 노는 아이들, 첨벙거리며 수영하는 사람들, 책장 넘기는 소리, 요란한 엔진 소음을 내며 지나가는 보트, 인근 리조트에서 들려오는 음악, 바람에 몸을 비비는 야자나무 잎사귀, 지붕을 두들기는 빗방울이나 모래밭을 두들기는 빗소리, 우르릉거리는 천둥, 돌풍에 펄럭이는 파라솔, 휘몰아치는 폭풍의

225

우는 듯한 소리, 졸졸 흘러내리는 물, 콸콸 쏟아지는 폭포수, 열대 새 울음소리, 윙윙거리거나 찌르르 우는 곤충, 원숭이들의 대화, 덤불 아래에서 바삐 움직이는 동물들, 강물, 현지인들이 현지어로 주고받는 대화, 노점상과 흥정하는 손님들, 이파리와 나뭇가지가 쌓인 열대 숲 바닥을 밟는 운동화, 길거리에 울려 퍼지는 라이브 음악, 마을을 누비는 지프차와 승용차, 덜컹거리며 울퉁불퉁한 거리나 도로를 지나는 자전거

냄새

바닷물, 현지 식당에서 파는 음식, 나무를 태우는 냄새, 선크림과 선탠오일, 땀, 비, 열대우림의 젖은 흙, 썩어가는 초목, 신선한 과일 향과 이국적인 향신료들

맛

바닷물, 찝찔한 땀, 열대 과일(파인애플, 망고, 살구, 바나나, 무화과, 멜론, 구아버), 코코넛, 사탕수수, 현지 레스토랑에서 파는 음식, 신선한 해산물, 차가운 생수, 탄산음료, 열대 과일 음료, 스무디, 지역 특산 맥주와 와인, 길거리 음식(튀긴 도넛, 스파이스 너트spice nut[견과류에 시럽, 소금, 허브, 각종 향신료 등을 넣고 만든다], 케밥이나 부리토 등 싸서 먹는 래핑 푸드, 타코, 구운 파인애플)

촉감과 느낌

따스한 햇볕과 숨 막힐 정도로 더운 공기, 선크림을 바른 피부에 끈적하게 달라붙는 모래, 머리카락을 흩트리는 바람, 물속에 박힌 나무의 거친 표면, 젖은 수영복, 뜨거운 햇볕에 쓰라린 피부, 피부에 미끄러지는 따뜻한 바닷물, 발밑의 뜨거운 모래, 모래밭에 발을 내디딜 때마다 푹푹 꺼지는 느낌, 거칠고 단단한 야자나무, 물속 해초 때문에 간질거리는 다리, 날카로운 조개껍데기나 바위를 밟는 느낌, 피부에 감기는 따뜻하고 뻣뻣한 수건, 울퉁불퉁한 도로를 매끄럽게 나아가는 자전거, 비포장도로를 덜컹거리며 달리는 지프차, 구불구불한 길 때문에 생기는 멀미, 열대우림의 습한 공기, 잔가지와 잎사귀를 밟는 느낌, 얼굴에 튀기는 시원한 개울물, 헬리콥터가 하늘로 이륙하자 뱃속이 당기는 듯한 흥분, 짚 라인을 타거나 절벽 점프를 할 때 치솟는 아드레날린, 태풍에 급강하하는 기압

이 배경에서 벌어질 만한 갈등의 원인

- 해파리나 상어를 만난다.
- 물살이 거세지는 지점에 갇힌다.
- 희생양이 되거나 폭행을 당한다.
- 가방이나 지갑을 도난당한다.
- 물갈이를 심하게 한다.
- 지역 주민과 소통하기 힘들다.
- 여권을 잃어버린다.
- 고향의 가족에게 나쁜 일이 생겼지만 돌아갈 수 없는 상황이다.
- 보트 사고가 일어난다.

이 배경에서 볼 만한 유형의 사람들

- 방학을 만끽하는 대학생, 연인, 가족, 신혼여행 온 부부, 호텔 직원, 지역 주민, 타임쉐어timeshare[정해진 기간 동안 휴양지 숙박 시설을 사용할 수 있도록 일정 지분을 소유하는 형태] 판매원, 여행 가이드, 여행자, 노점상

이 배경과 밀접한 다른 배경

- **시골 편** 고대 유적, 해변, 해변 파티, 등산로, 산, 바다, 열대우림, 폭포
- **도시 편** 비행기, 공항, 크루즈선, 골프장, 요트

참고 사항 및 팁

열대 섬을 배경으로 이야기를 쓰고 싶다면 개인 소유의 섬부터 관광 명소까지 다양한 곳을 생각할 수 있다. 사유지라면 외부와 차단되어 사생활과 혼자만의 시간을 누릴 수 있고, 관광지라면 오락 시설과 신나는 투어 프로그램을 즐기고 가이드의 안내를 받을 수도 있다. 특정 시기가 되면 우기나 허리케인에 시달리는 열대 섬도 있기 때문에, 사실성에 문제가 되지 않도록 아니면 등장인물에게 시련을 안겨주기 위해서라도 사전에 섬에 대해 충분히 조사해야 한다.

뒤쪽의 방충 문을 굳게 닫았지만, 트리나의 성난 목소리는 열린 창문 틈을 비집고 바깥 해변까지 따라왔다. 제이크는 트리나를 피할 만큼 충분히 멀리 왔다는 생각이 들자 뛰기를 멈추고 발을 느릿느릿 끌었다. 부모님은 바람 좀 쐬면 둘 사이가 괜찮아질 거라고 했지만, 콧방귀만 나왔다. 우리에게는 누군가 중재해줄 사람이 필요하다. 일주일 동안의 휴가에서 이제 겨우 이틀을 보냈을 뿐인데 벌써 서로를 못 잡아먹어 안달이다. 제이크는 뭔가가 따끔 무는 느낌에 손바닥으로 팔을 내리쳤다. 보이지도 않는 벌레와는 기꺼이 마주하면서 약혼자와는 단 1초도 있기 싫다니, 안타까운 일이다.

- **이 글에 쓴 기법** 다중 감각 묘사
- **얻은 효과** 복선, 긴장과 갈등

열대우림

Rainforest

풍경

반짝이는 풍성한 나뭇잎, 야자나무잎과 환한 빛줄기로 수놓인 하늘, 키 큰 나무에 늘어져 있거나 나무 밑동을 칭칭 휘감은 덩굴식물, 기름진 흙과 썩은 초목 위로 빽빽이 자란 초록색 덤불, 형형색색의 새들, 폭포와 젖은 돌덩이, 잔물결이 이는 호수, 떨어진 마른 잎이 땅 위에 춤추듯 내려앉은 모습, 깊숙한 곳에 숨은 절벽과 울퉁불퉁한 노두, 쓰러진 나무와 그 위를 가리는 새로 자란 초목, 다양한 색깔의 생물들(도마뱀, 개구리, 두꺼비, 박쥐, 딱정벌레, 거미), 썩은 망고를 먹어치우는 군대 개미[아프리카나 남아메리카에 서식하는 개미의 한 종류] 떼, 어둠 속에서 먹잇감을 따라 은밀히 움직이거나 높은 나무 위에서 자는 퓨마, 먹이를 찾거나 영역을 표시하는 고릴라와 짖는원숭이[정글에 크게 울려 퍼지는 소리를 낸다고 해서 이런 이름이 붙었다], 동물들이 다니는 길을 따라 조용히 걷는 호랑이, 흙 속을 마구 파헤치거나 나무 밑동에 어금니를 긁는 멧돼지, 가지를 칭칭 감거나 나무뿌리 위를 스르륵 기어가는 뱀, 키 큰 대나무밭, 바나나가 주렁주렁 열린 바나나 나무, 빵나무, 무화과, 토란, 여기저기 흩어진 갈색의 식물 꼬투리들, 검은 물웅덩이에 우글거리는 거머리 떼, 걸려 넘어지기 쉽게 비틀어진 나무뿌리들, 캐슈 나무[열대 기후에서 널리 자라는 나무로, 잎은 긴 달걀 모양이고, 씨인 캐슈넛은 식품으로 널리 소비된다], 나뭇가지에 대롱대롱 매달린 사마귀, 이파리에 앉은 위장한 이구아나, 모기 떼와 각다귀 떼에 물리는 모습, 굵은 나뭇가지에 자란 거대한 흰개미집, 나무줄기와 잎을 갉아 먹는 가위 개미[잎을 잘라 모으는 습성을 가진 개미를 총칭하는 이름], 삐죽삐죽한 초록색 잎에 맺힌 먹음직스러운 파인애플 과육, 먹이가 걸려들기 기다리는 식충식물, 크고 둥근 잎사귀나 작고 뾰족한 잎사귀 등 각양각색의 나뭇잎이 반짝거리는 모습, 엄청난 비에 범람한 하천, 이파리에 알알이 맺힌 물방울, 구불구불한 강과 개울, 동물이 다니는 길, 이끼와 기생식물이 나뭇가지마다 머리카락처럼 늘어진 모습, 섬광이 번쩍이는 하늘이나 짧게 번쩍이다 사라지는 섬광, 절벽 가장자리나 틈을 비집고 고개를 내민 초목, 토착 부족들(사냥·수렵·채집을 하거나 직접 만든 카누를 타고 낚시하는)

이국적인 새의 지저귐, 퍼덕거리는 날갯짓, 숲을 울리는 원숭이의 요란한 울음 소리, 덤불을 지나는 동물이 내는 소리(발톱으로 땅을 긁고, 스르르 기어가고, 죽은 가지를 뚝 부러뜨리는), 동물들의 다양한 울음소리, 졸졸 흐르는 개울물, 폭포의 굉음, 우거진 나무 위로 후드득 떨어지는 빗줄기, 가쁜 숨소리, 멀리서 들려오는 묵직한 비명과 이어지는 침묵, 바람에 삐걱거리는 나무들, 윙윙거리는 벌레들, 땅에 쿵 떨어지는 농익은 열매

냄새

공기 중에 진동하는 초목 썩는 냄새, 달콤하고 아릿한 야생식물, 사향 냄새와 동물의 배설물에서 나는 악취, 이따금 코를 간질이는 향긋한 꽃 내음, 썩은 과일이 풍기는 짙고 무거운 향기, 진흙, 늪지, 물비린내, 나무를 태우는 냄새

맛

물, 텁텁한 공기, 식용 가능한 잎, 뿌리, 견과류, 과일(망고, 파인애플, 파파야, 바나나, 무화과, 용과, 리치), 손질 뒤 불에 올린 사냥감(고기 특유의 누린 풍미와 쫄깃하거나 고무처럼 질긴 식감), 누군가의 퀴퀴한 숨결, 신선한 비, 땀

촉감과 느낌

피부를 미끄러져 내려가는 젖은 이파리, 온몸을 축축하게 하는 구슬 같은 땀방울, 얼굴에 흐른 땀을 반다나로 닦는 느낌, 굵은 덩굴줄기, 걸을 때마다 푹푹 꺼지는 땅, 벌레나 뱀에 물려 따끔한 느낌, 지나가려고 뒤로 밀어낸 나뭇가지에서 느껴지는 탄성, 칼을 단단한 줄기에 박아 비틀 때의 느낌, 빼곡한 대나무 숲을 비집고 지날 때 상체를 스치는 대나무, 도톰한 잎사귀에 맺힌 이슬을 빠는 느낌, 부드러운 이끼, 투명한 개울물에 부츠를 신은 채 들어가는 느낌, 덩굴에 의지해 산에 오르다 덩굴에 손바닥이 쓸렸을 때의 통증, 가시나 뾰족한 이파리에 베인 상처, 폭우에 순식간에 젖은 몸, 땀과 땟국물에 짓무른 피부, 물집이 가득한 발, 손톱에 낀 모래, 웅덩이에 뛰어들 때의 느낌, 폭포수에서 튕겨 나온 물보라에 젖은 몸, 썩어가는 젖은 이파리, 피부에 닿은 거미줄, 머리에 떨어지는 나뭇잎

이 배경에서 벌어질 만한 갈등의 원인

- 길을 잃는다.
- 표범이나 사자, 퓨마 등 큰 동물에게 쫓긴다.
- 우연히 야생동물의 서식지에 발을 들인다.
- 뱀이나 거미에게 물린다.
- 군대 개미 둥지에 발이 빠진다.
- 장마에 발이 묶인다.
- 탈수증과 굶주림을 겪는다.
- 무기를 잃어버린다.
- 위험한 민병대 무리와 맞닥뜨린다.
- 습도가 높은 열대우림에서 찢어진 상처가 생겨 감염될 위기에 처한다.

이 배경에서 볼 만한 유형의 사람들

- 개발 프로젝트를 위해 파견된 대기업의 현지 조사단, 환경 운동가, 농부, 현지 가이드, 역사학자, 인류학자, 토착민 권리 회복을 위해 힘쓰는 인권 운동가, 자연 전문 사진가, 반군이나 정부군 등 다양한 정치 세력, 관광객들

이 배경과 밀접한 다른 배경

- 개울, 온천, 산, 강, 열대 섬, 폭포

참고 사항 및 팁

많은 도시와 마을이 열대우림 안에 자리 잡고 있다. 농작물을 경작하는 농장도 마찬가지다. 열대우림은 워낙 무서운 기세로 자라 인간의 손길이 닿지 않는 곳이 많기 때문에 반군이나 세상에 알려지지 않은 마을, 고대 민간설화, 모두가 숨겨온 과거의 비밀 등을 등장시키기에 안성맞춤인 장소다.

모닥불이 점점 꺼져갈 때쯤 멜로디가 비명을 질렀다. 그림자가 드리워지더니 어른거렸다. 횃불이 눈에 들어왔다. 이해하기 힘든 낯선 언어와 낯선 목소리가 귀에 꽂혔다. 멜로디를 구하려고 소리 지르며 돌진했지만 헛수고였다. 거대한 잎사귀와 뒤엉킨 덩굴, 빽빽한 대나무 숲에 포위되어 꼼짝도 할 수 없었다.

- **이 글에 쓴 기법** 의인화
- **얻은 효과** 긴장과 갈등

풍경

물에서 뭉게뭉게 피어올라 떠다니는 뜨거운 수증기, 탕 주변의 판판한 큰 바위와 젖은 돌 턱, 높은 수온 때문에 속에서부터 잔물결을 일으키며 위로 올라오는 물거품, 흐릿한 대기, 헤엄을 치거나 가장자리에서 쉬는 달아오른 얼굴의 방문객들, 맑은 물, 모래나 매끈한 바위로 이루어진 탕의 바닥, 온천 가장자리 근처에 준비된 수건, 벗어놓은 슬리퍼, 물 위로 둥글게 말리듯 늘어진 무성한 나뭇가지와 야자수잎, 나무 사이를 날아다니는 새들, 물 위로 곳곳에 솟아 있는 바위와 돌 턱, 흘수선을 따라 보이는 흰색이나 노란색의 광물 조각, 물 표면에 비쳐 반짝이는 햇빛, 탕 가장자리 근처에 놓아둔 물병

소리

물이 데워져 수면으로 밀려 올라가면서 생기는 거품, 물을 끼얹거나 첨벙거리는 소리, 뚝뚝 흐르는 물, 기분이 좋아서 나오는 한숨, 웃음, 사람들의 대화, 젖은 돌 위를 철벅이며 걸어가는 샌들, 작은 폭포 절벽 아래로 콸콸 내려가는 물, 돌로 마감된 탕 가장자리에 찰싹이는 물, 새 울음소리, 윙윙거리는 귀뚜라미 및 다른 곤충들, 선선해지는 열대우림 소나기 속에서 빗방울이 표면에 타다닥 떨어지는 소리, 작은 돌 위를 밟고 지나가는 소리, 머리 위로 드리운 수풀이나 나무에서 똑똑 떨어지는 물, 탕 안에서 서로에게 고개를 기울인 채 이야기하고 웃는 연인들

냄새

유황, 광물, 젖은 돌, 진흙, 땀, 근처의 꽃과 수풀

맛

입술에서 핥은 땀, 물병에서 들이킨 물 한 모금, 광물 성분이 풍부한 온천수의 톡 쏘는 맛(쓰거나 불쾌할 수도 있는 맛)

맨발에 닿는 고르지 못한 돌바닥, 피부 위를 미끄러지는 뜨거운 물의 부들부들한 느낌, 얼굴과 목을 덥히는 후끈한 수증기, 앉거나 기댈 수 있는 매끈한 돌 턱, 진흙이나 자갈돌 바닥으로 파묻히는 발가락, 젖은 머리카락에서 어깨 위로 떨어지는 물방울, 풀어지는 근육, 서서히 가라앉는 몸의 결림과 통증, 묵직하고 습한 공기를 호흡하는 느낌, 행복감에 도취되는 느낌, 땀으로 번들거리는 피부, 뜨거운 탕에서 나와 찬 공기를 느끼며 보송보송한 수건으로 몸을 감싸는 느낌, 젖은 발로 다시 신는 슬리퍼

이 배경에서 벌어질 만한 갈등의 원인

- 온천이 도시 개발이나 기업 개발에 밀려 폐쇄될 예정이다.
- 쓰레기를 두고 가는 몰지각한 손님이 있다.
- 다른 손님들은 아랑곳하지 않고 애정 행각에 몰두하는 연인이 있다.
- 술을 마시고 온천에 들어가 현기증을 느끼는 손님이 있다.
- 특혜 의식으로 가득 찬 고객이 지침을 무시한다(유리잔을 탕으로 가져와 실수로 물에 빠뜨리고, 그 유리잔이 깨지는 바람에 탕 전체가 입욕 금지되는 등).
- 시끄러운 무리가 평화로운 분위기를 깬다.
- 온천이 오염된다.
- 체온이 지나치게 높아진 고객이 있다.
- 탕을 나가려다 젖은 돌에 미끄러진다.
- 탕에서 무릎을 부딪치거나 허벅지를 긁힌다.
- 사사건건 큰 소리로 항의하는 연인이 있다.
- 버릇없는 아이들이 물을 튀기고 고함을 지른다.
- 아무도 없는 온천에서 시체를 발견한다.

이 배경에서 볼 만한 유형의 사람들

- 지역 주민, 온천에서 치유 효과를 얻고 싶은 자연주의자, 온천을 관리하는 직원, 관광객

이 배경과 밀접한 다른 배경

- 협곡, 그로토, 등산로, 산, 열대우림, 열대 섬

참고 사항 및 팁

온천은 위치, 상업화 정도, 광물 함유량 등에 따라 모습이 다양하다. 물은 맑거나 탁할 수도 있고, 산이나 열대우림, 혹은 그보다 건조한 지대에서 발견되기도 한다. 온천이 관광지가 되면 보다 많은 고객을 받을 수 있는 현대식 대형 온천으로 개조되기도 한다. 어떤 온천은 출입하기 편하고, 어떤 온천은 외진 곳에 있어 찾아가기 힘들다. 하지만 그런 곳에 있는 온천은 그만큼 사람 손을 타지 않아 아름답고, 사생활이 보장되기 때문에 찾는 보람이 있다.

배경 묘사 예시

나는 따뜻한 온천물 안에서 몸을 점점 낮추었고, 1센티미터씩 가라앉을 때마다 걱정과 아픔은 눈 녹듯 사라졌다. 폐로 들어오는 촉촉한 공기, 몸을 누르는 따뜻한 압력, 주변을 둘러싼 자연의 소리만이 있을 뿐이었다. 편안하게 목욕을 즐기며 나는 오늘 아침에 두고 온 삶의 생각 전부를 걸어 잠그고, 이번 휴가를 최대한 즐기기로 마음먹었다.

- **이 글에 쓴 기법** 다중 감각 묘사
- **얻은 효과** 분위기 설정, 감정 고조

폭포 **Waterfall**

풍경

협곡 바닥으로 콸콸 쏟아지는 하얀 거품, 울퉁불퉁한 노두, 바위와 나무 밑동을 둘러싼 무성한 이끼들, 가파른 바위 등성이, 하천 주변의 우거진 풀, 햇빛에 반짝이는 꽃과 풀, 웅덩이로 떨어져 사방으로 퍼져나가는 물보라, 잔잔한 물결, 물방울에 젖은 나뭇잎과 가지, 절벽 틈에 자란 나무와 웅덩이를 향해 자란 나무, 날개를 바르르 떨며 바쁘게 나는 곤충(나비, 파리, 잠자리, 모기), 하늘을 나는 새, 목을 축이려고 가까이 다가오는 동물들, 투명한 물속으로 보이는 영롱한 빛깔의 물고기 비늘, 햇볕에 달궈진 바위, 비단처럼 부드러운 풀밭, 수영하거나 사진을 찍는 관광객들, 하천 바닥의 모래와 이판암, 형형색색의 자갈들, 각종 잡초, 그늘 아래 자라는 양치식물, 이끼가 가득 낀 바위, 청록색 물, 물가로 잔잔히 밀려 들어왔다 나가는 파도, 수면에 부서지는 오색의 빛 조각, 계단식 폭포, 새벽 안개, 절벽 면의 바위와 틈, 젖은 바위, 폭포수 뒤에 숨은 동굴, 초록색 풍경 속의 광활한 하늘

소리

포효하는 폭포, 바위와 잎사귀로 후드득 떨어지는 빗방울, 목청 높여 이야기하는 사람들, 웃음, 지저귀는 새, 머리 근처를 윙윙거리며 돌아다니는 곤충, 웅덩이에서 첨벙대며 수영하는 사람들, 폭포 뒤 동굴에서 들려오는 메아리, 휴대용 음악 재생기에서 새어나오는 음악, 울퉁불퉁한 자갈 도로를 달리는 지프차와 승용차, 사람들이 높은 암벽에서 웅덩이로 뛰어내리며 지르는 함성, 물고기가 고개를 내밀었다 다시 물속으로 숨을 때 나는 물소리

냄새

축축한 공기, 비옥한 흙, 향긋한 꽃향기, 이끼, 미끄덩한 조류의 비린내, 선크림, 나들이객이 가져온 음식

맛

이 배경에서는 등장인물이 가지고 있는 것(껌, 박하사탕, 립스틱, 담배 등) 말고

는 관련된 특정한 맛이 없다. 이럴 때는 미각 외의 네 가지 감각에 집중하는 것이 좋다.

촉감과 느낌

피부에 달라붙는 축축한 안개, 피부 위를 미끄러지는 차가운 물, 발을 담갔더니 얼음장처럼 차가운 물, 신발에 천천히 스며드는 물, 울퉁불퉁한 자갈이나 바위를 밟는 느낌, 종아리를 스치는 키 큰 풀, 따뜻한 바위, 절벽을 기어오를 때 잡은 돌의 거친 표면, 축축하거나 조류로 뒤덮인 바위, 예기치 못한 찰과상에서 오는 통증, 폭포 바로 아래에서 어깨와 머리로 물을 맞는 느낌, 귓가가 먹먹할 정도의 물소리, 푹 젖은 머리카락을 뒤로 넘기는 느낌, 발가락을 물에 살짝 담그자 어지러울 정도로 올라오는 한기, 피부에 미끄러지는 기포, 발가락을 간질이는 물고기, 절벽 끄트머리에서 뛰어내릴 생각에 조여드는 뱃속, 물에 푹 젖은 신발과 양말, 화장품이나 선크림이 눈에 들어가서 쓰라린 느낌, 안경에 송골송골 맺힌 물방울에 흐려진 시야

이 배경에서 벌어질 만한 갈등의 원인

- 폭포에서 수직으로 떨어진다(보트에 탄 채로, 혹은 바위에 미끄러지거나 물살에 휩쓸려 떨어지는 등).
- 폭포 끄트머리에서 물웅덩이로 뛰어내렸는데, 발아래에 미처 보지 못한 무언가가 있다.
- 물고기에게 물린다.
- 폭포수를 뚫고 절벽을 오르다 이끼 낀 돌에 발을 헛디뎌 떨어진다.
- 날카롭게 튀어나온 암석에 베인다.
- 평화로이 고독을 즐기는데 시끄러운 관광객들이 등장한다.
- 낯선 자들이 나타나 개인 공간을 침범한다.
- 물에 사는 독뱀이나 그 밖의 위험한 생물이 나타난다.
- 폭포의 굉음 때문에 중요한 소리(부상자가 도움을 요청하는 소리, 실종된 아이의 울음소리, 야생동물이 으르렁거리는 소리 등)를 못 듣는다.
- 수영하면 문제가 생길 정도로 물이 오염됐다.
- 물을 마신 뒤 앓기 시작한다.

- 수영에 서툰데 절벽에서 뛰어내리라고 강요당한다.
- 수영복이 찢어지거나 흘러내린다.
- 혼자 알몸으로 수영하는데 관광객을 가득 태운 버스가 나타난다.
- 물줄기를 따라 산 아래로 안전하게 내려가야 하는데 일행이 다른 길로 가자고 억지를 부린다.

이 배경에서 볼 만한 유형의 사람들

- 등산객, 수영하러 온 사람, 지역 주민, 나들이객, 관광객

이 배경과 밀접한 다른 배경

- 고대 유적, 캠핑장, 협곡, 숲, 등산로, 호수, 산, 연못, 열대우림, 강, 열대 섬

참고 사항 및 팁

폭포는 고지대 어디에나 있기 때문에 산악 지대, 빙하 지대, 산림 지대, 우림 지대 등 어떤 종류의 고지대에 있는지에 따라 모습도 조금씩 달라진다. 이를테면, 위치에 따라 큰 웅덩이에 떨어지는 폭포, 넓은 강에 있는 폭포, 광활한 바다로 흘러가는 폭포 등이 있다. 혹은 암벽이나 절벽을 타고 얕은 개울이나 유속이 느린 잔잔한 강으로 흘러 들어가는 폭포를 그릴 수도 있다. 이렇듯 아주 굵은 폭포부터 그보다 작은 폭포까지 다양한 설정이 가능하다. 폭포는 그 모양과 특징이 분명하여 홍수형, 단층식, 펀치볼형, 부채형, 하방형, 말꼬리형 등으로 분류된다. 정확한 묘사를 위해서는 배경으로 삼은 폭포를 충분히 조사해야 한다.

배경 묘사 예시

쏟아지는 폭포수에 달빛이 부서지며 환히 빛났지만, 폭포 아래 웅덩이는 안개에 가려 어두웠다. 폭포가 만든 저 은빛 물의 장막 너머로 조시가 웅덩이에서 나오고 있을 것이다. 나도 이 미친 짓에 동참하기를 기대하고 있으리라. 요란한 폭포 소리에 묻혀 다른 소리는 들리지 않았지만, 웅덩이 가장자리에 걸터앉은 조시와 그 아래 흐르는 물과 으스스한 밤공기에 부르르 떨며 "당장 뛰어내려!"

238

라고 외치는 소리가 눈앞과 귓가에서 아른거렸다. 오싹오싹 차오르는 흥분에 열 손가락 끝이 저릿했다. 한밤중에 무턱대고 폭포에서 뛰어내리는 사람과 시킨다고 정말 하는 얼뜨기 중에 누가 더 미친 걸까?

- **이 글에 쓴 기법** 빛과 그림자, 날씨
- **얻은 효과** 성격 묘사

풍경

길게 자란 풀과 야생화, 풍부한 햇살, 풀 속에 띄엄띄엄 섞인 낙엽, 키 큰 나무들이 늘어선 풀밭, 여기저기 오가는 나비와 잠자리, 줄지어 이동하는 개미 떼, 꽃 사이를 바삐 나는 벌, 거미줄을 치는 거미, 개울이나 실개천에서 높이 뛰어오르는 개구리, 사람이 다가오자 둥지에서 황급히 날아오르는 새들, 풀 뜯는 사슴, 은밀히 자세를 낮추는 여우, 먹이를 먹는 토끼와 쥐, 굴 밖으로 나와 돌아다니는 두더지, 풀이나 통나무 위를 미끄러져 나아가는 뱀, 풀 사이에 숨은 동물이 움직일 때마다 물결처럼 흔들리는 풀밭, 하늘을 유영하는 구름, 황금빛으로 군데군데 물든 벌판, 풀밭을 가로지르는 개울, 멀리 보이는 산이나 언덕, 구름이 드리운 벌판 위 그림자, 이끼로 뒤덮인 바위, 주변에 쌓인 부러진 나뭇가지, 다람쥐 굴, 바람에 춤추는 나무, 뱅글뱅글 춤추다 땅으로 내려오는 단풍잎

소리

바람에 흔들리는 풀잎, 벌이나 풀벌레의 울음소리, 지저귀고 날갯짓하는 새, 바람에 흔들리는 잎, 콸콸 흐르는 물, 숨죽인 발소리, 후다닥 도망가는 동물, 바스락거리는 나뭇잎, 쉭쉭 우는 바람, 근처 개울가 나무뿌리와 돌에 잘게 부딪히는 물결, 벌과 잠자리, 파리와 모기, 시끄럽게 우는 새, 청설모와 다람쥐 울음소리, 사각사각 풀 밟는 소리

냄새

풀, 따뜻한 햇볕과 흙, 꽃가루, 달콤한 베리와 꽃, 청량한 공기, 이슬, 개울물

맛

단물이 배어나오는 풀줄기, 피크닉 도시락(샌드위치, 와인, 치즈, 빵, 차가운 햄, 말린 과일, 감자 샐러드, 초콜릿과 쿠키, 프라이드치킨, 과일, 크래커, 과일 샐러드, 제철 야생 베리), 병에 담긴 생수

ㅍ

얼굴에 닿는 온기, 머리카락과 피부를 스치는 부드러운 바람, 휘청거리며 넘어질 정도로 세찬 돌풍, 따뜻한 흙, 부드러운 풀, 금세 바스러질 듯한 마른 낙엽이나 키 작은 풀, 벌에 쏘이거나 곤충에 물릴 때의 따끔함, 다리를 스치는 풀잎, 발에 납작 눌린 풀, 구름이 태양을 가리자 으스스해지는 날씨, 솟아오른 흙더미와 꺼진 구덩이 때문에 고르지 못한 땅, 귀 뒤에 꽂은 꽃대, 땀이 흘러 등에 달라붙은 셔츠, 떨어진 나뭇잎이나 솔잎, 머리카락에 달라붙은 나뭇가지, 개울물에 닿을락 말락 하는 걷어붙인 바지 끝자락, 땅 위에 펼친 피크닉 담요 위로 늘어놓은 음식, 조금씩 거칠어지는 바람에 헐렁하던 셔츠가 펄럭이며 피부에 닿는 느낌, 손등을 간질이며 지나가는 개미 한 마리, 풀밭에 누워 바라보는 하늘, 숨을 멈추게 하는 사슴이나 토끼의 등장, 풍경을 그릴 때마다 연필이 종이를 사각사각 긁는 느낌

이 배경에서 벌어질 만한 갈등의 원인

- 땅속 말벌집을 밟아 벌에 쏘인다.
- 풀 사이에 있던 뱀에게 물린다.
- 깜빡 잠들었다가 햇볕에 화상을 입는다.
- 홀로 풀밭을 걷다가 낯선 이를 마주친다.
- 대책 없이 돌아다니다 더위를 먹는다.
- 다람쥐 굴에 빠져 발목을 삔다.
- 폭우나 폭설에 고립된다.
- 숲에서 누군가 자신을 지켜보는 듯한 느낌이 든다.
- 알레르기 때문에 여행을 망친다.
- 사냥감을 손질하는 밀렵꾼과 마주친다.
- 주인을 알 수 없는 묘비를 발견한다.
- 피크닉 담요가 활짝 펼쳐져 있지만 사람은 보이지 않는다.
- 공터에 들어 온 새끼 곰을 보고 어미 곰이 가까이 있음을 직감한다.
- 생긴 지 얼마 안 된 핏자국이 풀에 묻어 있다.

이 배경에서 볼 만한 유형의 사람들

- 캠핑족, 등산객, 나들이객, 조류학자

이 배경과 밀접한 다른 배경

- 캠핑장, 시골길, 개울, 숲, 등산로, 사냥 오두막, 호수, 산, 연못, 강, 여름 캠프

참고 사항 및 팁

풀밭은 생태학적으로는 동일하게 분류될 수 있는 곳들이 많다. 건초를 베기 위한 풀밭은 목초지라고 한다. 광활한 풀밭이지만, 건조한 기후 때문에 서식하는 식물의 종류가 제한적인 스텝steppe[주로 중앙아시아 대초원 지대를 가리키며, 강·호수와 멀리 떨어져 있고 나무가 없는 평야다] 지대도 있다. 황야는 풀밭과 비슷하지만, 주로 키가 작은 관목으로 뒤덮여 있다.

풀밭은 보통 잔잔하고 평화로운 곳이라고 생각하지만 뱀과 독거미, 보이지 않는 다람쥐 굴, 공격적인 곤충, 거친 기후 등 위험이 도사리고 있는 곳이기도 하다. 어떤 배경이든 갈등의 무대가 될 수 있다. 갈등의 불씨를 찾아 지피는 일은 작가의 몫이다.

배경 묘사 예시

나는 풀밭을 가로지르는 걸음을 재촉했다. 반나절은 족히 걸릴 거리였기 때문이다. 멋대로 자란 무성한 꽃들이 내 무릎을 긁듯이 스쳤고, 낮게 자란 들장미에 양말이 자꾸만 걸렸다. 얼마 지나지 않아 셔츠 칼라에 이어 등허리가 땀에 흠뻑 젖었다. 나는 손을 휘저어 모기를 쫓아냈다. 반드시 시내로 돌아가야 한다는 생각뿐이었다.

- **이 글에 쓴 기법**　다중 감각 묘사
- **얻은 효과**　성격 묘사, 분위기 설정

242

해변 **Beach**

풍경

모래사장의 화사한 비치타월, 대형 파라솔, 접이의자에 누워 일광욕하는 사람들, 형광색의 어린이용 튜브, 발리볼이나 축구를 하는 십 대들, 아이스박스에서 음식을 꺼내고 물놀이용 장난감에 공기를 불어넣는 가족, 해변가를 따라 늘어선 먹거리와 음료를 파는 노점상, 인근 부두나 암초의 낚시꾼, 젖은 기저귀를 차고 걸음마 하는 아기, 일광욕을 하다 빨갛게 탄 배나 어깨, 챙 넓은 모자와 선글라스, 비치백에서 삐죽 나온 선탠로션과 선크림, 모래사장에 버려진 슬리퍼, 하얀색 해상 구조대 의자와 펄럭이는 구조대 깃발, 파도를 따라 떠다니는 해초 줄기, 황금빛 모래가 잔뜩 묻어 나오는 담배꽁초와 병뚜껑, 캠핑용 바비큐 그릴에서 피어오르는 연기, 나들이용 바구니에 한가득한 음식, 알록달록한 양동이와 들통, 완성하지 못한 모래성, 해변을 누비는 이동 판매원(악세사리나 모자, 선크림, 물놀이용 장난감 등을 파는), 옆으로 종종걸음 치는 게와 윙윙 나는 파리, 물살에 이리저리 흔들리는 도넛 혹은 의자 모양 튜브들, 얕은 물에서 줄무늬 비치볼을 주고받으며 노는 아이들, 물거품(파란빛, 초록빛, 바닷빛, 모래진흙이 섞인 갈색빛 등 계절과 위치에 따라 상이한 색을 띰), 해변가를 때리는 흰 거품, 해안가로 밀려 들어와 거품처럼 흩어지는 파도, 돌멩이나 조개, 해초 덩어리로 어지러운 물가, 수평선을 물들이는 태양, 멀리 보이는 크루즈선과 요트, 홍보 플래카드를 나부끼며 선회하는 비행기, 둥둥 떠다니는 낚싯줄과 쓰레기 더미, 나무토막, 물결 모양의 사구, 바람에 하늘거리는 부들, 해안가의 불가사리나 해파리, 창공을 향해 날아오르는 갈매기, 조수 웅덩이가 낸 백사장 길, 해안선을 따라 난 발자국

소리

해안으로 밀려 들어와 모래사장을 적시는 파도와 거품, 돌풍에 정신없이 휘날리고 휘어지는 파라솔, 먹이를 찾아 바다로 돌진하며 우는 갈매기, 웃는 아이들, 비치타월에 앉아 수다 떠는 사람들, 바람결에 뜨문뜨문 들리는 대화, 짖는 개, 음악, 파도가 덮치자 소리를 지르거나 피곤해서 울기 시작한 아이, 우렁찬 엔진 소리를 내며 지나가는 모터보트나 제트스키, 차로 꽉 막힌 인근 도로의 소음, 라

ㅎ

디오나 해변가의 가게들에서 흘러나오는 음악, 잔잔한 바람에 춤추는 거머리말, 하늘을 지나는 비행기, 바람에 흔들리는 연줄, 물놀이용 장난감에 공기를 넣을 때 나는 소리

냄새

코코넛 향을 풍기는 선크림과 선탠로션, 찝찔한 바다 공기, 구워지는 핫도그와 햄버거, 젖은 수건, 쏟아진 맥주, 담배 연기(배경이 되는 곳의 금연 정책 확인), 매콤한 타코 칩, 노점상에서 파는 기름진 음식, 벌레 퇴치제

맛

공기와 물의 짠맛, 땀에 젖은 입술, 차가운 생수, 바짝 구운 핫도그와 햄버거, 탄산음료, 입안까지 들어온 로션의 쓴맛, 차가운 아이스크림과 아이스바, 짭짤한 칩 종류의 과자, 모래알이 들어간 샌드위치를 한입 가득 베어 물었을 때의 맛

촉감과 느낌

발이 타는 듯한 뜨거운 모래, 수영복에 모래가 들어와 쓸리는 피부, 미간에서 코를 타고 흐르는 땀, 목 뒤에 입은 뜨겁고 따끔거리는 화상, 젖은 몸을 감싸는 따스한 햇볕, 얼음장처럼 차가운 파도, 머리와 등에 콸콸 쏟아지는 물, 담요에 들어찬 모래, 피부에 달라붙은 까끌까끌한 모래알, 미끈거리는 로션이나 선크림, 축축한 수건, 슬러시 등 얼음 음료, 서늘한 미풍, 모래나 선크림이 들어가 쓰라린 눈, 꺼끌꺼끌한 해초, 맨다리를 때리는 물, 바다의 바닥에서 세게 흐르는 물살, 날카로운 바위에 미끄러지거나 바위를 밟았을 때의 통증, 물 아래 있는 무언가에 세게 부딪히는 느낌, 바람에 이리저리 엉키는 머리카락이나 목에 달라붙는 머리카락, 해파리에 쏘여서 따끔한 느낌

이 배경에서 벌어질 만한 갈등의 원인

- 유리를 밟는다.
- 해수욕이나 일광욕하는 사람들이 소란을 부린다.
- 하루 종일 울 것 같은 아이가 있다.
- 누군가 물건을 훔친다.

- 세찬 바람에 파라솔이 쓰러지고 모래가 뒤집어진다.
- 햇볕에 심한 화상을 입는다.
- 위험하거나 성가신 해양 생물(해파리, 노랑가오리[긴 꼬리 끝에 맹독성 침이 있다], 상어, 바다물이[어류 등에 기생하는 종 전체를 일컫는 말])이 있다.
- 거친 물결 탓에 수영하기 위험하다.
- 거센 파도에 휩쓸린다.
- 거절하는데도 끈질기게 호객하는 노점상이 있다.

이 배경에서 볼 만한 유형의 사람들

- 가족, 어부, 음식 파는 노점상, 안전 요원, 짧은 휴가를 나온 지역 주민, 경찰관, 서핑과 보트 애호가, 수영하는 사람, 십 대, 각종 바다 투어 업체, 휴가객

이 배경과 밀접한 다른 배경

- **시골 편** 해변 파티, 등대, 열대 섬
- **도시 편** 크루즈선, 항구, 요트

참고 사항 및 팁

위치에 따라 해변의 모습은 크게 달라진다. 흰 모래와 검은 모래뿐 아니라 붉은 모래사장도 있는 것처럼 말이다. 잘 관리된 해변이 있는가 하면 담배꽁초와 음식 포장지, 해초, 죽은 물고기가 지저분하게 널린 곳도 있다. 공용 해변은 작고 인파로 북적이지만, 프라이빗 비치는 은밀한 곳에 있고 광활하다. 배경의 사소한 디테일로 등장인물의 기분이 바뀌고 독자가 느낄 수 있는 감각도 달라지기 때문에 심사숙고해 선정해야 한다.

배경 묘사 예시

젖은 모래밭이 지친 내 두 발을 어루만져주는 가운데, 나는 감탄하며 달을 바라보았다. 달은 그램이 저녁 식사 때 쓰는 도자기 접시처럼 둥글고 밝게 빛났고, 발 아래에서는 축축한 모래가 피곤한 발을 부드럽게 어루만졌다. 이곳 밤하

늘은 너르고 투명했다. 스모그 없는 맑은 공기에 건물 하나 없어 부드럽고 검은 하늘을 고스란히 볼 수 있었다. 파도가 부드러운 선율을 내며 부서졌고, 바람이 머리카락과 옷자락을 사방으로 흐트러뜨렸다가 모으기를 반복한 탓에 단정히 묶은 숄 매듭이 금방이라도 풀릴 것 같았다. 나는 눈을 감고 바닷바람의 짭짤한 냄새를 들이켰다. 호텔로 발걸음을 돌리기 전에, 짐을 싸기 전에, 집으로 돌아가 풀리지 않고 남아 있을 그 문제를 마주하기 전에, 지금 이 순간을 머릿속에 새기려 애썼다.

- **이 글에 쓴 기법** 다중 감각 묘사, 직유
- **얻은 효과** 분위기 설정, 복선

협곡

풍경

구불구불 실선을 그리는 거대한 협곡 아래 강 혹은 메마른 강바닥, 다양한 색깔 (회색, 갈색, 검은색, 주황색, 흰색)의 겹겹이 쌓인 퇴적층 절벽, 우거진 덤불, 빽빽 하게 자란 야생 풀, 성장을 멈춘 나무, 햇빛을 가릴 정도의 암벽에 생긴 그늘과 그림자, 고목, 맹금류, 도마뱀, 개미, 거미, 원기 왕성한 동물들, 곤충, 강물 위로 솟은 바위나 쓰러진 나무, 급류와 급류에서 튀는 물방울, 염소가 다니는 길, 이 판암과 흙, 물에 침식된 급경사나 제방을 타고 굴러 내려가는 흙 부스러기, 동물 뼈, 말이 다니는 길, 동물의 배설물, 첨탑 같은 거대한 기둥이 바람에 반들반들 씻긴 모습, 선인장, 노두와 고원, 무너져 내린 채 자연 상태 그대로 유지된 돌 더 미, 바위에 만든 구멍에 둥지를 튼 새, 작은 동물, 모래, 뱀

소리

암석을 때리는 바람, 바위를 타고 아래로 흐르는 물, 낙석, 자갈 가득한 길을 걷 는 발소리, 따가닥거리는 말발굽, 우뚝 솟은 골짜기 벽을 울리는 목소리, 마른 풀 더미로 황급히 도망치는 쥐나 도마뱀, 골짜기 벽에 메아리치는 맹금류의 울 음소리, 방울뱀의 꼬리, 이륙하는 비행기의 제트엔진 소음

냄새

석회암 특유의 싸한 냄새, 먼지, 건조한 공기, 모닥불, 동물의 사향, 희귀한 야생 화나 선인장꽃, 땀내와 체취

맛

승마 투어나 짧은 여행을 위한 먹거리와 식수(물통의 물, 견과류, 육포, 말린 과 일, 에너지 바, 딱딱한 크래커)

촉감과 느낌

피부에 달라붙는 먼지와 땀, 건조한 돌풍에 휘날리는 머리카락과 옷자락, 부츠 아래로 느껴지는 울퉁불퉁한 땅과 이판암 바닥, 경사진 곳이나 벽을 타고 오르

자 팽팽해지는 근육, 차가운 강물, 피부에 흐르는 땀이나 먼지에 절은 옷, 벌레에 물리는 느낌, 모래 폭풍 때문에 뒤집어쓴 먼지와 모래, 따뜻한 말고기, 가죽으로 만든 안장의 뿔이나 고삐, 비탈길을 내려가는 야생 당나귀나 몸집이 작은 당나귀, 널찍한 말 등에 두 다리를 벌려 앉은 탓에 아픈 다리, 온몸에 느껴지는 태양의 뜨거운 열기, 날이 갈수록 무거워지는 짐, 눈물이 차오르거나 건조해진 눈, 모래와 먼지 탓에 눈가에 말라붙은 둥근 모양의 땟국물

이 배경에서 벌어질 만한 갈등의 원인

- 투어나 승마를 하다 길을 잃거나 다친다.
- 생존에 필요한 물품이 바닥난다.
- 말이나 당나귀가 다리를 전다.
- 악천후를 만난다(열사병이나 탈수증에 걸린다).
- 낙석이 갑자기 떨어져 출구가 막힌다.
- 맹수가 나타난다.
- 화장실에 다녀오거나 깎아지른 듯한 절벽에서 사진을 찍고 돌아오니 투어 일행이 사라졌다.

이 배경에서 볼 만한 유형의 사람들

- 등산객, 목장 주인, 관광객

이 배경과 밀접한 다른 배경

- 불모지, 캠핑장, 동굴, 사막, 강

참고 사항 및 팁

협곡은 세계 곳곳에 존재하고, 위치와 기후에 따라 독특한 특징이 있다. 어떤 협곡은 심하게 쪼개지거나 갈라지고 규모도 장대해 길을 찾는 것은 물론 답사 자체가 거의 불가능하지만, 어떤 협곡은 물을 따라 생기거나 산 사이에 자연스럽

ㅎ

게 형성되어 보는 이의 감탄을 자아낸다. 왜 협곡을 배경으로 골랐는지, 협곡이 어떤 특징을 지녀야 등장인물이 겪는 갈등과 시련에 어울릴지 궁리해야 한다.

배경 묘사 예시

몸이 두려움에 흠뻑 젖자 시큼한 냄새가 났는지 파리 떼가 리키와 나를 덮쳤다. 하늘에는 대머리수리가 맴돌며 낙하 사고로 죽은 우리의 말을 노리고 있었다. 비틀어진 발목에서 격렬한 통증이 느껴졌지만, 몸뚱이를 질질 끌고 리키에게 갔다. 내 형제, 리키의 맥박은 실처럼 가늘었고 온몸을 사정없이 떨고 있었다. 운이 좋으면 열에 시달리는 정도로 끝날 테지만, 그렇지 않으면 패혈증으로 악화될 수도 있다. 희망이 하나씩 사라지면서 어깨에서 힘이 빠졌다. 나는 겨우 긁어모은 나무토막을 넣어 최대한 불을 키우면서 부디 이 밤이 지나기 전에 우리를 도와줄 사람을 찾을 수 있기를 기도했다. 바위 뒤에 있으면 뜨거운 태양은 피할 수 있어도 밤의 코요테를 피하기는 어렵다. 리키의 체취가 연기에 묻히기를 바랄 뿐이었다.

- **이 글에 쓴 기법** 다중 감각 묘사
- **얻은 효과** 과거 사연 암시

호수 Lake

풍경

회색과 흰색의 색조 안에서 다양한 농담을 띤 자갈돌이 깔린 호숫가, 물가에 떠밀려 온 옹이가 많은 유목, 기슭에 찰랑이는 물결, 호수 면을 스치듯 날아가는 다리가 가느다란 물새, 돌 사이로 숨는 피라미, 해초 사이에 떠 있는 오리, 호숫가의 풀을 뜯거나 부리로 우아한 날개를 다듬는 거위, 남겨진 쓰레기를 찾아 소풍 구역을 훑는 갈매기, 물 위를 스치며 날아가는 잠자리, 모기와 말파리, 가족이나 친구가 누울 수 있도록 펼쳐놓은 담요, 기다란 부두, 물결에 흔들리는 정박된 배, 보트 론치boat launch[배를 트레일러로 연결해 물에 띄우거나 올리기 쉽도록 만든, 선착장 내의 경사진 포장도로], 물가에서 놀고 있는 수영복 차림의 아이들, 그보다 나이가 좀 더 있는 아이들이 물놀이용 튜브나 공기 주입식 고무 기구에 몸을 싣고 둥둥 떠 있는 풍경, 물에 낚싯줄을 던지는 부두의 낚시꾼들, 수심 깊은 곳을 빠르게 헤집고 다니는 배와 제트스키, 밝은색 구명조끼를 입고 카누에 앉아 노 젓는 사람들, 물 위에 점점이 떠 있는 낚시배와 노 젓는 배, 유목 위에 올라앉아 햇볕을 쬐는 거북, 다이빙하려고 준비 중이거나 나무판자로 된 바닥 위에서 일광욕을 하는 십 대들로 가득한 플로팅 독floating dock[배를 대는 부두를 물에 뜨는 수상 플랫폼 형태로 만든 것으로, 좁은 나무판자를 연속으로 덧대어 길처럼 만든 구조물], 물가를 따라 떠 있는 물고기와 좀개구리밥과 호수 찌꺼기, 바위틈에 걸려 있는 깨진 유리 조각과 엉킨 낚싯줄 뭉텅이, 풀밭에 버려진 맥주 캔, 호수 위로 가지를 드리운 채 수면에 그 모습이 반사된 나무들, 물결 위로 반짝거리는 햇빛, 개인 부두를 소유한 집들, 호숫가로 이어지는 길, 호숫가로 내려와 물을 마시는 사슴, 풀 속에 숨은 작은 꽃들, 물 밖으로 고개를 내민 얇은 나무의 그루터기

소리

배의 모터가 내는 굉음, 다른 배가 지나간 자리를 텀벙 가로질러 가는 고속 모터보트, 이동식 재생 장치에서 흘러나오는 음악, 웃고 떠드는 친구들, 호숫가에 잔잔하게 부딪치는 물결, 윙윙거리는 벌레들, 나무들 사이를 지나는 바람, 첨벙대는 물소리, 물에 풍당 떨어지는 거북, 갈매기 울음소리, 보트 론치에서 배를 트레일러 위로 올리려 할 때 엔진이 구동되는 소리, 물속을 젓는 노, 조용한 날

들리는 나무의 삐걱거리는 소리, 호숫가 자갈돌 위를 걷는 발걸음, 땅에 툭 놓는 접이의자, 바스락거리는 음식 포장지, 맥주 캔이나 탄산수 캔을 딸 때 나는 바람 빠지는 소리, 귀뚜라미나 개구리의 울음소리, 타닥거리며 타오르는 모닥불

냄새

물 속 조류 특유의 토탄 냄새, 신선한 공기, 이동식 그릴에서 조리하는 음식, 풀, 축축한 땅, 배에서 나는 매연, 선크림, 꽃향기, 호숫가를 따라 풍기는 식물이 썩는 냄새, 꼬챙이에 꽂은 마시멜로가 타는 냄새

맛

호수 물, 이동식 그릴에서 조리된 음식(햄버거, 핫도그, 치킨, 스테이크), 감자 샐러드, 감자 칩, 탄산수, 코울슬로, 주문해서 가져온 음식(통에 담은 치킨, 피자), 맥주, 집에서 가져온 샌드위치, 물, 맥주나 그 밖의 술, 팩에 든 주스, 마시멜로

촉감과 느낌

맨발을 찌르는 뾰족한 자갈돌, 정강이 주변으로 흐르는 물, 오한이 드는 느낌, 발목에 붙어서 안 떨어지는 풀, 자꾸만 움직이는 수영복 자락을 제자리로 당기는 느낌, 물이 스며드는 신발이나 샌들, 신발 안에 들어온 모래, 피부에 말라붙은 굵은 모래알, 기름진 선크림, 따스한 햇볕, 젖은 머리카락에서 어깨로 똑똑 떨어지는 물방울, 물속에서 뭔가가 다리를 스치거나 살짝 물어서 소스라치게 놀라는 느낌, 바람 때문에 얼굴을 가리는 머리카락, 빠른 모터보트 때문에 휘날리고 엉키는 머리카락, 콧잔등으로 미끄러지는 선글라스, 손을 넣었더니 깜짝 놀랄 정도로 차가운 아이스박스, 따뜻한 담요, 까슬까슬한 수건, 방금 집어든 마른 옷이 젖은 피부에 들러붙어 제대로 입지 못하는 느낌, 낚시터로 쓰는 부두 바닥의 휘어진 나무판자, 부두 위에 걸터앉아 늘어뜨린 다리를 흔드는 느낌, 물속에서 젓는 노

이 배경에서 벌어질 만한 갈등의 원인

- 못된 사람들이 수영하는 사람을 조심하지 않고 거칠게 보트를 몬다.
- 부주의한 부모가 갓난아기를 물가에 둔다.

251

- 벌레 퇴치제를 가져오지 않은 바람에 모기 떼에게 심하게 물린다.
- 난폭한 파티광을 만난다.
- 수영하다 다리에 쥐가 난다.
- 물속에서 살아 있는 뭔가가 다리에 닿는 느낌이 든다.
- 민물 뱀이 나타나 화들짝 놀란다.
- 배를 실은 트레일러와 그에 연결된 트럭이 진흙에 빠져 꼼짝하지 못한다.
- 허가증 없이 낚시하다 적발된다.
- 배에 구멍이 나 물이 새거나, 배가 뒤집힌다.
- 수영할 줄 모르지만 솔직히 고백하자니 부끄럽다.

이 배경에서 볼 만한 유형의 사람들

- 캠핑족, 호수 관리자, 가족, 조업 및 야생 생물 관리자, 아이스크림 트럭이나 푸드 트럭 운전사, 낚시꾼, 십 대, 행락객

이 배경과 밀접한 다른 배경

- 해변 파티, 캠핑장, 숲, 등산로, 풀밭, 산, 연못, 강

참고 사항 및 팁

많은 호수들이 평범하고 고요한 곳에 있지만, 어떤 호수는 캠핑장이나 국립공원과 연결되는 교통량 많은 지역에 위치한다. 이런 호수들은 여름 동안 훨씬 많은 관광객을 유치하며, 덕분에 배도, 행락객도, 수상 활동도, 더불어 소음도 더 많아진다. 사람들이 많이 찾는 호수는 평범한 호숫가에서는 쉽게 찾아보기 힘든 편의 시설, 예를 들어 주거용 배나 선박의 주인들에게 편의를 제공하는 수상 주유소, 레스토랑, 상점 등을 갖추고 있기도 하다.

배경 묘사 예시

달빛이 호수에 비쳐 깜빡이는 가운데 나는 한기가 발을 뚫고 퍼지는 것을 느끼며 얕은 물속에서 덜덜 떨었다. 다른 사람들은 벌써 호수에 전부 뛰어들어 첨벙

거리고, 서로를 빠뜨리며 대기를 즐거운 비명으로 채우느라 바빴다. 나는 양팔로 허리를 감싸고 저 깊은 물속에서 기다리고 있을 법한 온갖 것을 생각했다. 깨진 유리에 발을 다치면 어쩌지? 바위나 미끄러운 조류 때문에 미끄러지기라도 하면? 물고기가 깜깜한 곳에서 내 다리를 스치면? 아니, 물고기가 아니라 악어일지도……. 나는 물에서 간신히 기어 올라와서 수건을 찾아보았다.

- **이 글에 쓴 기법** 대비, 다중 감각 묘사
- **얻은 효과** 성격 묘사

황무지 **Moors**

풍경

둥근 언덕에 자란 작은 키의 풀과 나무, 낮게 깔린 구름, 가시덤불 군락, 헐벗은 나무, 보라색이나 붉은색의 만발한 히스꽃 무리, 새벽안개, 활짝 핀 노란 가시금작화, 크고 작은 암석으로 가득한 황야, 연못이나 개울가에 흔한 사초, 한가로이 풀 뜯는 동물들(양, 소, 사슴, 조랑말 등), 다양한 조류(뇌조, 쇠황조롱이, 송골매 등), 흙 속을 파고드는 벌레, 덤불 사이를 바삐 오가는 생쥐와 들쥐, 무성한 덤불 사이에 숨은 토끼, 사냥감을 찾아 킁킁대며 돌아다니는 여우, 꽃 사이를 나는 벌, 춤추는 나방과 나비, 습지, 베리 덤불, 땅을 가로지르는 얕은 개울, 자그마한 연못, 불을 피울 수 있는 화입 지역의 희뿌연 연기와 주황색 불꽃, 동물들을 이끄는 목동, 구불구불한 비포장도로

소리

맹금류의 울음소리, 지저귀는 새, 히스꽃 벌판을 지나는 쓸쓸한 바람, 돌풍, 윙윙거리는 벌, 천둥, 초목을 바스락바스락 스치는 동물, 타닥거리며 타오르는 화입 지역의 나무들, 불길을 피해 뛰쳐나오는 동물들, 콸콸 흐르는 개울물, 음매 우는 소, 매애 우는 양, 동물을 모는 목동

냄새

히스꽃, 풀, 풀 뜯는 동물의 배설물, 매캐한 연기, 빗물, 썩어가는 토탄, 고인 물 웅덩이, 젖은 흙

맛

이 배경에서는 등장인물이 가지고 있는 것(껌, 박하사탕, 립스틱, 담배 등) 말고는 관련된 특정한 맛이 없다. 이럴 때는 미각 외의 네 가지 감각에 집중하는 것이 좋다.

촉감과 느낌

축축한 흙, 울퉁불퉁한 바위 위로 넘어지는 느낌, 히스꽃 줄기, 도깨비바늘의 가

시나 그 밖의 가시 돋은 풀에 찔린 피부, 얼굴을 간질이는 바람, 발아래 느껴지는 울퉁불퉁한 대지, 차갑고 반들거리는 바위, 비에 축축해진 몸과 머리카락, 가시덤불에 걸린 치마나 바지, 발밑의 보드라운 풀, 저 멀리 매캐한 연기에 벌써 간질거리는 목, 피부에 닿는 차가운 밤공기

이 배경에서 벌어질 만한 갈등의 원인

- 불을 피우려는데 땔감이 전혀 없다.
- 개울에 빠져 저체온증이 온다.
- 울퉁불퉁한 땅에 넘어져 다친다.
- 뱀에 물린다.
- 배가 몹시 고프다.
- 독이 든 열매와 식용 열매를 구분할 수 없다.
- 비나 눈에 발목이 잡힌다.
- 화입 지역의 불길을 피해 빠르게 달아나거나, 불길이 미치지 않는 곳을 찾아야 한다.
- 적이 고의로 불을 지른다.
- 연기가 자욱한 곳에 갇혀 의식이 점점 희미해진다.
- 미처 발견하지 못한 늪에 빠진다.
- 이정표 하나 없는 가운데 길을 잃는다.
- 짙은 안개나 연기 때문에 주위는 물론 위협적인 존재를 보지 못한다.
- 계속되는 부슬비에 관절염이 심해지고 뼈마디가 쑤신다.

이 배경에서 볼 만한 유형의 사람들

- 사냥꾼, 지역 주민, 황무지 관리자, 휴가객, 목동

이 배경과 밀접한 다른 배경

- 고대 유적, 개울, 풀밭, 강

ㅎ

황무지는 산악 지대와 강수량이 높은 곳에서 찾아볼 수 있다. 흙에 토탄이 많고 산성이 강해 척박한 땅에서도 잘 자라는 식물들이 주로 자생한다. 황무지는 고지대에 있기 때문에 저지대보다 기온이 낮고, 강수량이 많아 비와 눈이 자주 내린다.

배경 묘사 예시

모닥불이 잔상을 남기며 타올랐다. 나는 불빛에 더 바짝 다가갔다. 풀잎과 히스 꽃 무더기의 윤곽이 밝은 불꽃에 더욱 뚜렷하게 두드러졌지만, 그건 어디까지나 불빛이 닿는 곳까지의 일이고 불빛 너머는 칠흑같이 어두웠다. 덤불 나무들 사이로 바람이 흐느끼는 소리가 들렸지만, 바람에 흔들리는 가지들을 볼 수는 없었다. 사나운 새가 우는 소리가 들렸으나, 짙은 어둠 때문에 어디 있는지는 볼 수 없었다. 바람에 불꽃이 꺼질 듯 흔들렸다. 타닥타닥 소리가 났다. 잔가지를 한 움큼 쓸어 불 속에 던지고 침낭 안으로 더 깊숙이 파고들었다.

- **이 글에 쓴 기법** 대비, 빛과 그림자
- **얻은 효과** 분위기 설정, 감정 고조, 긴장과 갈등

집

ㄱ
ㄴ
ㄷ
ㄹ
ㅁ
ㅂ
ㅅ
ㅇ
ㅈ
ㅊ
ㅋ
ㅌ
ㅍ
ㅎ

거실

풍경

화려한 쿠션이 놓인 소파, 거실장에 놓여 있거나 벽에 설치된 텔레비전, 사이드 테이블에 놓인 램프와 컵 받침, 벽난로, 선반 달린 벽난로, 리클라이너 소파, 바닥에 깔린 러그, 벽에 걸린 사진과 그림들, 빌트인 책장, 여기저기 흩어진 장난감, 아무렇게나 벗어놓은 신발이나 슬리퍼 한 짝, 소파 등받이에 걸쳐둔 작은 담요, 탁자에 놓인 반쯤 빈 유리잔이나 음료수 캔, 창문에 설치한 커튼이나 블라인드, 식물이나 조화, 벽과 천장에 설치된 스피커, 오락용 코너(음악 CD 및 영화 DVD, 보드게임, 리모컨, 여분의 컵받침, DVD 플레이어, 게임기, 스테레오 시스템), 거주자의 스타일에 맞는 장식(꽃, 잡동사니, 액자에 넣은 사진, 가족사진, 예술품, 향초, 장식용 접시), 관심사와 중요도를 드러내는 독특하거나 특이한 물건(가족 구성원의 재가 든 유골함, 전사자의 장례식에서 가져와서 액자에 넣은 깃발, 유리함에 보관된 화석과 암석, 여러 나라에서 구입한 가면, 트로피와 메달, 도자기 부엉이 수집품), 전자책 리더기나 책, 애견 침대, 잡지 한 무더기, 뜨개질 바구니에 있는 실과 반쯤 완성된 결과물

소리

텔레비전에서 흘러나오는 목소리, 도킹 스테이션docking station[노트북 컴퓨터를 데스크톱 컴퓨터처럼 쓸 수 있게 연결시키는 장치]이나 스테레오 시스템에서 재생되는 음악, 리클라이너 소파가 뒤로 젖혀지거나 제자리로 돌아오며 철컥거리는 소리, 누군가 소파에 털썩 주저앉을 때 쿠션이 슉 꺼지는 소리, 이야기하고 웃는 사람들, 가족 간의 말다툼, 다른 방에서 어렴풋이 들려오는 대화, 부엌에서 나는 소리(부딪히는 그릇, 요리, 닫히는 냉장고 문), 전화벨, 단단한 마룻바닥을 쿵쾅거리며 걷는 소리나 부드러운 카펫 위를 스치는 발소리, 지붕에 떨어지는 빗소리, 열린 창문으로 들려오는 바깥 소음(뒷마당에서 노는 아이들, 잔디 깎는 기계, 쾅 닫히는 자동차 문, 지나가는 자동차들, 회전하는 스프링클러, 서로를 부르는 이웃들, 새소리), 초인종 소리에 놀라서 짖는 개, 전등 스위치 켜는 소리, 바스락거리며 넘기는 책이나 잡지, 에어컨이나 히터, 맞바람에 흩날리는 종이들

259

냄새

부엌에서 조리하는 음식, 비, 벽난로에서 타는 불, 담배 연기, 향수, 퀴퀴한 냄새가 나는 소파 커버, 버리지 못한 쓰레기, 아이들이 흘리는 땀, 퀴퀴한 공기, 낡은 카펫, 물에 젖은 개

맛

텔레비전 앞에서 먹는 식사, 포장해온 음식, 파티 음식(애피타이저, 피자, 닭 날개, 다양한 야채, 생일 케이크, 칩과 살사 소스, 디저트), 음료수(물, 탄산음료, 술, 주스, 차, 커피)

촉감과 느낌

부드러운 소파 커버, 피부에 달라붙는 싸구려 가죽, 푹신한 리클라이너 소파에 가라앉는 듯한 몸, 무릎을 덮은 보드라운 담요, 따뜻한 난롯불, 어둠 속에서 더듬는 리모컨 버튼, 벽난로 속의 거친 돌, 발밑에 느껴지는 매끄러운 바닥이나 푹신한 카펫, 선풍기나 열린 창문으로 불어와 피부를 스치는 바람, 떨어진 블록이나 강아지 장난감을 밟을 때의 통증, 개의 머리가 묵직하게 누르면서 느껴지는 안도감, 무릎 위에서 가르랑거리는 고양이, 리클라이너 소파를 젖히고 눕는 느낌, 찬물이 담긴 컵에 맺힌 물기, 손에 닿는 따뜻한 머그잔, 커피나 핫초콜릿이 든 잔에서 피어오르는 김을 들이마시는 느낌

이 배경에서 벌어질 만한 갈등의 원인

- 가족 간에 긴장이 흐른다.
- 누군가 집에 침입한다.
- 중요한 물건(열쇠, 지갑, 리모컨, 휴대전화)이 제자리에 없다.
- 대가족이라 거실이 너무 비좁다.
- 손님들이 왔는데 앉을 자리가 모자란다.
- 아이들이 야단법석을 떨면서 물건들을 넘어뜨린다.
- 너무 오래 머무르는 손님이나 친척 때문에 골치가 아프다.
- 카펫이나 소파에 무언가를 쏟는다.

260

- 전화로 나쁜 소식을 전해 듣는다.
- 술 취한 손님이 카펫에 와인을 쏟아 얼룩이 생긴다.
- 눈보라나 무더위 때문에 정전이 된다.
- 하필 거실이 엉망진창일 때 이웃들이 들른다.
- 손님을 접대하다가 반려동물이 카펫에 오줌을 싼 걸 발견한다.

이 배경에서 볼 만한 유형의 사람들

- 시공자와 수리 기술자, 가족과 친구, 손님, 이웃, 집주인

이 배경과 밀접한 다른 배경

- 지하실, 부엌, 맨 케이브

참고 사항 및 팁

거실은 가족마다 다르게 쓸 수 있다. 어떤 가족에게는 거실이 함께 어울려 시간을 보내는 곳이지만, 어떤 가족에게는 손님들을 맞이하고 접대하는 격식을 갖춘 공간일 수도 있다. 또는 아이들을 위한 놀이방과 어른들의 모임 공간처럼 가족 구성원의 요구에 맞춰 한 개 이상의 거실을 마련한 경우도 있을 것이다. 공간의 용도와 그 공간을 주로 사용하는 사람에 대해 알아야 거실에 가족 구성원들의 특징을 부여하고 그들 간의 친밀한 정도(또는 거리)를 드러내는 등 개성을 부여할 수 있다.

배경 묘사 예시

2월의 바람이 낡아빠진 창틀을 흔들고, 유리창에는 얼음 같은 눈발을 날렸다. 얇은 벽을 뚫고 냉기가 스멀스멀 새어 들어왔다. 두 다리를 끌어안고 어깨에 걸친 얇은 담요를 여미듯 잡아당기는 스테이시의 몸이 내게 살짝 닿았다. 몸을 기울여 그녀의 어깨를 감싸자, 낡은 소파가 푹 꺼지면서 삐걱거렸다. 나는 스테이시의 머리카락에 얼굴을 묻었다. 그녀는 내게 재빨리 입을 맞춰주고는 시험지 채점을 계속했다. 커피를 마시자 그나마 조금 따뜻해졌다. 취기 때문일 수도 있

고, 스테이시가 옆에 있어서일 수도 있었다. 나는 한숨을 쉬며 책을 펼쳤다. 봄이
오면 날씨도 풀리고, 월급도 올라가고, 살기 좋은 곳으로 이사도 갈 수 있을까.

- **이 글에 쓴 기법**　대비, 계절
- **얻은 효과**　과거 사연 암시

경야 **Wake**

[장례를 치르기 전에 고인의 관 옆에서 친척이나 친구들이 밤샘을 하는 일]

풍경

드리워진 커튼, 상복 차림의 조문객, 음식으로 가득 찬 테이블(캐서롤casserole[오븐에 고기와 야채를 넣고 천천히 익혀 만드는 음식], 샌드위치, 타르트, 바나나, 파스타 샐러드, 과일과 야채가 가득 담긴 큰 접시, 크래커와 고기가 담긴 쟁반, 올리브), 접시와 수저, 봉투에 담긴 조문 카드들이 테이블에 있는 모습, 다정한 여자들로 북적대는 부엌(음식이 담긴 쟁반을 내가고, 커피와 차를 타고, 설거지를 하는), 손님들에게 와줘서 고맙다고 말하며 티슈로 눈물을 닦으며 슬퍼하는 가족, 잘 보이도록 신경 써서 전시한 고인의 사진, 방명록, 더 많은 좌석을 확보하려고 거실에 잔뜩 가져다놓은 접이의자, 문 옆에 잔뜩 쌓인 신발, 의자 위나 옷걸이에 수북이 쌓여 있거나 걸려 있는 코트, 나가서 놀라고 뒤뜰로 내보내진 아이들이나 사촌과 함께 장례식을 찾은 아이들, 뒤쪽 현관에 모여 담배를 피우며 장례식에 대해 논하다가 친척들을 따라가는 사람들, 커피 테이블과 소파 옆 작은 탁자에 장식된 꽃꽂이

소리

목소리를 낮추어 말하는 사람들, 접시에 쨍그랑 부딪히는 포크나 나이프, 긁거나 자르는 소리로 가득한 부엌, 접시들을 식기세척기에 넣거나 다 씻은 접시를 쌓으면서 나는 덜그럭 소리, 자녀들에게 큰 소리로 지시를 내리는 엄마, 받침 접시에 딸그락거리며 내려놓는 찻잔, 고인에 관한 추억을 이야기하며 차분하게 웃는 가족과 친구들, 잔에 든 와인을 꿀꺽꿀꺽 마시는 소리, 유리잔 속에서 달그락거리는 얼음, 가족 앨범의 두툼한 페이지를 넘기는 소리, 여닫히는 문, 초인종

냄새

캐서롤, 방금 내린 커피, 향신료(마늘, 오레가노oregano[박하 향이 나는 향신료], 계피), 찻잎, 강렬한 향수, 커피를 마신 뒤의 구취, 흡연자의 옷에서 풍기는 담배 냄새

(맛)

가족과 조문객이 차린 음식(고기와 치즈가 담긴 쟁반, 마카로니 샐러드, 감자 샐러드, 라자냐, 캐서롤, 파이, 도넛, 브라우니, 쿠키), 커피, 차, 술, 고인이 생전에 좋아했던 음식과 음료 몇 가지

(촉감과 느낌)

움켜쥔 두툼한 티슈 뭉치, 풀을 먹여 피부에 가슬가슬하게 닿는 옷, 발에 꽉 끼는 신발, 손가락으로 눈물이 맺힌 눈 밑을 슥 문지르는 느낌, 억지 미소를 짓거나 울지 않으려고 경직된 얼굴, 떨리는 두 손을 단단히 부여잡는 느낌, 커피나 차에서 피어오르는 따뜻한 김, 치맛단을 쓸어내리거나 넥타이를 똑바로 잡아당기는 느낌, 조이는 허리띠, 옷단이나 단추를 잡아당기는 느낌, 울거나 수면 부족으로 모래가 낀 듯한 눈, 눈물이 고이며 목이 메는 느낌, 가벼운 현기증과 주변과 단절된 듯한 느낌

이 배경에서 벌어질 만한 갈등의 원인

- 술에 취해 말이 많아지면서 가족 간에 싸움이 벌어진다.
- 유언장이나 유산 분배를 놓고 언쟁이 벌어진다.
- 유언장이 있다는 걸 아는데 찾을 수가 없다.
- 먼 친척과 이야기를 나누다가 놀랍거나 충격적인 사실을 알게 된다.
- 고인이 남긴 빚이 걱정된다.
- 오래된 가족의 비밀을 마침내 가족 모두가 알게 된다.
- 가족 앨범을 보다가 우연히 충격적인 사실을 발견한다.
- 누구도 오기를 바라지 않던 사람(과거에 고인과 불륜 관계였거나 고인을 헐뜯던 사람 등)이 갑자기 나타난다.
- 지난 수 년간 고인을 돌보느라 자신이 가족 중에 제일 큰 희생을 치렀다고 주장하는 가족이나 친척이 있다.
- 뭔가 얻어낼 속셈에서 고생담을 전시하며 다른 가족에게 죄책감을 안겨주려는 친인척이 있다.
- 가족 중 누군가가 고인의 죽음으로 극심한 스트레스를 받은 나머지 심장마비나

264

뇌졸중을 일으킨다.
- 가족 중 누군가가 고인의 특정 유품을 자기가 마땅히 가져야 한다고 생각해 훔친다(형제·자매 중 맏이이거나, 또는 아기라서, 같은 취미를 가졌다는 이유에서).
- 생전에 좋아하는 사람이 없었던 터라 사망한 후 경야 때 아무도 오지 않는다.
- 경야의 전통 방식에 따라 고인의 시신을 모셨는데, 조문객들은 복잡한 심정을 느끼고 아이들은 겁에 질린다.
- 모두가 비탄에 빠져 정신없는 틈을 타 누군가 도둑질을 하려고 가짜 조문객 행세를 한다.
- 고인의 숨겨진 가족이 나타나 생전에 두 집 살림을 한 사실을 밝히며 사람들을 충격에 빠뜨린다.

이 배경에서 볼 만한 유형의 사람들

- 절친한 이웃, 동료, 가족, 친구, 고인이 속했던 단체나 조직의 회원들, 교회 지인들

이 배경과 밀접한 다른 배경

- **시골 편** 교회/성당, 묘지, 부엌, 거실, 영묘, 파티오 데크
- **도시 편** 장례식장

참고 사항 및 팁

경야는 보통 고인의 집이나 가족의 집에서 치르며, 가족 친지와 친구들에게 식사를 대접하고 고인을 기리며 함께 어울린다. 고인이 지역사회에서 존경을 받았던 인물이거나 대가족을 거느리고 각계각층에 친구가 있었던 사람이라면, 교회나 장례식장처럼 보다 큰 규모의 공공장소에서 경야를 치르기도 한다. 문화권에 따라 고인의 시신과 대면하는 등 고유의 전통을 따르는 경우도 있음을 명심하자. 주인공이 특정한 종교나 문화에 속하는 경우 어떤 관습이 있는지 반드시 확인해야 한다.

이디스 숙모 댁으로 들어가기 무섭게 시간은 과거로 되돌아갔다. 테이블 위에는 코바늘로 뜬 냅킨들이 빼곡히 놓여 있었고, 창가에는 자주달개비들이 매달려 있었으며, 햇빛이 레이스처럼 늘어진 잎사귀 사이를 뚫고 들어오려고 애쓰고 있었다. 구석에는 거대한 골동품 진열장이 숙모가 생전에 수집했던 수많은 찻잔들을 가득 안고 서 있었다. 어린 시절, 나는 숙모가 만져도 된다고 허락해 줄까 싶어 그 찻잔들을 몇 시간이고 바라보곤 했다. 떨어지지 않는 발을 억지로 떼며 비좁은 아치 길을 통해 거실로 들어간 순간, 나는 미소 짓지 않을 수 없었다. 숙모는 여전히 이곳에 존재했다. 집은 조문객들로 가득해서 의자가 모자랄 지경이었지만, 감히 비닐을 씌운 숙모의 소파에 앉는 사람은 한 명도 없었다.

- **이 글에 쓴 기법** 의인화
- **얻은 효과** 성격 묘사

나무 위 오두막

Tree House

풍경

밧줄 사다리 또는 나무 밑동부터 위쪽 줄기까지 널빤지를 일렬로 못 박아 만든 사다리, 뚜껑 달린 문, 나무판자, 구멍을 뚫어서 만든 창문, 천을 못 박아 만든 커튼, 지저분한 가구, 작은 카펫, '접근 금지' 또는 모임 이름을 적은 판, 주머니칼, 손전등, 보물이나 금지된 물품을 몰래 쌓아둔 곳, 장난감, 수집품(돌, 스티커, 액션 피겨, 동전 등), 비에 젖지 않도록 비닐봉지에 넣어둔 종이 제품, 이가 빠지거나 짝이 맞지 않는 접시들, 정크 푸드 포장지, 빈 탄산음료 캔과 물병, 빵 부스러기, 책과 잡지, 오래된 쿠션이나 베개, 벽에 못을 박아 건 포스터, 나무에 펜으로 쓰거나 칼로 새겨넣은 이름, 카드 한 벌, 말이 빠진 보드게임, 거미줄, 두 다리를 뚜껑 문 양쪽에 뻗거나 걸친 채 흔들고 있는 모습, 산들바람에 흔들리는 나뭇잎들이 햇빛이 점점이 수놓인 그늘을 드리우는 풍경, 무거운 물건을 오두막 안으로 옮길 때 쓰는 밧줄 달린 양동이, 오두막을 에워싼 나뭇잎과 나뭇가지, 덜렁거리는 이끼, 다람쥐, 새, 곤충, 도마뱀, 뒤뜰이 내려다보이는 전망

소리

끽끽거리는 널빤지, 나무줄기를 긁는 밧줄 사다리, 나뭇잎들을 스치는 바람, 지붕을 긁으며 덜거덕거리는 나뭇가지들, 펄럭거리며 뒤집히는 커튼, 탄산음료 캔을 따는 소리, 바스락거리는 사탕 포장지, 바스러지는 감자 칩, 노래하는 새, 나무 위에서 이리저리 허우적대는 도마뱀, 바삐 오가는 곤충, 식식거리는 다람쥐, 웃음, 대화, 책장 넘기는 소리, 음악 재생기에서 나지막하게 들리는 소리, 지붕을 때리는 빗줄기, 누군가 휴대전화로 문자메시지를 보내거나 게임기로 게임하는 소리, 집이나 이웃에서 들려오는 목소리, 저 너머 도로에서 자동차가 웅웅거리는 소리, 짖는 개, 쾅 닫히는 문, 스프링클러에서 리드미컬하게 쏟아지는 물소리, 속삭임과 낄낄거림

냄새

꽃, 기계로 막 깎은 잔디, 새 널빤지, 톱밥, 비, 맑은 공기, 나무 수액, 땀, 뒤뜰의 그릴 요리, 굴뚝 연기, 곰팡내 나는 쿠션이나 카펫

물, 탄산음료, 주스, 초콜릿, 사탕, 과자, 샌드위치, 쿠키, 비, 땀, 훔쳐 온 담배나
맥주

촉감과 느낌

널빤지의 거친 면, 널빤지 위로 비쭉비쭉 튀어나온 못대가리들, 마룻널의 틈새
로 미끄러져 들어오는 서늘한 바람, 강풍에 흔들리는 오두막, 창문을 들락날락
하는 산들바람, 피부를 쓸 듯 움직이는 커튼, 까끌까끌한 밧줄, 카펫에 일어난
보풀, 푹신한 쿠션이나 베개, 푹신하고 부드러운 침낭, 잡지나 책장의 반들반들
한 재질, 거친 나무껍질, 물어대는 모기, 창밖으로 팔을 뻗은 채 내리는 비를 맞
는 느낌, 살에 박힌 가시 같은 나뭇조각, 널빤지 사이에 낀 손가락, 친구들과 한
바탕 벌이는 몸싸움, 등에 닿는 딱딱한 나무 바닥, 소중한 물건(수집용 야구 카
드, 우연히 발견한 동물의 두개골, 개인적인 물건이 담긴 철제 상자)을 손가락으로
쓸어보는 느낌, 칼로 널빤지에 무언가를 새기는 느낌

이 배경에서 벌어질 만한 갈등의 원인

- 튼튼하게 만들지 않아서 오두막이 나무에서 떨어진다.
- 마주치기 싫은 사람을 피해 오두막 안에 숨어 있는데 하필 그 사람이 그 안으로
 들어온다.
- 오두막에서 떨어져 다친다.
- 오두막 안에 말벌이 집을 짓는다.
- 비가 새서 좋아하는 장난감이나 기념품이 망가진다.
- 금지된 물건(담배, 성인용 잡지)을 가지고 있다 들킨다.
- 성냥이나 양초를 가지고 놀다가 오두막에 불이 난다.
- 곰팡이 슨 가구에 빈대가 많다.
- 또래와의 경쟁심 때문에 위험한 행동을 해야 한다.
- 친구들이 제멋대로 굴며 괴롭힌다.
- 내려다보기 좋은 위치를 악용해 이웃집 침실을 엿보다 들킨다.
- 믿는 친구에게 비밀을 털어놓았는데 다른 친구 귀에까지 들어간다.

- 뒤뜰에서 이혼을 이야기하는 부모의 대화를 엿듣는다.
- 경쟁 상대가 오두막으로 들어와 물건을 마구 부순다.
- 어리석은 이유로 우정에 금이 간다.
- 손위 형제·자매가 오두막을 독차지한다.
- 오두막 안에서 누군가를 본 일 때문에 위험한 상황에 빠진다(살인이나 범죄 장면을 목격하는 등).

이 배경에서 볼 만한 유형의 사람들

- 아이, 이웃, 부모, 형제·자매

이 배경과 밀접한 다른 배경

- 뒤뜰

참고 사항 및 팁

나무 위에 짓는 오두막은 거친 소재로 만들지만, 요즘의 은신처는 유리창, 차양, 미끄럼틀까지 갖추고 있고, 그 밖에도 많은 기능을 갖춘 조립식으로도 구입할 수 있다. 물론 가장 중요한 건 그곳을 찾는 사람의 성격을 반영하는 인테리어다. 거미줄이 있는가, 깔끔히 청소되어 있는가? 훔친 물건들이 굴러 다니는가? 아니면 중고 가구점에서 짝을 맞춰서 산 가구들이 있는가? 외톨이 아이가 세상을 피해 홀로 시간을 보내는 곳인가? 아니면 동네 아이들이 모여 시끄럽게 떠들어 대는 곳인가? 늘 그렇듯이 디테일이 중요하다는 점을 명심하고 주인공의 내면을 드러내는 요소로 이 배경을 활용하자.

배경 묘사 예시

나는 위를 올려다보며 다들 무슨 일을 하는지 살폈다. 노라는 샛강에서 주워온 돌멩이들을 연마한 뒤, 창문 위 폭이 좁은 선반에 나란히 진열하고 있었다. 멜리사와 브리는 저쪽 벽에 페인트로 정체를 알 수 없는 그림을 그리고 있었다. 나는 씩 웃으며 읽고 있는 잡지의 페이지를 넘겼다. 여름은 이래야 하는 법이다.

남자도, 부모도 없이 여자애들이랑 노는 거다. 가장 중요한 사실은 마음을 돌덩이처럼 무겁게 하는 숙제도 없다는 것이다!

- **이 글에 쓴 기법**　계절
- **얻은 효과**　분위기 설정

다락방 Attic

풍경

먼지 낀 마룻바닥, 파이프와 배선이 드러난 목재 대들보, 배기 팬, 검댕과 죽은 파리로 뒤덮인 둥근 창문의 턱, 해치 문과 접이식 계단, 알전구와 당기는 줄, 처마 부근의 갈라진 틈새로 새어 들어오는 햇빛, 기류 배관, 마룻바닥 위의 쥐 혹은 작은 동물의 똥, 대들보에 대롱대롱 매달린 거미줄과 낡은 흔들의자나 코트걸이, 옆면에 내용물의 이름을 써둔 색이 바랜 상자들, 땅콩이 든 통, 망가진 가구, 부서진 진공청소기, 구석에 잔뜩 쌓인 낡은 장난감들과 크리스마스트리 장식들, 고가구를 덮은 먼지 쌓인 천, 통풍구나 작은 창문으로 들어오는 빛줄기 속에서 춤추는 먼지의 입자들, 낡은 보드게임판 더미, 둘둘 말린 러그들, 벽에 세워둔 채 먼지가 쌓여가는 액자들과 그림들, 동물들이 낸 길의 흔적, 바닥의 죽은 나방, 창문에 몸을 부딪치며 길을 찾고 있는 파리 한 마리, 지붕이나 창문에서 샌 빗물 때문에 생긴 곰팡이 얼룩, 박제들, 재봉용품들, 쓰레기봉투에 보관한 낡은 옷가지, 전쟁 기념품(군복 및 장비들)을 넣어둔 트렁크나 결혼식 용품, 책과 교과서가 든 상자들, 수집한 레코드나 카세트테이프, 오래된 옷가지들이 담긴 수납함

소리

삐걱거리는 소리, 찍찍대는 쥐들, 후다닥 뛰어가는 발걸음, 마룻바닥을 긁는 짐승의 발톱, 알전구에 달린 줄을 당길 때 나는 딸깍 소리, 버스럭거리는 직물, 집 벽에 부딪히는 바람, 처마에서 벌레를 쪼아 먹는 새, 다락방에서 들려오는 목소리, 통풍구를 타고 떠다니는 발소리나 음악 소리나 그 밖의 것들이 움직이는 소리, 지붕에 떨어지는 비나 우박, 천둥, 집을 긁는 듯한 나뭇가지들, 처마를 타고 흐르는 물, 빗물이 새는 지붕에서 똑똑 떨어지는 물방울

냄새

단열재, 먼지, 곰팡이, 흰 곰팡이, 톱밥, 축축하거나 썩은 목재, 썩은 직물, 젖은 판지, 오래된 책

축축하거나 퀴퀴한 공기, 먼지, 차가운 금속 맛이 알싸하게 날 정도로 신선한
공기

흔들리는 사다리에서 균형을 잡는 느낌, 거칠고 따끔거리는 대들보, 알전구에
매달린 줄을 잡아당기는 느낌, 먼지가 쌓인 옷들, 아끼는 장난감이나 물건의 매
끄러운 홈, 펄럭거리는 축축한 판지, 트렁크의 차가운 금속 경첩, 무거운 뚜껑을
들어 올리는 느낌, 먼지 속에서 나오는 기침, 누군가의 얼굴 앞에서 손을 휘저어
먼지를 걷어내 주는 느낌, 헐겁거나 뒤틀린 마룻널의 느슨한 탄력, 쥐를 보고 펄
쩍 뛰어오르거나 움찔하는 느낌, 레이스가 많이 달린 이불, 펠트로 된 낡은 중절
모의 부드러움, 안에 뭐가 있는지 보려고 창가로 들고 가는 상자의 무게감, 어둠
속에서 트렁크에 부딪친 정강이, 비좁은 공간에서 팔꿈치를 부딪치거나 잘못해
서 팔이 긁히는 느낌, 자물통에 금속 열쇠를 넣고 돌릴 때 녹이 슬어 뻑뻑하면
서도 느껴지는 탄력, 상자나 플라스틱 수납함에 든 물건들을 정리하는 느낌

이 배경에서 벌어질 만한 갈등의 원인

- 어둠 속에서 무언가 움직이는 소리를 듣는다.
- 빛이 어느 정도까지만 미친다.
- 바닥이 군데군데 낡아서 발이 빠질 만한 곳들이 있다.
- 숨겨져 있던 가족사진을 보고, 부모 중 한 명이 두 집 살림을 하고 있다는 사실
 을 우연히 알게 된다.
- 집에 혼자 있는데 아래층에서 누군가의 말소리가 들린다.
- 옛날 트렁크 중 하나에서 가족의 비밀을 담고 있는 물건을 발견한다.
- 트렁크 안에서 심란해질 만한 물건(각기 다른 머리카락 타래들을 모아놓은 것, 치
 아가 가득 담긴 유리병들)을 발견한다.
- 사체에서 풍기는 듯한 냄새를 맡는다.
- 곰팡이 같은 건강을 해칠 만한 물질을 발견한다.
- 지붕에 비가 새서 다락방의 물건들이 훼손될 위험에 처한다.

- 다락방에 갔다가 어떤 물건들이 원래 자리에서 다른 곳으로 옮겨진 것을 발견한다.
- 전원이 나가고 있다.
- 드릴로 뚫린 구멍을 발견해서 들여다보니 아래층 침실을 몰래 엿보는 구멍이다.
- 밀폐되고, 환기가 잘 안 되는 공간이라 폐소공포증을 느낀다.
- 먼지 때문에 알레르기 증세를 일으킨다.
- 물건을 두려고 다락방에 갔는데 누군가 몰래 들어와 살고 있는 증거를 발견한다.
- 바닥이 끽끽대는 다락방에 숨어 있어야 한다.
- 혼자 사는 집에서 낯선 발자국을 발견한다.
- 오래된 트렁크에서 입양 관련 서류를 발견한다.

이 배경에서 볼 만한 유형의 사람들

- 보수공사 중인 건축 노동자, 재택근무자, 보험 사정인, 수리공

이 배경과 밀접한 다른 배경

- **시골 편** 지하실, 비밀 통로
- **도시 편** 골동품점

참고 사항 및 팁

다락방을 묘사할 때는 집이 얼마나 오래됐는지와 현재 그 집에 사는 사람이나 이전에 살았던 사람들에 대해 생각해야 한다. 다락에 보관하게 될 물건들의 성격과 종류를 정하는 데 도움이 될 것이다. 사물들을 통해 상징하고 싶은 것이 있을 때는 주인공이 처한 상황을 반영하거나, 주인공의 걱정거리를 강조하거나 감정을 비추는 기회로 이용하자.

배경 묘사 예시

낡은 진공청소기에 기댄 채 주저앉아 있는 인형의 얼굴에 달린 하나 남은 눈이 어두운 다락방 너머, 간헐적으로 쿵쿵 소리가 들리는 곳을 응시했다. 내 손전등

이 흔들렸다. 떨리는 빛 속에서 썩은 실로 뜬 인형의 미소 짓는 입이 점점 커지는 것 같았다. 인형은 마치 내가 알지 못하는 것을 알고 있는 듯했다.

- **이 글에 쓴 기법** 빛과 그림자, 다중 감각 묘사, 의인화
- **얻은 효과** 분위기 설정, 복선

닭장 Chicken Coop

풍경

비바람에 씻긴 나무틀과 닭장용으로 쓰는 육각형 철조망으로 짠 닭장, 닭장 가장자리에 자란 풀, 빗장을 지른 폭이 좁은 문, 깃털이 보송보송한 닭들(홱 움직이다 멈추다 하며 마당을 가로지르고, 구멍을 파고, 벌레나 모이나 풀을 쪼고, 깃털을 고르는), 다져진 땅을 뚫고 나온 잡초, 바닥에 쌓인 대팻밥, 색색의 씨앗들과 곡물로 만든 모이가 담긴 납작한 양철 접시, 플라스틱 급수기, 높은 단과 닭장 문으로 올라가도록 비스듬히 세운 널빤지, 문을 지나 높은 단 위까지 쌓인 짚과 대팻밥, 사방이 막힌 둥지 상자, 횃대, 샛노란 짚 속에 반쯤 가려진 갈색·흰색·황갈색의 달걀들, 합판 바닥 위에 떨어진 닭똥, 환기구, 날씨가 추울 때 쓰는 전구형 난방기, 밤 동안 닭을 지키고 바람도 막을 수 있는 미닫이문

소리

희미하게 들리는 꼬꼬댁 소리와 그 밖에 닭이 내는 소리, 바닥을 긁는 발톱, 깃털을 고르며 퍼덕이는 닭들, 삐걱거리는 경첩, 빗장이 열리면서 나는 쨍그랑 소리, 합판을 가로지를 때 발톱이 긁히는 소리, 풀을 스치는 바람, 양철 먹이통을 쪼는 부리, 불안하거나 위협을 느낀 닭들의 날카로운 울음소리, 꼬끼오 우는 수탉, 달걀을 줍거나 닭장을 청소하면서 닭을 달래는 소리, 주변에서 들리는 소리(짖는 개, 쾅 닫히는 문, 뛰어가는 아이들, 인근 집에서 두런두런 들리는 목소리, 자동차), 서열을 정하느라 요란하게 싸우는 닭들

냄새

짚, 사료, 고여서 썩은 물, 흙, 닭똥

맛

먼지 섞인 공기, 짚 부스러기

촉감과 느낌

자갈 같은 곡물 사료, 고르지 않은 바닥, 발밑으로 불거지는 돌들, 갓 낳은 달걀

의 매끈한 표면, 따끔거리는 지푸라기나 대팻밥, 발목을 간지럽히는 풀, 비, 옷을 펄럭이는 바람, 사료나 물을 나를 때 쟁반의 금속 손잡이가 손바닥을 파고드는 느낌, 부드러운 닭털, 손이나 발목을 찌르는 닭의 부리, 들통이나 셔츠 자락에 든 달걀의 무게감

이 배경에서 벌어질 만한 갈등의 원인

- 닭장 안에 들짐승이 숨어든다.
- 이웃이 앙심을 품고 물에 독을 타거나, 닭장 문을 열어놓는다.
- 모질게 추운 겨울이 찾아온다.
- 동물 복지에는 관심 없는 주인이 불결한 환경에서 닭들을 키운다.
- 이웃 중 누군가가 청결 문제로 닭장 설치 금지에 대한 주민 투표를 요청한다.
- 닭이 알을 못 낳는다.
- 닭들이 땅을 파서 닭장을 빠져나가거나, 그 밖의 다른 방식으로 도망친다.
- 조류공포증이 있는 아이나 성인이 같은 부지에 산다.

이 배경에서 볼 만한 유형의 사람들

- 신선한 달걀을 사러 온 사람, 가족, 이웃, 닭장 주인, 방문자

이 배경과 밀접한 다른 배경

- 뒤뜰, 축사, 농장, 농산물 직판장, 채소밭

참고 사항 및 팁

이른바 '지속가능한 삶'에 대한 관심이 높아지면서 닭을 키우는 사람들이 많아졌다. 시골과 농장뿐 아니라 교외와 닭장 설치가 허가된 도시에서도 뒤뜰에 닭장을 설치하는 사람들이 늘어나는 추세다. 닭장의 종류로는 목재와 철사로 지은 아주 기본적인 형태부터 전문 설계자가 만든 것까지 다양하다. 오래된 온실이나 축사에 설치한 닭장부터 폭스바겐 비틀의 녹슨 구조물을 재활용해 만든

닭장, 자동 급식 및 급수 장치가 있는 닭장도 있다. 닭 사육 애호가들은 닭장을 밝은 페인트로 칠하고, 닭 이름을 새긴 문패나 유행하는 앤티크 안내판으로 꾸미기도 한다. 그러니 닭장을 묘사할 때는 닭장 주인의 성격을 반영하되 상상력을 마음껏 발휘해도 좋다.

<div style="border:1px solid">배경 묘사 예시</div>

나는 닭장 속을 오가며 재빨리 손을 놀리면서도 귀를 쫑긋 세우고 있었다. 뒤틀린 널빤지 사이로 바람은 휘파람 소리를 내며 지나갔고, 암탉들이 밖에서 닭장을 긁어댔지만, 거칠게 우는 수탉 소리는 들리지 않았다. 나는 둥지에서 달걀 몇 개를 슬쩍했다. 소리가 나지 않는다고 해서 수탉이 없는 건 아니었다. 방심하는 순간 수탉이 나타나 꾸르륵거리고, 대가리를 움찔거리며 잡아먹을 듯 노려볼 것이다. 그때 닭장 바깥에서 꽥 소리가 나는 바람에 화들짝 놀랐다.
'젠장, 간 떨어지는 줄 알았네.'

- **이 글에 쓴 기법** 빛과 어둠, 날씨
- **얻은 효과** 분위기 설정, 긴장과 갈등

대저택 **Mansion**

풍경

경계용 울타리나 벽, 잔디밭, 잔디가 뒤덮인 널찍한 정원, 손질된 산울타리와 관목, 외부를 통제하는 입구, 보안 초소, 수많은 조명, 잎이 무성한 나무, 정문을 향하며 폭이 넓어지거나 원을 그리는 진입로, 수영장과 스파, 정자, 테니스 코트, 퍼팅 연습용 잔디, 고급 자동차가 빽빽이 주차된 차고, 손님 접대용 야외 공간(편하게 앉거나 누울 수 있는 야외용 가구, 가스 작동식 모닥불, 야외 바, 장식용 쿠션들, 은은한 조명), 화원, 집에 붙어 있는 유리 온실이나 일반 온실, 손님용 숙소, 직원 숙소, 옥상에 앉을 수 있는 공간, 테라스와 발코니, 조각상과 분수, 한쪽이 담쟁이덩굴에 뒤덮인 주 건물, 양쪽으로 여닫는 대문이 있는 넓은 입구, 페인트칠하거나 장식이 달린 높은 천장, 굴곡지고 화려한 몰딩, 곡선형 계단, 샹들리에, 값비싼 바닥재(대리석, 암석, 화강암, 슬레이트, 수입 견목), 넓은 방, 벽지를 바른 뒤 특별한 질감이 나게 처리한 벽, 높은 창문, 두꺼운 커튼, 고급 러그, 최고급 인테리어(스테인드글라스 창문, 고가의 미술품, 맞춤 조명 및 창문 장식, 골동품), 단단한 목재(호두나무나 떡갈나무)나 금속(연철)으로 만든 가구, 긴 복도, 큰 붙박이장, 여러 개의 벽난로, 볼링장, 홈시어터, 값비싼 전자 제품(여러 대의 텔레비전, 음향 시스템, 보안 시스템), 수많은 침실, 당구장, 도서관, 최고급 운동 장비를 갖춘 체력 단련실, 식당, 와인 저장실, 주방과 온갖 먹거리로 가득한 식료품실, 식품용 승강기나 음식과 장비 등을 나르는 용도의 층간 승강기, 실내 수영장, 패닉 룸panic room[범죄자의 침입이나 비상사태에 대비해 은밀한 곳에 만든 방]

소리

흔들리며 열리는 무거운 철문, 수영장에서 들려오는 음악과 목소리, 윙윙거리고 싹둑거리는 조경 기구들, 지저귀는 새들, 분수대에서 튀는 물, 사람들(말하고, 웃고, 걷고, 통화를 하는), 나무 사이를 스치는 바람, 들어오는 자동차, 여닫히는 문, 산책로를 밟는 하이힐 굽, 텔레비전, 전화벨, 부딪히는 접시들, 뛰는 아이들, 웅얼거리는 직원들, 파티의 소음, 집에서 들릴 만한 잡다한 소음

냄새

신선한 바깥 공기, 제초기로 깎은 잔디, 화초, 가죽, 장작 연기, 가구 광택제, 바닥 왁스, 섬유 유연제, 포푸리나 그 밖의 방향제, 부엌에서 조리하는 음식, 대를 갓 자른 꽃, 오래된 책들

맛

음식과 음료, 일반적인 요리에 곁들여 나오는 값비싼 요리와 음료(캐비어, 랍스터, 프라임 립, 스카치위스키, 버번위스키, 달콤한 포트와인, 샴페인, 고급 와인)

촉감과 느낌

빽빽한 잔디밭을 밟는 느낌, 몸에 미끄러지듯 닿는 따뜻한 수영장 물, 체력 단련실이나 테니스 코트에서 운동할 때 흐르는 땀, 냉난방 장치에서 나오는 바람, 푹신한 카펫, 매끄럽고 시원한 느낌의 실크나 새틴 침대 시트, 매끄럽게 윤을 낸 난간, 직물이나 가죽으로 표지를 댄 고서, 섬세한 크리스털 제품과 도자기류, 리넨 냅킨, 시원한 대리석과 화강암으로 된 조리대, 부드러운 가죽 가구, 쿠션을 댄 의자, 직물의 결을 살린 가구 덮개, 크리스털 술잔의 무게감, 손안에서 스르르 미끄러지는 당구봉, 폭신폭신한 고급 수건과 욕실 가운

이 배경에서 벌어질 만한 갈등의 원인

- 직원들이 자리싸움을 하거나 돈을 받고 언론에 가십을 흘린다.
- 시기심 많은 가족이 폭력을 휘두르거나 훼방을 놓는다.
- 사망한 가족이나 친지 때문에 소유권이 갑자기 변경된다.
- 저택 전체를 위협하는 구조적 결함이 생긴다.
- 저택에서 다친 손님에게 고소를 당한다.
- 장물로 집을 꾸미다 들킨다.
- 불륜이 들통 나면서 가족 간에 불화가 생긴다.
- 가족 중 누군가 기이한 정황 속에서 죽는 바람에 집이 온갖 소문에 휩싸인다.
- 저택의 오래된 영지에서 유령이나 초자연적인 현상을 본다.
- 숨겨진 통로나 방을 우연히 발견하고, 가족의 숨겨진 비밀을 알게 된다.

- 멋대로 행동하는 가족의 뒷수습을 하느라 스트레스와 재정적 압박에 시달린다.
- 과거 사업상의 처세를 잘못해서 가족이 위협을 당한다.
- 가족 기업의 재정 불안을 막기 위해 주인의 정신적 쇠퇴(알츠하이머병이나 치매)를 숨긴다.

이 배경에서 볼 만한 유형의 사람들

- 집사, 요리사, 기사, 도급업자, 배달원, 가족, 손님, 인테리어 디자이너, 정원사 및 정비사, 가정부, 베이비시터, 가정교사, 경비원

이 배경과 밀접한 다른 배경

- **시골 편** 기숙학교, 와인 저장실
- **도시 편** 댄스홀, 정장을 입어야 하는 행사, 리무진, 펜트하우스 객실, 요트

참고 사항 및 팁

대저택 하면 대개 부유하고 유명한 사람들을 떠올리지만, 그렇지 않은 사람들도 자주 볼 수 있다. 직원, 친구, 배달원, 도급업자 등 다양한 사람들이 대저택이 중심이 되는 이야기에 등장할 수 있다. 대비 효과와 다른 관점들을 제공하려면 이런 사람들도 유념에 두어야 한다.

배경 묘사 예시

진입로가 끝이 보이지 않을 정도로 긴 데다 조명은 어찌나 환한지, 비행기가 착륙하는 건 아닌가 걱정될 정도였다. 목적지가 눈에 들어왔을 때는 정말로 비행기라도 착륙하길 바라는 심정이 되었다. 6층 높이에 달하는 대저택의 새하얀 회벽이 거대하게 솟아오르면서 건물을 에워싼 투광 조명들이 벽 표면에 차가운 빛을 던졌다. 모서리마다 솟아오른 첨탑은 밤하늘을 기세 좋게 찌를 듯했다. 나는 창문 뒤에 있는, 군부대에 버금가는 장비를 갖추고 조금이라도 수상한 사람이 있으면 발포할 준비가 된 경호원들을 상상할 수 있었다. 나는 엉덩이를 들썩거리면서도 무심한 척하려고 애썼다. 하지만 그 거대한 저택이 가까워질수록

감정을 숨기는 것도 힘들어졌다.

- **이 글에 쓴 기법**　대비, 과장
- **얻은 효과**　분위기 설정, 감정 고조

동네 파티 **Block Party**

나란히 있거나 막다른 골목 주변을 둥글게 에워싼 주택들, 시멘트 바른 인도, 우편함에 단 풍선들, 교통을 막는 차단물과 통행 차단용 칼라콘, 길을 따라 배치한 탁자들 위에 놓인 캐서롤과 슬로우 쿠커slow-cooker[오랫동안 일정한 온도로 요리를 해주는 조리 기구]들, 음식물 보온기에 담긴 음식, 햄버거와 핫도그가 구워지는 그릴, 바비큐 스모커에서 뿜어 나오는 아지랑이, 큰 솥에서 삶고 있는 옥수수, 음료수(탄산음료, 생수, 맥주, 아이들이 먹을 파우치형 음료)로 가득 찬 아이스박스, 얼음이 녹아서 바닥 곳곳에 고인 물, 종이 접시에 담긴 음식을 먹는 사람들, 일정한 간격으로 놓인 쓰레기통, 방문하는 이웃들(여기저기 서서 수다 떨거나, 건초 더미나 낚시 의자에 앉거나, 음식을 먹으려고 줄을 선), 풀밭에 담요 한 장을 깔고 함께 앉은 가족들, 골목에서 공을 차거나 킥보드나 자전거를 타는 아이들, 아이들을 위한 에어 바운스, 이웃집 농구대에 있다가 즉흥 게임을 시작하는 사람들, 말편자 던지기 게임, 집을 들락날락하는 사람들, 유모차에 탄 아기들이나 부모 근처 잔디밭에서 노는 유아들, 목줄에 묶인 채 더위에 헐떡이는 개들, 음식 주변을 맴도는 파리들

음향 기기에서 나오는 음악, 웃음과 목소리, 소리치는 아이들, 캔 따는 소리, 뛰어가는 발소리, 발밑에서 으스러지는 낙엽과 도토리, 구겨져서 쓰레기통으로 던져지는 쓰레기, 인도 위를 날다가 주인의 발에 밟히는 냅킨, 그릇을 싼 포일을 젖히거나 뜯는 소리, 김을 쉭쉭 뿜는 그릴, 세게 닫히는 문, 자전거 바퀴에서 나는 끽 소리, 나무들을 스치는 바람, 인도에서 의자를 끌 때 긁히는 소리, 우는 아기, 잔디로 쿵 떨어지는 말편자, 아스팔트 위를 튕기는 럭비공, 짖는 개, 행사를 주최한 이웃이 공지 사항을 알리거나 방문객에게 감사를 표하는 소리, 바람에 펄럭이는 식탁보, 윙윙거리며 맴도는 파리와 모기, 아이스크림 트럭의 음악 같은 방울 소리

냄새

그릴에서 나는 연기, 조리하는 음식, 아이들의 땀내, 피어나는 꽃향기, 뜨거운 인도, 음식과 음료수, 살충제, 담배, 막 깎은 잔디, 건초, 옥수수 삶는 냄새, 입에서 풍기는 맥주나 양파 냄새

맛

햄버거, 핫도그, 구운 소시지, 닭 날개, 바비큐 소스, 케첩, 감자 칩, 감자 샐러드, 마카로니 샐러드, 양배추 샐러드, 라자냐, 캐서롤, 과일 샐러드, 잘라놓은 수박, 레모네이드, 탄산음료, 물, 커피, 맥주, 주스, 브라우니, 쿠키, 케이크, 파이

촉감과 느낌

피부를 간지럽히는 바람, 태양의 열기, 따뜻한 플라스틱 의자, 다리 뒤에 닿는 접이식 낚시 의자 직물의 질감, 바닥에 닿을 듯한 낮은 낚시 의자에 푹 앉거나 일어나는 느낌, 한 손에 든 차가운 병이나 캔, 젖은 음료수병, 손목을 타고 흐르는 얼음처럼 차가운 물방울, 개똥이나 흘린 음식물을 밟는 느낌, 그릴 열기 때문에 흐르는 땀, 금속 말편자의 무게감, 울퉁불퉁한 가죽 럭비공, 무릎 위에 놓은 얇은 플라스틱 접시가 기울지 않도록 균형을 잡는 느낌, 얇은 종이 냅킨, 물티슈로 아이의 얼굴을 닦아주는 느낌, 손바닥으로 찰싹 소리 나게 잡는 모기, 과음했다는 평계로 다른 사람을 더듬거리는 이웃

이 배경에서 벌어질 만한 갈등의 원인

- 상한 음식이나 알레르기 반응을 일으킨다.
- 아이들이 다친다(빨리 뛰거나, 그릴에 데거나, 계단에서 떨어져서).
- 누군가 다른 사람의 요리 실력을 흉본다.
- 그릴 때문에 화상을 입는다.
- 말편자나 럭비공에 머리를 맞는다.
- 기저귀를 제때 갈아주지 않아 용변이 넘친다.
- 날씨가 좋지 않아 행사가 엉망이 된다.
- 아이들 훈육 방식을 두고 말다툼이 벌어진다.

- 부부 간의 불화가 공공연히 드러난다.
- 술에 취해 막말하는 사람들이 있다.
- 이웃이 다른 사람의 아내에게 추파를 던지다가 들킨다.
- 술 때문에 이웃들의 논쟁이 격해진다.
- 성희롱 수준으로 번지는 농담 때문에 화가 난 이웃이나 질투하는 배우자가 있다.
- 아이가 너무 멀리까지 간다.
- 아이가 납치된다.
- 행사 분위기를 망치는 사람들이 있다.

이 배경에서 볼 만한 유형의 사람들

- 아기, 자전거를 탄 사람, 어린이, 커플, 가족, 이웃, 개를 산책시키는 사람, 조깅하는 사람

이 배경과 밀접한 다른 배경

- **시골 편** 차고, 파티오 데크
- **도시 편** 소도시 거리

참고 사항 및 팁

동네 파티는 골목, 이웃, 마을이나 도시 주민들을 대상으로 열린다. 세 가구의 마당을 차지하거나 동네 전체에 열릴 수도 있다. 주민들이 각자 음식, 음료, 의자를 가져오는 파티가 될 수도 있고, 음식을 주문하고 밴드와 가수를 초대하는 등, 미리 계획을 해서 준비하는 파티가 될 수도 있다. 야외에서 하는 만큼 날씨가 중요하므로 춥지 않은 봄이나 여름에 열릴 때가 많다.

배경 묘사 예시

이웃들이 쉴 틈도 주지 않고 떠들어대는 통에 적절한 시점에 고개만 끄덕이면서도 마시는 아이들이 보이지 않아 황망해졌다. 해가 지고 있어 잘 보이지 않았다. 가로등이 켜지기 전이었고, 집 창문으로 새어 나온 빛은 너무 멀어 도움이

되지 않았다. 모기 한 마리를 손으로 쳐서 잡은 그녀는 넬슨네 떡갈나무 위를 반쯤 올라간 벤을 발견했다. 벤의 흰색 셔츠는 나무껍질 색과 대비되어 눈에 띄었다. 매티는 그 나무 밑동에 있어서 금세 찾았다. 매티는 낮게 드리워진 나뭇가지를 잡으려고 안간힘을 쓰고 있었고, 혼자만 뒤처질까봐 금세라도 비명을 지를 것처럼 보였다. 한시름 돌린 마시는 플라스틱 의자 등받이에 다시 기댔다. 그러고는 곁눈으로 아이들을 주시하며 다른 이웃의 이야기에 주의를 돌렸다.

- **이 글에 쓴 기법** 대비, 빛과 그림자
- **얻은 효과** 성격 묘사, 감정 고조, 긴장과 갈등

뒤뜰 **Backyard**

(풍경)

이슬을 머금고 반짝이는 잔디, 뾰족한 지붕이 있는 개집, 빛나는 빨간색 그네와 같은 색의 미끄럼틀, 거대한 떡갈나무 위 오두막, 잔디밭을 구불구불 가로지르는 초록색 호스와 그 끝에 달린 스프링클러에서 치솟는 부챗살 모양의 물살, 파스텔색의 활짝 핀 꽃들이 만발한 야생 장미 덤불, 정원에 놓인 햇볕에 색이 바랜 땅속 요정 석상이나 색칠한 돌들로 알록달록 장식한 화단, 정원용 랜턴이나 빛을 받아 반짝이는 분유리[녹은 유리 방울에 바람을 불어 넣어 일정한 모양을 만든 유리 제품], 잔디밭 사이로 점점이 보이는 민들레와 클로버, 뒤편의 창고, 땅으로 그늘을 드리우는 나무들, 나비, 모기, 파리, 거미, 젖은 흙 속의 지렁이, 이파리 위로 기어오르는 무당벌레, 울타리에 기대놓은 장난감이나 자전거, 뒷문, 시멘트 보도를 가로지르는 개미 떼, 잔디밭에 놓인 개 장난감, 개 오줌 때문에 풀이 말라 죽어 흙이 드문드문 드러난 잔디밭, 의자들이 놓인 안뜰, 바비큐의 열기에 공중에 아른거리는 공기와 피어오르는 연기, 화덕, 나무 두 그루에 양쪽 끝을 묶어놓은 해먹, 양치류, 분홍색 작약 덤불, 축구공을 던지거나 개를 쫓는 아이들, 밝은색 꽃이 가득 꽂힌 장식 항아리들, 이웃집과 맞닿은 뒤뜰에서 울타리까지 넘어온 만발한 흰색 데이지들, 떡갈나무의 굵직한 가지에 매달린 고무 타이어 그네, 수영장(매립형, 지상형, 아동용), 새 목욕용 물 쟁반 안에서 물을 튀기고 나무에 지은 둥지를 들락날락하며 날아다니는 새들, 한바탕 비가 쏟아진 뒤 풀밭에 솟은 버섯들, 자갈길, 울타리를 따라 달리는 다람쥐, 일렬로 달린 장식용 조명들, 나무 기둥에 달린 새 모이통, 트램펄린이나 모래놀이 통, 소나무나 가문비나무 아래 풀밭에 흩어진 솔방울들, 공중에 떠다니는 민들레 홀씨

(소리)

메뚜기나 귀뚜라미, 앵앵거리는 모기들, 윙윙거리는 파리들, 이웃집 마당의 라디오에서 들려오는 노래, 스프링클러를 통과하며 웃거나 깍깍대는 아이들, 붕붕거리는 벌들, 나뭇잎들을 물결지게 하는 산들바람, 도로를 지나는 자동차들, 옆집에서 언쟁하는 부부, 멀리 떨어진 리모델링 공사 중인 집에서 들려오는 망치 소리, 쩽그랑 부딪치는 맥주병, 찍찍대는 다람쥐, 화초 주변을 선회하며 붕붕

거리는 말벌들, 인근 시내에서 졸졸 흐르는 물, 개굴개굴 우는 개구리들, 통로를 가로지르는 샌들, 호스를 쉭쉭거리며 통과하는 물

냄새

막 깎은 잔디밭과 새로 돋아난 나뭇잎들에서 풍기는 신선한 냄새, 신선한 꽃향기(활짝 핀 라일락, 장미, 완두콩 덩굴), 축축한 흙, 바비큐의 숯, 화덕의 연기, 비, 코코넛 향의 선크림이나 선탠로션, 먼지, 개똥

맛

달콤한 복숭아나 수박, 거품이 이는 차가운 맥주, 달짝지근한 바비큐 소스나 양념에 잰 고기의 쌉쌀한 탄 맛, 새콤한 레모네이드, 아이스티, 막대 아이스크림의 얼얼한 냉기, 호스에서 나오는 따뜻한 물

촉감과 느낌

녹아서 한쪽 팔에 흘러내리는 막대 아이스크림, 강아지의 가슬가슬한 털, 트램 펄린에 뛰어들다 통 부딪치는 이마, 끈적끈적한 땀, 뒷문 계단의 단단한 판자에 기대앉는 느낌, 발바닥을 찌르는 잔디, 벌레가 팔 위를 기어 다닐 때 간질간질한 느낌, 피부에 닿는 햇빛, 풀밭에 가려진 뾰족한 돌, 땀에 젖은 등에 달라붙는 옷, 해가 지고 오슬오슬 소름이 돋는 피부, 벨벳처럼 부드러운 꽃잎, 더운 날 뿌리는 물, 손가락에 붙은 차가운 정원 흙

이 배경에서 벌어질 만한 갈등의 원인

- 시끄럽거나 수상하게 기웃거리는 이웃이 있다.
- 부동산 관련 분쟁이 벌어진다(이웃집 나무에서 이쪽 집 마당으로 떨어지는 썩은 과일, 다른 사람의 소유지를 침범한 울타리 등).
- 물건을 버리지 못하는 강박신경증이 있거나 그런 사람이 옆집에 산다.
- 밤새도록 고성방가를 일삼는 파티가 벌어진다.
- 울타리나 헛간이 무너진다.
- 폭풍 후 나무로 인한 피해를 입는다.
- 나무 위 오두막이 안전하지 않다.

- 이웃집 아이가 나무 위 오두막에서 떨어져 다친다.
- 창가 부근에서 낯선 발자국을 발견한다.
- 반려동물이 아이의 생일 파티 동안 열린 문으로 도망친다.

이 배경에서 볼 만한 유형의 사람들

- 친구들과 이웃들, 가스나 전기 검침원, 파티에 온 손님, 집주인과 가족, 도둑

이 배경과 밀접한 다른 배경

- 생일 파티, 정원, 옥외 변소, 파티오 데크, 연장 창고, 나무 위 오두막, 채소밭, 작업실

참고 사항 및 팁

뒤뜰을 묘사할 때 기후와 위치는 중요한 요인이다. 지역에 따라 식물을 재배하기 좋은 곳이 있는 반면, 상대적으로 건조한 지역이라 억센 식물이 아니면 자라지 못하는 곳도 있을 것이다. 뒤뜰은 그 소유자의 성향을 드러낼 때가 많다. 잘 가꾸어진 뜰은 주인이 균형 잡힌 삶을 영위하며 야외 생활을 즐기고, 자신의 집에 자부심을 가진 사람임을 나타낸다. 반면 방치된 채 여기저기 민둥민둥하거나 잡초가 무성한 뜰은 주인이 야외 공간을 실내만큼 중시하지 않거나, 이유가 무엇이든 유지비를 충당할 능력이 안 되는 사람일 것이다. 또한 뒤뜰을 사교 활동이나 가족과 함께 지내는 공간으로 여기는 사람들이 있는가 하면, 파손되거나 고장 난 물건들을 버리거나 방치한 상태로 놔둔 사람들도 있을 것이다. 장면 묘사에 뒤뜰이 들어간다면 그 집에 사는 사람들의 성격을 암시하고, 장면의 분위기를 연출하는 소재로 활용하라.

배경 묘사 예시

아이들의 뒤를 밟던 미아는 밤하늘을 가르는 광선 검처럼 손전등 불빛으로 여기저기를 쏘듯이 비추었다. 낮게 드리워진 나뭇가지가 쓰고 있던 파티 고깔을 툭 쳐서 벗겨질 뻔했다. 미아는 고깔을 아예 벗어버렸고, 고깔에 달린 고무 밴드

288

가 요란스레 딱 소리를 내는 바람에 수국 근처에서 킥킥대는 소리를 듣지 못했다. 미아는 손전등의 전원 스위치를 딸깍 소리 나게 끄고, 모기를 손바닥으로 쳐서 잡은 뒤 풀밭을 기어갔다. 흐늘거리는 꽃들이 우거진 덤불 가까이까지 갔을 때 그녀는 웃음이 터지는 바람에 한 손으로 재빨리 입을 틀어막았다.

- **이 글에 쓴 기법** 다중 감각 묘사, 직유
- **얻은 효과** 감정 고조

맨 케이브

Man Cave

[집의 지하실이나 창고 등을 활용해 남자 혼자서 소일하는 공간으로 만든 것]

풍경

스포츠용품(벽에 걸린 팀 유니폼, 사인 포스터, 팀 로고가 찍힌 맥주잔, 스타의 사인을 받은 공이나 기타 수집품), 맥주 냉장고, 대형 스크린 텔레비전(또는 여러 대의 텔레비전) 앞에 놓인 리클라이너 소파, 커피 테이블 위에 놓인 맥주잔 받침과 감자 칩 그릇, 다트 판, 네온사인(팀 로고나 맥주 브랜드를 주제로 한), 포커용 테이블(포커 칩 더미, 카드, 카드 섞는 기계, 의자, 싸구려 시가의 연기, 남자들의 팔꿈치 주변에 놓인 양주잔이나 맥주병), 조명을 조절할 수 있는 조광 스위치, 경기가 있는 날 여러 명이 앉을 수 있는 가죽 소파, 미니바, 팝콘 기계, 취향을 반영한 벽 장식, 선반 위 트로피들, 벽에 건 동물 머리, 자물쇠를 채워둔 총기류 보관 캐비닛, 주인의 다양한 활동을 보여주는 사진 액자(낚시, 사냥, 친구들과의 캠핑, 결승선을 통과하는 장면), 서서 하는 테이블 게임(축구, 하키, 탁구, 당구)

소리

초인종, 손님이 올 때마다 여닫히는 문, 텔레비전 속 스포츠 아나운서의 해설, 반칙 선언에 요란하게 터지는 박수, 심판의 결정에 환호하거나 화내는 남자들, 포커 칩 더미에 칩을 던질 때마다 나는 짤랑거리는 소리, 카드 섞는 소리, 웃음, 욕설, 가벼운 언쟁, 양주잔 안에서 달그락거리는 얼음, 맥주 캔을 쉭 따는 소리, 오래된 리클라이너 소파가 삐걱거리며 뒤로 젖혀지는 소리, 찍찍거리는 가죽, 트림, 바스락거리는 감자 칩 봉지, 웅웅거리는 네온사인, 미니바의 문이 닫히면서 나는 가벼운 충격음, 소음기, 전원이 나가는 휴대전화, 커피 테이블 위에 소리 나게 내려놓는 빈 양주잔

냄새

발효된 맥주, 땀, 튀긴 음식, 감자 칩, 가죽, 가솔린

맛

술, 맥주, 아이스크림, 에너지 드링크, 프레첼, 페퍼로니, 샌드위치, 팝콘, 핫도그

290

나 프라이드치킨처럼 기름에 튀긴 간식, 피자, 감자 칩과 딥소스, 담배, 시가

촉감과 느낌

푹신한 리클라이너 소파, 팔뚝에 닿는 포커 테이블의 펠트로 된 모서리, 스툴에
균형을 잡고 앉는 느낌, 잘 열리지 않는 병뚜껑, 시가 연기 때문에 따가운 눈, 목
구멍이 탈 것처럼 매운 음식, 손바닥에 닿는 차가운 유리잔, 포커 칩의 골이 진
모서리, 매끄러운 카드, 버튼이 오돌토돌 튀어나온 텔레비전 리모컨, 음식이 가
득 담긴 그릇의 무게감, 날카로운 다트 화살, 집어 먹은 음식 때문에 끈적거리는
손가락, 여럿이 한 소파에 앉아 서로 어깨가 닿는 느낌, 엎질러진 팝콘이나 포커
칩을 밟는 느낌

이 배경에서 벌어질 만한 갈등의 원인

- 팀 간에 경쟁이 과열된다.
- 사람들이 과음한다.
- 빗나간 다트 화살에 벽이나 가구가 손상된다.
- 누군가의 사생활을 두고 헐뜯거나 불만을 토로하는 것을 가족이 엿듣는다.
- 음식이나 음료수 때문에 지저분해지거나 얼룩이 생긴다.
- 누군가 하는 말을 듣고 그에 대한 생각이 바뀐다.
- 초대하지 않은 친구가 모임에 나타나서 분위기가 어색해진다.
- 정치나 다른 사안을 두고 논쟁이 벌어진다.
- 시가를 떨어뜨리는 바람에 카펫에 구멍이 난다.
- 불륜과 불륜이 발각됐을 때 생기는 갈등을 놓고 여럿이 견해를 나눈다.

이 배경에서 볼 만한 유형의 사람들

- 가족 구성원, 남자와 그들의 친구들

이 배경과 밀접한 다른 배경

- 욕실, 거실

맨 케이브는 지하실부터 다락방, 쓰지 않는 침실, 개조한 차고, 뒤뜰에 있는 헛간까지, 집 어디에나 마련할 수 있다. 그리고 공간의 사정에 따라 크고 널찍할 수도, 비좁고 아늑할 수도 있다. 맨 케이브는 반드시 스포츠 지향적일 필요는 없지만, 주인의 취미를 반영한다는 점을 명심해야 한다. 침실과 마찬가지로 맨 케이브 역시 사냥, 낚시, 자동차, 오토바이, 비행기 등 인물의 다양한 관심사를 반영한다.

배경 묘사 예시

애너는 나초를 담은 쟁반을 들고 하키 경기를 보는 남편과 그의 친구가 앉아 있는 커피 테이블 쪽으로 갔다. 그들은 웅얼거리며 고마움을 표시한 뒤, 질척한 소스를 뒤집어쓴 나초를 동굴 같은 입에 쓸어넣기 시작했다. 그녀가 막 위층으로 가려 하자, 두 남자는 저들만 아는 신호를 받은 것처럼 소파에서 느릿느릿 일어났다. 텔레비전 화면에서는 아일랜드 팀 포워드가 미네소타 팀의 골문을 향해 스케이트를 타듯 달려가고 있었다. 밥과 마이크는 앉지도 서지도 못한 자세로 나초를 먹으려다 만 채 그대로 굳어버렸다. 퍽이 바람을 가르고 골키퍼의 다리 사이를 뚫고 지나갔다. 버저가 울리자 두 남자아이들은 펄쩍 뛰어올랐고, 환호하며 서로의 등짝을 갈겼다. 나초는 카펫 위로 비처럼 후두두 쏟아졌다. 애너는 얼굴을 찌푸리며 위층으로 올라갔다. '남자들이란.'

- **이 글에 쓴 기법** 다중 감각 묘사
- **얻은 효과** 성격 묘사

풍경

파형 강판으로 만든 방폭용 뚜껑이 달린 강화 해치 문(주 출입구와 비상구), 벙커로 내려가는 사다리, 샤워기와 배수구만 있는 구역, 안쪽에서 잠글 수 있는 주요 격실로 이어지는 보안 해치, 수동 펌프 또는 중력 공급법으로 작동되는 작은 변기, 침상 몇 개, 자물쇠 달린 캐비닛들이 딸린 무기 보관 구역, 탄약과 화기 소제 용품을 보관하는 별도의 창고, 바닥 밑의 식량 및 식수 비축함들, 이불과 옷가지를 넣어둔 틈새 보관함들, 의자들이 놓인 작은 거실, 부엌(싱크대, 찬장들, 전자레인지, 냉장고), 라디오, 개인용품을 보관하는 서랍들, 의료용품, 태양열이나 발전기로 충전 가능한 배터리, 단색의 파형 강판 벽, 공간을 확보할 수 있는 접이식 테이블과 의자, 통조림과 포장 식품으로 가득한 선반들, 냉난방 기능이 있는 공기 여과 장치, 선풍기, 연장, 밧줄, 냄비와 프라이팬, 게임용품, 책, 카드류, 텔레비전과 영화 재생기, 머리 위의 조명, 바닥이나 침상에 누운 사람들, 신발과 부츠에서 바닥으로 떨어진 흙덩이, 우는 아이들, 겁에 질린 표정의 사람들, 속닥거리거나 비좁은 공간에서 이리저리 오가는 사람들, 깜빡이는 전등 불빛

소리

금속음처럼 울리는 사람들의 목소리, 바닥을 가로지르는 발걸음, 금속 캔을 따거나 이리저리 움직이는 소리, 공기 순환 장치에서 나는 식식 소리, 콸콸 나오는 물, 변기에서 내려가는 물, 해치 문을 잠글 때 나는 금속성의 울림, 딸깍 열리는 보안 창고 구역의 문, 사람들의 숨소리, 라디오, 우는 아이들과 달래는 부모들, 식량과 식수의 재고를 확인하는 사람, 서로 부딪히는 연장들, 불안정한 전력 공급으로 지지직거리는 소리

냄새

밀실 특유의 공기, 금속, 퀴퀴한 체취와 땀내, 음식, 비누, 총기용 오일, 탄약

맛

배관에서 나오는 쇠 맛이 나는 물, 병에 담긴 물, 포장된 맛없는 배급 식량, 땀,

양치를 하지 못해 시큼한 입안

촉감과 느낌

울퉁불퉁한 파형 강판 벽, 얇은 매트리스 커버나 맨바닥에 누워 자는 느낌, 얇은 담요, 차가운 통조림 캔, 지저분하고 거친 질감의 옷, 기름 낀 가려운 머리카락, 신발이나 부츠 때문에 화끈거리는 발, 샤워를 하거나 대충 몸을 씻을 때 튀는 물, 이미 몇 번이나 읽은 책을 이리저리 넘기는 느낌, 변하기 전의 세상 풍경을 보려고 광택지로 된 잡지를 넘기는 느낌, 운동하며 바닥에 구르는 발, 천으로 총 부품을 닦는 느낌, 소총이나 권총을 분해하고 조립하는 느낌, 비좁은 공간에 너무 많은 사람들, 방송 주파수를 잡으려고 이리저리 돌리는 라디오 스위치

이 배경에서 벌어질 만한 갈등의 원인

- 비좁은 곳에서 너무 많은 사람들이 지내면서 정서가 극도로 불안해진다.
- 식수나 식량이 부족하다.
- 좋아하지 않는 사람들과 비좁은 공간에 갇혀 있다.
- 해치 문을 여는 시기와 열 경우의 상황을 놓고 의견 차이가 벌어진다.
- 문이 열리지 않는다.
- 약이 필요한 심각한 질병이 생긴다.
- 편집증과 외상 후 스트레스 장애(PTSD)를 겪는다.
- 폭발이나 비상사태로 방공호가 손상된다(막힌 환기 장치, 봉쇄 장치의 손상).

이 배경에서 볼 만한 유형의 사람들

- 군인들과 민간인들(군대 소유 관리 방공호일 경우), 방공호 주인과 그의 직계가족, 가족이나 이웃

이 배경과 밀접한 다른 배경

- 지하 폭풍 대피소

방공호는 생존에 필요한 물품을 제공하는 동시에 특정한 위험(공습, 화학, 생물, 방사능 낙진)을 피할 수 있도록 대개 지하 깊숙이 있다. 이 장에서 설명하는 방공호는 전문 제작된 것이지만, 서둘러 짓거나 제한된 조명과 공간, 창고, 공기 제어 장치, 여과기 등 최소한의 것들만 갖춘 방공호도 있을 수 있다. 민간인이 금속, 시멘트, 방수포, 목재와 흙을 이용해 만든 방공호도 있고(민간인이더라도 군인 출신에 공학을 전공한 경우가 많다), 한 가족 이상의 집단을 수용할 수 있는 방공호도 있다. 그 밖에도 군대에서 큰 규모의 부대나 민간인과 군인을 아우르는 집단을 수용하기 위해 설계할 수도 있다.

조그마한 금속 테이블 밑에 몸을 쑤셔넣은 채, 피오나는 동생을 끌어당겨 머리를 쓰다듬어주었다. 폭발이 터질 때마다 방이 흔들렸고, 검댕으로 지저분해진 레나의 얼굴 위로 더 많은 눈물이 흘렀다. 엄마는 문가에 서서 두꺼운 둥근 유리창에 손전등 불빛을 비추었다. 폭발할 때마다 빛줄기도 흔들렸고, 레나의 딸꾹질 같은 울음소리가 물결 모양으로 골이 진 천장을 따라 크고 무시무시하게 울렸다. 아빠는 바로 뒤따라오겠다고 약속했는데 왜 아직까지 오지 않는 걸까?

- **이 글에 쓴 기법** 다중 감각 묘사
- **얻은 효과** 복선, 긴장과 갈등

부엌 Kitchen

풍경

타일 또는 무늬가 있는 리놀륨 바닥, 일반적인 색상(스테인리스강, 검은색이나 흰색)의 주방 기구(식기세척기, 냉장고, 가스레인지, 전자레인지), 냄비와 팬이 매달린 걸이, 찬장에 넣어둔 주방 기구 및 식기류(믹서, 토스터, 통조림 따개, 접시, 식기, 조리 기구, 제빵용품), 조리대 위의 자주 쓰는 기구들(요리 도구들을 꽂아둔 꽃무늬 도자기 단지, 부엌칼과 가위 등이 꽂힌 흠집이 많이 난 원목 칼 거치대, 양철통 세트, 갈색 반점이 난 바나나와 사과가 든 과일 그릇, 커피를 새로 끓이고 있는 커피 메이커), 가스레인지 위에 놓인 반들거리는 검은색 손잡이가 달린 주전자, 식탁 매트들이 놓인 오래된 식탁 밑으로 밀어 넣은 원목 의자들, 시든 꽃이 꽂힌 꽃병과 주변에 흩어진 주황색 꽃가루, 창턱에서 햇빛을 받고 있는 허브 화분, 냉장고 문에 붙인 메모가 된 달력, 중요한 것들(점심 메뉴, 일정표, 쇼핑 리스트, 학교 공지문, 쿠폰)을 붙인 코르크판이나 화이트보드, 자질구레한 물건들과 사진들이 든 선반, 차를 우린 뒤 숟가락에 얹은 티백, 조리대에 흘린 설탕이나 주스, 통조림과 크래커를 채운 식품 저장실, 잡동사니가 든 서랍(양초, 예비 배터리, 고무줄, 연필과 펜, 빵 끈, 반려동물 간식, 쿠폰들이 뒤죽박죽 섞인), 기름때가 덕지덕지 낀 가스레인지 후드, 김이 서린 창문, 벽과 바닥에 오래전에 생긴 얼룩, 누구도 비우지 않아 악취를 풍기는 가득 찬 쓰레기통, 매트 위의 사료 그릇, 아일랜드 식탁과 주변에 세워진 의자들, 얼룩과 물때가 낀 싱크대와 수도꼭지, 파리들, 싱크대에 쌓인 더러운 접시, 아침 식사 때 쓴 그릇에 둥둥 떠 있는 시리얼, 싱크대 위에 흩어진 토스트 부스러기, 바닥에 보이는 반려동물의 털과 발자국

소리

프라이팬에서 지글거리는 베이컨이나 기름, 토스터에서 다 구워져 튀어 오르는 토스트, 가스레인지 위에서 윙 소리를 내며 작동되는 환풍기, 분쇄기에서 분쇄되는 원두커피, 조리가 끝난 뒤 땡 소리를 내는 전자레인지, 요리용 타이머에서 나는 알람, 덜컹거리는 냉장고 모터, 식기세척기에서 물이 나오는 소리와 접시끼리 부딪치는 소리, 쓰레기 처리구에서 부글거리며 분쇄되는 쓰레기, 증기를 뿜는 커피 메이커, 가열된 주전자에서 나는 휘파람 같은 소리, 수다 떨며 웃

는 가족, 도마에 부딪히는 칼, 가열한 기름 위에 깨 넣는 달걀, 냄비의 내용물이 끓어오르며 넘치는 소리, 뒤에서 들려오는 음악이나 텔레비전 소리, 믹서에서 갈리는 음식, 식탁에 부딪치거나 접시를 긁는 포크나 나이프, 부딪치는 유리잔들, 달각거리는 통조림 따개, 비닐 랩이나 포일을 펴는 소리, 나가려고 문을 긁는 개, 냄비 속 내용물을 저은 숟가락을 냄비에 대고 탁 치는 소리, 여닫히는 냉장고 문, 바스락거리며 여는 과자 봉지, 삐걱거리는 찬장 문, 바닥을 긁는 의자, 냄비 뚜껑이 요란스레 부딪치는 소리, 그릇에 후드득 붓는 시리얼

냄새

토마토소스의 마늘 향, 프라이팬으로 튀기는 짭조름한 베이컨, 향신료(바질, 로즈마리, 카레 분말, 후추, 소금, 회향[향이 강한 여러해살이풀의 일종으로, 열매를 향신료로 쓴다], 시나몬, 생강), 팬에서 부풀어 오르는 이스트를 넣은 빵, 버터에 볶는 양파, 끓는 파스타 냄비에서 솟아오르는 수증기, 태워버린 토스트에서 피어오르는 연기, 전자레인지로 튀기는 팝콘, 냉장고 안에서 썩어가는 음식, 찬장에서 썩어가는 뿌리채소(감자, 양파, 순무), 비우지 않은 쓰레기통, 향초, 탄 스테이크나 소시지, 세제와 비누, 세탁할 필요가 있는 퀴퀴한 행주, 비를 맞은 개들이 뛰어들어올 때

맛

메이플 시럽을 뿌린 부드러운 팬케이크, 치즈가 듬뿍 든 라자냐, 매콤한 볶음이나 카레, 달콤한 과일, 신선한 채소, 초콜릿 케이크에 잔뜩 뿌린 달콤한 휘핑크림, 오븐에서 나온 진득한 쿠키, 쌉쌀한 커피, 진한 와인, 오후에 마시는 맥주, 허브티, 아이스크림, 숟가락의 금속 맛, 상자에서 바로 꺼낸 버터 맛 크래커, 구운 고기, 파스타, 샌드위치

촉감과 느낌

설거지할 때 고무장갑 낀 손으로 쏟아지는 물, 살에 닿는 부드러운 비누 거품, 발바닥에 들러붙는 설탕 가루와 부스러기, 손에 쥔 빗자루나 진공청소기의 매끈한 손잡이, 차가운 유리잔에 맺힌 물방울, 방금 돌린 식기세척기에서 올라오는 수증기, 젖은 행주, 뜨거운 커피가 담긴 머그잔, 조리대 위에 방울째 굳어 끈적이는 주스, 채소를 썰다 칼에 베인 통증, 요리하다 화상을 입거나 매우 뜨거운

것에 닿았을 때 화끈거리고 따가운 느낌, 스펀지로 문지르는 가스레인지, 금속 식기의 무게감, 천 냅킨으로 닦는 입술, 폭신폭신한 반죽, 손가락에 묻은 밀가루, 따뜻한 저녁용 빵, 지나치게 뜨거운 음식에 덴 혀

이 배경에서 벌어질 만한 갈등의 원인

- 방문객이나 손님이 부엌에서 자신의 역할을 존중하지 않는다.
- 십 대들이 특별한 디저트를 오후 간식으로 먹어치웠다.
- 식탁에서 논쟁이 벌어진다.
- 가전 제품이 고장 나거나 배관 문제로 누수 사고가 일어난다.
- 부엌이 갖가지 물건(서류, 우편물, 숙제할 때 쓰는 물건, 장갑, 모자 등)으로 뒤덮인다.
- 저녁 식탁에서 비밀이 밝혀진다.

이 배경에서 볼 만한 유형의 사람들

- 가족과 친척, 친구, 잠깐 들른 이웃, 수리공

이 배경과 밀접한 다른 배경

- 거실

참고 사항 및 팁

부엌은 한 가족의 중심부일 때가 많기에 그 집에 사는 사람들을(말로 하는 대신) 보여줄 수 있는 좋은 기회가 된다. 가족의 문제를 드러내거나 숨겨진 사연을 암시할 수 있고, 가족 간의 친밀도를 드러내는 등 가족의 성격을 쉽게 설명할 수 있다.

배경 묘사 예시

딱 적절한 시간에 차 마시러 오라는 초대를 받았다. 데일과 나는 이사 트럭에서

마지막 상자를 꺼낸 뒤 휴식이 필요한 참이었다. 새 이웃을 따라 그녀의 부엌으로 들어갔을 때, 난 얼결에 발걸음을 멈췄다. 어제 먹은 저녁 요리가 지저분하게 말라붙은 접시들이 싱크대 옆에 쌓여 있었다. 조리대는 땅콩버터 덩어리와 끈적거리는 잼 얼룩으로 그린 지도였다. 발밑에서 뭔가 바스락 소리를 내며 부서질 때마다 나는 움찔했다. 바닥에 감자 칩이 깔려 있는 것 같았지만 아래를 내려다보지는 않았다. 다만 미소를 지으면서 도나가 차를 내놓는 동안 의자에서 부스러기를 털면서 제발 머그잔만큼은 깨끗하기를 빌었다.

- **이 글에 쓴 기법** 은유, 다중 감각 묘사
- **얻은 효과** 성격 묘사, 긴장과 갈등

불난 집

House Fire

풍경

천장을 따라 넘실대고 문 밑으로 흘러나오는 연기, 페인트와 그 밖의 화학 성분 소재들이 타면서 소용돌이치는 깃털 모양의 연기가 검댕처럼 까맣게 변하는 모습, 혀를 날름거리듯 벽을 타고 천장을 덮치는 화염, 커튼 자락을 야금야금 태우며 위로 올라오는 불줄기, 물결치는 홑이불처럼 바닥에 퍼지는 불, 터지듯 박살 나는 유리창, 무너지는 대들보, 가연성 물질이 폭발할 때 뿜어 나오는 섬광, 까맣게 타는 목재, 방을 뒤덮는 연기, 통풍구 속에서 허공을 떠돌며 소용돌이치는 불꽃들, 흘러내리는 재, 거품이 이는 페인트, 타서 바스러지는 커튼, 전기 시스템(전선, 전구, 소켓)이 깜빡거리다 연결이 끊어지는 모습, 여기저기 녹아내리는 카펫, 쪼그라들고 녹는 플라스틱 제품들, 뒤틀리는 가구, 불기둥으로 변하는 계단 축, 시뻘겋게 달아오른 금속, 타서 불덩이로 변하는 가구들, 캐비닛이 무너지며 튀기는 불꽃, 천장에서 떨어지는 조명 기구, 숨이 막혀 헉헉대며 바닥을 기어 다니는 사람들, 산소통을 멘 소방관들, 화염을 끄는 물, 튼튼한 소방 호스, 불에 녹아서 사물의 표면을 따라 줄줄 흘러내리는 액체 상태의 플라스틱, 주황빛을 발하며 깜빡거리는 불, 피어오르는 연기를 헤치고 성큼성큼 걸어 다니는 소방관의 반가운 실루엣, 검게 그을린 목재와 가구 토막들, 깨진 유리

소리

탁탁거리는 불꽃, 불이 순식간에 옮겨 붙으면서 나는 훅훅 소리, 녹아내린 플라스틱이 방울져 바닥에 고이면서 나는 칙칙 소리, 불에 수축되면서 우지끈거리고 삐걱거리는 대들보, 도와달라는 비명, 깨지는 유리, 움푹 꺼지는 지붕, 삐걱거리는 바닥의 널빤지, 안에 갇힌 사람이 내는 소리(문을 두드리고, 창밖으로 소리를 지르고, 울고, 숨을 헐떡이고, 걷잡을 수 없이 기침을 하는), 떨어져나가는 문과 계단, 쾅 내려앉는 네 다리가 까맣게 탄 테이블, 폭발하는 유리, 액체가 증기가 되면서 나는 쉭쉭 소리와 끽 소리, 문을 부수고 잔해를 짓밟고 달려가는 소방관들, 액체가 든 병이 폭발하는 소리, 요란하게 울리는 화재경보기, 밖에서 왠지 구슬프게 들려오는 사이렌 소리, 벽을 가르는 도끼, 바닥으로 떨어지거나 위층에서 부서져 떨어지는 조명, 바닥에 쨍그랑 떨어지는 커튼 봉, 비명, 깨지는

300

액자 속 유리

냄새

연기는 연소 단계마다 냄새가 다르다. 벽과 가구는 처음에는 캠프파이어의 연기 냄새가 나는 반면, 플라스틱이 타는 냄새는 코와 목을 태우는 것처럼 맹렬하고 특유의 독성 악취를 발산한다. 화재가 진행되면서 냄새는 뒤섞이고, 공기 중 유독 성분이 더해지면서 폐에 치명적인 영향을 끼칠 것이다.

맛

재, 끈적거리는 가래, 창밖으로 몸을 내밀고 이따금씩 들이마시는 신선한 공기 한 모금

촉감과 느낌

울퉁불퉁한 자갈밭을 밟고 지나가는 느낌, 유리 조각이나 쪼개진 나뭇조각에 베인 발, 화상의 통증, 그을리면서 뿜어 나오는 열기, 물집이 터지면서 미끄덩거리는 손바닥, 면 소재의 수건이나 셔츠 따위로 입과 코를 덮고 누를 때 숨이 막히는 느낌, 데지 않도록 셔츠 자락으로 감은 손, 바닥을 기어가는 동안 멍드는 무릎, 가구에 쿵 부딪히는 느낌, 코와 목을 지지는 듯한 매연, 어깨로 힘껏 들이받아도 열리지 않는 문, 계단을 비틀거리거나 반쯤 미끄러지며 내려가는 느낌, 의식 없는 아이를 안고 갈 때의 엄청난 무게감, 물에 적신 수건이나 담요로 사랑하는 사람을 감쌀 때의 서늘한 감촉, 매연에 헐어버린 목과 코, 목구멍을 잡아뜯는 듯한 통증에 씨근덕거리는 느낌, 몸을 웅크리고 가슴을 움켜쥔 채 하는 기침, 맥없이 두드리는 문, 검댕이 묻은 얼굴을 적시는 눈물, 땀으로 미끈거리는 손, 피로 때문에 젖은 솜처럼 무거워진 몸, 옷에 불똥이 튀면서 바늘로 찌르는 듯한 통증, 의식을 잃으면서 몽롱해지는 머릿속, 창문을 깨다가 피부를 베일 때의 통증

이 배경에서 벌어질 만한 갈등의 원인

• 문고리가 너무 뜨거워서 만질 수 없다.
• 불길을 더 번지게 하는 리모델링 자재가 있다(가연성 화학 성분이나 화학적 촉매

제 때문에).

- 매연 때문에 힘이 빠지고 눈앞이 어지럽다.
- 화재에 겁을 먹은 아이나 숨어 있는 반려동물이 있다.
- 손님(멀리서 온 친척, 자고 가기로 한 아이의 친구들)이 있을 때 불이 난다.
- 모든 사람이 무사히 빠져나왔는지 확신할 수 없다.
- 연로한 부모나 심각한 병을 앓고 있는 가족 구성원처럼 거동을 못하는 사람이 있다.
- 진통제나 수면제를 복용했거나, 술을 마셔 비판적인 사고력과 대응력이 떨어진다.
- 실수로 불을 지른 사람이 죄책감을 느낀다.
- 화재가 방화로 발생했음을 알게 된다.

이 배경에서 볼 만한 유형의 사람들

- 소방관, 집주인과 가족, 구급대원, 경찰관

이 배경과 밀접한 다른 배경

- **도시 편** 구급차, 버려진 아파트, 소방서, 낡은 아파트

참고 사항 및 팁

화재 시 발생하는 매연은 눈앞을 뿌옇게 가리기 때문에 익숙한 곳이라 해도 방향을 찾기 힘들다. 매연 흡입은 뇌 기능에 악영향을 미치기 때문에 기억력을 떨어뜨려 문제를 해결하기가 더욱 어려워진다. 이런 요인들은 뿌연 시야와 함께 피해자들이 안전하게 탈출하지 못하게 만들 수 있다. 두세 걸음만 걸으면 되는 경우라도 말이다. 이리저리 방향을 트는 연기와 길을 가로막은 잔해를 뚫고 나아가려면 인물의 체력과 의지가 중요하다. 도움을 받을 수 없는 상황이라면, 기민하고 민첩하게 생각하는 능력에 생존이 좌우될 것이다.

불꽃이 날 찾을 수 없도록 어둠 속에서 구석 쪽으로 몸을 한껏 밀어 넣었다. 곰 인형의 딱딱한 플라스틱 코가 내 가슴을 눌러댔지만, 놔주지 않았다. 방 건너편 선반에 놓인 인형들의 모습이 변하기 시작했다. 곱슬머리가 불에 타서 쪼그라들더니 숯가루가 되어 바스러졌다. 미소 짓던 인형들은 입가가 흘러내리듯 처지더니 플라스틱 눈물을 뚝뚝 흘렸고, 점점 슬퍼지는 표정으로 날 응시했다. 나는 와들와들 떨면서 곰 인형으로 틀어막고 있는 입으로 간신히 숨을 쉬었다. 지금 나는 할머니네 이불장에 숨어 있고, 할머니가 금세 날 찾아낼 거라고 스스로를 달랬다.

- **이 글에 쓴 기법** 다중 감각 묘사, 의인화
- **얻은 효과** 복선, 감정 고조, 긴장과 갈등

비밀 통로 Secret Passageway

풍경

숨겨진 입구(책장 뒤, 러그 밑, 땅에 있는 해치 문, 식료품 저장실이나 옷장 뒤, 찬장이나 장롱 뒤, 벽지 무늬에 가려진 벽 슬기), 거친 벽(벽돌, 돌, 흙, 진흙, 널빤지로 만든), 아래층으로 이어지는 계단, 흙, 먼지, 회반죽으로 덮인 고르지 않은 바닥, 방들과 복도 사이에 각도가 급격하거나 구불구불하거나 고의적으로 곧게 만들어진 좁은 길, 먼지와 흙으로 덮인 벽들, 비상용품(음식, 물, 담요, 양초, 손전등, 여분의 옷) 보관소, 숨겨진 방으로 통하는 문, 주 경로에서 갈라진 통로와 벽을 오목하게 파서 만든 벽감, 벽을 뚫고 나온 나무뿌리(지하에 있는 경우), 터널 천장에서 물이 떨어져 바닥에 생긴 웅덩이, 부서진 벽돌이나 돌멩이가 흩어진 바닥을 비추는 손전등의 길게 뻗은 빛, 머리 위 낡은 파이프와 매달린 전선, 간격을 두고 세워진 지지대, 거미와 거미줄, 쥐, 생쥐, 박쥐, 불법 거주자나 이전 거주자의 흔적(음식 포장지, 구겨진 컵, 곰팡이가 핀 담요와 이불, 흙바닥에 깔린 조각난 판지), 어둠, 촛불이나 손전등이 비추는 작은 반경, 공중에 떠 있는 먼지의 움직임, 통로가 처음 만들어졌을 때까지 거슬러 올라가는 역사적 유물(잊혀진 도구, 부서진 무기, 녹슨 등, 벽을 긁어서 쓴 날짜)

소리

뚝뚝 떨어지는 물, 흙이나 돌 위를 긁는 발소리, 웅덩이를 지나면서 튀는 물, 메아리, 거친 숨, 통로 사이로 부는 바람, 낮은 목소리, 도망치는 작은 동물이나 벌레, 통로 반대편에 있는 무언가가 내는 소리

냄새

축축한 땅, 흙, 젖은 돌, 먼지, 부패물, 땀, 성냥을 켤 때 나는 유황 냄새, 불타는 초

맛

이 배경에서는 등장인물이 가지고 있는 것(껌, 박하사탕, 립스틱, 담배 등) 말고는 관련된 특정한 맛이 없다. 이럴 때는 미각 외의 네 가지 감각에 집중하는 것이 좋다.

먼지가 많은 벽을 따라 더듬으면서 가는 발걸음, 균형을 잡거나 방향을 알기 위해 거칠게 만든 터널 벽을 더듬는 느낌, 벽돌을 만질 때 올라오는 먼지, 피부에 달라붙은 거미줄, 텁텁한 공기, 축축한 돌, 발밑의 바위와 나무뿌리, 거친 벽돌 벽, 바닥의 파편에 걸려 휘청거리는 몸, 완전한 어둠 속에서 더듬으면서 나아가는 느낌, 좁은 곳에서 벽에 긁힌 어깨, 위험한 계단을 내려올 때 벽에 밀착하는 몸, 옆 통로나 통풍구에서 불어오는 공기, 머리나 손에 떨어지는 물, 피부에 내려앉는 흙이나 먼지, 천장이 낮은 통로를 지나려고 숙이는 몸, 빽빽한 곳을 겨우 통과하는 느낌, 폐소공포증, 어둠 속에서 무언가 피부를 스쳐 지나가는 것을 느끼고 지르는 비명

이 배경에서 벌어질 만한 갈등의 원인

- 심란한 장소(화장실 안, 집 아래, 지하실)에서 통로를 찾는다.
- 통로에서 누군가 또는 무언가가 살고 있었다는 증거를 발견한다.
- 통로를 탐색하다가 길을 잃는다.
- 통로의 문을 닫은 뒤, 자신이 갇혔다는 것을 알아차린다.
- 통로 안에서 다른 사람에게 공격을 받는다.
- 통로 안에서 사적인 공간(침실, 욕실)을 들여다보기 위해 뚫은 구멍을 발견한다.
- 통로가 무너져서 갇히고 부상을 입는다.
- 통로 끝에서 불쾌한 것을 발견한다.
- 사랑하는 사람이나 동거인이 통로에 대한 정보를 숨긴 것을 발견한다.
- 통로 안으로 도망쳤으나 어디로 가야 할지, 어디에 숨어야 할지 알 수가 없다.
- 불빛이 없어 어둠을 헤치고 다녀야 한다.
- 속박에서 벗어나 탈출하려는 피해자가 있다.
- 싱크홀, 썩은 난간, 계단 등 통로를 위험하게 만드는 요소들이 있다.
- 통로 끝에서 부두교나 악마 숭배의 흔적들로 가득 찬 방을 발견한다.
- 통로가 트라우마를 겪었던 방으로 이어져 차단된 기억이 돌아온다.

이 배경에서 볼 만한 유형의 사람들

- 이 통로의 존재를 아는 모든 사람(건축자, 소유자, 신뢰받는 가족, 친구), 피해자를 은닉된 고문실로 데려가기 위해 통로를 사용하는 소유자, 위험에서 탈출하려는 사람이나 단순히 보이지 않는 다른 곳으로 이동하기를 원하는 사람, 다양한 이유(안전, 수면, 특별한 소지품 보관)로 통로를 이용하는 사람

이 배경과 밀접한 다른 배경

- **시골 편** 버려진 광산, 고대 유적, 지하실, 대저택, 영묘, 와인 저장실
- **도시 편** 하수도, 지하철 터널

참고 사항 및 팁

어떤 비밀 통로는 잘 정비되어 정돈되고 고상한 공간일 수 있다. 이런 통로는 집주인이 휴식을 취하거나 개인적인 일을 할 수 있는 평범한 방으로 이어진다. 반면 어떤 비밀 통로는 폭력적인 이유로 만들어져 사람을 가두기 위해 숨겨진 지하실, 고문을 위한 방음실, 또는 그 이후에 시신을 처리하도록 특별히 설계된 방으로 이어질 수 있다. 지하 비밀 통로의 극적이고 불확실한 특성 때문에 이 장에서는 후자에 초점을 맞추었다.

배경 묘사 예시

내 발을 잡으려는 나무뿌리와 돌멩이를 헤치고 한 손으로 흙벽 뒤를 짚으며 통로를 따라 달렸다. 공포에 질린 숨소리는 요란했지만 뒤에서는 여전히 으르렁거리는 소리가 났고, 그 소리는 매순간 더 크게 들렸다. 차갑고 습한 공기가 내 몸을 스치자 들고 있던 양초의 불꽃이 나부꼈다. 나는 걸음을 멈추고 흐느낌을 억누르며, 불안하게 흔들리는 불꽃을 손으로 보호하려 했다. 하지만 불꽃은 꺼졌고, 어둠이 그 빈자리를 메우려고 몰려들었다.

- **이 글에 쓴 기법** 다중 감각 묘사, 의인화
- **얻은 효과** 분위기 설정, 복선, 긴장과 갈등

생일 파티 Birthday Party

풍경

진입로를 가득 메운 자동차들, 우편함에 묶인 채 떠 있는 풍선들, 벽과 조명등에 테이프로 붙여 늘어뜨린 색테이프, 고깔모자, 테이블에 뿌린 종이 꽃가루, 밝은색 포장지에 리본을 맨 생일 선물들, 알록달록한 편지봉투와 선물 봉투, 티슈페이퍼가 싹처럼 비죽비죽 비어져 나온 쇼핑백들, 생일 파티를 주제로 한 종이 제품과 식탁보, 깃발, 생일 케이크, 과자와 브라우니, 간식(감자 칩, 프레첼, 한 입 크기로 자른 각종 과일, 당근 스틱, 치즈, 크래커)이 담긴 그릇과 접시, 뒷마당에 설치한 에어 바운스, 물이 스프링클러처럼 뿜어져 나오는 장난감, 열린 문들, 집 안팎을 뛰어다니는 아이들, 이리저리 흩어진 장난감, 뒤뜰의 텔레비전 화면에서 흘러나오는 빛, 춤추는 아이들, 음식을 먹으면서 수다 떠는 부모들, 여기저기 흩어진 구겨진 포장지와 뚜껑이 열린 상자들, 아이들 머리나 옷에 붙은 포장용 리본, 쓰레기로 넘쳐 나는 휴지통, 먹다 남긴 케이크와 녹은 아이스크림이 담긴 접시들, 지저분한 부엌(빈 음식 용기, 싱크대 위에 쌓인 주방용품, 흘린 음식, 반쯤 빈 주스 상자나 물병, 식기세척기에 넣으려고 싱크대 안이나 위에 쌓아둔 다 쓴 그릇들), 유리문 여기저기에 묻은 지문, 바닥 곳곳에 있는 물 자국과 사각 얼음이 녹아 흥건히 고인 물, 마커 펜으로 이름을 적어놓은 플라스틱 컵들, 바닥에 흩어진 쓰레기들(빨대 포장지, 찢어진 포장지, 쿠키 부스러기, 부서진 감자 칩 조각), 바람에 날리는 장식들, 입가에 케이크를 묻힌 아이들을 붙잡아 냅킨으로 닦아주는 부모들

소리

대문의 초인종, 소리치며 반겨 맞는 아이들, 웃어대는 아이들, 대화하는 부모들, 쾅 소리 나게 닫히는 문, 쿵쾅대는 발소리, 축제 나팔과 호각, 펄럭거리는 종이 장식, 요란한 음악과 텔레비전, 뒷마당에서 들리는 새된 웃음소리, 장난감과 게임 때문에 다투는 아이들, 노랫소리, 훅 불어 끄는 촛불, 음식을 입에 가득 넣은 채 떠드는 아이들, 종이 접시를 긁는 플라스틱 포크, 찢어지는 종이, 선물을 개봉할 때 여기저기서 터지는 감탄, 전기 장난감, 게임을 하며 경쟁하는 목소리들, 헬륨 가스를 마시고 말하는 사람들, 팡팡 터지는 풍선들, 집에 갈 시간이 되자

떼쓰고 우는 아이들

(냄새)

케이크와 과자 굽는 냄새, 방금 닦은 마룻바닥, 향초나 방향제, 집에서 풍길 만한 각종 냄새(담배 연기, 개나 고양이, 포푸리), 땀에 젖은 아이들, 커피, 성냥을 그어 켤 때 나는 냄새, 꺼지는 초

(맛)

지나치게 단 아이싱icing[케이크나 쿠키 표면에 바르는 마무리 재료], 촉촉하거나 푸석푸석한 생일 케이크와 그 밖의 디저트류, 짭짤한 감자 칩, 봉투에 포장한 선물용 사탕, 아이스크림, 왁스 처리한 음료 컵, 주스, 물, 탄산음료, 커피, 케이크의 먹을 수 없는 장식의 플라스틱 맛

(촉감과 느낌)

열린 문과 창문으로 들어오는 바람, 에어컨에서 훅 불어오는 차가운 바람이나 더운 날씨에 훅 느껴지는 열기, 딱딱한 플라스틱 접시, 케이크를 파고드는 케이크용 칼, 끈적거리는 아이싱, 차가운 음료, 식탁 위 케이크 부스러기, 부드럽게 녹는 아이스크림, 고무 풍선, 흩어진 종이 꽃가루의 종이 느낌, 목을 파고드는 고깔모자의 고무줄, 아슬아슬하게 걸친 모자, 무엇이 들었는지 알아보려고 흔드는 선물 상자, 반짝거리는 포장지, 아이스박스 주변에서 녹고 있는 얼음, 마지막 한 모금을 빨 때 쪼그라드는 주스 곽, 물병에 맺힌 물방울, 흥분한 아이들과 부딪히는 느낌

이 배경에서 벌어질 만한 갈등의 원인

- 아이들이 다치거나, 음식을 먹고 알르레기 반응을 일으킨다.
- 아이들이 장난감 때문에 싸운다.
- 초대받지 못해 마음 상한 사람들이 있다.
- 사치스러운 파티 때문에 경제적 부담을 느낀다.
- 선물, 파티 이벤트, 음식이나 사탕 꾸러미에 불평하는 버릇없는 아이들이 있다.
- 또래들 사이에서 괴롭힘이 벌어진다.

- 굴러온 공이나 자전거 때문에 자동차가 긁히거나 찌그러진다.
- 파티에서 일어난 일로 화가 난 부모들이 있다(흡연하거나 음주하는 부모들, 부적절한 영화 상영).
- 서로를 헐뜯거나 비밀을 퍼트리는 수다스러운 부모들이 있다.
- 에어 바운스가 무너진다.
- 섭외한 엔터테이너가 소름 끼치거나, 프로답지 못하거나, 적절하지 못한 행동을 한다.

이 배경에서 볼 만한 유형의 사람들

- 아이들, 엔터테이너(광대, 공주, 해적, 마술사, 유명 연예인과 닮은 사람), 부모, 친척, 가족과 친한 지인

이 배경과 밀접한 다른 배경

- **시골 편** 뒤뜰, 아이 방, 부엌, 파티오 데크, 나무 위 오두막
- **도시 편** 제과점

참고 사항 및 팁

자녀가 있다면 공식에 충실한 생일 파티란 없음을 알 것이다. 생일 파티는 집이나 놀이터, 볼링장, 극장, 놀이공원 같은 곳에서도 열릴 수 있다. 손님은 다섯 명일 수도, 오십 명일 수도 있다. 결혼식처럼 모든 일이 순서대로 진행될 수도 있고, 되는 대로 흘러갈 수도 있다. 생일을 맞이한 아이를 가장 고려해야 하지만, 현실은 파티를 연 사람의 의도를 더 많이 드러내기 마련이다.

배경 묘사 예시

번개가 하늘을 할퀴었고, 수영장에서 나온 아이들은 물에 젖은 채 집 안으로 들어갔다. 천둥소리에 사방이 쩌렁쩌렁 울리자, 여자아이들은 비명을 지르며 물을 이리저리 뿌려댔다. 색테이프들이 축 늘어졌다. 마룻바닥 여기저기에 물웅덩이가 생겼다. 애니는 창문에 두 손을 댄 채 구름이 짙게 깔리는 풍경을 쳐다

봤다. 그 애의 손에서 수영장 물이 줄줄 흘러내리는 가운데, 나는 그 아이의 파티를 회생시킬 방법이 없을까 머리를 쥐어짰다.

- **이 글에 쓴 기법** 다중 감각 묘사, 날씨
- **얻은 효과** 분위기 설정, 감정 고조

십 대의 방

Teenager's Bedroom

풍경

침실에 있는 전형적인 물건들(비좁거나 지나치게 작은 침대, 책상, 서랍장, 거울, 의자 및 침실용 탁자), 바닥을 뒤덮다시피 널브러진 옷가지들, 정돈되지 않은 침대, 가치관과 취향을 반영한 포스터(연예인이나 아이돌, 모델, 정치적 발언과 세계관), 잡동사니들로 가득 찬 서랍장, 책상 위에 펼쳐진 노트북, 휴대전화와 충전기, 각종 음악 기기들, 시간이 나오는 라디오, 스탠드, 바닥에 깔린 러그, 책상에 수북이 쌓여 있거나 서랍에 쑤셔넣은 채점 표시가 된 오래된 시험지, 돌돌 뭉쳐놓거나 한 짝만 남아 뒹구는 양말들, 옷장(다양한 옷들과 선반, 헌책 및 보드게임, 어린 시절에 쓰던 물건들이 든), 선반에 진열한 운동 경기 대회 트로피와 메달, 동물 인형들, 벽에 걸린 목욕 가운, 문짝 뒷면에 걸린 거울, 스포츠 장비들(테니스 라켓, 축구공과 가슴 보호대나 정강이 보호대, 물안경, 농구공, 배구공), 더플백, 배낭, 텔레비전과 게임기, 숨겨놓은 술병, 약물이나 담배를 숨겨둔 곳, 금방이라도 넘칠 듯한 쓰레기통, 빈 물병들, 책상이나 탁자에 놓인 탄산음료 캔이나 에너지 드링크, 부엌으로 가져가야 할 더러운 그릇들, 카펫 위 얼룩, 디퓨저나 양초

소리

음악, 텔레비전이나 영상 스트리밍, 알람, 삐걱거리는 경첩, 발로 걷어차는 벽, 여닫는 서랍, 철제 봉 위에서 이리저리 미끄러지는 옷걸이들, 전화 통화나 영상통화를 하면서 웃고 떠드는 소리, 문자메시지 수신음, 힘주어 여닫는 바인더binder[서류나 종이 등을 함께 묶어 책 모양의 철로 만드는 도구] 링, 두드리는 키보드, 바스락거리는 종잇장, 욕설, 삐걱거리는 침대 스프링, 열린 창문으로 들리는 온갖 소리(이웃집 마당에 나와 있는 이웃들, 바람, 잔디 깎는 기계), 도로에서 오가는 차, 농구 골대가 있는 공터에서 게임을 하는 동네 아이들, 선풍기, 컴퓨터가 종료되면서 본체에서 나는 딱딱 소리, 전자 기기가 작동될 때 나는 낮은 윙윙 소리, 쾅 닫는 문

냄새

향수, 보디 스프레이, 탈취제, 매니큐어 및 네일 리무버, 화장품, 헤어스프레이, 오렌지 껍질이나 그 밖의 물질이 썩는 냄새, 땀, 애프터셰이브 로션, 막 감은 머리, 곰팡내 나는 음식, 얇게 썬 음식(감자 칩 등), 전자레인지에 데운 피자, 냄비, 담배, 맥주, 더러운 빨랫감, 젖은 수건, 냄새나는 신발, 체육복, 시큼하고 불쾌한 체취

맛

에너지 드링크, 탄산음료, 물, 박하사탕, 껌

촉감과 느낌

옷장 속 옷들의 다양한 재질(울, 폴리에스테르, 면, 실크, 데님, 가죽 등), 침구류, 가구류, 딱 달라붙는 청바지를 잡아당기고 펴가면서 힘들게 입는 느낌, 통화하느라 귀에 댄 휴대전화, 어깨를 누르는 배낭, 금속 지퍼와 차가운 똑딱단추, 침대에 쿵 소리 나게 던지는 몸, 편안한 빈백 의자에 앉을 때 기분 좋게 푹 꺼지는 느낌, 때리듯 쳐서 끄는 자명종, 책을 읽으려고 침대나 바닥에 대자로 드러눕는 느낌, 따뜻한 이불, 복슬복슬한 곰 인형, 모임이나 행사에 딱 맞는 옷을 고르려고 스팽글이 잔뜩 달린 특별한 옷이나 세련된 액세서리를 뒤적이는 느낌, 목에 감은 스카프가 미끄러져 흘러내리는 느낌, 잡아당겨 입거나 벗는 옷, 거울로 확인하기 전에 머리에 눌러 쓰는 모자, 손바닥으로 쓸 듯이 매만지는 머리카락, 침대에 누워 영화를 보면서 짭짤한 칩이 든 봉지에 집어넣는 손, 머리를 푹신하게 감싸는 베개

이 배경에서 벌어질 만한 갈등의 원인

- 이상한 소리에 잠에서 깬다.
- 누군가 자신의 방을 기웃거린 걸 알게 된다.
- 귀중한 물건이 사라진다.
- 옆방에 있는 사람이 운다.
- 잠에서 깼는데 누군가 방에 들어온 것을 발견한다.

312

- 노트북이 해킹당한 것을 알게 된다(이메일, 사적인 일기 파일, 비디오카메라 조작).
- 숨겨놓은 약물이나 콘돔을 부모에게 들킨다.
- 자기 방에 있어도 안심이 되지 않는다(가정 폭력이나 학대).
- 방을 몰래 뒤지던 부모가 자녀의 컴퓨터에서 음란물을 발견한다.
- 집에서 쫓겨난 친척과 한방을 쓰게 되면서 사생활을 방해받는다.
- 친구 집에서 하룻밤 자게 되면서 비밀 이야기를 주고받은 후에 생긴 고민을 부모에게 언제쯤 털어놓으면 좋을지 알 수 없어 속이 탄다.
- 방에서 공격을 받거나 납치된다.

이 배경에서 볼 만한 유형의 사람들

- 방의 주인, 주인의 친구들, 부모, 형제·자매

이 배경과 밀접한 다른 배경

- 욕실, 아이 방

참고 사항 및 팁

십 대의 방은 사적인 공간이자, 인물의 성격, 감정, 관심사를 반영하는 뛰어난 매개다. 모든 사람이 십 대의 사생활을 존중하지는 않기 때문에, 부모나 형제·자매가 방에 들어올 경우에 대비해 겉으로는 '부모가 허용하는 범위'를 넘지 않게 방을 꾸며놓을 수도 있다.

십 대의 방은 작가가 즐겁게 구상할 수 있는 기회를 누릴 만한 배경이다. 십 대가 간직할 만한 비밀, 중요한 물건을 몰래 감춰둘만 한 장소를 생각해볼 수도 있고, 나아가 물건을 감추면서도 내심 부모님이 봐주길 바라는 이중적인 심리를 암시하는 것으로 인물의 본래 모습을 보여줄 수도 있을 것이다.

배경 묘사 예시

레슬리는 노트북을 덮고 이불 속으로 더 깊숙이 파고들었다. 적막을 깨는 벽시계의 초침 소리를 빼면 방은 고요하고 깜깜했다. 눈이 어둠에 익자 책상과 벽에

붙여놓은 포스터들의 형체와 함께 희끄무레한 옷장 문을 알아볼 수 있었다. 그 순간, 레슬리는 숨이 턱 막혔다. 한쪽 벽 위로 가느다란 까만 선이 휙 그어졌다. 2센티미터의 선이었다. 방금 노트북으로 끝까지 본 영화의 원작이 스티븐 킹의 소설이라면 모를까, 굵기가 2센티미터라는 게 대수로울 건 없었다. 레슬리는 문을 닫으려고 이불을 박차고 일어났다.

- **이 글에 쓴 기법**　대비, 빛과 그림자
- **얻은 효과**　성격 묘사, 분위기 설정, 복선, 감정 고조

아기 방

풍경

창문 안으로 흐르는 빛, 희미한 전등 빛, 머리 위에 화려한 모빌을 매단 아기 침대, 서랍장, 기저귀 쓰레기통, 소모품이 비치된 기저귀 교환대(기저귀, 물티슈, 베이비파우더, 기저귀 발진 연고, 손 세정제가 있는), 빨래 바구니, 부드러운 빛을 던지는 취침 등, 흔들의자, 흔들 요람, 아기의 이름을 새긴 명판이나 이름을 벽에 장식으로 붙여둔 모습, 동물 인형, 음악 기기나 백색소음기, 부드러운 색으로 칠한 벽과 벽에 걸린 장식품, 가족사진을 넣은 액자들, 잡동사니, 베이비 모니터, 가제 수건, 안전 손톱깎이, 빗 세트, 담요와 퀼트, 고무젖꼭지, 딸랑이, 치발기, 두꺼운 종이나 천으로 된 책, 장난감 상자, 아기 옷(위아래가 붙은 우주복과 롬퍼스, 원피스, 멜빵바지), 아기 신발, 길 잃은 양말, 침대 위에 누워 있거나 무릎을 꿇은 아기, 바닥에 널린 장난감, 열린 채로 옷이 걸쳐진 서랍, 천장에 빛나는 야광 별, 천장에 걸려 있는 장식(나비, 새, 비행기), 옷장(이불, 기저귀 상자, 외투, 아기가 자라서 입을 옷가지가 든)

소리

삐걱거리는 유아용 그네, 모빌에서 흘러나오는 음악, 백색소음기의 부드러운 잡음, 바스락거리는 유아용 침대 매트리스, 달가닥거리거나 삑삑거리는 장난감, 여닫히는 기저귀 쓰레기통, 기저귀 테이프를 당길 때 뜯기는 소리, 바스락거리는 기저귀, 똑딱단추 채우는 소리, 전등 스위치를 켜거나 끌 때 나는 딸깍 소리, 삐걱거리는 흔들의자, 옹알이하거나 울부짖는 아기, 아기를 돌보면서 내는 흥얼거림이나 노랫소리, 아기의 기저귀를 갈거나 자장가를 부르는 동안 바닥에 앉아 노는 형제·자매들, 창밖에서 들리는 소리들(후드득 떨어지는 비, 바람, 흔들리는 나무, 귀뚜라미, 지저귀는 새, 지나가는 차, 대화하는 이웃, 잔디 깎는 기계), 에어컨이나 난방기가 켜지는 소리, 웅웅거리는 가습기, 다른 방에 있는 사람들의 조용한 목소리, 서랍을 열고 닫으며 정리하는 옷, 블라인드 줄을 올리고 내리는 소리, 엄지손가락을 빨거나 손가락에 침을 묻히는 아기, 잘 때 들리는 소리(코고는 소리, 높은 숨소리, 깊은 숨)

베이비파우더, 베이비 로션, 기저귀 발진 연고, 소변, 대변, 침, 아기의 토사물,
시큼한 우유, 공기청정기, 항균 스프레이

맛

분유, 우유

촉감과 느낌

보송보송한 담요, 안기 좋게 푹신한 동물 인형, 땀에 젖거나 부드러운 아기의 머
리카락, 잠든 아기의 따스한 몸, 매끄러운 피부, 침이 가득한 아기의 뽀뽀, 축축
하거나 젖은 기저귀와 옷, 푹신한 기저귀 교환대 덮개와 차가운 물티슈, 온열 기
구로 데운 따뜻한 물티슈, 창문을 통해 비치는 따스한 햇볕, 전등이나 취침 등
의 열기, 따뜻한 플라스틱 젖병, 젖병을 쪽쪽 빠는 아기, 질척한 기저귀, 흐르거
나 끈적거리는 침, 손에 묻은 베이비파우더, 유분이 있는 로션, 버둥거리는 아
기, 차가운 금속 똑딱단추, 부드러운 옷, 아기를 진정시키는 바운서나 흔들의자
의 흔들림, 팔에 안겨 잠들면서 움직임을 조금씩 멈추는 아기

이 배경에서 벌어질 만한 갈등의 원인

- 아기가 자주 울거나 까다롭다.
- 아기가 아픈데 의사도 이해할 수 없는 증상이다.
- 시간이 없는데 기저귀를 갈아주어야 한다.
- 영아돌연사증후군으로 아기가 죽는다.
- 알 수 없는 알레르기 물질 때문에 호흡곤란이 일어난다.
- 안전 사고(블라인드 줄, 전기 콘센트, 질식을 일으킬 수 있는 물건들 때문에)가 생
 긴다.
- 어둠 속에서 장난감을 밟는다.
- 겨우 잠든 아기를 깨울 수 있는 시끄러운 소리가 들린다.
- 신뢰할 수 없는 베이비시터가 아기를 다치게 하거나 방치한다.
- 처음으로 부모가 되어 불안하다.

- 아기 때문에 수면 부족을 겪는다.
- 산후 우울증 또는 정신 질환을 앓는다.
- 육아 방식에 대한 논쟁, 특히 세대 간의 논쟁이 벌어진다.
- 질투심 많은 형제·자매들이 잘못된 방식으로 부모의 관심을 끌려고 하거나 심지어 아기에게 해를 끼치려고 한다.
- 아기를 돌볼 사람이 집에 아무도 없는 상태에서 편부모가 갑자기 세상을 떠난다.
- 이웃들이 떠들썩한 파티를 열거나 시끄러운 말다툼을 벌여 아기를 깨운다.

이 배경에서 볼 만한 유형의 사람들

- 아기, 베이비시터, 가정부, 가족, 손님, 유모

이 배경과 밀접한 다른 배경

- 놀이터, 유치원

참고 사항 및 팁

아기 방은 그 방을 채우는 가족들만큼이나 다양한 모습일 수 있다. 부유한 집의 아기 방은 화장실이 딸려 있기도 하지만, 쌍둥이나 세쌍둥이가 방 하나를 쓸 수도 있다. 아기 방의 장식은 가족의 재정 상태와 취향에 따라 화려하거나 검소할 수 있다. 열정적인 부모는 정해진 일과를 따르고, 아기의 뇌 활동을 자극하기 위한 장난감과 책을 구입하며, 전문가의 최신 조언에 따라 아기 방을 꾸밀 것이다. 하지만 아이와 같이 자는 가족은 아기 방을 단순히 아기 물건을 보관하는 장소로 볼 수도 있다. 아기 방은 전반적으로 아기보다 부모를 더 많이 드러내는 매우 개인적인 공간임을 명심해야 한다.

배경 묘사 예시

창문 커튼 사이로 스며든 햇빛이 완성된 아기 방을 환하게 밝혔다. 짙고 환한 파란색 벽에는 덤프트럭과 트랙터 만화가 프린트된 액자들이 걸려 있었다. 백색소음기는 뜨거운 열대우림이 속삭이는 듯한 소리를 냈다. 마거릿은 서랍장

위 나무 기차를 잡고 앞뒤로 굴렸다. 그녀는 갓 칠한 페인트와 새 가구 냄새를 들이마시고 불룩하게 부푼 배를 문지르며 한숨을 쉬었다. '아가야, 준비되면 언제든지 나오렴.'

- **이 글에 쓴 기법** 빛과 그림자, 다중 감각 묘사
- **얻은 효과** 분위기 설정, 감정 고조

아이 방 Child's Bedroom

풍경

폭이 좁은 침대, 서랍장(메달, 상장, 트로피, 패스트푸드 키즈밀 한정판 장난감이 놓인), 미술 도구들이 놓인 책상(연필, 펜, 유리병에 담긴 크레용, 낙서한 종이), 휴대용 게임기나 음악 재생기, 벽의 선반이나 책들이 꽂힌 책장, 코르크판(그림, 수집한 열쇠고리, 사진, 학교 안내문이 꽂힌), 벽에 기대놓은 헌 책가방, 구겨진 채 바닥에 떨어진 옷가지, 옷장(빨랫감, 장난감, 게임기로 꽉 찬), 핀이나 테이프로 벽에 고정한 영화 및 만화영화 포스터, 만화 캐릭터나 유행하는 문구를 크게 프린트한 티셔츠, 바닥에 깐 러그, 말아서 침대 밑에 밀어 넣은 양말, 한 무더기로 쌓인 스포츠용품, 커튼이나 블라인드가 달린 작은 창문, 금붕어 한 마리가 있는 어항이나 햄스터 한 마리가 있는 케이지, 가득 찬 쓰레기통, 여기저기 흩어진 컵과 접시, 문과 조명 스위치 주변에 묻은 손자국과 얼룩

여자아이 방 선반이나 창틀에 세워놓은 동물 인형, 인형과 옷이 담긴 바구니, 운동기구, 매니큐어, 헤어밴드, 머리핀, 밝은색 이불과 색을 맞춘 베개, 파스텔 톤의 인테리어(커튼, 벽 색깔 등), 손거울, 향수와 보디 스프레이, 서랍 안에 개켜놓은 스팽글 장식 티셔츠, 보석함

남자아이 방 운동기구, 레고 블록이 가득 든 통, 장난감 자동차들과 원격조종 장난감들, 피겨들이 빽빽이 놓인 선반, 물총이나 장난감 총, 문 뒤에 붙인 미니 농구대, 짙은 색깔이거나 스포츠 테마나 영화 스타가 프린트된 침구 및 인테리어 장식들, 야구 모자 너덧 개, 스타들의 포스터(스포츠 팀, 운동선수, 영화 속 슈퍼히어로)

소리

음악, 웃음, 똑딱거리는 벽시계, 여닫히는 서랍, 큰 소리로 혼잣말하는 아이, 침대에 몸을 던질 때 삐걱거리는 소리, 서랍 뒤지는 소리, 옷장에 걸린 옷걸이들을 이리저리 밀 때 나는 소리, 방바닥에 부딪쳐 튀어 오르는 공, 물건을 움직이거나 넘어뜨릴 때 나는 쿵 소리, 종이에 연필이나 크레용으로 그림을 그릴 때 나는 끽끽 소리, 발톱을 긁는 케이지 속 햄스터, 가장 좋아하는 노래를 흥얼거리거나 따라 부르는 소리

(냄새)

먼지, 카펫, 매직펜, 크레용, 지저분한 양말, 땀

(맛)

방으로 가져온 간식(샌드위치, 감자 칩, 그래놀라 바), 비밀 장소에서 꺼낸 사탕
과 초콜릿, 음료(주스, 탄산음료, 우유)

(촉감과 느낌)

곰 인형의 부드러운 털, 따뜻하고 보송한 이불, 차가운 문고리, 침대로 몸을 던
지면 퉁겨 오르는 침대 스프링, 발밑의 두툼한 카펫이나 러그, 손톱에 매끄럽게
발리는 차가운 매니큐어, 커튼을 펄럭이고 뺨에 와 닿는 바람, 엉킨 머리카락에
걸린 빗, 머리 위로 잡아당기는 티셔츠, 책상이나 탁자 모서리를 힘껏 쳤을 때의
예리한 통증, 침대에서 떨어질 때의 둔탁한 충격, 빈백 의자에 앉아 책을 읽을
때 가라앉는 듯한 몸, 나무로 된 단단한 책상 의자

이 배경에서 벌어질 만한 갈등의 원인

- 형제·자매가 허락 없이 방에 불쑥 들어온다.
- 형제·자매가 허락 없이 물건을 건드리거나 빌려간다.
- 소중한 물건이나 남에게 빌려온 물건을 잃어버린다.
- 친구와 놀다가 다툰다.
- 가족이나 친구에게 위협을 느낀다.
- 악몽을 꾼다.
- 어둠이 무섭다.
- 우연히 엿듣게 된 말다툼이나 전화 통화에서 누군가의 비밀을 알게 된다.
- 친구가 다녀간 뒤 물건이 없어진다.
- 과자 따위를 침대 밑에 두고 잊어버리는 바람에 개미 떼가 들끓는다.
- 이상한 느낌에 잠에서 깼는데 연기 냄새를 맡는다.
- 잠에서 깨어나 어둠 속에 누군가 있는 것을 알아차린다.
- 누군가 창문을 두드리는 소리에 잠에서 깬다.

- 누군가의 이름을 부르는 소리가 들리지만 아무도 없다.

이 배경에서 볼 만한 유형의 사람들

- 가정부, 친구와 형제·자매, 부모, 방 주인

이 배경과 밀접한 다른 배경

- 욕실, 십 대의 방

참고 사항 및 팁

여자아이와 남자아이로 성별을 구분하긴 했지만, 어디까지나 브레인스토밍이 필요한 사람들을 위해 개괄한 것뿐이다. 남자아이든 여자아이든 인물마다 관심사나 호불호가 다름을 명심하자. 방의 장식을 결정하는 건 아이의 성별이 아니라 성격이어야 한다. 아이의 방을 돋보이게 하고 싶다면 아이의 관심사를 반영하는 수집품, 좋아하는 악기, 재능이나 실력을 엿볼 수 있는 다양한 물품들, 그리고 아이가 가장 소중한 것을 보관할 만한 비밀 공간(서랍, 숨겨놓은 상자) 등을 생각하라.

배경 묘사 예시

문간에 서서 잠든 조카를 바라보며, 그나마 밤이 되면 이 방이 견디기가 훨씬 낫다는 사실에 새삼 안도했다. 열린 창문으로 시원한 바람이 들어왔고, 어둠은 옷 더미와 지저분한 유리컵들과 넘치는 쓰레기통을 거무스름한 덩어리로 바꿔놓았다. 그 광경을 보니 그래도 한 세기 전에는 이 방에 진공청소기가 들어온 적이 있었을 거라고 믿고 싶어질 정도였다. 영혼이 자유로운 여동생을 사랑했지만, 자식한테 청결의 중요성을 가르치기를 바라는 마음이었다.

- **이 글에 쓴 기법** 빛과 어둠, 날씨
- **얻은 효과** 성격 묘사, 감정 고조

연장 창고 **Tool Shed**

허공을 떠다니는 티끌 같은 먼지, 더러운 창문이나 판자벽과 지붕보 사이의 틈새로 새어 들어온 칼날 같은 빛줄기, 작업 테이블, 구석에 비스듬히 세워둔 잔디 용품들(갈퀴, 삽, 괭이, 대형 쇠망치, 구멍을 파는 연장, 빗자루, 도끼, 전지가위), 페인트 캔 더미, 페인트용품(다양한 크기의 페인트 브러시들, 양철통, 페인트 휘젓개, 마스킹 천, 마스킹 테이프), 잔디 깎는 기계, 연장 보관함과 따로 떨어져 나온 연장들(망치, 톱, 줄, 수평기, 줄자, 렌치, 나사돌리개, 래칫ratchet[한쪽 방향으로만 회전하는 톱니바퀴], 소켓 세트), 낡은 자전거, 접이식 잔디 의자, 전기톱, 원예 도구들(가래, 장갑, 지저분한 햇빛 차단용 모자, 갈고랑이), 흙투성이 화분, 정원 호스, 돌돌 감아놓은 노끈과 멀티탭, 겨울용 자동차 체인과 스페어타이어, 봉지에 담긴 비료들과 화분용 영양토, 잡동사니들(못, 너트, 볼트, 나사, 갈고리, 자석, 똬리쇠)이 가득 찬 커피 캔이나 음식 저장용 유리 용기들, 오일과 가스 캔, 전동 공구(전기 사포, 마이터 톱miter saw[각도를 조절하여 절단할 수 있는 톱], 테이블 톱, 드릴), 톱질용 모탕, 각기 다른 단계에서 완료된 작업물들, 고장 난 후 아직 수리하지 못한 기기들, 사포, 보안경과 장갑, 목재용 접착제, 바이스vice[공작물을 끼워 고정하는 기구], 새 모이를 담은 봉지들, 돌돌 말아놓은 닭장용 철망, 긴 자, 그리스 세척제, 종이 타월, 상자와 캔, 연필, 선풍기, 지저분하거나 금이 간 유리창, 거미줄과 거미, 쥐똥, 쥐나 얼룩다람쥐, 창턱 위에 죽어 있는 파리들, 넘치는 쓰레기통, 미세한 잔해들(흙, 톱밥, 대팻밥, 바람에 불어온 나뭇잎, 깎여 나간 잔디 부스러기)

나무 바닥을 쿵쿵 지나가는 발걸음, 삐걱거리는 나무 바닥 위로 끌고 가는 비료 자루, 문에서 삐걱거리는 경첩, 붕붕 소리를 내며 창문에 부딪치는 꿀벌이나 파리, 이동하다 긁히는 상자, 나사와 못을 고를 때 딸그락거리는 금속성의 소리, 바닥에 쨍그랑 떨어지는 못, 물건을 쉽게 찾을 수 없어서 내는 짜증과 욕설, 무거운 물건을 옮기다 힘들어서 투덜대는 소리, 작은 공간에서 이리저리 부딪치는 바람에 긁히고 까진 피부, 먼지 때문에 나오는 기침, 후닥닥 움직이는 설치류, 지붕을 긁는 웃자란 나뭇가지들, 처마 밑을 스치며 한숨 같은 소리를 내는

바람, 가까운 곳에서 작동하는 엔진, 두드리는 망치, 가는 톱으로 자르는 소리, 단단한 볼트가 느슨하게 풀리면서 나는 끽끽 소리, 전기톱을 작동하기 시작할 때 포효하는 듯한 소리, 화분에 붓는 흙, 잡동사니 더미에서 굴러떨어진 물건들이 내는 딸그락 소리, 소나무에서 솔방울이나 솔잎 들이 양철 지붕으로 떨어지면서 나는 달각달각 소리, 여름에 폭풍과 함께 내리는 비가 북을 두드리듯 쏟아지는 소리와 천둥이 꽝꽝 치는 소리

냄새

먼지, 갓 깎은 잔디, 비료, 녹슨 연장과 못, 햇빛에 뜨거워진 금속, 오일, 그리스, 가솔린, 페인트, 흙

맛

이 배경에서는 등장인물이 가지고 있는 것(껌, 박하사탕, 립스틱, 담배 등) 말고는 관련된 특정한 맛이 없다. 이럴 때는 미각 외의 네 가지 감각에 집중하는 것이 좋다.

촉감과 느낌

구석마다 걸어둔 비료나 새 모이를 담은 봉지들, 못이 가득 담긴 깡통이나 다른 용기에 손을 집어넣다가 찔리는 느낌, 뻣뻣한 작업용 장갑, 눈으로 흘러 들어온 땀, 버려진 물건에 걸려 넘어지는 느낌, 손에 묻은 먼지, 들이마시는 먼지, 열린 창문으로 들어오는 바람, 매끈한 연장 손잡이, 아슬아슬하게 쌓인 상자들이나 양철통 더미를 건드리지 않으려고 조심하면서 필요한 물건을 꺼내는 느낌, 얼굴을 쓸 듯이 스치는 거미줄, 손가락에 묻은 그리스, 전동 연장에서 느껴지는 진동, 단단히 맞물린 캔을 여느라 힘을 주는 느낌

이 배경에서 벌어질 만한 갈등의 원인

- 친척 노인이 세상을 떠난 뒤 물건이 산더미처럼 쌓인 그의 헛간을 치워야 한다.
- 쥐들이 들어와 직물용품을 쏠고, 씨앗 자루들에 구멍을 뚫어놓는다.
- 녹슨 철제 따위에 베이거나 찔려서 수술을 받고 파상풍 주사를 맞아야 한다.
- 지붕에 물이 새서 비싸거나 주문 제작한 장비가 망가진다.

- 필요한 물건을 도저히 찾을 수 없다.
- 정원 일을 해야 하는데, 차라리 다른 일을 하는 게 낫겠다는 마음이 든다.
- 창고로 도망쳐 들어온 위험한 인물과 맞닥뜨린다.
- 한참 찾던 연장이 예전에 이웃이 빌려가서 돌려주지 않은 물건임을 뒤늦게 떠올린다.
- 쓰고 나서 다시 가져다놓으려던 연장에서 말라붙은 피를 발견한다.

이 배경에서 볼 만한 유형의 사람들

- 집주인, 아이들

이 배경과 밀접한 다른 배경

- 뒤뜰, 지하실, 차고, 작업실

참고 사항 및 팁

연장 창고는 보통 각종 연장과 원예 장비 들을 보관하는 작은 구조물을 말한다 (건축 프로젝트, 원예나 스테인드글라스 제작 같은 취미 활동을 위한). 더 큰 장비나 작업 공간까지 포함할 만큼 공간이 넓은 경우도 있다. 연장 창고에 있는 잡동사니는 가족 구성원의 특이한 관심사를 보여줄 수도 있고, 다른 가족이 보지 못하도록 물건을 몰래 감추거나, 비밀리에 금기 행위나 불법 행위를 한 흔적이 될 수도 있다. 창고는 무심한 사람에게는 뒤죽박죽의 상태로 보이므로, 남들 눈을 피해 가까이 두고 싶은 물건을 보관하기에 안성맞춤이다.

배경 묘사 예시

아빠는 그 기차 세트가 내 낡은 자전거 바로 옆 창고 뒤편에 있다고 말했다. 어린 사촌이 가지고 놀기에 그보다 더 좋은 장난감은 없었다. 이 창고는 빗자루나 렌치, 새 모이 봉지를 가지러 천 번은 들락거린 곳이었다. 밤이라 어둠이 벽과 선반마다 들러붙고, 원통형의 공급용 배관들 위로 매달리며 모든 것을 시커멓게 칠하고 있었다. 숨을 들이마실 때마다 먼지가 목에 켜켜이 쌓이는 듯했다. 훅

불어온 바람에 흔들리는 나뭇가지들이 끽끽 소리를 내며 양철 지붕을 긁어댔
다. 난 그 자리에서 빙그르르 돌아 집으로 도망쳤다. 미안하지만 데이비에게는
퍼즐이나 가지고 놀라고 해야겠다.

- **이 글에 쓴 기법** 대비, 빛과 그림자, 날씨
- **얻은 효과** 분위기 설정, 긴장과 갈등

옥외 변소 　　　　　　　　　　　　　　 Outhouse

풍경

거친 합판으로 세운 벽, 문에 난 낮 모양의 구멍을 통해 들어오는 빛, 뾰족한 지붕, 파인 구멍이나 변기, 철사 옷걸이에 달린 휴지, 거친 바닥에 떨어진 흙덩이와 마른 풀 조각, 죽은 파리, 거미와 거미줄, 나가려고 애쓰는 모기, 걸쇠가 달린 문, 구멍 저 아래 쌓인 휴지와 배설물

소리

갈라진 틈과 가장자리로 들어오려는 바람, 삐걱거리는 나무, 볼일을 보며 합판에 두드리는 발, 높은 풀 사이로 미끄러져서 변소 바깥쪽에 부딪히는 바람, 밖에서 다진 흙바닥을 가로질러 걷는 사람들, 시동 거는 농기구들(트랙터, 트럭, 포클레인, 수확기), 목장주들이 서로에게 또는 동물에게 외치는 안부 인사, 구멍으로 떨어지는 소변, 누군가 두드리는 문, 귓가에서 앵앵거리는 모기

냄새

암모니아 냄새 같은 강렬한 대소변 냄새

맛

이 배경에서는 등장인물이 가지고 있는 것(껌, 박하사탕, 립스틱, 담배 등) 말고는 관련된 특정한 맛이 없다. 이럴 때는 미각 외의 네 가지 감각에 집중하는 것이 좋다.

촉감과 느낌

피부를 찌르는 거친 판자, 나무 가시에 찔릴 때의 통증, 부드러운 휴지, 소름 돋을 만큼 차가운 바람, 화장실 문에 달린 차가운 금속 볼트나 걸쇠를 거는 느낌, 될 수 있는 한 변기에 덜 닿도록 뻣뻣하게 앉는 느낌

이 배경에서 벌어질 만한 갈등의 원인

- 동물들이 옥외 변소 아래로 굴을 파고들어 토대를 약화시킨다.
- 변소 안에 사람이 있을 때 변소 건물을 무너뜨리면 재미있겠다고 생각하는 친구들이 있다.
- 동물들이 어슬렁거리는 바람에 변소 안에서 꼼짝도 할 수가 없다.
- 변소 안에 있을 때 싱크홀이 발생한다.
- 누군가를 변소 안에 가두는 장난을 친다.
- 무언가가 변소를 긁고 숨소리를 크게 내면서 나무틀을 씹는 소리를 듣는다.
- 위험한 상황에 빠져 옥외 변소 안이나 아래에 숨어야 한다.
- 문을 닫아도 틈이 생긴다.
- 사람들이 차례를 기다리며 안달한다.
- 휴지가 다 떨어졌다.

이 배경에서 볼 만한 유형의 사람들

- 가족 구성원, 시설망 밖이나 외딴곳에 사는 사람들(수도나 전기 없이 사는 농장주나 목장주 등), 땅 주인

이 배경과 밀접한 다른 배경

- 뒤뜰

참고 사항 및 팁

옥외 변소는 수도 시설이 없는 외딴 지역의 농장이나 사냥 캠프에서 가장 흔히 볼 수 있다. 이야기가 벌어지는 장소로는 이상해 보일 수 있지만, 인물들은 이 안에 있는 동안 취약하다. 외딴곳의 밀폐된 공간에 있을 때 사람들은 불쾌함을 느끼고, 의외의 것을 상상한다. 문 바로 너머에서 누군가(혹은 무언가가) 바스락거리는 소리를 들으면 인물들은 최악의 시나리오를 떠올린다. 그들은 변소 안에서 기다리거나 문밖에서 무슨 일이 일어나든지 직면해야 하는 선택에 놓인

다. 옥외 변소는 긴장과 갈등을 위한 매우 독특한 배경이 될 수 있다.

배경 묘사 예시

마이카는 끓어오르는 듯한 더위 속에서 버티느니 이모와 짐 삼촌의 농장이나 탐험하기로 하고 먼지 자욱한 마당으로 들어섰다. 들풀에 웅크리고 있는 건물들과 동전 모양의 나뭇잎들이 수만 개는 매달린 거대한 나무들이 햇빛을 가렸고, 신발 위로 움직이는 그림자를 드리웠다. 마이카는 좁은 문에 초승달 모양의 구멍이 뚫린 작은 건물을 발견했다. 화장실이다! 마이카는 궁금한 마음에 손잡이를 당겼다. 누렇게 변한 변기 시트가 눈에 들어왔다. 바로 옆에는 구겨진 두루마리 휴지가 있었고, 그 위로 파리 한 마리가 죽은 채 앉아 있었다. 머리 위로 대롱거리는 파리끈끈이에는 죽은 파리가 열 마리는 넘게 붙어 있었다. 악취가 작은 오두막 밖까지 풍겨 나와 마이카는 손으로 재빨리 입과 코를 막았다. '토할 것 같아!' 이틀 동안 차를 타고 바닷가로 가는 길에 독감에 걸린 남동생한테서 나던 냄새와 비슷했다.

- **이 글에 쓴 기법** 대비, 빛과 그림자, 날씨
- **얻은 효과** 감정 고조

온실

풍경

목재 프레임 위에 유리나 비닐 시트로 만든 구조물, 새싹이 솟아오른 모종 트레이가 걸려 있는 선반, 다양한 화초를 심은 화분들, 돋음 모판, 각종 허브(바질, 타임, 파슬리, 딜dill[미나리과의 한해살이풀인 딜을 이용한 향신료], 사철쑥), 나무 선반 위에 떨어진 화분용 흙, 바닥이 깊은 화분이나(토마토, 오이, 호박, 고추, 애호박 등을 심기 위한) 긴 직사각형 통, 물뿌리개, 딸기와 방울토마토가 풍성하게 자라는 공중걸이 화분, 모종삽, 뽑은 잡초로 가득 찬 양동이, 비료, 비닐 위를 기어 다니는 초파리와 거미, 투명한 지붕을 뚫고 들어와 벽마다 맺힌 물방울을 반짝이는 햇빛, 모종을 구분하기 위해 화분에 꽂아둔 표식들, 호박마다 달린 희고 노란 꽃들, 퇴비가 담긴 자루, 벽걸이에 걸린 작은 빗자루와 쓰레받기, 수확한 채소가 가득한 스테인리스 믹싱 볼, 흙길을 따라 얼키설키 얽힌 덩굴, 비닐 벽을 누르는 이파리가 넓은 식물, 온도계, 똘똘 감긴 급수용 호스, 나무나 금속 작업대 위에 놓인 흙투성이 원예용 장갑, 습도를 올리려고 놓은 물 양동이, 씨앗 봉지가 가득 담긴 통, 흙이나 콘크리트 바닥의 물 자국, 만발한 꽃들, 진딧물과 무당벌레

소리

온실 지붕과 벽을 두드리는 비, 호스에서 안개처럼 흩뿌려지는 물, 윙윙거리는 파리, 벽을 흔들거나 비닐을 펄럭이는 바람, 가위로 싹둑싹둑 자르는 소리, 낙엽을 밟을 때 나는 바스락 소리, 가지치기할 때 똑똑 부러지는 소리, 밖에서 들려오는 소리(나무를 스치는 바람, 지저귀는 새들, 들판에서 노는 아이들, 귀뚤귀뚤 우는 귀뚜라미, 붕붕거리는 벌), 화분의 식물을 옮겨 심을 때 뭉친 흙이 성겨지도록 화분을 작업대에 탕탕 두드리는 소리, 물이 가득한 통을 바닥에 둔탁하게 내려놓는 소리, 물이 새는 호스, 토분 안쪽을 긁는 흙손, 통 안에 붓는 화분용 흙

냄새

토마토 덩굴의 상큼하고 톡 쏘는 향, 맑고 향기로운 허브, 햇볕을 받아 따뜻한 흙, 축축한 흙, 곰팡이, 습한 공기, 싱그러운 꽃송이

맛

상추, 토마토, 갓 딴 베리류, 매운 고추, 과즙 가득한 멜론, 파삭파삭한 순무, 아삭아삭한 오이

촉감과 느낌

까끌까끌하고 두툼한 신선한 호박잎, 따뜻하고 축축한 흙, 바스러지는 비료, 뼛가루로 만든 비료, 매끈한 고추, 피부에 닿는 축축하고 따뜻한 공기, 손가락마다 붙은 흙, 잘 익은 토마토의 탱탱한 껍질, 손에 든 묵직한 가위, 잎을 타고 흘러 피부 위로 뚝뚝 떨어지는 물방울, 노즐이 새서 원예용 장갑 속으로 흘러 들어오는 차가운 물줄기, 물이 가득 찬 무거운 물통, 맨살을 스치는 나뭇잎, 두 손을 감싸는 뻣뻣한 원예용 장갑, 건조하고 종잇장 같은 낙엽, 날카로운 가시, 살을 찌르는 잔가지들

이 배경에서 벌어질 만한 갈등의 원인

- 우박이 온실 구조물을 손상시키거나 구멍을 낸다.
- 벌레나 다른 해충이 있다.
- 과열에 시달리거나 물을 충분히 주지 않은 식물이 있다.
- 동물이 온실로 들어와 작물을 파헤친다.
- 비료나 화학약품을 과용하는 바람에 흙의 성분이 변한다.
- 늦추위로 작물이 손상된다.
- 이례적인 폭염으로 작물이 시들어버린다.

이 배경에서 볼 만한 유형의 사람들

- 가족 구성원, 정원사, 휴가 기간 동안 물 주는 것을 부탁받은 이웃

이 배경과 밀접한 다른 배경

- 뒤뜰, 정원, 연장 창고, 채소밭

온실은 프레임 위에 비닐을 씌운 단순한 형태부터, 금속과 두꺼운 유리나 비닐로 만들어 빛을 통과시키고 열을 보존하는 종류까지 다양하다. 고급 온실은 전기를 공급해 스프링클러, 열 매트, 송풍기, 식물용 조명, 가습기, 냉각 장치를 가동할 수도 있다. 상업용 온실은 온갖 장치는 물론, 식물과 장비를 별도로 관리하는 인력까지 갖추고 있다. 그러나 온실의 종류를 결정하는 건 바로 온실 주인의 성향이다. 온실이 단순한지 복잡한지 결정하기 전에, 온실을 관리하는 인물에 대해 생각하라. 온실이 있는 장소도 중요하다. 온실은 보통 밖에 옮겨 심기 전까지 식물을 키우는 데 쓰지만, 온실에서 자라는 쪽이 더 적합하다면 끝까지 온실에서 재배한다. 호박처럼 벌들의 수분 작용이 필요하다면 온실 주인이 직접 그일을 해줘야 한다.

글렌의 기하학 사랑은 그의 삶 전반을 지배했고, 온실도 예외는 아니었다. 천수국과 팬지가 봉우리와 계곡 모양으로 피어났고, 뒷벽을 따라 'V' 자 모양의 형세를 이루었다. 두꺼운 콩 넝쿨은 다이아몬드 모양의 격자 울타리를 휘감고 올라갔으며, 적상추는 둥근 화분들마다 납작한 지형을 이루었다. 토마토는 중앙에 일렬로 늘어선 직사각형 화단에서 위풍당당하게 질주하고 있었다. 깔끔하게 말린 급수용 호스는 부채 모양으로 가지런히 놓아둔 글렌의 원예용 장갑 옆에 있었다. 심지어 비닐 막의 물방울마저 줄을 맞춰 맺혀 있을 정도였다. 나는 씩 웃었다. 온실을 이렇게 꾸며놓은 글렌과 그걸 용케 알아챈 나. 둘 중에 누가 더 괴짜일까.

- **이 글에 쓴 기법** 의인화
- **얻은 효과** 성격 묘사

와인 저장실　　　　　　　　　　　　　Wine Cellar

풍경

벽에 걸린 매끄러운 선반(삼나무, 마호가니나무, 체리나무 또는 떡갈나무로 만든), 와인과 와인 잔이 든 상자, 유리 물병, 탄산수 제조기가 놓인 세련된 대리석 또는 화강암 시음 테이블, 라벨이 보이도록 수평으로 놓은 상자들, 분위기를 내려고 벽감에 설치한 조명, 냉장고, 돌이나 타일로 된 바닥재, 강화유리 문, 온도 조절을 위해 단 온도계, 와인병, 벽돌로 장식한 벽면, 특별한 와인병을 전시하기 위한 와인 통, 두꺼운 목재를 깐 조리대, 양각 장식한 수납장, 눈에 띄지 않게 설치된 음악 스피커, 치즈가 담긴 쟁반, 시음을 위해 차려놓은 말린 과일과 견과류, 냅킨

소리

실외기가 딸린 에어컨에서 작게 들리는 그르렁 소리, 공기량 제어기가 돌아가는 상대적으로 작은 공간에서 작게 울리는 목소리와 발소리, 차분한 음악, 웃음, 쨍 부딪치는 와인 잔, 디퓨저나 탄산수 제조기를 거치며 꼴꼴 소리를 내는 와인, 디켄터에서 쏟아지는 와인, 여닫히는 진열장과 서랍, 스크루 캡을 돌릴 때 나는 딱딱 소리, 코르크 마개가 퍽 빠지는 소리, 와인 잔을 화강암 테이블에 대고 밀어 건너편 사람에게 권할 때 나는 소리, 엄지로 와인병의 라벨을 훑을 때 종이와 마찰하는 소리

냄새

나무, 돌, 떡갈나무, 포도, 다양한 와인 향(텁텁한, 톡 쏘는, 스파이시한, 스모키한), 오래된 코르크 마개

맛

와인(시큼하거나 달콤한, 과일 맛, 단맛이 없는, 후추 맛, 흙 맛, 감칠맛), 시음을 위해 신중하게 고른 음식(물, 치즈, 견과류, 말린 과일, 초콜릿), 오래되어 변질된 와인의 고약한 맛

한 손에 든 와인병의 무게, 오래된 병에 쌓인 먼지나 지문 자국, 와인 잔의 딱딱
한 손잡이를 손가락 끝으로 단단히 잡는 느낌, 와인병에서 오래된 코르크 마개
를 가만히 비틀거나 잡아당겨 뽑는 느낌, 유리잔 속 레드 와인을 일정한 방향으
로 소용돌이를 일으키도록 흔들어 향을 내는 느낌, 입안에서 부드럽게 녹는 치
즈나 울퉁불퉁한 견과류, 첫 모금을 마셨을 때 혀에 퍼지는 풍미, 입술에 묻은
시큼한 와인, 냅킨으로 톡톡 두드려 닦는 입, 실수로 와인이 가득 든 잔이나 병
을 떨어뜨린 순간 두 다리에 튀는 와인

이 배경에서 벌어질 만한 갈등의 원인

- 온도에 민감한 오래된 와인을 보관한 저장실의 에어컨이 고장 난다.
- 지진으로 와인 선반이 기울거나 와인 여러 병이 깨진다.
- 희귀 와인이나 대량의 와인을 도난당한다.
- 마개가 손상되면서 값비싼 와인이 변질된 것을 발견한다.
- 수직으로 세워둔 와인병의 코르크 마개가 말라 쪼그라드는 바람에 공기가 들어
 가 와인이 변질된다.
- 칠칠치 못한 손님이 와인병을 떨어뜨려 박살 난다.
- 술을 자제하지 못하고 마셔대는 친구 때문에 집주인이 난처해진다.
- 와인을 사랑하는 사람들을 이해하지 못하고 놀려대는 친구가 있다.

이 배경에서 볼 만한 유형의 사람들

- 레스토랑 운영자, 소믈리에(호텔, 특별 클럽, 고급 레스토랑), 친구 및 가족(개인
 와인 저장실인 경우), 집주인, 종업원

이 배경과 밀접한 다른 배경

- **시골 편** 지하실, 부엌, 대저택, 와인 양조장
- **도시 편** 아트 갤러리, 댄스홀, 정장을 입어야 하는 행사

참고 사항 및 팁

지하실의 와인 저장고가 오만한 태도로 부를 과시하는 것처럼 여겨지던 시대는 지났다. 와인은 수년 전부터 대중적인 인기를 끌며 대중적인 취미의 하나로 자리 잡았다. 당신의 주인공이 맞춤 제작한 와인 저장실을 가지지 말라는 법은 없다. 그렇다면 온도 조절 장치와 시음 공간을 비롯해 고급 크리스털 잔과 값비싼 와인을 종류별로 갖추고 있을 수도 있다. 아니면 지하실을 개조해 와인을 저장할 수도 있다. 실내장식은 중요하지 않다. 저장실에 있는 것이 중요하다. 바로 와인 말이다.

배경 묘사 예시

린든은 요새 한창 빠져 있는 것을 보여주겠다는 일념으로 날 끌다시피 계단을 올라갔다. 그의 마음을 받아주고 싶었지만, 이곳에 오려고 비행기를 세 번이나 타는 것도 모자라 이코노미석에서 내내 시달린 터라 금방이라도 쓰러질 것처럼 피곤했다. 엄마는 린든이 애인과 헤어진 후 몹시 상심한 터라 내가 곁에 있어줘야 한다고 말했다. 정작 그는 그 사실을 결코 인정한 적이 없는데도. 나는 늘 그랬듯, 모든 걸 내던지고 린든에게 달려왔다. 그러나 그와 함께 내 집세보다도 훨씬 비싸 보이는 월계수잎 문양의 아치 길을 지나면서 내 결정을 다시 생각하고 있었다. 린든이 유리문을 열자 주변 온도가 미세하게 내려갔다. 바닥에서 천장까지 뒤덮은 석판 치장재에 수백 개의 다이아몬드형 선반들이 붙어 있었다. 와인병이 선반마다 들어 있었으며, 둥근 화강암에 테를 두른 시음 테이블이 놓여 있었다. 관객의 환호를 끌어내리려고 필사적이 된 마법사처럼 린든은 과장된 몸짓으로 리모콘을 흔들었다. 조명의 조도가 낮아지면서 매립된 스피커에서 아리아가 흘러나왔다. 나는 미소를 지으려고 안간힘을 썼다. 상심해 있다고? 와인이 가득 찬 저장실이 내 오빠의 상심한 마음을 보여주는 것이라면, 비탄에 빠지면 어떤 꼴일지 상상하기도 싫었다.

- **이 글에 쓴 기법** 대비, 직유
- **얻은 효과** 성격 묘사

334

욕실 **Bathroom**

풍경

좁은 출입구, 세라믹 타일과 욕실용품(변기, 샤워기, 욕조, 세면대), 알록달록한 샤워 커튼, 세면기와 세면대, 거울, 약장, 말거나 접은 수건이 쌓인 벽장이나 선반, 수건 걸이, 문짝에 달린 목욕 가운 걸이, 세트로 맞춘 비누와 로션 디스펜서, 화장솜과 탈지면이 담긴 투명한 유리병, 뚜껑 밖으로 새어 나온 치약이 말라붙은 찌그러진 치약 튜브, 세면대 위 컵에 담긴 색색의 칫솔, 수도꼭지에 말라붙은 비누 때나 치약 거품, 거울에 찍힌 지문, 세면기 안에 붙은 머리카락, 거울에 튄 치약 자국, 벽 장식(집과 가족에 관한 통속적인 격언들, 꽃 그림이나 풍경화, 수집한 조개껍데기 등), 보풀이 일어난 러그, 변기 옆에 둔 탈취제, 이제는 아무도 쓰지 않아 먼지가 쌓인 양초, 화장품과 헤어용품이 가득 든 서랍, 두루마리 화장지의 종이 심, 변기 뚫는 도구, 변기 뒤에 쌓아둔 잡지들, 벽면 스탠드에 걸린 헤어드라이어, 둥근 화장용 거울, 구강청결제, 샤워 후 김이 서린 거울과 물이 줄줄 흐르는 벽, 머리빗, 면도기, 구석에 있는 욕실용 체중계, 욕조 주변의 변색된 줄눈, 먼지 낀 바닥과 변기 아래 바닥에 낀 때, 구석에 뭉쳐 있는 머리카락, 벽에 던져져 이리저리 쌓인 옷가지들

소리

흐르는 물, 내려가는 변기 물, 샤워하며 부르는 노래, 거의 다 쓴 샴푸 통에서 푹 하고 나는 소리, 기침, 코 푸는 소리, 양칫물 뱉는 소리, 샤워 커튼을 걸을 때 금속 커튼 봉을 스치는 커튼 고리, 샤워 부스 문을 열거나 닫을 때 끽끽거리는 소리, 흔들리고 콸콸 소리를 내는 벽 속 배관, 잠근 샤워기에서 젖은 타일로 떨어지는 물, 바닥으로 떨어지는 축축한 수건, 욕실 문을 쾅쾅 두드리거나 소리치는 아이들, 끽 잠그는 수도꼭지, 여닫히는 수납장들, 손톱깎이로 딱딱 깎는 손톱, 헤어스프레이, 헤어드라이어의 요란한 소음, 안으로 들어오고 싶어서 문 아래쪽을 긁는 개나 고양이

냄새

샴푸, 보디 스프레이, 방향제, 코를 찌르는 청소 세제, 헤어스프레이, 곰팡이 핀

수건과 매트, 향수, 불쾌한 욕실 냄새

(맛)

치약, 물, 맛이 독한 구강청결제, 민트 맛이 나는 치실, 잘못 뿌려서 입안에 들어간 헤어스프레이의 쓴맛

(촉감과 느낌)

부드러운 수건, 몸을 감싸는 크림 같은 비누와 비누 거품, 발바닥에 닿는 보송보송한 욕실 매트, 차가운 타일 바닥, 차갑다가 점차 따뜻해지는 물, 샤워 후 수증기로 뿌연 욕실, 피부를 발그레하게 덥히는 열, 몸에 돋는 소름, 조심스럽게 면도하는 몸, 뜨거운 물에 푹 담그는 몸, 몸에 물을 부을 때 등 뒤를 타고 내려가는 거품, 유분이 함유되어 기름진 린스, 헝클어진 머리카락에 빗이 걸려서 생긴 통증, 끈적거리는 헤어젤, 피부에 매끄럽게 발리는 로션이나 오일, 면도하다가 베었을 때의 따끔함, 얇고 건조한 휴지, 헤어드라이어의 열기로 뜨거워진 목걸이가 피부에 닿는 느낌

이 배경에서 벌어질 만한 갈등의 원인

* 욕실에서 미끄러진다.
* 변기가 막혀서 넘친다.
* 귀고리가 배수구 속에 빠진다.
* 남의 집 욕실 약장을 뒤지다 들킨다.
* 휴지가 다 떨어졌다.
* 집에 사람들은 많은데 욕실 문이 잠기지 않는다.
* 식중독이나 알레르기로 위장에 탈이 난다(특히 다른 사람 집에 있을 때).
* 욕실 창문으로 옆집 안이 훤히 들여다보인다.
* 욕조에 물이 샌다.
* 염색하거나 자르다 머리를 망친다.
* 준비할 시간이 모자란다.
* 중요한 행사를 앞두고 준비하는데 화장품이나 헤어 제품이 다 떨어지고 없다.
* 샤워 중에 보일러가 고장 나는 바람에 뜨거운 물이 나오지 않는다.

- 게으른 룸메이트들이 교대로 하기로 정한 욕실 청소를 번번이 빼먹는다.
- 아무도 없는 줄 알고 욕실에 들어갔는데 누군가와 맞닥뜨린다.
- 익사 사고가 벌어진다(혼자 둔 아이들이나 욕조에서 기절한 어른 등).

이 배경에서 볼 만한 유형의 사람들

- 집주인과 그의 가족, 초대받은 손님, 배관공

이 배경과 밀접한 다른 배경

- 아이 방, 십 대의 방

참고 사항 및 팁

욕실은 개인의 성격을 보여주기에 좋은 장소다. 군대 버금가게 깔끔하게 정돈된 욕실이나 머리카락과 화장품과 먼지가 뒤범벅된 욕실을 통해 독자는 주인공의 내면을 들여다볼 수 있다. 그러나 손님들이 들락거리는 파우더 룸과 개인의 욕실은 판이하게 다른 풍경일 수 있음을 염두에 두어야 한다.

배경 묘사 예시

세면대에서 젖은 손을 털고 주변을 둘러보며 손을 닦는 수건을 찾았다. 밝은 분홍색 바탕에 조개 문양이 수놓여 있고 레이스 장식이 달린 작은 수건이 가느다란 놋쇠 스탠드에 걸려 있었다. 바로 옆에는 같은 무늬의 목욕 수건이 문짝에 붙은 수건걸이에 걸려 있었다. 나는 손을 닦는 수건을 집어 들고 주위를 휘휘 둘러보았다. 코바늘로 뜬 컵 받침과 포푸리가 담긴 그릇들, 가장자리에 꽃무늬를 스텐실로 찍은 거울, 분홍색 천사 모양 비누들이 담긴 바구니가 보였다. 여기서 마사 스튜어트 광고라도 찍은 건가?

- **이 글에 쓴 기법** 과장, 직유
- **얻은 효과** 성격 묘사

이동 주택 주차 구역 Trailer Park

트레일러와 자동차로 끌고 다니는 이동 주택들, 체계적으로 늘어서 있거나 마구잡이로 퍼져 있는 집들, 좁은 비포장도로, 풀이 듬성듬성 난 작은 잔디밭, 잔디밭을 가로지르는 디딤돌들, 옥외 생활공간(트레일러에 추가로 붙인 현관, 휴대용 캐노피, 차양), 연장 창고, 펄럭이는 깃발들, 잔디밭의 장식물(플라밍고, 바람개비, 땅속 요정 석상, 화분, 현관 조명에 매달린 풍경), 현관에 놓인 플라스틱 의자들, 이동 주택 한쪽 벽에 세워둔 사다리, 폐품 더미(부서진 가구, 페인트 양동이, 오래된 냉각기, 자전거 바퀴, 빈 포장 상자들), 쓰레기통, 이동 주택 지붕에 달린 안테나, 현관에 앉은 사람들, 트레일러와 전신주를 연결하는 전선들, 트레일러 밑에 깔린 시멘트 블록, 창문에 달린 에어컨 시설, 자동차를 덮은 방수포, 동네 우편함 및 재활용 쓰레기통, 숯불 그릴, 식물을 심은 상자들, 이동 주택의 외벽을 따라 자란 잡초와 민들레, 빨래들이 묵직하게 걸린 빨랫줄, 여기저기 움푹 팬 자갈 깔린 진입로, 길가를 따라 주차된 자동차들, 현관에 내놓은 고장 난 세탁기와 건조기, 프로판 탱크, 이동 주택의 외벽에 생긴 흰 곰팡이와 잔디 얼룩, 트레일러의 녹슨 연결부, 찢어진 방충망, 트레일러나 나무에 기댄 자전거들, 동네의 경고 표지판, 관리 사무실, 나무, 울타리, 잔디밭과 길가에 흩어진 낙엽, 새와 다람쥐, 모기 떼, 파리 떼, 개미 떼, 진흙 웅덩이

끽끽 소리를 내고 꽝 닫히는 문, 흙과 자갈 위를 우지끈거리며 지나가는 바퀴, 펄럭이는 깃발, 딸랑거리는 풍경, 덜컹거리며 작동하는 에어컨, 자갈길을 걷는 발소리, 비포장도로를 덜컥거리며 지나가는 자전거, 텔레비전과 라디오에서 흘러나오는 소리, 열린 창문이나 버팀대로 열어둔 문으로 흘러 들어오는 사람들의 목소리, 노는 아이들, 근처 도로를 지나가는 차, 조명 및 송전선에서 나는 웅웅 소리, 정문 현관을 비 따위로 쓰는 소리, 앵앵거리는 모기 떼, 찌르르 우는 귀뚜라미, 자동차 속력을 높일 때 엔진에서 나는 소리, 파티에서 쩌렁쩌렁 울리는 음악, 캔을 따는 소리, 땅에 질질 끌리는 큰 개를 묶은 쇠사슬

냄새

조리하는 음식, 숯불 그릴, 벌레 퇴치제, 흰 곰팡이, 흙과 진흙, 자동차의 배기가스

맛

이 배경에서는 등장인물이 가지고 있는 것(껌, 박하사탕, 립스틱, 담배 등) 말고는 관련된 특정한 맛이 없다. 이럴 때는 미각 외의 네 가지 감각에 집중하는 것이 좋다.

촉감과 느낌

발바닥에 닿는 자갈, 발목을 간질이는 긴 잔디, 모기에 물려 따끔한 느낌, 머리 주변을 윙윙거리며 날아다니는 파리 떼, 차양이나 현관 지붕 밑의 시원한 공기, 매끄러운 콘크리트 판, 널이 몇 개 빠진 정원 의자에 조심스레 앉는 느낌, 맨발에 묻은 흙먼지를 털어내는 느낌, 불을 피워 점점 따뜻해지는 그릴, 빨랫줄에 넌 젖은 빨래에서 몸으로 떨어지는 물방울, 흙먼지가 이는 비포장도로를 덜컹거리며 달리는 자동차 바퀴, 자전거로 울퉁불퉁한 길을 달릴 때 진동하는 양 손잡이, 좁은 길을 따라 걸을 때 따가울 정도로 내리쬐는 햇볕, 무더운 여름에 흐르는 땀

이 배경에서 벌어질 만한 갈등의 원인

- 가까이 살지만 잘 모르는 이웃이 있다.
- 지저분하거나 시끄러운 이웃이 있다.
- 난방이나 냉방 장치 없이 생활해야 한다.
- 이동 주택에서 산다고 놀림받거나 무시당한다.
- 혼자 지낼 방 하나 없이 부대끼며 산다.
- 잦은 정전이나 누수 및 배관 문제를 겪는다.
- 바퀴벌레나 개미가 들끓는다.
- 도난이나 가택 침입을 겪는다.
- 사납거나 행동을 예측할 수 없는 개가 목줄도 하지 않은 채 아이들 주변을 어슬렁거린다.

- 고장 난 시설을 고쳐줄 생각은 조금도 없는 관리인이 있다.
- 허리케인이 오고 있어 대피해야 한다.
- 토네이도가 와도 몸을 피할 수 있는 안전한 장소가 없다.
- 폭풍 때 나무가 쓰러져 송전선의 전력이 끊겼다.
- 가족이 일절 찾지 않는 이웃의 건강과 생활이 걱정된다.
- 도로 확장을 결정한 시에서 주민들의 이주를 강요한다.

이 배경에서 볼 만한 유형의 사람들

- 쓰레기 수거인, 우편집배원, 유지 보수 담당자, 거주자, 방문객

참고 사항 및 팁

이곳은 부지에 마련된 이동 주택에 사람들이 와서 살거나 살다가 떠나는 '영주지'일 수도 있고, 다른 곳에서 자신의 트레일러를 끌고 들어와 살거나, 다른 곳을 찾아 끌고 나가는 사람들을 위한 임시 거주지일 수도 있다. 이들은 교외의 저택에 살 형편은 안 되지만 어떻게든 자기 집을 마련하고 싶어서 트레일러를 선택한 경우부터, 직업 때문에 한시적으로 트레일러를 이용하거나 형편이 나빠져서 오게 된 경우까지 다양하다. 그 외에도 스스로 생활비를 벌어 살 수 없거나 질병을 앓는 사람들, 어두운 과거 때문에 신분을 숨기느라 공공 설비도 이용하지 않으려는 사람들, 줄어든 수입원으로 가족을 부양하려고 형편에 맞는 거주지를 찾다 이곳으로 오게 된 사람들도 있을 것이다.

레저용 자동차 주차 구역도 이곳과 비슷하지만, 이들은 휴가철이나 한 계절 내내, 혹은 연 주차비를 지불하며 사용한다. 이런 곳은 트레일러 외관을 통제하는 규정 사항을 요구할 수도 있으며 수영장, 빨래방, 체력 단련실 또는 클럽하우스 같은 문화시설을 갖춘 곳도 있다.

배경 묘사 예시

나는 현관가에 앉아서 회전하는 선풍기의 시원한 바람이 내 쪽으로 불기를 기다렸다. 셔츠의 등 부분이 땀으로 흠뻑 젖어 있었다. 두 다리는 정원용 의자의 가로 널에 딱 붙어 있었다. 루크가 튼 음악이 부엌 창문을 통해 꽝꽝 울리자, 맥

도널드 부인이 큰 소리로 짜증을 냈다. 루크에게 볼륨을 줄이라고 말해야 했지만, 8월에 에어컨이 고장 난 것 못지않게 나 역시 그럴 기운이 나지 않았다.

- **이 글에 쓴 기법** 다중 감각 묘사, 날씨
- **얻은 효과** 성격 묘사, 분위기 설정

풍경

긴 나무 테이블 위에 펼쳐진 최근 작업 계획서, 바닥에 쌓여 있거나 벽에 세워 둔 목재 더미, 작업대(연장, 접착제, 줄자, 연필, 수평기, 레벨, T자 등이 있는), 연장을 거는 갈고리못들이 꽂힌 판, 테이블 톱과 드릴 프레스 같은 대형 장비, 전동 공구(드릴, 샌더sander[센 압축 공기로 모래를 뿜어내는 전동 기계], 둥근 톱)를 보관하는 철제 캐비닛, 낡아 보이는 업소용 진공청소기, 나사와 못이 가득 든 낡은 커피 깡통, 연장들(망치, 스크루드라이버 세트, 소켓 세트, 드릴 조각들, 펜치, 줄, 클립, 납땜 공구)이 가득 찬 높은 빨간색 서랍장, 테이블 꺽쇠, 스프레이 페인트와 밀폐제로 채워진 우유 상자, 무선 공구 및 배터리, 충전제, 쓰레기통, 바닥에 흩어진 톱밥, 선풍기, 라디오, 밝은 조명, 단지에 꽂힌 연필들, 대패질해 나온 꽈배기 모양의 철제 부스러기, 먼지 쌓인 선반에 놓인 라벨 붙인 저장 통들, 벽에 붙인 접착식 쪽지, 바닥의 그리스 자국, 페인트가 튀어 말라붙은 자국, 갈고리못에 걸린 롤테이프(절연 테이프, 덕트 테이프, 페인팅 테이프), 보안경과 장갑, 용접 장치, 얼룩진 헝겊, 빗자루와 쓰레받기, 장부촉[이음이나 끼움을 할 때에, 구멍에 끼우려고 만든 장부의 끝], 버려진 커피 컵과 물병, 스툴, 기름 얼룩이 묻은 상자 더미, 선반에 일렬로 놓인 유동액병들, 오일 캔과 그리스병, 바닥에 놓인 빨간색 가스통

소리

작동하는 기계류(드릴 프레스 모터의 털털 소리, 목재 면을 따라 미끄러지듯 움직이는 샌더의 웡웡 소리, 구조목(2×4)을 갈 듯 자르는 둥근 톱의 날카로운 새된 소리), 거친 바닥을 가로지르며 긁히는 신발 바닥, 바닥의 먼지와 자잘한 쓰레기를 빨아들이는 진공청소기, 망치질, 나무토막을 뒤덮은 톱밥을 후 불어 날리는 소리, 라디오에서 흐르는 음악, 콧노래, 목재를 문지르는 사포나 철제 면을 긁는 줄, 망치가 빗나가자 내뱉는 욕, 삐걱거리는 판자와 부스럭거리는 종이, 의자가 뒤로 밀리면서 구르는 바퀴, 빗자루로 쓰는 바닥, 에어로졸 캔에서 칙 소리를 내며 분사되는 페인트, 유리 단지나 병 속에서 철벅거리는 오일이나 다른 액체, 잘린 판자에서 떨어진 나뭇조각들이 바닥에 부딪치는 소리, 기름을 치지 않아 끽끽거리는 금속 접합부, 여닫히는 서랍, 연장을 찾아 연장통을 뒤지는 소리,

두루마리에서 뜯는 휴지, 먼지를 털려고 쓰레받기로 쓰레기통 안쪽을 쾅쾅 치는 소리

(냄새)

접착제, 니스, 막 자른 나무, 분사된 페인트, 과열된 모터, 오일, 윤활제, 아세톤, 불에 타는 목재, 그리스, 금속, 대팻밥

(맛)

이 배경에서는 등장인물이 가지고 있는 것(껌, 박하사탕, 립스틱, 담배 등) 말고는 관련된 특정한 맛이 없다. 이럴 때는 미각 외의 네 가지 감각에 집중하는 것이 좋다.

(촉감과 느낌)

작업대 위의 거슬거슬한 톱밥, 베이거나 뭔가에 깔려서 다친 손가락, 페인트 얼룩, 끈적거리는 풀과 접착제, 진동하는 전동 공구, 뜨거운 용접 마스크나 숨 쉬기 힘든 마스크, 피부에 닿는 불똥, 콧대 위에서 미끄러지는 보안경, 눈썹에 송골송골 맺히는 땀과 두툼한 장갑 때문에 뜨거워진 손, 뾰족한 나뭇조각이 피부를 찌르는 느낌, 목재 따위의 거친 면을 사포로 문지를 때 서서히 매끈해지는 느낌, 얼룩진 보안경 너머로 들여다보는 느낌, 반복된 동작(망치질, 줄로 표면 다듬기, 도끼질)으로 인한 피로, 코가 간질간질하다 먼지 때문에 결국 터지는 재채기, 팔에 난 털을 뒤덮는 톱밥

이 배경에서 벌어질 만한 갈등의 원인

- 전동 공구의 과열이나 누전으로 화재가 일어난다.
- 공기 중에 화학물질이 섞이고, 환기를 적절히 하지 않아 어지럽다.
- 방문한 사람이 실수로 테이블 다리를 치는 바람에 공구나 연장이 손상된다.
- 전동 공구를 잘못 다뤄 다치는 바람에 응급실에 간다.
- 가진 실력 이상의 기술을 요하는 일자리를 얻게 된다.
- 배우자가 일을 벌이지만 말고 하나라도 제대로 끝내라고 잔소리를 한다.
- '돕겠다고' 나선 아이와 함께 일을 해야 한다.

343

- 배선 결함으로 감전되었는데 주변에 도와줄 사람이 전혀 없다.
- 다른 가족이 할 일이 있다며 자신의 작업장을 차지한다.

이 배경에서 볼 만한 유형의 사람들

- 고객(작업장이 직업의 일환일 경우), 가족, 친구, 이웃, 작업장 주인

이 배경과 밀접한 다른 배경

- 지하실, 차고, 연장 창고

참고 사항 및 팁

작업실에는 주인의 관심사를 반영하는 연장, 저장용품, 장비들이 있기 마련이다. 따라서 자신의 주인공이 작업실을 이용하는 이유를 속속들이 알고 있어야 한다. 소소한 집 리모델링 때문인가? 모형 비행기를 만드는 일인가? 목공 작업을 하거나 칼을 만들고 있는가? 아니면 다른 자질구레한 일 때문인가? 이 외에도 작업장의 정돈 상태가 주인의 성격을 반영한다는 점도 생각해야 한다. 모든 연장이 용도에 따라 알맞은 자리에 정리되어 있는가? 아니면 선반 위에 마구잡이로 쌓여 있어서 물건을 찾느라 애먹을 때가 많은가? 연장이나 공구를 잘 관리하고 있는가? 아니면 버려진 것이나 다름없는 상태인가? 작업장을 깔끔히 청소하는가? 아니면 커피 잔, 맥주 캔, 음식 포장지가 나뒹구는 블랙홀 상태인가? 작중 인물의 성격을 강조할 만한 세부 사항들을 잘 골라서 작업실과 그곳의 주인 모두를 묘사해야 한다.

배경 묘사 예시

늦은 아침의 햇빛이 손바닥만 한 창문으로 비쳐들었다. 허공을 떠다니는 수백만 개의 티끌 같은 먼지들은 잘 보였지만, 에디의 못이 몇 개나 있는지 세어볼 만큼 밝지는 않았다. 그래도 못이 든 깡통을 흔들어보니 내가 철물점에 버금가는 곳에 들어와 있음을 알 수 있었다. 나는 목재 부스러기들이 빈틈없이 뒤덮은 지뢰밭 같은 바닥과 구석마다 놓인 녹슨 정원용품들, 사방에 쌓인 기계 부품들

을 노려보았다. 바닥부터 서까래까지 온갖 허접쓰레기들로 가득한 작업실에서 문짝에 박을 제대로 된 못 하나 찾을 수 없다니. 에디는 도대체 어떻게 생겨 먹은 인간인가?

- **이 글에 쓴 기법** 빛과 그림자, 직유
- **얻은 효과** 성격 묘사, 감정 고조

정원

Flower Garden

햇빛이 반사되어 반짝이는 이슬 맺힌 잎, 색색으로 만발한 온갖 꽃들(빨간 장미, 잎사귀가 뾰족한 노란 나리꽃, 루드베키아, 리아트리스, 금잔화, 국화과 꽃들, 해바라기, 렁워트, 라벤더), 꽃나무와 관목류(눈뭉치만 한 파란색 또는 흰색 수국, 작은 보라색 꽃들의 묵직한 뭉텅이가 향기를 뿜어내는 라일락), 잔디에 가려진 디딤돌, 구불구불한 산책로, 공원 벤치나 작은 석조 파티오 위에 놓인 야외용 안락의자 한 쌍, 헛간과 우리까지 뒤덮은 덩굴, 통로에 내버려둔 급수용 호스, 물뿌리개, 화분용 영양토가 담긴 봉지들, 양동이에 뽑아둔 채 시들어가는 잡초들, 원예용 장갑, 정원에 부드럽게 물을 분사하며 무지개도 만드는 스프링클러, 꽃잎을 기어 다니는 벌, 흙 위를 꼬물꼬물 기어 다니는 딱정벌레와 개미, 풀과 나무 사이에 거미줄을 치는 거미, 작은 뱀, 연못, 새 물통, 롤러로 잔디밭을 다지는 모습, 새들이 빠르게 오가는 새집, 급식기 아래 흩어진 새 모이, 해바라기씨가 빠지고 남은 껍질, 헛간 지붕 아래에 붙은 종이 같은 말벌 집, 새똥, 원예용 연장(갈퀴, 전지가위, 삽, 장갑, 잔디 깎는 기계), 비료, 꽃으로 뒤덮인 격자 울타리, 이끼, 분수, 드문드문 보이는 클로버들, 자녀나 손주에게 선물받은 페인트로 그림을 그린 돌멩이들, 아롱진 잎사귀들 위나 장식 연못 위를 맴도는 잠자리들에 내려앉는 햇빛

쉿쉿 소리를 내며 돌아가는 스프링클러, 잔디를 빠르게 베는 잔디 깎는 기계 날, 싹둑싹둑 자르는 가윗날, 붕붕거리는 벌 떼, 지저귀는 새, 잽싸게 달음질치는 다람쥐나 생쥐, 새 물통이나 급식기에서 서로 자리를 차지하려고 깍깍대며 날개를 퍼덕거리는 새, 돌로 된 바닥재 위에 물을 뿌리는 급수용 호스, 세게 닫히는 문, 비가 내리는 동안 후드득 소리를 내며 흔들리는 나뭇잎들, 부드러운 바람이 지나갈 때 버석버석 소리를 내는 나뭇잎들, 땅을 파다가 돌에 부딪히는 삽, 한 삽 가득 뜬 흙덩이를 퍽 던지는 소리, 윙윙거리는 파리, 앵앵거리는 모기, 콧노래를 부르거나 흥얼거리거나 초목들에게 다정하게 말을 거는 정원사, 근처에서 노는 아이들, 숨을 헐떡이는 개, 이웃집 정원에서 들려오는 목소리, 딸랑거리

는 풍경

냄새

향긋한 꽃, 막 깎은 잔디, 축축한 흙, 비바람이 몰아치기 전후의 알싸한 공기, 따뜻한 흙, 먼지, 부엌에서 바깥까지 풍기는 좋은 냄새, 근처 불구덩이에서 풍기는 연기

맛

풀, 계단에 앉아 먹는 아이스크림, 휴식을 끝내고 다시 잡초를 뽑으러 가기 전에 마시는 물이나 레모네이드, 정원 벤치에서 즐기는 쏩쓸한 커피나 설탕을 넣은 커피

촉감과 느낌

비단결 같은 꽃잎, 바스러지는 흙, 스프링클러나 급수용 호스에서 새어 나오는 차가운 물, 잡초를 뽑거나 가지치기를 하는 동안 뒷목에 내리쬐는 뜨거운 햇볕, 응달로 불어오는 시원한 바람, 눈썹에 맺히는 땀, 뻣뻣한 원예용 장갑, 손바닥에 긴 퍼석퍼석한 흙먼지, 실수로 살에 박힌 가시, 잡초를 뽑으면서 땅을 누르는 무릎, 매끄러운 삽 손잡이, 식물을 옮겨 심으면서 흙덩이가 달린 뿌리를 두 손으로 받쳐 드는 느낌, 관목의 거친 나무껍질, 잘린 나뭇가지나 뿌리에서 흘러나온 끈적거리는 수액, 먼지 같은 꽃가루

이 배경에서 벌어질 만한 갈등의 원인

- 비료를 지나치게 많이 주거나 잘못 줘서 식물이 죽는다.
- 폭염이나 가뭄으로 식물이 죽는다.
- 성난 이웃이나 사이가 나쁜 사람이 앙심을 품고 정원을 망친다.
- 병충해를 입는다.
- 집안 전통이라 전혀 원치 않는 정원 일을 이어받아야 하는데 누구에게도 말할 수 없다.
- 다른 사람(연로한 부모나 조부모)의 정원을 돌보느라 자신의 정원은 돌볼 짬이 나지 않는다.

- 동물이나 병충해 때문에 정성껏 돌본 정원이 망가진다.
- 개가 자꾸만 정원에 뭔가를 파묻거나 따뜻한 흙에 누워 있으려고 한다.
- 급수 제한으로 정원에 급수를 제대로 하지 못한다.
- 아무리 노력해도 옆집 정원을 따라갈 수 없다.
- 이웃이 정원 관리에 대해 참견하며 성가시게 한다.

이 배경에서 볼 만한 유형의 사람들

- 아이들과 다른 가족들, 정원사나 잔디 관리인, 이웃이나 손님, 정원의 주인

이 배경과 밀접한 다른 배경

- 뒤뜰, 온실, 연장 창고, 채소밭

참고 사항 및 팁

정원은 인물의 성격을 묘사하고 분위기를 연출하는 데 더없이 좋은 공간이다. 여기저기 잡초가 우거진 황량한 미개간지, 시든 관목, 석판이 깨진 산책로 등은 쓸쓸하기 그지없는 풍경을 보여준다. 반면, 잡초 하나 보이지 않을 정도로 깔끔하게 관리된 정원은 아름다움이 넘치는 풍경을 통해 행복과 번영을 한층 강조한다. 별도의 설명 없이 한 인물의 완벽주의적인 성격과 통제적인 성향을 보여주고 싶다면, 그가 가꾸는 정원의 모습을 상상해보라. 정확히 대칭을 이루도록 다듬은 관목, 의도한 방향으로 자라도록 철사로 묶은 덩굴, 티끌 하나 없이 깔끔하게 비질한 길을 따라 색깔별로 분류해 정확한 간격을 두고 심은 꽃들. 이런 묘사를 통해 직접 설명하는 것보다 나은 효과를 기대할 수 있다.

배경 묘사 예시

집을 뛰쳐나와서야 비로소 죽음으로 만연한 소음에서 벗어날 수 있었다. 심장 모니터에서 나는 삑삑 소리, 목소리를 낮춰서 말하는 사람들. 하지만 밖으로 나와도 나을 건 없었다. 봄인데도 정원은 갈색의 황무지였다. 잎사귀 하나 달려 있지 않은 나뭇가지들, 생선뼈처럼 말라붙은 잔가지들, 땅을 뒤덮은 낙엽 더미. 퀴

348

퀴한 바람이 불어와 쓰레기 더미를 뒤척이면 공기는 썩은 냄새와 침묵을 깨는 잡음으로 가득 찼다. 웅웅거리는 벌레 한 마리, 지저귀는 새 한 마리 보이지 않았다. 내 발자국 소리마저 흙먼지 가득한 바닥 속으로 고요히 묻혀버렸다.

- **이 글에 쓴 기법** 은유, 계절, 상징적 표현, 날씨
- **얻은 효과** 분위기 설정, 감정 고조

지하 저장실 Root Cellar

풍경

풀이 무성한 산비탈에 있는 지하로 들어가는 해치 문, 배수와 환기를 위한 철망이 달린 노출된 파이프, 땅으로 이어진 시멘트 몰딩 벽과 계단, 계단 아래 있는 또 하나의 문, 배수구가 있는 벽돌이나 콘크리트 바닥 또는 시멘트 벽돌과 흙으로 만든 바닥, 다양한 유리 단지(체리, 복숭아, 잼, 피클, 토마토, 배가 든)가 놓인 목재 선반, 뿌리채소와 과일이 담긴 통이나 상자, 마른 콩으로 채운 통, 염장 중인 소시지와 다른 고기, 뚜껑에 날짜를 써놓은 먼지투성이 밀폐 용기, 통조림용품, 온도와 습도 측정기, 바닥에 널린 마른 흙덩어리

소리

좁은 공간에서 울리는 목소리, 거친 바닥을 긁는 부츠, 바람이 통풍구 가장자리를 스칠 때 공허하게 나는 구슬픈 울림, 바닥에 쿵 떨어지는 감자, 종이처럼 바스락거리는 마른 양파 껍질, 선반에 딸그락거리며 줄지어 세워놓는 유리병, 바구니나 상자를 선반에서 꺼내 바닥에 내려놓을 때 긁히는 소리, 콩으로 꽉 채운 양동이를 쿵 내려놓는 소리, 손전등 스위치를 딸깍거리는 소리(전기 조명이 없는 경우), 폐쇄된 공간에서 나는 누군가의 숨소리, 삐걱거리는 경첩, 계단에서 쿵 소리를 내는 부츠, 떨어져서 산산조각 나며 깨지는 과일이 든 유리 단지, 저장실로 들어오려고 환기구를 들추는 쥐나 작은 생물, 노출된 지층 공기 파이프의 냄새를 맡고 있는 동물들 소리가 울려서 들릴 때, 바람 때문에 삐걱거리는 열린 문

냄새

젖은 흙, 차가운 콘크리트, 익어가는 사과, 곰팡내 나는 공기, 나무 상자 바닥에 있는 썩은 감자 한 알, 발효되기 시작한 과일, 곰팡이, 깨진 피클 병에서 흘러나온 식초와 딜, 훈제 냄새를 풍기는 향신료와 양념(고기도 보존 중이라면)

맛

무겁고 흙 맛이 나는 공기, 아삭한 사과, 풋배의 묽은 맛, 복숭아나 체리 통조림

의 달콤한 시럽

○ **촉감과 느낌**

따뜻한 야외에서 시원한 지하 저장실로 내려갈 때 피부에 느껴지는 냉기, 발밑의 다져진 흙바닥, 거친 바구니, 차가운 유리병, 열린 문을 통해 불어오는 바람에 돋는 소름, 매끈한 양파, 묵직하게 쌓인 사과 더미, 곰팡이가 핀 오래된 감자, 차가운 유리병의 무게감, 혹처럼 난 감자 싹, 울퉁불퉁한 양배추, 묵은 과일과 채소의 쭈글쭈글한 껍질, 먼지 쌓인 채소, 상하기 시작한 말랑한 과일, 부스러지는 시든 잎(당근 잎, 잎, 줄기), 원하는 통조림을 찾기 위해 라벨을 읽으려고 손전등을 잡는 느낌, 들고 있던 손전등 불빛에 이끌려 와 피부에 부딪히는 나방, 썩은 감자나 물렁한 사과를 버리려고 자루에서 살살 빼는 느낌

이 배경에서 벌어질 만한 갈등의 원인

- 큰 동물이 침입한다.
- (기후가 험한 외딴곳에서) 식량이 떨어졌는데 더 구할 수 없다.
- 계절에 맞지 않은 날씨(더위, 한파) 때문에 음식물이 얼거나 변질된다.
- 홍수가 지하 저장실로 밀려들어 창고가 부서지거나 진흙이 쌓인다.
- 작은 동물들(다람쥐나 너구리 등)이 기류 파이프의 느슨한 그물망을 통해 접근한다.
- 실수로 자신의 지하 저장실에 갇힌다.
- 제대로 밀봉되지 않은 통조림병의 내용물이 부패하거나 터진다.
- 상한 농작물에 미끄러져 의식을 잃는다.
- 자신이 보관하지 않은 물건이 지하 저장실에 숨겨져 있는 것을 발견한다.
- 누군가 저장품을 훔치고 있다는 것을 깨닫는다.
- 음식에 곰팡이가 피거나 고기가 부적절하게 보존되었다.
- 썩는 냄새가 나서 개미들이 기류 파이프를 통해 냄새를 따라다니며 공간을 차지한다.

ㅈ

이 배경에서 볼 만한 유형의 사람들

· 집주인과 가족

이 배경과 밀접한 다른 배경

· 지하실, 농장, 채소밭

지하 저장실은 땅에 판 단순한 구멍이나 언덕에 설치한 보관실 또는 기존 지하실의 일부일 수 있다. 흙과 바위로 만들어지거나 나무와 시멘트로 만든 틀이 설치되었을 수도 있다. 음식이 상하지 않게 하려면 수분, 온도, 기류의 균형이 필요하다. 어떤 사람들은 날씨가 험할 때 지하 저장실을 비상 대피소로 쓰기도 한다. 지하 저장실은 예전처럼 흔하지는 않지만, 전기 공급이 일정하지 않거나 전기를 쓸 수 없는 일부 지역에서 식품 보관을 위해 필요하다.

배경 묘사 예시

지하 저장실로 통하는 문이 쓰러질 듯 기울어 있어서 나도 좀비처럼 비딱한 자세로 발을 질질 끌며 계단 꼭대기를 지나갔다. 불을 켜자 알전구 하나가 깜빡거리면서 빛이 들어왔지만, 모퉁이는 여전히 어두웠다. 나는 복숭아를 찾아 선반으로 바삐 발걸음을 옮겼다. 이번에도 다르지 않았다. 할머니가 나를 여기로 보내 뭘 가져오게 했든, 그건 항상 뒤쪽 어딘가에 있었다. 거미나 쥐가 있을지도 모른다는 생각에 몸이 뻣뻣해졌지만, 뒤쪽으로 손을 내밀었다. 희미한 빛에 보이는 통조림병에는 잼이 들었을 수도, 눈알과 내장 들이 들었을 수도 있었다. 뭔가 손을 스치자 나는 비명을 지르며 움찔했다. 거미줄이 펄럭이며 손가락에 달라붙었다. 나는 손을 청바지에 문질러 닦고 살구가 든 병을 들고 냅다 도망쳤다. 복숭아가 필요하면 할머니가 직접 가져오시라고 할 생각이었다.

· **이 글에 쓴 기법** 빛과 그림자, 다중 감각 묘사, 직유
· **얻은 효과** 긴장과 갈등

지하 폭풍 대피소　　Underground Storm Shelter

풍경

여닫이문이나 미닫이문이 달린 정사각형이나 직사각형 구덩이, 내부의 잠금 장치, 지하로 이어지는 폭이 좁은 계단, 튼튼한 벽(시멘트 벽돌, 강철, 강화유리섬유로 된), 돔형 또는 평평한 천장, 폭풍이 지나갈 때까지 앉아서 기다릴 수 있는 벤치, 환기를 위한 선풍기, 구급상자, 담요, 작은 장난감들과 게임 도구, 손전등, 양초 및 성냥, 생수, 맥가이버 칼, 호각, 휴대용 화장실, 휴지, 비상식량, 플라스틱 그릇 및 휴지, 반려동물용 건사료, 여벌 옷, 중요한 서류의 사본, 현금, 거미줄과 거미, 바닥에 흩어진 나뭇잎들과 잔해, 침침한 촛불이나 야광 막대, 두려움이 가득한 표정들, 떨리는 손에 든 양초의 떨리는 불꽃

소리

옆으로 스르르 미끄러지거나 떨어지듯 쾅 닫히는 문, 강풍, 기차가 지나가는 것처럼 우르르 울리는 소리, 밖에서 커다란 잔해가 움직이면서 긁히고 끽끽거리는 소리, 머리 위로 떨어지는 나뭇가지들과 무거운 잔해, 작은 목소리로 이야기하는 사람들, 울림, 소리 내 울거나 코를 훌쩍이는 아이들, 자리를 옮기며 편하게 있으려는 사람들, 휴대용 라디오의 전파 방해음, 윙윙거리는 선풍기, 성냥 켜는 소리, 구겨지는 음식물 포장지, 바닥을 긁는 신발, 빛을 밝히려고 우두둑 구부리는 야광 막대, 겁먹은 아이를 달래려고 노래를 나지막이 부르거나 속삭이는 소리, 잔해로 대피소의 문이 막혀 구조 요원에게 자신의 위치를 알리려고 부는 호각, 다친 사람을 치료하기 위해 붕대나 거즈의 포장지를 찢는 소리, 거친 숨소리, 고통으로 인한 신음

냄새

먼지, 땀, 씻지 않은 몸, 불타는 성냥의 유황, 타는 양초, 곰팡내 나는 담요, 화장실 냄새, 방부제, 항균 물티슈

맛

비상식량(그래놀라 바, 크래커, 시리얼, 땅콩버터, 말린 과일, 견과류), 물

촉감과 느낌

딱딱한 벤치와 벽, 가슬가슬한 담요, 살을 에는 추위나 다른 사람들과 꼭 붙어 있을 때 전해지는 온기, 환기 장치에서 불어와 피부를 스치는 공기, 어둠 속에서 보려고 힘을 주는 눈, 손전등이나 촛불의 온기, 빛이 있는 쪽으로 몸을 웅송그리며 모이는 느낌, 축축한 공기, 감지 않아 가려운 머리카락, 축 늘어진 옷, 공급이 제한된 물을 아끼느라 바짝 마른 입, 허기로 인한 속쓰림, 지루함, 어둠 속에서 너무 오랫동안 앉아 있어서 무기력해진 몸, 폐소공포증, 무릎으로 파고드는 아이, 다리에 기댄 채 떠는 반려동물, 휙휙 넘기는 책장, 주파수가 맞는 방송이 있을까 싶어 이리저리 돌리는 라디오의 동그란 버튼, 폭풍이 지나간 후 막힌 문을 어깨로 밀어 여는 느낌

이 배경에서 벌어질 만한 갈등의 원인

- 대피소에 장기간 갇혀 있게 된다.
- 비품이 부족하다.
- 대피소로 가는 길에 심각한 부상을 입어서 빨리 치료를 받아야 한다.
- 대피소에 도착했는데 비품이 전혀 없는 것을 발견한다.
- 비품의 유효기간이 지났거나 상했음을 발견한다.
- 대피소에 사람들이 너무 많다.
- 신경을 거슬리게 하는 성격이나 변덕이 심한 사람과 함께 있다.
- 비품이나 소모품을 분배하는 문제로 언쟁이 벌어진다.
- 환풍기에 문제가 생겨 신선한 공기가 희박해진다.
- 대피소에 구조적인 문제가 있음을 발견한다.
- 대피소 문이 닫히지 않는다.
- 대피소 안에서 개가 똥을 싼다.
- 폭풍에 문이 뜯겨나간다.
- 밖에서 도와달라는 비명이 들리지만, 대피소에 있는 사람들의 목숨을 걸고서라도 문을 열어줘야 할지 결정하지 못한다.
- 대피소에 들어가서야 가족 중 한 사람이 없는 것을 깨닫는다.
- 대피소가 꽉 차서 들어오려는 사람들이 있는데도 문을 잠가야 한다.

354

- 약(인슐린 등)이 시급한 사람이 있는데 약을 찾을 수가 없다.
- 폭풍이 지나간 후 공황 발작을 일으킨 사람이 있는데도 출구가 막혀서 누구도 나갈 수가 없다.
- 폭풍이 지나간 후 밖에서 도와달라고 소리치는 사람이 있는데도 대피소 안에 갇혀 있는다.

이 배경에서 볼 만한 유형의 사람들

- 가족, 이웃

이 배경과 밀접한 다른 배경

- 뒤뜰, 지하실, 방공호

참고 사항 및 팁

폭풍 대피소는 지상형과 지하형이 있다. 별도의 기능을 갖추고 집에서 떨어져 지은 경우도 있고, 원래 있던 지하실이나 지하 저장실을 폭풍에 견딜 수 있도록 강화한 경우도 있다. 최근에는 조립식 대피소가 가장 일반적이지만, 예전부터 대피소는 정화조, 고장 난 버스, 선적 컨테이너 등 다양한 소재로 만들어졌다. 전형적인 대피소는 열 명에서 열두 명의 사람들이 몇 시간 동안 편하게 있을 만한 공간인 경우가 많고, 최소한의 비품만 갖춘 곳도 있다. 혹은 최악의 사태에 대비해 대피소에서 많은 날을 보내도 될 정도의 비상 보급품을 가득 채운 대피소도 있다.

배경 묘사 예시

대피소의 미닫이문이 관 뚜껑이 닫히듯 가차 없이 닫혔다. 엘리가 비명을 지르며 네 발로 기어서 내 무릎으로 파고들었다. 나는 아이를 끌어안고서 가만히 속삭이고 달래주면서 내 안의 두려움을 잠재우려고 애썼다. 그러나 세 살짜리 아이에게 어둠은 언제나 말보다 힘이 센 법이다. 곰팡내 나는 담요 위, 거친 나무 벤치 아래에서 플라스틱 용기에 담긴 보급품까지 길을 더듬어 나가는 동안 아

이는 내게 필사적으로 매달렸다. 걸쇠가 만져지자 뚜껑을 열었다. 성냥갑, 그래 놀라 바, 휴지 사이를 뒤적인 끝에 긴 철제 원통 손잡이를 발견했다. 손전등이었다. 빛줄기가 작은 공간을 밝히자, 엘리는 울음을 그치고 딸꾹질을 했다. 두려움에 가빠졌던 나의 숨결은 서서히 가라앉았다.

- **이 글에 쓴 기법** 빛과 그림자, 직유
- **얻은 효과** 분위기 설정, 감정 고조, 긴장과 갈등

지하실 Basement

풍경

어두운 곳으로 내려가는 낡은 나무 계단, 금이 간 곳마다 곰팡이가 핀 시멘트 바닥, 녹슨 바닥 배수구, 줄을 당겨 키는 알전구, 전기 패널, 벽에 바짝 대놓은 긁힌 세탁기와 건조기, 오래된 드라이시트형 유연제와 색색의 보푸라기 실 뭉치가 가득 든 쓰레기통, 빨랫비누와 얼룩 제거제가 놓인 선반, 파리들이 죽어 있는 더러운 작은 창, 오래된 상자와 수납용품(장식품, 기념품, 책, 의류 및 기타 수집품), 재활용품이 담긴 통, 손보거나 수리할 셈으로 마구 쌓아두는 바람에 흉물이 된 가구들, 다용도 선반(통조림, 저장 식품, 종이 상자에 포장된 알전구, 휴지, 키친타월 및 기타 대용량 가정용품들), 해진 옷가지 더미, 상자들이 가득 쌓인 뒤편의 어두운 구석, 뒤죽박죽 늘어놓은 페인트 캔, 구석이나 배수구 안에 쳐진 거미줄, 노출된 대들보와 겉면이 마모돼 솜털처럼 보송보송해진 단열재, 세탁기와 건조기 앞에 깔린 지저분한 매트, 난로와 투박한 모양새의 뜨거운 물탱크, 오래전 집수리 때 남은 카펫이나 장판지, 전기함, 천장을 가로지르는 파이프들, 먼지와 흙, 습기 때문에 벽에 군데군데 생긴 반점, 곰팡이, 깨진 램프, 수납장, 다리미판, 옛날 사진이 담긴 상자들, 캠핑용품과 운동 장비, 아이의 물건들(장난감들, 러그 한 장, 거대한 판지 상자로 만든 요새, 이젤과 물감, 시멘트 바닥에 놓인 원격조종 자동차)

소리

위층에서 들리는 사람들의 목소리와 발걸음, 건조기 내부 금속면에 부딪쳐 쨍그랑거리는 지퍼, 덜컹거리며 돌아가는 세탁기, 삐걱거리는 계단, 바닥에 놓인 판지 상자를 끌어당길 때 나는 칙칙 소리, 난로가 작동하면서 딱딱거리는 소리, 난로의 전원을 끄자 달궈진 금속이 식어가며 딱딱거리는 소리, 누군가 위층 화장실의 변기 물을 내리자 파이프를 통해 콸콸 쏟아지는 물, 정체를 알 수 없는 것이 긁히고 삐걱거리는 소리, 목재 대들보가 움직이며 신음하듯 끽끽거리는 소리, 건조기 알림음, 쾅 닫히는 건조기 문이나 세탁기 문, 전원이 차단되자 황급히 계단을 쾅쾅대며 올라가는 발소리, 알전구 주변에서 파닥거리며 날아다니는 나방들

냄새

곰팡내 나는 공기, 곰팡이와 흰 곰팡이, 향이 나는 드라이시트형 유연제와 빨랫비누, 세제와 보급품, 건조기에서 막 꺼낸 깨끗한 옷가지, 세탁기에서 꺼낸 축축한 옷가지, 젖은 상자, 금속과 시멘트에서 풍기는 퀴퀴하고 알싸한 냄새, 배수구에서 풍기는 고약한 악취

맛

비상식량(그래놀라 바, 크래커, 시리얼, 땅콩버터, 말린 과일, 견과류), 물

촉감과 느낌

계단에서 한 손을 차가운 벽에 대고 균형을 잡으며 달려 올라가는 느낌, 낡은 계단을 밟을 때 느껴지는 탄성, 흔들거리는 난간, 알전구에 달린 가는 줄, 상자들에 부딪히는 느낌, 먼지가 뒤덮인 판지, 상자나 다른 물건을 들고 계단을 오르내릴 때의 무게감, 깨끗한 세탁물이 가득 담긴 묵직한 바구니, 개켜놓은 따뜻한 세탁물, 젖은 세탁물의 습하고 냉한 느낌, 피부에 닿는 차가운 공기, 차가운 시멘트 벽, 완벽한 어둠 속에서 부딪치지 않으려고 발을 질질 끌며 나아가는 느낌, 공중에 걸린 거미줄이 닿아 간지러운 느낌, 피부에 닿는 거슬거슬한 단열재, 맨발에 닿는 먼지와 모래알, 세탁기에 쏟아진 세제 알갱이들을 물걸레로 닦는 느낌

이 배경에서 벌어질 만한 갈등의 원인

- 어두워지거나 정전이 될까 봐 두렵다.
- 끈적거리는 자물통이 달린 문이 잠기며 지하실에 갇힌다.
- 침입자, 혹은 장난 때문에 화난 형제·자매의 눈을 피해 숨어야 한다.
- 세탁조의 물이 넘친다.
- 쥐나 설치류가 살고 있는 것을 발견한다.
- 하수구가 넘친다.
- 전기 패널 바로 위 파이프가 터진다.
- 토네이도나 태풍이 집을 뒤흔드는 가운데 서로 몸을 옹송그리고 모인다.
- 아끼는 물건을 보관해둔 지하실에 갔다가 배우자가 그것을 집어던지는 모습을

358

본다.

- 누수나 곰팡이 때문에 소중한 수집품이 망가진다.
- 집의 안전에 위협이 될 정도로 토대에 금이 간다.

이 배경에서 볼 만한 유형의 사람들

- 집주인, 수리공

이 배경과 밀접한 다른 배경

- 다락방, 지하 저장실, 비밀 통로, 작업실

참고 사항 및 팁

작가가 어떻게 묘사하느냐에 따라 지하실은 소름이 끼칠 수도, 푸근할 수도 있다. 많은 이들이 수납보다는 여가를 위해 지하실을 사용한다. 하지만 대부분의 지하실, 특히 불빛이 닿지 않는 비좁은 공간—이상하게 쑥 들어가 있는 공간, 갈라진 틈새 등—이 있는 짓다 만 지하실은 물건을 숨기기에 안성맞춤이다.

배경 묘사 예시

계단 맨 위에서 스위치를 켰지만, 불이 들어오지 않았다. 아빠가 시간이 없다고, 공구함은 선반에 쌓인 엄마의 과일 통조림 더미 바로 아래에 있다고 큰 소리로 외쳤다. 계단 맨 아래까지 내려가 깜깜한 어둠 속으로 몇 발 떼기도 전에, 아빠가 말한 것을 머릿속에 훤히 그려볼 수 있었다. 나는 마른침을 꿀꺽 삼키고 삐걱거리는 계단을 내려가기 시작했다. 물을 절벅절벅 휘저으며 트림을 해대는 세탁기가 꼭 맛난 먹이를 게걸스레 먹는 괴물 같다는 생각을 하지 않으려고 애썼다.

- **이 글에 쓴 기법** 다중 감각 묘사, 의인화, 직유
- **얻은 효과** 분위기 설정, 긴장과 갈등

집단 위탁 가정 Group Foster Home

풍경

수수한 실내장식, 부엌 벽 화이트보드에 적은 각자 맡은 집안일, 벽에 걸린 규율 게시판, 거주자들을 대상으로 여기저기 붙여놓은 물품 사용 안내문, 다른 아이들이 선반에 두고 간 너덜너덜한 책들, 오래 가지고 논 티가 나는 낡은 장난감들과 게임 기구들, 공동 침실(이층 침대, 옷장, 공용 서랍), 벽장 속 더플백과 여행 가방, 교대로 아이들을 감독하고 위탁소를 운영하는 직원들, 가끔 방문하는 심리 상담사나 사회복지사, 특정한 문이나 벽장에 채워진 자물통, 모임을 위한 넓은 공동실, 모든 입주자들이 앉을 수 있는 긴 식탁이 있는 식사 공간, 순번을 따라 식사 준비나 청소를 돕는 고학년들, 공동욕실, 나이가 차서 떠나려고 짐을 싸는 아이들

소리

닫힌 방문 너머에서 흘러나오는 음악, 큰 소리로 소등을 지시하거나 규칙을 위반한 아이를 꾸짖는 직원, 다른 아이들을 괴롭히는 아이들, 좋아하는 텔레비전 프로그램을 보려고 말다툼하는 아이들, 연필로 숙제를 할 때 사각사각 나는 소리, 식사 시간 전후로 주방에서 들리는 접시들이 부딪치는 소리, 밤이 되자 훌쩍이는 새로 온 아이들, 자기는 곧 집에 갈 거라거나 곧 입양될 거라고 거짓말하거나 혼잣말하는 아이들, 버럭 화내고 소리 지르는 아이들, 잘 시간에 속닥거리며 이야기하는 아이들, 기상 시간을 알리며 문을 두드리는 직원, 누군가 뒤뜰에 숨어서 담배를 피려고 몰래 켜는 라이터, 여닫히는 서랍, 물이 쏟아지는 샤워기, 쾅 닫히는 방문, 부모와 함께 외출하거나 귀가하는 아이를 태운 자동차가 위탁 가정 앞에 주차하는 소리

냄새

주방에서 만드는 음식, 막 끓인 커피, 청소 도구, 샴푸, 담배, 냄비, 아이들의 땀 내, 오래된 카펫 냄새

(맛)

여러 사람이 한꺼번에 먹을 수 있고, 빨리 만들 수 있는 음식(프렌치 토스트, 오트
밀, 스크램블드에그, 팬케이크, 샌드위치, 스파게티, 햄버거, 핫도그, 캐서롤, 스튜)

(촉감과 느낌)

위안을 찾으려고 만지작거리는 옛날부터 가지고 있던 소중한 물건(곰 인형의
부드러운 털, 보풀이 일어난 인형의 치마, 다른 위탁 가정에 있는 형제·자매의 사진
이 담긴 액자의 매끈한 느낌, 집안 형편이 그나마 나았을 때 부모에게 받은 목걸이
나 팔찌의 울퉁불퉁한 연결 고리), 베갯속이 여기저기 뭉친 베개, 닳아서 너덜너
덜한 옷깃이나 셔츠 자락, 작아져서 당기고 끼는 옷, 쿠션이 다 꺼진 소파, 뜨겁
고 거품이 이는 개숫물, 뒤뜰의 잔디가 맨발바닥에 까끌까끌하게 닿는 느낌, 욱
신거리고 아픈 타박상, 움직이거나 옷이 닿을 때 통증이 심해지는 화상이나 베
인 상처

이 배경에서 벌어질 만한 갈등의 원인

- 직원들이 아이들을 학대하거나 태만하게 일한다.
- 새로운 환경에 적응하는 과정에서 제멋대로 구는 아이들이 있다.
- 물건을 도난당한다.
- 적대 관계에 있는 아이의 계략에 빠지는 바람에 특권을 잃는다.
- 조제약이 바뀌거나 오진으로 인해 행동 장애가 더 심각해진다.
- 폭력적이거나 잔인한 아이들과 지내게 된다.
- 불신과 무력감에 빠진 아이가 있다.
- 직원들이 다른 아이를 편애한다.
- 속이고 말썽 피우는 아이들이 있다.
- 형제·자매와 떨어지게 된 아이가 있다.
- 친부모의 방문으로 긴장한다.
- 집에 돌아가게 되자 마음이 복잡하다.
- 악몽과 외상 후 스트레스 장애(PTSD)를 겪는다.
- 위탁 가정에서 지내는 사실 때문에 학교에서 상처를 받는다.

- 스스로가 무가치하게 느껴지고 자존감이 낮아진다.
- 못된 아이들에게 괴롭힘을 당한다(옷차림이나 가족이 없어서).
- 다른 아이들이 가진 것이 부럽다(애정, 가족, 좋은 옷, 가족과 보내는 휴가와 여가).

이 배경에서 볼 만한 유형의 사람들

- 가족 구성원, 위탁 가정 아이들, 경찰관, 사회복지사, 직원이나 위탁 부모, 방문 오는 심리 상담사

이 배경과 밀접한 다른 배경

- 욕실, 부엌, 거실

참고 사항 및 팁

집단 위탁 가정에서는 온갖 일이 다 일어난다. 어떤 곳에서는 아이가 건강하고 즐겁게 살아갈 수 있도록 정성을 다하며, 수년 간의 학대나 방치로 상처 받아 세상과 벽을 쌓은 아이의 신뢰를 얻으려고 노력한다. 이런 곳은 안정적이며 안전한 장소를 제공하는 동시에 친밀함을 강조하며, 아이들이 바라면 안아주는 직원이 있기도 하다. 그러나 폐쇄공포증을 유발하는 지뢰밭 같은 곳도 있다. 아주 작은 규율만 어겨도 누려야 할 것을 누리지 못하고, 모든 것-음식마저도- 을 통제받고 감시당할 수도 있다. 이런 곳에서는 생존에 필요한 것 말고는 아이들에게 어떤 애정도 안정감도 주지 않는다. 슬프지만 이런 극단이 모두 존재하는 것이 현실이다. 자신의 이야기에 나오는 위탁 가정이 아이를 진정으로 위하는 곳인지, 학대가 자행되는 곳인지, 아니면 그 중간 정도인지를 결정하는 것은 작가의 몫이다.

배경 묘사 예시

새로 온 여자아이는 베개에 얼굴을 묻고 이제 막 유아원에 맡겨진 아기처럼 흐느껴 울었다. 베벌리는 한숨을 내쉬고는 자동차가 지나갈 때마다 벽을 훑고 사라지는 빛줄기를 셌다. 저렇게 약해빠진 시절은 졸업해서 다행이라는 생각이

들었다. 그건 까마득히 오래전, 엄마의 집을 떠나 이곳에 오게 됐을 때만 해도 일주일만 있으면 된다고 생각했던 시절의 자신의 모습이었다. 그 뒤로 3년 동안 이곳저곳을 전전하면서 온갖 무시와 괴롭힘과 학대를 당한 끝에 울든가 버티든 가, 둘 중 하나를 선택하는 것 말고는 자신에게 주어진 것이 없음을 깨달았다. 베벌리는 눈을 감고 등을 돌려 따뜻한 이불 속으로 파고들었다. 새로 온 아이도 언젠가는 그 사실을 깨달을 것이다.

- **이 글에 쓴 기법** 다중 감각 묘사, 직유
- **얻은 효과** 성격 묘사, 과거 사연 암시, 감정 고조

차고 Garage

풍경

콘크리트 바닥의 강낭콩 모양 기름 얼룩들과 구불구불하게 생긴 균열, 타이어 자국, 바닥에 흩어진 자갈 조각과 솔잎, 타이어 모양으로 난 진흙 자국, 흙먼지, 연장들을 걸어놓은 타공판, 벽의 못마다 걸린 주황색 전기 코드, 집으로 올라가는 계단, 흔들거리는 금속 선반, 전기 공구(드릴, 원형 톱, 사포), 엔진오일, 못들을 담은 통, 오래전에 아끼던 물건들이나 크리스마스 장식들을 넣은 상자, 윤활유와 첨가제가 담긴 병, 페인트나 목재 충전재가 담긴 깡통, 천장 고리에 매단 자전거, 재활용품과 회수용 유리병들이 담긴 통, 쓰레기통, 잔디씨나 비료가 담긴 자루, 개미 트랩, 민달팽이 미끼, 말벌 퇴치 스프레이, 구석에 쌓인 정원용 도구(삽, 갈퀴, 가위 등), 기부할 옷이 가득 든 쓰레기봉투, 매트를 따라 한 줄로 세워둔 고무 부츠, 가정용 연장 및 기기가 담긴 공구 통, 겨울용 또는 비상용 타이어들, 차고 자동문, 차고 문 스위치와 전등 스위치, 수납장, 업소용 진공청소기, 벽에 쌓아둔 톱질 모탕, 작업대, 시멘트 바닥에 주차해둔 자동차나 트럭, 창틀에 죽은 파리와 말벌, 벽에 찍힌 손자국과 긁힌 자국, 구석에 쳐진 거미줄, 알록달록한 색깔의 장난감(물총, 양동이와 삽, 자동차와 트럭, 원격조종 자동차, 야외용 분필)이 담긴 통, 운동기구(농구공, 하키 스틱, 야구 글러브, 골프공), 파란색이나 분홍색 유리 세정제, 예비용 휘발유 통, 벽에 매단 사다리들, 자전거용 펌프, 구석에 쌓인 목재

소리

여닫히는 차고 문과 바닥에 긁히는 문, 목재를 가르는 내릴톱(차고를 작업 공간으로 쓸 경우), 끽끽대는 전기 드릴, 망치, 지저분한 바닥 위로 질질 끌고 가는 보관용 통, 유리창에 부딪치는 파리나 말벌, 금속함으로 던지는 연장, 질질 끄는 발소리, 여닫히는 차문, 차량에 시동을 거는 소리, 엔진의 열이 식으면서 나는 딱딱 소리, 계단을 오르내리는 발소리, 라디오에서 흐르는 음악, 목소리, 거리에서 나는 소리(차량, 노는 아이들, 잔디 깎는 기계), 빗자루로 쓰는 바닥, 잔디 깎는 기계의 시동을 걸 때 나는 요란한 소리, 시멘트 바닥에 튕기는 농구공, 여닫히는 서랍, 끙끙거리며 거치대에서 내리는 자전거, 종이 상자들을 열고 뒤지는 소리,

쓰레받기를 쓰레기통에 치며 털어내는 소리, 바퀴에 바람을 넣을 때 나는 쉭쉭
소리

(냄새)

엔진오일, 기름, 뜨거운 엔진, 땀, 먼지, 차가운 시멘트, 막 깎은 잔디, 썩기 시작
하는 쓰레기

(맛)

작업하면서 마시는 시원한 맥주(또는 커피, 탄산수, 물), 날리는 먼지, 부엌에서
가져온 점심

(촉감과 느낌)

손가락에 묻은 고운 먼지, 손을 닦는 데 쓰는 뻣뻣한 걸레, 반짝거리는 기름, 렌
치의 차가운 금속 느낌, 데어서 물집이 잡히거나 긁힐 때의 통증, 이마로 흘러내
리다 목에 매달리는 땀방울, 공기 중 먼지로 인한 재채기, 전기 공구에서 느껴지
는 진동, 보안경 테두리를 따라 맺히는 땀, 눈 위를 덮는 머리카락, 차량 하부를
보기 위해 매트나 깔개에 눕는 느낌, 손에 든 연장의 무게감, 깔쭉깔쭉한 목재
의 표면, 손가락에 닿는 사포의 거친 표면, 캔이나 병의 라벨을 읽으려고 손으로
닦는 먼지, 맨발에 닿는 차가운 콘크리트 바닥, 맞는 나사나 못을 찾으려고 통을
뒤지는 느낌, 문이 열리면서 훅 밀려 들어오는 바람, 데일 듯 뜨거운 엔진이나
모터, 비좁은 틈새에 있는 물건을 꺼내려고 몸을 비집고 들어가는 느낌, 높은 선
반 위의 물건을 꺼내려고 몸을 펴고 쭉 뻗는 손

이 배경에서 벌어질 만한 갈등의 원인

- 화재가 일어난다.
- 차고에 있는 차를 도난당한다.
- 차를 타고 차고 밖을 나서거나 안으로 주차할 때 실수로 차고 문을 박는다.
- 차고 문이 고장 나서 올라가지 않는다.
- 차고에서 이웃의 은밀한 이야기를 엿듣는다.
- 아이들이 연장을 차고에 도로 갖다놓지 않는다.

- 장난감들이 여기저기 흩어져서 거치적거린다.
- 관리를 소홀히 한 탓에 연장들이 위험해진다.
- 화학약품이 새면서 소중한 물건(오래된 추억의 물건이나 값이 나가는 만화책 등)이 망가진다.
- 차고에 쌓인 물건이 지나치게 많아지면서 가족이나 이웃 간에 분쟁이 생긴다.
- 뒤에서 공격을 받아서 기절한다.

이 배경에서 볼 만한 유형의 사람들

- 어른, 아이, 가족의 친구, 이웃

이 배경과 밀접한 다른 배경

- 지하실, 연장 창고, 작업실

참고 사항 및 팁

차고는 온갖 물건을 방치해두는 곳일 수도 있고, DIY 프로젝트를 위한 작업장이 될 수도 있다. 사람에 따라 운동 공간이나 맨 케이브로 용도가 바뀔 수도 있다. 자신이 쓰는 이야기에 등장하는 집주인들의 관심사를 생각해보고, 그런 사람들의 차고에 있을 만한 물건들을 떠올려보라. 경우에 따라서는 차고의 본래 용도인 차의 보관 공간으로 쓰이지 않을 수도 있다. 차고라고 해서 단순한 차고로 그릴 필요는 없다. 인물에 따른 차고의 역할과 모습을 통해 그 사람이 집에서 어떻게 살아가는지를 드러낼 수 있으니, 성격 묘사에 도움이 될 만한 사항들을 골라보자.

배경 묘사 예시

전등 스위치를 켜고 토마토가 든 바구니들, 크리스마스 장식품, 오래된 타이어, 자전거 부품 더미를 눈으로 훑었다. 둘둘 만 낡은 장판지를 마구잡이로 쌓아둔 부근에 한 점의 색깔이 눈에 들어왔지만, 내가 찾는 물건은 아니었다. 라이언이 예전에 가지고 놀던 연이었다. 문득 차고 저쪽 아빠의 녹슨 골프채 위에 놓여

있는 '그것'이 눈에 들어왔다. 내 물총, '슈퍼 소커9000'이었다. 나는 땅이 꺼지도록 한숨을 쉬었다. 자, 이제 저걸 어떻게 끌어내지? 이 차고는 '미궁의 사원'이나 다름없으니, 살아서 통과하려면 인디애나 존스는 되어야 할 것 같았다.

- **이 글에 쓴 기법** 대비, 과장, 은유
- **얻은 효과** 감정 고조

채소밭　　　　　　　　　　　　　　Vegetable Patch

풍경

사슴과 토끼를 막으려고 친 울타리, 쉽게 들어갈 수 있는 문, 공들여 줄 맞춰 심은 다양한 크기의 싱싱한 채소, 뽑아야 할 잡초, 철제 우리로 떠받친 토마토 모종, 철망과 나무 기둥을 휘감으며 자라는 완두콩 덩굴, 흙 밖으로 프릴 같은 겹잎을 내민 당근, 수북이 쌓인 감자, 바람이 불 때마다 흔들리는 키 큰 옥수숫대, 선명한 초록색 상추, 흙 밖으로 비늘줄기들이 비죽비죽 솟은 양파, 빨간 열매가 잔뜩 달린 키 크고 가시투성이의 나무딸기 덤불, 섬세한 흰색 꽃이 점점이 달린 딸기나무와 초록색 줄기, 가루받이 중인 벌, 달팽이가 시멘트 산책로 위를 지나가며 뒤로 남기는 반짝이는 점액의 띠, 상추잎을 씹으며 구멍을 내는 유충, 날개를 팔락이는 나비와 나방, 젖은 흙을 휘저으며 나아가는 지렁이, 덤불 아래에서 썩어가는 나뭇잎 더미, 색이 변한 나뭇잎, 식물 뿌리 쪽 주변에 흩어진 뿌리 덮개들과 나무껍질, 검은색 퇴비를 담은 통, 물이 부족하고 햇빛에 말라서 쩍쩍 갈라진 땅, 시든 식물 줄기들과 축 처진 이파리들, 작은 동물들이 갉아먹은 자국이 난 채소나 뿌리, 둘둘 말린 초록색 호스, 물뿌리개, 이랑 끝에 씨앗 이름을 적어 꽂아놓은 표, 오래된 손수레

소리

나뭇잎 사이를 스치는 바람, 여름 폭풍의 영향으로 딱딱 소리를 내는 조명, 근처 창고의 처마를 마구 때리는 우박, 오솔길을 따라 바스락 소리를 내며 뒹구는 낙엽들, 나뭇잎에서 뚝뚝 떨어지는 빗물, 귀뚜라미, 개구리, 가까이에서 들리는 아이들의 웃음소리, 짖는 개, 흙을 푹푹 뜨는 삽이나 호미, 경운기의 모터, 호스에서 나온 물이 두툼한 나뭇잎들에 분사되는 소리, 훅 불어온 바람에 반쯤 열린 문이 끽끽거리는 소리, 붕붕거리는 벌 떼, 채소를 잡아 뽑을 때 나는 우지직 소리, 덩굴에서 똑똑 따는 완두콩이나 강낭콩

냄새

토마토 덩굴의 톡 쏘는 냄새, 박하잎, 막 깎은 잔디, 축축한 흙, 폭풍 전후의 쩡할 정도로 신선한 공기, 직접 키운 허브, 잔디 깎는 기계나 경운기가 과열되면서 나

는 냄새, 양파, 잘 익은 과일이나 베리류, 따뜻한 흙, 먼지, 썩어가는 배양토나 뿌리 덮개, 썩어가는 채소, 숯, 가까이 있는 드럼통에 피운 불의 연기, 청명한 비, 파삭파삭한 서리, 화학비료, 무르익은 과일이 주렁주렁 달린 나무, 피어나는 꽃, 꽃이 활짝 피면서 향기를 뿜는 인동덩굴이나 라일락 나무

(맛)

신선한 채소, 달콤하고 과즙이 많은 과일과 베리류, 풋과일이나 새콤한 베리류, 씹으면 나무 같거나 파슬파슬한 사과, 달콤한 인동덩굴, 갓 뽑은 박하나 바질잎의 상큼함, 혀에 닿는 빗물이나 눈, 사각사각하고 달콤한 사과, 톡 쏘는 골파나 양파, 밭에서 갓 뽑은 당근에 묻은 흙, 신선한 허브, 매운 무

(촉감과 느낌)

톱날 같거나 펠트처럼 부드러운 나뭇잎, 무르익으라고 지그시 쥐어짜는 토마토나 멜론, 잘 익은 무른 과일, 손톱 밑에 낀 흙, 진흙이 잔뜩 묻어 질척거리는 손, 차갑고 축축한 흙, 힘주어 잡아당겨 뽑은 잡초에서 얼굴로 튀는 흙먼지, 백악질 흙이나 푸슬푸슬한 비료, 벌에 물려 세게 꼬집히는 듯한 느낌, 잡초를 뽑는 동안 뒷목에 따갑게 내리쬐는 햇볕, 한 손으로 든 묵직하게 달랑거리는 뿌리채소(당근, 방풍나물, 비트), 잡초를 뽑을 때 땅에서 뿌리째 올라오는 느낌, 미끄덩거리는 뿌리 덮개, 그늘의 서늘한 바람, 눈썹에 고이는 땀, 뽑기 쉽도록 당근의 잎 쪽을 휘어잡을 때 손목을 간질이는 느낌, 삽이나 호미의 매끈한 손잡이, 온종일 밭일을 한 뒤 손바닥에 생긴 쓰라린 물집, 손놀림을 무디게 만들고 땀이 나게 하는 두툼한 장갑

이 배경에서 벌어질 만한 갈등의 원인

- 밭으로 들어온 작은 동물들(토끼, 쥐)이 채소를 먹어치운다.
- 가뭄, 병충해, 굼벵이나 진딧물 때문에 수확을 망친다.
- 적대적인 관계나 경쟁 관계에 있는 사람이 재미나 복수심으로 채소를 다 뜯어 놓는다.
- 형편없는 수확량 때문에 가족의 형편이 어려워진다.
- 흉작 기간에 도둑이 들어 밭의 채소를 몽땅 뽑아간다.

- 흙으로 퍼진 곰팡이가 채소를 망친다.
- 땅속의 말벌 집 때문에 경작을 할 수 없게 된다.
- 너무 일찍 또는 너무 늦게 파종한다.
- 채소밭을 가꾸는 일에 처음 도전하면서, 기후가 맞지 않아 재배하기 적합하지 않은 씨앗을 심는다.
- 채소밭을 가꿀 체력이 못 된다고 이웃에게 지적당한다.

이 배경에서 볼 만한 유형의 사람들

- 아이들과 가족 구성원, 이웃 또는 방문객, 채소 재배자

이 배경과 밀접한 다른 배경

- 뒤뜰, 농장, 농산물 직판장, 정원, 파티오 데크, 지하 저장실, 연장 창고

참고 사항 및 팁

채소밭은 기능적이면서도 기분 전환을 할 수 있는 공간이다. 필요에서든 취미에서든 자기가 먹을 걸 직접 재배하기를 즐기는 사람은 어디에나 있다. 그러나 채소를 키우고 싶다고 해서 모두 잘 키울 수 있는 것은 아니다. 채소밭의 상태로 그 주인의 성격을 어떻게 드러낼지 고민하라. 그리고 인물이 사는 곳의 기후와 문화를 면밀히 조사하는 것을 잊어서는 안 된다. 그 지역에서 기후를 고려해 가장 많이 재배하는 작물은 무엇인가? 특별히 잘 자라는 작물이 있지만, 주인공이 즐겨 먹지 않는다는 이유로 키우지 않는가? 주인공이 대신 선택한 작물이 잘 자라지 않는데도 포기하지 않는가? 채소밭은 다양한 면에서 인물의 성격을 드러내는 독특한 배경이 될 수 있다.

배경 묘사 예시

해가 이미 졌는데도 샌드라는 어렸을 때 뛰어놀았던 채소밭을 보고 싶은 마음에 들판을 가로질렀다. 샌드라는 울타리 문을 열고 안으로 들어섰다. 공기는 서늘했고, 어머니가 키운 강낭콩 덩굴과 사탕무잎에 맺힌 이슬마다 달빛이 반짝

이고 있었다. 눈이 차츰 어둠에 익으면서 밭 저쪽 가장자리에 소나무 한 그루가 보였다. 까마득히 오래전, 어머니와 함께 심었던 나무였다. 나무를 자세히 들여다보고 있자니 눈시울이 뜨거워지며 시야가 흐려졌다. 앙상했던 가지들이 쑥쑥 자라나 정원 한복판에 위풍당당하게 서 있었다. 어머니는 언제나 아이 같은 천진한 눈으로 그 나무를 바라봤다.

- **이 글에 쓴 기법** 상징적 표현, 날씨
- **얻은 효과** 분위기 설정, 감정 고조

캠핑카 Motor Home

풍경

회전식 운전석과 조수석으로 구성된 운전 공간, 휴식 공간(소파, 편안한 의자, 베개, 벽에서 꺼낼 수 있는 탁자, 텔레비전), 식사 공간(붙박이형이나 수납형 식탁, 의자나 벤치 의자), 부엌(수납장, 조리대, 식기세척기, 싱크대, 전자레인지, 냉장고, 미니 냉동고), 커튼이나 블라인드가 달린 창문, 방충망, 천장에 달린 수납공간, 샤워기가 달린 욕실, 커튼이나 쪽문으로 공간이 분리된 침실(고정된 침대나 접이식 이층 침대, 베개, 옷장, 서랍장), 위아래로 설치한 세탁기와 건조기, 타일 바닥, 천장에 설치한 채광창, 바닥에 흩어진 장난감, 식탁에 놓인 노트북, 싱크대에 든 접시, 뒷좌석에 널어 말리는 중인 축축한 수건, 정리되지 않은 이불, 작은 부엌에서 차리는 식사, 창밖으로 보이는 경치, 바닥에 떨어진 부스러기, 탁자에 맺힌 물방울, 빨래 바구니에 쌓인 옷, 탁자 위에 펼쳐진 등산로 지도, 샤워 부스에 걸린 젖은 수영복

소리

라디오에서 흘러나오는 음악, 텔레비전, 도로의 요철에 부딪히는 차바퀴, 윙윙거리는 엔진, 교통 소음(경적, 속도 내는 자동차, 사이렌), 차 밖 차양을 열 때 끽끽거리는 소리, 수납장 안에서 넘어지거나 바닥으로 떨어지는 물건, 블라인드를 내리는 소리, 삐걱거리며 열리는 창문, 스르륵 닫히는 서랍, 수납장 안에서 덜그럭거리는 접시, 음료수를 따르는 소리, 잔 속에서 짤랑거리는 얼음, 비 오는 날 하는 잡담과 카드놀이, 웃거나 우는 아이들, 윙윙거리는 파리, 커튼 봉을 따라 미끄러지는 커튼, 태블릿 컴퓨터나 휴대전화 게임에서 나오는 전자음, 전화벨, 화장실에서 내려가는 변기 물, 샤워기를 트는 소리, 창문과 쪽문을 통해 빠르게 부는 바람, 밤에 열린 창문을 통해 들려오는 시골 소리(벌레 우는 소리, 새들의 노랫소리, 나무를 스치는 바람), 어느 길로 가야 할지 다투는 어른들, 코 고는 승객들

냄새

가죽, 조리하는 음식, 신선한 공기, 커피, 비, 배기가스, 땀 흘리는 아이들, 악취

나는 신발, 쓰레기, 열린 창문으로 들어오는 캠프파이어 연기

(맛)

패스트푸드, 주방에서 준비한 식사, 과자, 야외 모닥불에서 조리한 음식(핫도그, 스모어, 팝콘)

(촉감과 느낌)

캠핑카의 움직임에 따라 흔들리는 몸, 탁자 위에서 미끄러지거나 떨어지는 물건을 잡는 느낌, 차멀미, 부드러운 소파나 침대, 공간이 부족하고 어수선한 캠핑카에서 느끼는 폐소공포증, 열린 창문으로 불어온 바람 때문에 헝클어진 머리카락, 여행이나 휴가로 부푼 기대, 차량이 움직이는 동안 조심스럽게 따르는 술, 바닥에 있는 장난감에 부딪쳐 헛디딘 발, 작은 침대에 구겨넣는 몸, 따끔하게 무는 모기, 열린 캐비닛 문에 부딪히는 머리, 조리대에 부딪히는 엉덩이, 따뜻한 샤워, 창문을 통해 팔을 뜨겁게 달구는 햇빛

이 배경에서 벌어질 만한 갈등의 원인

- 장기 여행 중에 차가 고장 난다.
- 화장실이 고장 나거나 역류한다.
- 비좁은 공간에 너무 많은 사람들이 있다.
- 운전자의 주의를 산만하게 하는 소음이나 활동이 생긴다.
- 대형 자동차에 적합하지 않은 곳에서 캠핑카를 운전한다.
- 주차 공간을 찾기 힘들다.
- 수납장에서 사람 위로 액체가 떨어지거나 물건이 떨어져 파손된다.
- 누군가가 온수를 독차지한다.
- 교통사고가 난다.
- 캠핑카를 빌렸으나 여행 시작 후 문제를 발견한다(고장 난 차양, 작동하지 않는 샤워기).
- 히치하이커를 태웠다가 차를 도난당한다.
- 잠금 장치가 없는 외부 수납 공간에서 물건이 떨어지거나 물건을 도난당한다.
- 십 대 자녀가 자고 있다고 생각했으나, 친구들을 만나려고 몰래 나간 것을 발견

한다.
- 좁은 공간에서 불쾌한 냄새가 난다.
- 아이들이 여행에 대해 불평만 한다.
- 사생활이 없어져 힘들다.
- 낮은 다리 아래를 지나가는데 캠핑카가 높이 제한을 넘어버렸다.

이 배경에서 볼 만한 유형의 사람들

- 가족, 은퇴자

이 배경과 밀접한 다른 배경

- **시골 편** 캠핑장, 시골길
- **도시 편** 트럭 휴게소

참고 사항 및 팁

캠핑카에는 다양한 크기가 있으며, 초호화 캠핑카부터 바퀴 위의 누추한 상자 같은 모습까지 외관도 다양하다. 대형 캠핑카는 분리된 객실, 일반 침대, 모든 시설을 갖춘 주방, 넉넉한 수납공간으로 꽤 널찍하다. 오래된 모델들은 더 적은 기능에 모습도 낡았을 것이다. 소형 캠핑카는 공간이 매우 좁으며 편의 시설도 적다. 편안함의 수준은 구입 가격이나 렌트 가격에 따라 달라지기 때문에, 주인공을 위해 차를 고를 때 많은 선택지가 있다. 또한 캠핑카의 이동성은 이야기 속에 다른 방법으로는 불가능할 수도 있는 다양한 설정을 넣게 해준다.

배경 묘사 예시

새집을 보러 간 길에 만난 비를 피해 계단을 뛰어 올라가는 세라의 손에서 열쇠가 짤랑거렸다. 식사를 할 작은 탁자가 보였다. 그 옆의 간이 부엌은 새것은 아니지만 기능적이었고, 그녀는 곧 만들 칠리, 집에서 만든 피자, 구운 치즈의 냄새를 들이마셨다. 밖에서는 비가 지붕을 두드리며 창문을 흠뻑 적셨지만, 이곳은 토끼 굴처럼 건조하고 아늑했다. 세라는 미소가 절로 나왔다. 캠핑카는 작았

ㅋ

지만 자신의 것이었고, 대출이 없으니 의료비도 금방 갚을 수 있을 것이다.

- **이 글에 쓴 기법**　다중 감각 묘사, 직유, 날씨
- **얻은 효과**　성격 묘사, 과거 사연 암시, 감정 고조

파티오 데크

Patio Deck

풍경

바닥을 암석으로 깐 공간 또는 바닥보다 높게 목조 공간을 조성하여 뒤뜰을 바라볼 수 있게 만든 곳, 여러 명이 들어갈 수 있는 온수 욕조, 테이블과 의자, 꽃이 든 상자, 화려한 화분과 매달아놓은 꽃바구니, 담쟁이덩굴로 지붕을 만든 아치형 정자 또는 격자 구조의 정자, 공간 일부를 덮어주는 차양이나 파라솔, 파티오를 둘러싼 나무를 통해 내려오는 햇빛과 그늘의 혼합, 집 안으로 통하는 문, 그릴, 벽난로 또는 화덕, 장작 더미, 야외 좌석 공간(소파, 쿠션을 댄 의자, 낮은 탁자, 장식용 쿠션), 좌석용 쿠션과 베개를 보관하는 상자, 잔디밭에 흩어진 장난감, 벽에 달린 야외용 시계, 온도계, 티키 횃불tiki torch[대나무나 금속 등으로 만든 티키 문화권의 장식용 횃불]과 시트로넬라 향초의 불, 데크 조명, 야외 바와 스툴, 모히토가 든 물병과 유리잔에 알알이 맺힌 물방울, 베란다용 그네나 벤치, 분수나 정원용 인공 폭포, 풍경, 구석에 있는 거미줄, 개미와 파리, 계단 아래의 말벌집, 흩어진 먼지, 쓸어야 하는 꽃가루와 솔잎, 밖에 앉아 햇볕을 쬐며 차가운 맥주나 아침 커피를 즐기는 집주인들, 가구 주위를 어슬렁거리고 마당의 모서리를 탐색하는 반려동물

소리

나무에서 지저귀는 새들, 윙윙거리는 곤충들, 개굴개굴 우는 개구리들, 여닫히는 문, 사람들의 대화, 집 안이나 이웃집 마당에서 들리는 목소리, 열린 창문을 통해 어렴풋이 들리는 집에서 나는 소음(텔레비전, 음악, 열리는 차고 문), 마당에서 노는 아이들, 짖는 개, 딱딱 소리를 내는 청설모나 다람쥐, 자동차, 누군가 뛰는 발소리, 웃음, 삐걱거리는 바닥 목재, 욕조나 분수의 물이 빠지는 소리, 바닥을 긁는 의자, 식물에 물을 줄 때 튀는 물, 석쇠 위에서 튀는 음식, 불구덩이에서 탁탁거리는 나무, 불에 던지는 통나무, 나뭇잎 사이로 미끄러지는 바람, 우르릉거리고 끽끽거리는 잔디 관리 기계(잔디 깎는 기계, 강풍낙엽청소기, 인도 가장자리를 베는 기계, 쇠톱), 바람에 울리는 풍경, 바에서 유리잔에 얼음을 넣을 때 짤랑거리는 소리, 삐걱거리는 그네나 베란다용 의자, 바람에 삐걱거리는 키 큰 나무들, 미풍으로 펄럭이는 깃발, 파티오를 가로지르는 개의 발톱 소리

나무 연기, 그릴에서 조리하는 음식, 벌레 퇴치제, 꽃이 피는 식물, 커피, 비, 곰 팡내 나는 쿠션, 시트로넬라 향초, 티키 횃불용 연료

맛

음료(커피, 차, 뜨거운 핫초콜릿, 맥주, 탄산수), 과자, 스모어, 구운 고기와 채소, 가족이나 친구와 함께 야외에서 즐기는 저녁 식사

촉감과 느낌

따끔하게 무는 모기, 피부에 뿌리는 스프레이형 벌레 퇴치제의 시원함, 발바닥 에 느껴지는 따뜻한 나무판자, 거친 목재 난간, 발을 헛디디게 만드는 울퉁불퉁 한 돌길, 욕조의 따뜻한 물, 화덕에서 훅 느껴지는 열기, 바람의 방향이 바뀌어 서 연기 때문에 따끔거리는 눈, 쿠션을 댄 의자, 단단한 나무 벤치, 흔들리는 그 네나 해먹, 바깥 공기의 열기나 냉기, 저녁때 덮는 아늑하고 따뜻한 이불, 머리 카락을 헝클어뜨리는 바람, 탁자에 깔린 꽃가루, 매끄러운 유리 상판, 햇볕에 데 워진 철제 가구, 햇빛 때문에 부시는 눈

이 배경에서 벌어질 만한 갈등의 원인

- 참견하기 좋아하는 이웃들이 자신들의 창밖으로 파티오를 쳐다본다.
- 경찰이 동네에서 추적을 벌인다.
- 난간 사이로 떨어진다.
- 잘못 취급한 불이나 이동식 화로 때문에 불이 난다.
- 데크가 썩은 지지대 때문에 무너진다.
- 욕조에서 낯부끄러운 행위를 하다 들킨다.
- 폭풍우가 지나간 뒤, 나무가 넘어지거나 나뭇가지가 떨어진다.
- 데크에서 즐기는 '혼자만의 시간'을 방해하는 사람들이 있다.
- 야외에서의 즐거움을 빼앗는 계절성 알레르기를 앓는다.
- 가족 간에 논쟁이 벌어진다.
- 너무 덥거나 추운 날씨 때문에 성질이 난다.

- 파티가 모기 떼의 공격을 받는다.
- 마당이나 파티오에서 일을 벌일 때마다 찾아오는 외로운 이웃들이 있다.
- 손님들이 음식과 음료수를 흘려 개미 떼를 부른다.
- 가까이 다가온 사람을 쏘는 숨겨진 말벌 집이 있다.
- 파티오에서 일광욕을 할 때 누가 지켜보는 듯한 기분이 든다.
- 울타리 반대편에서 이웃들이 자신의 가족에 대해 험담을 한다.

이 배경에서 볼 만한 유형의 사람들

- 친구들과 친척들, 손님, 집주인, 이웃과 그들의 아이들

이 배경과 밀접한 다른 배경

- 뒤뜰, 정원, 하우스 파티, 부엌, 연장 창고

참고 사항 및 팁

집 밖의 당당한 생활공간으로서, 파티오 데크는 가족 간의 극적인 사건, 고뇌, 성찰의 순간, 감정적인 폭발의 형태로 이야기 안에서 많은 갈등을 일으키는 배경이 될 수 있다. 또한 실내보다 조금 더 풍광을 선사하고, 자연에서 일어나는 유기적인 활동은 활동이 없는 장면에도 운동성을 준다. 이웃집이 불과 몇 걸음 떨어져 있는 교외에 사는 사람들에게 파티오 데크에서 일어나는 일은 이웃이 몰래 엿듣거나 눈에 띌 수 있다.

배경 묘사 예시

티키 횃불이 주황색으로 빛나며 희미한 빛을 던졌다. 데크는 어둠 속에 완전히 잠겨 있다시피 했다. 나는 불을 몇 개 더 붙였고, 촛불도 몇 개 켰다. 사람들은 삼삼오오 무리 지어 모여 있었고, 낮고 엄숙한 목소리로 두런댔다. 우리는 릭이 나타나기를 기다렸다. 아무도 손대지 않는 샌드위치와 브라우니를 모두에게 떠밀 듯 권하는 릭의 엄마를 빼고 모두가 그랬다. 나는 못마땅해서 눈알을 굴렸다. 중재하는 모임에서 마거릿에게 간식을 가져오게 하다니.

- **이 글에 쓴 기법** 빛과 그림자
- **얻은 효과** 성격 묘사, 분위기 설정, 긴장과 갈등

하우스 파티 House Party

풍경

내부 사람들로 꽉 찬 복도와 방, 계단에 앉아 있는 사람들, 탁자 위에 남은 맥주 캔과 병, 꽝꽝 울리는 스피커, 담배나 대마초 연기, 거실 가구에 색색의 빛을 비추는 조명, 카펫에 박힌 팝콘과 감자 칩 조각, 화장실을 쓰려고 줄을 선 사람들, 소파와 의자마다 몰려 앉아 있거나 음악에 맞춰 정신없이 뛰어오르는 사람들, 당구대에서 게임하는 사람들과 주변에 서서 응원하는 무리, 탁자에 놓인 간식 그릇(칩, 프레첼, 팝콘이 든), 부엌의 냉장고나 차고의 아이스박스로 줄곧 가는 사람들, 조리대 여기저기에 엎질러진 술, 싱크대 안에 놓인 얼음 한 봉지, 사방에 흩어진 빨간 플라스틱 컵, 부엌 아일랜드 식탁에 앉아 있는 여자들, 조리대나 거실 식탁에 쌓인 피자 상자들, 딱 붙어 있는 커플(시시덕거리거나 말다툼하거나 애무하는 등), 토하는 사람, 여기저기 놓인 빈 술병, 침실이나 소파에 산더미처럼 쌓인 외투, 맥주 통과 깔때기, 싱크대에 쌓인 빈 그릇들, 넘치는 쓰레기통, 형형색색의 스트레이트 잔이나 디저트용 젤리가 놓인 쟁반을 가지고 돌아다니는 사람, 함부로 쓰러뜨려 부서진 조각상이나 그림 액자, 잠겨 있었지만 쇠지렛대로 억지로 문을 연 침실

외부 잔디밭이나 덤불 속의 토사물, 데크나 뒤뜰에서 담배를 피우는 사람들, 인도에 밟아 비벼 끈 담배꽁초, 정신을 잃은 채 데크 의자에 앉아 있는 사람, 어두컴컴한 곳에서 애무하는 커플, 파티에 왔다가 비틀거리며 문밖을 나서는 사람, 모닥불, 길가에 쭉 주차된 자동차들, 현관 계단이나 현관 앞에 앉은 사람, 현관 계단에 어지럽게 버려진 빈 컵과 맥주 캔, 앞마당에서 싸우는 사람들, 화가 나서 문을 두드리는 이웃, 경광등을 번쩍거리는 경찰차, 황급히 떠나는 사람들

소리

시끄러운 음악, 사람들이 내는 소리(웃고, 음악 소리를 뚫고 소리치고, 울고, 비명을 지르고, 언쟁을 벌이는), 깨지는 유리, 연기 탐지기가 작동하는 소리, 여닫히는 문, 냉장고를 열 때마다 문짝 음료 칸에 넣어둔 맥주병들이 서로 부딪치는 소리, 테이블에 꽝 소리 나게 내려놓는 유리잔, 취해서 지르는 환성, 당구공끼리 딱딱 소리를 내며 부딪치고 포켓 속으로 굴러 들어가는 소리, 지나가다 부딪치

는 바람에 술이 쏟아지자 화가 나서 소리치는 사람들, 욕실 문을 두드리는 사람, 바삭거리는 감자 칩, 맥주와 음료를 들이키며 내는 소리, 울리는 휴대전화, 맥주를 더 달라고 큰 소리로 외치는 사람들, 계단을 오르내리는 발소리, 삐걱거리는 바닥, 볼륨을 높인 텔레비전에서 중계되는 하키 경기, 감자 칩이 담긴 그릇이 뒤집히는 소리, 넘어지고 부서지는 물건들, 밖에서 울리는 경적 소리, 문을 두드리는 이웃, 경찰차 사이렌, 술에 취한 사람들이 내는 소리(노래하고, 야유하고, 욕하고, 넘어지는)

냄새

쏟아진 맥주, 헤어 제품 특유의 향기와 강한 애프터셰이브 로션 향기가 뒤섞인 속이 뒤집힐 것 같은 냄새, 술, 짭조름한 감자 칩, 전자레인지에서 방금 꺼낸 팝콘, 피자, 대마초, 담배 연기, 토사물, 땀, 입에서 나는 맥주 냄새

맛

독주(럼, 위스키, 보드카, 진), 탄산음료, 물, 담배, 껌, 박하사탕, 감자 칩, 팝콘, 프레첼, 피자, 맥주, 얼음을 섞은 와인

촉감과 느낌

끈적거리는 조리대, 발밑에서 부스러지는 감자 칩, 사람들 사이에 껴서 밀쳐지거나 끌려가는 느낌, 사람들 사이를 비집고 계단을 올라가는 느낌, 사람들로 북적이는 방에 있는데 누군가 꼬집거나 더듬는 느낌, 땀에 젖은 주정꾼의 불쾌한 포옹, 발 들일 틈도 없는 공간에서 춤을 추면서 다른 사람들과 닿는 몸, 손바닥에 닿는 차가운 맥주잔, 기세 좋게 들이켠 맥주에 젖은 입술, 맥주를 쏟는 바람에 셔츠 앞으로 줄줄 흘러내리는 맥주, 부엌에서 누가 엎지른 물을 밟고 미끄러지는 느낌, 의자 가장자리나 소파 팔걸이에 걸려 휘청이다 간신히 잡는 균형, 손가락 끝마다 묻은 감자 칩의 소금, 아이스박스에 손을 깊이 넣을 때 느껴지는 찌를 듯한 냉기, 다른 사람과 스트레이트 잔으로 하는 건배, 손가락 끝으로 쓱 훑는 당구봉, 만취해 달려드는 사람들을 슬쩍 피하는 느낌, 키스, 맞잡는 손, 뒤뜰에서 맨발바닥에 닿는 서늘한 잔디, 모닥불 가까이 앉아 있을 때 느껴지는 열기, 피부에 들러붙는 옷, 담배나 대마초 한 모금, 다른 사람의 담배에 불을 붙여주는 느낌, 술을 깨려고 얼굴에 뿌리는 물, 충혈된 눈에 넣는 몸이 움츠러들 정

도로 차가운 안약, 더듬거리며 잡는 욕실의 매끈한 문고리, 변기를 붙잡고 토하는 동안 무릎에 느껴지는 딱딱한 바닥, 현기증, 마당에 누워 있을 때 피부에 닿는 까끌까끌한 잔디, 미친 듯 웃어대면서 다른 사람들에게 쓰러질 듯 기대는 몸

이 배경에서 벌어질 만한 갈등의 원인

- 경찰관이 나타나거나 부모가 집에 온다.
- 도난, 기물 파손, 재산 피해를 입는다.
- 누군가 마약을 판매하거나, 복용하거나, 다른 사람의 음료에 넣는다.
- 성폭행을 당한다.
- 경쟁 관계에 있는 사람들끼리 싸움이 붙는다.
- 만취한 나머지 비밀을 털어놓거나 돌이킬 수 없는 말을 하는 사람들이 있다.
- 반갑지 않은 사람들이 파티에 불쑥 나타난다.

이 배경에서 볼 만한 유형의 사람들

- 화난 이웃, 일찍 집에 도착한 부모님, 파티 손님, 경찰, 손아래 형제·자매

이 배경과 밀접한 다른 배경

- 뒤뜰, 욕실, 부엌, 거실, 파티오 데크

참고 사항 및 팁

파티는 그곳을 찾는 부류에 따라 얼마든지 광기에 차고 파괴적이 될 수 있다. 파티 주최자의 친구들이 예의 바르고 절제할 줄 안다면 감당할 수 없는 일은 쉽게 일어나지 않는다. 그러나 파티를 틈타 일탈적인 행동을 하거나 파티에 온 사람들에게 함부로 군다면 통제 불능의 상태가 되는 건 시간문제다. 여기에 술이나 마약이 끼어들고, 다른 사람과 어울리거나 특정인의 관심을 끌려는 욕구가 더해지면 판단 불능의 상태로 이어질 수 있다.

ㅎ

그렉은 넓은 어깨 덕분에 사람들로 꽉 찬 계단을 쉽게 올라갈 수 있었다. 젠은 그렉의 어깨가 넓힌 길이 좁아지기 전에 그의 뒤에 바짝 따라붙었다. 공기는 후텁지근했고, 대마초의 고약한 냄새로 가득했다. 젠은 창유리를 흔드는 음악에 맞추어 몸을 흔들었다. 지하실에 도착할 무렵에는 모든 것을 다 놓아버렸다. 스트레스를 잔뜩 받았던 월요일의 기말고사도, 귀가 시간을 어긴 것도, 앨리슨과 다툰 것도. 그딴 일들은 내일 생각해도 된다.

- **이 글에 쓴 기법** 다중 감각 묘사
- **얻은 효과** 성격 묘사, 과거 사연 암시, 감정 고조

ㅎ

383

핼러윈 파티 Halloween Party

풍경

인도나 집 앞에 줄을 달아 늘어뜨린 호박 조명등, 호박의 속을 파내고 눈과 입 모양의 구멍을 낸 호박 등, 스산한 장식(가짜 거미줄, 창문에 가로질러 매단 박쥐들과 거미들, 묘비, 잔디에 뿌린 뼈다귀와 팔다리 모형, 가짜 핏자국, 관목과 나무에 매달린 악귀와 유령, 현관과 문에 장식한 해골과 낫을 든 죽음의 신), 테이블 위에 놓인 드라이아이스가 부글거리는 큰 솥, 촛불, 핼러윈 현수막과 마녀와 검은 고양이가 그려진 종이 포스터, 호박이나 유령이 길게 달린 조명등, 안마당에 놓인 건초 꾸러미와 가을꽃, 풍선, 드라이아이스, 연기 장치에서 뿜어 나오는 연기, 섬광 조명, 적외선 조명, 바람에 날리는 색 테이프와 거미줄, 핼러윈 테마 요리 및 음료, 검은색과 주황색으로 된 일회용 식기, 핼러윈 의상을 입은 사람들, 춤추고 마시는 손님들

소리

손님이 도착해서 누르는 초인종, 인사를 하는 파티 호스트, 여닫히는 문, 배경음악으로 틀어놓은 유명 공포영화 사운드트랙이나 소름 끼치는 소리(신음, 비명, 끽끽거리며 열리는 묘비, 섬뜩한 발소리, 부엉이 울음소리, 불길한 바람 소리), 잘린 손 모양 장난감이 바닥을 후닥닥 가로지르자 비명을 지르는 손님들, 친구들의 의상을 보고 터뜨리는 웃음, 분장한 캐릭터 흉내를 내며 서로 나누는 인사, 이야기 나누는 손님들, 댄스 음악, 직물로 된 의상이 바스락거리는 소리, 맥주와 탄산음료 캔을 칙 따는 소리

냄새

향, 향초, 헤어스프레이, 분장용 페이스 페인트, 고무로 된 가면의 안쪽 면, 음식, 먼지 나는 장식

맛

대표적인 핼러윈 요리(옥수수 모양 사탕, 지렁이 젤리, 케이크와 컵케이크, 샌드위치, 피자, 감자 칩과 프레첼), 집에서 만든 핼러윈 장식을 한 간식(눈알, 손가락, 묘

비, 거미, 유령, 미라, 마녀 모자), 술, 음료, 물, 플라스틱 벌레를 넣어 만든 얼음이
든 펀치

촉감과 느낌

천장에 매달린 머리 위를 스치는 장식, 빳빳한 새 핼러윈 의상, 너무 작거나 몸
에 딱 맞지 않는 의상, 모자나 머리 장식의 끈이 턱 밑을 너무 꽉 조이는 느낌,
드러난 피부에 닿는 10월의 서늘한 공기, 촛불이나 그 밖의 불의 온기, 소스라
치게 놀라는 순간 솟구치는 아드레날린, 꺼끌꺼끌한 건초 더미에 앉아 있는 느
낌, 페이스 페인트 때문에 당기는 얼굴, 두피를 쑤시는 가발, 의상 때문에 더워
서 나는 땀, 핼러윈 소품을 든 채 추는 춤, 분장이나 페이스 페인트가 번지는 일
없이 먹거나 마시려고 애쓰는 느낌

이 배경에서 벌어질 만한 갈등의 원인

- 같은 의상을 입은 사람이 있다.
- 참가한 파티의 드레스 코드를 착각했다.
- 운전하기로 한 친구가 만취한 것을 발견한다.
- 비 때문에 의상이 망가진다.
- 장난이 심한 사람의 목표물이 된다.
- 침침한 조명 때문에 발을 헛디딘다.
- 의상에 촛불이 옮겨붙는다.
- 누군가 술에 약을 탄다.
- 모두가 가면을 쓰고 있어서 누가 누군지 분간이 가지 않아서 불편하다.
- 누군가 자신을 노려보거나 지켜보는 것 같지만 누구인지 알 수가 없다.
- 자신의 의상이 볼품없다고 느껴진다.
- 잘 모르는 사람 때문에 친구와 떨어져서 불안하다.
- 불편한 장면(이웃이 다른 사람의 배우자와 키스하는 등)을 목격한다.
- 친구들의 올바르지 못한 행동을 지적해야 하는지 고민스럽다.
- 애써 차려입은 의상을 다른 사람들이 이해하지 못한다. 혹은 자신의 의상이 누
 군가의 기분을 상하게 한다.
- 도난이나 기물 파손 사건이 벌어진다.

- 불편한 사람들(옛 애인, 경쟁 상대, 싫은 직장 동료)이 파티에 나타난다.

이 배경에서 볼 만한 유형의 사람들

- 출장 요리사, 배달원, 가족, 불청객, 파티 호스트와 손님

이 배경과 밀접한 다른 배경

- 욕실, 부엌, 거실, 맨 케이브, 파티오 데크

참고 사항 및 팁

핼러윈 파티는 발랄하고 즐거운 것부터 어둡고 지저분한 것까지 종류가 다양하다. 평소와 달리 섬뜩한 분위기를 추구하는 날인 만큼 인물에게 긴장과 더불어 갈등까지 부여할 수 있는 좋은 수단이 된다. 의상과 가면 뒤에서 대담해진 사람들은 더 외향적이 되고, 언행도 평소보다 적나라해질 수 있다. 그리고 평소라면 선택하지 않을 위험도 감수할 수 있다.

배경 묘사 예시

제이슨이 현관 계단을 오를 때 그가 신은 해적 부츠 밑창에서 끽끽 소리가 났다. 머리 위 기둥에는 박쥐가 매달려 있었고, 거미줄이 바람에 흩날리고 있었다. 현관 방충문 너머에서 웃음소리와 달뜬 목소리들이 새어나왔다. 집 안에서는 음악이 쾅쾅 울려대고 있었다. 빨간 현관 조명 아래 놓인 흔들의자에는 머리에 핑크 리본을 달고 마르디 그라 축제용 구슬 목걸이를 여러 줄 걸친 해골이 앉아 있었다. 귀여우면 귀여웠지 무섭지는 않았다. 리사가 회사에서 큰소리를 쳤을 때만 해도 뭔가 대단한 걸 보겠거니 기대했다. 제이슨이 현관 문고리를 잡았을 때, 해골이 비명을 지르며 앞으로 홱 튀어나왔다. 얼결에 뒤로 펄쩍 물러선 제이슨은 가슴을 움켜쥐며 웃음을 터뜨렸다. '한 건 했네, 리사.'

- **이 글에 쓴 기법** 대비, 다중 감각 묘사, 날씨
- **얻은 효과** 감정 고조, 긴장과 갈등

학교

ㄱ
ㄴ
ㄷ
ㄹ
ㅁ
ㅂ
ㅅ
ㅇ
ㅈ
ㅊ
ㅋ
ㅌ
ㅍ
ㅎ

고등학교 구내식당

풍경

천장에 몇 개씩 줄지어 달린 밝은 형광등, 안팎으로 여닫히는 문, 직접 만들어 벽에 붙인 교내 행사 홍보 포스터, 벽화, 몇 줄씩 놓인 긴 식탁과 그와 함께 일정한 간격으로 놓인 불편한 플라스틱 의자, 사용한 쟁반들이 위에 쌓여 있는 얼룩진 쓰레기통, 서로 밀치고 부대끼며 줄을 선 고등학생들, 색색의 플라스틱 혹은 금속 쟁반들, 흰색 앞치마를 두르고 헤어네트를 쓴 채 꿍한 태도로 점심을 나눠주는 배식 담당자, 금전등록기, 종이 접시와 플라스틱 포크 및 나이프, 음식 종류와 가격이 써 있는 메뉴판, 스테인리스 재질의 긴 카운터 테이블, 음식이 식지 않도록 데우는 음식 보온기, 수프 단지와 단지에 걸쳐진 국자, 고기에서 피어오르는 뜨거운 김, 소스나 기름에 흠뻑 잠긴 파스타, 샐러드 바, 배식할 음식들 위에 설치한 긁힌 자국 많은 음식 덮개, 음식 보온용 램프, 디저트나 음료를 넣어둔 작은 보냉 용기, 학생들(앉아 있고, 어슬렁거리고, 무리 지어 있고, 서로 밀치고 빈둥거리고, 책을 읽고, 음식을 먹는), 식탁 위의 물병이나 탄산음료 캔, 주스와 우유, 별도의 카운터에 놓인 양념 통들, 엎질러진 액체류, 바닥에 흘린 푸딩 조각과 발에 밟힌 감자튀김, 구겨진 냅킨, 점심 도시락을 싸온 고등학생들, 동그랗게 구겨서 바닥에 떨어뜨린 비닐 랩, 식탁 위의 음식 부스러기, 케첩이나 그레이비소스를 흘린 자국, 쟁반에 남은 걸쭉한 음식, 의자에 흘린 샌드위치 빵 껍질, 식탁에 놓은 쓰레기와 빈 물병

소리

웃음, 대화, 비명과 고함, 식탁에 쾅 놓는 쟁반, 바닥에 끌리는 의자, 씹는 소리, 탄산음료 캔을 피식 따는 소리, 금전등록기에서 나는 띵동 소리, 주방에서 서로 부딪치며 달그락대는 접시들, 국자로 가득 퍼낸 라자냐가 접시에 쏟아지는 소리, 튀김용 감자를 담은 바구니가 조리 통 안으로 내려올 때 보글보글 끓는 기름, 카운터 테이블 위를 훑으며 지나가는 쟁반, 호주머니 속에서 짤랑거리는 잔돈, 쓰레기통에 붓는 남긴 음식, 쾅 여닫히는 문, 업소용 냉장고에 달린 미닫이 유리문이 열리는 소리, 꽉 닫혀 있던 냉장고 문이 열릴 때 나는 공기 빠지는 소리, 전자레인지에서 부리토를 데울 때 나는 윙윙 소리, 전자레인지 안에서 터지

는 팝콘, 부스럭거리는 재질의 과자 봉지를 뜯을 때 팡 열리는 소리, 바닥에 찍찍 끌리는 신발, 사무실로 학생을 부르는 안내 방송, 과목별 시간이 끝날 때 나는 벨소리

냄새

그날 제공되는 메뉴에서 나는 냄새, 기름, 탄산음료, 달콤한 케첩, 톡 쏘는 겨자, 그릇에서 넘친 음식이나 과하게 익혔을 때 타는 냄새, 버터, 향신료(고춧가루, 계피, 마늘), 양파, 구취, 뒤섞인 여러 사람의 체취, 향수, 보디 스프레이, 헤어스프레이, 흡연자의 옷에서 은은히 풍기는 담배나 대마초 냄새

맛

그날 제공되는 메뉴의 맛, 집에서 가져온 음식(짓눌린 샌드위치, 살짝 멍든 바나나나 사과, 포도 한 송이, 파스타 샐러드, 남아서 싸온 음식), 커피, 물, 에너지 드링크, 우유, 탄산음료, 주스, 아이스티

촉감과 느낌

딱딱한 플라스틱 쟁반, 차가운 카운터 테이블, 바스락거리는 포장지, 말랑한 플라스틱 식기류, 미끄러운 물방울이 겉에 맺힌 우유 팩, 뜨거운 음식 때문에 데인 혀, 기름 많은 감자튀김 때문에 번들거리는 손가락, 딱딱한 벤치나 플라스틱 의자, 소금 알갱이가 흩어진 식탁, 사람들로 북적이는 줄에서 서로 밀치고 밀리는 느낌, 식탁에 앉은 다른 사람과 팔꿈치가 서로 부딪치는 느낌, 뜨거운 커피 컵의 온기, 거친 종이 냅킨, 쓰레기통으로 던지는 둥글게 뭉친 포장지, 내용물이 남아 있는지 보려고 흔드는 탄산음료 캔, 입가에 묻은 차가운 마요네즈, 잘 익은 과일에서 느껴지는 약간의 탄력, 껍질을 벗기려고 손톱으로 쿡 찌르는 바나나 윗부분, 식탁 아래로 의도치 않게 다른 사람의 발을 건드리는 느낌, 앉기 전에 의자에 떨어진 부스러기를 손으로 털어내는 느낌, 손가락에 묻은 케첩을 핥는 느낌, 부드러운 무언가를 밟는 느낌, 쏟아진 액체류를 밟고 미끄러지는 느낌

이 배경에서 벌어질 만한 갈등의 원인

- 다른 사람은 안중에도 없는 교내 패거리들이 있다.

- 음식에 장난을 치거나 전교생의 놀림거리로 만들려고 괴롭히는 학생들이 있다.
- 계산하려고 하는데 집에 지갑을 놓고 온 사실을 깨닫는다.
- 점심 계정에 돈이 안 남아 있음을 깨닫는다.
- 점심을 사 먹을 형편이 안 돼 배가 고프다.
- 점심을 먹다가 알레르기 반응을 일으킨다.
- 식중독에 걸린다.
- 옆에 아무도 앉으려 하지 않고, 다들 나만 쳐다보는 느낌이 든다.
- 섭식 장애가 있거나 몸에 문제가 있어 공개적인 장소에서 식사를 하기가 두렵다.

이 배경에서 볼 만한 유형의 사람들

- 관리인, 배달원, 보건 및 안전 조사관, 구내식당 직원, 학생, 교사

이 배경과 밀접한 다른 배경

- **시골 편** 기숙학교, 체육관, 고등학교 복도, 스쿨버스, 과학실, 교사 휴게실, 십 대
 의 방
- **도시 편** 스포츠 경기 관람석

참고 사항 및 팁

고등학교 구내식당은 학교마다 다른 방식으로 운영된다. 음식값을 연초에 미리
지불하고 이용할 때마다 신분증이나 학생증을 스캔해서 값을 치르는 곳도 있
고, 현금만 받는 곳도 있다. 일부 학교에서는 점심 식사를 위한 경제적 도움을
주는 프로그램이 있기도 하고, 먹을 것이 필요한 학생들에게 베이글이나 머핀
을 가져다주는 교사를 두기도 한다. 규모가 큰 학교에서는 구내식당의 인원수
를 제어하기 위해 점심시간을 여러 번 두는 경우도 있다. 구내식당은 병원, 대학
교, 대형 할인점 등에도 있으므로, 그런 경우에도 이 장의 설명을 수정해서 적용
할 수 있다.

나는 입구에 서 있었고, 내 시선은 한쪽 줄에서 그 옆줄로 빠르게 이동했다. 군침을 돌게 하는 기름진 피자 냄새가 제일 긴 줄에서 은은하게 풍겼고, 중간에는 비쩍 마른 인간들이 샐러드 바에서 깨작거렸다. 오른쪽에 있는 줄이 제일 짧았는데, 부스럭거리는 비닐 포장지 소리가 사이렌처럼 요란해서 어떤 줄인지 대번에 알아봤다. 바로 스낵 케이크snack cake[케이크 위에 설탕으로 만든 아이싱을 올린 디저트 과자류], 과자, 초콜릿 바의 줄이었다. 나는 무엇을 먹을지 고민하면서 체중을 이쪽 발 저쪽 발로 옮겨 실었다. 욕실 체중계는 샐러드라고 말했지만, 내 배 속은 스낵 케이크를 주장했다. 시계를 보자 모든 게 결정됐다. 내 식습관은 정말로 높으신 분들의 잘못이라는 믿음에 안도하면서 나는 오른쪽 줄로 향했다. 우리가 제대로 잘 먹기를 바란다면, 그분들은 점심시간으로 적어도 23분보다는 더 줘야 한다.

- **이 글에 쓴 기법** 다중 감각 묘사
- **얻은 효과** 성격 묘사, 긴장과 갈등

고등학교 복도　　　　　　　　　　High School Hallway

풍경

패이거나 긁힌 자국이 있는 개인 사물함들이 벽에 줄지어 늘어선 모습, 많이 지나다녀 닳은 부분이 보이는 바닥, 트로피 진열장, 학생들이 직접 그린 벽화, 직접 만든 알록달록한 교내 행사 홍보 포스터(다가오는 졸업 무도회, 체스 클럽 대항전, 연극 오디션, 단합 대회 안내), 소화기, 교실 문, 학생 작품을 전시한 진열장, 학급 사진들, 학교 점퍼나 학교 깃발을 넣은 액자, 쓰레기통, 잡동사니(껌 포장지, 부러진 연필, 연필 끝에 끼워 쓰는 지우개, 구겨진 종이)들이 떨어져 있는 바닥, 커다란 빗자루로 바닥을 쓰는 관리인, 수업에 들어가거나 학생들과 대화하려고 걸음을 멈추는 교사, 복도를 순찰하는 학교 보안관, 학생들(교실로 뛰어가고, 가방을 뒤지고, 사물함 문을 쾅 닫고, 사물함에 기대앉고, 무리 지어 어울리고, 친구들과 얘기하고, 쌓아놓은 책이나 책가방을 옆에 두고 앉아 벼락치기 시험 공부를 하고, 휴대전화로 문자메시지를 보내는), 화장실, 문틀에 새기거나 벽에 마커로 그린 작은 낙서들, 개인 사물함에 달린 반짝이는 은색 자물쇠, 사물함 통풍구로 비어져 나온 종이와 신발 끈, 다른 층으로 이어지는 계단

소리

바닥을 찍찍 끄는 신발 밑창, 잔향처럼 울리는 소리, 학생들이 내는 소리(말소리, 웃음, 친구한테 큰 소리로 하는 인사), 찰캉 열리는 사물함, 선반에 툭 놓는 책, 사물함에 던져넣는 신발, 쾅 닫히는 문, 누군가를 사물함 쪽으로 거칠게 밀치는 소리, 교사들이 학생들에게 조용히 하라고 하거나 수업에 들어가라고 명령하는 소리, 수업 시간이 바뀜을 알리는 벨소리나 버저, 공지 사항을 알리는 교내 방송, 누군가의 이어폰에서 새어 나오는 먹먹한 음색의 음악 소리, 휴대전화가 울리자 급하게 끄는 소리, 기침, 재채기, 낮게 웅웅 울리는 수업 소리

냄새

향수, 데오도란트, 애프터셰이브 로션, 헤어스프레이, 사물함에 넣어둔 무언가에서 나는 불쾌한 악취, 민트 향이 나는 숨결, 청소용품, 운동복의 땀내, 구내식당에서 나는 음식 냄새, 새로 건 포스터에서 나는 마커 냄새, 페인트, 갓 복사한

전단지에서 나는 복사기 잉크 냄새, 흡연자에게서 은은하게 풍기는 퀴퀴한 담배 냄새나 대마초 냄새, 누군가의 입에서 나는 술 냄새, 바닥에 칠한 왁스, 새로 칠한 사물함

맛

이동하면서 먹을 수 있는 음식(베이글, 그래놀라 바, 과일), 과자(사탕, 초콜릿, 껌, 박하사탕), 탄산음료나 에너지 드링크, 쓰거나 달콤한 커피, 물, 구강청결제, 치아 교정기에 낀 음식, 먼지, 수업 시간에 졸고 난 뒤 입에 남는 불쾌한 맛, 담배나 전자 담배, 물통에 담아 온 술

촉감과 느낌

차가운 철제 사물함, 손에 쥔 묵직한 자물쇠, 매끈한 종이, 플라스틱 바인더, 땀이 나는 손, 나무 맛이 나는 연필을 씹는 느낌, 어깨를 당기는 책가방, 새로 바른 립글로스에 들러붙는 긴 머리카락, 친구가 제대로 찌르거나 미는 바람에 사물함에 쾅 부딪히는 느낌, 수업 시간이 바뀔 때 몰려가는 학생들 속에 섞였을 때 느끼는 고마운 익명성, 신발에 붙은 끈적한 껌, 울퉁불퉁한 콘크리트 벽에 종이를 대고 뭔가를 쓰는 느낌, 잉크가 안 나오는 볼펜을 흔드는 느낌

이 배경에서 벌어질 만한 갈등의 원인

- 친구를 괴롭히는 무리가 있다.
- 마약 거래가 벌어진다.
- 싸움 등 신체적 충돌 행위가 벌어진다.
- 다른 학생들 앞에서 교사에게 큰 소리로 꾸중을 듣거나 창피를 당한다.
- 누군가 화재경보기를 울린다.
- 가방을 떨어뜨렸는데 부끄러운 물건들(탐폰, 콘돔 등)이 눈앞에 쏟아진다.
- 친구에게 사적인 얘기를 하는 걸 누군가 엿듣는다.
- 친구가 자살에 대한 농담을 해서 걱정이 된다.
- 개인 사물함을 누군가 엉망으로 만든다(통풍구 사이로 흘러나온 윤활유, 자물쇠에 씌워놓은 콘돔 등).
- 시간을 칼 같이 지키던 친구가 약속 시간에 안 나타나고, 문자메시지에도 답을

하지 않는다.

- 친구의 몸에서 상처나 멍을 발견하지만, 무슨 일인지 말하려 하지 않는다.
- 모두가 보는 앞에서 사귀던 상대와 고약하게 헤어진다.
- 누군가 장난을 친다(복도에 수박을 굴린 뒤 터지는 모습을 지켜보거나, 커다란 젤리빈 봉지를 계단에 쏟는 등).
- 조리실이나 과학실에서 불이 나 연기가 복도를 가득 메운다.
- 개인 사물함에서 물건을 도난당한다.
- 무작위 사물함 검사를 하다 마약을 발견한다.
- 충동적으로 실리 스트링silly string[스프레이 캔에 밝은색의 액체형 플라스틱이 담겨 있어 스위치를 누르면 가느다란 실 같은 물질이 발사되는 장난감] 싸움이 벌어져 복도가 거품 천지가 된다.
- 봉쇄 명령으로 복도가 텅 빈다.

이 배경에서 볼 만한 유형의 사람들

- 행정 직원, 관리 직원, 초청 연사, 경찰관, 교내 심리 상담사 및 도우미, 학생, 교사, 교장과 교감

이 배경과 밀접한 다른 배경

- 관리 물품 보관실, 체육관, 고등학교 구내식당, 로커 룸, 교장실, 스쿨버스, 과학실, 십 대의 방

참고 사항 및 팁

일부 학교에서는 경찰관을 상주시켜 학생들의 싸움을 말리거나, 사물함 수색을 지휘하거나, 모든 방문객의 신원과 그들이 교내에 있을 합법적인 이유를 확인하는 등의 임무를 맡긴다. 이런 경찰관들의 목적은 학생들을 겁주어서 바른 생활을 하도록 만드는 것이 아니다. 학교가 누구에게나 안전한 장소임을 주지시키는 동시에, 나중에 도움이나 조언이 필요할지도 모를 학생들과 좋은 관계를 형성하는 것이다.

사무실에서 성큼성큼 걸어 나와 복도로 들어섰다. 그리고 숨길 수 없는 표백제와 청소 세제의 레몬 향을 들이마셨다. 창문으로 들어온 햇빛이 갓 닦은 바닥 위로 반짝였다. 벽에 줄지어 늘어선 사물함은 최근에 칠한 페인트를 자랑스러운 제복처럼 입고 선 튼튼한 보초들 같았다. 나는 빙그레 웃었다. 모든 것이 제자리에 있었다. 여름은 곧 끝나리라. 이 복도는 배우고 싶어 하는 열망으로 가득 찬 젊은이들로 또 한 번 채워지리라.

- **이 글에 쓴 기법** 직유, 다중 감각 묘사
- **얻은 효과** 성격 묘사, 분위기 설정

과학실

풍경

깊은 싱크대와 가스 밸브 설비가 있는 긴 작업 탁자, 각종 기구들로 채워진 캐비닛(현미경, 분젠 버너bunsen burner[실험실에서 쓰는 간단한 가열 장치. 독일의 화학자 분젠이 발명했다], 링 스탠드ring stand[화학 실험 때 쓰는 쇠로 된 받침대], 비커, 삼각 플라스크, 실린더, 페트리 접시petri dish[각종 균을 배양할 때 쓰는 둥글넓적한 접시], 케이스에 가지런히 꽂힌 시험관, 기타 유리 제품들), 책상과 탁자, 공기 교환기air exchanger[내부 공기를 바깥으로 보내고 외부 공기를 안으로 들여서 교환하는 기계], 작은 기구를 보관하는 이름표 달린 가방들(물휴지, 유리 슬라이드, 플라스틱 피펫, 가는 철망, 도가니, 증발 접시, 시계 접시[화학 실험에 쓰는 오목한 접시 모양의 유리], 점적판[액체를 방울지게 떨어뜨려 반응을 보는 판], 교반봉[실험 재료를 휘저어 섞는 용도의 막대기]), 기타 기구를 보관하는 서랍(시험관 집게, 비커와 도가니 집게, 쥠쇠, 삼각가[도가니를 가열할 때 고정용으로 쓰는 도자기 재질의 삼각형 기구], 점화기, 깔때기, 온도계, 호스, 메스), 실험실용 티슈, 벽에 붙은 교육용 포스터와 안전 지침, 밝은 형광등, 소화기, 콘센트, 보안경이 담긴 바구니, 구급용 눈 세척기, 저울, 쓰레기통, 화학약품과 고가의 장비를 보관해둔 잠긴 캐비닛이나 수납장, 세척액이 든 플라스틱 병, 원소주기율표, 증기가 발생하는 실험에 쓰는 기체를 빨아들이는 후드, 화이트보드, 일회용 장갑이 든 상자, 구급상자, 고체 화합물을 담은 통, 실험용 가운이나 앞치마, 엉망이 된 실험(비커에서 치솟는 불길, 화학약품으로 인한 폭발, 화학 성분의 기체로 오염된 실험실, 유출 사고와 화상 사고)

소리

물이 콸콸 나오는 수도꼭지, 방울지고 거품을 내는 액체, 가스에 불이 탁 붙는 소리, 공기 교환기 안에서 힘차게 돌아가는 팬, 가스가 내는 쉬익 소리, 수도꼭지에서 똑똑 떨어지는 물, 구겨서 둥글게 뭉치는 종이 타월, 종이에 사각사각 긁히는 연필, 바닥에 끌리는 의자, 캐비닛 문이 여닫힐 때마다 끽끽거리는 경첩, 쾅 닫히는 서랍, 찰그랑거리며 서로 부딪치는 유리 기구들, 바닥에 떨어져 박살나는 비커, 작업대 위에 쿵 놓는 무거운 현미경, 딸각거리며 작동하는 점화기, 실험에 대해 토론하는 학생들, 학생들에게 설명하거나 화이트보드에 글씨를 쓰

는 선생님

(냄새)

독한 화학약품과 증기, 폼알데하이드formaldehyde[메탄올의 산화로 얻는 무색의 기체로, 자극적인 냄새가 난다], 식초, 알코올, 지켜보지 않은 실험에서 나는 타는 냄새, 비누, 세척제, 가스, 표백제, 뜨거워진 고무, 라텍스 장갑

(맛)

이 배경에서는 등장인물이 가지고 있는 것(껌, 박하사탕, 립스틱, 담배 등) 말고는 관련된 특정한 맛이 없다. 이럴 때는 미각 외의 네 가지 감각에 집중하는 것이 좋다.

(촉감과 느낌)

필기하려고 손에 쥔 연필, 손에 들러붙는 라텍스 장갑, 버너에 불을 붙일 때 인장 스프링으로 작동되는 점화기에서 느껴지는 저항감, 깨지기 쉬운 유리 비커나 시험관, 묵직한 현미경, 동글동글한 화합물 입자들을 장갑 낀 손으로 만졌을 때 느껴지는 조약돌 같은 느낌, 엄지와 검지·중지로 꼭 집은 얇은 슬라이드나 시계 접시, 열로 따뜻해진 금속 집게나 죔쇠, 응급 상황에서 눈을 씻을 때 얼굴에 닿는 차가운 물, 피부를 조이는 보안경, 찰과상을 일으키는 화학물질 때문에 가렵고 타는 듯한 피부, 버너 불꽃의 온기, 실험에 몰두하느라 뻣뻣해진 등과 목

이 배경에서 벌어질 만한 갈등의 원인

- 폭발을 일으키거나 독성 증기를 발생시키는 화학반응이 일어난다.
- 급우의 발을 걸거나 급우에게 위험한 액체를 뿌리는 학생이 있다.
- 소화기가 오작동한다.
- 메스로 베인 상처에서 나온 피를 보고 누군가 기절한다.
- 시험관에 열을 고르게 전달하지 않아 시험관이 깨진다.
- 급우가 잘난 체하다가 사고를 일으킨다.
- 학생들을 제대로 지켜보지 않는 부주의한 교사가 있다.
- 비싼 실험 기구가 사라진다.

398

- 방과 후에 누군가가 과학실에 침입한다.
- 화학물질이 튀어 피부에 상처가 난다.
- 분젠 버너 불꽃이 소매에 옮겨붙는다.

이 배경에서 볼 만한 유형의 사람들

- 관리자, 학생, 교사

이 배경과 밀접한 다른 배경

- 기숙학교, 기숙사 방, 고등학교 복도, 스쿨버스, 대학교 대형 강의실

참고 사항 및 팁

학교 과학실의 외관과 느낌은 과학실을 이용하는 학생들의 나이는 물론 학교의 예산 수준에도 크게 좌우된다. 이곳에서 일어나는 장면을 실감 나게 쓰려면 등장인물이 할 만한 과학 실험에 작가 자신부터 익숙해져야 한다. 지나치게 전문적으로 묘사하지 않으면서도 실험의 성격과 방법, 기구의 종류를 확실히 숙지하고 있어야 주도권을 가진 채 해당 장면을 쓸 수 있다.

배경 묘사 예시

캣은 분젠 버너의 불꽃과 그 위에서 보글보글 끓는 액체를 바쁘게 번갈아 쳐다보며, 버너의 다이얼을 만지작거렸다. 아유 진짜, 지금쯤이면 펄펄 끓어야 되는 거 아냐? 캣은 다이얼을 조절하려고 손을 뻗었으나 바이올린을 켜던 손가락들은 너무 떨렸고, 결국 실수로 물이 담긴 플라스크를 쳤다. 플라스크를 잡으려다 이번에는 알코올이 쓰러졌고, 그 바람에 실험하는 동안에 뭔가 흘리면 닦으려고 모아두었던 종이 타월이 다 젖었으며, 거기에 자연스럽게 불이 붙자 그제야 자신이 종이 타월을 버너에 너무 가까이 뒀다는 사실을 깨달았다. 종이 타월에서 시작된 불은 옆에 있던 친구의 바인더 공책 낱장에 옮겨붙었고, 그런 다음 톱밥 제조기가 통나무 하나를 싹 갈아내듯 그 친구의 옆 친구의 공책까지 먹어치웠다. 캣은 물로 불을 끄려고 했지만 대신 알코올을 잡고 말았다. 불꽃이 무섭

게 솟아올랐다. 유리가 폭발하자 아이들이 비명을 지르면서 책상 밑으로 뛰어들었다. 캣은 뒷걸음질해 벽에 붙었고, 그루버 선생이 연기를 뚫고 달려와 가까스로 재난을 막아냈다. 애당초 그녀는 지도 교사에게 화학은 좋은 선택이 아니라고 말했다. 왜 그들은 그녀가 원했던 두 번째 선택 과목인 음악을 택하게 해주지 않았을까?

- **이 글에 쓴 기법** 과장, 의인화
- **얻은 효과** 성격 묘사, 과거 사연 암시

관리 물품 보관실　　　Custodial Supply Room

풍경

다양한 색상의 화학제품(창문 세정제, 바닥용 왁스, 스테인리스 세정제, 항균 소독제), 벽에 부착되어 정리된 다양한 크기의 빗자루, 새 쓰레기봉투가 든 상자, 화장실 비품(휴지, 두루마리형 종이 타월, 리필용 물비누), 비품들(쓰레기통, 스프레이 용기에 든 여러 가지 세정제, 작은 빗자루와 쓰레받기, 고무장갑, 스펀지 수세미와 닦개, 청소용 천, 변기용 솔, 먼지떨이)이 잘 채워진 카트 한두 대, 진공청소기, 들통에 든 걸레, 라벨이 붙은 상자와 짐 들, 접이의자 한두 개, 둥글게 말아 벽에 걸어놓은 전선, 안전 및 모범 사례 포스터, 더러워진 천을 담는 통, 구석에 세운 빗자루, 벽에 기대놓은 사다리, 공구 상자, 접이식 발판 의자, 바퀴 달린 쓰레기통, 호스가 딸린 다용도 싱크대, 바닥 배수구, 한쪽에 비좁게 설치된 사무용 책상(서류, 신청서, 컴퓨터, 워키토키나 휴대전화가 놓인), 안내문과 저학년 학생들이 그려준 그림 등을 붙인 게시판, 체크 리스트 종이 묶음을 집게로 철해놓은 판과 벽에 튀어나온 못에 꽂은 각종 서식들, 의류(허리 보호대, 재킷, 겨울용 장갑, 외투 종류 등)가 걸린 못걸이

소리

여닫히는 문, 짤그랑 울리는 커다란 열쇠고리, 끽끽거리는 카트 바퀴, 꿀렁거리는 양동이 속 액체, 벽에 붙인 고정용 클립에서 빗자루를 뗄 때 딸깍하고 열리는 소리, 문 밖으로 후다닥 뛰어가는 발걸음, 웅성거리는 목소리가 가득 찬 복도, 휴대전화의 진동음이나 벨소리, 수도꼭지에서 왈칵 쏟아지는 물, 쓰레기통에서 꺼내 매듭을 묶는 쓰레기봉투, 판지 상자 입구를 열어젖히는 소리, 테이프를 자르는 커터 칼, 꿀렁거리는 배수구, 물방울이 똑똑 떨어지는 수도꼭지, 똑딱거리는 벽시계, 구겨지는 종이, 종이에 펜으로 필기하는 소리, 바닥 위로 질질 끌고 가는 무거운 상자나 짐, 쿵 내려놓는 무거운 공구 상자, 절거덩대는 공구, 바퀴 달린 들통이 타일의 갈라진 틈 위를 지날 때 덜커덩거리는 소리, 옮겨지거나 쌓이는 서류들

401

(냄새)

화학약품, 먼지, 접착제, 플라스틱, 퀴퀴한 대걸레, 고여 있는 물

(맛)

이 배경에서는 등장인물이 가지고 있는 것(껌, 박하사탕, 립스틱, 담배 등) 말고
는 관련된 특정한 맛이 없다. 이럴 때는 미각 외의 네 가지 감각에 집중하는 것
이 좋다.

(촉감과 느낌)

미끈한 쓰레기봉투, 화학약품이 쏟아져서 시린 눈, 손에 튀는 차가운 물, 뻣뻣한
작업용 장갑, 손에 박힌 거친 굳은살, 무거운 상자를 끌어서 어딘가에 집어넣을
때나 선반에서 물병을 꺼낼 때 느껴지는 무게감, 종이를 구길 때의 느낌, 신발
바닥에서 지분거리는 모래, 풍성한 비누 거품, 축축한 천, 호주머니에 든 열쇠가
불쑥 튀어나오는 느낌, 작업하다 생긴 베인 상처나 찰과상, 물에 젖어 축축해진
소매나 바짓부리, 매끈한 대걸레 자루, 판지 표면의 매끈함, 팩스에서 갓 나온
명세서의 온기, 끈끈한 고무나 라텍스 장갑, 화학제품 때문에 약한 피부가 화상
을 입었을 때의 느낌

이 배경에서 벌어질 만한 갈등의 원인

• 쏟아진 내용물 때문에 미끄러진다.
• 너무 무거운 걸 들려다 삐거나 접질린다.
• 선반에서 누구 것인지 알 수 없는 숨겨진 밀수품을 발견한다.
• 자살한 시신이나 급우들이 구타한 뒤 안에 던져놓은 학생을 발견한다.
• 유지 보수를 담당한 학교나 건물에서 해충의 흔적을 발견한다.
• 문밖에서 누군가 위험에 처해 있는 듯한 대화가 들리는데 그 대상이 누군지 알
 수 없다.
• 들이마시거나 피부에 흡수된 화학약품 때문에 건강이 위험해진다.
• 일부러 보관실을 어지르는 학생이 있다.
• 신고식이나 전통적인 행사의 절차가 너무 과해서 관리자가 폭력적인 울분을 터

뜨린다.

- 느슨한 안전 규약 때문에 화재가 일어난다.
- 자신의 일과 역할을 다른 사람들이 존중하지 않아 학교 내 사람들에게 원망이 생긴다.
- 인력도 없고 재정도 충분하지 않은데 학교 측에서 무리한 요구를 한다.

이 배경에서 볼 만한 유형의 사람들

- 학교 경영진, 관리자, 배달원, 조사관, 유지 보수 직원, 소속 팀원

이 배경과 밀접한 다른 배경

- 초등학교 교실, 체육관, 고등학교 복도, 로커 룸, 과학실

참고 사항 및 팁

관리 물품 보관실은 비좁은 벽장처럼 좁은 곳부터 몇 개의 보관실과 사무실, 휴식 공간, 근처의 보일러실까지 아우르는 드넓은 곳까지 다양한 종류가 있다. 비품의 공급 상태도 다양하다. 어떤 건물의 보관실은 병원처럼 물품을 엄격히 규제하고 검사도 받지만, 어떤 곳은 어수선한 데다가 모든 장비가 파손된 경우(인력난과 자금 부족을 겪는 학교처럼)도 있다. 관리 일은 티가 안 날 때가 많고, 관리 일을 하는 사람들 스스로가 일에 파묻혀 살기 때문에 눈에 안 보이는 존재처럼 될 수 있다. 그래서 보관실은 온갖 종류의 사적인 만남과 밀회가 이루어지는 색다른 배경이 될 수 있다.

배경 묘사 예시

켄트는 보관실로 들어와 등 뒤로 문을 닫았다. 이로써 루스벨트 고등학교의 복도를 통과하는 2,579명의 학생들이 매일 가지고 들어오는 시끄러운 소음과 혼돈과 수백만 마리의 세균을 막아낸 것이다. 코로 깊게 숨 쉬던 켄트는 표백제 냄새가 나는 공기를 들이마시면서 안정감을 느끼고 눈을 떴다. 반짝이는 철제 선반이 벽을 따라 줄지어 서 있었다. 상표가 북쪽을 보도록 가지런히 줄지어 정

리된 암모니아, 바닥 광택제, 유리 세정제 등이 담긴 병들이 보였다. 대걸레들은 구석에 자꾸 쌓여가는 먼지와 쓰레기에서 멀리 떨어진 못걸이에 안전하게 걸려 있었다. 기분이 나아진 켄트는 의자에 몸을 깊숙이 파묻으며 책상에 놓인 연필 꽂이를 정돈했다. 아버지는 언제나, 켄트 같은 사람은 형편없는 관리자가 될 거라고 했다. 그는 묻고 싶었다. 이보다 더 깨끗하게 정리할 수 있는 사람이 있느냐고 말이다.

- **이 글에 쓴 기법** 다중 감각 묘사, 상징적 표현
- **얻은 효과** 성격 묘사, 분위기 설정

풍경

튼튼한 탁자들과 의자들, 더 오래된 소파, 학부모나 직원이 가져온 간식이 담긴 접시, 조화나 진짜 식물, 커피 자판기나 에스프레소 머신, 작은 주방 구역(가스 레인지, 전자레인지, 냉장고, 싱크대, 주방용 세제, 조리대, 종이 타월 비치대), 포크 와 나이프류, 커피용품(커피 메이커, 크림, 설탕, 티백), 마른 행주, 말리느라 행주 위에 거꾸로 엎어놓은 머그잔, 물병, 채점하려고 탁자 위에 펼친 시험지들, 쓰레 기통, 음료수 자판기, 점심을 먹는 교사들, 반쯤 먹은 점심 식판, 겉에 물방울이 맺힌 탄산음료 캔, 참가 신청서들이 붙은 교내 활동 게시판, 학생들을 북돋우는 포스터, 전화기, 찬장, 모금을 위해 판매 중인 사탕류와 과자류, 흩어진 신문들, 우편물 개별 분류함, 복사기와 복사용지, 도안 펀칭 재단기, 종이 재단기, 텔레 비전, 벽에 달린 교내 방송용 스피커, 사무실 비품(펜, 테이프, 가위, 풀, 접착식 메모지, 스테이플러, 수정액), 게시판용 종이 두루마리, 빈 우편함들, 재활용지를 모아놓은 통

소리

웃음, 삐 소리가 나는 전자레인지, 튀겨지는 팝콘, 여닫히는 냉장고 문, 서랍 속에서 달가닥거리는 포크나 숟가락, 틀거나 잠그는 수도꼭지, 꼴꼴 소리를 내는 커피포트, 바닥에 긁히는 의자, 낮은 속삭임, 팡 열리는 음식 용기 뚜껑, 바스락 거리는 음식 포장지와 종이봉투, 홀짝거리는 커피나 차, 찰그랑거리며 젓는 숟 가락, 누군가 자리에 앉을 때 의자에서 바람이 빠져나가는 소리, 여닫히는 캐비 닛, 불평하는 소리와 소문을 전하는 소리, 서로 부딪치는 그릇들, 전화벨이나 윙 하며 켜지는 교내 방송, 싱크대 바닥에 떨어지는 물, 자판기에서 떨어지는 음료 캔, 음료 캔을 딸 때 나는 쉭 소리, 바스락거리는 신문, 종이가 출력되는 복사기, 점심시간에 짬을 내 일을 하는 사람이 종이 재단기로 종이를 자르는 소리, 텔레 비전에서 방영 중인 연속극이나 뉴스, 탁자 위에 내려놓는 머그잔, 누군가 피자 를 들고 도착하자 일어나는 환호성

냄새

커피, 향이 들어간 커피용 크림, 점심 식사를 위해 데운 음식, 밖에서 사 온 패스트푸드(햄버거, 피자, 샌드위치), 팝콘, 차, 향수, 냉장고 안에서 상한 음식, 탄 음식, 구내식당 음식, 갓 구운 빵이나 과자

맛

구내식당 음식(수프, 샐러드, 샌드위치, 피자, 햄버거, 칠리, 샌드위치), 스낵(칩, 쿠키, 브라우니, 팝콘, 사탕류), 뜨거운 음료(커피, 차, 핫초콜릿), 차가운 음료(물, 탄산음료, 주스, 우유)

촉감과 느낌

냉장고 문을 열었을 때 확 끼치는 냉기, 손에 튄 뜨거운 커피, 조리대에 누군가 흘려 거슬리는 부스러기, 케이스에서 뽑아 잘라냈는데 스스로 붙어버린 비닐랩, 딱딱한 금속 의자, 푹신한 소파, 다리 길이가 달라 흔들리는 탁자, 구내식당 플라스틱 쟁반의 온기, 김이 모락모락 나는 팝콘 봉지, 얇은 종이 냅킨, 맨발에 닿는 거친 카펫, 손가락에 닿는 신문, 싱크대에서 젖은 손, 펜으로 시험지를 사각사각 채점하는 느낌, 복사기에서 나온 따뜻한 종이

이 배경에서 벌어질 만한 갈등의 원인

- 교사들의 사이가 좋지 않다.
- 정치적(혹은 일에 관련된) 의견 충돌이 벌어진다.
- 질투하는 동료들이 있다(다른 교사가 학생들한테 더 인기가 있다든가, 승진했다든가 하는 이유로).
- 커피가 바닥난다.
- 함께 쓰는 냉장고에 넣어둔 점심 식사가 자꾸 사라진다.
- 점심 도시락을 집에 두고 왔다.
- 휴식 시간이 줄어들거나 사라진다.
- 끊임없이 불평하고 다른 사람까지 짜증 나게 하는 교사가 있다.
- 학생들이 교사 식당을 이용하다가 누가 감춰둔 술을 발견한다.

406

- 모두의 뒷소문을 퍼뜨린다고 알려진 교사가 한자리에 있어 이야기를 함부로 할 수 없다.
- 다른 교사가 동료를 험담하는 말을 우연히 엿듣는다.
- 동료들이나 교장 몰래 연애하는 교사들이 있다.
- 주방에서 이것저것 꺼내 쓰면서도 치우거나 정리하는 일은 절대 없는 너저분한 교사가 있다.
- 집에서 가져온 음식 냄새로 휴게실을 가득 채우는 교사가 있다.
- 학생의 장애나 옷차림, 지능을 비웃는 교사가 있다.
- 본인의 힘으로는 어쩔 수 없는 일(예산 삭감, 불확실한 위치, 까탈스럽거나 코빼기도 안 보이는 학부모, 심드렁한 학생, 행정상의 비현실적인 기대 수준, 평가에 대한 압박)에 대해 좌절감을 느낀다.

이 배경에서 볼 만한 유형의 사람들

- 관리자, 도우미, 코치, 경비원, 교사

이 배경과 밀접한 다른 배경

- 초등학교 교실, 체육관, 고등학교 구내식당, 고등학교 복도, 로커 룸, 놀이터, 교장실

참고 사항 및 팁

교사 휴게실의 모습은 어느 학교에서나 비슷하지만, 그 안에 비치된 물건들은 예산에 따라 달라질 수 있다. 수입이 많은 학교에서는 교사들도 더 많고 더 좋은 물건들을 공급받는다. 하지만 학교의 명성이나 위치와는 상관없이, 교사 휴게실에 가장 영향력을 미치는 변수는 전체적인 분위기다. 불만 많고 의욕 없는 교사들로 가득한 휴게실은 협조적이고 활기 넘치는 교사들의 휴게실과는 느낌과 모습이 다를 것이다. 이야기가 펼쳐지는 배경이 어디든, 분위기는 대단히 중요한 요소라는 것을 꼭 명심해야 한다.

보충반 학생들에게 대수학을 가르쳐보려고 애쓴 고통스러운 두 시간이 지난 후, 허리케인급 두통이 내 뇌를 갉아먹고 있었다. 비틀거리며 휴게실로 들어오자, 버너 위의 갓 내린 커피 한 주전자와 잘 닦은 조리대 위에 놓인 깨끗한 머그잔이 보였다. 프리미엄 다크 로스트 원두 향이 내게는 아스피린 한 통보다 더 즉효였다.

- **이 글에 쓴 기법** 과장
- **얻은 효과** 분위기 설정

교장실 Principal's Office

풍경

평범한 사무용품들(접착식 메모지, 계산기, 스테이플러, 펜과 메모지 묶음, 연필깎이)이 놓인 커다란 책상, 명패와 명함, 책상 스탠드, 전화기, 컵(물, 탄산음료, 커피, 홍차 등이 든), 티슈 상자, 쌓인 파일과 종이, 가득 찬 이메일 수신함, 바퀴 달린 의자, 액자에 든 학위 증서, 벽에 붙인 메모나 아이들이 그린 그림, 파일 보관용 캐비닛, 교과서와 각종 보관 철이 꽂힌 책꽂이, 개인적인 물건들(가족사진, 졸업한 대학 휘장이 새겨진 모자와 작은 깃발, 다양한 장식품들), 스포츠용품, 트로피와 상, 화분에 심은 식물이나 선인장, 꽃병에 꽂힌 꽃, 벽시계, 손님용 의자, 삶에 대한 경구가 새겨진 판, 컴퓨터와 프린터, 구석에 쌓인 상자들, 우산, 핸드크림, 손 세정제, 쓰레기통, 음악 재생기, 에어컨이 달린 창문, 학교를 상징하는 작거나 큰 깃발, 사탕이 든 통

소리

울리는 전화기, 복도나 바깥쪽 사무실에서 들리는 발걸음, 수업 종이 울리자 우르르 뛰어가는 학생들, 학생과 교사 사이에 벌어지는 논쟁, 이리저리 넘기는 종이, 스르르 열렸다가 쾅 닫히는 캐비닛 문, 복사기와 프린터, 방문객이 들어올 때 지잉 열리는 정문, 교내 방송을 통해 들리는 다양한 목소리, 수업 시작과 끝을 알리는 벨소리나 버저, 벽을 타고 들리는 목소리의 먹먹한 발음, 두드리는 컴퓨터 키보드, 연필깎이가 작동하며 내는 소음, 화재경보기, 쉴 새 없이 누르는 볼펜, 학부모나 학생들이 앉은 자리에서 초조하게 위치를 바꿀 때 끽끽거리는 의자, 에어컨이나 난방기, 열린 창문으로 들리는 바깥 소리(운동장에 있는 아이들, 농구하는 십 대들, 지나가는 차량, 지저귀는 새, 잔디 깎는 소리, 바람 때문에 깃대에 부딪히는 사슬)

냄새

커피, 카펫, 먼지 쌓인 책, 꽃, 방향제, 손 세정제, 로션, 아이들의 땀, 향수, 퀴퀴한 카펫

409

(맛)

커피, 차, 물, 사탕

(촉감과 느낌)

교장 선생님이 나타날 때까지 앉은 자리에서 가만히 있지 못하는 학생(꼼지락 거리고, 발뒤꿈치로 의자 다리를 탁탁 치고, 푹신한 직물 시트에 주먹을 꾹 눌러보 는), 흔들의자가 움직이는 동선, 키보드를 치거나 글을 쓰면서 통화하느라 뻣뻣 해진 목, 종이를 부드럽게 혹은 거칠게 긁는 펜, 갑자기 뚝 부러지는 연필심, 종 이에 베이는 느낌, 원하는 걸 찾느라 뒤적이는 파일, 금속 손잡이, 큰 의자에 앉 은 작은 아이가 바닥에 닿지 않는 다리를 앞뒤로 흔드는 느낌, 차가운 손 세정 제, 열린 창문으로 들어오는 미풍, 원하는 맛을 고르려고 헤집는 사탕 통, 어른 의 무릎께를 꽉 붙드는 어린아이, 하이파이브를 하는 느낌

이 배경에서 벌어질 만한 갈등의 원인

- 심기가 불편한 학부모와 비협조적인 학생을 만난다.
- 교사들 간에 의견이 맞지 않는다.
- 교사나 교직원에게 비난을 받는다.
- 교내에서 총소리나 비명 소리를 듣는다.
- 총애하던 학생이 범죄를 저질렀다는 사실을 알게 된다.
- 학생을 물리적인 힘으로 제지해야 하는 상황에 놓인다.
- 예산 삭감으로 자신이 해고당하거나 교사를 내보내야 하는 상황에 놓인다.
- 폭파 협박을 받거나 누군가 화재경보기를 울린다.
- 아동 학대가 의심되는 사건에 조치를 취한다.
- 잘못한 학생들에게 어떤 벌을 줄지 결정해야 한다.
- 자신의 자녀를 특별 대우 해주기를 원하는 부모를 상대해야 한다.
- 교사를 견책해야 한다(부적절한 언어 사용, 잦은 지각, 학부모와의 다툼 등의 이유 로).
- 무기를 소지했다 발각된 학생이 있다.
- 학생들끼리 싸워 부상자가 생긴다.

- 외부 위협으로 학교가 강제 봉쇄된다.

이 배경에서 볼 만한 유형의 사람들

- 배달원, 교장실 직원, 학부모, 교내 직책에 지원해서 면접을 보러 온 사람, 학부
 모회 위원, 교육 위원회 위원, 학생, 교사, 교장

이 배경과 밀접한 다른 배경

- 기숙학교, 초등학교 교실, 체육관, 고등학교 구내식당, 고등학교 복도, 로커 룸,
 교사 휴게실

참고 사항 및 팁

교장들은 교육 체계 안에서 각자 다른 위치에 있고, 따라서 교장실도 이를 반영
하는 경우가 많다. 초등학교 교장실의 실내장식은 대학교 총장실의 학구적인
분위기에 비하면 훨씬 기본적이고 단순하다. 학교의 재정도 실내장식 수준에
영향을 미치는데, 교장실에 할당된 공간이 크지 않은 학교라면 교장실도 어수
선하고 복잡하기 마련이다. 하지만 여느 개인 공간과 마찬가지로 교장실의 모
습과 느낌을 결정하는 가장 큰 요소는 교장의 성격이다. 그것이 교장실이 깔끔
할지 어수선할지, 따스할지 건조할지, 요란할지 검소할지를 결정한다.

배경 묘사 예시

펜 교장은 의자에 기대며 몸을 쭉 폈다. 일과가 모두 끝난 이 조용한 시간에 그
녀가 얼마나 많은 일을 했는지 알면 다들 놀랄 것이다. 전화벨이 울리는 일도
없었고, 폭풍 눈물을 쏟으며 압수당한 휴대전화를 돌려달라고 애원하는 여학생
도 없었다. 그런데 그때, 문이 쾅 닫히는 소리가 들렸다. 그녀는 고개를 홱 쳐들
었다. 남쪽 바깥문이었다. 문이 얼마나 세게 닫혔던지 상자 속 트로피들이 부르
르 떨릴 정도였다. 도대체 누가 금요일 밤 10시에 학교에 온단 말인가? 텅 비었
어야 할 복도에 커다란 발소리가 울렸다. 그녀는 놀라서 의자에서 튀어나와 수
화기를 들었다. 먹통이었다. 주변을 둘러봐도 휴대전화는 보이지 않았다. 아까

접수 데스크에서 쓰고 거기 두고 온 것이다. 건물 안에 있는 누군가가 내는 소리가 조금씩 다가왔다. 그녀의 온몸이 떨리기 시작했다.

- **이 글에 쓴 기법**　대비, 다중 감각 묘사
- **얻은 효과**　분위기 설정, 복선

기숙사 방 Dorm Room

풍경

벽에 붙은 포스터(동기 부여를 위한, 익살맞은, 반어적인 문구가 있는, 유명인이나 스포츠 스타, 신랄한 록 밴드 사진이 프린트된), 다 마신 에너지 드링크 캔이 일렬로 놓인 작은 창문, 취향이 반영된 리넨 이불(레이스, 단색, 스포츠를 주제로 한 그림이 프린트된, 기하학적 문양, 푸근한 분위기, 화려한 분위기, 알록달록한, 너무 오래 써서 누덕누덕한)이 깔린 비좁은 침대, 룸메이트와 함께 쓰는 책상 공간(노트북, 휴대전화 충전기, 블루투스 스피커, 교과서, 프린터, 공책, 티슈 상자, 휴대용 선풍기, 펜과 연필 들이 있는), 공간을 최대한 활용할 수 있도록 잘 정리한 옷장(옷걸이에 걸린 옷, 받침대에 얹은 신발, 간식과 음료수를 넣어둔 상자, 청소 도구, 개인용품, 수건), 소형 전자레인지 및 미니 냉장고, 포장된 일회용 소스들이 가득 담긴 접시, 핫초콜릿 통과 티백이 든 작은 자루, 코르크판에 붙인 콜라주를 방불케 하는 것들(사진, 가족이 보낸 카드, 수업 시간표, 동기 부여가 되는 인용문, 밤나들이의 추억이 담긴 물건들, 콘서트 티켓), 자명종과 조명이 놓인 침대 옆 테이블, 손님용 접이의자, 쓰레기통, 물병이나 좋아하는 탄산음료가 든 상자, 서랍장, 문고리(스카프, 외투, 후드 티셔츠 등이 걸린), 스툴이나 사이드 테이블, 커피 메이커와 머그잔, 벽 거울, 작은 공용 욕실, 스포츠용품이 가득 담긴 더플백, 빨래 바구니, 교과서 및 바인더

소리

음악, 스트리밍 오디오나 비디오게임, 이야기하고 웃는 룸메이트, 샤워실에서 들리는 노래, 헤어드라이어, 딸각거리는 접시, 바스락거리는 포일이나 비닐 과자 봉지, 윙윙 돌아가는 선풍기, 휴대전화 벨소리나 문자메시지 수신음, 끽끽거리는 침대 스프링, 두들겨서 부풀리는 베개, 수돗물, 열린 창문으로 들어오는 외부의 소음, 누군가 두드리는 문, 무언가를 급히 찾으려고 황급히 여닫는 서랍, 커피 메이커에서 부글거리며 떨어지는 커피, 윙윙거리는 전자레인지나 냉장고, 똑딱거리는 시계, 복도에서 벌어진 논쟁, 전자레인지 안에서 터지는 팝콘, 책상에 놓인 종잇장들을 바스락거리게 하는 바람

냄새

땀, 지저분한 빨랫감, 공기 탈취제, 오래된 빵, 쓰레기통 속 곰팡내 나는 과일 껍질, 냄새가 고약한 신발과 양말, 향수, 보디 스프레이, 핸드크림, 헤어스프레이, 전자레인지에서 가열되는 음식, 커피, 갓 튀긴 팝콘, 땅콩버터, 종이, 마커 펜, 퀴퀴한 담배 연기

맛

커피, 차, 핫초콜릿, 술, 탄산음료, 물, 에너지 드링크, 크래커, 시리얼, 요거트, 과일, 단백질 바, 칩을 비롯한 기타 스낵류, 동네 식당의 패스트푸드

촉감과 느낌

긴 하루를 보낸 뒤에 누운 침대의 탄성, 매끈한 키보드, 입술에 꾹 누르듯 대는 따뜻한 커피 컵, 반질반질한 교과서 책장, 갓 세탁한 폭신하고 부드러운 수건, 피부 가까이 댄 휴대용 선풍기의 바람, 편안한 신발을 신고 문밖으로 뛰어나가는 느낌, 자명종을 치는 손, 차가운 문고리, 양쪽 어깨에 무게를 나누어 짊어진 배낭, 바닥에 떨어진 물건에 걸려 넘어지는 느낌, 열린 창문으로 들어오는 미풍

이 배경에서 벌어질 만한 갈등의 원인

- 룸메이트와 사이가 좋지 않다.
- 개인 공간 또는 청결 문제로 룸메이트와 언쟁을 벌인다.
- 자신의 물건이 없어진다.
- 누군가 기숙사 방에 들어와 물건을 훔쳐간다.
- 룸메이트가 자꾸 친구들을 불러와 공부를 할 수가 없다.
- 룸메이트가 물건이 없어지거나 다 썼다는 이유로 이것저것 빌려간다.
- 룸메이트가 불법 약물을 즐겨하며 기숙사 방에 보관한다.
- 꼬치꼬치 캐묻고 권력욕이 강한 사감이 있다.
- 엄격한 규칙 때문에 불안과 욕구 불만이 생긴다.
- 룸메이트가 자신의 물건을 뒤지거나 이메일을 읽는 등 사생활을 침범한다.
- 룸메이트가 자살 충동을 느끼는 것 같은데 어떻게 하면 좋을지 알 수가 없다.

- 방에 불쑥 들어갔는데 룸메이트가 자해를 하고 있다.
- 룸메이트를 돕고 싶지만 거부한다.

이 배경에서 볼 만한 유형의 사람들

- 기숙사 사감, 친구, 룸메이트, 학생, 방문한 부모

이 배경과 밀접한 다른 배경

- **시골 편** 기숙학교, 대학교 대형 강의실, 대학교 안뜰
- **도시 편** 커피숍, 빨래방, 도서관, 스포츠 경기 관람석

참고 사항 및 팁

기숙사 방은 그곳에 사는 학생의 성격과 일치해야 하며, 남학생 기숙사는 여학생 기숙사와 판이하게 다르다. 룸메이트와 방을 쓸 경우, 함께 지내며 불화가 생길 수도 있다. 가구들은 공간에 맞추어 경제적으로 구성되어 있다. 어떤 기숙사 방에는 공동욕실이 딸려 있지만, 보다 대규모의 공동욕실이 있는 기숙사도 있을 것이다. 질서 개념이 원래 없는 사람이라 해도 원활한 공동생활에 필요한 공간 확보를 위해 '조직화'는 필수적이다.

배경 묘사 예시

얇은 판 같은 빛줄기가 어둠을 가르면서 날 깨웠다. 그런 다음 문이 쾅 닫혔다. 릭이 난동을 피우는 소리 — 책상 모서리를 치며 내뱉는 욕설, 벗어 던진 신발이 공용 쓰레기통에 부딪쳤다가 튕기는 소리 — 만 들어도 그의 음주 순례길이 훤히 보이는 듯했다. 마침내 그는 침대에 뚝 떨어지듯 쓰러졌고, 침대 스프링은 190센티미터의 거구를 지탱하느라 고통스럽게 끽끽거렸다. 2초 만에, 기숙사 방이 코 고는 소리에 진동하면서 시큼한 맥주 냄새가 허공을 가득 채웠다. 나는 천장을 노려보면서 대학의 신들에게 하루 빨리 릭을 낙제시키고 괜찮은 룸메이트로 바꿔달라고 기도했다.

- **이 글에 쓴 기법** 빛과 그림자, 다중 감각 묘사
- **얻은 효과** 긴장과 갈등

ㄱ

기숙학교

풍경

건물들에 둘러싸인 잔디밭 안뜰과 그 위로 몇 개의 인도가 교차된 모습, 종탑이 있는 학교 예배당, 교장실과 의무실이 있는 행정 건물, 아트리움atrium[건물 중앙 안쪽으로 천장 등에 유리를 댄, 높고 탁 트인 실내 공간], 도서관, 강의실, 공연 예술 극장, 많은 교실이 있는 건물, 세탁 시설, 공동 공간 및 라운지, 구내식당, 몇 층이나 되는 규모에 공동욕실들이 딸린 기숙사, 직원 숙소, 운동 센터, 운동장, 야외 테니스장이나 농구장, 유지 보수 및 물품 보관실, 큰 식당, 연못이나 호수, 잎이 무성한 나무, 쉴 수 있는 벤치와 간이 식탁, 주차장, 학교를 나타내는 색상과 상징으로 장식된 현수막 및 포스터, 교복을 입은 학생들(잔디밭 안뜰에서 쉬고, 공동 공간에서 어울리고, 도서관에서 공부하고, 큰 식당에 모여 있는)

소리

학생들(이야기하거나 웃고, 과제를 같이 하고, 수업 시간에 속닥거리고, 교실을 향해 뛰어가는), 나무나 타일 바닥을 걷는 발자국, 쿵쿵 오르내리는 계단, 쾅 닫히는 무거운 문, 수업 시간에 강의하는 교사, 기숙사 방에서 들리는 음악 소리와 게임하는 소리, 윙윙거리는 헤어드라이어, 샤워기에서 흐르는 물, 노랫소리, 연습 중에 소리치고 호각을 부는 코치, 콘크리트에 울리는 메아리나 목소리, 교내 방송, 종이를 뱉어내는 프린터, 두꺼운 책이 턱 덮이는 소리, 노트북 키보드, 휴대전화로 통화하는 소리나 재미난 동영상을 돌려보는 소리, 구내식당에서 쓰는 나이프나 포크, 찰그랑대는 유리그릇들, 끽 멈추는 자전거, 잔디밭 안뜰에서 들리는 자연의 소리(바람에 천천히 움직이는 키 큰 나무, 바닥을 구르는 낙엽, 지저귀는 새들, 작은 동물이 나무를 오르내리거나 잔디밭을 가로질러 후다닥 지나가는 소리), 휴대전화 알림음이나 진동음, 건물 관리 직원이 내는 소리(잔디 깎는 소리, 창문 닦는 소리, 덤불을 가지치기하는 소리, 잔디에 물 주는 소리, 인도의 쓰레기를 치우는 청소차 소리)

냄새

구내식당에서 조리하는 음식, 기숙사에 숨겨둔 과자 상자에서 나는 딸기 맛 감

417

초 사탕, 샴푸, 향수, 데오도란트, 애프터셰이브 로션, 보디 스프레이, 땀, 젖은 수건과 더러운 옷, 과학실에서 나는 화학약품과 사워 가스sour gas[부식성의 황 화합물을 포함한 천연가스] 냄새, 햇볕을 받아 따뜻해진 흙과 안뜰에 새로 돋은 풀잎, 피어나는 장미꽃, 갓 깎은 잔디, 소나무, 세탁비누, 세탁실의 표백제와 섬유 유연제

맛

집에서 가져온 그동안 먹고 싶었던 음식들, 커피, 차, 우유, 비타민 워터, 이온 음료, 에너지 드링크, 집에서 보낸 사탕과 초콜릿, 몰래 들여온 술과 담배

촉감과 느낌

어깨를 당기는 묵직한 배낭, 수업을 들으러 걸어가면서 품에 안은 책, 얇은 매트리스 위에서 자는 느낌, 책상이나 자습실에서 공부하다 뻣뻣해진 목이나 허리, 식당의 부드러운 냅킨과 차가운 포크와 나이프, 딱딱한 의자, 매끄러운 종이, 손을 자유롭게 쓰려고 휴대전화를 한쪽 어깨로 귀에 밀착시키는 느낌, 다리에 닿는 잘 깎인 잔디, 얼굴과 어깨에 내리쬐는 따뜻한 햇볕, 피부에 닿는 미풍, 건물을 드나들 때 더워지거나 시원해지는 느낌, 늦게까지 파티를 벌이거나 공부하느라 생긴 피로

이 배경에서 벌어질 만한 갈등의 원인

- 다른 학생들에게 배타적이고 해를 가하는 무리가 있다.
- 기숙사 방에서 도난 사건이 벌어진다.
- 술이나 약물을 들켜 퇴학 위기에 놓인다.
- 집안 사정이 안 좋아져 등록 못할 위기에 놓인다.
- 귀가 시간을 어긴 것을 들킨다.
- 다른 학생들의 괴롭힘으로 섭식 장애가 생긴다.
- 따돌림을 당해 불안감이 커지고 우울증세가 나타난다.
- 원하지도 않았는데 기숙학교로 보내졌다.
- 성적 때문에 팀이나 클럽에서 쫓겨난다.
- 학생들이 너무 겁에 질려 말도 못 꺼내는 폭력 사건이 벌어진다.

- 편파적인 교사가 있다.
- 어디에도 어울리지 못하는 외톨이처럼 느껴진다(경제력의 차이 등으로).
- 동생들과 고향에 두고 온 친구들이 보고 싶다.
- 집에 가도 부모님이 없어서 휴일이나 방학에도 학교에 남아 있는다.
- 학습 장애 때문에 성적을 유지하기가 힘들다.
- 더 인기 있고 영향력 있는 다른 학생을 위해 희생양이 됐지만, 사람들이 그런 처지를 믿어주지 않는다.

이 배경에서 볼 만한 유형의 사람들

- 교장과 행정 직원, 보건 교사와 상담사, 구내식당 및 건물 관리팀 직원, 체육 코치, 기숙사 사감, 유지 보수 직원, 학생, 교사, 학교를 방문한 부모, 초대 강사

이 배경과 밀접한 다른 배경

- 기숙사 방, 체육관, 고등학교 구내식당, 대학교 안뜰

참고 사항 및 팁

기숙학교는 나라마다 다르며, 특화된 목표와 재정 상태에 따라 설비와 프로그램도 달라질 수 있다. 기숙학교는 보통 학업을 가장 중요시하지만, 어떤 기숙학교는 스포츠, 독특한 예술 및 음악 프로그램, 외국어, 기타 관심사에 해당하는 전문성을 내걸기도 한다. 시각이나 청각에 장애가 있는 경우처럼 특정한 학생만 들어가는 기숙학교도 있다.

배경 묘사 예시

해나는 딸기차를 홀짝이며 책을 읽으려고 했지만, 리사가 옆에서 자기 책상 서랍을 거칠게 뒤지며 누가 자기 물건을 훔쳐간 게 틀림없다고 불평을 쏟아냈다. 공책, 노트북 충전기, 반쯤 먹은 감자 칩 봉지, 분홍색 브래지어가 리사의 침대 위, 오직 그녀의 휴대전화만 없는 잡동사니 더미에 계속 쌓여갔다. 해나는 한숨을 쉬었다. 이 방에서 그녀의 미국인 룸메이트 쪽 풍경은 흡사 폭탄을 맞은 것

같았고, 지금은 학기가 시작한 지 겨우 이 주밖에 안 된 시점이었다.

- **이 글에 쓴 기법** 대비
- **얻은 효과** 성격 묘사

놀이터

Playground

풍경

여러 장 깔아놓은 고무 재질의 검은색 깔개, 우드 칩wood chip[상해 방지나 보온을 위해 바닥에 까는 나뭇조각], 인조 잔디 혹은 작고 매끄러운 자갈과 그 위에 세워진 놀이 기구들(그네, 미끄럼틀, 정글짐, 튜브 미로, 타이어 그네, 구름다리, 높이가 낮은 벽 타기 장치), 장난감 차와 장난감 삽 등이 반쯤 묻혀 있는 모래놀이 구역, 햇빛을 가려주는 작은 나무들과 덤불, 벤치와 간이 식탁, 반짝이거나 녹슨 금속 부위들(기둥, 사다리), 그네 아래 흙이 움푹 파인 지점, 모래놀이 구역에 있는 벌레들과 풀, 미끄럼틀에 반짝이며 반사되는 햇빛, 술래잡기를 하거나 바닥이 용암이라고 상상하며 마구 뛰어다니는 아이들, 유모차 안에서 발길질을 하거나 빠져나가려고 애쓰는 아기들, 벤치에 앉은 부모들, 간이 식탁 위에 놓인 종이팩 주스와 간식을 담은 봉지, 근처 잔디 언덕에 삼삼오오 모인 십 대들, 도토리를 줍는 다람쥐, 풀 위를 스쳐 가는 잠자리와 나비, 나뭇잎 위를 기어가는 무당벌레, 콘크리트 위 주스 자국에 들러붙은 개미 떼, 땅에 떨어진 과자와 빵 조각을 먹으려고 내려앉는 새, 쓰레기통과 그 주변에 흩어진 쓰레기, 주차 다리로 세워져 있는 자전거와 핸들에 걸쳐진 헬멧, 땅 위에 넘어져 있는 스쿠터와 자전거, 분수식 음수대, 주변을 둘러싼 철사 울타리, 근방의 집들과 거리들

소리

아이들의 웃음과 꺅꺅대는 소리, 휴대전화로 통화하거나 서로 얘기를 나누는 부모들, 사슬로 된 그네 줄이 찰그랑거리는 소리, 그네가 앞뒤로 왔다 갔다 하면서 규칙적으로 바람을 가르는 소리, 미끄럼틀에 닿는 신발의 고무 밑창, 모래놀이 구역에서 사르락 붓는 모래, 바람, 우드 칩 위를 밟고 다니는 소리, 넘어진 아이의 울음, 잔디 깎는 기계의 굉음, 부모를 부르는 아이들, 쿵쾅거리는 발걸음, 벌레들, 지저귀는 새들, 미끄럼틀 위에서 신발을 털자 안에 들어 있던 자갈들이 요란하게 굴러 내려오는 소리, 집에 가야 할 시간이 되자 떼쓰는 아이들, 근처 축구장이나 야구장에서 들리는 소리, 지나가는 자동차, 짖는 개, 시멘트 블록 길에 난 틈을 덜컥거리며 지나가는 스쿠터

421

냄새

갓 깎은 잔디, 쏟은 주스의 끈적하고 달큼한 냄새, 꽉 찬 쓰레기통, 사용한 기저귀, 소나무, 나무의 꽃향기, 들꽃, 진흙, 젖은 땅, 먼지 많은 자갈, 담배 연기, 땀, 따뜻해진 고무, 주차장에서 나는 자동차의 배기가스 냄새, 뜨거워진 쇠, 선크림, 벌레 퇴치제, 풀 속에 숨겨진 개똥

맛

흙, 주스, 물, 커피, 막대 사탕, 아이들의 간식(크래커, 포도, 치즈, 과일 젤리, 샌드위치, 자른 사과, 쿠키), 마구 밟고 지나간 자갈이나 먼지바람에서 나는 분필 같은 텁텁한 맛, 박하사탕, 껌, 탄산음료, 아이스티, 입안에 느껴지는 모래 맛

촉감과 느낌

신발을 뚫고 들어오는 모래나 손에 눌리는 자갈, 차가운 쇠, 햇볕에 따뜻해진 고무 타이어 그네, 간이 식탁이나 공원 벤치를 이루는 평평하지 않은 나무판자, 맨발에 느껴지는 시원한 잔디, 따가운 솔방울이나 솔잎, 사슬로 된 매끄러운 그네 줄, 끈끈하거나 모래투성이인 손, 땀에 젖은 손과 얼굴, 매끈한 플라스틱 의자, 까끌까끌한 모래, 등을 지그시 누르는 공원 벤치의 나무 널, 발아래에서 미끄러지는 삼나무 우드 칩, 신발 밑창에 낀 흙, 눈에 들어간 모래, 데일 정도로 뜨거운 금속 재질의 미끄럼틀, 발 구르기를 너무 높게 하는 바람에 그네 전체가 살짝 들렸다가 다시 아래로 쿵 떨어지는 느낌, 튜브 미로 안에서 엉뚱한 방향으로 가는 바람에 다른 아이들과 부딪치는 느낌, 사슬로 된 그네 줄이 꼬였다가 다시 펴지면서 돌 때의 메스꺼움, 눈부신 햇빛과 아이들의 시끄러운 소리 때문에 생기는 두통

이 배경에서 벌어질 만한 갈등의 원인

- 놀이 기구에서 떨어지거나 다친다.
- 다른 아이를 못살게 굴거나 자기가 내킬 때만 친구가 되는 아이들이 있다.
- 놀이터 주위를 배회하는 수상쩍은 인물이 있다.
- 아이가 납치되거나 어디론가 사라진다.

422

- 마약에 쓰인 주사기나 사용한 콘돔을 발견한다.
- 아이가 튜브 미로 안에서 놀라는 바람에 데리고 나와야 한다.
- 피하고 싶은 부모나 아이를 우연히 마주친다.
- 아이를 계속 주시하지 않는 부모가 있다.
- 놀이터에 그늘이 없어서 더위를 먹는다.
- 다른 사람의 아이를 보살피는 어른이 있다.
- 아이들을 함께 놀게 하려고 부모들이 약속을 잡았는데, 막상 만나보니 결과가 좋지 않다(아이들에게도 부모들에게도).
- 싸온 간식이나 아이가 제멋대로 노는 모습을 보고 그 부모를 평가하는 다른 부모들이 있다.

이 배경에서 볼 만한 유형의 사람들

- 아기, 어린이, 개를 산책시키는 사람, 조깅하는 사람, 유모나 베이비시터, 손위 형제나 자매, 부모와 조부모, 십 대

이 배경과 밀접한 다른 배경

- **시골 편** 아이 방, 초등학교 교실, 유치원
- **도시 편** 공원, 공중화장실, 레크리에이션 센터

참고 사항 및 팁

놀이터는 세월이 지나면서 몰라보게 변했다. 시소나 회전목마 등 아이들에게 해롭다고 판단된 놀이 기구들이 많이 사라졌다. 콘크리트였던 바닥재는 아이들이 넘어졌을 때의 충격을 줄이기 위해 고무, 흙, 인조 잔디 등으로 바뀌었지만, 공간이 넉넉하지 않은 일부 도시의 경우는 예외다. 작가는 과거 경험을 바탕으로 놀이터에 대한 세부 사항을 묘사하게 된다. 이야기에 등장하는 놀이터가 옛날식이라면 모르지만, 그렇지 않다면 놀이터를 직접 방문해서 작품에 들어갈 정보가 변하지 않았는지 다시 확인해야 한다.

놀이터로 다가가면서 내 걸음은 점점 느려졌다. 미끄럼틀의 사다리에는 밝게
녹슨 딱지들이 죽 앉아 있었고, 미끄럼틀도 록키 발보아와 링 위에서 몇 번은
맞붙은 양 대자연의 힘에 의해 움푹 패고 벗겨지고 휘어진 행색이었다. 시소에
는 햇빛에 바랜 파란색 의자 하나만이 붙어 있었다. 짝꿍이었을 의자는 거기서
조금 떨어진 곳에 자갈 더미에 반쯤 먹힌 모습으로 누워 있었다. 바람이 불어와
그네가 끽끽거리면서 유령의 흐느낌 같은 스산한 소리를 내자, 에이미가 이미
잡고 있던 내 손을 더 꽉 쥐었다. 여기 말고 다른 놀이터에 가보는 편이 낫겠다
싶었다.

- **이 글에 쓴 기법** 과장, 의인화, 날씨
- **얻은 효과** 분위기 설정

대학교 안뜰

University Quad

몇 개의 인도가 가로세로로 가로지른 잔디밭, 오솔길을 따라 간격을 두고 놓인 벤치들, 안뜰 주변을 따라 늘어선 높은 건물들(도서관, 강의실, 기숙사, 사교 클럽 건물, 식당, 행정실, 경비실, 주차장 건물, 보건실, 예배실, 종탑이나 시계탑), 중앙 안뜰(장식이 들어간 도로 포장, 분수, 조각상, 깃대에 꽂힌 깃발, 기념 명판), 나무와 관목, 화단, 커다란 화분에 심은 식물, 쓰레기통, 장식된 아치문, 교내 이정표, 자전거 보관대, 오솔길 위로 걸어놓은 작은 깃발이나 건물 벽에 드리운 현수막, 학생들(잔디 위에서 느긋하게 쉬고, 프리스비 원반이나 축구공을 던지고, 모여 있거나 혼자 앉아 있고, 벤치에서 책을 읽고, 수업에 들어가거나 마치고 나오고, 전단지를 나눠주고, 캠퍼스 안을 자전거로 다니고, 공부하는), 교내를 순찰하는 경비 차량과 보행자 안전 요원, 테이블에 앉아 다양한 클럽과 조직을 홍보하는 학생들, 각종 행사를 서성이며 둘러보고 등록도 하는 학생들, 스트레스가 과도한 학생들이 쉬는 시간을 이용해 잔디밭에 별도로 설치된 공간에서 개를 쓰다듬고 개와 놀기도 할 수 있도록 마련한 프로그램

학생들의 대화와 웃음, 잔디밭을 사이에 두고 서로를 부르는 학생들, 지나가는 자전거, 나무에 부는 바람, 종이를 바스락거리게 하는 미풍, 부스럭거리며 뜯는 과자 봉지, 뛰어가는 발걸음, 지저귀는 새, 지나가는 자동차, 머리 위로 날아가는 비행기, 잔디 깎는 기계 및 기타 관리용 기계에서 나는 소음, 여닫히는 문, 울리는 휴대전화, 벤치나 잔디밭에 털썩 내려놓는 배낭, 근처 분수대에서 쏟아지는 물, 나부끼는 깃발과 깃대에 부딪혀 댕그랑거리는 쇠사슬, 머리 위에서 웅웅거리는 가로등

갓 깎은 잔디, 솔잎, 햇볕 아래에서 데워지는 젖은 땅, 이슬, 꽃향기

맛

커피, 물, 주스, 탄산음료, 맥주, 에너지 드링크, 사탕, 칩, 쿠키, 걸어가면서 먹는 음식, 치약, 구강청결제

촉감과 느낌

기숙사에서 나와 안뜰을 가로질러 갈 때 피부에 닿는 차가운 공기, 해가 구름 뒤에서 살며시 나올 때 느껴지는 온기, 피부에 닿는 까끌까끌한 잔디, 잔디를 밟을 때 느껴지는 부드러운 탄력, 다리에 닿는 따뜻한 금속 벤치, 교과서 책장 가장자리에 스치는 눈부신 햇빛, 차갑거나 따뜻한 금속 문고리, 발아래 닿는 딱딱한 조약돌이나 벽돌길, 머리카락을 헝클어뜨리는 미풍, 고르지 않은 땅을 지날 때 덜컹거리는 자전거, 다른 학생들에게 밀쳐지는 느낌, 어깨를 짓누르는 무거운 배낭, 교내를 뛰어갈 때 등에 반복적으로 부딪히는 가방

이 배경에서 벌어질 만한 갈등의 원인

- 비옷도 안 입었고 우산도 없는데 갑자기 비가 온다.
- 인도 위에서 미끄러지거나 넘어진다.
- 장난을 치거나 신고식을 하던 중에 사고가 난다.
- 늦어서 교정을 가로질러 뛰어가야 한다.
- 강도나 성범죄를 당한다.
- 사람들이 보는 앞에서 연인과 헤어진다.
- 배낭(필기 공책, 열쇠, 지갑을 넣어둔)을 잃어버린다.
- 수업 시작 전에 옷을 갈아입으려고 서둘러 안뜰을 가로질러 가면서 일명 '수치의 귀갓길walk of shame[다른 곳에서 하룻밤을 보낸 다음 날 아침, 전날 입었던 옷을 미처 갈아입지 못한 채 바삐 서두르는 귀갓길을 가리키는 표현]'을 몸소 선보인다.
- 간밤에 공부를 지나치게 한 탓에 안뜰에서 기절한다.
- 다음번 장학금이 들어오기 전에 돈이 바닥난다.
- 중독 상태에서 벗어나고자 괴로워하면서도 걱정하는 친구들에게는 그 사실을 숨긴다.
- 경쟁 관계에 있는 학교가 장난(나무에 두루마리 휴지를 잔뜩 걸쳐놓거나, 안뜰에

염소 몇 마리를 풀어놓는 등)을 친다.
- 경비원이 학생들을 괴롭히거나, 부적절한 방식으로 자신의 권위를 이용한다.
- 안뜰에서 점심을 먹다가 건물에서 뛰어내려 자살하는 사람을 본다.
- 커플의 다툼이 폭력적으로 변하는 광경을 본다.
- 산책을 나갔다가 사람이 죽인 것이 분명한 동물의 사체를 본다.

이 배경에서 볼 만한 유형의 사람들

- 경비원, 같은 학부 사람들, 정원사와 청소부, 대학원생과 인턴, 유지 보수 직원, 학생, 학교를 방문한 학부모

이 배경과 밀접한 다른 배경

- 기숙사 방, 대학교 대형 강의실

참고 사항 및 팁

대학 캠퍼스는 위치가 어디냐에 따라, 그리고 주력 분야가 무엇이냐에 따라 양상이 다양해진다. 어떤 대학은 학문 연구에 주력하지만, 어떤 대학은 예술과 기술 분야의 프로그램도 제공하기 때문이다. 또한 학교의 전통도 생각해둬야 한다. 실재하는 학교가 아니라 상상의 학교로 설정했더라도 말이다. 개교한 지 몇년이나 됐는가? 이 대학교에서 장려하고 중요하게 여기는 전통, 이상, 좌우명은 무엇인가? 또한 입학 자격은 누구에게나 있는지, 학문적 성취에 따라 학생을 뽑는지, 아니면 부유하고 배경 있는 사람만 대우해주는지 등도 생각해야 한다. 특히 실재하는 학교를 쓰기로 했다면, 철저한 사전 조사로 세부 사항까지 정확히 맞도록 해야 한다.

배경 묘사 예시

사샤는 바닥에 털썩 누워 팔다리를 쭉 뻗고 한숨을 크게 내쉬었다. 드디어 기말 시험 끝! 지나가는 학생들의 대화 소리가 그녀를 스쳐갔고, 그들의 발걸음이 만든 희미한 진동이 그녀의 뼛속에 울렸다. 햇볕에 따뜻해진 잔디는 그녀의 피부

에 스며들었고, 잔잔한 바람이 머리카락을 이리저리 헝클어뜨렸다. 사샤의 감은 눈 너머, 태양은 눈부시고도 끈질겼다. 겨울과 봄에도 그렇게 살아남아, 이제 여름이 오면 누가 짱인지 제대로 보여줄 심산으로. 사샤는 빙긋이 웃었다. 어디 맘껏 해보렴, 태양아!

- **이 글에 쓴 기법** 계절, 상징적 표현
- **얻은 효과** 분위기 설정, 감정 고조

대학교 대형 강의실

University Lecture Hall

풍경

강의실 뒤편의 양쪽 여닫이문, 가로로 줄지어 계단식으로 배열된 좌석, 등받이가 접히는 의자와 높이 조절식 책상, 뒤에서부터 연단과 스툴이 있는 전면의 강의 공간까지 이어지는 통로, 대형 화이트보드와 칠판, 프로젝터, 벽에 붙은 포스터, 안내문과 광고가 붙은 출구 근처의 게시판, 학교 이름이나 마스코트를 보여주는 현수막, 책상(교수의 노트북, 메모장, 펜이 놓인), 강의에 쓸 시각 자료, 벽에 설치된 음향 패널, 좌석에 앉은 학생들(필기하고, 노트북의 키보드를 두드리고, 교과서를 뒤적이고, 음료를 마시고, 졸고, 질문을 하는), 강의하고 학생들에게 질문도 하면서 강의실 앞쪽 공간을 오가는 교수

소리

교수의 강의, 틀어준 영화나 비디오, 학생들(질문하고, 서로 귓속말을 하고, 동시에 웃는), 탁탁 두드리는 노트북의 키보드, 바스락거리는 종이, 넘기는 책장, 학생들이 몸을 움직일 때 삐걱거리는 의자, 쾅 닫히는 문, 발걸음, 종이를 긁는 펜이나 연필, 타일 바닥 위를 찍찍거리는 스니커즈, 연단 바닥을 긁는 교수의 의자, 에어컨이나 난방기가 켜지는 소리, 탄산음료 캔을 따는 소리, 바스락거리는 과자 봉지, 교내 스피커로 나오는 안내 방송, 다른 교실이나 바깥 복도에서 들려오는 먹먹한 목소리, 울렸다가 빠르게 정지되는 휴대전화 벨소리, 여닫는 배낭지퍼, 펜을 반복해서 딸깍대는 소리

냄새

바닥 세정제, 방향제, 퀴퀴한 카펫, 커피, 향수

맛

커피, 물, 주스, 탄산음료, 에너지 드링크, 자판기에서 산 간식(초콜릿 바, 칩, 쿠키, 스낵 케이크, 시리얼 바), 껌, 박하사탕

촉감과 느낌

딱딱한 플라스틱 좌석, 앞으로 많이 쏠리거나 뒤로 많이 기울어지는 망가진 좌석, 비좁은 책상 위에 놓인 여러 물건들을 안 떨어뜨리려고 노력하는 느낌, 배낭 안을 뒤적이는 느낌, 무거운 참고서들, 너무 춥거나 더운 실내 공기, 칠판에 적힌 내용을 읽으려고 가늘게 뜨는 눈, 필기를 빨리 하다가 경련이 일어나는 손, 잠을 못 자 가려운 눈, 숙취로 인한 두통, 차가운 캔이나 병에 맺힌 물방울 때문에 젖는 공책

이 배경에서 벌어질 만한 갈등의 원인

- 경쟁이 치열해지면서 학생들 사이에서 위법 행위가 벌어진다.
- 지나친 스트레스로 학생이 자살하거나 병원에 실려 간다.
- 성희롱 사건이 벌어진다.
- 취하거나 숙취가 있는 상태로 수업에 들어온다.
- 누가 봐도 몸 상태가 나쁜 사람 옆에 앉게 된다.
- 성적이 떨어져 장학금을 놓친다.
- 생각보다 너무 어려운 수업을 듣게 된다.
- 강의 도중에 노트북이 멈춘다.
- 강의에 들어와서야 준비물을 다 안 가져왔다는 걸 깨닫는다.
- 지명을 받았으나 교수의 질문에 대답하지 못한다.
- 교수가 종교적 혹은 철학적 신념이 다르다는 이유로 학생에게 편견을 드러낸다.

이 배경에서 볼 만한 유형의 사람들

- 같은 학부 사람, 대학원생과 인턴, 유지 보수 직원, 학생

이 배경과 밀접한 다른 배경

- 기숙사 방, 대학교 안뜰

430

대학교 내 대형 강의실은 이곳을 자주 이용하는 인물들을 둘러싼 잠재적인 갈등 덕분에 작가에게는 이상적인 배경이 된다. 대학생들은 이제 막 어른이 됐고, 대부분의 학생들이 진정한 의미에서 처음으로 독립을 한 상황이다. 몇 주 전만해도 아무 책임도 질 필요가 없었는데 지금은 자신이 모든 일을 책임져야 한다. 좋은 성적을 받고, 친구나 연인과 잘 지내고, 경제적인 결정도 잘 내려야 한다는 압박감이 이들에게 엄청난 불안을 야기할 수 있다. 수면 부족에다 술이라는 재료까지 더하면, 이들이 향후 심각한 오판을 내릴 가능성은 완벽하게 갖춰진다. 이런 시나리오는 강의실에서 쉽게 전개될 수 있으며, 혹은 모든 위기 상황이 절정에 이르는 장소로도 강의실을 선택할 수 있다.

루카스는 강의실 문을 조용히 열고 닌자처럼 몰래 들어와, 맨 마지막 줄 좌석에 소리 없이 몸을 던졌다. 론로이 교수는 연단에 서서 어떤 범죄 사건을 설명하며, 틀어놓은 영상에 나오는 범죄 현장의 특징들을 레이저 포인터로 가리키며 강조했다. 그는 특정 방향으로 튄 혈흔 사례를 설명하면서 소매를 흔들어 손목시계를 확인하더니 고개를 들고 못마땅한 시선으로 루카스를 쳐다봤다. '망했군.' 다른 학생이라면 지각해도 모르고 지나갔겠지만, 교수가 아버지라면 시간 엄수는 의무이자 필수가 된다.

- **이 글에 쓴 기법**　직유
- **얻은 효과**　과거 사연 암시

로커 룸

풍경

가로로 통풍구가 나 있는 좁은 철제 개인 사물함, 밝은 형광등, 벤치, 줄눈에 흰 곰팡이가 껴서 거뭇해진 민무늬 타일 바닥, 얇은 천이나 비닐 재질의 샤워 커튼이 달린 샤워장, 샤워기 위 천장에 둥그렇게 맺힌 물방울, 다 쓴 수건을 담은 통, 닫힌 사물함 틈새로 비어져 나온 옷자락과 신발 끈, 한쪽 벽에 줄지어 배치된 거울과 세면대, 화장실과 소변기, 물비누 디스펜서에 담긴 끈끈한 분홍색 비누액, 샤워 배수구에 걸린 지저분한 머리카락 뭉치, 바닥에 떨어진 작은 잡동사니들(흙덩어리, 다 쓴 휴지, 머리카락, 에너지 바 포장지), 문이 살짝 열린 빈 사물함, 사용감이 있는 운동기구들과 더러워진 스포츠용품(보호용 패드, 운동용 티셔츠, 국부 보호대, 신발), 누군가 카운터에 놓고 간 빗, 벤치에 던져진 주인 없는 옷, 바닥 배수구, 빈 사물함 안에 남겨진 낙서와 쓰레기, 주인 없는 양말 한 짝

소리

울리는 고함 소리, 웃음, 소문을 나누거나 서로를 놀리는 같은 팀원, 코치나 상대 팀에 대한 험담, 자물쇠가 금속에 부딪히면서 내는 찰그랑 소리, 철컹거리며 여닫히는 철제 사물함, 벤치나 바닥에 쿵 내려놓는 더플백과 장비, 바닥을 긁거나 마찰하는 신발, 휙 젖히는 샤워 커튼, 뜨거운 물을 틀 때 나는 쉬 소리, 바닥 배수구로 내려가는 물, 거의 다 쓴 샴푸 통을 짰을 때 피식 바람 새는 소리, 샤워하면서 부르는 노래, 슬리퍼를 신고 바닥을 걷는 소리, 각종 스프레이용품(보디 스프레이, 데오도란트, 헤어스프레이)을 분사할 때 나는 쉬익 소리, 바스락거리는 감자 칩 봉지, 젖은 수건으로 찰싹 때리는 소리와 고통스러운 비명, 지퍼를 여닫는 소리, 사물함에 부딪힌 몸, 휴대전화의 벨소리나 진동음, 이어폰에서 새어 나오는 찌그러진 음악 소리, 사물함에서 떨어지는 물건, 샤워기에서 사방으로 튀는 물보라, 헤어드라이어

냄새

땀, 체취, 보디 스프레이나 향수, 데오도란트, 옆 샤워 칸에서 피어오르는 김에서 나는 샴푸 향, 풋볼 유니폼이나 축구 유니폼 상의에 묻은 잔디와 진흙, 젖은

수건, 표백제나 솔잎 향 세제, 더러워진 옷, 방향제, 헤어스프레이나 기타 헤어 제품

맛

땀, 물, 이온 음료, 연습이나 체육관 수업 후 사물함에서 꺼내 먹는 간단한 간식 (에너지 바, 과자, 그래놀라 바, 사탕)

촉감과 느낌

부드러운 순면 수건, 차가운 사물함 문, 자물쇠 측면의 잠금 다이얼의 차가운 촉감, 홱 잡아당기는 지퍼 손잡이, 세면대에 튀는 물보라, 연습 후 지친 근육에 닿는 샤워기의 뜨거운 물, 얼굴과 몸에 흘러내리는 땀, 땀 때문에 피부에 달라붙는 유니폼, 꽉 조이는 보호 패드, 멍이나 다른 상처를 조심스럽게 살피는 손가락, 긴장한 근육이 늘어나거나 통증이 밀려드는 느낌, 탈진해서 무거운 몸, 얼굴에 닿는 순면으로 된 새 수건, 유니폼을 벗은 뒤 땀에 젖은 몸에 닿는 시원한 공기, 수건으로 맞았을 때의 따끔한 느낌, 경기가 끝난 후에 나누는 쾌활한 접촉(밀기, 치기, 하이파이브, 껴안기), 달아오른 발이 축구화를 벗는 순간 편안해지는 느낌, 딱딱한 벤치에 털썩 앉는 느낌, 타들어가던 목을 적시는 시원한 물, 고함 때문에 쉰 목, 사물함에 날리는 주먹, 모든 장비를 걸쳐서 둔해진 몸, 차가운 콘크리트 벽

이 배경에서 벌어질 만한 갈등의 원인

- 경기에서 패배해 화가 난다.
- 팀원들과 패배의 이유가 서로 네 탓이라며 공방을 벌인다.
- 코치가 고함을 지르며 문책한다.
- 장난으로 누군가의 사물함을 마구 헤집는다.
- 따돌림이나 괴롭힘을 당한다.
- 자신의 능력에 불안감을 느낀다.
- 동료의 성공이나 인기에 질투가 난다.
- 심판의 오심 때문에 하프타임 때 분노가 폭발한다.
- 부적절한 장난이 걷잡을 수 없이 악화된다.

- 몸을 보여주기 불편해하는 선수가 다른 사람들 옆에서 태연한 척 옷을 갈아입기 위해 고군분투한다.
- 팀원의 몸에서 장기간의 학대나 자해의 흔적일 수 있는 상처나 흉터를 발견했지만, 어떻게 해야 할지 모르겠다.
- 누군가 휴대전화로 동영상이나 사진을 촬영하고 있는 것을 발견한다.
- 공개적으로 몸매를 비판하는 등의 폭력 상황을 목격했으나 겁이 나서 아무 말도 못한다.
- 로커 룸에서 구역질 나는 것(사용한 생리대, 바닥에 떨어져 있는 배설물)을 발견한다.
- 새로 들어온 팀원이 호된 신고식을 치를 위기에 처한다.
- 우정에 금이 가는 행위(동료의 예전 여자 친구와 데이트를 하는 등)가 벌어진다.
- 성적 지향성의 차이로 로커 룸의 다른 학생들이나 당사자가 불편해진다.

이 배경에서 볼 만한 유형의 사람들

- 코치, 관리 직원, 선수, 체육 시간을 위해 옷을 갈아입는 학생

이 배경과 밀접한 다른 배경

- **시골 편** 체육관, 고등학교 구내식당, 고등학교 복도, 스쿨버스, 십 대의 방
- **도시 편** 스포츠 경기 관람석

참고 사항 및 팁

로커 룸은 보통 헬스클럽이나 학교 체육관에 있다. 즉, 사람들이 아주 자신감에 차 있거나 아주 불안해지는 장소라는 뜻이다. 여기에 다른 사람들 앞에서 옷을 갈아입어야 한다는 취약성까지 더해지면, 갈등 상황이 만들어지기 딱 좋은 배경이 된다.

배경 묘사 예시

나는 차가운 철제 벤치에 축 늘어졌다. 땀이 등과 옆구리로 흘러내렸다. 더러워

진 보호 패드와 흠뻑 젖은 유니폼에서 나는 악취는 맡기만 해도 졸도할 지경이었다. 내 시선은 발치의 닳은 파란색 타일에 고정되어 있었고, 그때 다른 선수들이 줄지어 들어왔다. 아무도 말을 하지 않았다. 질질 끌리는 발소리와 사물함 문이 조용히 열리는 소리는 우리의 참패를 더없이 간결하게 말해주고 있었다.

- **이 글에 쓴 기법** 다중 감각 묘사
- **얻은 효과** 분위기 설정, 감정 고조

스쿨버스

School Bus

풍경

검은색 장식이 들어간 노란색 차량, 차량 측면에 쓰인 학교 혹은 지역 이름, 종이에 써서 창문에 붙인 버스 번호, 버스 앞쪽에 부착된 별도의 깜빡이등[도로 위에서 다른 차들에게 스쿨버스의 승하차를 알리기 위해 차체 전면에 부착한 황색과 적색 점멸등], 다른 차량에게 멈추라는 신호를 주는 정지 표지판과 그것이 달린 긴 가로대[스쿨버스가 멈출 때, 승하차하는 학생들의 안전을 위해 차체 측면에 부착되어 있는 정지 가로대가 앞으로 돌출된다], 얼룩투성이 창문, 차창에 눌린 얼굴, 악천후 때 쓰는 차량 맨 위의 점멸하는 안개등, 접이식 출입문과 승차 계단, 줄지어 배치된 초록색 혹은 검은색 좌석들을 좌우로 나누며 차내 가운데에 나 있는 좁은 통로, 차내 바닥에 길게 깔린 고무 깔개, 차 후면의 비상 탈출구와 그 양쪽으로 난 창문, 쓰레기통, 위아래로 여닫을 수 있는 좌측과 우측의 미닫이 창문들, 차 내부 뒤쪽을 볼 수 있는 백미러가 달린 운전석 구역, 버스 맨 앞 좌석에 앉은 버스 안전 요원, 안내문과 표지 들(비상구, 차내 규정, 버스 운전사 이름이 적힌), 차내에서 회전하며 돌아가는 작은 선풍기, 운전대와 페달, 출입문 개폐용 핸들, 자리에서 옆으로 앉아 다리를 통로 쪽으로 내민 학생, 바닥에 떨어진 책가방, 쓰레기(종이 뭉치, 과자 포장지, 몽당연필, 과자 부스러기), 매거나 안 맨 안전벨트, 바닥이나 좌석 아래쪽에 붙은 껌, 버스가 움직일 때마다 바닥에서 굴러다니는 연필이나 물병, 아이들(옆에 앉은 아이나 통로 맞은편 아이에게 말을 걸고, 책을 읽거나 숙제를 하고, 창밖을 내다보고, 좌석에서 통통 뛰어오르고, 좌석에 늘어져 있고, 서로 쿡쿡 찌르거나 밀치고, 쪽지를 건네고, 자리를 바꾸고, 휴대전화를 들여다보고, 음악을 듣고, 운전사에게 큰 소리로 꾸지람을 듣는), 버스의 움직임에 따라 함께 흔들리는 몸, 앞 좌석 뒤편에 난 연필 구멍, 천을 덧대 수리한 좌석, 표면이 갈라져 그 안의 완충재가 비어져 나온 좌석, 버스 벽에 그리거나 새긴 낙서, 천장의 매립형 조명, 한 줄로 버스에 타고 내리는 아이들, 창밖으로 휙휙 지나가는 다른 차들과 바깥 풍경, 버스가 도로의 요철 부분을 지날 때마다 반동으로 뒷좌석에서 요동치는 아이들

소리

버스가 시동이 켜진 채로 멈춰 있을 때 엔진이 지속적으로 내는 부르릉 소리, 버스가 속도를 높일 때 커지는 소음, 브레이크를 밟을 때 나는 끽끽 소리, 운전 기사가 차에 타는 아이들에게 건네는 인사, 라디오에서 들리는 음악, 배차용 무선으로 들려오는 배차 담당자의 목소리, 아이들을 조용히 시키는 안전 요원, 버스의 소음 속에서도 꿋꿋이 웃고 떠드는 아이들, 바닥에 떨어지는 책가방, 통로를 질질 끌 듯 걸어가는 발소리, 좌석에 털썩 앉는 소리, 바닥에서 이리저리 구르는 연필이나 크레용, 칩이나 과자 봉지를 뜯는 소리, 창문을 열자 더 잘 들리는 외부 교통 소음, 열린 창문으로 휙 들어오는 바람, 철로 앞에서 정차하는 동안 아이들에게 조용히 하라고 외친 운전사의 말이 끝난 직후 급격히 찾아오는 침묵, 전화벨, 통로를 지나면서 좌석들을 연속으로 치는 아이, 구겨지는 과자 포장지, 후루룩 마시는 팩에 든 주스나 물, 찍찍 여닫히는 도시락 가방의 벨크로, 책가방 지퍼를 여는 소리, 찰그랑거리는 안전벨트

냄새

발 냄새, 땀, 과일 향이나 민트 향 껌, 향수와 보디 스프레이, 열린 창문으로 들어오는 신선한 공기, 흰 곰팡이와 진흙(춥고 습기 찬 날씨의 경우), 버스의 배기가스

맛

향이 나는 립크림, 점심을 먹고 남긴 음식(그래놀라 바, 과일, 샌드위치, 칩, 쿠키, 당근, 셀러리), 탄산음료, 물, 주스, 껌, 박하사탕, 사탕, 초콜릿 바

촉감과 느낌

쿠션감이 부족한 좌석, 차가운 금속으로 된 내부 벽, 어깨에 멘 묵직한 책가방, 좌석에서 들어 올리는 무거운 책가방, 바닥에 쏟아진 뭔가에 쩍쩍 달라붙는 신발, 좌석 뒷부분을 누가 차는 느낌, 창문으로 들어오는 시원한 바람, 누군가 뒤에서 톡톡 두드리는 어깨, 누군가 쿡 찌르는 느낌, 앞으로 껴안아 든 책가방, 휘리릭 훑는 책이나 만화책, 손에 쥔 차가운 음료, 바깥을 보려고 창문에 서린 성에나 수증기를 슥 닦는 느낌, 성에 낀 창문 위에 하는 낙서나 틱택토 게임tic-tac-toe game[두 사람이 아홉 개의 칸 안에 각자 ○와 ×를 번갈아 넣어, 같은 무늬로 나란히 세

칸을 먼저 채우는 사람이 이기는 놀이], 창문 위에 입김을 불고 그 위에 손가락으로 뭔가를 쓰는 느낌, 앞 좌석을 차는 발, 좌석에서 달랑거리는 짧은 다리, 앞 좌석 너머까지 보려고 쭉 펴는 몸, 책가방이나 배낭 안을 뒤지는 느낌, 음료수 캔 표면에 생긴 물방울 때문에 미끄러운 손, 끙끙거리면서 여닫는 창문, 좌석에 털썩 앉는 느낌, 세 명이 한 좌석에 끼어 앉는 느낌, 버스가 과속방지턱을 지날 때 세게 요동치는 몸, 운전사가 브레이크를 밟을 때 앞 좌석을 부여잡는 손

이 배경에서 벌어질 만한 갈등의 원인

- 버스 안에서 괴롭힘과 주먹다짐이 벌어진다.
- 금지된 과자나 음료를 쏟아서 엉망진창이 된다.
- 자신을 괴롭히는 친구들 때문에 어쩔 수 없이 운전사의 화를 돋울 어리석은 장난을 쳐야 한다.
- 무슨 일이 있어도 화장실에 가야만 하는 급박한 사정이 생긴다.
- 내려야 할 정류장을 놓친다.
- 다른 학생에게 원치 않는 애정 공세를 받는다.
- 운전사를 괴롭히거나, 거짓말을 퍼뜨리겠다고 협박하거나, 일부러 기물을 파손하는 아이들이 있다.
- 외출 금지령이 내려져서 운전을 못하기 때문에 어쩔 수 없이 스쿨버스를 타야만 한다.
- 버스의 정지 표지판이 펼쳐졌는데도 정차하지 않는 제멋대로인 다른 운전자들이 있다.
- 아이가 차에 치인다.

이 배경에서 볼 만한 유형의 사람들

- 버스 안전 요원, 운전사, 학생

이 배경과 밀접한 다른 배경

- **시골 편** 초등학교 교실, 집단 위탁 가정, 체육관, 고등학교 구내식당, 고등학교

복도, 유치원, 교장실, 여름 캠프

• **도시 편** 레크리에이션 센터

스쿨버스의 분위기는 버스를 타는 학생 수와 나이대 등 몇 가지 요인에 따라 엄청나게 달라진다. 연중 일부 시기에는 분위기가 특히 더 시끄럽고 요란해진다. 예를 들어, 핼러윈 다음 날이라든가, 고대했던 현장학습 날이라든가, 크리스마스 방학 직전이 그렇다. 운전사는(같이 타고 있다면 안전 요원도) 자신이 맡은 아이들에게는 물론, 통학 시간이 얼마나 편할지 혹은 불편할지에도 큰 영향을 미친다. 임무에 충실한 어른이라면, 심드렁하거나 아이들에게 못되게 굴거나 부주의한 어른과는 아주 다른 통학 경험을 선사할 것이다.

배경 묘사 예시

나는 숨을 꾹 참으며 통로를 걸어갔다. 그렇게 하면 내가 좀 더 작아져서 내 엉덩이가 양쪽 좌석들을 줄줄이 건드리며 지나가는 일이 없을 것처럼. 버스 안은 조용해졌고, 몇 명의 눈이 나를 지켜보았다. 나는 맨 처음 보이는 빈자리에 조심스레 앉았고, 참으로 오랜만에, 이번 학교는 다를지도 모른다는 희망이 처음으로 부풀어 올랐다. 미소가 내 입술에 번졌을 때, 누군가 뒤에서 다 들리는 목소리로 이렇게 속삭였다. "저 정도면 과적 딱지 떼야 되는 거 아냐?"

• **이 글에 쓴 기법** 직유
• **얻은 효과** 감정 고조

풍경

미술 작품들로 채워진 벽, 타일이나 얇은 카펫이 깔린 바닥, 신발장, 아이들의 이름표가 달린 가방과 외투 걸이, 알록달록한 도시락, 작은 유아용 의자가 있는 탁자, 연필깎이, 그리기 수업을 위해 신문지를 깐 직사각형이나 땅콩 모양 탁자, 미술 가운 대신 어른용 셔츠를 덧입은 아이들, 수업 물품이 담긴 바구니들(크레용, 연필, 풀, 안전 가위, 만들기 수업에 쓸 파이프 클리너pipe cleaner[원래는 파이프나 빨대처럼 좁고 기다란 관 안쪽을 청소하는 용도의 솔로, 꼰 철사에 자잘한 털을 붙여놓은 형태. 이를 다양한 색과 길이로 제조하여 만들기용 문구로 쓴다]), 선생님의 책상(수업 계획서, 달력, 스테이플러와 테이프, 펜이 한가득 꽂힌 머그잔, 휴지, 손 세정제가 놓인), '금주의 어린이'로 뽑힌 아이들의 사진들이 핀으로 꽂혀 있는 게시판, 부드러운 매트가 깔려 있고 연주하기 쉬운 악기(글로켄슈필, 탬버린, 종, 마라카스, 녹음기)가 준비된 음악 공간, 놀이 공간(탈 수 있는 장난감 차, 장난감 집, 화려한 의상, 블록과 장난감이 있는), 책으로 가득 찬 책장과 앉을 수 있는 빈백 의자나 쿠션이 있는 독서 공간, 종이 쓰레기들과 과자 부스러기 가운데 놓인 쓰레기통, 모둠 활동 때 쓰는 화려한 깔개, 계절에 어울리는 실내장식과 아이들 작품으로 반쯤 가려진 창문들, 천장에 매단 종이 과제물, 러그에 떨어져 빛나는 반짝이 장식, 벽에 남은 핀 자국과 테이프 조각이나 끈끈한 풀 자국, 울타리 있는 놀이터(미끄럼틀, 그네, 모래놀이 구역이나 고무 매트 위에 놓인 놀이 집이 있는)로 이어지는 유치원 전용 출입구, 화장실, 뛰어다니거나 노는 아이들, 지도하는 교사, 아이를 데려가거나 데려오는 부모

소리

아이들(울고, 노래하고, 이야기하고, 허황된 이야기를 지어내고, 꺅꺅 소리 지르고, 싸우고, 우는), 울리는 전화기, 인도에 탁탁 부딪치는 신발, 밖으로 나가려고 줄지어 서서 나란히 한 줄로 손을 잡는 아이들, 카펫 위를 덜컥거리며 지나가는 플라스틱 장난감 차와 트럭, 피겨와 공룡으로 가상의 싸움을 벌이는 아이들, 쾅 닫히는 문, 종이를 사각거리며 자르는 가위, 신나는 음악과 노래, 끽끽거리는 그네, 손으로 하는 놀이에서 들리는 손뼉 소리와 찰싹 때리는 소리, 공기를 가르는

줄넘기 줄, 바람 부는 날 나뭇잎이 철제 울타리에 닿아 달그락거리는 소리, 낮잠 시간을 시작할 때 선생님이 읽어주는 동화, 바스락거리는 간식 봉지, 여닫히는 도시락 통, 빨대로 빨아들이는 주스 팩의 마지막 한 방울, 분수식 음수대에서 콸콸 나오는 물, 바닥을 긁거나 넘어지는 의자, 쓰러지는 블록 탑, 벽에 부딪히는 장난감 차, 아이들이 책을 읽는 동안 조용히 넘어가는 책장, 개수대에서 튀는 물, 내려가는 변기 물, 끽 열리는 놀이터 문, 올렸다 내렸다 하는 웃옷 지퍼, 꿍음을 내거나 듣기 좋은 소리를 내는 악기들, 코 푸는 소리, 아파서 나는 소리(재채기, 기침, 훌쩍이는 콧물)

냄새

간식(크래커, 그래놀라 바, 쿠키, 칩, 과일), 주스, 우유, 커피, 풀, 페인트, 소독제, 땀, 소변, 공기 탈취제, 향을 넣은 마커 펜, 종이, 토사물

맛

집에서 가져온 간식이나 점심 식사, 주스, 물, 우유, 모래, 페인트, 흙

촉감과 느낌

환기구에서 불어오는 뜨거운 바람, 부채의 시원한 바람, 갑자기 꼭 껴안아주는 아이, 끈적끈적한 손, 땀에 젖어 아이의 이마에 달라붙은 머리카락, 부드러운 휴지로 피부를 닦는 느낌, 그림책의 매끈한 책장들, 유아용 의자에 떨어진 과자 부스러기, 보송보송한 카펫과 봉제 인형, 딱딱한 플라스틱 의자, 어깨를 잡아당기는 배낭, 놀이터에서 묻어온 모래알과 흙, 손끝에 묻은 분필 가루, 의자나 선반에서 뛰어내렸다가 착지를 잘못했을 때 왈칵 느껴지는 통증, 사방치기 놀이를 할 때 콘크리트 바닥에서 어느 순간 발이 받는 충격, 그네를 타며 얼굴에 확 와 닿는 바람, 얼굴과 머리에 똑똑 떨어지는 빗방울, 뜨거워진 미끄럼틀을 탈 때 다리 뒤쪽이 타는 듯한 느낌, 잡기 놀이를 하다가 심하게 밀쳐진 느낌, 빈백 의자나 쿠션의 부드러운 탄력, 피부에 달라붙은 반짝이 장식, 끈끈한 풀, 질척거리는 찰흙, 음수대에서 마시는 차가운 물이 턱을 타고 흐르는 느낌, 덜 마른 핑거페인트finger paint[손으로 그리는 용도를 위해 만들어진 젤리형 물감], 미끈거리는 비누, 차가운 손 세정제, 낮잠 시간에 점점 무거워지는 눈꺼풀, 전동 연필깎이의 진동

이 배경에서 벌어질 만한 갈등의 원인

- 아이들의 등하원 시간에 부모들 사이에 갑자기 싸움이 벌어진다.
- 아이들 머리카락에 갑자기 이가 생긴다.
- 아이들 간의 싸움이 큰 소동으로 번지거나 아이 중 누군가가 다친다.
- 아이에게 원인을 알 수 없는 멍이나 베인 상처가 보인다.
- 화재경보기가 켜진다.
- 부모가 아이를 데려갈 시간에 늦게 왔거나, 도저히 데려갈 상황이 아닌 상태로 나타난다.
- 근처 놀이터에 나갔다가 아이를 놓친다.
- 아이들이 뭔가 마음에 걸리는 일에 대해 얘기하는 걸 듣게 된다(학대, 약물 복용, 성적인 위법 행위).
- 원내에 누가 침입한다.
- 아이를 데려갈 권리가 없는 사람이 와서 아이를 데려가려고 한다.
- 원생 중 한 명이 예방접종을 하지 않았다는 사실을 알게 된다.

이 배경에서 볼 만한 유형의 사람들

- 행정 직원, 도우미, 돌보미, 아이들, 부모와 조부모, 특별 손님(마술가, 음악가, 작가, 인형 조종사), 선생님

이 배경과 밀접한 다른 배경

- 아이 방, 초등학교 교실, 놀이터, 스쿨버스

참고 사항 및 팁

유치원 소유자의 집에서 운영되는 일부 유치원('데이홈dayhome'이라는 형태)이 있는가 하면, 별도의 건물에 위치한 유치원도 있다. 유치원을 배경으로 골랐다면 유치원이 집 근처에 있을지, 직장 가까이에 있을지 정해야 한다. 또한 데이홈은 일반 유치원보다 원생 수가 적다.

세라는 선생님이 부드럽게 시키는 대로 순순히 문밖으로 나오자마자, 창가로 달려가 안을 들여다봤다. 대부분의 아이들은 독서 공간에 앉아서 이야기 시간이 시작되기를 기다리며, 서로 속삭이거나 키득거리거나 러그에서 풀린 올을 잡아당기고 있었다. 세라의 작은 딸 몰리는 아이들이 둥그렇게 모인 곳으로 주춤주춤 걸어갔고, 선풍기가 도는 지점을 지날 때는 머리카락이 흩날리기도 했다. 세라의 인생에서 제일 긴 5초가 지났다. 둥근 원 속의 작은 남자아이가 자리를 좁혀 앉아준 덕분에 몰리도 그 옆에 앉을 수 있었다. 남자아이는 몰리에게 치즈 크래커가 든 봉지를 내밀었다. 몰리는 크래커 하나를 집으며 새 친구에게 웃어 보였다. 세라는 눈물을 삼키며 창틀에서 떨어져 직장으로 향했다. 그녀의 신발이 타일 위에 딸깍딸깍 부딪치며 외로운 소리를 냈다.

- **이 글에 쓴 기법** 다중 감각 묘사
- **얻은 효과** 분위기 설정, 감정 고조, 긴장과 갈등

졸업 무도회 Prom

(풍경)

그해에 선정된 주제에 따라 꾸며진 실내장식, 풍선으로 만든 아치문, 빛나는 조명이 한 줄로 길게 이어진 장식, 드리워진 망사 장식, 떠다니는 풍선들, 안내원들이 표를 받는 탁자, 사진 촬영 장소로 쓰는 이동식 정자, 춤추는 공간인 댄스플로어, 식탁보, 가운데 놓는 꽃 장식, 일렁이는 촛불, 색종이 조각들로 장식된 수많은 원형 탁자, 무도회장 전체에 반짝이는 빛 조각을 뿌리는 디스코 볼이나 특수 조명, 학생들 사진과 학교 활동 모습을 연속으로 비추는 프로젝터 영상, 디제이가 음악을 트는 공간, 행사가 무사히 진행되도록 감독하는 주최자, 바닥에 흩뿌려진 색종이 조각들, 순간순간 색을 바꾸는 스포트라이트 조명, 댄스 타임 때 작동하는 섬광 효과, 음료와 다과가 놓인 탁자들, 드레스를 입고 꽃 장식을 달고 클러치 백을 든 여학생들, 턱시도를 입고 부토니에르boutonniere[남성 정장이나 턱시도 좌측 상단에 꽂는 꽃 장식]를 단 남학생들, 춤추는 사람들, 앉아서 먹고 마시는 사람들, 휴대전화를 보거나 사진을 찍는 사람들, 행사를 지켜보는 교사와 학부모 자원봉사자들, 휴대용 술병에 넣어 온 술을 몰래 마시거나 담배를 피우러 밖으로 나가는 십 대들

(소리)

문이 여닫힐 때마다 커졌다 작아졌다 하는 음악, 타일이 깔린 바닥 위를 걷는 하이힐, 웃음과 수다, 음악 때문에 커지는 말소리, 외침과 고함, 야유와 날카로운 휘파람, 앰프를 통해 증폭된 디제이의 멘트, 총학생회장의 연설, 안내 방송을 하는 교장이나 교사, 커플이 슬그머니 자리를 뜰 때 복도에 울리는 발걸음, 무리 지어 화장실로 향하는 여학생들, 무도회 여왕과 왕이 왕관을 쓸 때 터지는 환호와 박수

(냄새)

생화, 헤어스프레이, 향수, 구강청결제, 다과

맛

편치, 물, 탄산음료, 주스, 과일, 프레첼, 칩, 땅콩, 소스를 곁들인 채소, 치즈와 크래커, 샌드위치, 속을 채운 버섯 요리, 꼬치구이, 미트볼, 케이크, 쿠키, 브라우니, 초콜릿 분수에서 즐기는 음식들(딸기, 마시멜로, 네모난 파인애플, 한 입 크기의 치즈 케이크, 비스코티[아몬드 가루를 넣어 바삭하게 구운 이탈리아식 비스킷의 일종]), 박하사탕, 껌, 립글로스, 술

촉감과 느낌

꽉 조이는 드레스나 셔츠 깃, 화려한 정장 재킷, 거치적거리는 손목의 꽃 장식, 핀과 스프레이로 고정한 헤어스타일, 흐르는 듯한 부드러운 소재의 드레스 천, 조악한 스팽글 장식이나 레이스, 하이힐을 신고 불안하게 선 느낌, 새 신발 때문에 아픈 발, 파트너와 다정하게 추는 춤, 파트너의 어깨에 기댄 한쪽 얼굴, 따뜻하거나 땀으로 젖은 손을 잡는 느낌, 춤추다 다른 상대와 부딪치는 느낌, 댄스 타임 사이에 마시는 음료, 돌아가거나 흐트러지지 않았는지 다듬는 드레스, 상대의 허리에 꽉 두른 팔, 가슴에 쿵쿵 울리는 저음의 음악, 댄스 타임 때문에 실내 온도가 올라가서 흘러내리는 땀, 바람을 쐬려고 밖으로 나갔을 때 확 시원해지는 느낌

이 배경에서 벌어질 만한 갈등의 원인

- 친구들이나 파트너에게 잘 보이려는 생각에 돈을 너무 많이 썼다.
- 무도회 바로 전날에 애인에게 차인다.
- 누군가의 드레스나 정장에 뭔가를 쏟는다.
- 옷차림이나 파트너 때문에 부끄럽다.
- 다 커플인데 자신만 혼자다.
- 무도회 여왕과 왕을 뽑는 경쟁에서 진다.
- 보란 듯 상대와 깨가 쏟아지는 예전 애인을 우연히 맞닥뜨린다.
- 못된 여학생들의 희생양이 된다.
- 남자 친구에게 차인 여학생을 도와주려는 마음에 우르르 몰려든 친한 친구들이 화장실을 점령한다.

ㅊ

- 잘 모르는 사람과 파트너가 되어 무도회에 참석했는데, 그(그녀)가 그다지 좋은 상대가 아님을 깨닫는다.
- 무도회 중에 혹은 무도회가 끝난 뒤에 어떤 일을 억지로 해야 하는 상황에 놓인다.
- 제일 원했던 상대가 아닌 사람과 무도회에 참석하게 된다.
- 파트너가 춤을 아주 못 추거나 이상한 춤을 춘다.
- 부모가 말도 안 되는 이른 시간에 귀가를 종용하며 자녀를 데리러 온다.
- 자원봉사를 핑계로 무도회에 와서는 자녀를 감시하는 황당한 부모가 있다.
- 누군가 음료에 약을 탄다.
- 같은 성별의 상대에게 춤을 신청하고 싶지만, 거절당할까 봐 혹은 공개적으로 커밍아웃당할까 봐 두렵다.
- 자신의 파트너가 다른 사람과 애정 행각을 벌이는 모습을 본다.
- 몸매에 자신이 없거나 외모를 지적당한다.

이 배경에서 볼 만한 유형의 사람들

- 디제이, 사진사, 학생, 교사와 교장, 무도회 여왕과 왕, 현장 직원(웨이터와 웨이트리스, 운영 팀), 자원봉사자

이 배경과 밀접한 다른 배경

- **시골편** 기숙학교, 체육관, 고등학교 복도
- **도시 편** 댄스홀, 정장을 입어야 하는 행사, 캐주얼 다이닝 레스토랑, 미용실, 리무진

참고 사항 및 팁

졸업 무도회의 규모는 소박하고 단순한 정도부터 할리우드 레드 카펫 행사급까지 다양하다. 부유한 동네의 학교라면 졸업 무도회를 호텔에서 열어 맛 좋은 다과를 제공하고, 화려한 실내장식에 참석자들에게 공짜 선물 꾸러미까지 나눠줄 수도 있다. 하지만 그렇지 못한 동네의 학교에서는 훨씬 작은 규모의 졸업 무도

회가 학교 체육관이나 지역 회관 혹은 교회 건물에서 열린다.

천장 가까이 둥실둥실 떠 있는 수백 개의 풍선들 때문에 평소 체육관을 장식하던 스포츠 표지와 깃발들은 보이지 않았다. 조명이 반짝였고, 오늘 농구 코트는 화려한 드레스를 입은 여자애들과 턱시도를 입은 훈남들 뒤에 숨었다. 보통은 이곳에서 땀과 수치심의 냄새를 맡곤 했지만, 오늘 밤의 공기에서는 향수와 헤어스프레이 냄새가 났다. 문이 열리자 바람이 들어와 맨살을 드러낸 등이 으스스 떨렸다. 나는 드레스의 보디스bodice[블라우스나 드레스 위에 입는 여성용 조끼. 코르셋처럼 딱 맞게 입어 몸매가 드러나게 한다]를 끌어 올리고, 머리를 매만졌다. 그러고는 10센티미터짜리 하이힐을 과감하게 내딛으며 내 인생 최고로 멋진 밤을 향해 앞으로 나아갔다.

- **이 글에 쓴 기법**　대비, 다중 감각 묘사
- **얻은 효과**　분위기 설정, 감정 고조

ㅈ

체육관　　　　　　　　　　　　　　　　　　　　**Gymnasium**

풍경

매표구, 트로피 진열장이 즐비한 휴게실, 스낵을 파는 구내매점, 콘크리트 블록 벽, 윤이 나는 목재 바닥, 벽의 아랫부분에 덧댄 충격 방지 패드, 벽에 걸린 수상 시즌 기념 배너, 바닥에 페인트로 그린 학교 이름과 마스코트, 곧 있을 학교 행사를 알리는 손으로 쓴 포스터, 벽을 따라 붙인 광고판, 벽 쪽의 관람석, 농구 골대(바닥에 고정된 골대 또는 높이를 조절할 수 있거나 접어서 보관할 수 있는 이동형 골대), 득점 게시판, 스피커, 바닥의 페인트 표시, 아나운서와 점수 기록원이 앉는 소형 유리 부스, 벽 한쪽에 커튼이 쳐진 무대(강당으로도 쓰는 체육관의 경우), 프로그램 진행을 위한 오디오와 무대 장비, 바닥 연마제, 겹겹의 이중문, 펄럭이는 깃발, 체육 수업에 쓰는 스포츠 장비(공들이 놓인 선반, 레슬링 매트, 테니스 라켓, 웨이트트레이닝 장비, 평균대, 줄넘기, 작은 트램펄린, 빈백 의자, 낙하산 등), 놓친 공, 영역을 표시하는 칼라콘, 체육관에 딸린 남녀 로커 룸, 여러 개의 화장실, 음수대, 체육 시간에 운동하는 아이들, 훈련하거나 시합하는 스포츠 팀, 학생들과 소통하며 호각을 부는 코치, 전구를 바꾸고 바닥을 왁스 칠하는 시설관리 직원, 관람석에서 경기를 구경하는 관중들

소리

반향음, 음향 장치를 통해 들리는 아나운서의 목소리, 바닥과 마찰하며 끽끽거리는 운동화, 수많은 사람들이 달리느라 천둥처럼 들리는 발소리, 심판이 부는 호각, 경기가 끝났음을 알리는 버저, 자기 팀원들에게 고함치는 코치, 박수 치고 고함치는 관중, 서로를 큰 소리로 부르는 선수들, 바닥에 튕기는 공, 강타하는 배구공, 바닥 위를 미끄러지듯 나아가는 선수들, 농구공이 그물을 뒤흔들며 골대의 뒤판에 부딪쳐 튕기는 소리, 쾅 닫히는 묵직한 문, 아이들의 웃음, 수다 떠는 학생들, 누군가 득점하면서 일제히 비명을 지르며 보내는 박수갈채, 경기가 끝나자 박수를 치는 팀의 선수들, 격려하거나 힐난하느라 큰 소리로 떠드는 부모들, 응원하는 치어리더들

냄새

땀, 구내매점에서 사 온 뜨거운 음식, 커피, 냄새 나는 신발, 갓 세탁한 유니폼에서 나는 섬유 유연제의 향, 바닥 왁스 및 세제

맛

플라스틱 마우스 가드, 금속 호각, 매점 음식(나초, 조각 피자, 핫도그, 햄버거, 칩, 사탕, 팝콘), 물, 탄산음료, 커피

촉감과 느낌

단단한 철제나 목재로 된 관람석, 등받이 없는 의자 때문에 아픈 허리, 무릎에 올려놓은 음식, 뚝뚝 떨어지는 땀, 팔락거리는 신발 끈, 묶은 머리카락이 풀리면서 얼굴에 나부끼는 느낌, 깔깔하고 올록볼록한 농구공, 매끈한 배구공, 배구공을 쳐서 네트 위로 넘기는 느낌, 다른 팀 선수들 사이에서 떠밀리거나 부딪히는 느낌, 바닥에 넘어지는 느낌, 벽에 덧댄 패드에 세게 부딪힌 몸, 세게 부딪친 무릎이나 접질린 발목, 밟힌 발, 분투하느라 욱신거리는 근육, 가슴이 터질 것처럼 숨이 차는 느낌, 부상 중에도 끝까지 임하는 경기, 건조한 입안, 극심한 갈증, 타임아웃 때 들이켜는 물, 땀에 젖어 살에 달라붙는 유니폼, 땀에 젖어 이마에 들러붙는 머리카락, 경기 시작 전의 불안감, 쉬는 시간이나 체육 시간에 달리고 놀 수 있게 된 것이 좋아서 들뜬 아이, 볼륨이 지나치게 높은 음향 장치, 하이파이브를 해오는 같은 팀 선수

이 배경에서 벌어질 만한 갈등의 원인

- 코치에게 팀 관리 방식이 문제라고 고함치는 학부모가 있다.
- 학생이나 코치, 학부모가 부적절한 행동으로 경기에서 퇴출당한다.
- 부상을 입는다(우연히 혹은 고의적으로).
- 자신의 능력에 대해 고민이 생긴다.
- 경기 중에 중대한 실수를 저지른다.
- 음향 시스템이 고장 나거나, 득점 게시판이 고장으로 잘못 기록된다.
- 스카우터가 와 있어 긴장된다.

449

- 체육 시간에 공을 독차지하는 학생이 있다.
- 편애하는 선수를 눈감아주는 편향된 코치가 있다.
- 뇌물을 받아 상급자에게 떼주는 선수들이 있다.
- 고등학교 스포츠를 놓고 도박판이 벌어진다.
- 팀과 학교 간에 극심한 경쟁이 벌어진다.
- 경기가 끝난 후 폭력 사건이 벌어진다.
- 학부모들이 늘 바쁘다는 핑계로 경기에 불참한다.

이 배경에서 볼 만한 유형의 사람들

- 코치, 대학교 스카우터, 학부모, 체육 계열 학생, 심판, 기자, 관중, 스포츠 팀과 선수들, 교사

이 배경과 밀접한 다른 배경

- **시골 편** 기숙학교, 초등학교 교실, 고등학교 복도, 로커 룸, 졸업 무도회, 대학교 대형 강의실, 대학교 안뜰
- **도시 편** 스포츠 경기 관람석

참고 사항 및 팁

학교 체육관은 주로 체육 관련 행사에 쓰이지만, 공간이 넓고 좌석이 있어서 다른 모임이나 회합에도 적당하다. 학교 체육관은 규모와 자원에 따라 특별 프로그램이 열리기도 하고, 시상식이나 무도장, 지역사회의 투표소, 오락 행사장(최면술사가 진행하는 쇼나 마술 쇼 등), 졸업식장으로 쓸 수도 있다.

배경 묘사 예시

터너 코치는 호각을 불었지만 소용없는 일이었다. 훌라후프는 여전히 바닥에서 빙글빙글 돌고 있었다. 사방에서 공들이 날아다녔다. 아이들은 강아지처럼 몸을 뒤틀었고, 체육관 바닥에 사뭇 장엄하게 그려진 학교 마스코트를 철저히 무시하듯 그 위를 이리저리 뒹굴었다. 터너는 지끈거리는 머리에 손을 얹었다. 그

리고 초등학교 체육 교사 일로 돈을 좀 더 벌 수 있을 거라는 생각이 착각인지도 모른다고 생각했다.

- **이 글에 쓴 기법**　직유
- **얻은 효과**　성격 묘사, 긴장과 갈등

초등학교 교실　　Elementary School Classroom

풍경

교실 전면을 가로지르는 화이트보드, 화이트보드 밑 선반에 놓인 다양한 색깔의 마커 펜 세트와 지우개, 교사용 책상(컴퓨터와 프린터, 쓰레기통, 성적표와 출석부 폴더, 머그잔, 졸업한 제자들에게 받은 자질구레한 선물, 벽걸이 달력, 스테이플러, 의자가 있는), 타일이나 카펫이 깔린 바닥(주인 없는 몽당연필, 지우개, 반짝거리는 머리띠 따위가 여기저기 떨어져 있는), 학생들의 미술 작품들로 장식하거나 특별 과제 계획 따위를 스테이플러로 고정한 게시판, 창턱에 놓인 꽃 묘목을 심은 스티로폼 컵, 서가에 빼곡한 책, 열을 맞춰 놓은 책상(긁힌 자국이 많은 책상 위에 책, 종이, 공책이 쌓여 있는), 책과 학용품으로 가득 찬 책상, 행성과 별자리를 색칠한 스티로폼 공에 실을 달아 천장에 매단 장식, 교실 뒤 벽에 각자 책가방과 겉옷을 걸도록 이름과 함께 붙어 있는 못걸이, 비누와 갈색 종이 타월이 마련된 세면대, 수납장(미술 도구, 퍼즐, 수학 게임, 학습 보조 기구로 가득 찬), 벽에 부착된 연필깎이와 그 아래 바닥에 쌓인 연필밥, 교실 뒤에 놓인 두 대의 컴퓨터, 분실물 보관함, 벽시계, 보물 상자나 상품 통(스티커, 개별 포장한 사탕, 판박이 스티커, 저렴한 팬시 상품이 든), 수조나 반려동물 케이지, 한쪽 벽에 쭉 걸어둔 알파벳, 인터컴, 화이트보드 앞에서 수업을 하거나 학생들을 개별적으로 지도하는 교사, 수업 과제를 돕는 보조 교사나 학부모, 한눈을 팔며 빈둥대거나 쪽지를 돌리는 학생

소리

학생들(교실을 돌아다니며 떠들고, 웃고, 속닥거리고, 소리를 지르고, 노래하고, 왔다 갔다 하는), 교사의 단조로운 목소리, 날카롭게 울리는 화재경보기, 인터컴에서 치직거리거나 먹먹한 소리로 흘러나오는 교장의 공지 사항, 쾅 닫히는 문, 운동화 밑창이 교실 바닥과 마찰하면서 나는 끽끽 소리, 복도에서 울리는 목소리, 바닥을 긁는 의자, 책가방 지퍼를 여는 소리, 드르륵 돌아가는 연필깎이, 볼펜의 누름단추를 반복해 누르는 학생, 철제 쓰레기통에 쓰레기를 던져넣을 때마다 나는 텅텅 소리, 교실 뒤쪽에서 속닥거리는 학생들, 뒤적이거나 구기거나 찢는 공책, 바인더의 스프링을 여는 소리, 휙휙 넘기는 교과서, 큰 소리로 책을 읽

어야 하는데 멈칫하며 웅얼거리는 학생, 선반에서 잡아 빼는 통, 컴퓨터 키보드를 두드리는 손가락, 스테이플러의 또각또각 소리, 싹둑거리는 가위, 째깍거리는 벽시계, 타이머의 따르릉 소리, 교실 밖에서 부는 바람이나 교실 창문을 두드리는 빗소리, 열린 창문으로 들리는 놀이터에서 노는 아이들 소리, 딸깍거리거나 웅웅거리며 작동하기 시작한 난방기나 에어컨, 바닥에 떨어지는 책

냄새

구내식당에서 흘러나오는 기름진 음식 냄새, 열린 창문으로 들어오는 신선한 공기, 왁스 같은 크레용, 마커 펜, 땀에 젖은 몸, 냄새 나는 발, 풀, 고무지우개, 손 세정제나 청소용품의 톡 쏘는 냄새, 페인트, 점토, 오래된 카펫, 선반이나 책가방에 넣고 잊어버린 과일이 썩는 냄새, 과학 과제와 관련된 물질(화학물질, 흙, 물, 식초, 금속, 플라스틱, 고무, 적외선 램프), 과자(크래커, 쿠키, 칩), 비의 청명한 냄새

맛

나무 연필, 과일 향 껌, 사탕, 급우의 생일에 먹는 컵케이크나 도넛, 간단한 식사, 물, 주스, 입술에 묻은 땀

촉감과 느낌

책상 위의 매끈한 컴퓨터, 연필심의 뾰족한 느낌, 바닥에 앉을 때 두 손바닥에 닿는 펠트 같은 카펫, 지우개의 탄성, 연필을 깎으면서 진동하는 연필깎이, 딱딱해서 불편한 의자, 지나치게 작은 책상 아래에 자꾸만 부딪히는 무릎, 어깨에서 스르르 미끄러져 바닥으로 떨어지는 책가방, 금세 풀릴 듯 헐거운 신발 끈, 뒷줄에 앉은 급우가 등을 쿡쿡 찌르는 느낌, 반질반질한 책장, 매끄러운 용지, 화이트보드에 마커 펜으로 적을 때 미끄러지는 듯한 느낌, 붓의 빳빳한 털, 반질반질한 그림물감, 끈끈한 풀, 앉은 채 몸을 뒤로 기댈 때 움직이는 의자, 책상에 말라붙은 접착제 덩어리, 책상에 있는 지우개 찌꺼기가 팔뚝에 묻는 느낌, 한 손에 든 책의 무게감, 등을 눌러오는 의자 등받이, 줄 서서 기다리다 부딪치거나 넘어지는 느낌

이 배경에서 벌어질 만한 갈등의 원인

- 급우들에게 괴롭힘을 당하거나 학생들 간에 경쟁이 벌어진다.
- 상처 받은 감정 때문에 우정에 금이 간다.
- 시험을 망치거나 책을 떠듬떠듬 읽어서 창피하다.
- 팀에 선발되지 못한다.
- 누군가를 좋아하는 감정을 반 아이들 모두가 알게 된다.
- 물건이 없어지거나 도난당한다.
- 선생님이나 다른 학생에게 못된 장난을 치는 아이가 있다.
- 노골적인 편견이 있다(불우한 학생, 특정 종교를 믿는 학생 등).

이 배경에서 볼 만한 유형의 사람들

- 보건교사, 학부모 자원봉사자, 특별 손님(학교를 방문한 연예인이나 작가), 학생, 교사, 교장

이 배경과 밀접한 다른 배경

- 아이 방, 관리 물품 보관실, 체육관, 놀이터, 교장실, 스쿨버스

참고 사항 및 팁

초등학교의 교실 풍경은 학교의 유형, 위치, 자금 조달 능력에 따라 얼마든지 달라질 수 있다. 그러나 교실의 인상에 보다 큰 영향을 미치는 건 교사다. 교사가 조직적인가, 계획 없이 충동적으로 행동하는가? 보수적인가, 진취적인가? 상냥한가, 사무적인가? 쓰고 있는 이야기에 교실 장면이 등장해도 그다지 중요하지 않은 배경이라면 간단히 묘사해도 충분하다. 그러나 이야기의 흐름에 중요한 역할을 한다면 교사의 성격을 이해하고, 교실의 이모저모를 적절히 설계하는 것이 좋다. 그런 뒤 그 교실에서 벌어질 만한 갈등에 초점을 맞추자.

마지막 남은 학생마저 도망치고 문이 쾅 닫힌 뒤에야 피해 조사에 들어갔다. 허공에 난무하며 반짝거리는 별 장식. 젤리, 사과 주스, 딸기 요거트가 무지개처럼 뒤범벅된 화이트보드. 그리고 물이 넘쳐흐르는 싱크대. 물바다가 되기 전에 수도꼭지를 잠그려고 카펫 바닥을 가로지르자 신발 밑창이 끽끽 소리를 냈다. 부임 첫날 수업 치고는 나쁘지 않았다.

- **이 글에 쓴 기법** 과장, 다중 감각 묘사
- **얻은 효과** 성격 묘사

배경 연습

다음 문제를 풀면서 배경 묘사를 연습하자. 먼저 목차에서 장소를 하나 고른 뒤,
다섯 가지 감각에 해당하는 디테일을 두 개씩 써보자.

풍경

① _____ ② _____

냄새

① _____ ② _____

소리

① _____ ② _____

촉감

① _____ ② _____

맛

① _____ ② _____

이제, 이 배경을 묘사하는 대목을 써보되, 이곳에 처음 온 인물의 눈으로 묘사해보자. 빛의 정도, 하루 중 어느 때인지, 어떤 계절인지를 적절히 묘사하면서 앞에 쓴 감각 가운데 서너 개의 요소를 활용하자. 그리고 인물의 됨됨이와 그가 느끼는 감정을 읽는 사람들이 알 수 있도록 표현하자.

위에 쓴 글을 한 번 더 쓴다. 이번에는 '복선'을 넣어서 금방이라도 나쁜 일이 일어날 것 같은 분위기를 연출해보자. 미묘하게 불안한 분위기를 풍기거나 배경과 어울리지 않는 디테일을 묘사해 자연스럽게 그쪽으로 집중하도록 이끌어보자. 새로운 감각 요소를 끌어들여도 좋다.

이제 긴장감을 더할 때다. 위의 글을 다시 쓰되 이번에는 인물이 배경에 특정한 반응을 보이도록 쓴다. 인물은 도망칠 수도, 맞서 싸울 수도, 몸을 피할 수도 있을 것이다. 행동을 묘사하는 것은 물론 인물의 감정과 기분도 드러나야 한다. 짧은 문장이 긴박감을 연출하기에 더 좋다는 점도 잊지 말자.

이 툴의 인쇄 버전은 http://blog.naver.com/willbooks에서 다운로드 받을 수 있습니다.

배경 계획표

배경 묘사는 다양한 측면을 보여주어야 하며, 단순히 독자를 붙잡아두는 것 이상의 효과를 발휘해야 한다. 다섯 가지 감각, 빛의 감도, 기후와 계절에 대한 요소, 원하는 분위기에 대한 계획을 세워보자. 그리고 기억을 불러일으키거나 오래된 두려움이나 앞날에 대한 희망을 상징하는 것들을 떠올려보자.

장소와 장면	풍경	소리	냄새	맛

촉감과 느낌	기후	빛의 감도와 시간대	분위기와 감정	상징

《디테일 사전》 시리즈 소개

《디테일 사전: 도시 편》

디테일 사전 시골 편을 재미있게 읽었다면 솔깃할 만한 소식을 전한다. 이 시리즈엔 자매편이 있다. 바로 《디테일 사전: 도시 편》으로 120개의 배경 활용 방법은 물론 감각을 통한 묘사를 배우는 데 필요한 과정을 상세히 설명해두었다. 작중 인물의 성격을 구체화하고 이야기에서 필요한 사연을 제시하며, 인물이 특정한 감정을 일으키는 데 있어 배경이 얼마나 중요한지 알 수 있을 것이다.

아울러 전반적인 도시 배경을 통해 픽션과 실제 세계를 자연스러운 이음매로 통합할 수 있게 될 것이다. 이는 작가의 작품에 더 깊이 있는 진정성을 부여하는 요소다. 다음은 《디테일 사전: 도시 편》의 차례다.

지은이 안젤라 애커만Angela Ackerman
베카 푸글리시Becca Puglisi

안젤라 애커만과 베카 푸글리시는 글쓰기 코치이자 강사이며, 베스트셀러 '작가들을 위한 사전 시리즈Writers Helping Writers Series'의 공동 저자다. 대표작으로 《트라우마 사전》, 《캐릭터 직업 사전》, 《딜레마 사전》이 있다. 그들의 책은 미국 대학의 글쓰기 강의 교재로 쓰이고 있으며, 여러 언어로 번역되어 전 세계 소설가, 시나리오 작가, 편집자들이 곁에 두고 보는 작법 참고서로 자리 잡았다. 안젤라와 베카는 작가들이 능력을 연마할 수 있도록 돕는 웹사이트 Writers Helping Writers®와 스토리텔링 능력 함양에 도움을 주는 One Stop for Writers®를 만든 주인공이며 운영자이기도 하다. 이 두 인기 웹사이트는 예술적 영감과 더불어 글쓰기에 관한 실용적 지침을 얻을 수 있는 저장소로, 전 세계 작가들에게 큰 힘이 되고 있다.

옮긴이 최세희

대학에서 영문학을 전공한 후 문화콘텐츠 기획, 라디오방송원고를 쓰며 번역을 해오고 있다. 《렛미인》, 《예감은 틀리지 않는다》, 《사랑은 그렇게 끝나지 않는다》, 《사색의 부서》, 《에마》, 《깡패단의 방문》, 《킵》, 《인비저블 서커스》, 《맨해튼 비치》, 《우리가 볼 수 없는 모든 빛》 등을 우리말로 옮겼으며 공저에 《이수정 이다혜의 범죄영화 프로파일》이 있다.

성문영

부산대학교 한문학과를 졸업한 후 음악잡지 〈Hot Music〉 편집부 기자와 〈Sub〉 편집장을 거쳐 명음레코드 팝 마케팅부에서 일했고 영국 사우샘프턴 인스티튜트의 미디어 석사 과정을 수료했다. 음악 필자와 출판 번역자로 활동하며 팝 칼럼니스트로서 독특한 글쓰기와 위트 넘치는 가사 번역으로 유명하다. 《테이킹 우드스탁》, 《파이 바닥의 달콤함》, 《우리는 언제나 성에 살았다》, 《어둠 속에서 작은 키스를》, 《오 마이 마돈나》, 《왕가위》 등을 옮겼다.

노이재

중앙대 통번역대학원을 졸업한 후 현재 〈하버드비즈니스리뷰〉 번역 팀에서 정보통신부 소속 번역가로 활동 중이다.

디테일 사전 (시골 편)
: 작가를 위한 배경 연출 가이드

펴낸날 초판 1쇄 2021년 4월 20일
　　　　초판 6쇄 2024년 1월 22일
지은이 안젤라 애커만, 베카 푸글리시
옮긴이 최세희, 성문영, 노이재
펴낸이 이주애, 홍영완
편집 백은영, 박효주, 김애리, 양혜영, 문주영, 최혜리, 장종철, 오경은
디자인 박아형, 김주연, 기조숙
마케팅 박진희, 김태윤, 김소연, 김슬기
경영지원 박소현
펴낸곳 (주)윌북
출판등록 제2006-000017호
주소 10881 경기도 파주시 광인사길 217
전화 031-955-3777 **팩스** 031-955-3778
홈페이지 willbookspub.com
블로그 blog.naver.com/willbooks **포스트** post.naver.com/willbooks
트위터 @onwillbooks **인스타그램** @willbooks_pub
ISBN 979-11-5581-361-4 03600